楊英風全集
YUYU YANG CORPUS

創作篇　第一卷　Volume 1

策畫／國立交通大學

主編／國立交通大學楊英風藝術研究中心
　　　財團法人楊英風藝術教育基金會

出版／藝術家出版社

感謝 APPRECIATE

國立交通大學　National Chiao Tung University

朱銘文教基金會　Ju Ming Foundation

新竹法源講寺　Hsinchu Fa Yuan Temple

張榮發基金會　Yung-fa Chang Foundation

高雄麗晶診所　Kaohsiung Li-ching Clinic

典藏藝術家庭　Art & Collection Group

謝金河　Chin-ho Shieh

葉榮嘉　Shun-liang Shu

許順良　Yung-chia Yeh

麗寶文教基金會　Lihpao Foundation

對《楊英風全集》的大力支持及贊助

For your great advocacy and support to Yuyu Yang Corpus

楊英風全集

YUYUYANG CORPUS

創作篇　第一卷　Volume 1

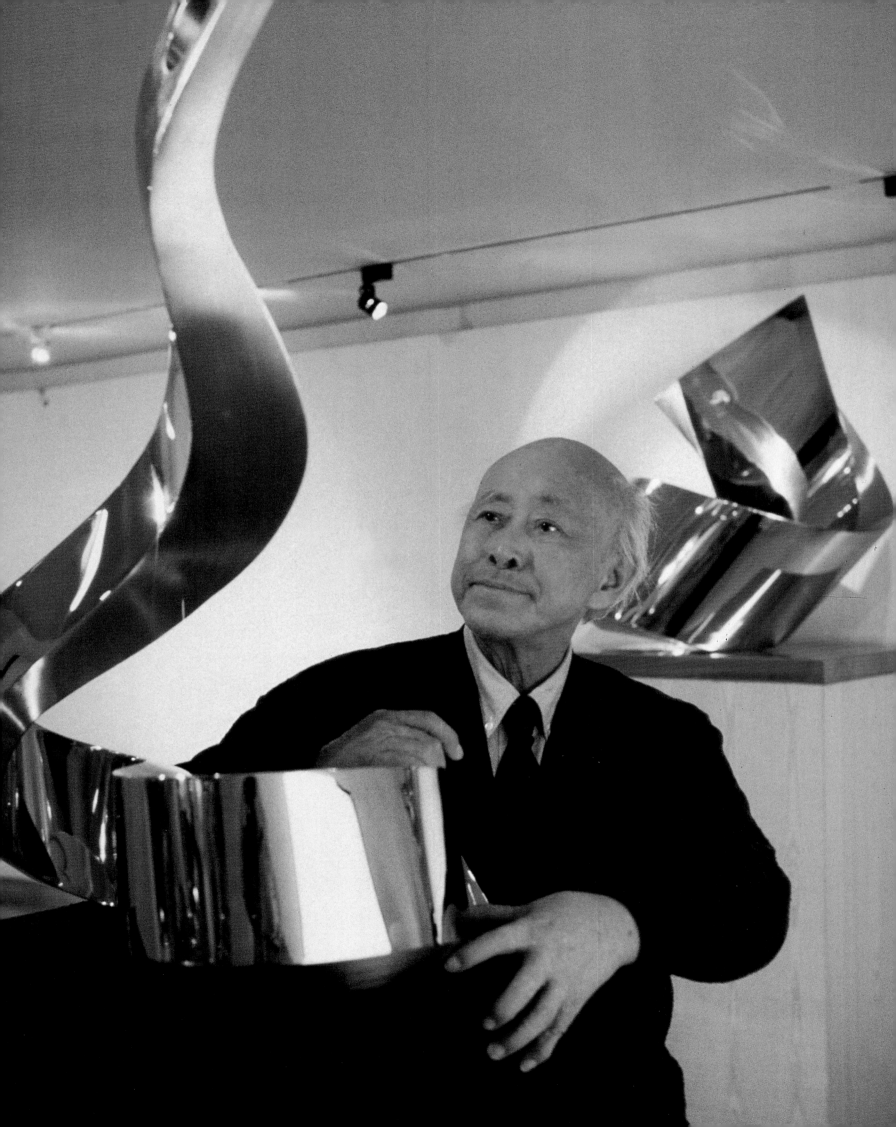

目 次

Contents

序

　　國立交通大學向來以理工聞名，是眾所皆知的事，但在二十一世紀展開的今天，科技必須和人文融合，才能創造新的價值，帶動文明的提昇。

　　我主持校務以來，孜孜於如何將人文引入科技領域，使成為科技創發的動力，也成為心靈豐美的泉源。

　　一九九四年，本校新建圖書館大樓接近完工，偌大的資訊廣場，需要一些藝術景觀的調和，我和雕塑大師楊英風教授相識十多年，遂推薦大師為交大作出曠世作品，終於一九九六年完成以不銹鋼成型的巨大景觀雕塑〔緣慧潤生〕，也成為本校建校百周年的精神標竿。

　　隔年，楊教授即因病辭世，一九九九年蒙楊教授家屬同意，將其畢生創作思維的各種文獻史料，移交本校圖書館，成立「楊英風藝術研究中心」，並於二○○○年舉辦「人文・藝術與科技──楊英風國際學術研討會」及回顧展。這是本校類似藝術研究中心，最先成立的一個；也激發了日後「漫畫研究中心」、「科技藝術研究中心」、「陳慧坤藝術研究中心」的陸續成立。

　　「楊英風藝術研究中心」正式成立以來，在財團法人楊英風文教基金會董事長寬謙師父的協助配合下，陸續完成「楊英風數位美術館」、「楊英風文獻典藏室」及「楊英風電子資料庫」的建置；而規模龐大的《楊英風全集》，構想始於二○○一年，原本希望在二○○二年年底完成，作為教授逝世五周年的獻禮。但由於內容的豐碩龐大，經歷近五年的持續工作，終於在二○○五年年底完成樣書編輯，正式出版。而這個時間，也正逢楊教授八十誕辰的日子，意義非凡。

　　這件歷史性的工作，感謝本校諸多同仁的支持、參與，尤其原先擔任校外諮詢委員也是國內知名的美術史學者蕭瓊瑞教授，同意出任《楊英風全集》總主編的工作，以其歷史的專業，使這件工作，更具史料編輯的系統性與邏輯性，在此一併致上謝忱。

　　希望這套史無前例的《楊英風全集》的編成出版，能為這塊土地的文化累積，貢獻一份心力，也讓年輕學子，對文化的堅持、創生，有相當多的啟發與省思。

國立交通大學校長　張俊彥

Preface

National Chiao Tung University is renowned for its sciences. As the 21ˢᵗ century begins, technology should be integrated with humanities and it should create its own value to promote the progress of civilization.

Since I led the school administration several years ago, I have been seeking for many ways to lead humanities into technical field in order to make the cultural element a driving force to technical innovation and make it a fountain to spiritual richness.

In 1994, as the library building construction was going to be finished, its spacious information square needed some artistic grace. Since I knew the master of sculpture Prof. Yuyu Yang for more than ten years, he was commissioned this project. The magnificent stainless steel environmental sculpture "Grace Bestowed on Human Beings" was completed in 1996, symbolizing the NCTU's centennial spirit.

The next year, Prof. Yuyu Yang left our world due to his illness. In 1999, owing to his beloved family's generosity, the professor's creative legacy in literary records was entrusted to our library. Subsequently, Yuyu Yang Art Research Center was established. A seminar entitled "Humanities, Art and Technology - Yuyu Yang International Seminar" and another retrospective exhibition were held in 2000. This was the first art-oriented research center in our school, and it inspired several other research centers to be set up, including Caricature Research Center, Technological Art Research Center, and Hui-kun Chen Art Research Center.

After the Yuyu Yang Art Research Center was set up, the buildings of Yuyu Yang Digital Art Museum, Yuyu Yang Literature Archives and Yuyu Yang Electronic Databases have been systematically completed under the assistance of Kuan-chian Shi, the President of Yuyu Yang Foundation. The prodigious task of publishing the *Yuyu Yang Corpus* was conceived in 2001, and was scheduled to be completed by the and of 2002 as a memorial gift to mark the fifth anniversary of the passing of Prof. Yuyu Yang. However, it lasted five years to finish it and was published in the and of 2005 because of his prolific works.

The achievement of this historical task is indebted to the great support and participation of many members of this institution, especially the outside counselor and also the well-known art history Prof. Chong-ray Hsiao, who agreed to serve as the chief editor and whose specialty in history makes the historical records more systematical and logical.

We hope the unprecedented publication of the *Yuyu Yang Corpus* will help to preserve and accumulate cultural assets in Taiwan art history and will inspire our young adults to have more reflection and contemplation on culture insistency and creativity.

President of
Nation Chiao Tung University
Chun-yen Chang

9

涓滴成海

楊英風先生是我們兄弟姊妹所摯愛的父親，但是我們小時候卻很少享受到這份天倫之樂。父親他永遠像個老師，隨時教導著一群共住在一起的學生，順便告訴我們做人處世的道理，從來不勉強我們必須學習與他相關的領域。誠如父親當年教導朱銘，告訴他：「你不要當第二個楊英風，而是當朱銘你自己」！

記得有位學生回憶那段時期，他說每天都努力著盡學生本分：「醒師前，睡師後」，卻是一直無法達成。因為父親整天充沛的工作狂勁，竟然在年輕的學生輩都還找不到對手呢！這樣努力不懈的工作熱誠，可以說維持到他逝世之前，終其一生始終如此，這不禁使我們想到：「一分天才，仍須九十九分的努力」這句至理名言！

父親的感情世界是豐富的，但卻是內斂而深沉的。應該是源自於孩提時期對母親不在身邊而充滿深厚的期待，直至小學畢業終於可以投向母親懷抱時，卻得先與表姊定親，又將少男奔放的情懷給鎖住了。無怪乎當父親被震懾在大同雲崗大佛的腳底下的際遇，從此縱情於佛法的領域。從父親晚年回顧展中「向來回首雲崗處，宏觀震懾六十載」的標題，及畢生最後一篇論文〈大乘景觀論〉，更確切地明白佛法思想是他創作的活水源頭。我的出家，彌補了父親未了的心願，出家後我們父女竟然由於佛法獲得深度的溝通，我也經常慨歎出家後我才更理解我的父親，原來他是透過內觀修行，掘到生命的泉源，所以創作簡直是隨手捻來，件件皆是具有生命力的作品。

面對上千件作品，背後上萬件的文獻圖像資料，這是父親畢生創作，幾經遷徙殘留下來的珍貴資料，見證著近代美術史發展中，不可或缺的一塊重要領域。身為子女的我們，正愁不知如何正確地將這份寶貴的公共文化財，奉獻給社會與眾生之際，國立交通大學張俊彥校長適時地出現，慨然應允與我們基金會合作成立「楊英風藝術研究中心」，企圖將資訊科技與人文藝術作最緊密的結合。先後完成了「楊英風數位美術館」、「楊英風文獻典藏室」與「楊英風電子資料庫」，而規模最龐大、最複雜的是《楊英風全集》，則整整戮力近五年。

在此深深地感恩著這一切的因緣和合，張校長俊彥、蔡前副校長文祥、楊前館長維邦、林前教務長振德的全力支援，編輯小組諮詢委員會十二位專家學者的指導。蕭瓊瑞教授擔任總主編，李振明教授及助理張俊哲先生擔任美編指導，本研究中心的同仁鈴如、怡勳、美璟、珊珊、瑋鈴擔任分冊主編，還有過去如海與盈龍的投入，以及家兄嫂奉琛及維妮與法源講寺的支持和幕後默默的耕耘者，更感謝朱銘先生在得知我們面對《楊英風全集》龐大的印刷經費相當困難時，慨然捐出十三件作品，價值新台幣六百萬元整，以供義賣。還有在義賣過程中所有贊助者的慷慨解囊，更促成了這幾乎不可能的任務，才有機會將一池靜靜的湖水，逐漸匯集成大海般的壯闊。

<div style="text-align: right">

楊英風藝術教育基金會
董事長　釋寬謙

</div>

Little Drops Make An Ocean

Yuyu Yang was our beloved father, yet we seldom enjoyed our happy family hours in our childhoods. Father was always like a teacher, and was constantly teaching us proper morals, and values of the world. He never forced us to learn the knowledge of his field, but allowed us to develop our own interests. He also told Ju Ming, a renowned sculptor, the same thing that "Don't be a second Yuyu Yang, but be yourself !"

One of my father's students recalled that period of time. He endeavored to do his responsibility - awake before the teacher and asleep after the teacher. However, it was not easy to achieve because of my father's energetic in work and none of the student is his rival. He kept this enthusiasm till his death. It reminds me of a proverb that one percent of genius and ninety nine percent of hard work leads to success.

My father was rich in emotions, but his feelings were deeply internalized. It must be some reasons of his childhood. He looked forward to be with his mother, but he couldn't until he graduated from the elementary school. But at that moment, he was obliged to be engaged with his cousin that somehow curtailed the natural passion of a young boy. Therefore, it is understandable that he indulged himself with Buddhism. We could clearly understand that the Buddha dharma is the fountain of his artistic creation from the headline - "Looking Back at Yuen-gang, Touching Heart for Sixty Years" of his retrospective exhibition and from his last essay "Landscape Thesis". My forsaking of the world made up his uncompleted wishes. I could have deep communication through Buddhism with my father after that and I began to understand that my father found his fountain of life through introspection and Buddhist practice. So every piece of his work is vivid and shows the vitality of life.

Father left behind nearly a thousand pieces of artwork and tens of thousands of relevant documents and graphics, which are preciously preserved after the migration. These works are the painstaking efforts in his lifetime and they constitute a significant part of contemporary art history. While we were worrying about how to donate these precious cultural legacies to the society, Mr. Chun-yen Chang, President of National Chiao Tung University, agreed to collaborate with our foundation in setting up Yung Yang Art Research Center with the intention of integrating information technology with art. As a result, Yuyu Yang Digital Art Museum, Yuyu Yang Literature Archives and Yuyu Yang Electronic Databases have been set up. But the most complex and prodigious was the *Yuyu Yang Corpus*; it took three whole years.

We owe a great deal to the support of NCTU's president Chun-yen Chang, former vice president Wen-hsiang Tsai, former library director Wei-bang Yang and former dean of academic Cheng-te Lin as well as the direction of the twelve scholars and experts that served as the editing consultation. Prof. Chong-ray Hsiao is the chief editor. Prof. Cheng-ming Lee and assistant Jun-che Chang are the art editor guides. Ling-ju, Yi-hsun, Mei-jing, Shan-shan and Wei-ling in the research center are volume editors. Ru-hai and Ying-long also joined us, together with the support of my brother Fong-sheng, sister-in-law Wei-ni, Fa Yuan Temple, and many other contributors. Moreover, we must thank Mr. Ju Ming. When he knew that we had difficulty in facing the huge expense of printing *Yuyu Yang Corpus*, he donated thirteen works that the entire value was NTD 6,000,000 liberally for a charity bazaar. Furthermore, in the process of the bazaar, all of the sponsors that made generous contributions helped to bring about this almost impossible mission. Thus scattered bits and pieces have been flocked together to form the great majesty.

President of
Yuyu Yang Art Education Foundation
Kuan-Chian Shi

Kuan - Chian Shi

11

為歷史立一巨石──關於《楊英風全集》

在戰後台灣美術史上，以藝術材料嘗試之新、創作領域橫跨之廣、對各種新知識、新思想探討之勤，並因此形成獨特見解、創生鮮明藝術風貌，且留下數量龐大的藝術作品與資料者，楊英風無疑是獨一無二的一位。在國立交通大學支持下編纂的《楊英風全集》，將證明這個事實。

視楊英風為台灣的藝術家，恐怕還只是一種方便的說法。從他的生平經歷來看，這位出生成長於時代交替夾縫中的藝術家，事實上，足跡橫跨海峽兩岸以及東南亞、日本、歐洲、美國等地。儘管在戰後初期，他曾任職於以振興台灣農村經濟為主旨的《豐年》雜誌，因此深入農村，也創作了為數可觀的各種類型的作品，包括水彩、油畫、雕塑，和大批的漫畫、美術設計等等；但在思想上，楊英風絕不是一位狹隘的鄉土主義者，他的思想恢宏、關懷廣闊，是一位具有世界性視野與氣度的傑出藝術家。

一九二六年出生於台灣宜蘭的楊英風，因父母長年在大陸經商，因此將他託付給姨父母撫養照顧。一九四○年楊英風十五歲，隨父母前往中國北京，就讀北京日本中等學校，並先後隨日籍老師淺井武、寒川典美，以及旅居北京的台籍畫家郭柏川等習畫。一九四四年，前往日本東京，考入東京美術學校建築科；不過未久，就因戰爭結束，政局變遷，而重回北京，一面在京華美術學校西畫系，繼續接受郭柏川的指導，同時也考取輔仁大學教育學院美術系。唯戰後的世局變動，未及等到輔大畢業，就在一九四七年返台，自此與大陸的父母兩岸相隔，無法見面，並失去經濟上的奧援，長達三十多年時間。隻身在台的楊英風，短暫在台灣大學植物系從事繪製植物標本工作後，一九四八年，考入台灣省立師範學院藝術系（今台灣師大美術系），受教溥心畬等傳統水墨畫家，對中國傳統繪畫思想，開始有了瞭解。唯命運多舛的楊英風，仍因經濟問題，無法在師院完成學業。一九五一年，自師院輟學，應同鄉畫壇前輩藍蔭鼎之邀，至農復會《豐年》雜誌擔任美術編輯，此一工作，長達十一年；不過在這段時間，透過他個人的努力，開始在台灣藝壇展露頭角，先後獲聘為中國文藝協會民俗文藝委員會常務委員（1955-）、教育部美育委員會委員（1957-）、國立歷史博物館推廣委員（1957-）、巴西聖保羅雙年展參展作品評審委員（1957-）、第四屆全國美展雕塑組審查委員（1957-）等等，並在一九五九年，與一些具創新思想的年輕人組成日後影響深遠的「現代版畫會」。且以其聲望，被推舉為當時由國內現代繪畫團體所籌組成立的「中國現代藝術中心」召集人；可惜這個藝術中心，因著名的政治疑雲「秦松事件」（作品被疑為與「反蔣」有關），而宣告夭折（1960）。不過楊英風仍在當年，盛大舉辦他個人首次重要個展於國立歷史博物館，並在隔年（1961），獲中國文藝協會雕塑獎，也完成他的成名大作──台中日月潭教師會館大型浮雕壁畫群。

一九六一年，楊英風辭去《豐年》雜誌美編工作，一九六二年受聘擔任國立台灣藝術專科學校（今台灣藝大）美術科兼任教授，培養了一批日後活躍於台灣藝術界的年輕雕塑家。一九六三年，他以北平輔仁大學校友會代表身份，前往

義大利羅馬，並陪同于斌主教晉見教宗保祿六世；此後，旅居義大利，直至一九六六年。期間，他創作了大批極為精采的街頭速寫作品，並在米蘭舉辦個展，展出四十多幅版畫與十件雕塑，均具相當突出的現代風格。此外，他又進入義大利國立造幣雕刻專門學校研究銅章雕刻；返國後，舉辦「義大利銅章雕刻展」於國立歷史博物館，是台灣引進銅章雕刻的先驅人物。同年（1966），獲得第四屆全國十大傑出青年金手獎榮譽。

隔年（1967），楊英風受聘擔任花蓮大理石工廠顧問，此一機緣，對他日後大批精采創作，如「山水」系列的激發，具直接的影響；但更重要者，是開啓了日後花蓮石雕藝術發展的契機，對台灣東部文化產業的提升，具有重大且深遠的貢獻。

一九六九年，楊英風臨危受命，在極短的時間，和有限的財力、人力限制下，接受政府委託，創作完成日本大阪萬國博覽會中華民國館的大型景觀雕塑〔鳳凰來儀〕。這件作品，是他一生重要的代表作之一，以大型的鋼鐵材質，形塑出一種飛翔、上揚的鳳凰意象。這件作品的完成，也奠定了爾後和著名華人建築師貝聿銘一系列的合作。貝聿銘正是當年中華民國館的設計者。

〔鳳凰來儀〕一作的完成，也促使楊氏的創作進入一個新的階段，許多來自中國傳統文化思想的作品，一一湧現。

一九七七年，楊英風受到日本京都觀賞雷射藝術的感動，開始在台灣推動雷射藝術，並和陳奇祿、毛高文等人，發起成立「中華民國雷射科藝推廣協會」，大力推廣科技導入藝術創作的觀念，並成立「大漢雷射科藝研究所」，完成於一九八○的〔生命之火〕，就是台灣第一件以雷射切割機完成的雕刻作品。這件工作，引發了相當多年輕藝術家的投入參與，並在一九八一年，於圓山飯店及圓山天文台舉辦盛大的「第一屆中華民國國際雷射景觀雕塑大展」。

一九八六年，由於夫人李定的去世，與愛女漢珩的出家，楊英風的生命，也轉入一個更為深沈內蘊的階段。一九八八年，他重遊洛陽龍門與大同雲岡等佛像石窟，並於一九九○年，發表〈中國生態美學的未來性〉於北京大學「中國東方文化國際研討會」；〈楊英風教授生態美學語錄〉也在《中時晚報》、《民眾日報》等媒體連載。同時，他更花費大量的時間、精力，為美國萬佛城的景觀、建築，進行規劃設計與修建工程。

一九九三年，行政院頒發國家文化獎章，肯定其終生的文化成就與貢獻。同年，台灣省立美術館為其舉辦「楊英風一甲子工作紀錄展」，回顧其一生創作的思維與軌跡。一九九六年，大型的「呦呦楊英風景觀雕塑特展」，在英國皇家雕塑家學會邀請下，於倫敦查爾西港區戶外盛大舉行。

一九九七年八月，「楊英風大乘景觀雕塑展」在著名的日本箱根雕刻之森美術館舉行。兩個月後，這位將一生生命完全貢獻給藝術的傑出藝術家，因病在女兒出家的新竹法源講寺，安靜地離開他所摯愛的人間，回歸宇宙渾沌無垠的太初。

楊英風一生的藝術追求，有其明顯的思維路向與踏實豐碩的創作成果。除上述的舉舉大者外，還包括為數龐大的佛像雕造與各地景觀雕塑。他是台灣第一個知覺性的戮力於公共藝術推動的重要藝術家，但他不用「公共藝術」的名稱，而強調「景觀雕塑」的觀念；他認為：景觀雕塑是一種集合生態美學與藝術思維的藝術展現，其中有藝術家個人獨特的展現，更具備環境生態反省與闡揚的理念，而不只在強調它的公共性與市民化。

　　從最早的日月潭教師會館大型浮雕（1961），到大阪萬國博覽會中華民國館的〔鳳凰來儀〕（1969-70），以至於花蓮航空站（1969）、高雄小港機場（1986）、國家音樂廳（1987）的景觀浮雕與雕塑，楊英風投入的景觀規劃案，據目前的整理統計，約百餘件，付諸實現的，也近半數；而其中還有許多因構想過於龐大，多次提案，無法實現者，如〔夢之塔〕等，都是楊英風一生創作思維的精華展現。

　　一九九四年，楊英風受邀為國立交通大學新建圖書館資訊廣場，規劃設計大型景觀雕塑〔緣慧潤生〕，這件作品在一九九六年完成，作為交大建校百週年紀念。

　　一九九九年，也是楊氏辭世的第二年，交通大學正式成立「楊英風藝術研究中心」，並與財團法人楊英風藝術教育基金會合作，在國科會的專案補助下，於二○○○年開始進行「楊英風數位美術館」建置計劃；隔年，進一步進行「楊英風文獻典藏室」與「楊英風電子資料庫」的建置工作，並著手《楊英風全集》的編纂計劃。

　　二○○二年元月，個人以校外諮詢委員身份，和林保堯、顏娟英等教授，受邀參與全集的第一次諮詢委員會；美麗的校園中，散置著許多楊英風各個時期的作品。初步的《全集》構想，有三巨冊，上、中冊為作品圖錄，下冊為楊氏日記、工作週記與評論文字的選輯和年表。委員們一致認為：以楊氏一生龐大的創作成果和文獻史料，採取選輯的方式，有違《全集》的精神，也對未來史料的保存與研究，有所不足，乃建議進行更全面且詳細的搜羅、整理與編輯。

　　由於這是一件龐大的工作，楊英風藝術教育教基金會的董事長寬謙法師，也是楊英風的三女，考量林保堯、顏娟英教授的工作繁重，乃商洽個人前往交大支援，並徵得校方同意，擔任《全集》總主編的工作。

　　個人自二○○二年二月起，每月最少一次由台南北上，參與這項工作的進行。研究室位於圖書館地下室，與藝文空間比鄰，雖是地下室，但空曠的設計，使得空氣、陽光充足。研究室內，現代化的文件櫃與電腦設備，顯示交大相關單位對這項工作的支持。幾位學有專精的專任研究員和校方支援的工讀生，面對龐大的資料，進行耐心的整理與歸檔。工作的計劃，原訂於二○○二年年底告一段落，但資料的陸續出土，從埔里楊氏舊宅和台北的工作室，又搬回來大批的圖稿、文件與照片。楊氏對資料的蒐集、記錄與存檔，直如一位有心的歷史學者，恐怕是台灣，甚至海峽兩岸少見的一人。他的史料，也幾乎就是台灣現代藝術運動最重要的一手史料，將提供未來研究者，瞭解他個人和這個時代最重要的依據與參考。

《全集》最後的規模，超出所有參與者原先的想像。全部內容包括兩大部份：即創作篇與文件篇。創作篇的第1至5卷，是巨型圖版畫冊，包括第1卷的浮雕、景觀浮雕、雕塑、景觀雕塑，與獎座，第2卷的版畫、繪畫、雷射，與攝影；第3卷的速寫；第4卷的美術設計、插畫與漫畫；第5卷除大事年表和一篇介紹楊氏創作經歷的專文外，則是有關楊英風的一些評論文字、日記、剪報、工作週記、書信，與雕塑創作過程、景觀規劃案、史料、照片等等的精華選錄。事實上，第5卷的內容，也正是第二部份文件篇的內容的選輯，而文卷篇的詳細內容，總數多達二十冊，包括：文集三冊、研究集五冊、早年日記一冊、工作札記二冊、書信六冊、史料圖片二冊，及一冊較為詳細的生平年譜。至於創作篇的第6至10卷，則完全是景觀規劃案；楊英風一生亟力推動「景觀雕塑」的觀念，因此他的景觀規劃，許多都是「景觀雕塑」觀念下的一種延伸與擴大。這些規劃案有完成的，也有未完成的，但都是楊氏心血的結晶，保存下來，做為後進研究參考的資料，也期待某些案子，可以獲得再生、實現的契機。

　　類如《楊英風全集》這樣一套在藝術史界，還未見前例的大部頭書籍的編纂，工作的困難與成敗，還不只在全書的架構和分類；最困難的，還在美術的編輯與安排，如何將大小不一、種類材質繁複的圖像、資料，有條不紊，以優美的視覺方式呈現出來？是一個巨大的挑戰。好友台灣師大美術系教授李振明和他的傑出弟子，也是曾經獲得一九九七年國際青年設計大賽台灣區金牌獎的張俊哲先生，可謂不計酬勞地以一種文化貢獻的心情，共同參與了這件工作的進行，在此表達誠摯的謝意。當然藝術家出版社何政廣先生的應允出版，和他堅強的團隊，尤其是柯美麗小姐辛勞的付出，也應在此致上深深的謝意。

　　個人參與交大楊英風藝術研究中心的《全集》編纂，是一次美好的經歷。許多個美麗的夜晚，住在圖書館旁招待所，多風的新竹、起伏有緻的交大校園，從初春到寒冬，都帶給個人難忘的回憶。而幾次和張校長俊彥院士夫婦與學校相關主管的集會或餐聚，也讓個人對這個歷史悠久而生命常青的學校，留下深刻的印象。在對人文高度憧憬與尊重的治校理念下，張校長和相關主管大力支持《楊英風全集》的編纂工作，已為台灣美術史，甚至文化史，留下一座珍貴的寶藏；也像在茂密的藝術森林中，立下一塊巨大的磐石，美麗的「夢之塔」，將在這塊巨石上，昂然矗立。

　　個人以能參與這件歷史性的工程而深感驕傲，尤其感謝研究中心同仁，包括鈴如、珊珊、瑋玲，和已經離職的怡勳、美璟、如海、盈龍、秀惠的全力投入與配合。而八師父（寬謙法師）、奉琛、維妮，為父親所付出的一切，成果歸於全民共有，更應致上最深沈的敬意。

<div align="right">

總主編

蕭瓊瑞

</div>

A Monolith in History :
About The *Yuyu Yang Corpus*

The attempt of new art materials, the width of the innovative works, the diligence of probing into new knowledge and new thoughts, the uniqueness of the ideas, the style of vivid art, and the collections of the great amount of art works prove that Yuyu Yang was undoubtedly the unique one In Taiwan art history of post World War II. We can see many proofs in *Yuyu Yang Corpus*, which was compiled with the support of the National Chiao Tung University.

Regarding Yuyu Yang as a Taiwanese artist is only a rough description. Judging from his background, he was born and grew up at the juncture of the changing times and actually traversed both sides of the Taiwan Straits, Japan, Europe and America. He used to be an employee at Harvest, a magazine dedicated to fostering Taiwan agricultural economy. He walked into the agricultural society to have a clear understanding of their lives and created numerous types of works, such as watercolor, oil paintings, sculptures, comics and graphic designs. But Yuyu Yang is not just a narrow minded localism in thinking. On the contrary, his great thinking and his open-minded makes him an outstanding artist with global vision and manner.

Yuyu Yang was born in Yilan, Taiwan, 1926, and was fostered by his aunt because his parents ran a business in China. In 1940, at the age of 15, he was leaving Beijing with his parents, and enrolled in a Japanese middle school there. He learned with Japanese teachers Asai Takesi, Samukawa Norimi, and Taiwanese painter Bo-chuan Kuo. He went to Japan in 1944, and was accepted to the Architecture Department of Tokyo School of Art, but soon returned to Beijing because of the political situation. In Beijing, he studied Western painting with Mr. Bo-chuan Kuo at Jin Hua School of Art. At this time, he was also accepted to the Art Department of Fu Jen University. Because of the war, he returned to Taiwan without completing his studies at Fu Jen University. Since then, he was separated from his parents and lost any financial support for more than three decades. Being alone in Taiwan, Yuyu Yang temporarily drew specimens at the Botany Department of National Taiwan University, and was accepted to the Fine Art Department of Taiwan Provincial Academy for Teachers (is today known as National Taiwan Normal University) in 1948. He learned traditional ink paintings from Mr. Hsin-yu Fu and started to know about Chinese traditional paintings. However, it's a pity that he couldn't complete his academic studies for the difficulties in economy. He dropped out school in 1951 and went to work as an art editor at *Harvest* magazine under the invitation of Mr. Ying-ding Lan, his hometown artist predecessor, for eleven years. During this period, because of his endeavor, he gradually gained attention in the art field and was nominated as a member of the standing committee of China Literary Society Folk Art Council (1955-), the Ministry of Education's Art Education Committee (1957-), the National Museum of History's Outreach Committee (1957-), the Sao Paulo Biennial Exhibition's Evaluation Committee (1957-), and the 4ᵗʰ Annual National Art Exhibition, Sculpture Division's Judging Committee (1957-), etc. In 1959, he founded the Modern Printmaking Society with a few innovative young artists. By this prestige, he was nominated the convener of Chinese

Modern Art Center. Regrettably, the art center came to an end in 1960 due to the notorious political shadow ¡V a so-called Qin-song Event (works were alleged of anti-Chiang). Nonetheless, he held his solo exhibition at the National Museum of History that year and won an award from the ROC Literary Association in 1961. At the same time, he completed the masterpiece of mural paintings at Taichung Sun Moon Lake Teachers Hall.

Yuyu Yang quit his editorial job of *Harvest* magazine in 1961 and was employed as an adjunct professor in Art Department of National Taiwan Academy of Arts (is today known as National Taiwan University of Arts) in 1962 and brought up some active young sculptors in Taiwan. In 1963, he accompanied Cardinal Bing Yu to visit Pope Paul VI in Italy, in the name of the delegation of Beijing Fu Jen University alumni society. Thereafter he lived in Italy until 1966. During his stay in Italy, he produced a great number of marvelous street sketches and had a solo exhibition in Milan. The forty prints and ten sculptures showed the outstanding Modern style. He also took the opportunity to study bronze medal carving at Italy National Sculpture Academy. Upon returning to Taiwan, he held the exhibition of bronze medal carving at the National Museum of History. He became the pioneer to introduce bronze medal carving and won the Golden Hand Award of 4th Ten Outstanding Youth Persons in 1966.

In 1967, Yuyu Yang was a consultant at a Hualien marble factory and this working experience had a great impact on his creation of Lifescape Series hereafter. But the most important of all, he started the development of stone carving in Hualien and had a profound contribution on promoting the Eastern Taiwan culture business.

In 1969, Yuyu Yang was called by the government to create a sculpture under limited financial support and manpower in such a short time for exhibiting at the ROC Gallery at Osaka World Exposition. The outcome of a large environmental sculpture, "Advent of the Phoenix" was made of stainless steel and had a symbolic meaning of rising upward as Phoenix. This work also paved the way for his collaboration with the internationally renowned Chinese architect I.M. Pei, who designed the ROC Gallery.

The completion of "Advent of the Phoenix" marked a new stage of Yuyu Yang's creation. Many works come from the Chinese traditional thinking showed up one by one.

In 1977, Yuyu Yang was touched and inspired by the laser music performance in Kyoto, Japan, and began to advocate laser art. He founded the Chinese Laser Association with Chi-lu Chen and Kao-wen Mao and China Laser Association, and pushed the concept of blending technology and art. "Fire of Life" in 1980, was the first sculpture combined with technology and art and it drew many young artists to participate in it. In 1981, the 1st Exhibition & Congress of the International Society for Laser Artland at the Grand Hotel and Observatory was held in Taipei.

In 1986, Yuyu Yang's wife Ding Lee passed away and her daughter Han-Yen became a nun. Yuyu Yang's life was transformed

to an inner stage. He revisited the Buddha stone caves at Loyang Long-men and Datung Yuen-gang in 1988, and two years later, he published a paper entitled "The Future of Environmental Art in China" in a Chinese Oriental Culture International Seminar at Beijing University. The "Yuyu Yang on Ecological Aesthetics" was published in installments in China Times Express Column and Min Chung Daily. Meanwhile, he spent most time and energy on planning, designing, and constructing the landscapes and buildings of Wan-fo City in the USA.

In 1993, the Executive Yuan awarded him the National Culture Medal, recognizing his lifetime achievement and contribution to culture. Taiwan Museum of Fine Arts held the "The Retrospective of Yuyu Yang" to trace back the thoughts and footprints of his artistic career. In 1996, "Lifescape - The Sculpture of Yuyu Yang" was held in west Chelsea Harbor, London, under the invitation of the England's Royal Society of British Sculptors.

In August 1997, "Lifescape Sculpture of Yuyu Yang" was held at The Hakone Open-Air Museum in Japan. Two months later, the remarkable man who had dedicated his entire life to art, died of illness at Fayuan Temple in Hsinchu where his beloved daughter became a nun there.

There is apparent thinking direction and fruitful outcome of Yuyu Yang's pursuit of art. In addition to the above conspicuous works, there are also considerable numbers of Buddhist sculptures and Lifescape sculptures everywhere. He was the first perceptive artist in Taiwan, and was eager to promote public art. He would rather emphasize the concept of "Lifescape" but not the term of public art. He believed that Lifescape is a combination of ecological esthetics and artistic thinking. It shows the manifestation of each unique artist and it also possesses the idea of reflection of environmental ecology rather than emphasizing its public nature.

According to statistics, Yuyu-yang had around 100 Lifescape projects and half of them were materialized, such as the earliest embossment at Sun Moon Lake Teachers Hall (1961), "Advent of the Phoenix" (1969-70) at Osaka World Exposition, the lifescape embossment and sculptures at Hualien Airport (1969), Kaohsiung International Airport (1986) and National Concert Hall (1987). Some of his ideas were not fulfilled because of its magnificent ideas, such as the "Tower of Dreams". Nonetheless, these were the essence of his creation.

In 1994, Yuyu Yang was invited to design a Lifescape for the new library information plaza of National Chiao Tung University. This "Grace Bestowed on Human Beings", completed in 1996, was for NCTU's centennial anniversary.

In 1999, two years after his death, National Chiao Tung University formally set up Yuyu Yang Art Research Center, and cooperated with Yuyu Yang Foundation. Under special subsidies from the National Science Council, the project of building Yuyu

Yang Digital Art Museum was going on in 2000. In 2001, Yuyu Yang Literature Archives and Yuyu Yang Electronic Databases were under construction. Besides, *Yuyu Yang Corpus* was also compiled at the same time.

At the beginning of 2002, as outside counselors, Prof. Bao-yao Lin, Juan-ying Yan and I were invited to the first advisory meeting for the publication. Works of each period were scattered in the campus. The initial idea of the corpus was to be presented in three massive volumes - the first and the second one contains photos of pieces, and the third one contains his journals, work notes, commentaries and critiques. The committee reached into consensus that the form of selection was against the spirit of a complete collection, and will be deficient in further studying and preserving; therefore, we were going to have a whole search and detailed arrangement for Yuyu Yang's works.

It is a tremendous work. Considering the heavy workload of Prof. Bao-yao Lin and Juan-ying Yan, Kuan-chian Shih, the President of Yuyu Yang Art Education Foundation and the third daughter of Yuyu Yang, recruited me to help out. With the permission of the NCTU, I was served as the chief editor of *Yuyu Yang Corpus*.

I have traveled northward from Tainan to Hsinchu at least once a month to participate in the task since February 2002. Though the research room is at the basement of the library building, adjacent to the art gallery, its spacious design brings in sufficient air and sunlight. The research room equipped with modern filing cabinets and computer facilities shows the great support of the NCTU. Several specialized researchers and part-time students were buried in massive amount of papers, and were filing all the data patiently. The work was originally scheduled to be done by the end of 2002, but numerous documents, sketches and photos were sequentially uncovered from the workroom in Taipei and the Yang's residence in Puli. Yang is like a dedicated historian, filing, recording, and saving all these data so carefully. He must be the only one to do so on both sides of the Straits. The historical archives he compiled are the most important firsthand records of Taiwanese Modern Art movement. And they will provide the researchers the references to have a clear understanding of the era as well as him.

The final version of the *Yuyu Yang Corpus* far surpassed the original imagination. It comprises two major parts - Artistic Creation and Archives. Volume I to V in Artistic Creation Section is a large album of paintings and drawings, including Volume I of embossment, lifescape embossment, sculptures, lifescapes, and trophies; Volume II of prints, drawings, laser works and photos; Volume III of sketches; Volume IV of graphic designs, illustrations and comics; Volume V of chronology charts, an essay about his creative experience and some selections of Yang's critiques, journals, newspaper clippings, weekly notes, correspondence, process of sculpture creation, projects, historical documents, and photos. In fact, the content of Volume V is exactly a selective collection of

Archives Section, which consists of 20 detailed Books altogether, including 3 Books of literature, 5 Books of research, 1 Book of early journals, 2 Books of working notes, 6 Books of correspondence, 2 Books of historical pictures, and 1 Book of biographic chronology. Volumes VI to X in Artistic Creation Section are about lifescape projects. Throughout his life, Yuyu Yang advocated the concept of "lifescape" and many of his projects are the extension and augmentation of such concept. Some of these projects were completed, others not, but they are all fruitfulness of his creativity. The preserved documents can be the reference for further study. Maybe some of these projects may come true some day.

Editing such extensive corpus like the *Yuyu Yang Corpus* is unprecedented in Taiwan art history field. The challenge lies not merely in the structure and classification, but the greatest difficulty in art editing and arrangement. It would be a great challenge to set these diverse graphics and data into systematic order and display them in an elegant way. Prof. Cheng-ming Lee, my good friend of the Fine Art Department of Taiwan National Normal University, and his pupil Mr. Jun-che Chang, winner of the 1997 International Youth Design Contest of Taiwan region, devoted themselves to the project in spite of the meager remuneration. To whom I would like to show my grateful appreciation. Of course, Mr. Cheng-kuang He of The Artist Publishing House consented to publish our works, and his strong team, especially the toil of Ms. Mei-li Ke, here we show our great gratitude for you.

It was a wonderful experience to participate in editing the Corpus for Yuyu Yang Art Research Center. I spent several beautiful nights at the guesthouse next to the library. From cold winter to early spring, the wind of Hsin-chu and the undulating campus of National Chiao Tung University left me an unforgettable memory. Many times I had the pleasure of getting together or dining with the school president Chun-yen Chang and his wife and other related administrative officers. The school's long history and its vitality made a deep impression on me. Under the humane principles, the president Chun-yen Chang and related administrative officers support to the Yuyu Yang Corpus. This corpus has left the precious treasure of art and culture history in Taiwan. It is like laying a big stone in the art forest. The "Tower of Dreams" will stand erect on this huge stone.

I am so proud to take part in this historical undertaking, and I appreciated the staff in the research center, including Ling-ju, Shan-shan, Wei-ling, and those who left the office, Yi-hsun, Mei-jing, Lu-hai, Ying-long and Xiu-hui. Their dedication to the work impressed me a lot. What Master Kuan-chian Shih, Fong-sheng, and Wei-ni have done for their father belongs to the people and should be highly appreciated.

Chief Editor of the Yuyu Yung Corpus
Chong-ray Hsiao

Chong-ray Hsiao

浮　雕
Embossment

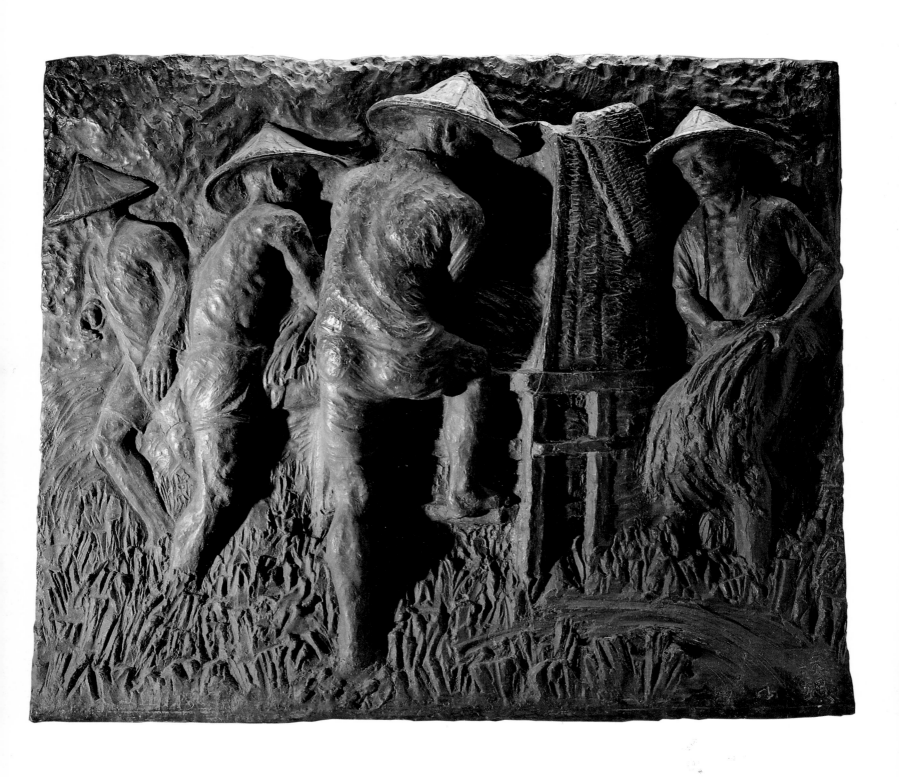

刈穀　HARVESTING　1951　銅　79×95×12cm

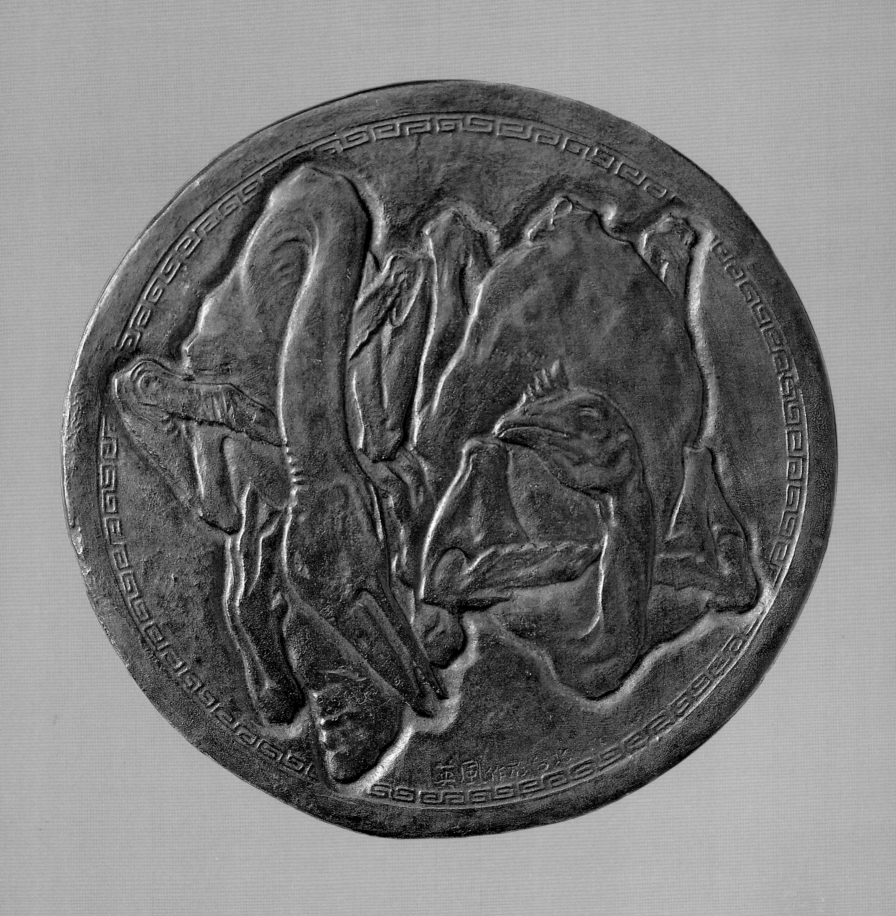

邂逅　MEET BY CHANCE　1952　銅　直徑29cm

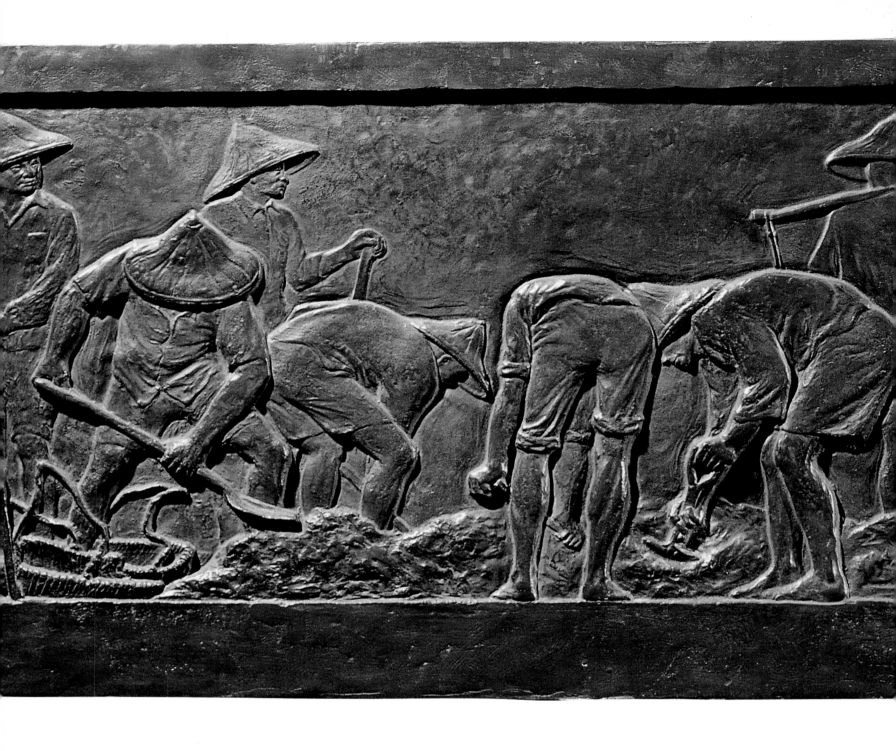

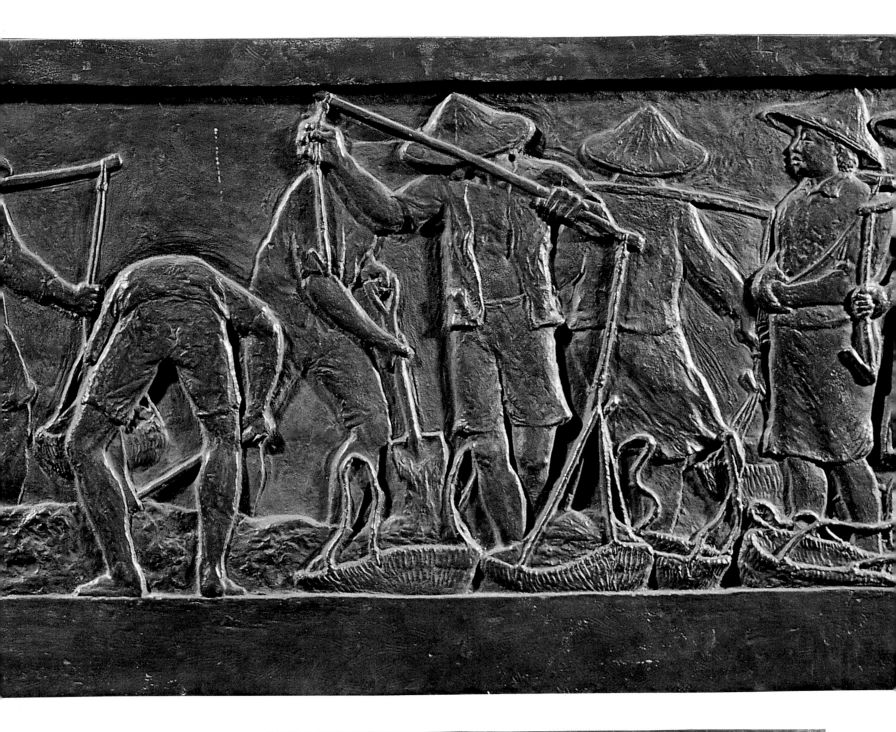

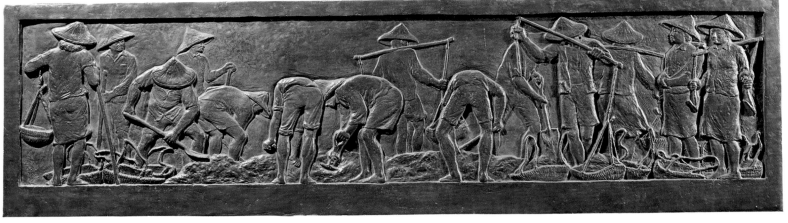

協力　UNITE EFFORTS　1952　銅　54×195×6.5cm

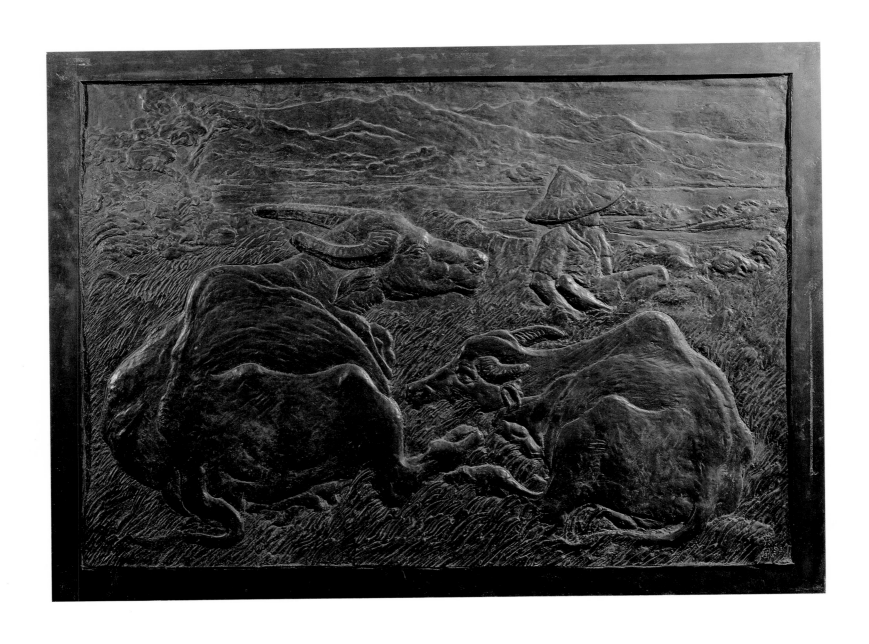

牴犢情深　MOTHERLY LOVE　1952　銅　96.5×129×6cm

鳥鳴花放好讀書　READING IN NATURE　1953　銅　直徑 18.5cm（原寸）

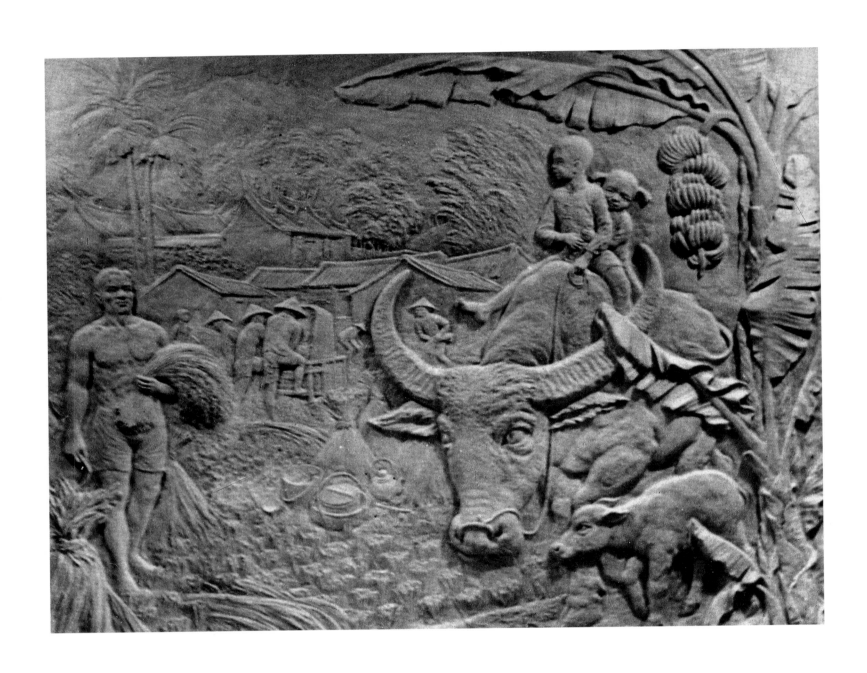

豐年樂　HAPPY HARVEST　1956　銅　180×210cm

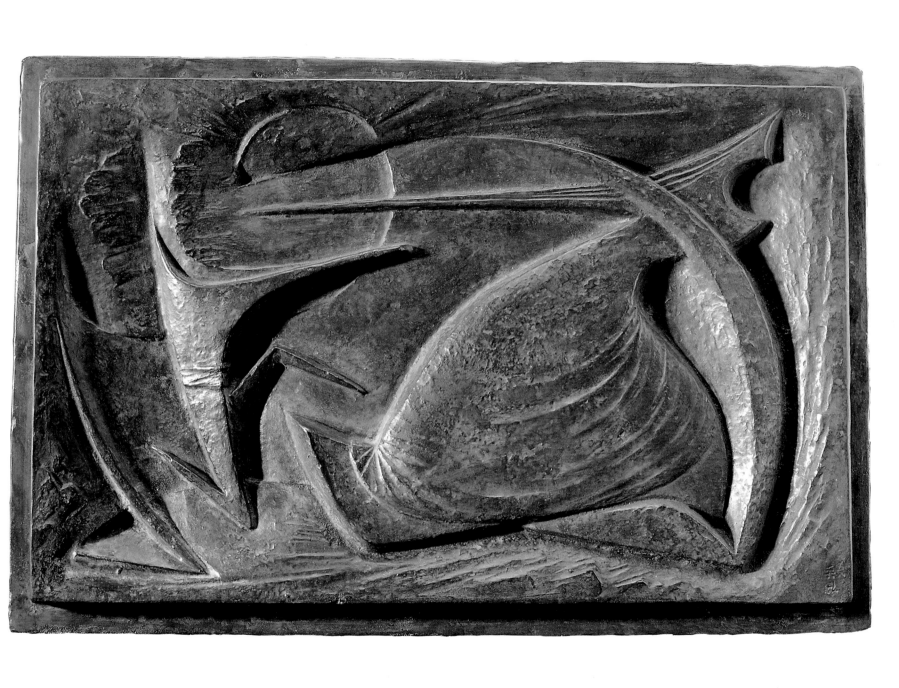

大地春回　SPRING IN THE AIR　1958　銅　45×67×6cm

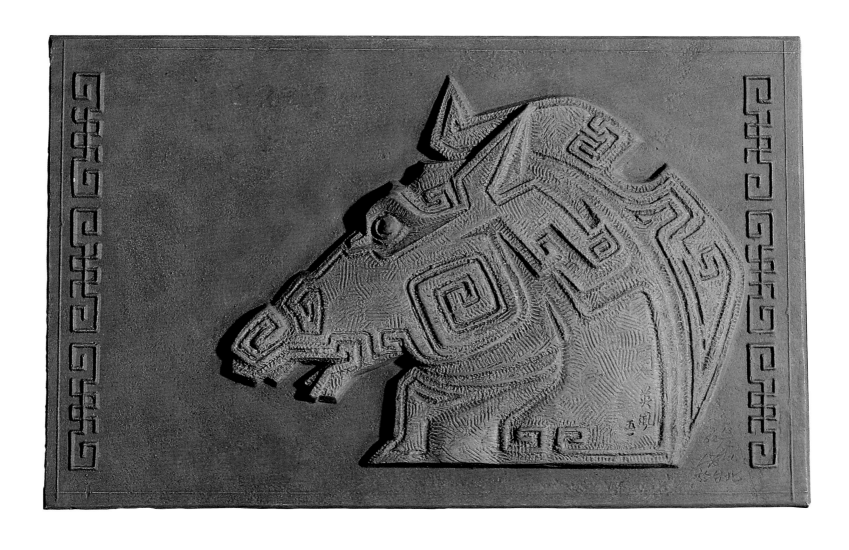

人之初　THE BEGINNING OF LIFE　1960　石膏　71×54×3cm(左頁圖)

金馬獎章　AWARD OF GOLDEN HOURSE　1962　石膏　18×22×2cm

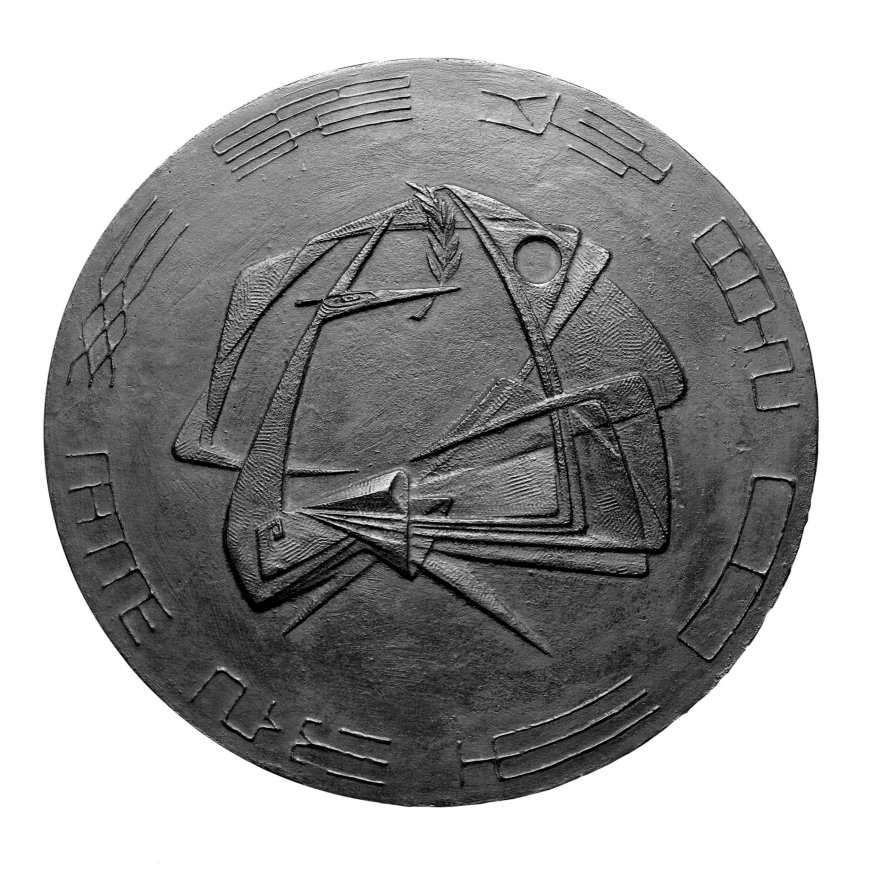

第一屆中國國際影展獎牌　PLAQUE OF THE 1ST CHINESE INTERNATIONAL CINEMA EXHIBITION　1963　銅　直徑32cm

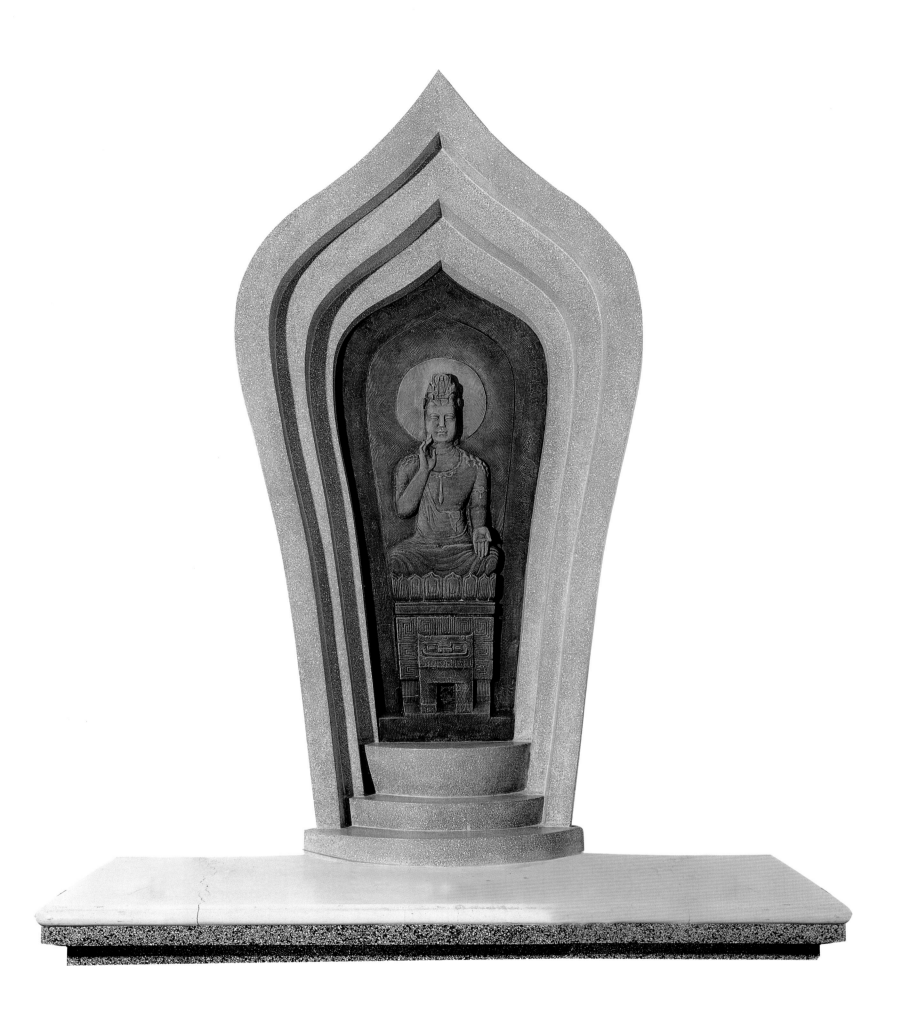

文殊師利菩薩　MAJUR BUDDHISATTRA　1963　水泥　高150cm

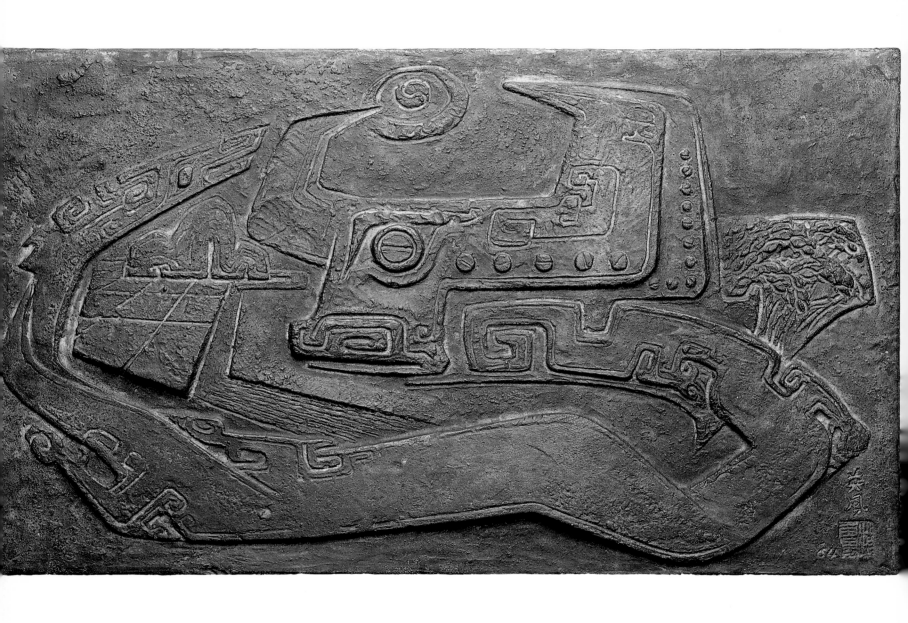

春牛圖　SPRING OX　1964　銅　28×47×3cm

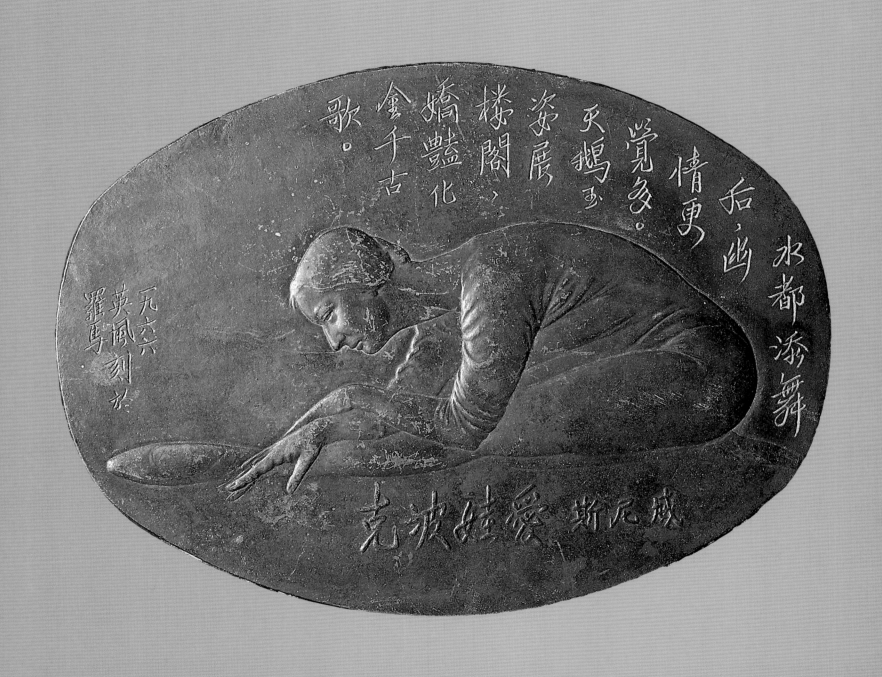

愛娃波克紀念章　EVAPOKE MEDALLION　1966　銅　18.3×25cm

羅光主教　LUO-QUANG BISHOP　1966　銅　直徑9cm（原寸）

葛莉那紀念章　COLLINA MEDALLION　1966　銅　直徑18cm（原寸）

長夜漫漫望明月　PARENT　1966　銅　直徑13.3cm（原寸）

學生美展特選獎　EXCELLENCE AWARD OF STUDENTS' ART COMPETITION　1967　銅　直徑9.5cm（原寸）

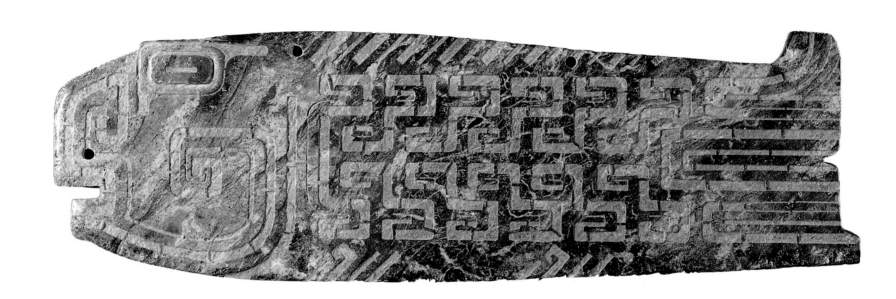

魚　FISH　約1967　大理石　12×37×2cm

父親之樹　FATHER'S TREE　1978　銅　115×115cm

法界須彌圖　BUDDHIST WORLD　1982　銅　88×88cm

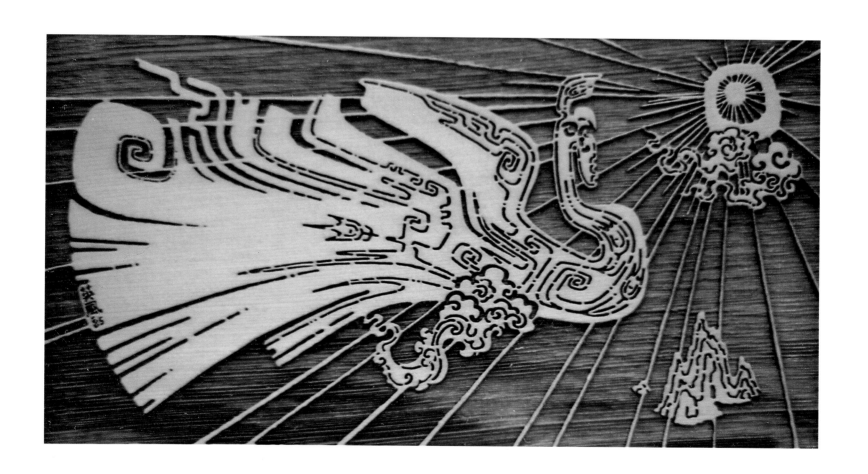

鳳凰　PHOENIX　1985　木　尺寸未詳

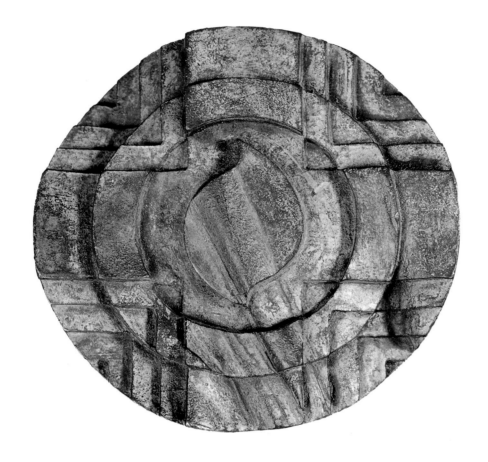

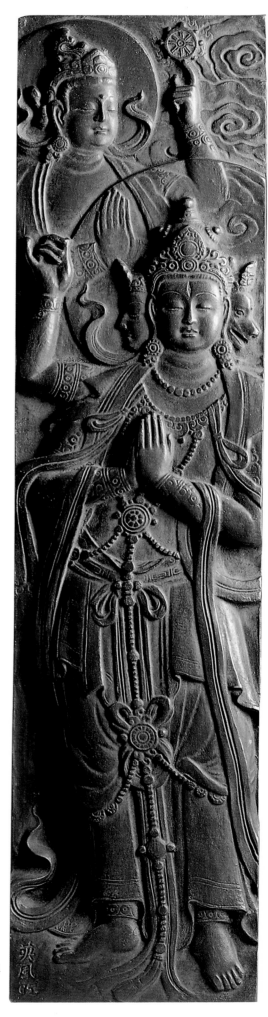

聖藝美展獎牌　PLAQUE FOR SAN-YI ART EXHIBITION　1985　銅　直徑11cm

聞思修　MEDITATION　1986　銅　73×18×4.5cm（右圖）

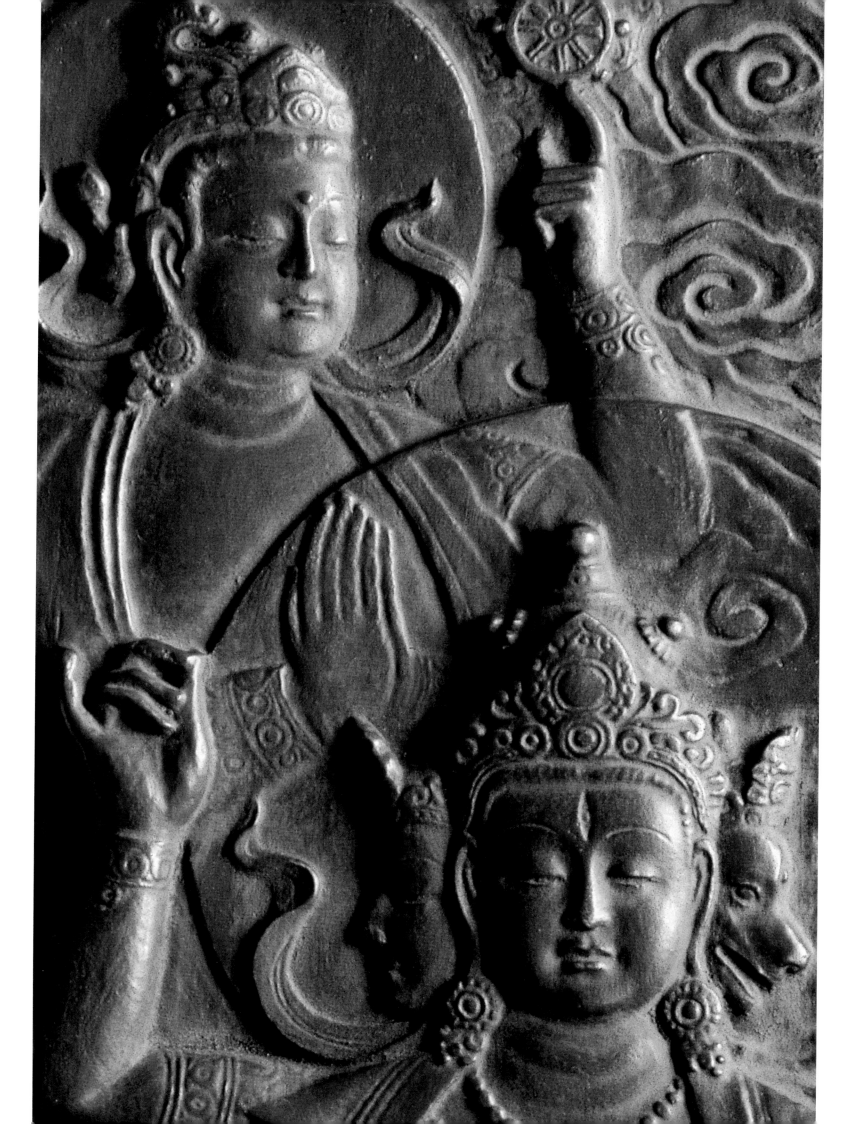

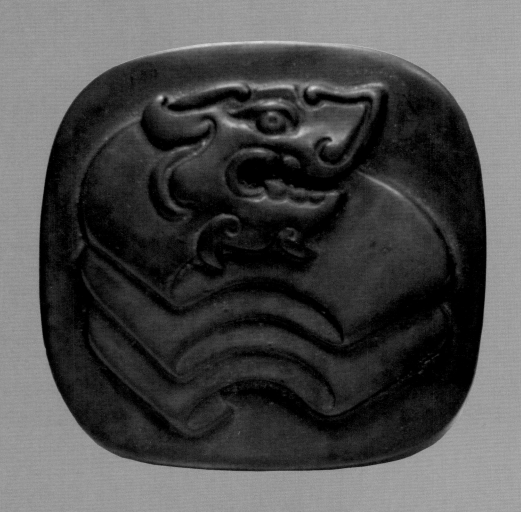

教育部全國美展金龍獎　GOLDEN DRAGON AWARD, NATIONAL ART EXHIBITION, MOE　1986　銅　12×12cm〔原寸〕

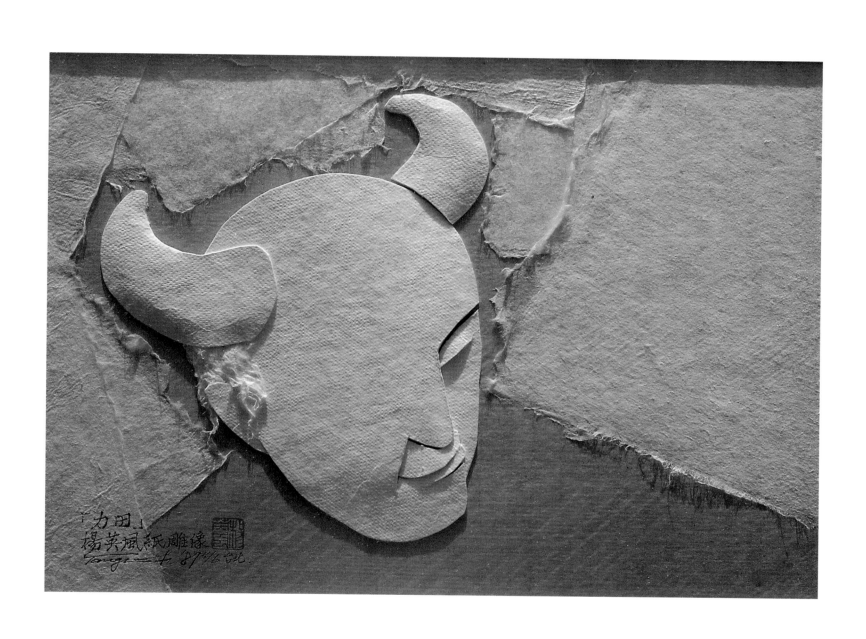

力田　THE POWER OF SOW　1987　紙　26×33cm

風調雨順（一）　WIND　AND　CLOUD（1）　1988　銅　30×30×2.5cm（上圖）

風調雨順（二）　WIND　AND　CLOUD（2）　1988　不銹鋼　30×30×2.6cm（下圖）

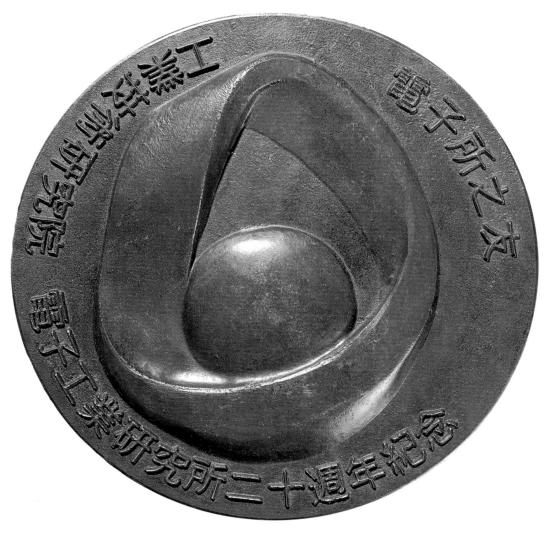

常新（工研院電子工業研究所二十週年紀念）　EVERGREEN　1994　銅　直徑14cm（原寸）

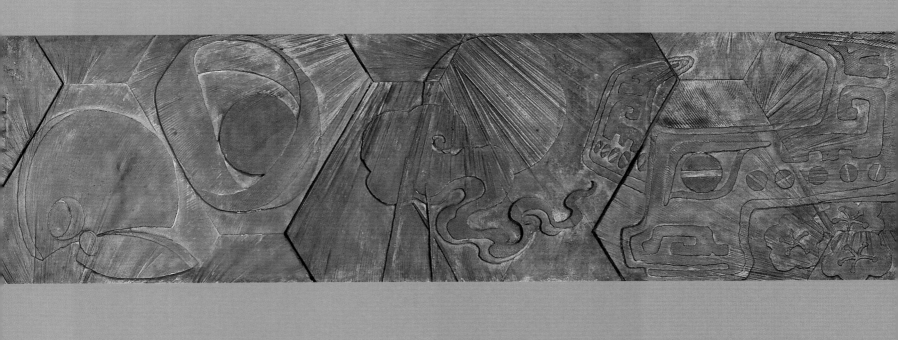

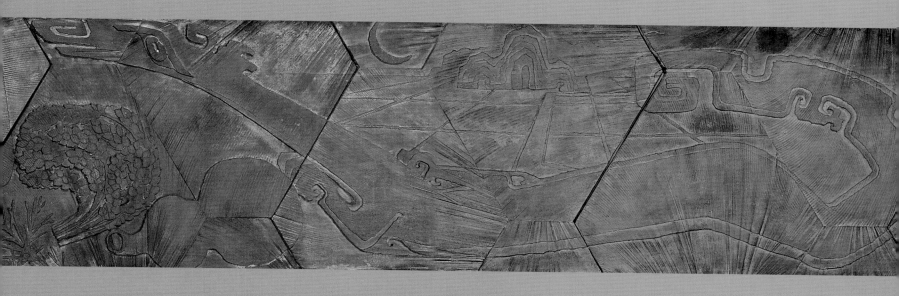

景觀浮雕
Lifescape Embossment

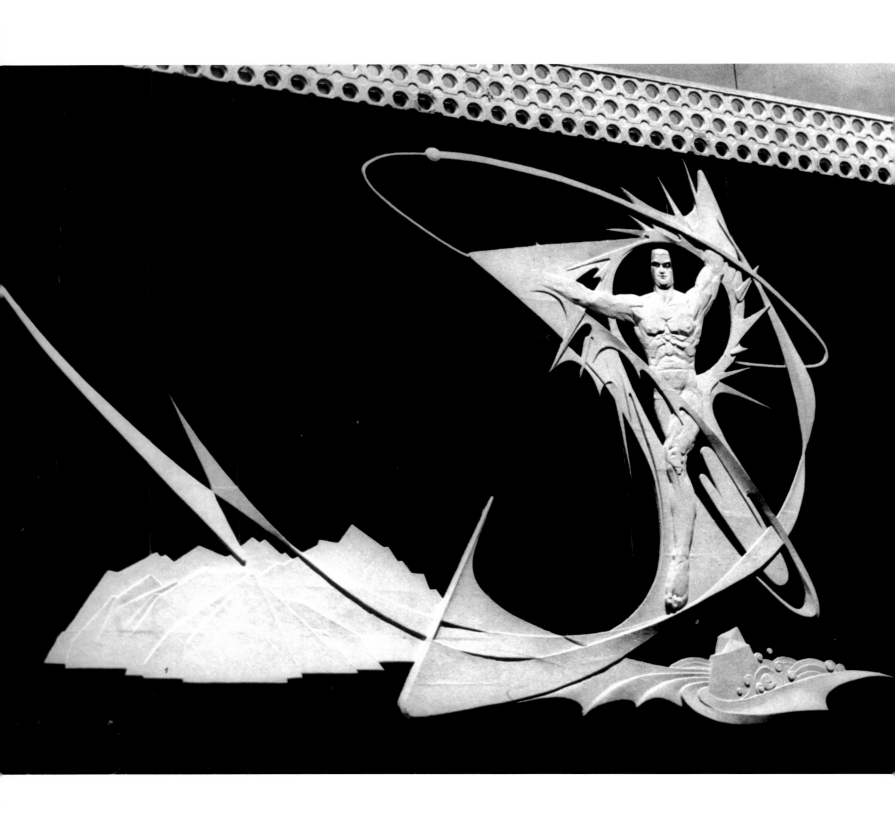

自強不息　THE SUN　1961　水泥　800×1300cm

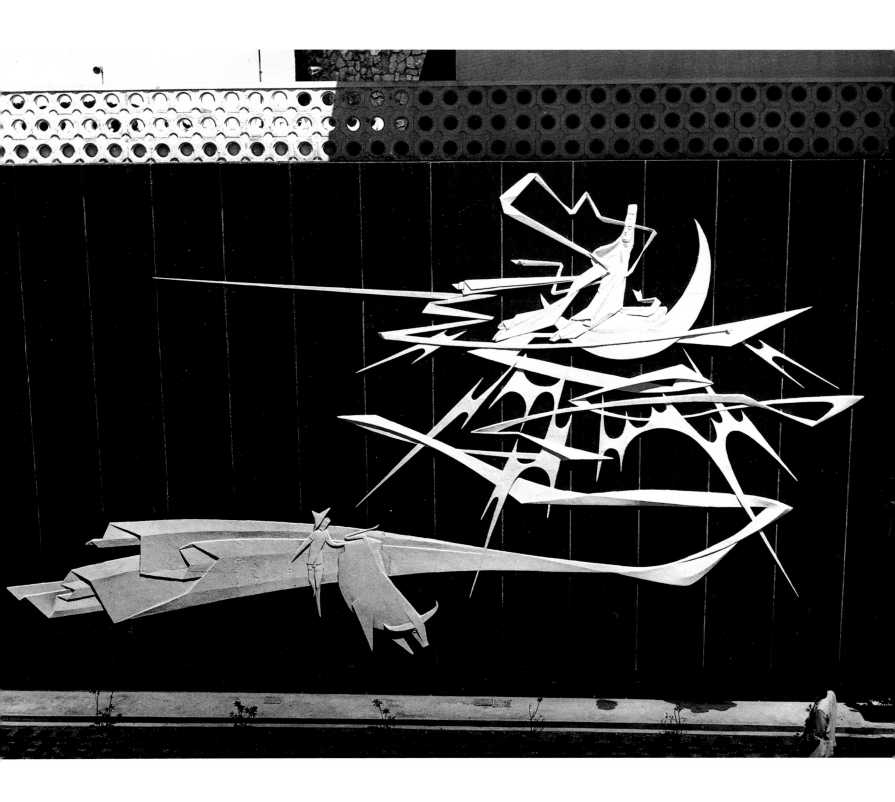

怡然自樂　THE MOON　1961　水泥　800×1300cm

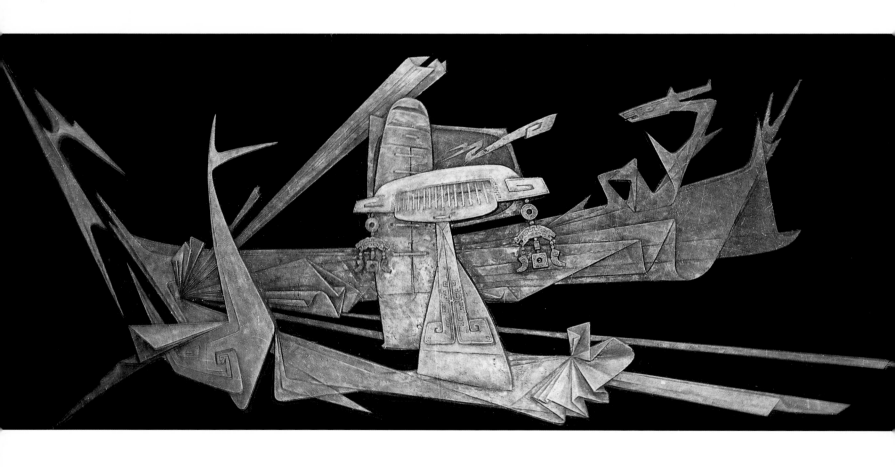

愉適之旅　A PLEASANT JOURNEY　1962　水泥　250×500cm

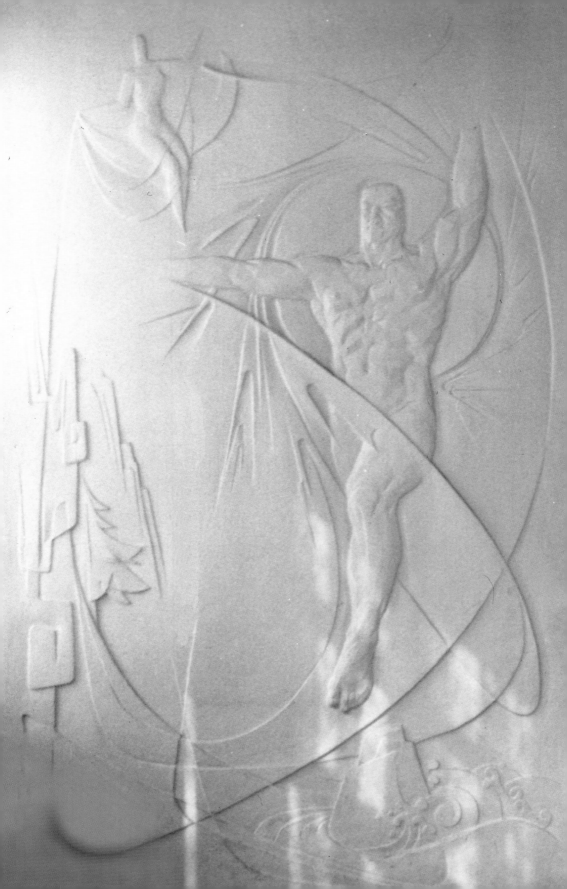

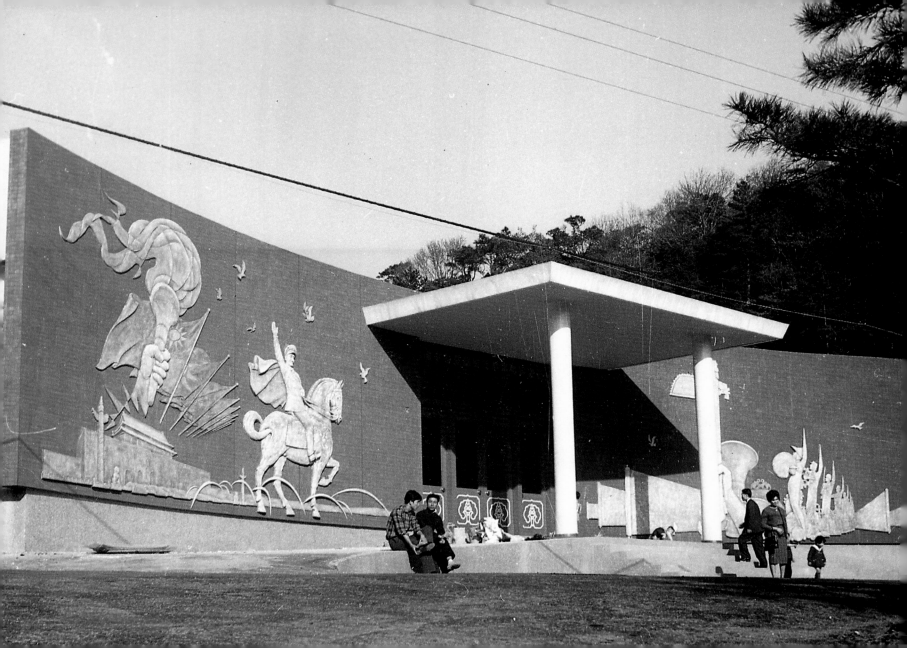

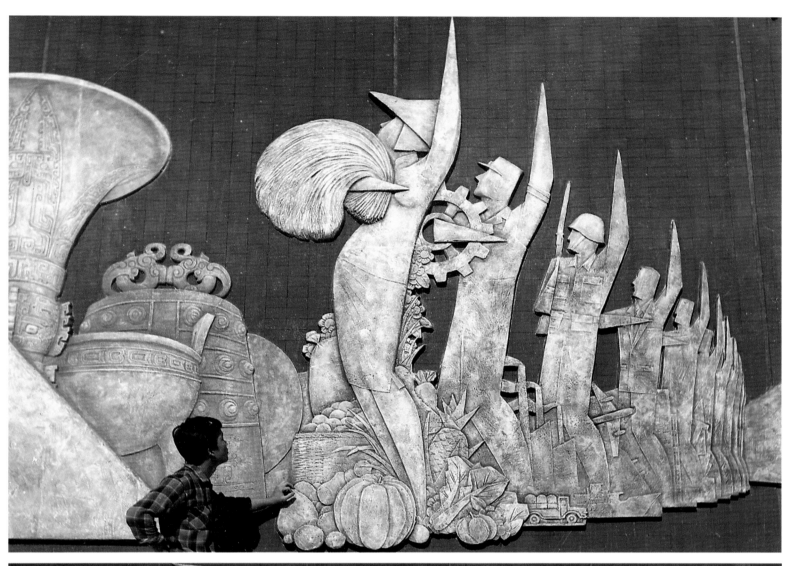

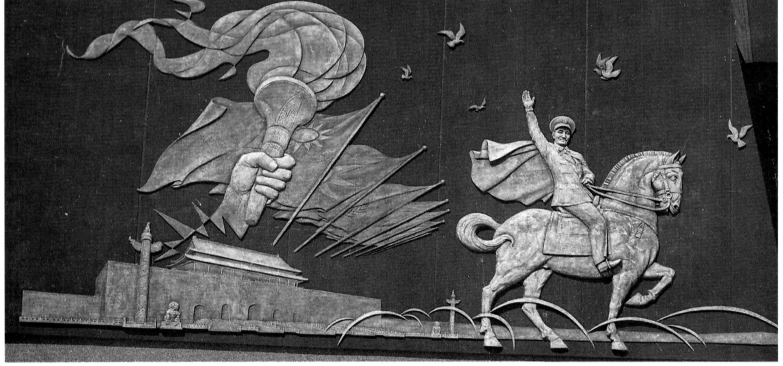

國防研究院大壁畫　MURAL FOR NATIONAL DEFENSE INSTITUTE　1962　水泥　550×2400cm（左頁圖、上二圖）

市地改革　URBAN-PLANNING REFORMATION　1967　銅　450×250cm（左頁圖、上二圖）

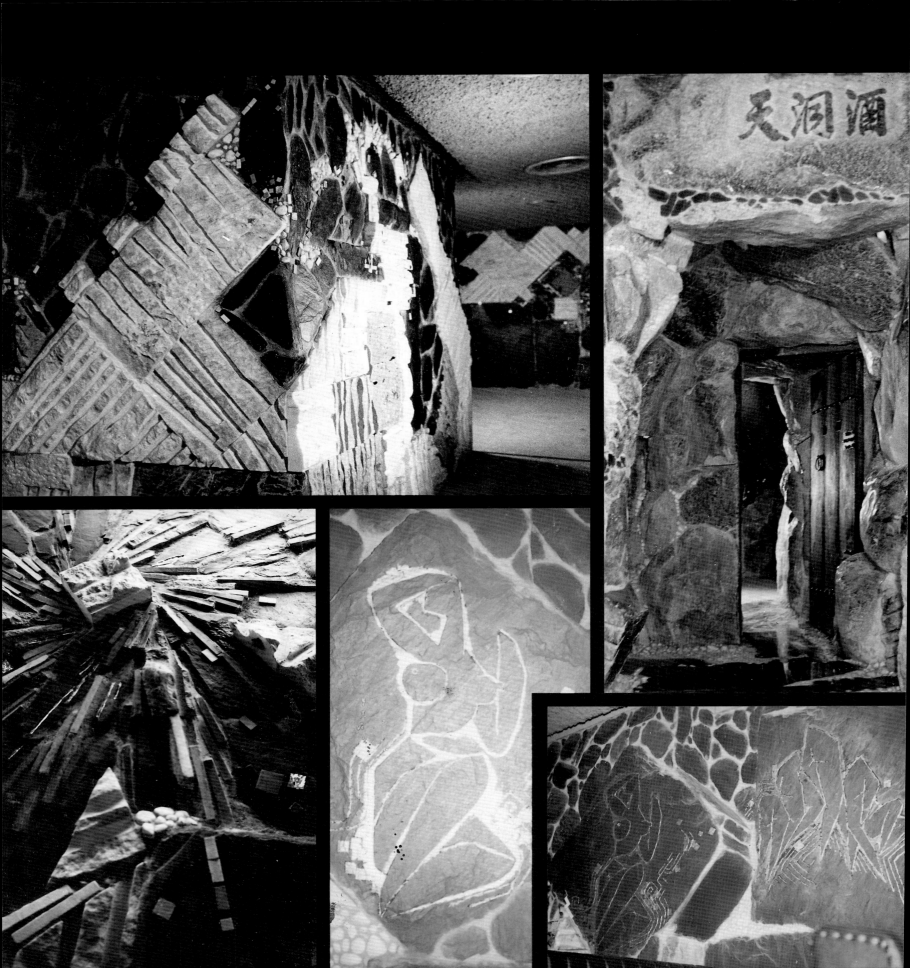

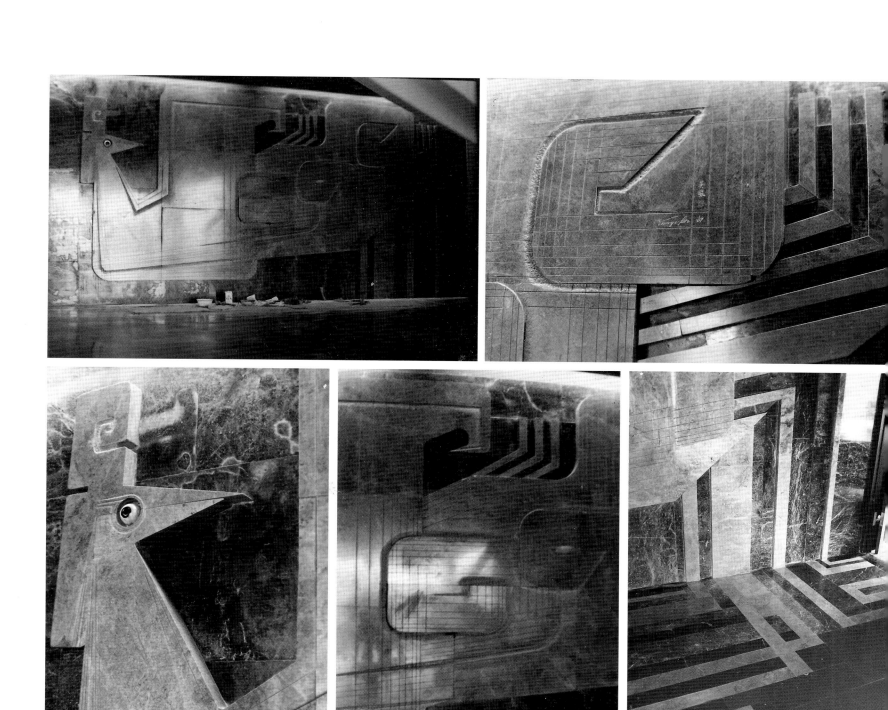

鳳凰生矣　BIRTH OF A PHOENIX　1968　蛇紋大理石　尺寸未詳

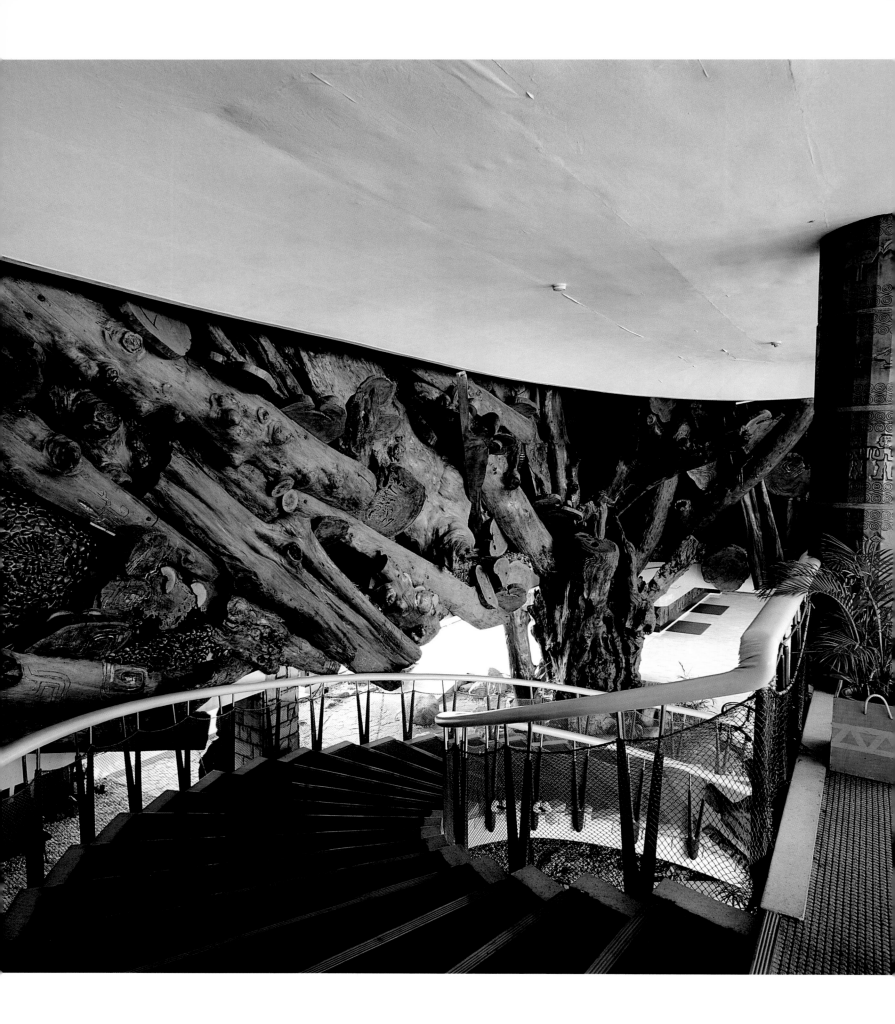

森林　THE FOREST　1970　木、鵝卵石　150×1500×60cm

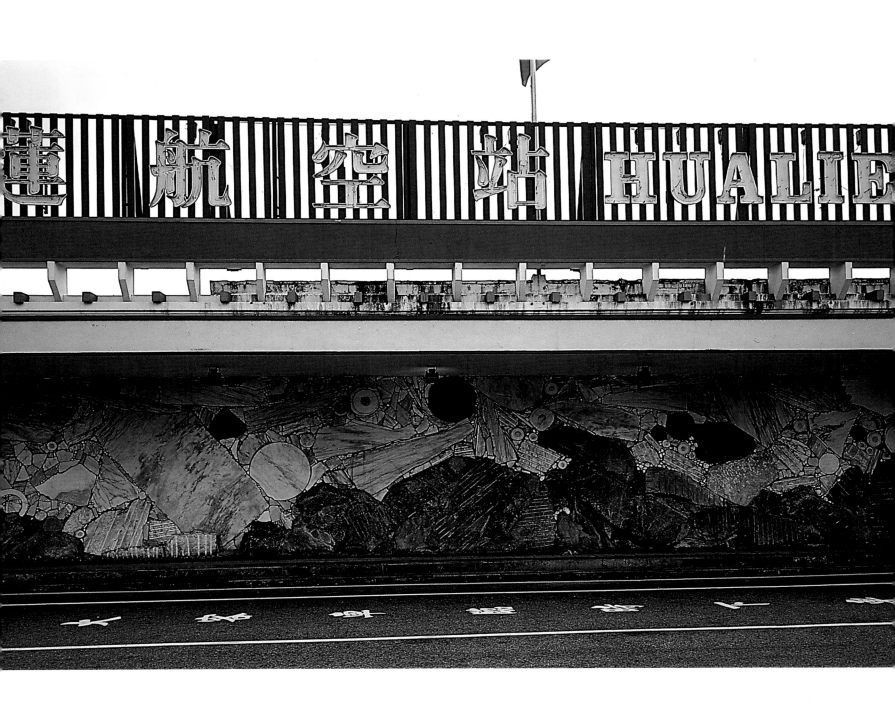

太空行　SPACE TRIP　1970　大理石　300×1830×150cm

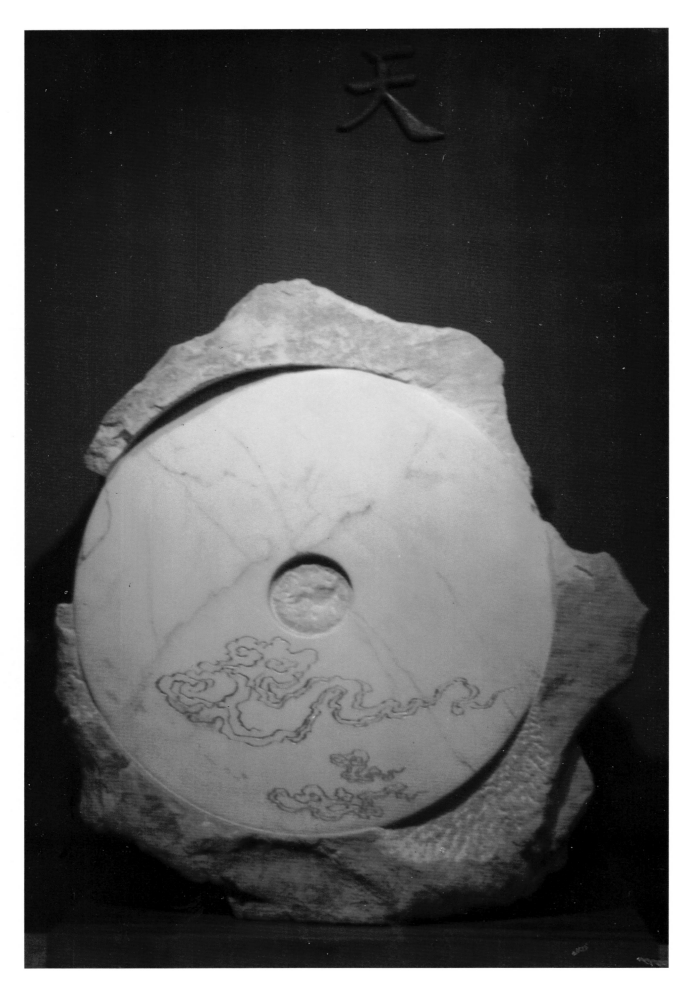

文華六器之一：天　THE SIX IMPLEMENTS：HEAVEN　1971　白大理石、線雕嵌金　高200cm

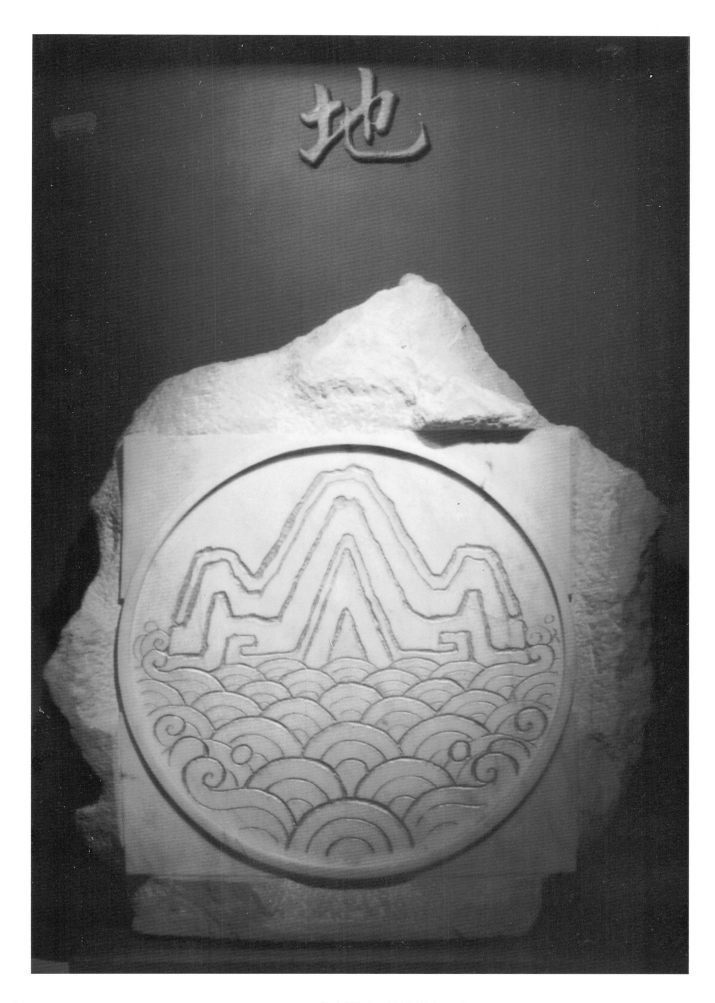

文華六器之二：地　THE SIX IMPLEMENTS：EARTH　1971　白大理石、線雕嵌金　高200cm

65

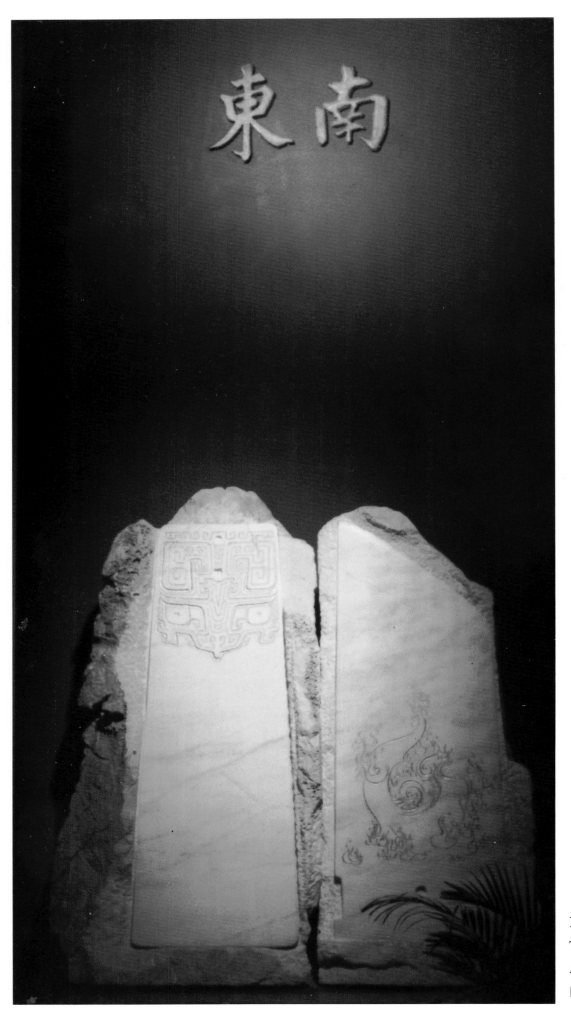

文華六器之三、四：東、南
THE SIX IMPLEMENTS：EAST
AND SOUTH 1971
白大理石、線雕嵌金 高200cm

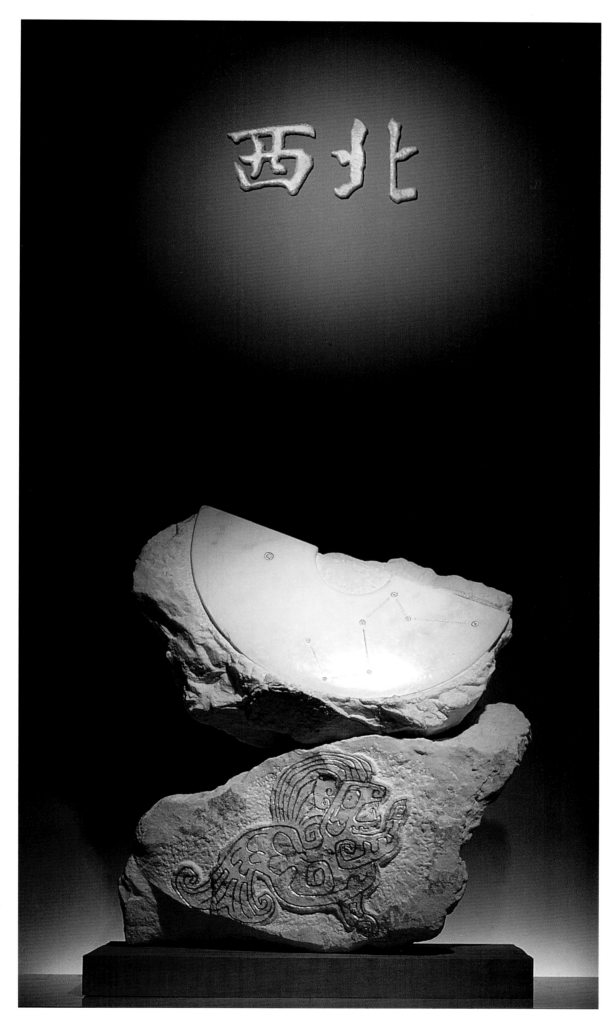

文華六器之五、六：西、北
THE SIX IMPLEMENTS：
WEST AND NORTH　1971
白大理石、線雕嵌金
高200cm

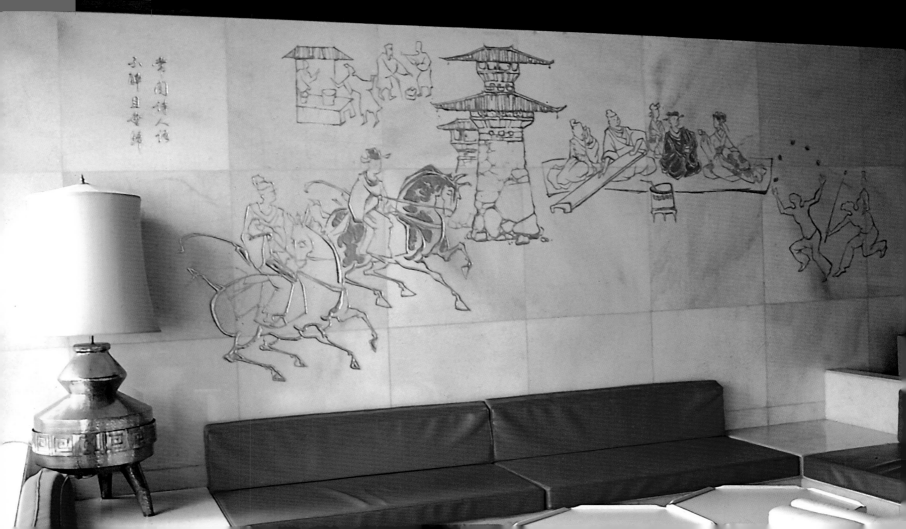

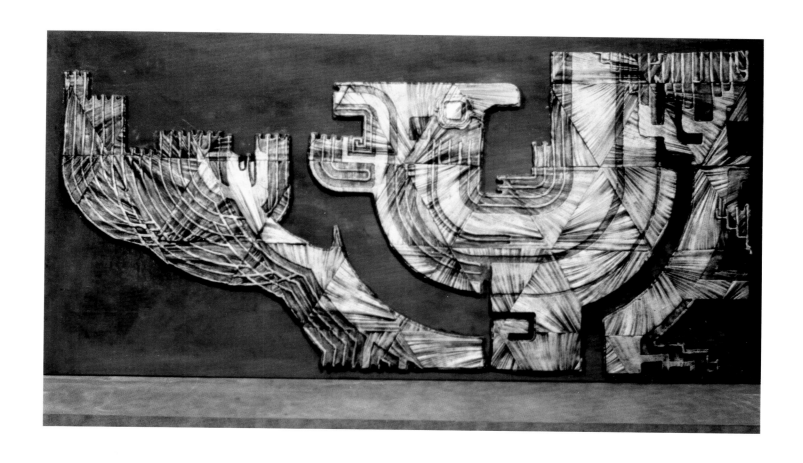

鳳凰　PHOENIX　約1970年代　銅　尺寸未詳

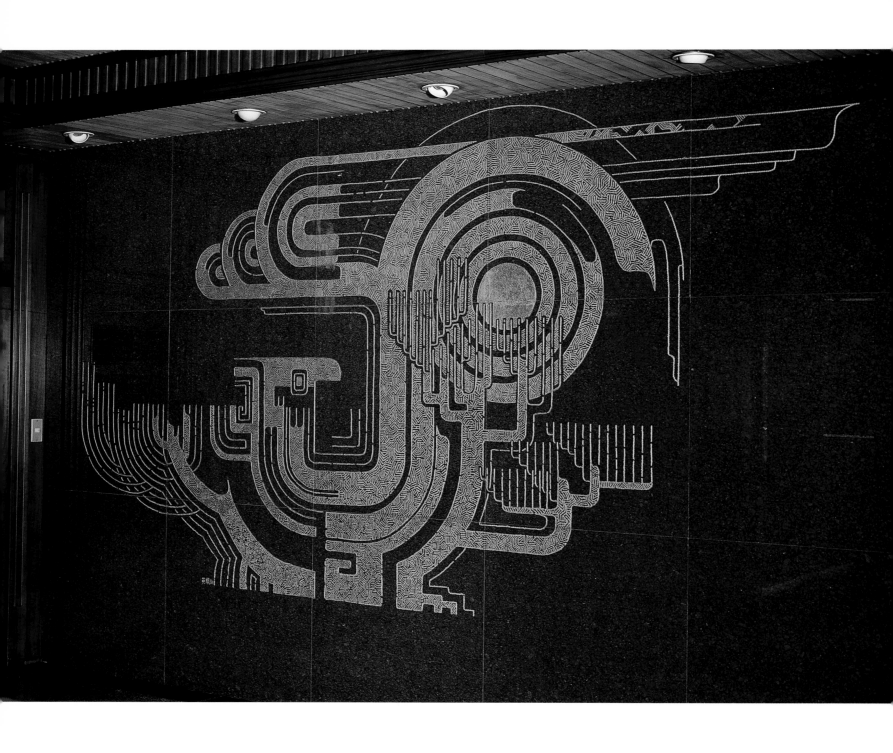

鳳凰　PHOENIX　1984　印度帝紅花崗石、線雕嵌金　277×500cm

月梅　MOON AND PLUM BLOSSOM　1984
銅　277×544cm

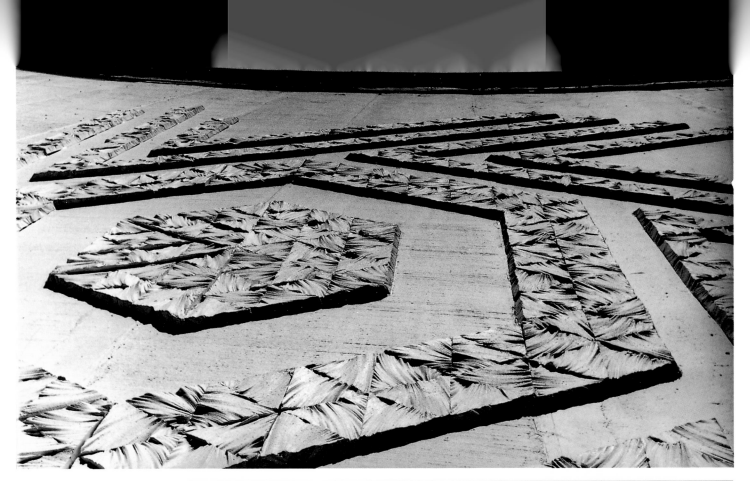

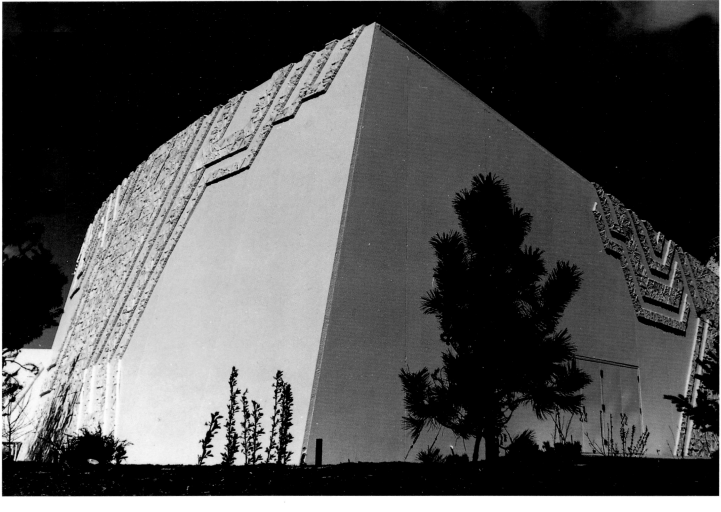

大地春回　SPRING AGAIN OVER THE GOOD EARTH　1974　玻璃纖維　尺寸未詳（上二圖、右頁圖）

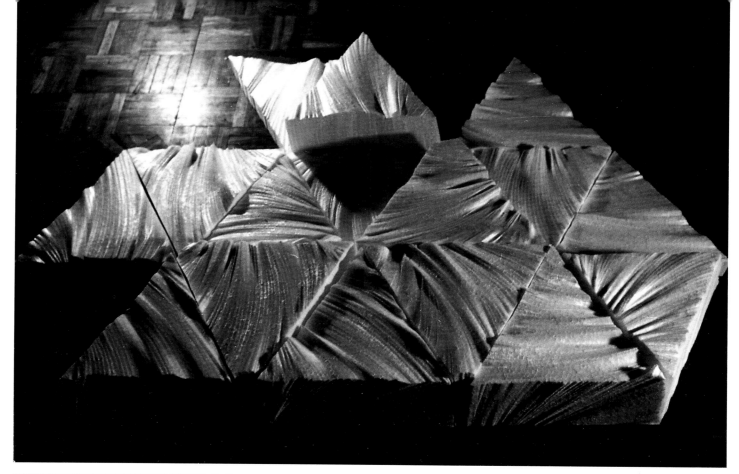

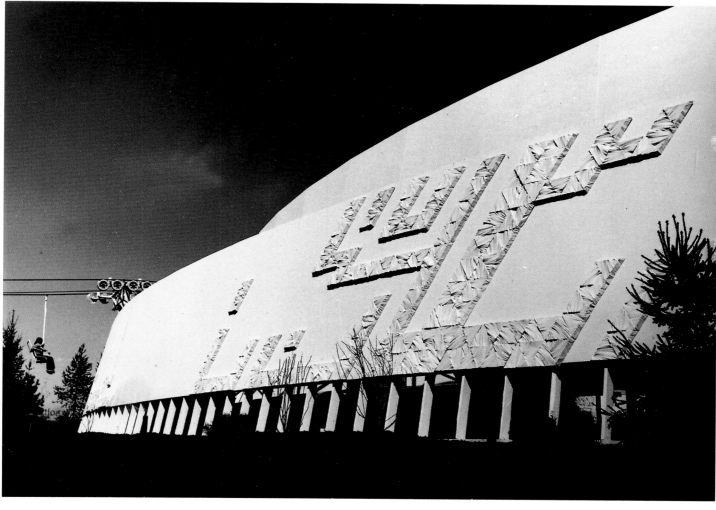

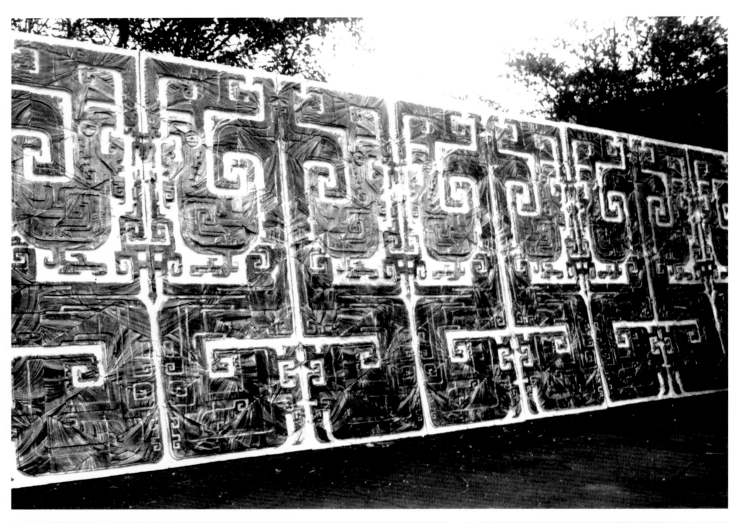

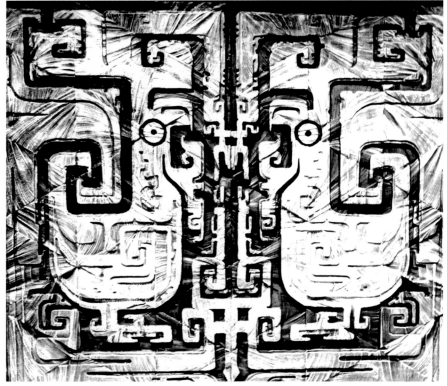

鳳凰屏　PHOENIX SCREEN　1974　玻璃纖維　尺寸末詳

風調雨順　WIND AND CLOUD　1977　不銹鋼　2700×500cm（右頁圖）

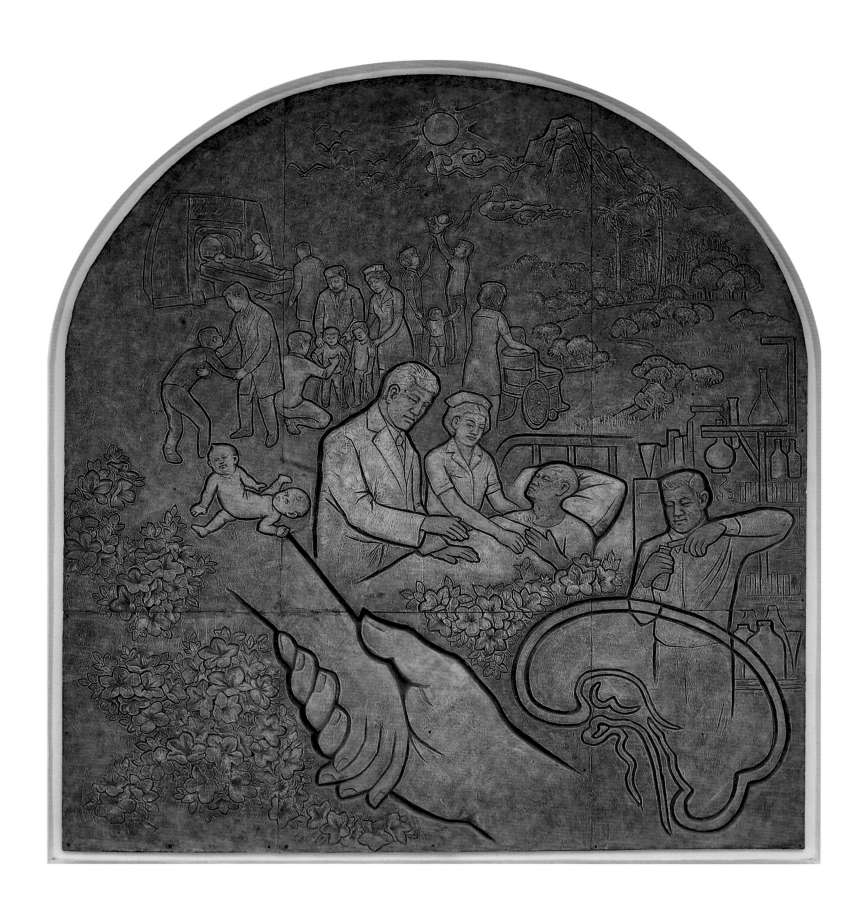

痌瘝在抱　SUFFERING　1980　銅　335.5×303cm（上圖、右頁圖）

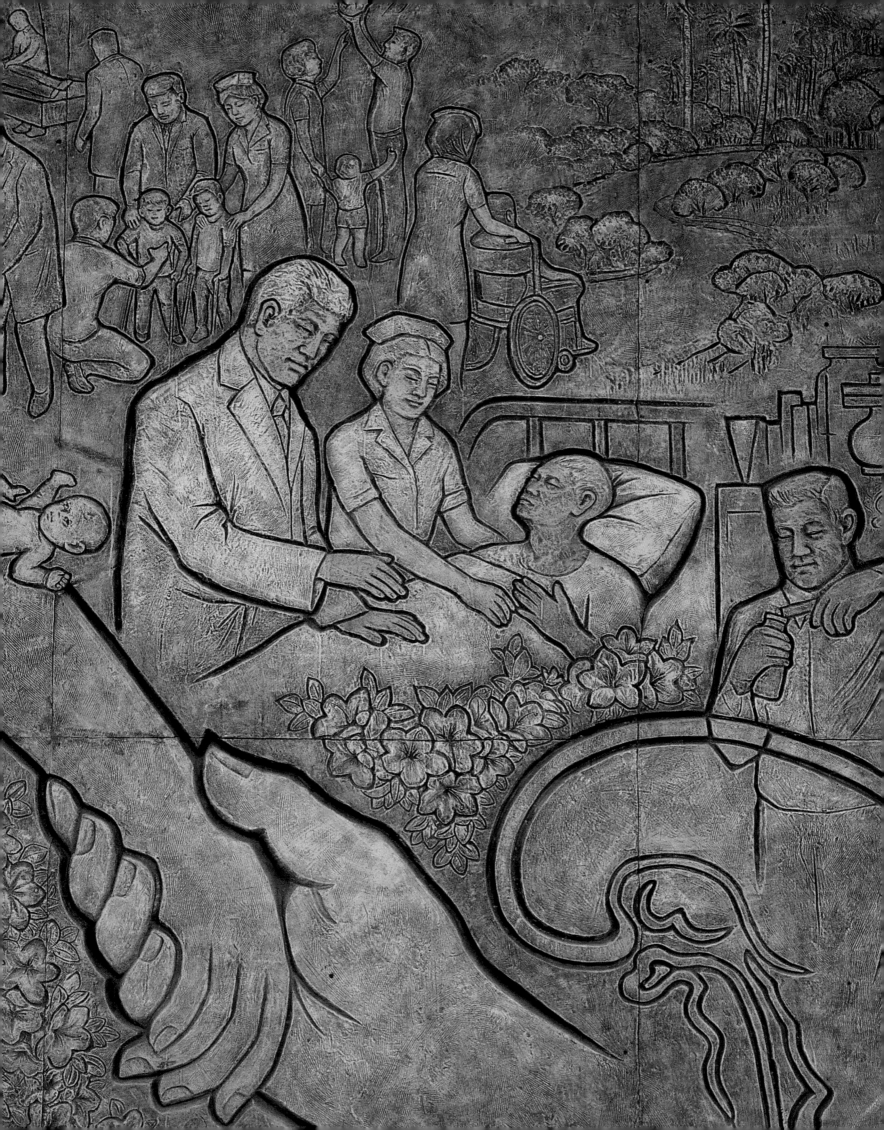

鳳舞　PHOENIX'S DANCE　1982　銅　216×481cm

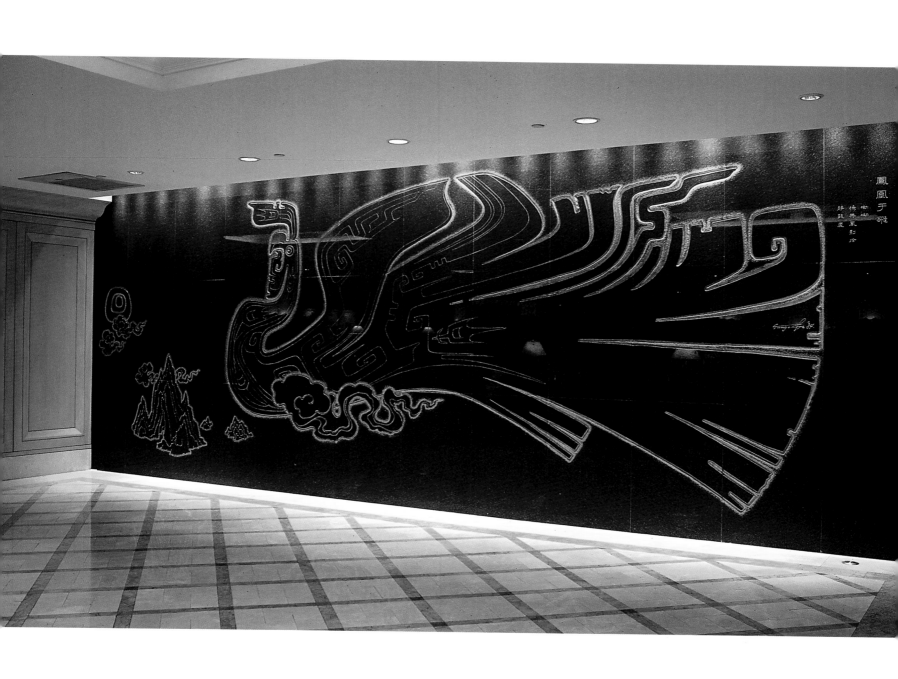

鳳凰于飛　PHOENIX　1984　印度帝紅花崗石、線雕嵌金　316×840×5cm

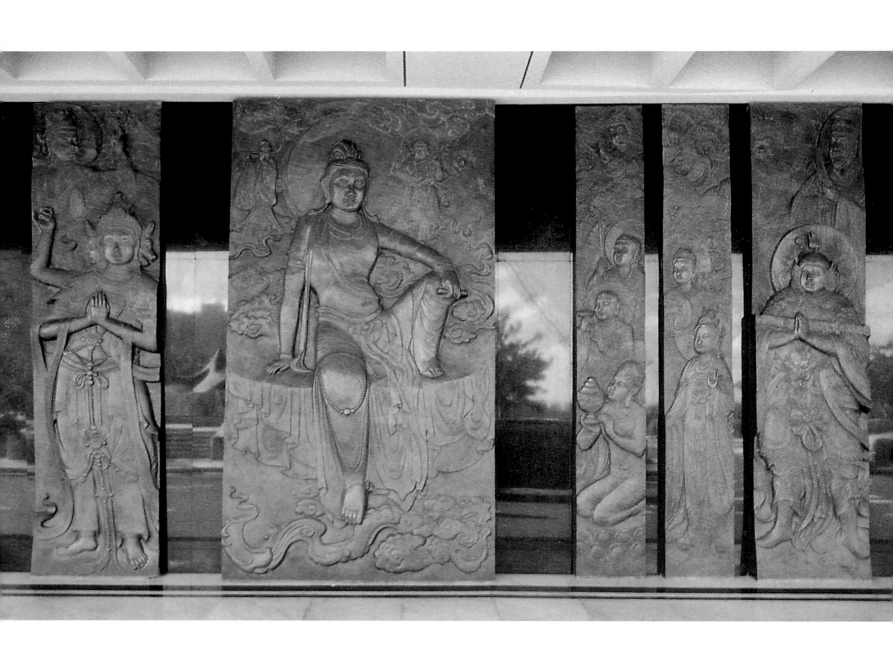

天人禮菩薩　BUDDHA　1986　銅　由左至右365×88cm、365×157cm、365×55cm、365×55cm、365×90cm

地藏王菩薩　KITIGARBHA　BUDDHA　1987　印度帝紅花崗石、線雕嵌金　250×300cm

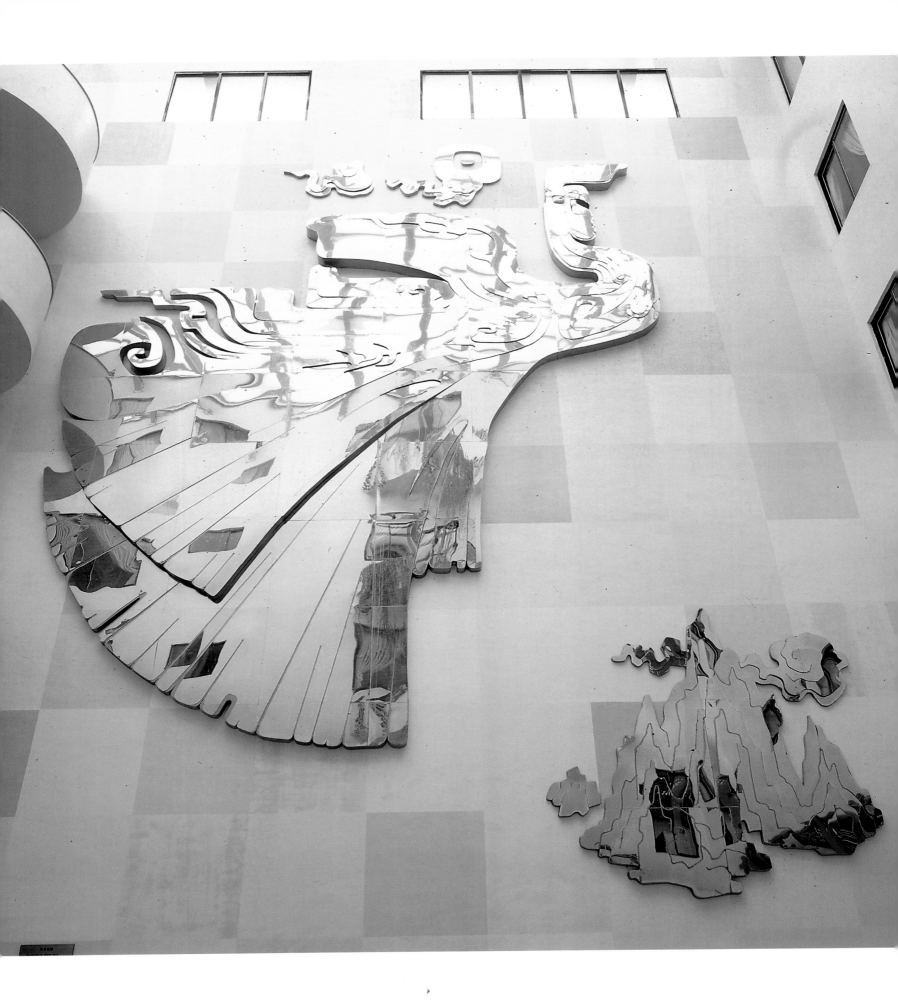

祥鳳莅蘭　THE ARRIVAL OF PHOENIX AT YILAN　1990　不銹鋼　1230×960cm

農為國本　AGRICULTURE IS THE FOUNDATION OF THE NATION　1995　銅　103×930×17cm

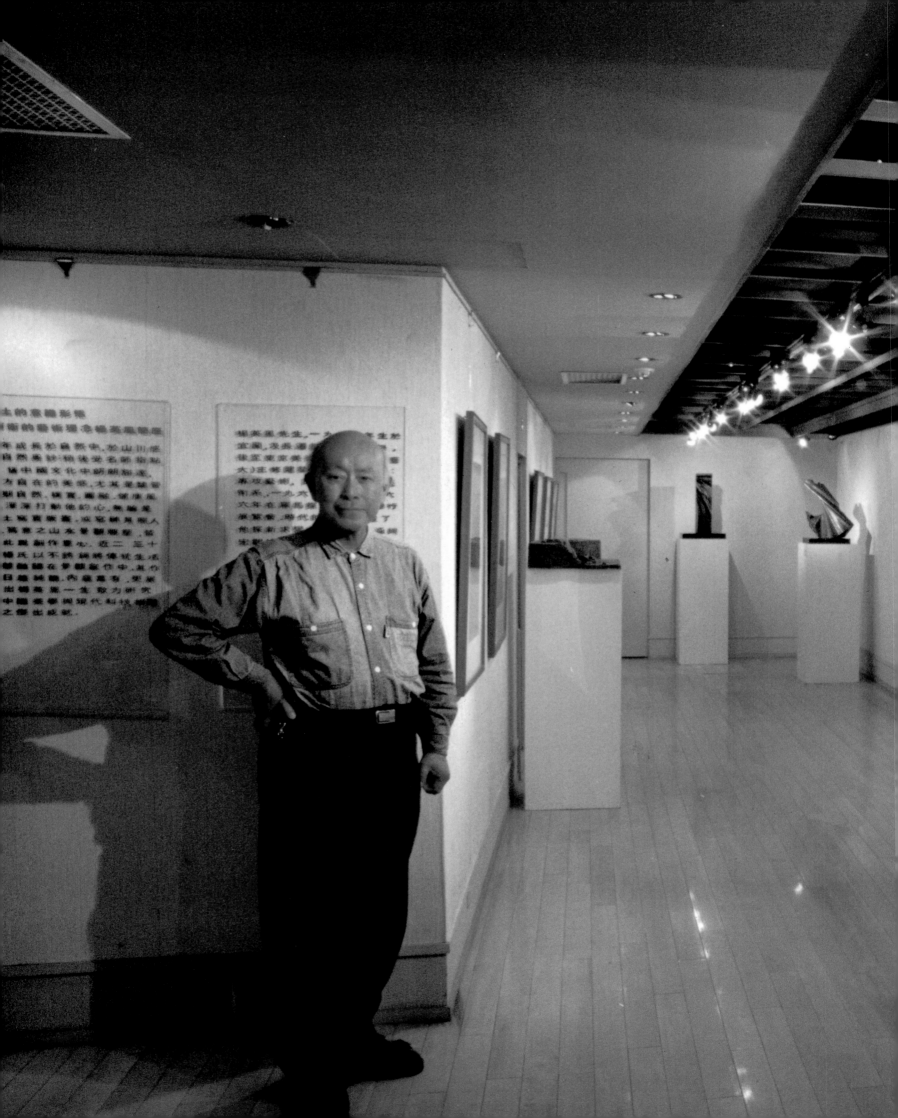

山水景觀雕塑：

六０年代，楊英在太魯閣中
體悟最美的大陽柯，醞釀出
...系列，
...力雕
...度
...代...近

雕　塑
Sculpture

雞籠生　JILONGSHENG　1950年代　銅　尺寸未詳

嫣　ELEGANCE　1950年代　石膏
50 × 20 × 27cm

凝思　ABSORPTION　1950　石膏　31×17×19cm
戀　PLUMP WOMAN　1950年代　銅　尺寸未詳（右頁圖）

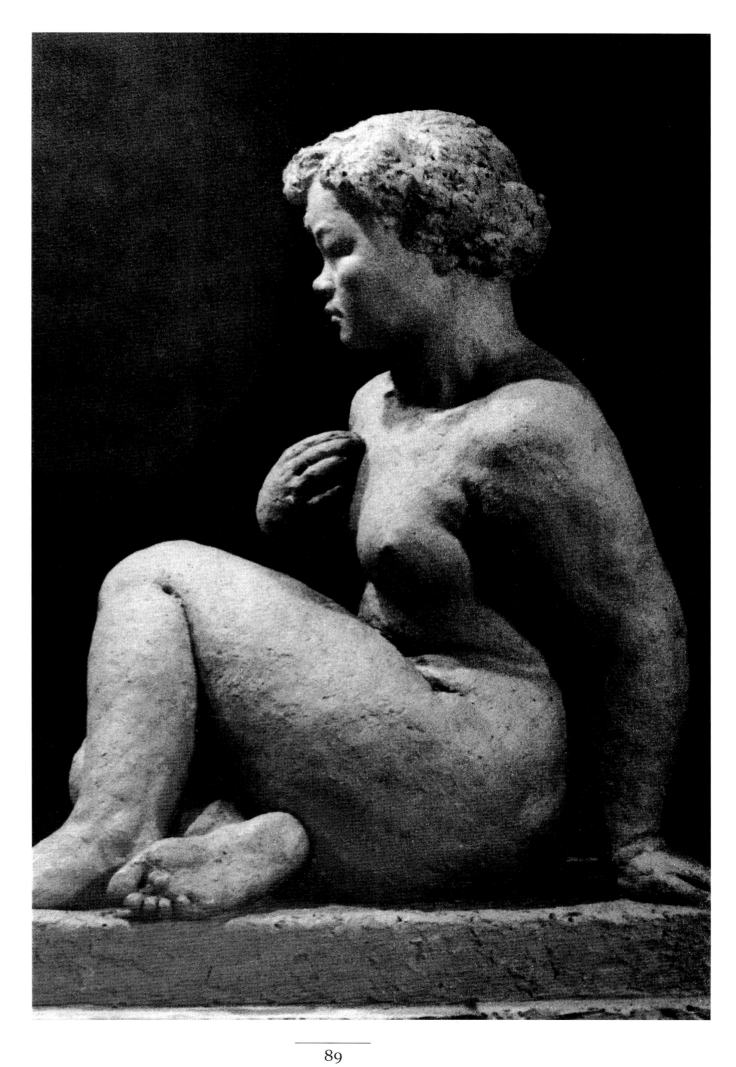

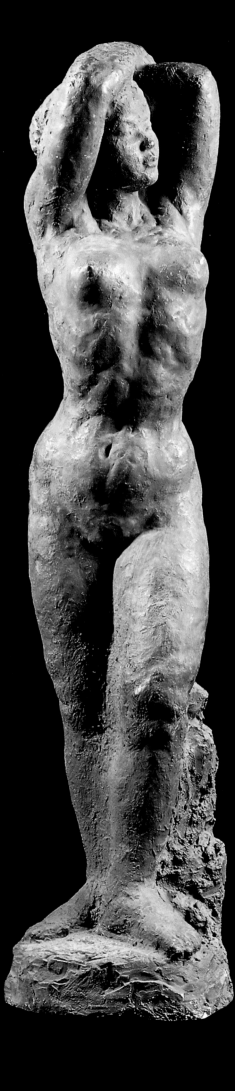

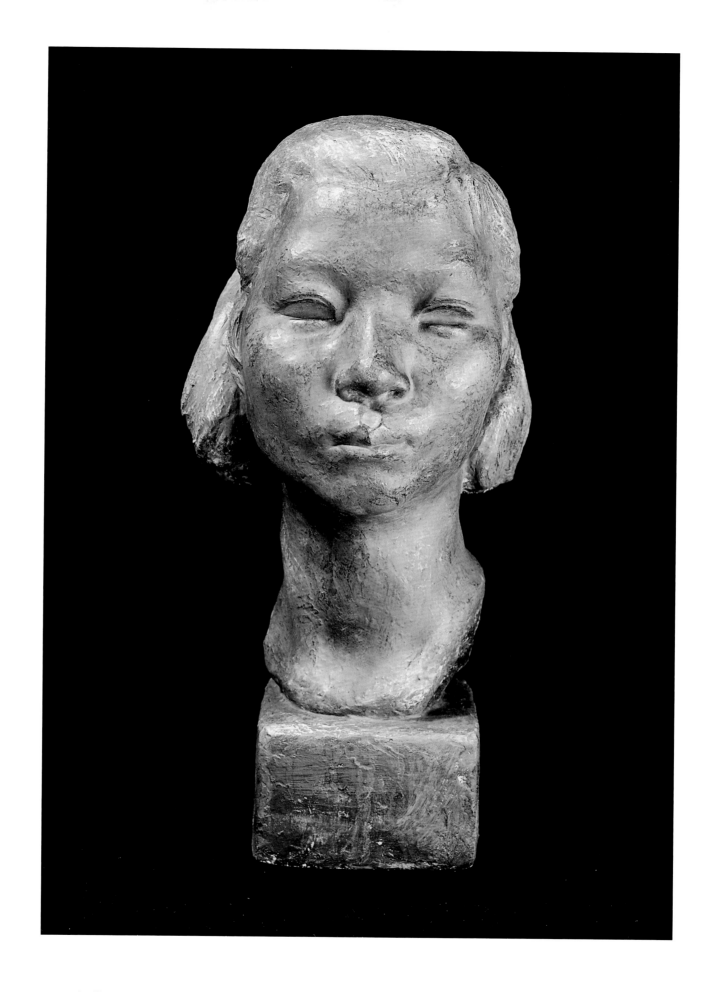

青春　THE　YOUTH　1950年代　石膏　88×18×18cm（左頁圖）

惆悵　MELANCHOLY　1951　石膏　43×17×23cm

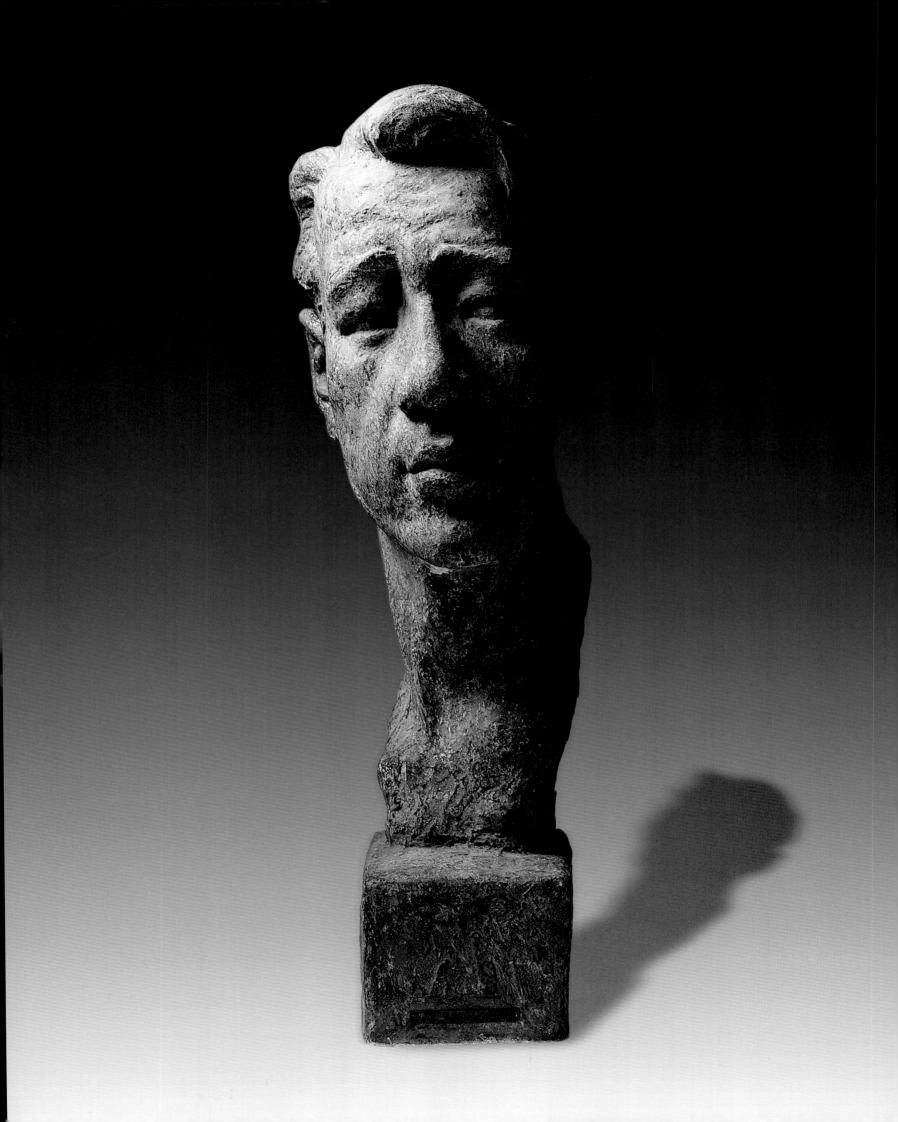

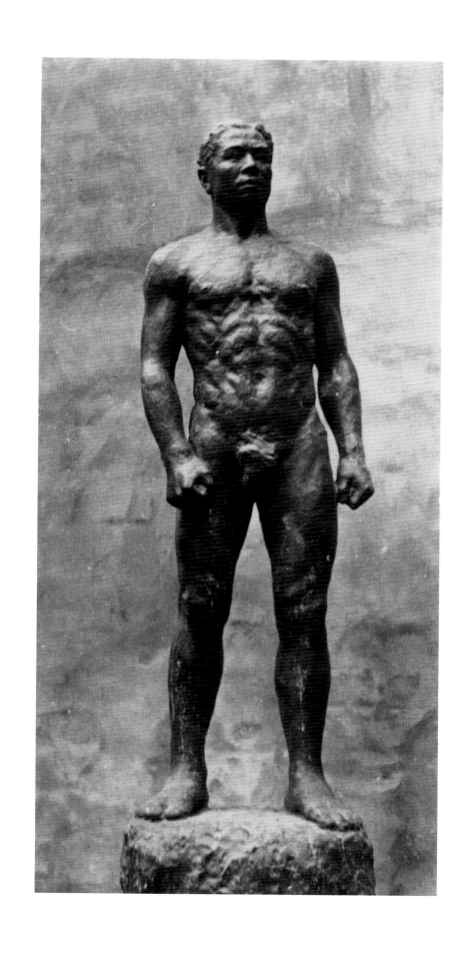

展望　PROSPECT　1951　銅　54×17×26cm（左頁圖）

大地　GOOD EARTH　1952　銅　102×30×26cm

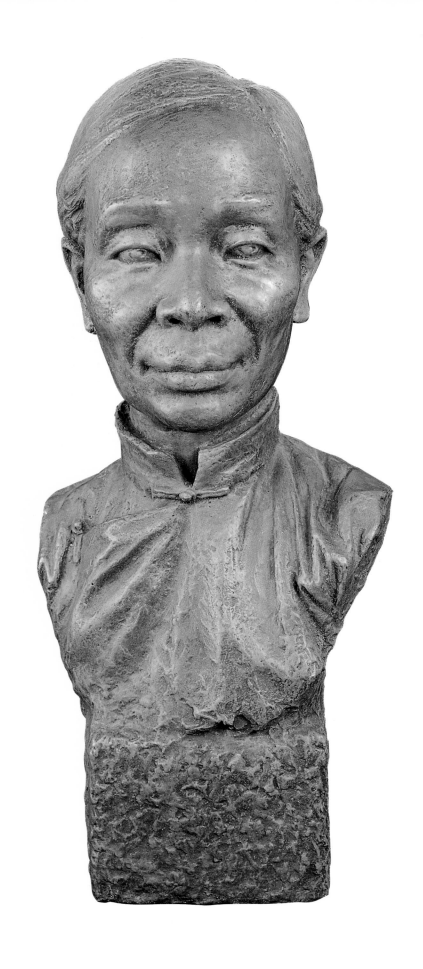

外婆　GRANDMOTHER　1952　銅　50×21×18cm

農夫立像　A FARMER　1952　銅　102×30×26cm（右頁圖）

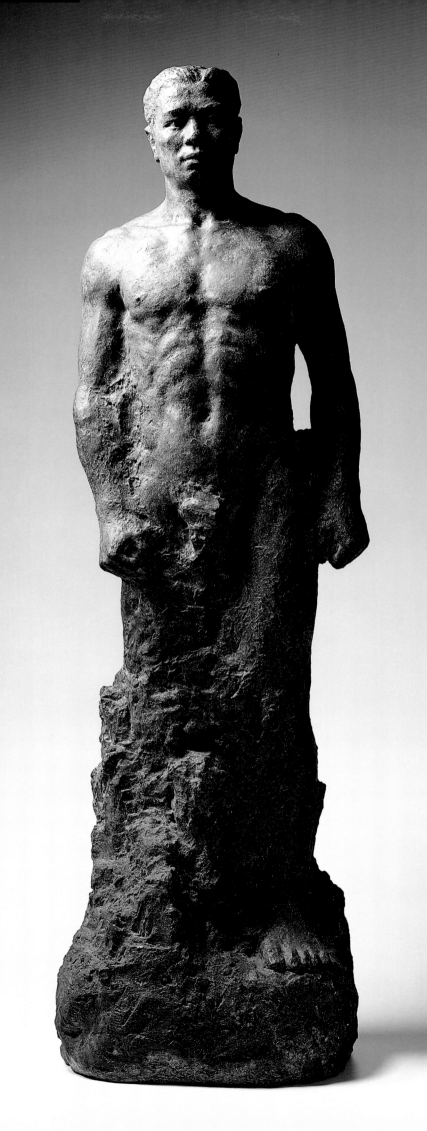

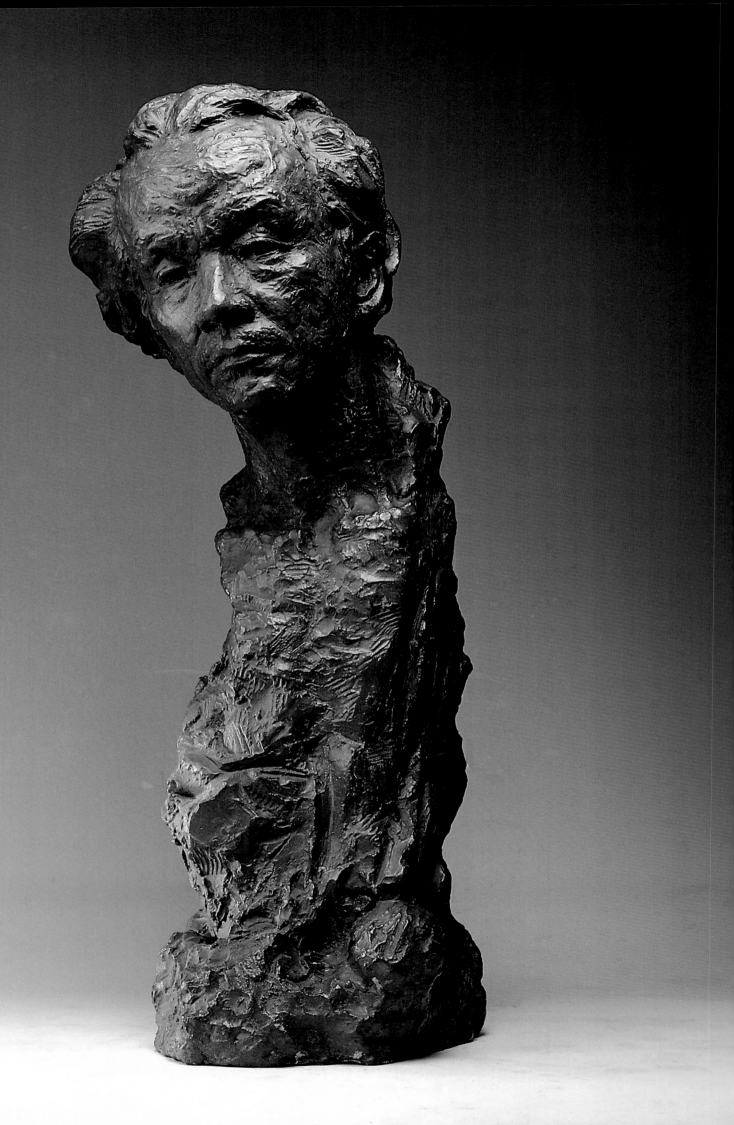

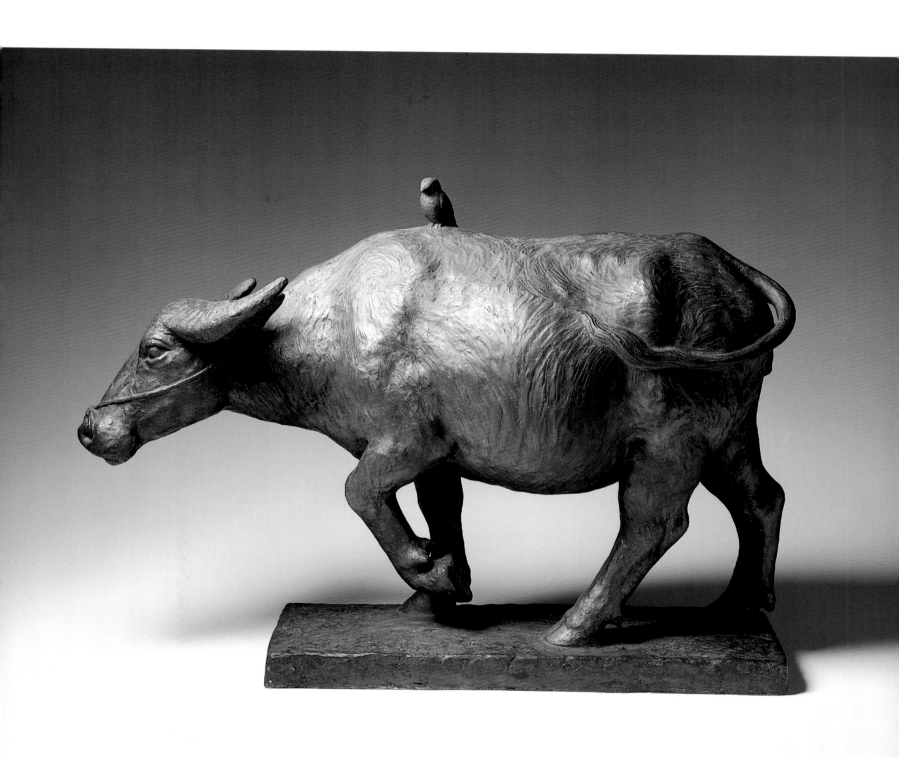

磊　MR. LI, SHIHCIAO　1952　銅　76×24×30cm（左頁圖）

無意　UNINTENTIONAL　1952　銅　34.5×50×17cm

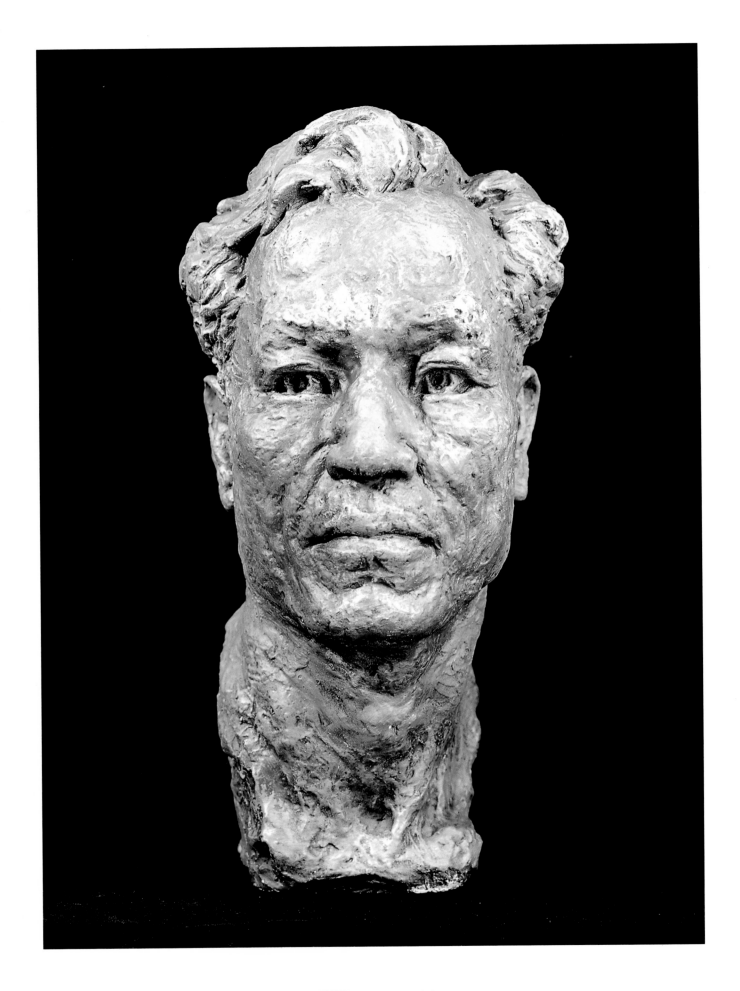

陳慧坤像　MR. CHEN, HUEIKUN　1953　石膏　42×21×25cm

驟雨　SHOWER　1953　銅　74×43×27cm（右頁圖）

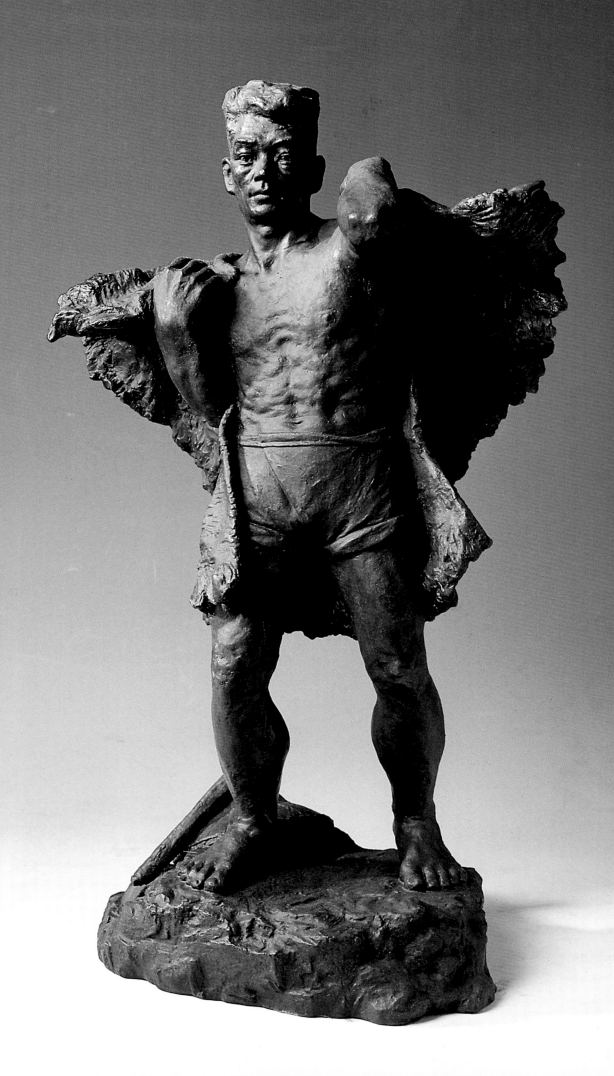

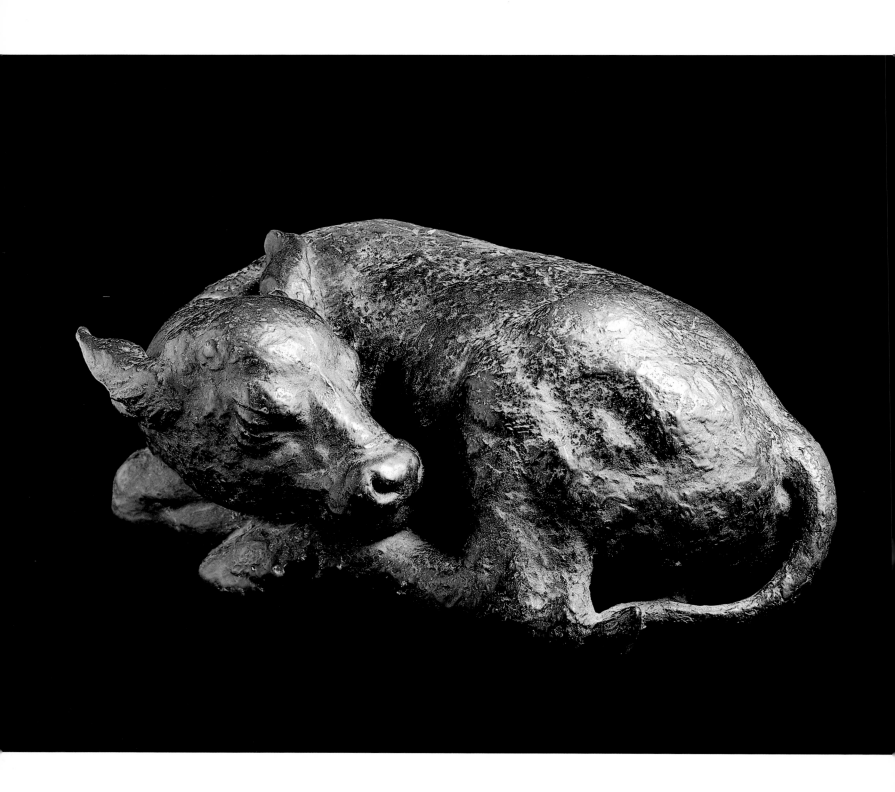

稚子之夢　DREAMING　1954　銅　13×32×18cm

擲　TOSSING　1954　銅　78×24×33cm（右頁圖）

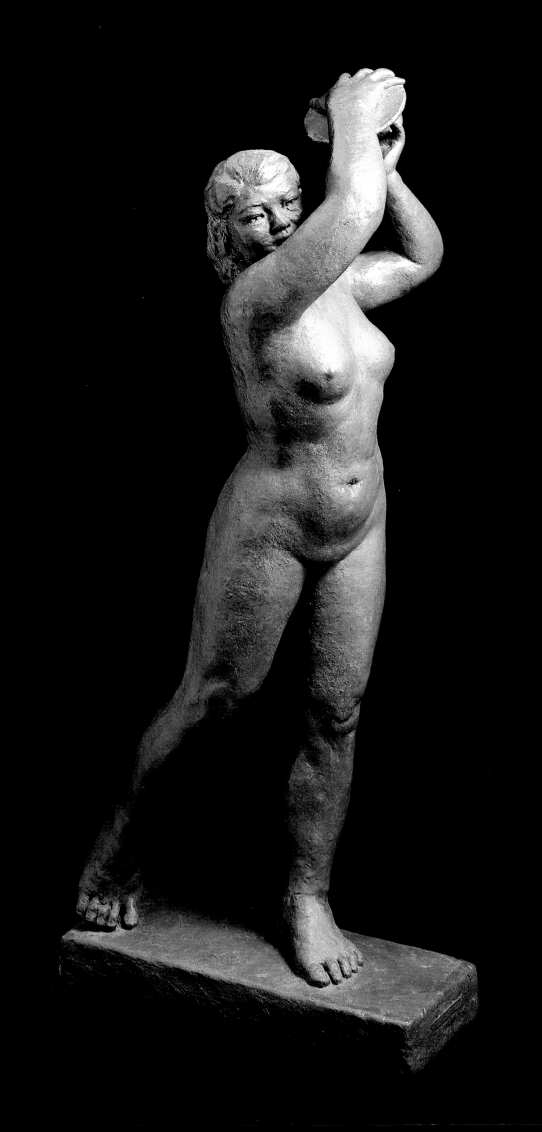

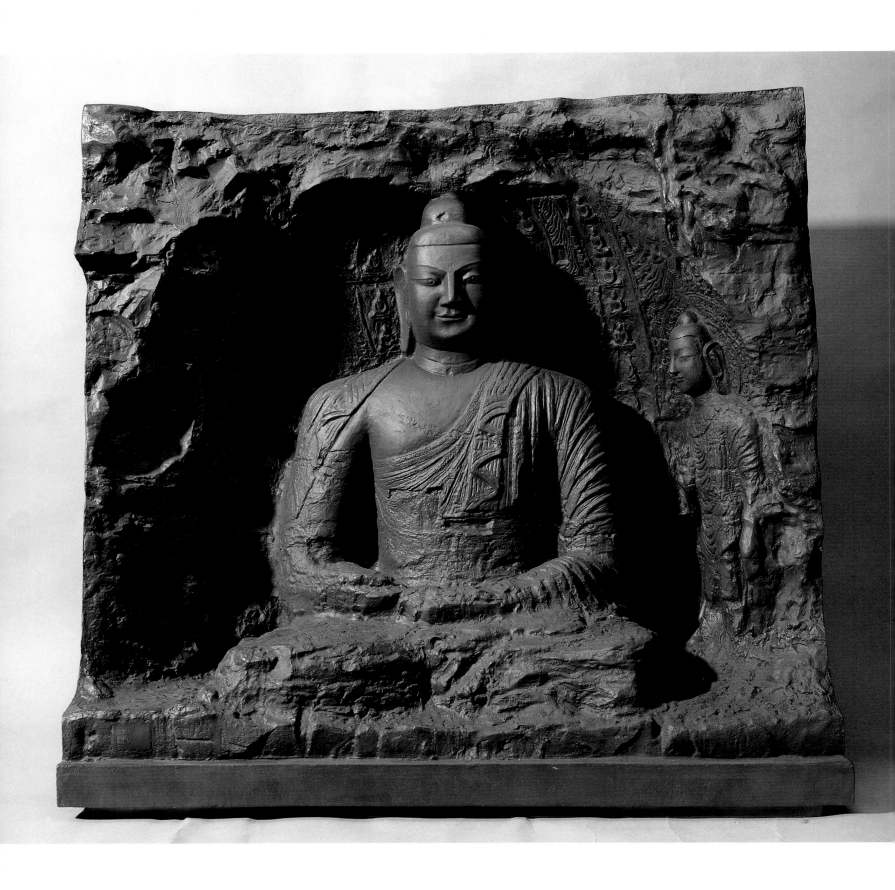

仿雲岡石窟大佛　COPYING ONE OF THE GREAT WORKS OF YUNKANG　1955　銅　82×85×37cm

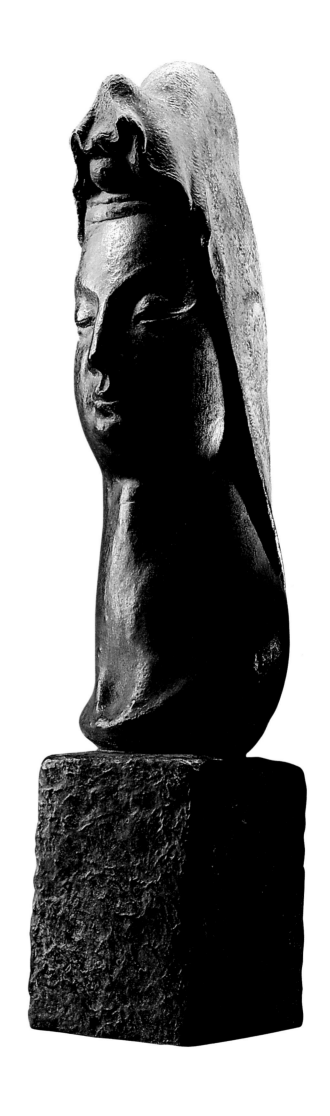

觀自在　GUANYIN　1955　銅　56×11×15cm

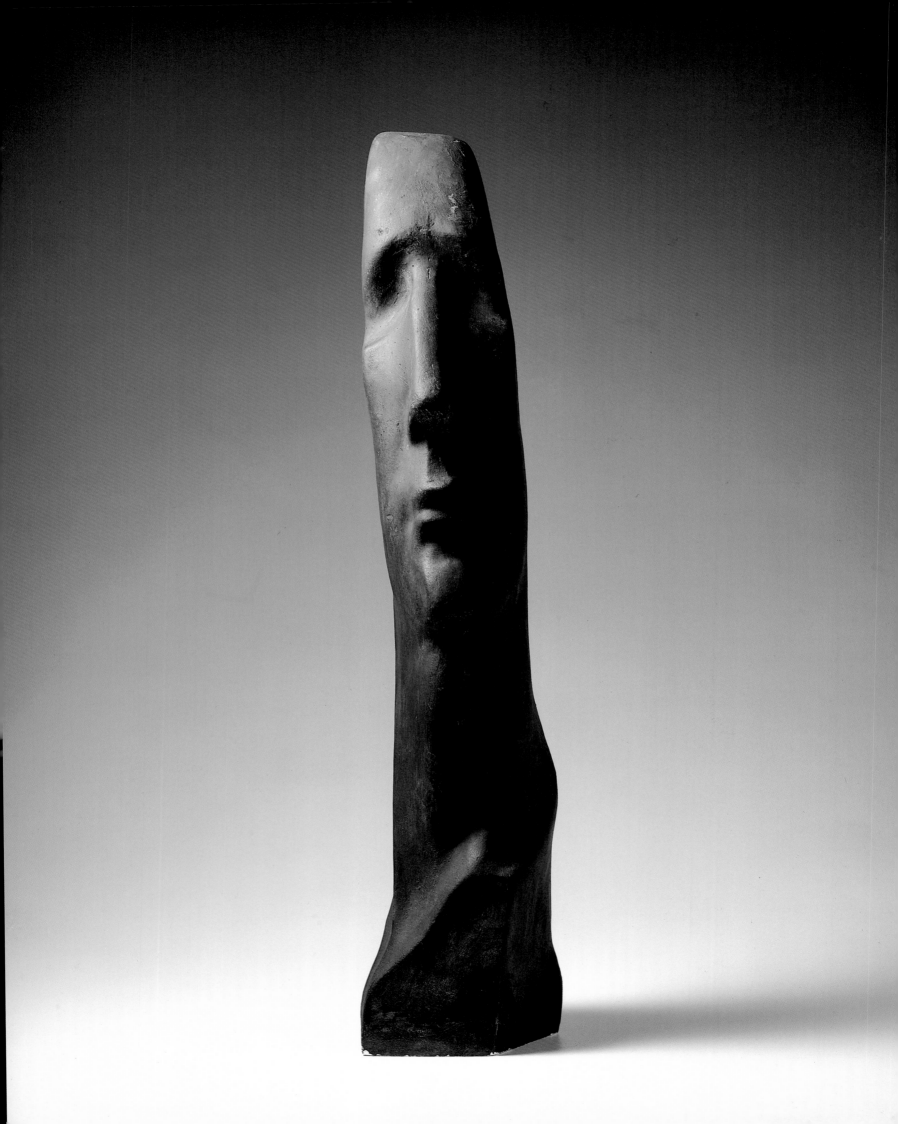

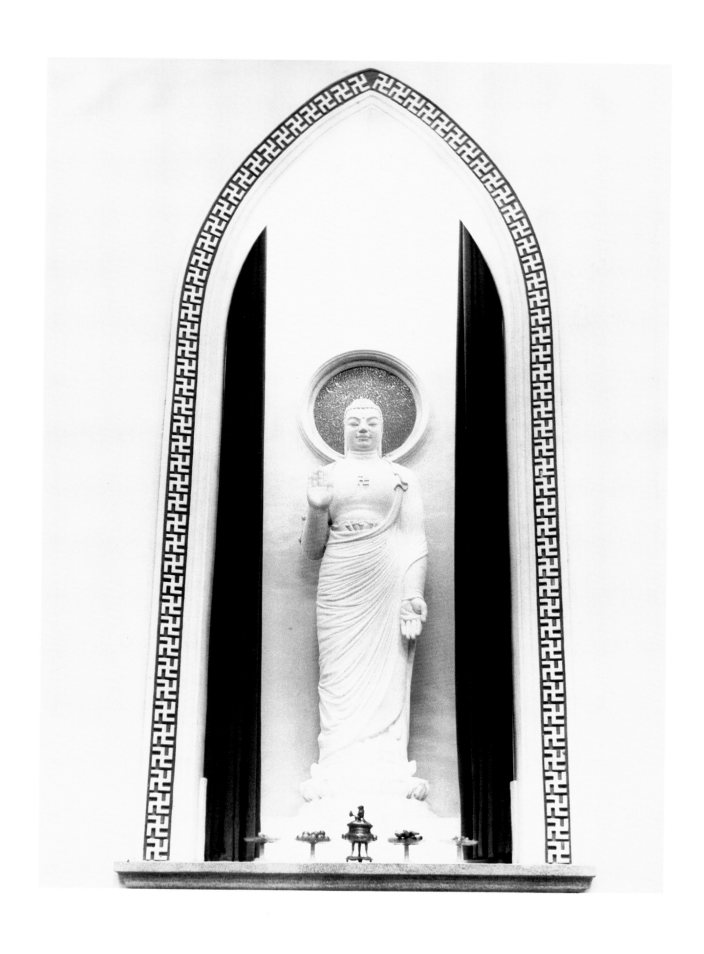

六根清淨　THE HOLLOW MAN　1955　銅　61×12.5×15cm（左頁圖）

阿彌陀佛立像　STANDING STATUE OF AMITA-BUDDHA　1955　石膏　214×58×37cm

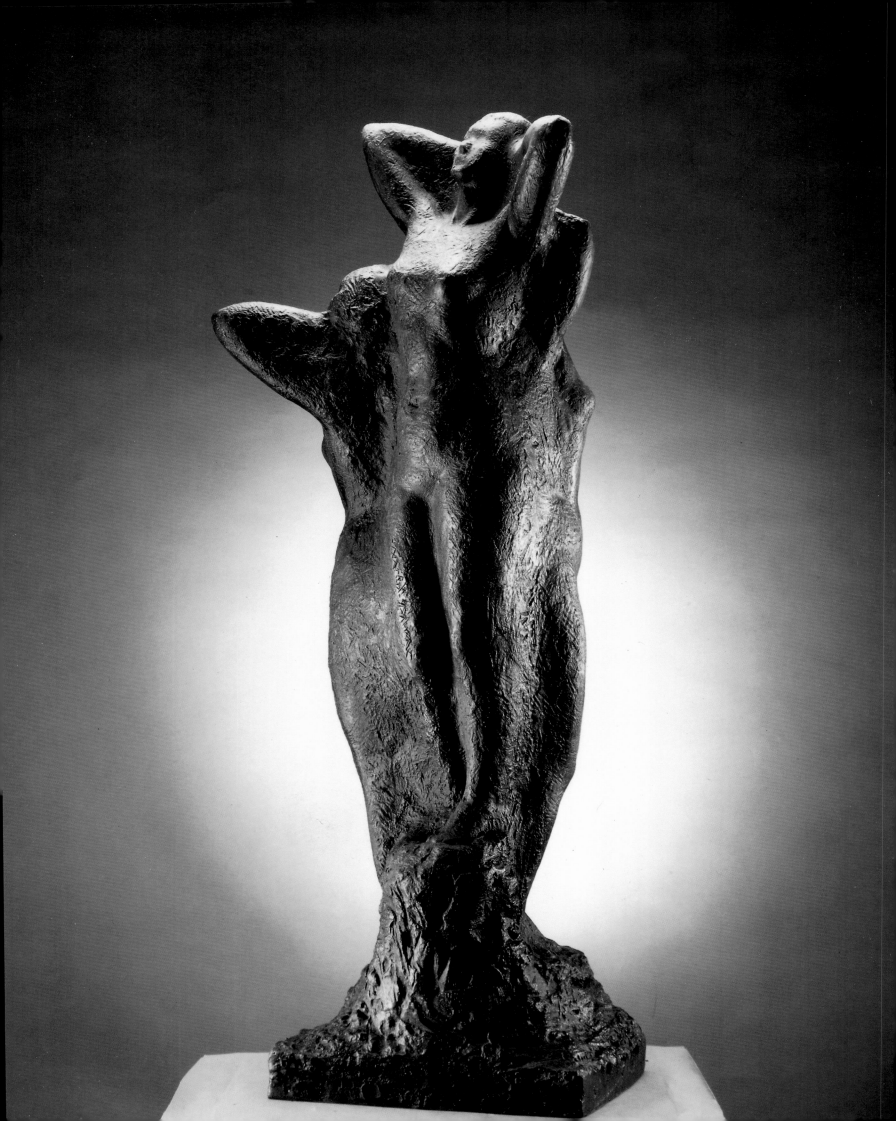

穹谷迴音　ECHO IN THE VALLEY　1956　銅　81×26×19cm（左頁圖）

仰之彌高　ESTEEMED DIGNITY　1956　銅　尺寸未詳

小憩　TAKING A NAP　1956　銅　25×7×16cm

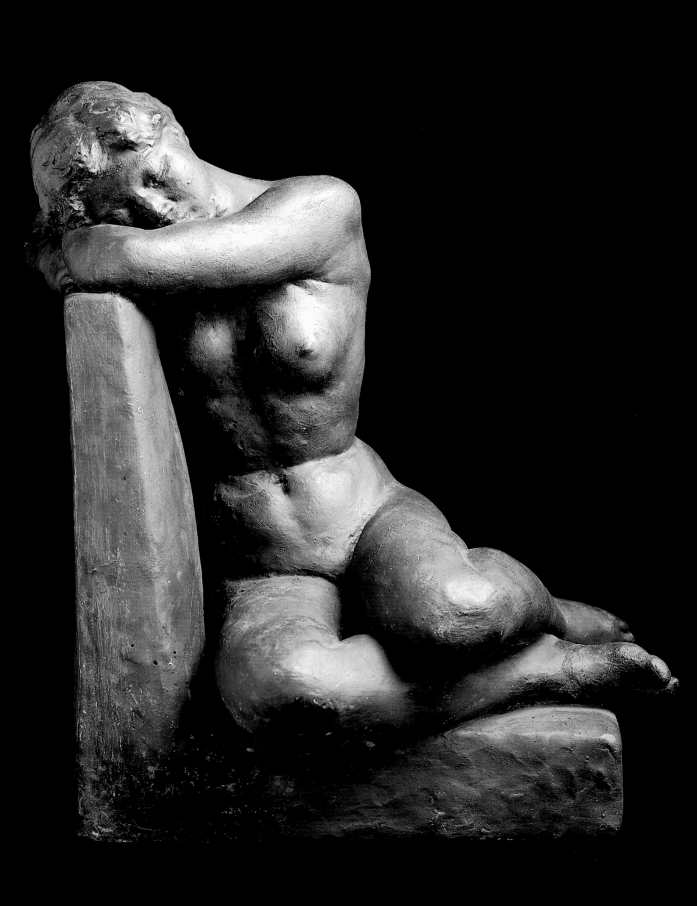

NG OVER　1956　銅　31×23×19cm

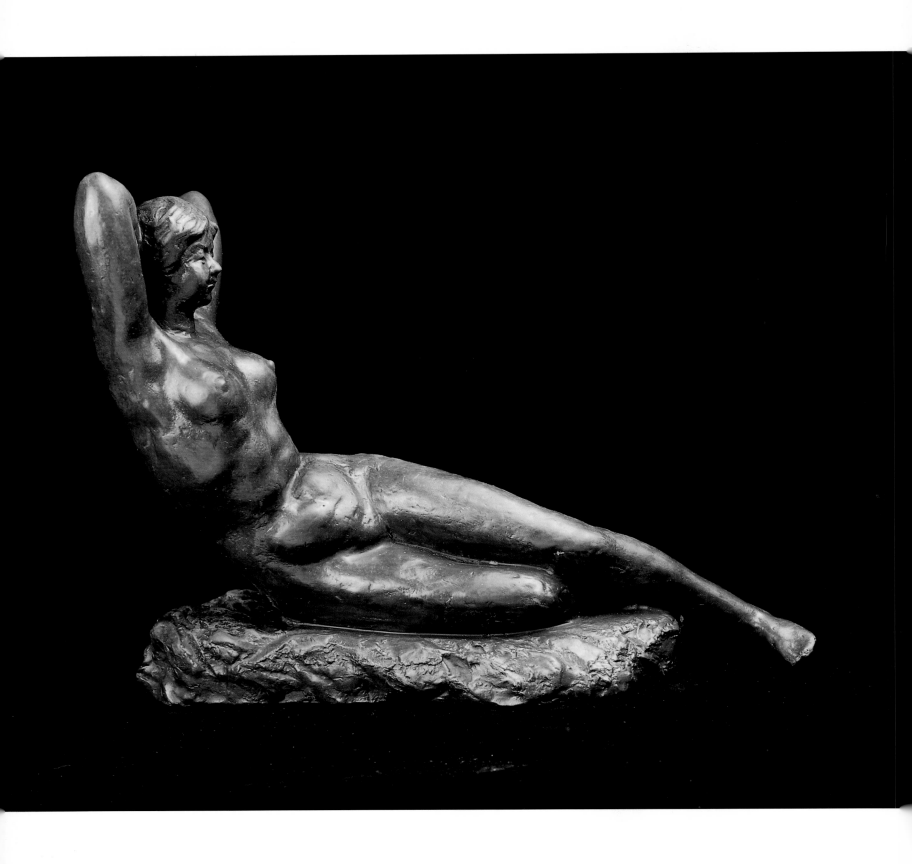

悠然　CAREFREE　1956　銅　26×33×10cm

火之舞　FIRE DANCING　1956　銅　88×20×16cm（右頁圖）

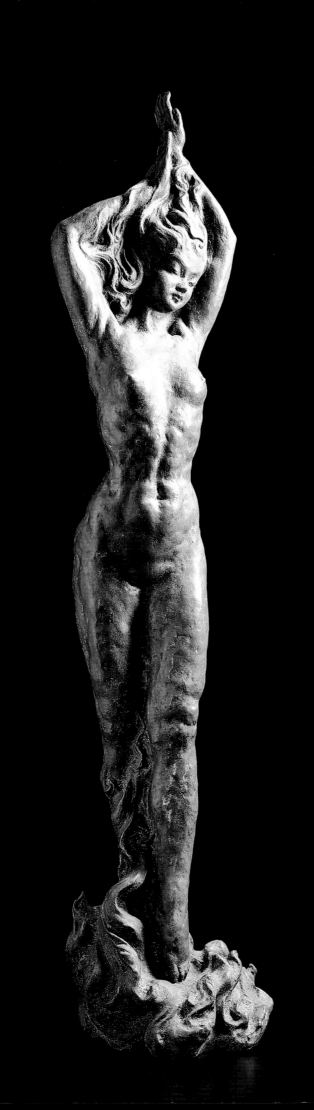

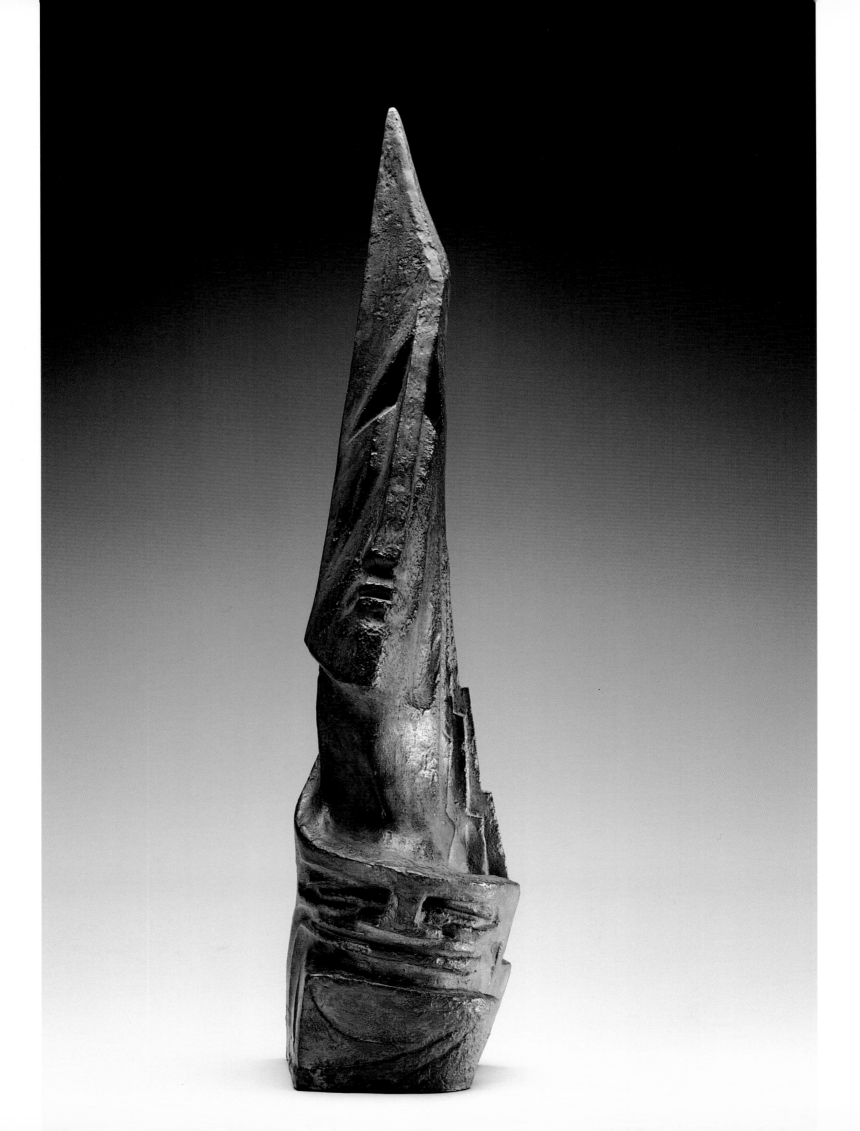

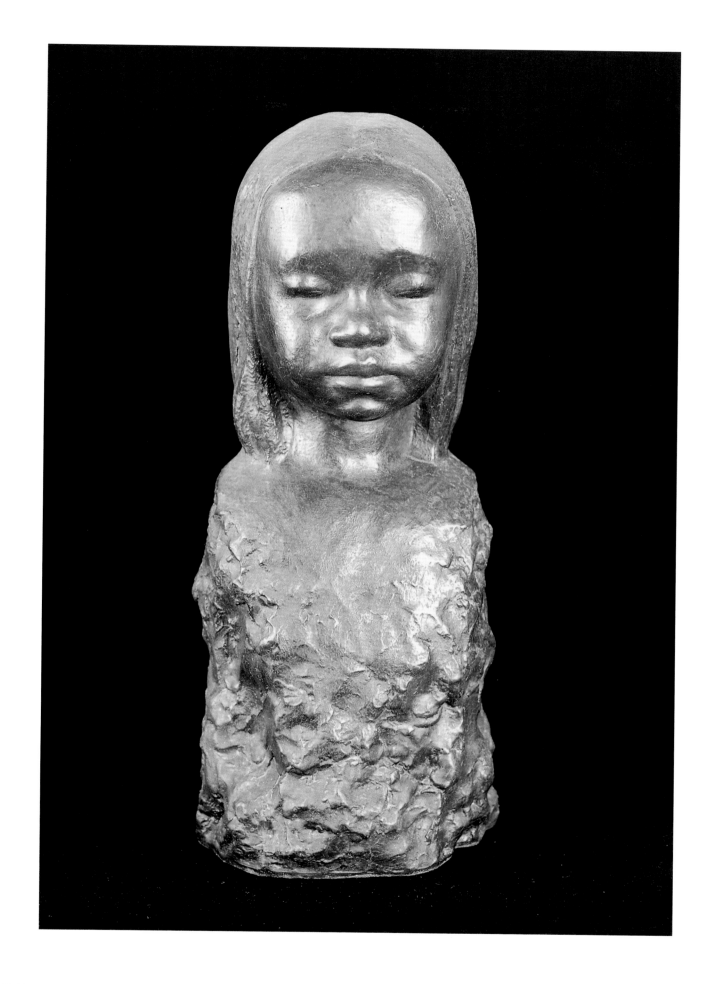

七爺八爺　GUARDING DEITIES　1956　銅　56×13×13cm（左頁圖）

篤信　FAITH　1956　銅　43×19×16cm

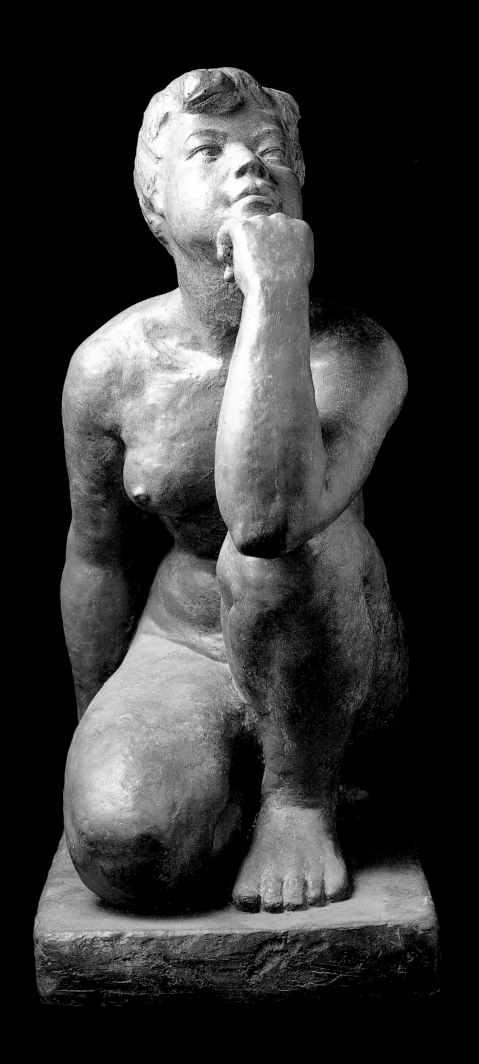

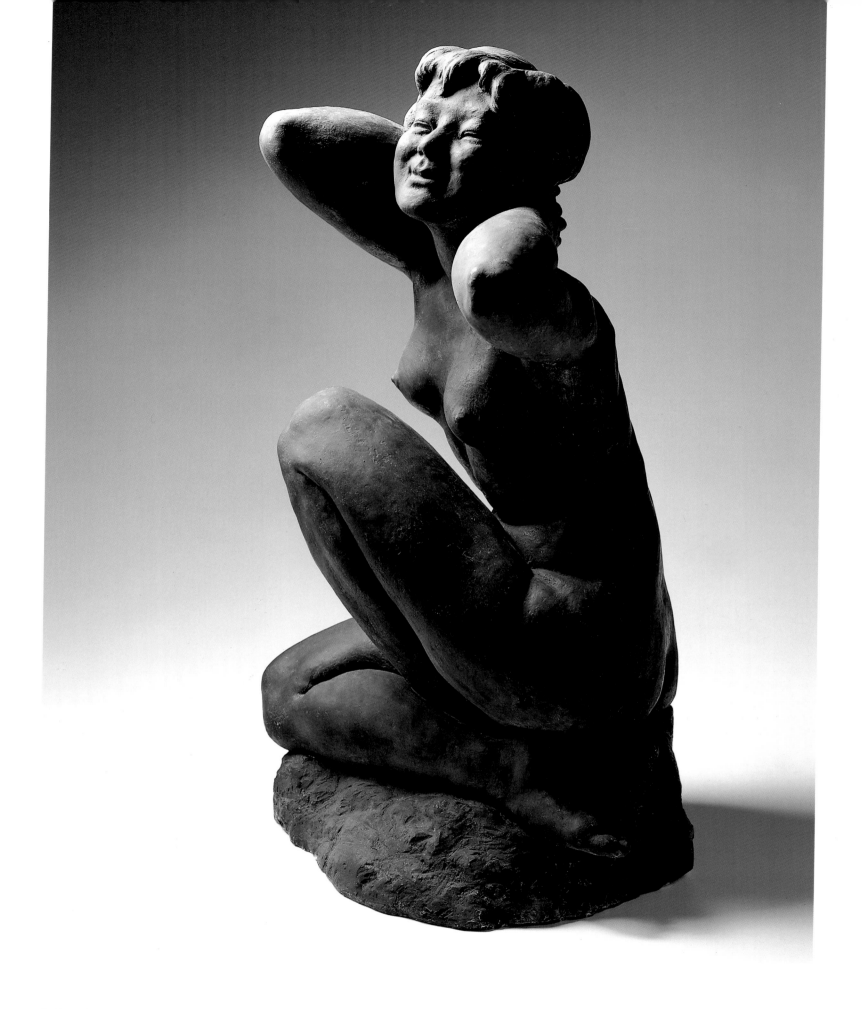

春歸何處　PERMANENT YOUTH　1957　銅　45×18×27cm（左頁圖）
復歸於孩　SMILE OF THE CHILD　1957　銅　59×33×31cm

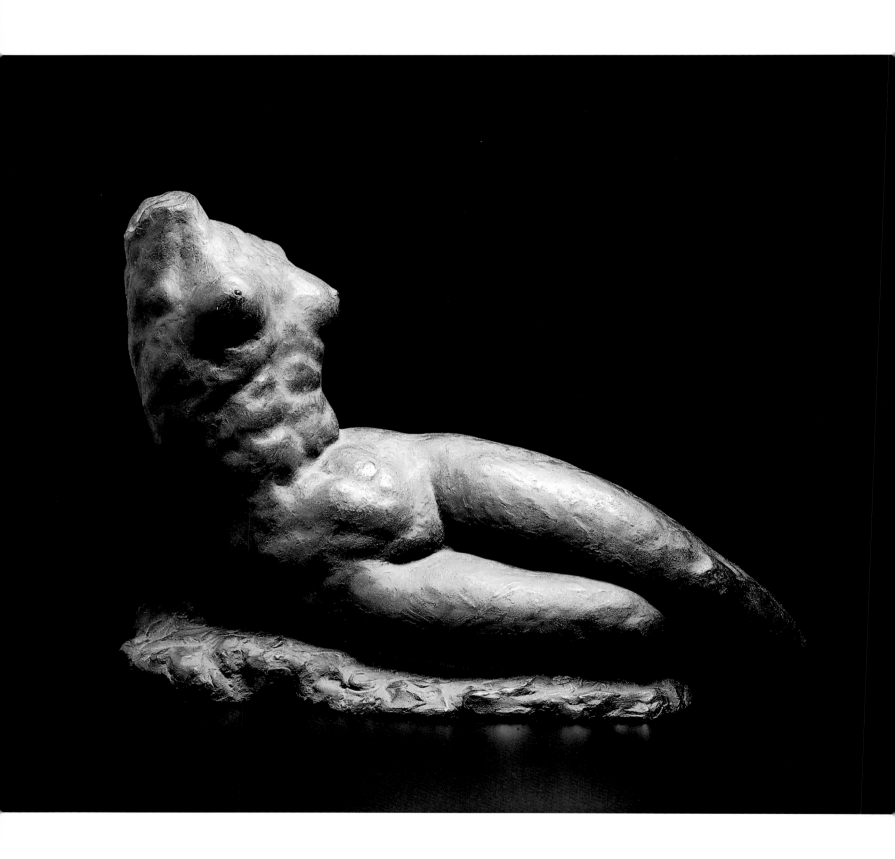

斜臥　RECLINING　1958　銅　52×138×52cm

裸女　NUDE　1958　銅　80×23×18cm（右頁圖）

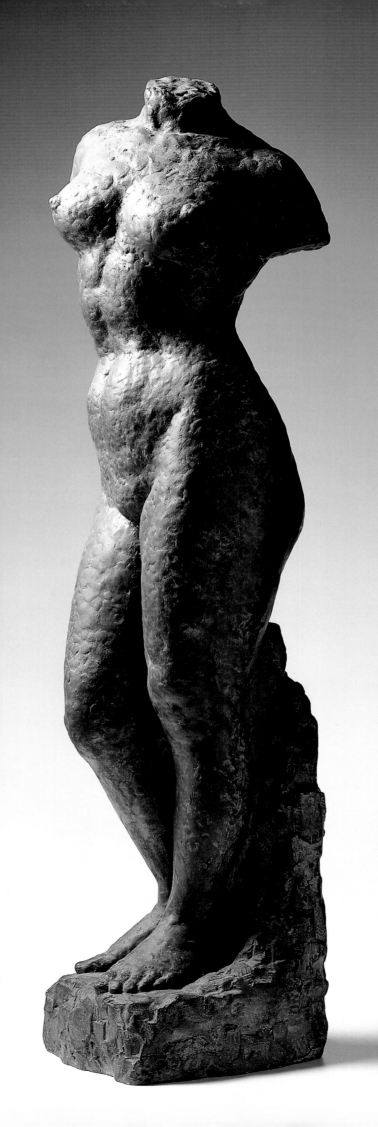

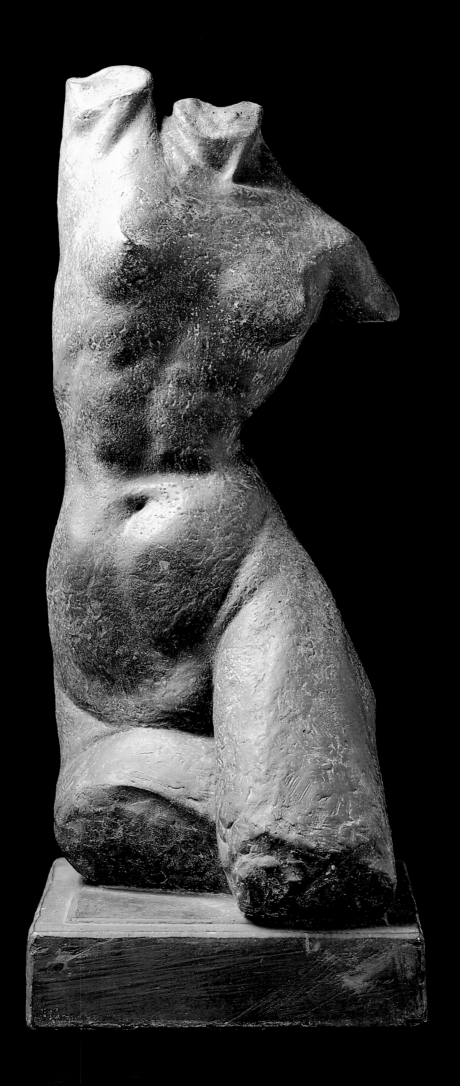

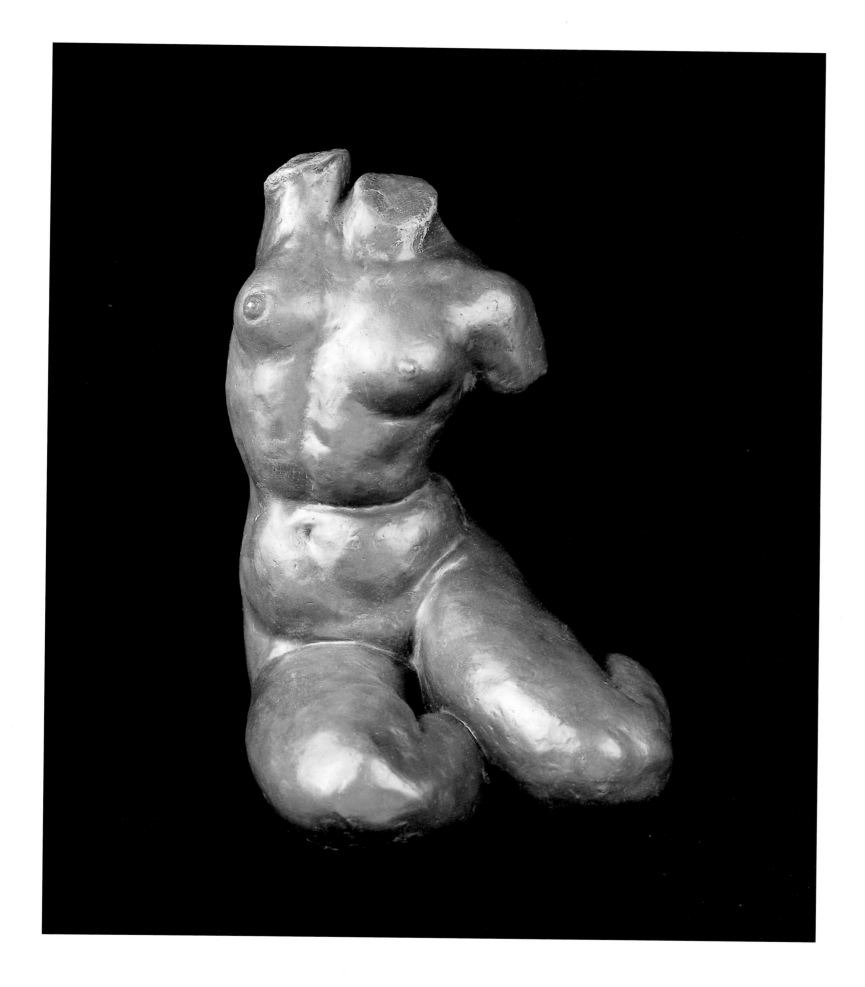

淨　PURIFYING　1958　銅　33×13×13cm（左頁圖）
滿　FULLNESS　1958　銅　31×18×23cm

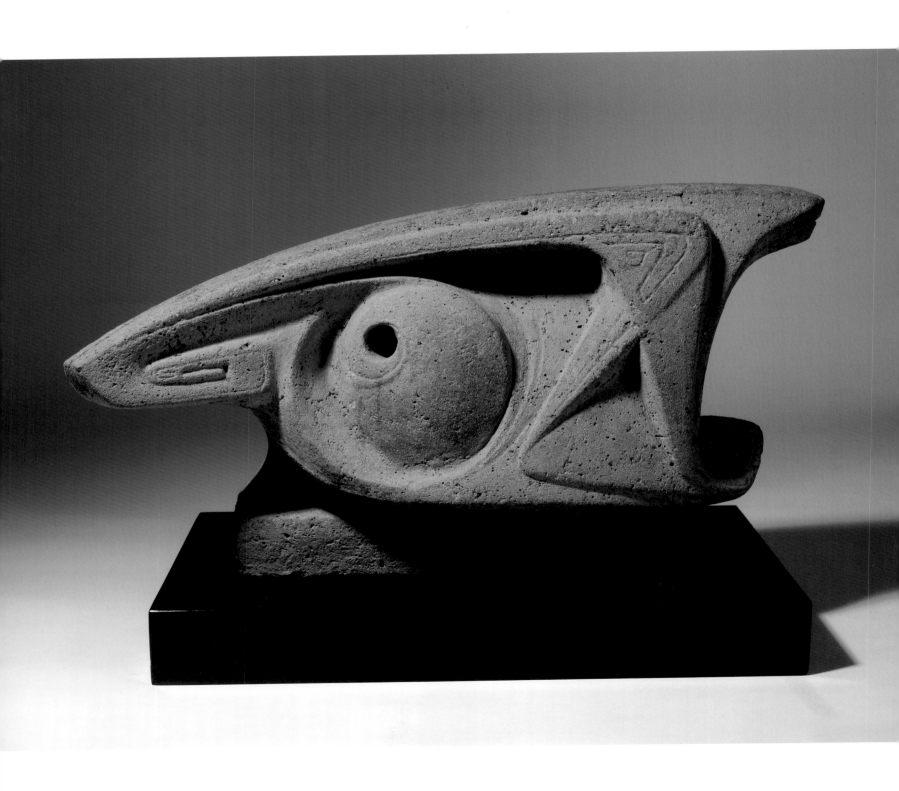

魚眼　FISHEYE　約1950年代　水泥　30×57×17cm

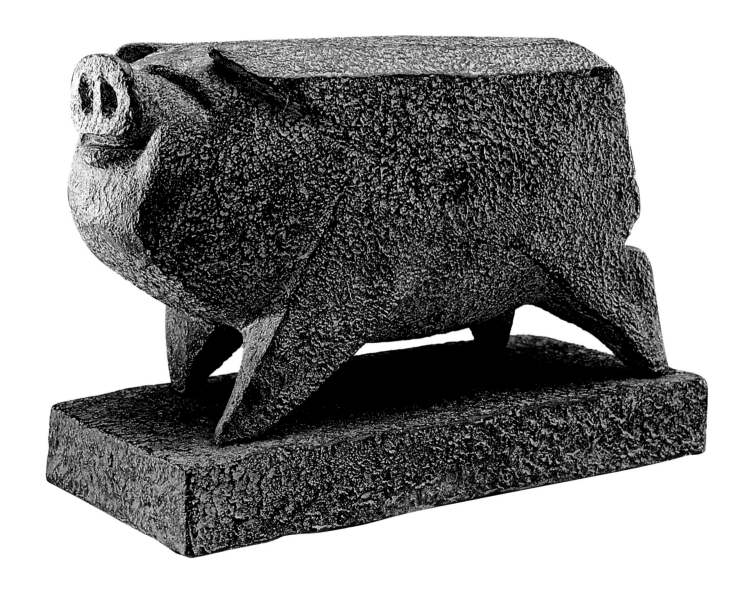

滿足　CONTENTMENT　1958　銅　14×20×9.5cm

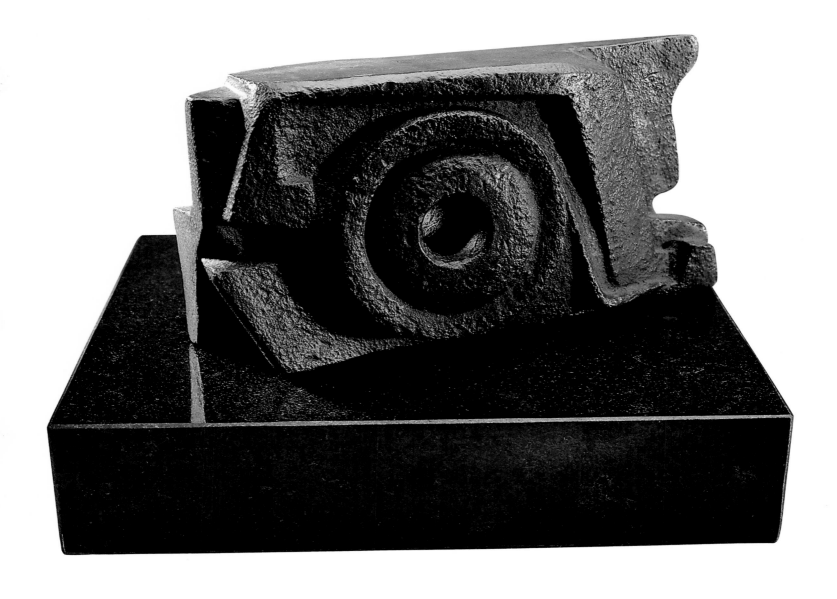

魚眼　FISHEYE　1958　銅　12×22×7cm

哲人　PROPHET　1959　銅　82×23×15cm（右頁圖）

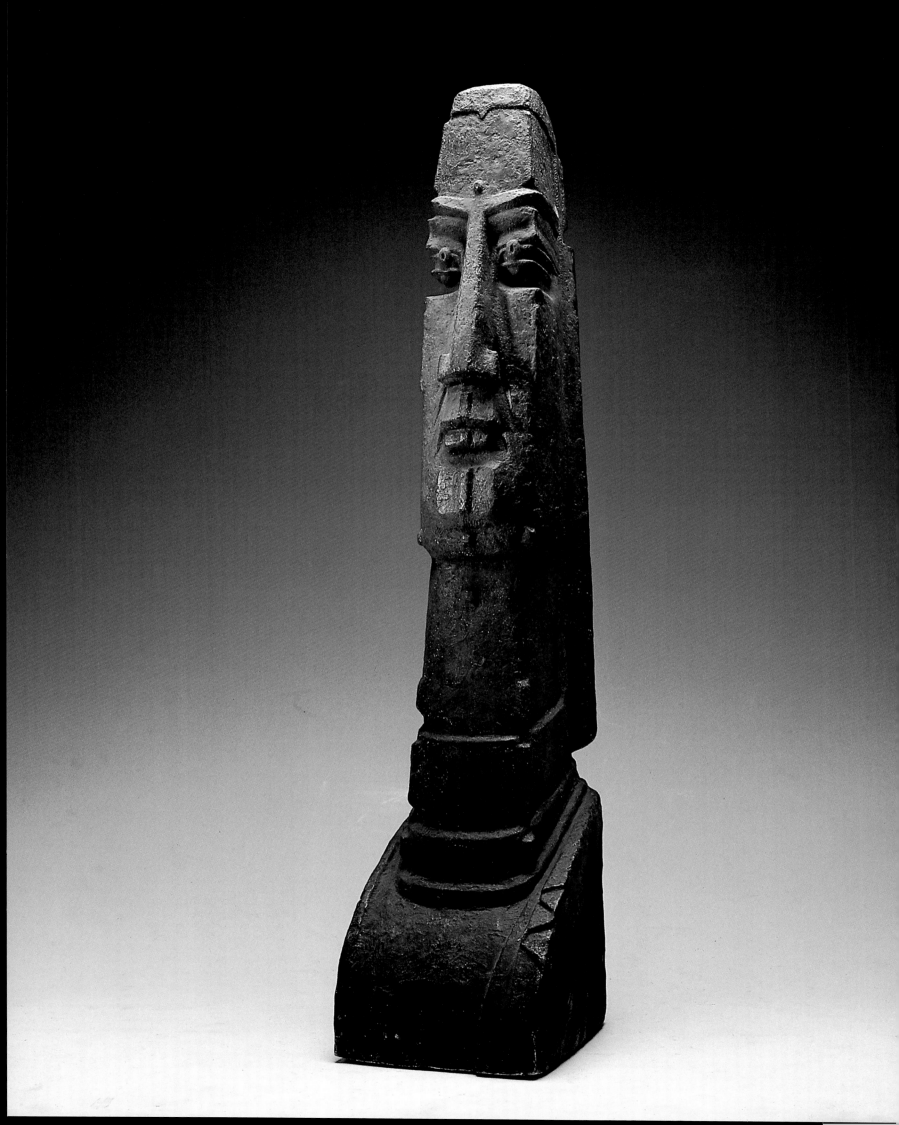

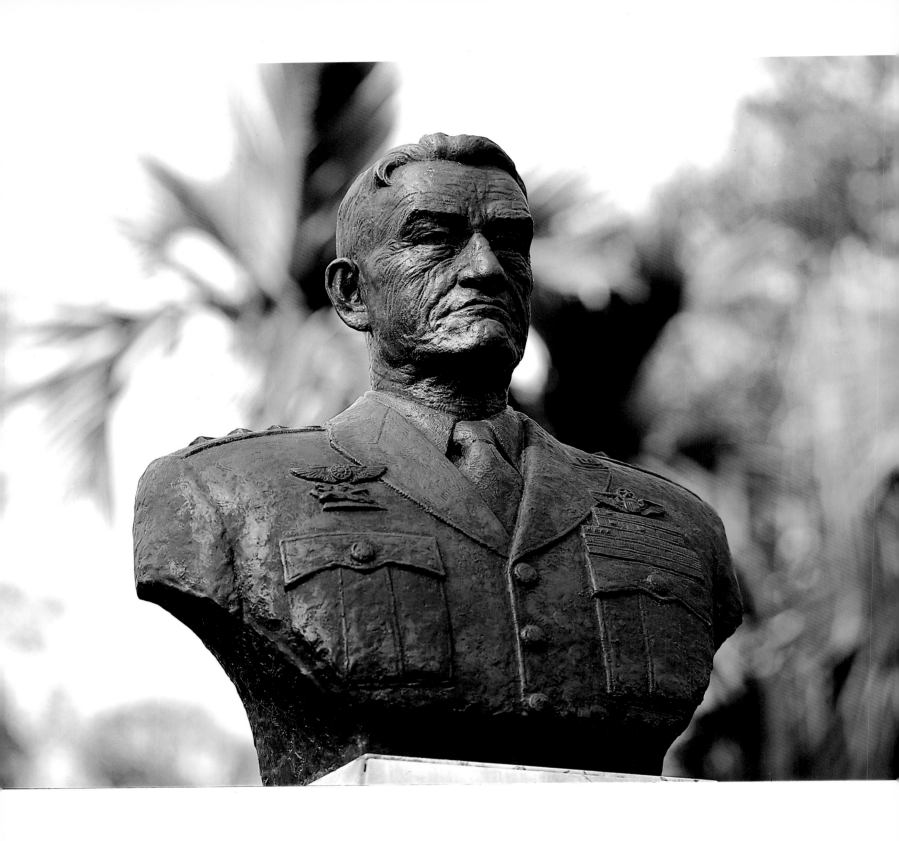

陳納德將軍像　GEN. CHEN, NAULT　1960　銅　100×67×36cm
佛顏　BUDDHA FACE　1961　銅　30×20×8cm（右頁圖）

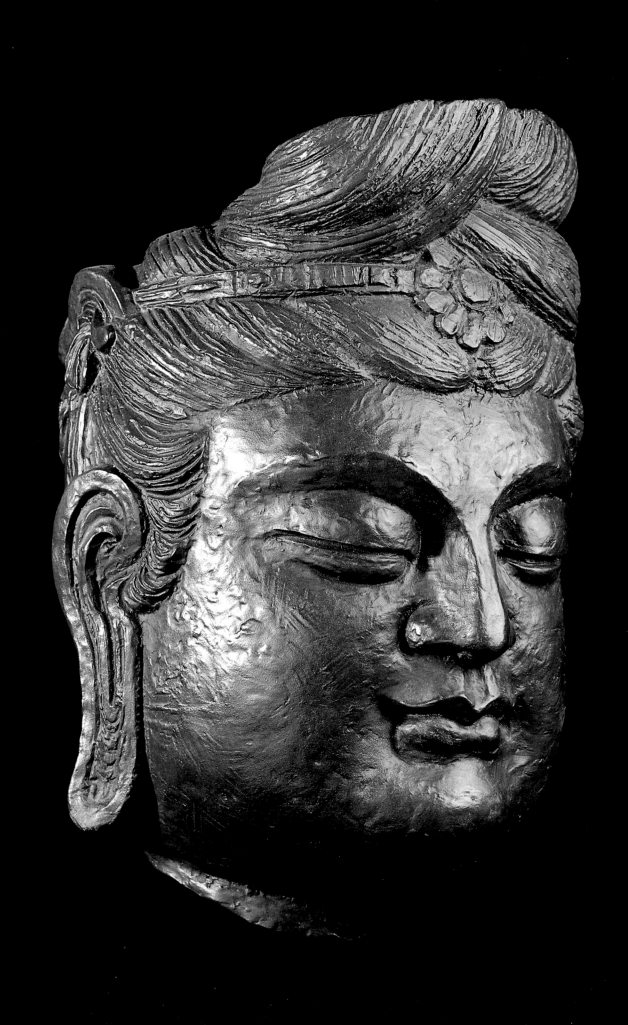

國父胸像　DR. SUN, YATSEN　1961　銅　80×78×40cm

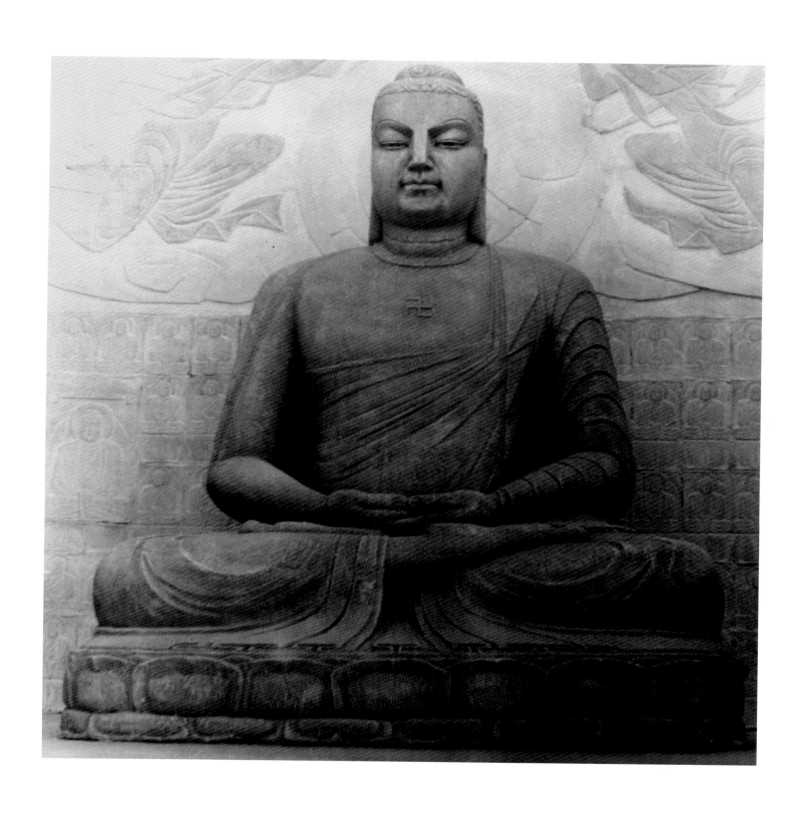

釋迦牟尼佛坐像及千佛背景　SAKYAMUNI BUDDHA　1961　水泥　高約200cm

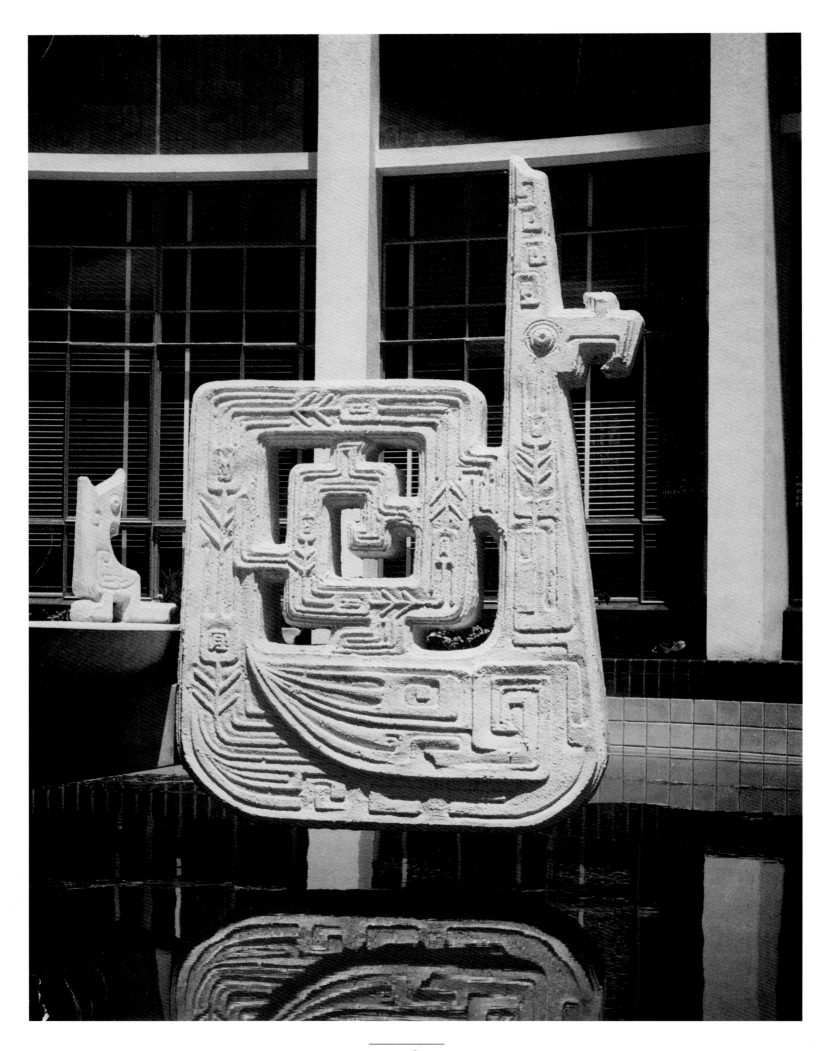

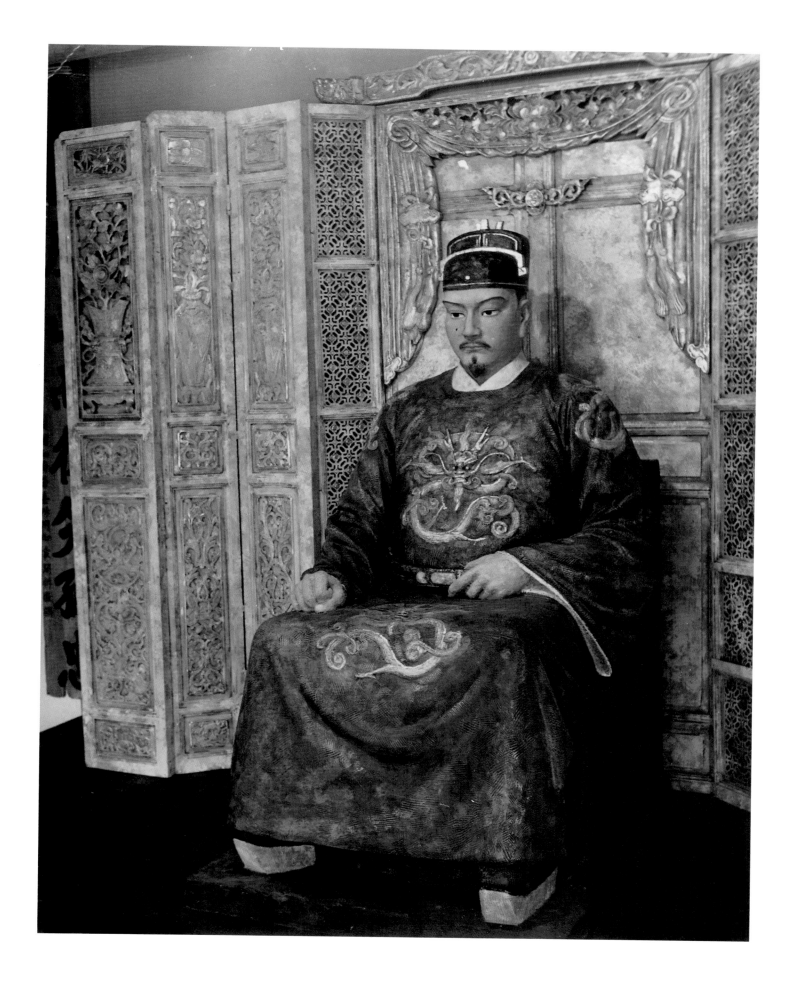

鳳凰噴泉　FOUNTAIN OF THE PHOENIXES　1961　水泥　尺寸未詳(左頁圖)

鄭成功像　KOXINGA　1961　水泥　高約210cm

飛龍　FLYING DRAGON　1962　水泥　250×100×180cm

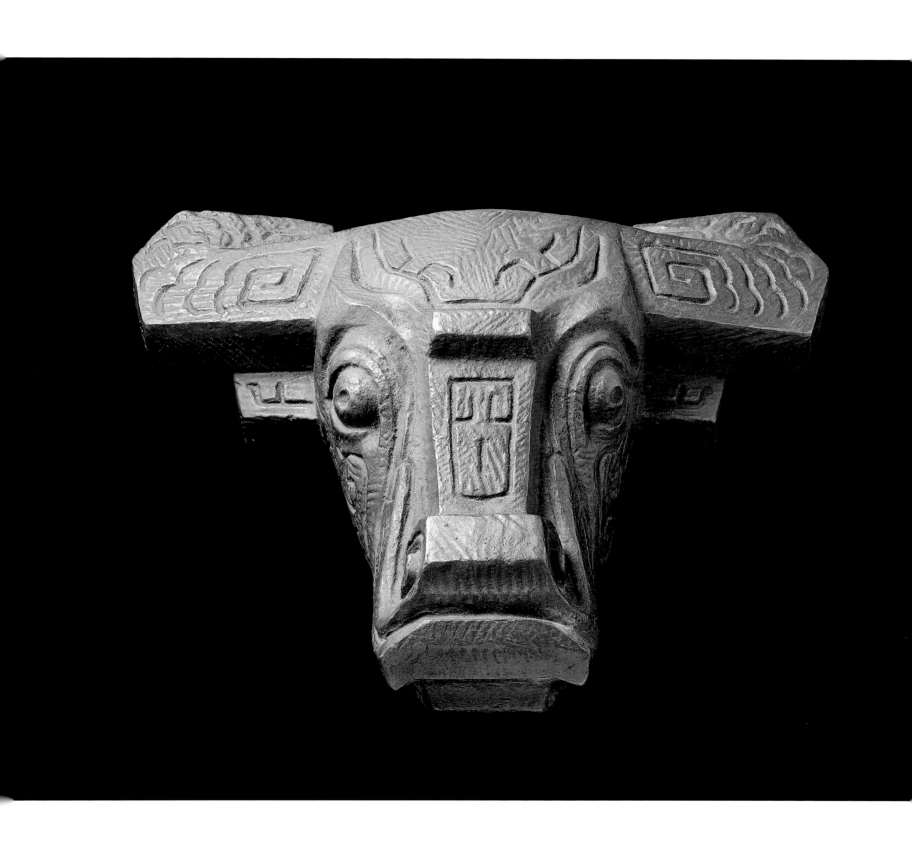

牛頭　BULL HEAD　1962　銅　27×33×11cm

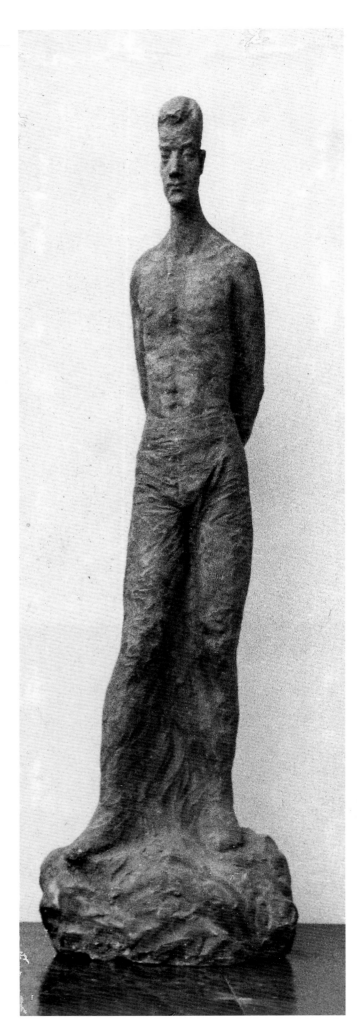

志在千里　GREAT AMBITION　1962　銅　75×30×25cm

慈眉菩薩　MERCIFUL BODHISATTVA　1962　銅

49 × 25 × 16cm（右頁圖）

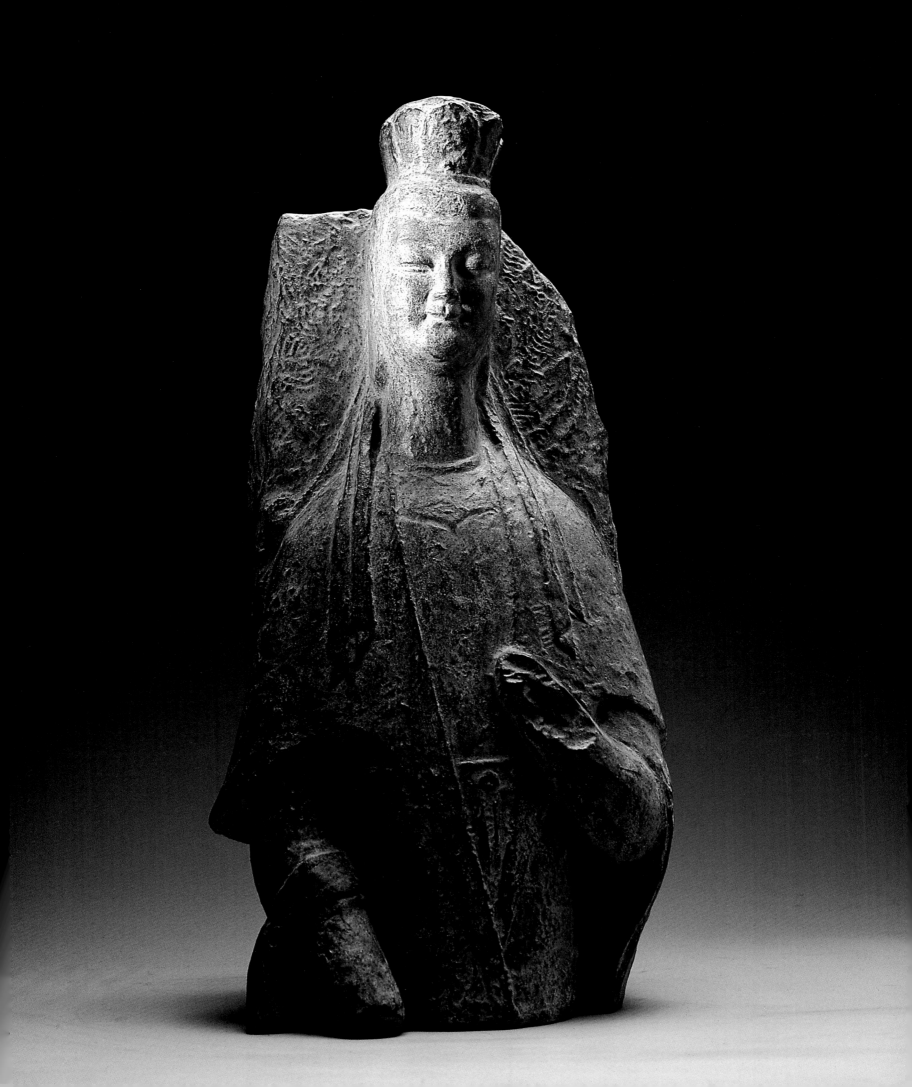

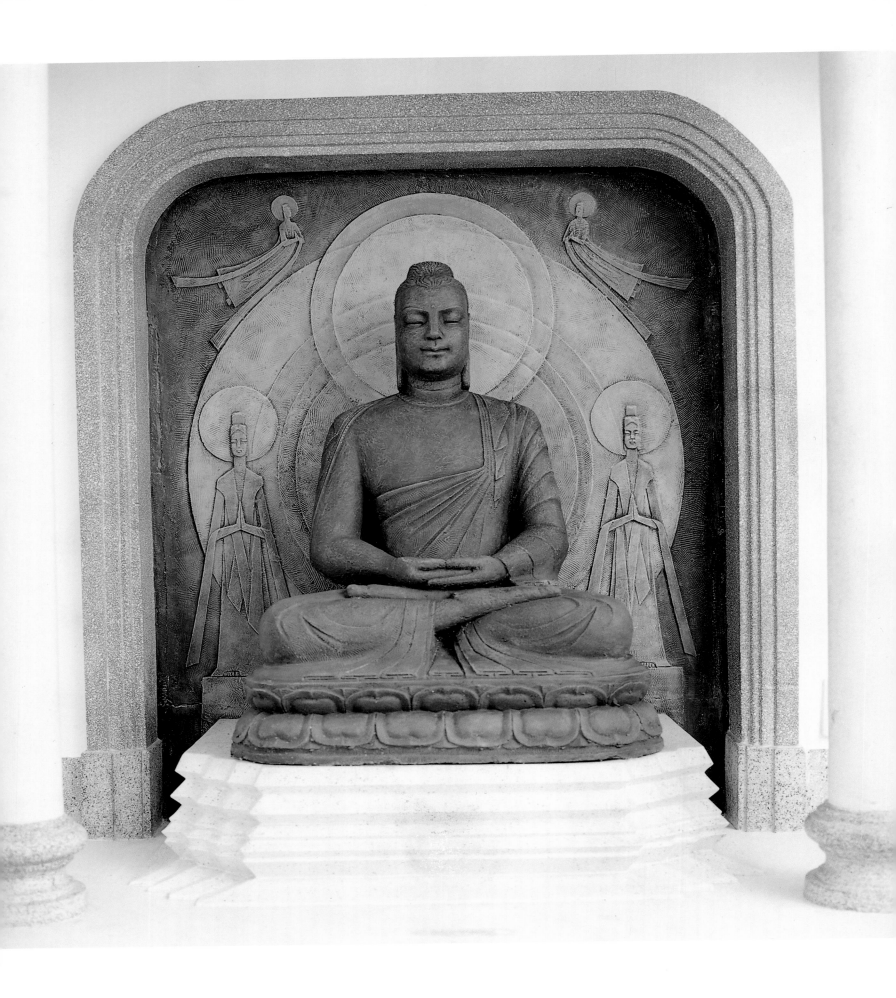

釋迦牟尼佛趺坐像及菩薩飛天背景　SAKYAMUNI BUDDHA　1963　水泥　150×140×60cm

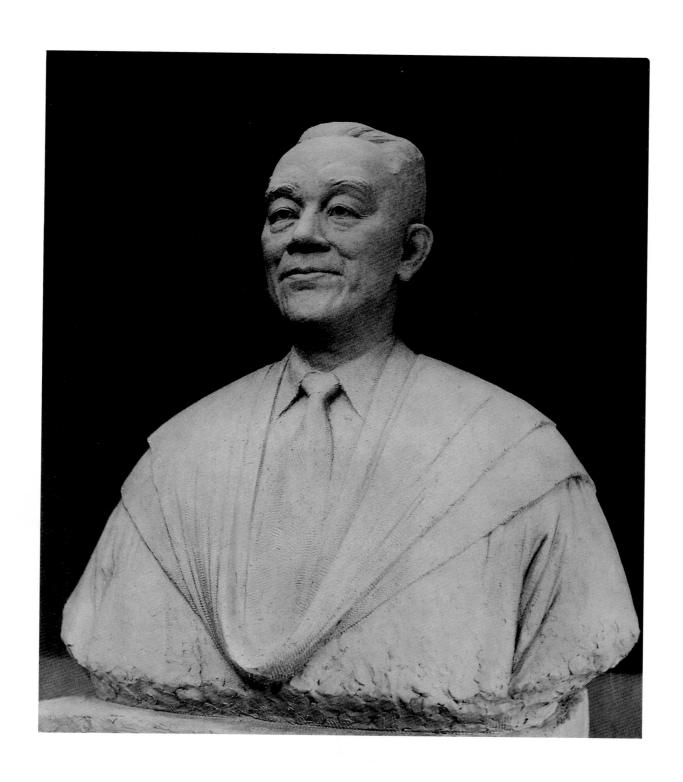

胡適之像　DR. HU, SHIH　1963　銅　80×40×55cm

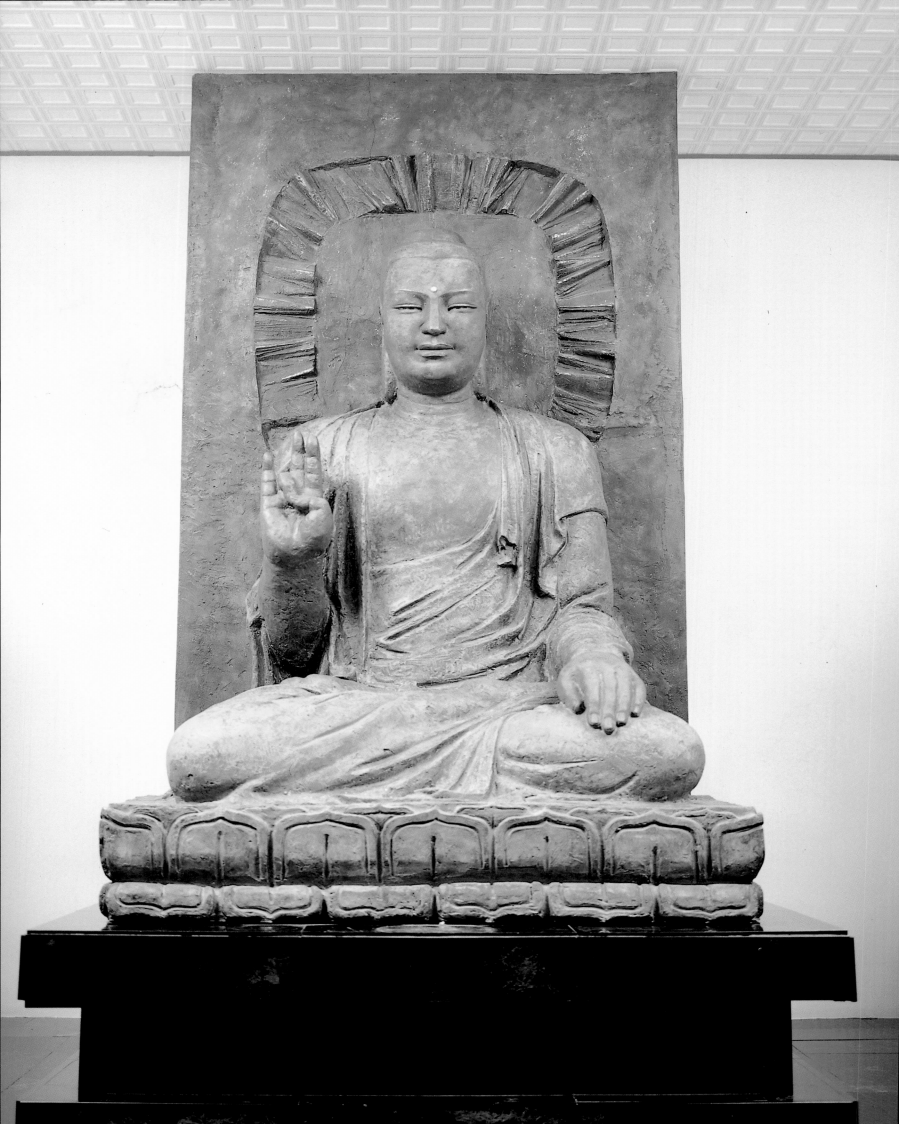

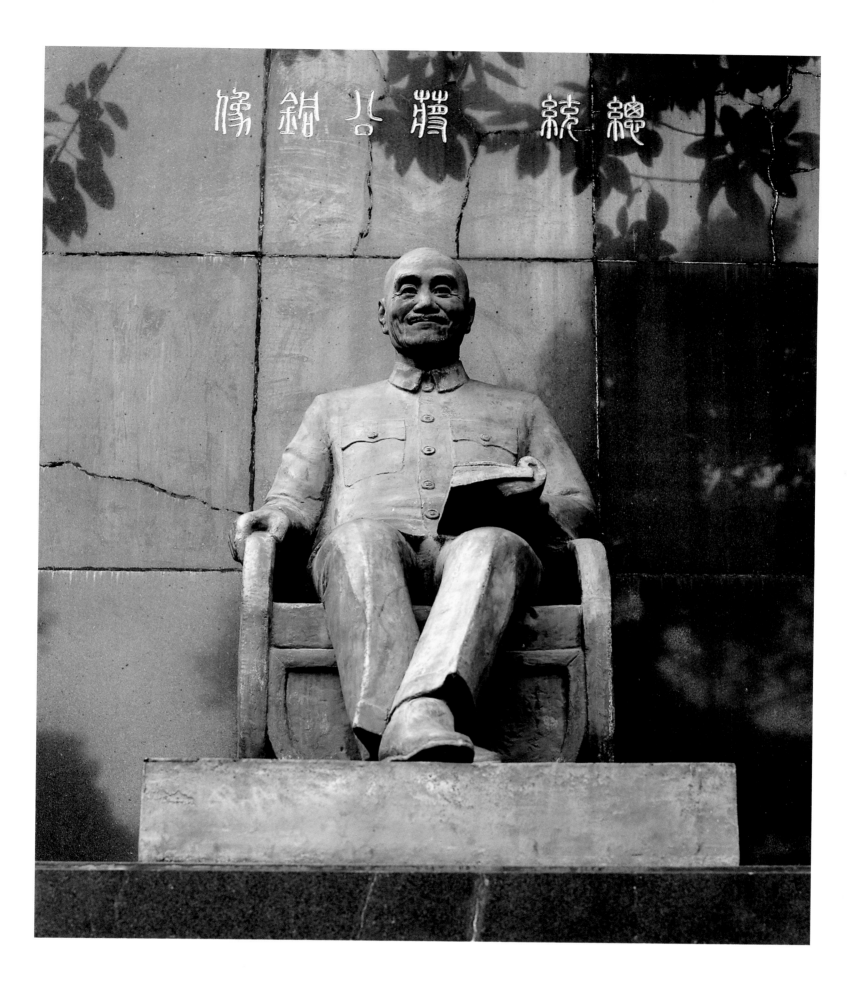

釋迦牟尼佛坐像　　SAKYAMUNI BUDDHA　　1972　　水泥　　260×150×136cm（左頁圖）

先總統蔣公坐像　　LATE PRESIDENT CHIANG, KAI-SHEK　　1976　　銅　　高約200cm

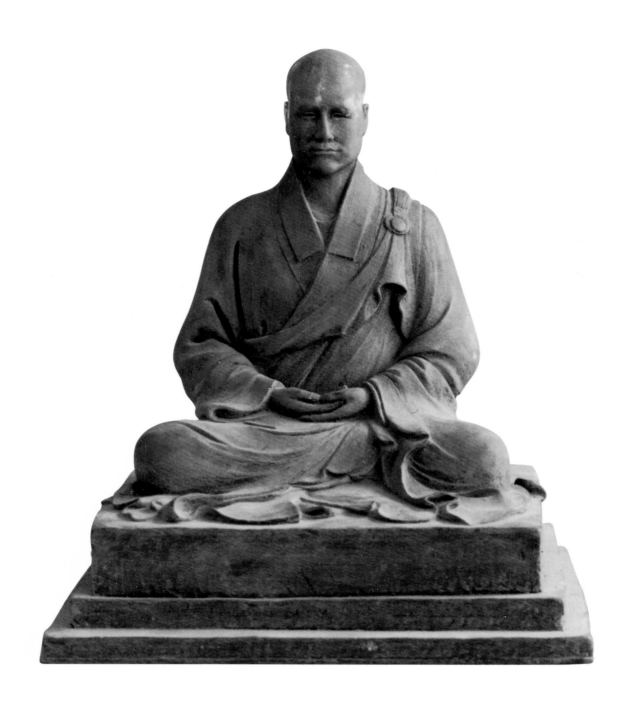

恆觀法師像　MAESTRO HENGGUAN　1976　銅　28×24×24cm

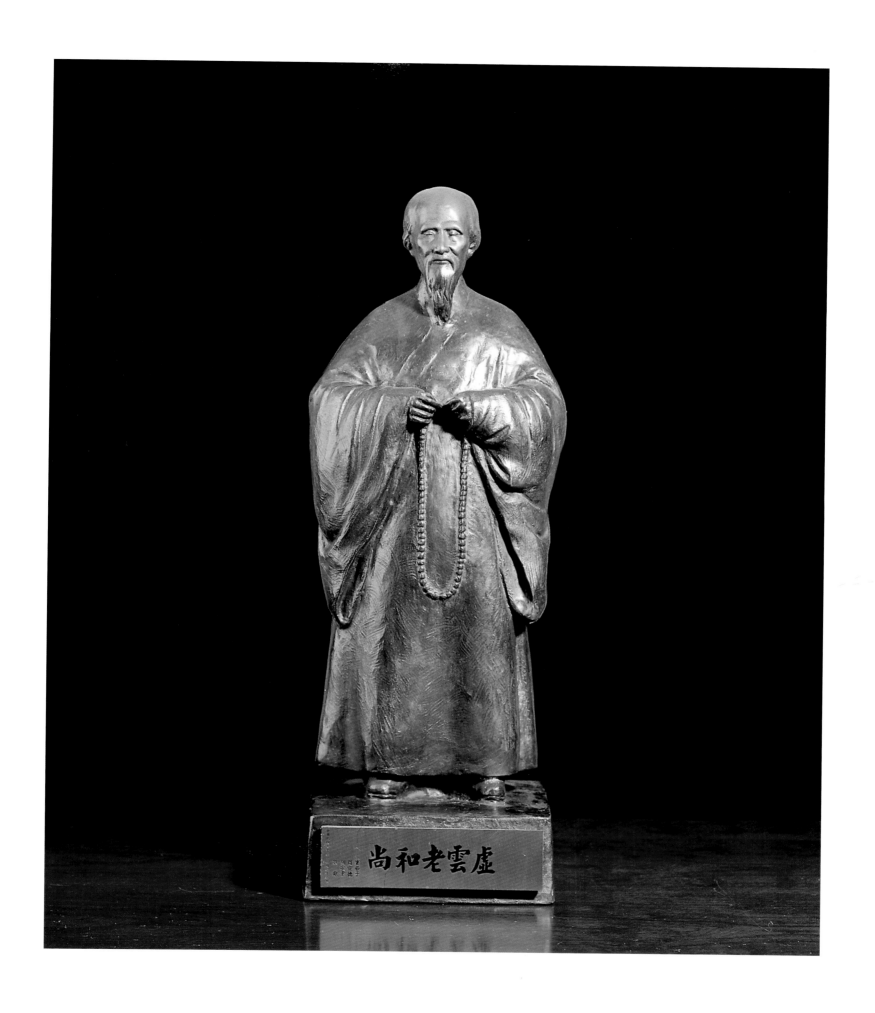

虛雲老和尚立像　MONK SYUYUN　1976　銅　52×18×15cm

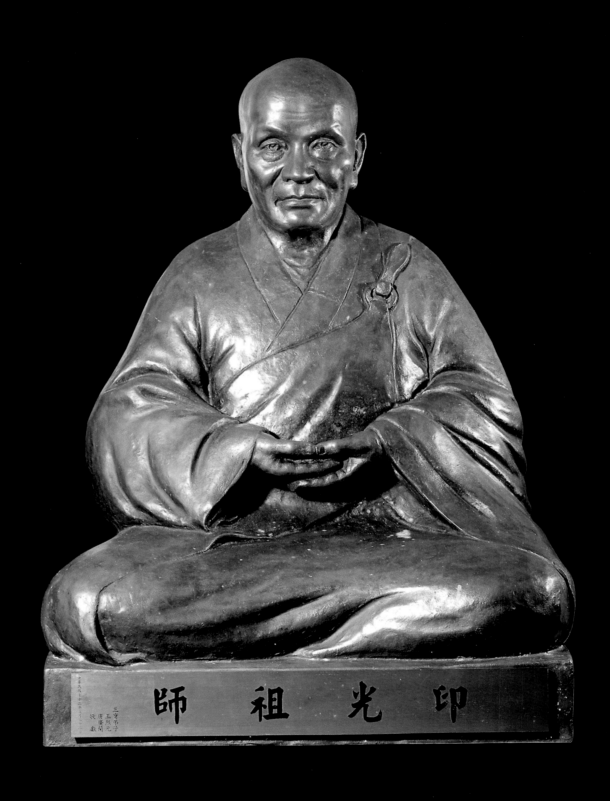

師祖光印

印光大師像　MASTER YINGUANG　1976　銅　68×40×25cm

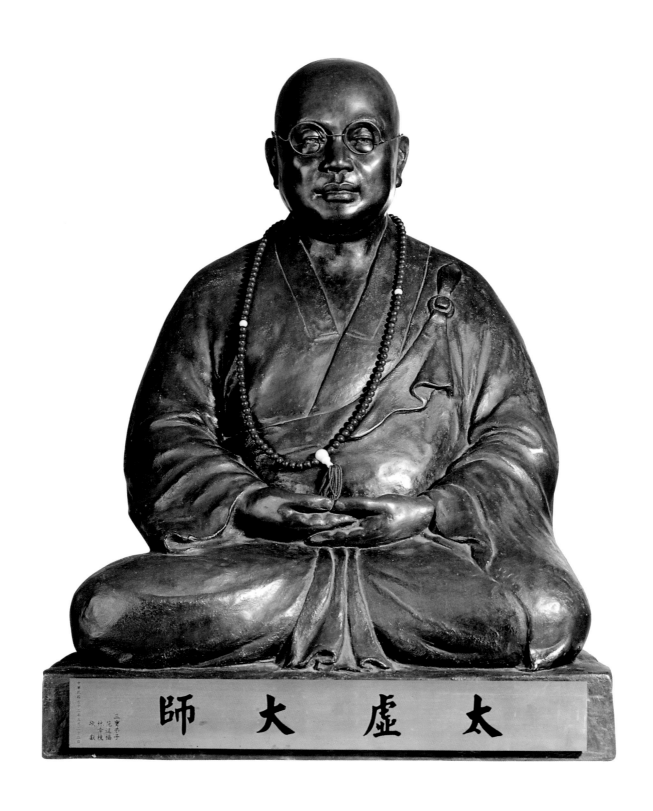

太虛大師像　MASTER TAISYU　1976　銅　66×49×25cm

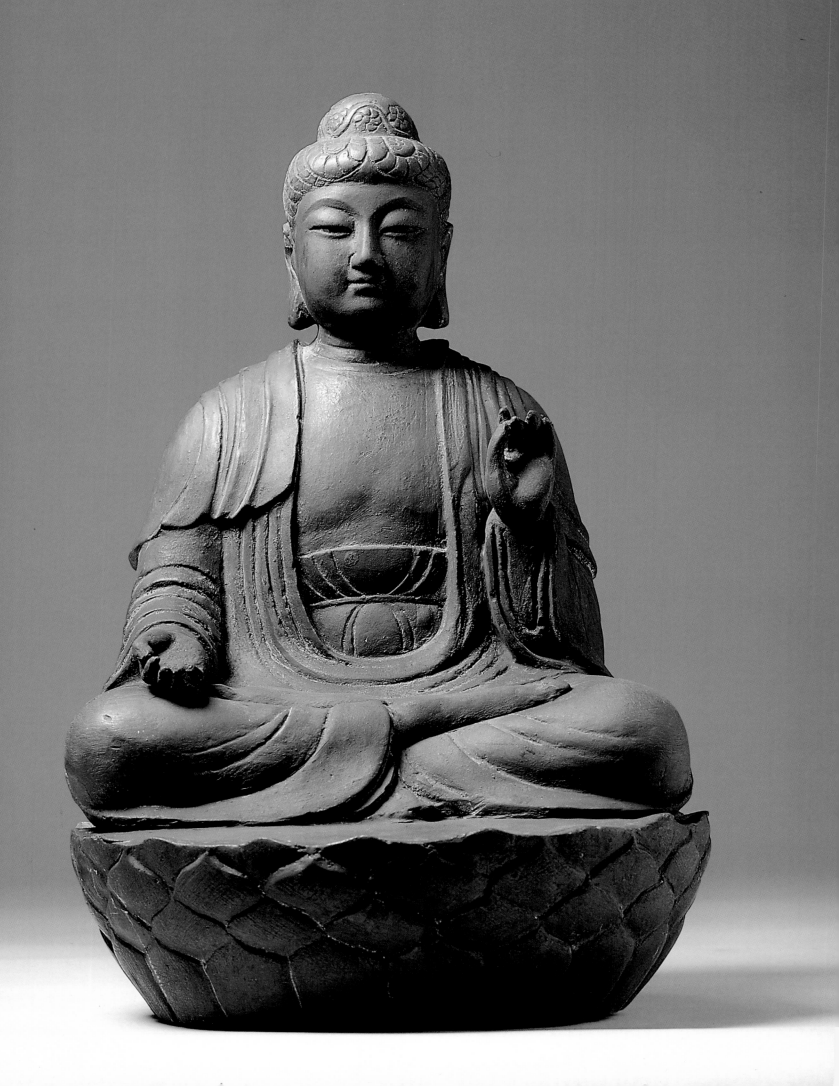

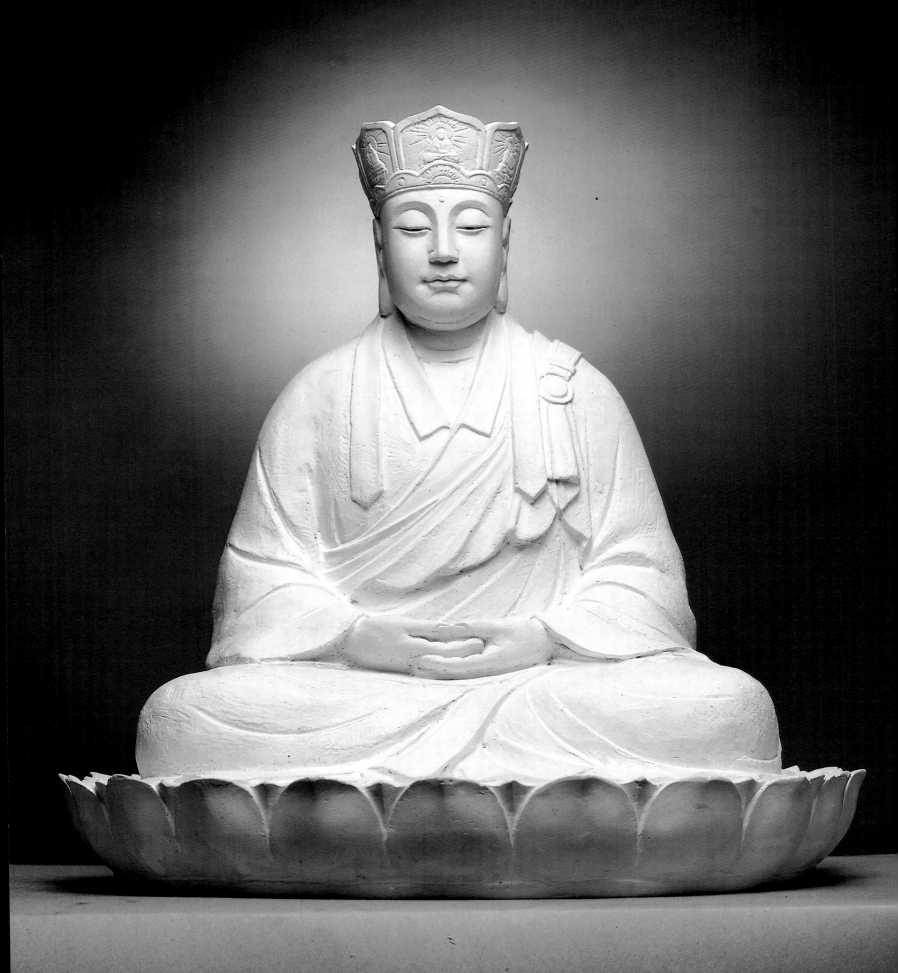

盧舍那佛　VAIROCANA BUDDHA　1979　銅　30×18×18cm（左頁圖）

地藏王菩薩　KITIGARBHA　1981　石膏　28×25×25cm

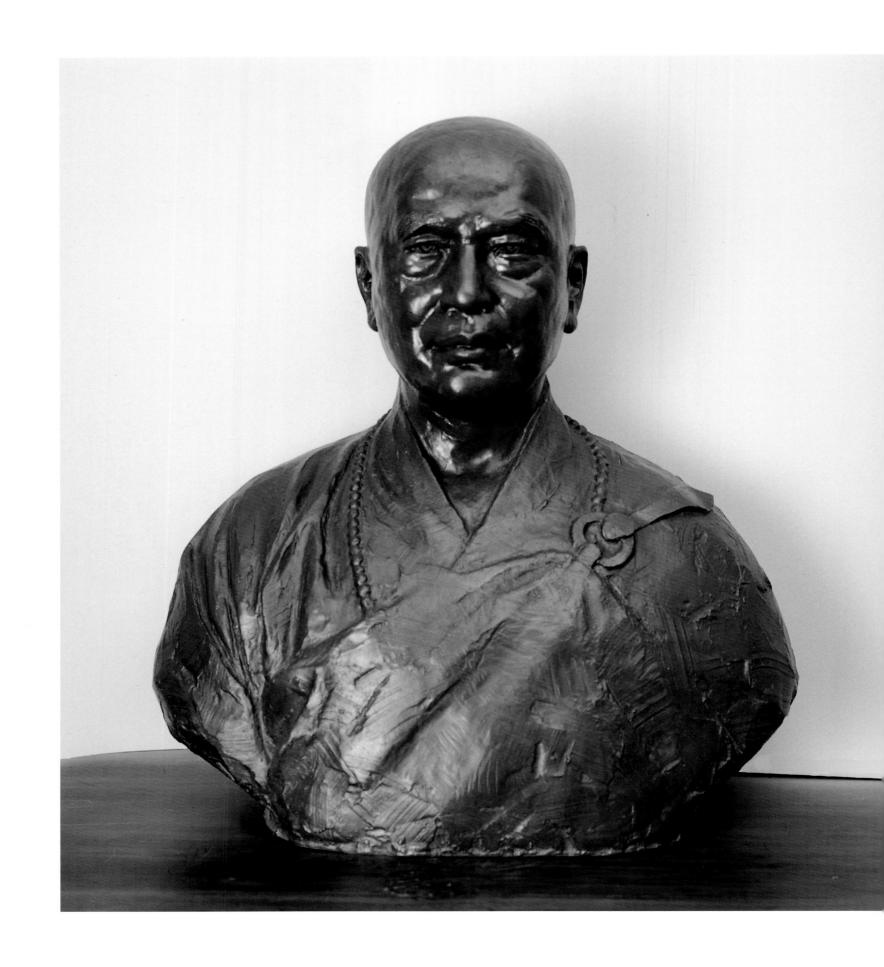

覺心法師半身像　MAESTRO JYUESIN　1981　銅　68×63×25cm

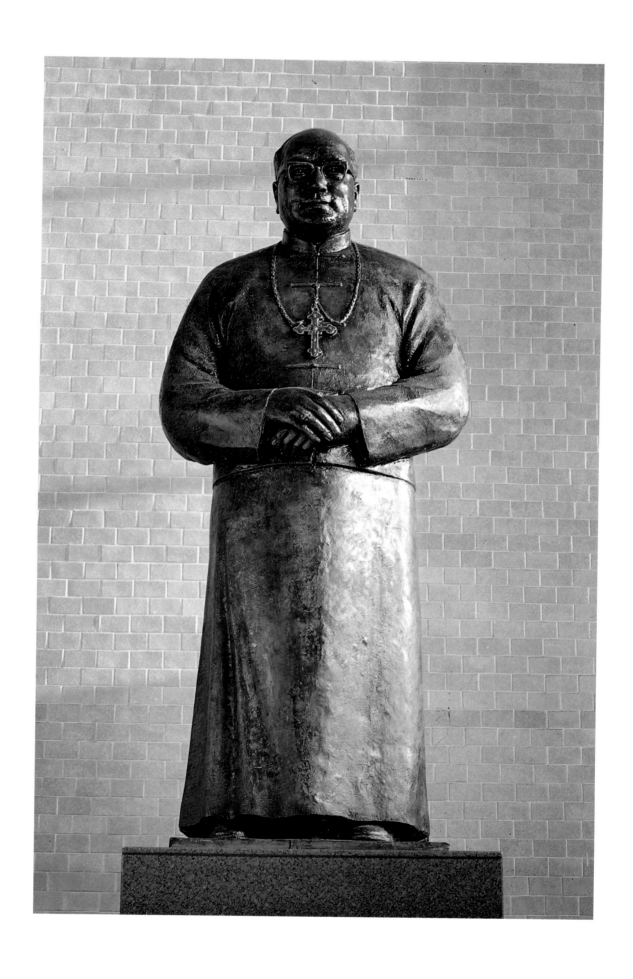

于斌主教像　BISHOP YU, BIN　1981　銅　高約200cm

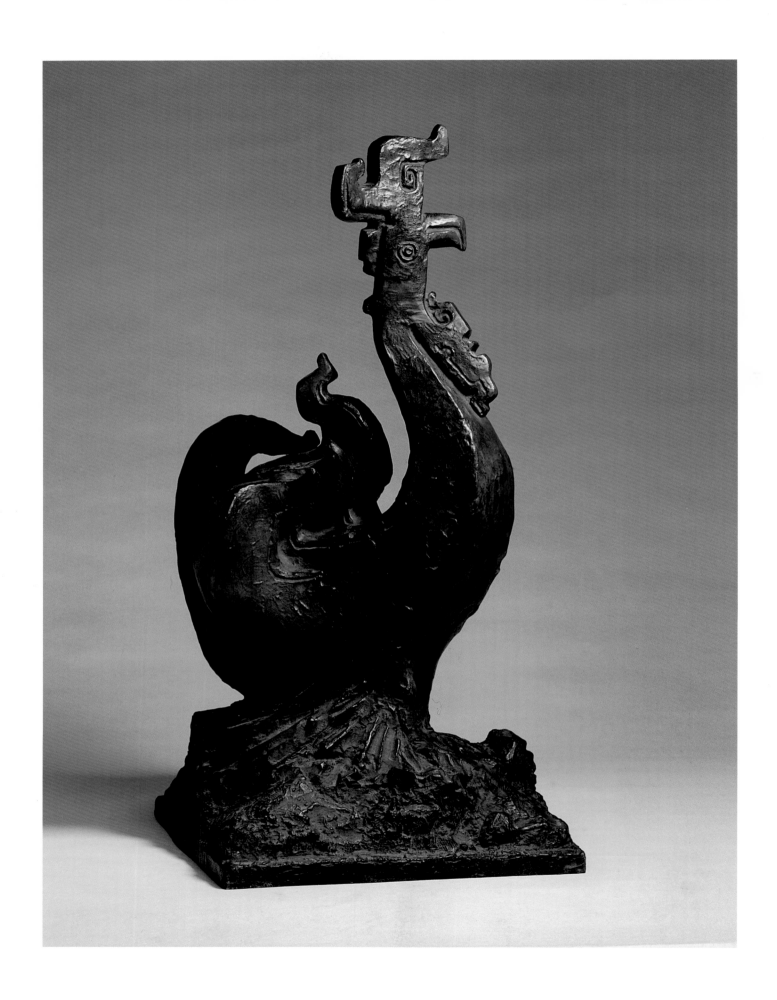

神釆飛揚　PHOENIX RISING　1981　銅　78×87.5×27.5cm

天仁瑞鳳　PHOENIX RISING　1981　水泥　1000×600×450cm（右頁圖）

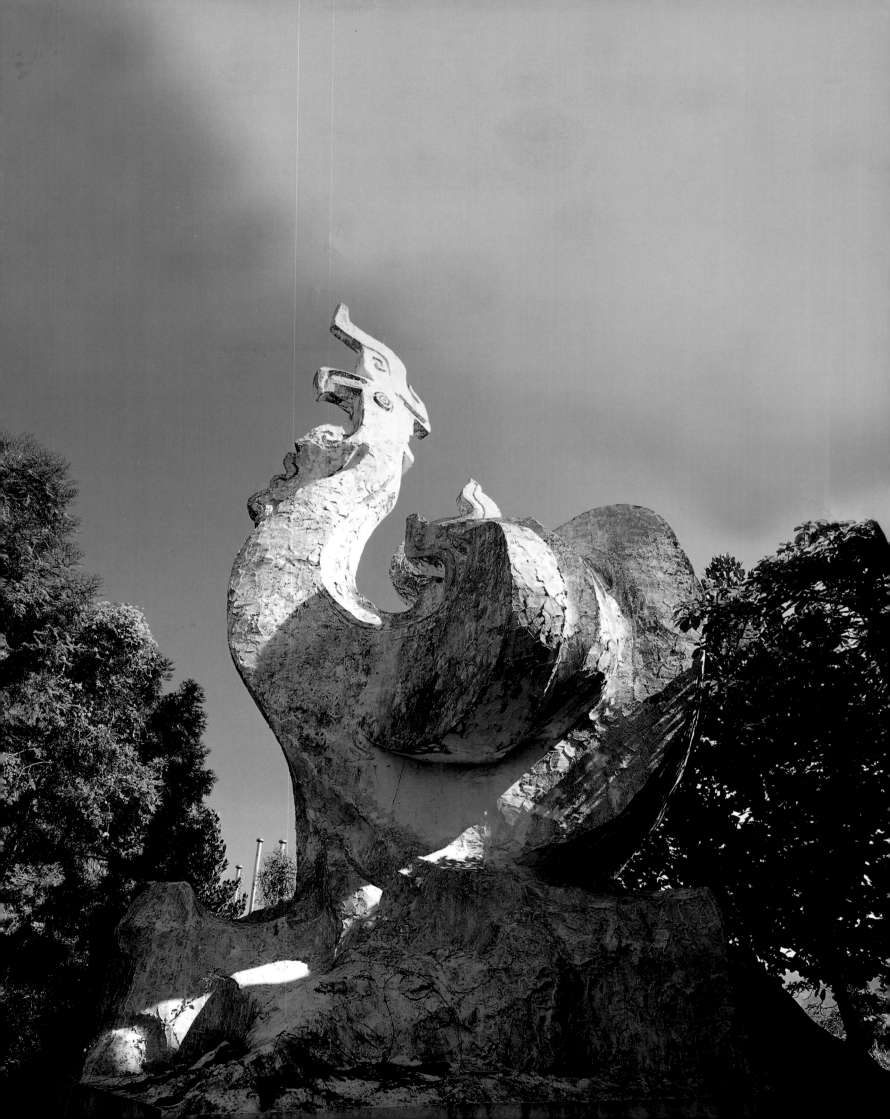

造福觀音　BLESSING GUANYIN　1982　水泥、鋼筋　高約1500cm

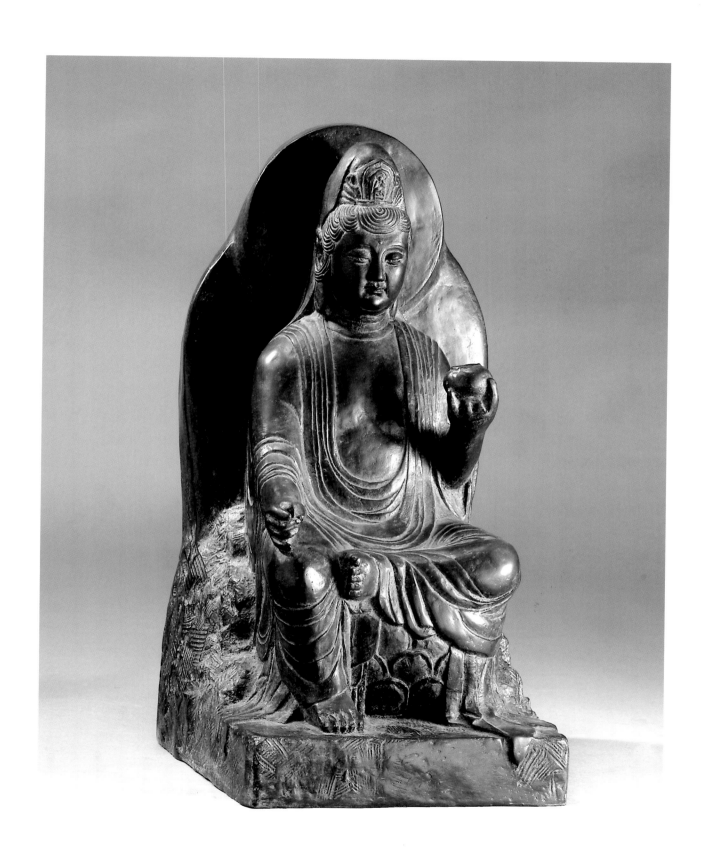

造福觀音　BLESSING GUANYIN　1982　銅　46×20×25cm

文昌帝君　MINISTER　1982　銅　36×21×22cm

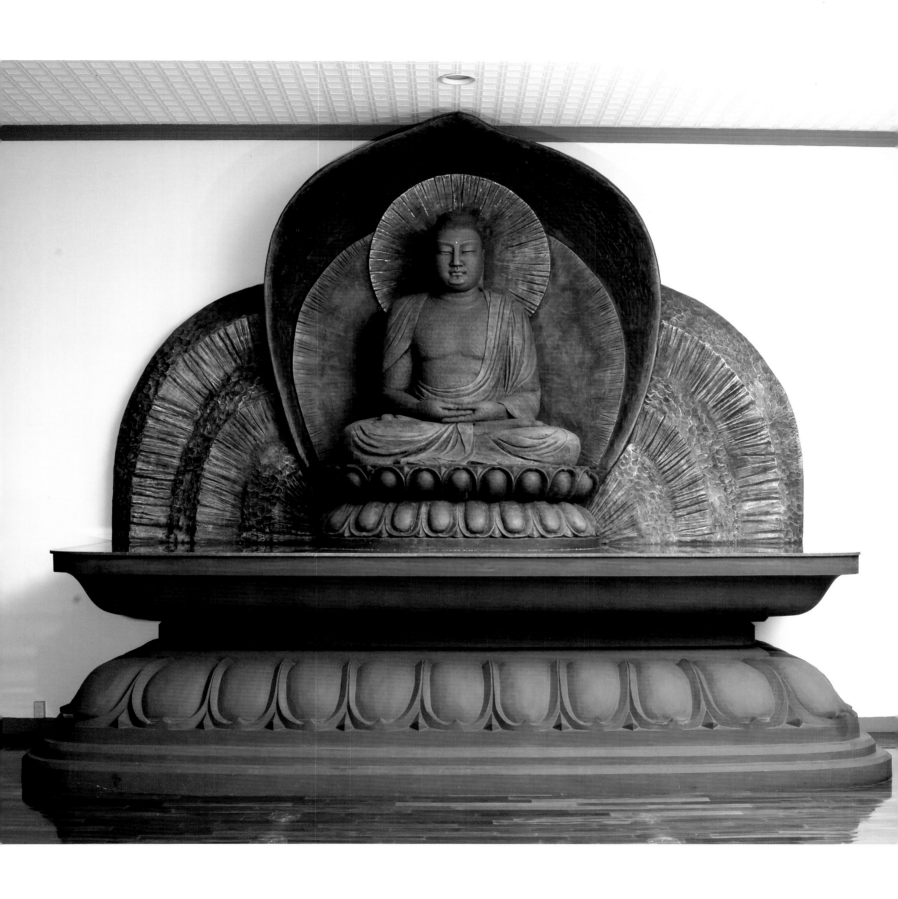

毘盧遮那佛趺坐像及背光　SITTING POSTURE OF VAIROCANA BUDDHA　1983　水泥　280×520×170cm

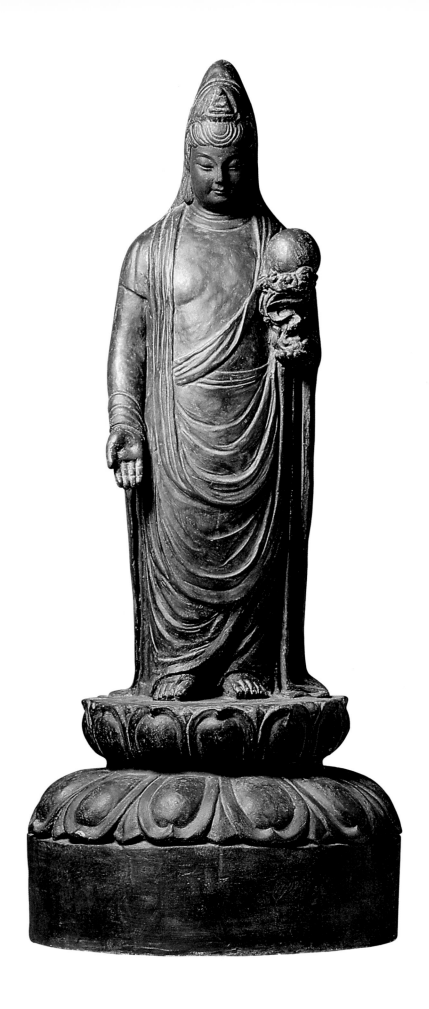

祈安菩薩　CIAN BODHISATTVA　1984　銅　66×27×27cm

祈安菩薩　CIAN BODHISATTVA　1985　銅　高約480cm（右頁圖）

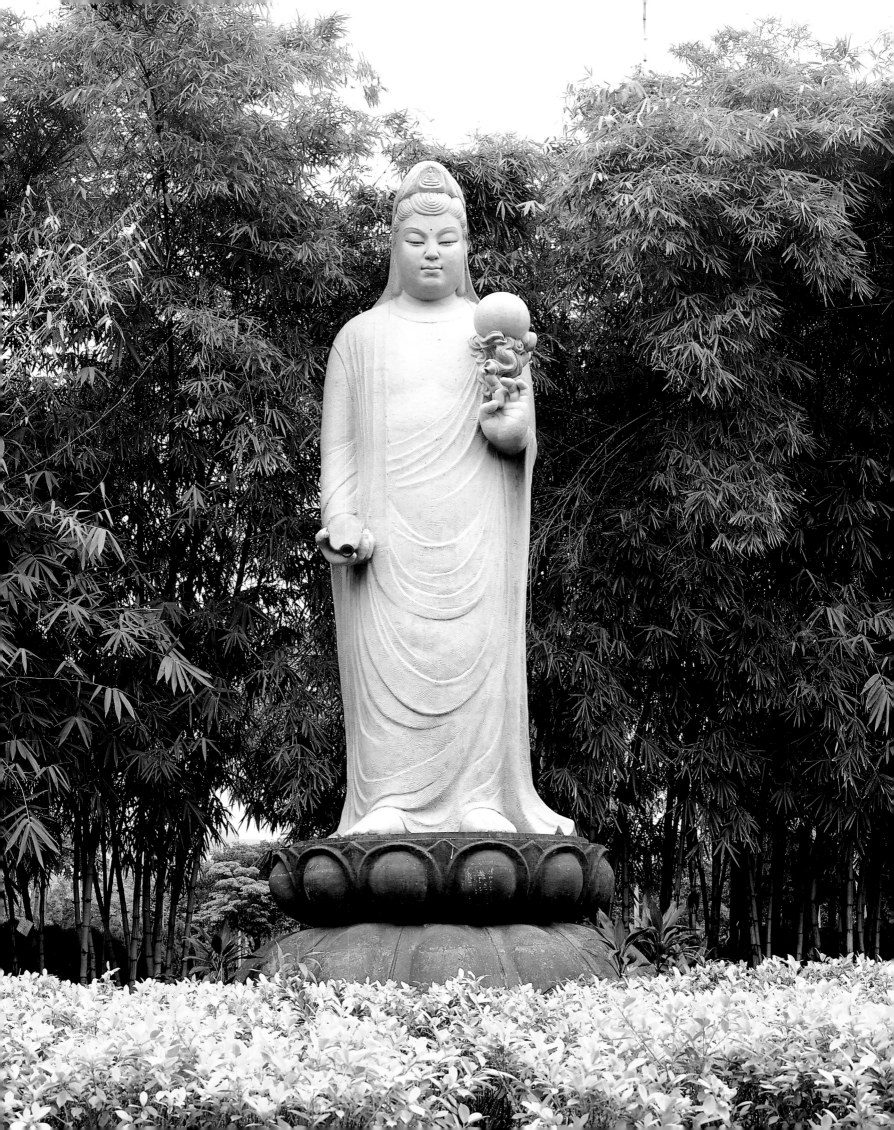

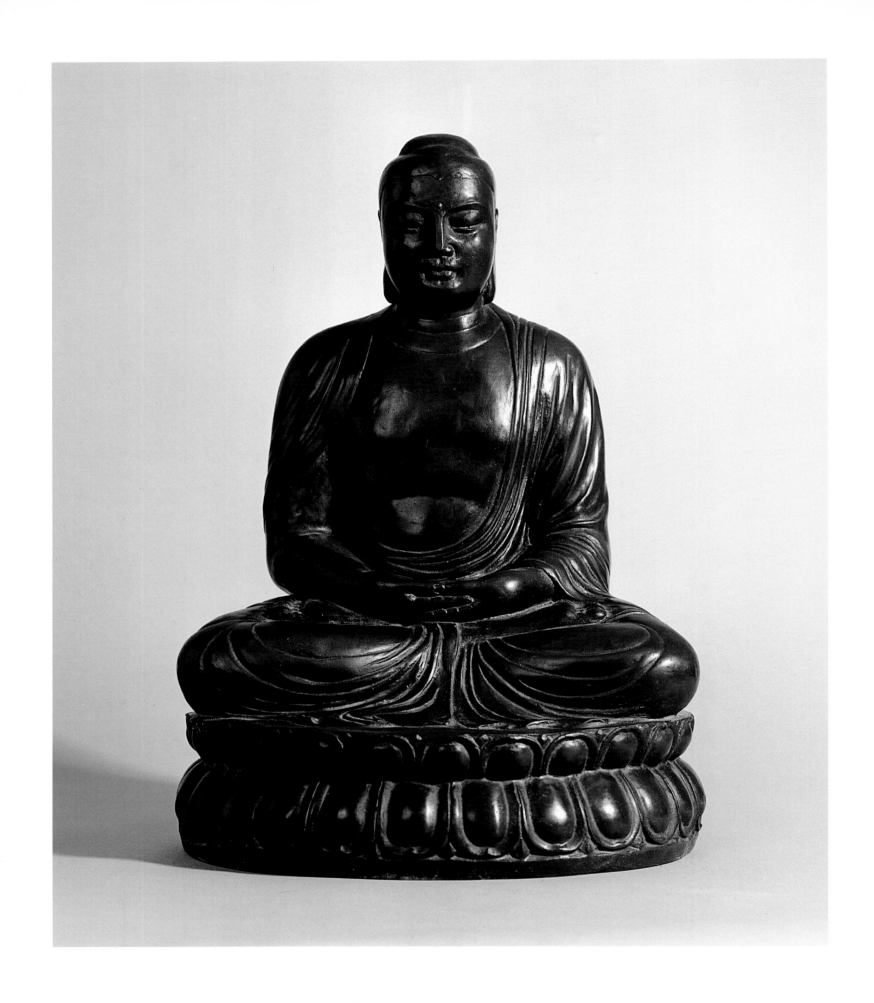

釋迦牟尼佛　SAKYAMUNI BUDDHA　1985　銅　48×32×30cm

神采飛揚　PROUD　1986　銅　21×14.5×11.5cm（右頁圖）

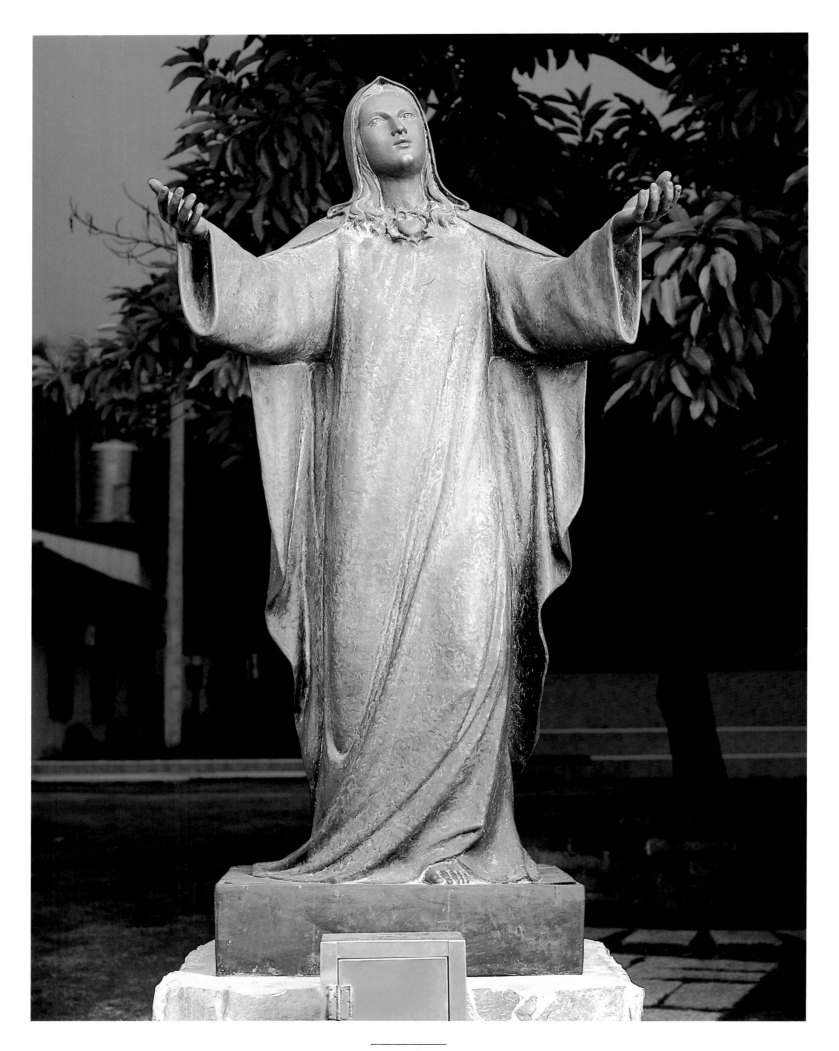

梅山聖母　SANTA MARIA OF MEISHAN　1986　銅　高約195cm(左頁圖)

中國古代音樂文物雕塑大系：夏　石磬

ANCIENT CHINESE MUSICAL HERITAGE：CHIME STONE OF THE XIA DYNASTY

1987　銅　147×108×78cm

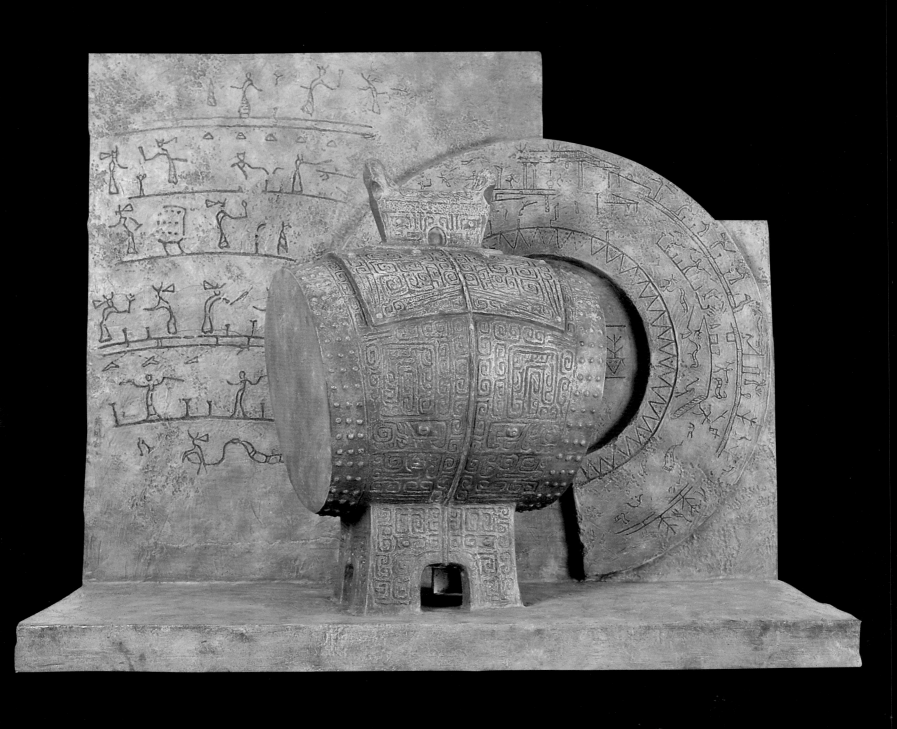

中國古代音樂文物雕塑大系：殷　銅鼓

ANCIENT CHINESE MUSICAL HERITAGE：BRONZE DRUM OF THE SHANG DYNASTY

1987　銅　147×171×79cm

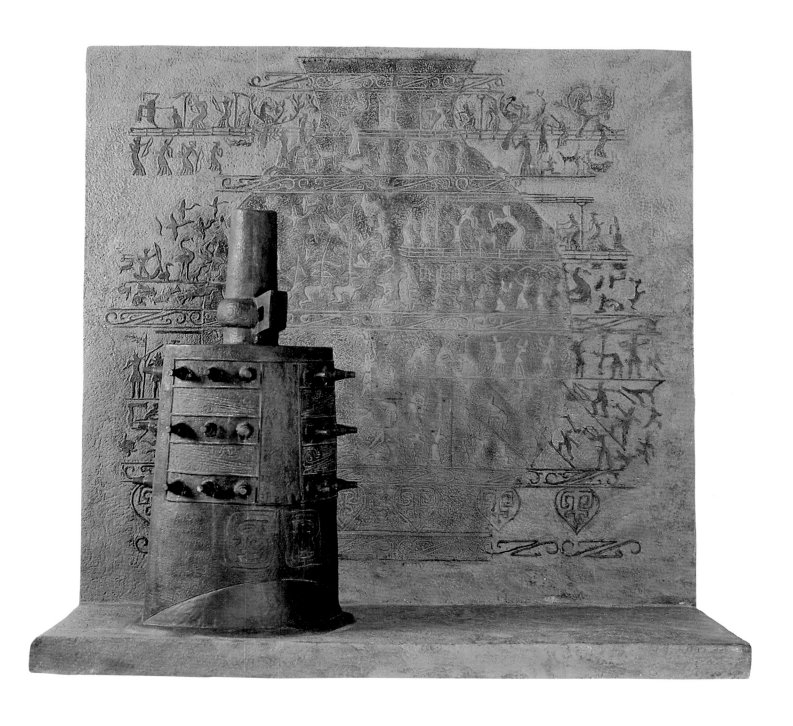

中國古代音樂文物雕塑大系：西周　宗周鐘
ANCIENT CHINESE MUSICAL HERITAGE：ZONGJHOU BELL OF THE WESTERN ZHOU DYNASTY
1987　銅　172×173×78cm

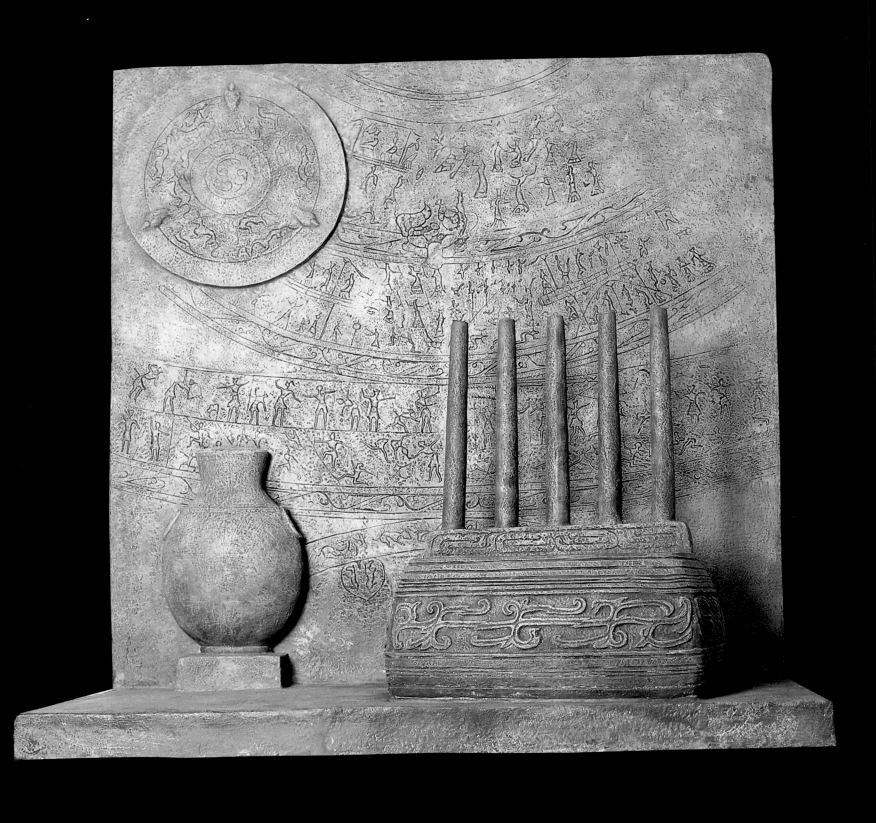

中國古代音樂文物雕塑大系：春秋　鐘形五柱樂器

ANCIENT CHINESE MUSICAL HERITAGE：BELL-SHAPED FIVE PILLAR INSTRUMENT OF THE SPRING AND AUTUMN PERIOD

1987　銅　172×166×77cm

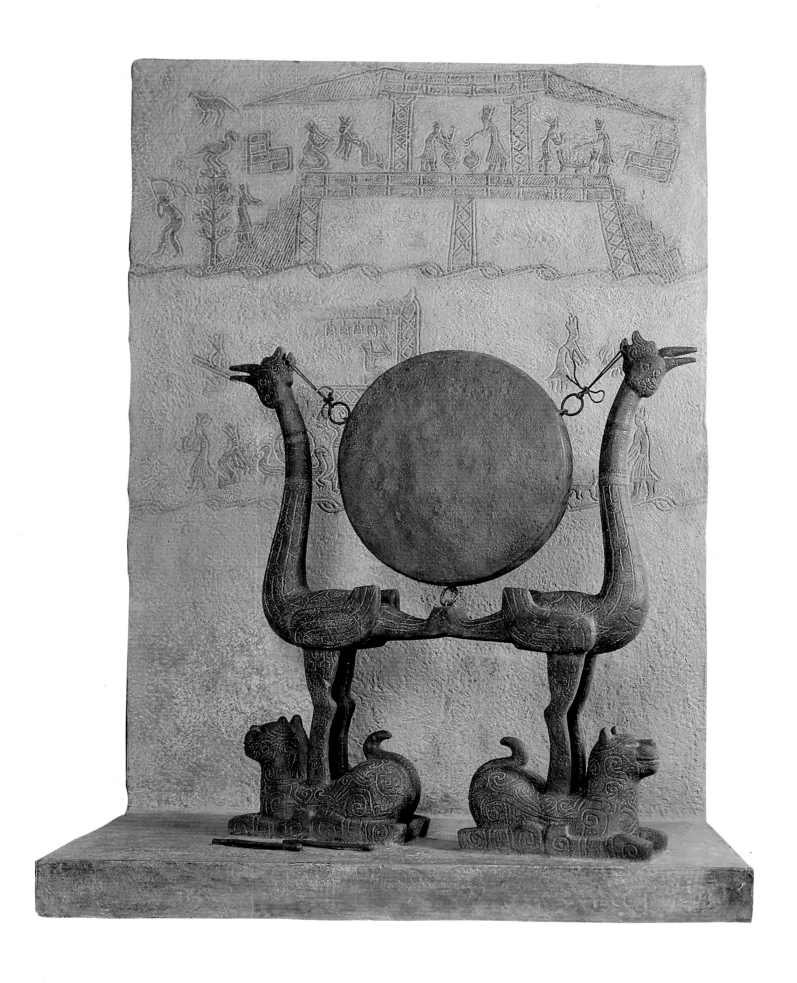

中國古代音樂文物雕塑大系：戰國　虎座鳥架懸鼓
ANCIENT CHINESE MUSICAL HERITAGE：TIGER/BIRD SHAPE DRUMS OF THE WARRING STATES
1987　銅　172×117×80cm

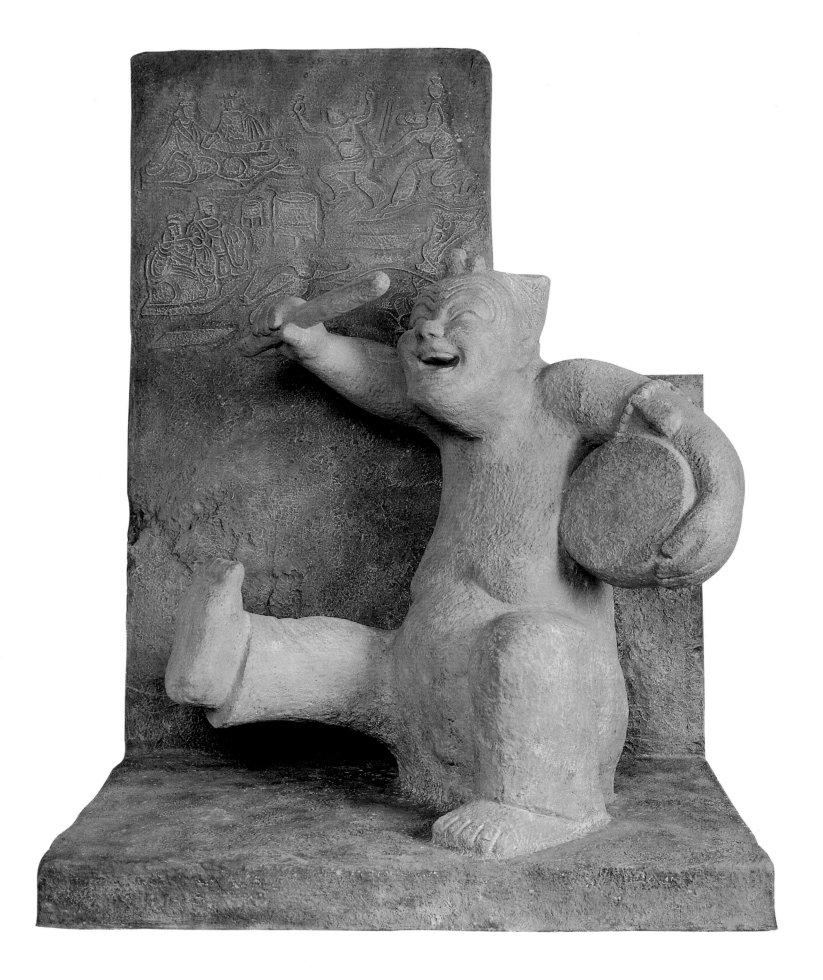

中國古代音樂文物雕塑大系：東漢　說唱俑

ANCIENT CHINESE MUSICAL HERITAGE：FUNERAL FIGURES OF STORYTELLERS OF THE EASTERN HAN DYNASTY

1987　銅　172×118×78cm

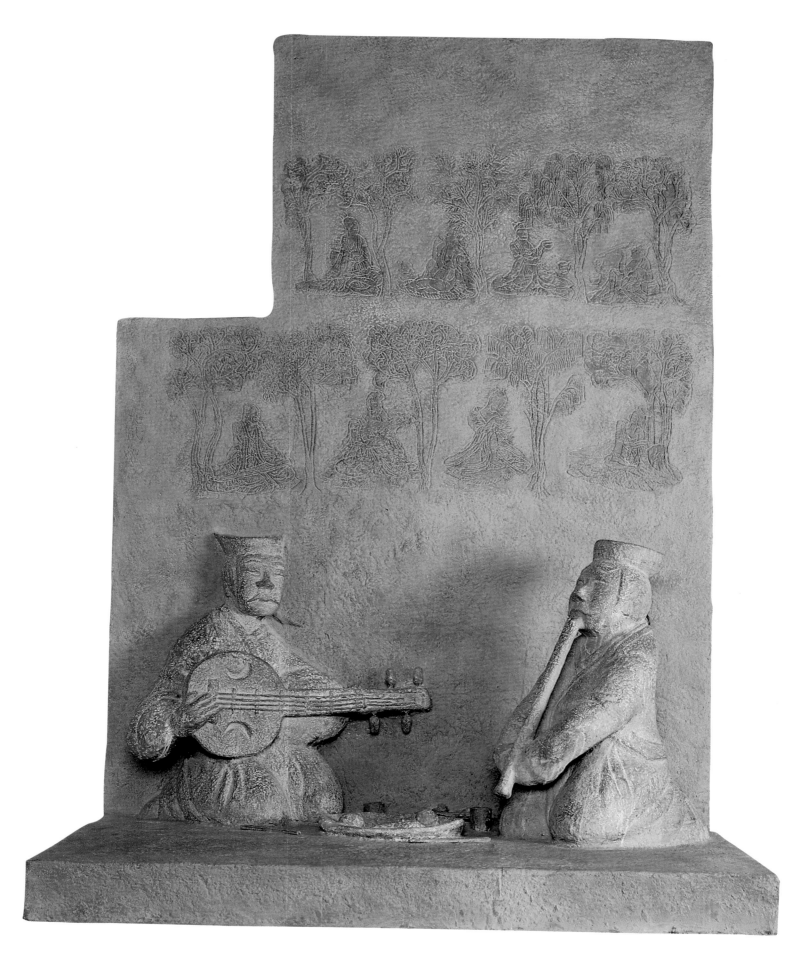

中國古代音樂文物雕塑大系：魏晉　四弦阮咸、纏飾長笛演奏磚壁畫
ANCIENT CHINESE MUSICAL HERITAGE：FOUR-STRING INSTRUMNT & FLUT OF THE WEI AND JIN DYNASTIES
1987　銅　172×117×78cm

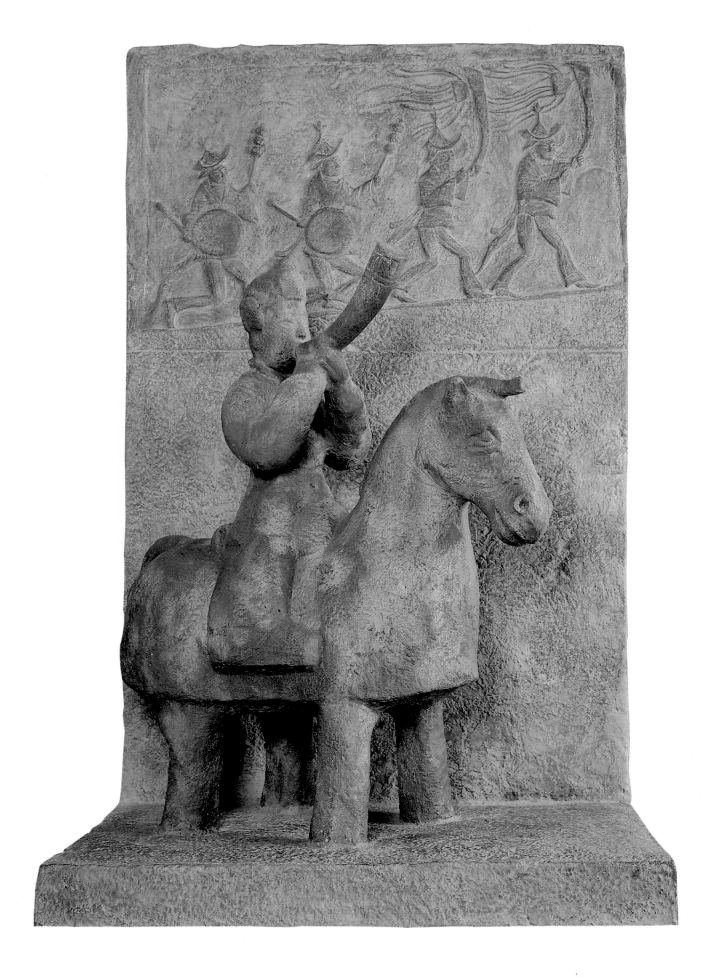

中國古代音樂文物雕塑大系：北魏　騎馬胡角俑
ANCIENT CHINESE MUSICAL HERITAGE：FUNERAL FIGURES OF HORSE-RIDING & PLAYING HUJIAO OF THE NORTHERN
WEI DYNASTERY　1987　銅　171×104×78cm

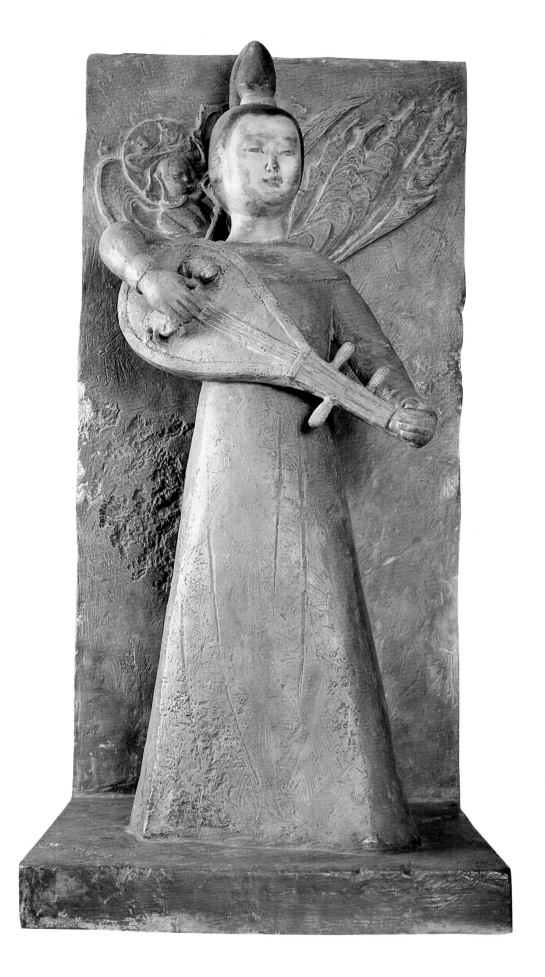

中國古代音樂文物雕塑大系：北魏　樂女俑（一）
ANCIENT CHINESE MUSICAL HERITAGE：WOMAN MUSICIAN(1) OF THE NORTHERN WEI DYNASTERY
1987　銅　158×74×75cm

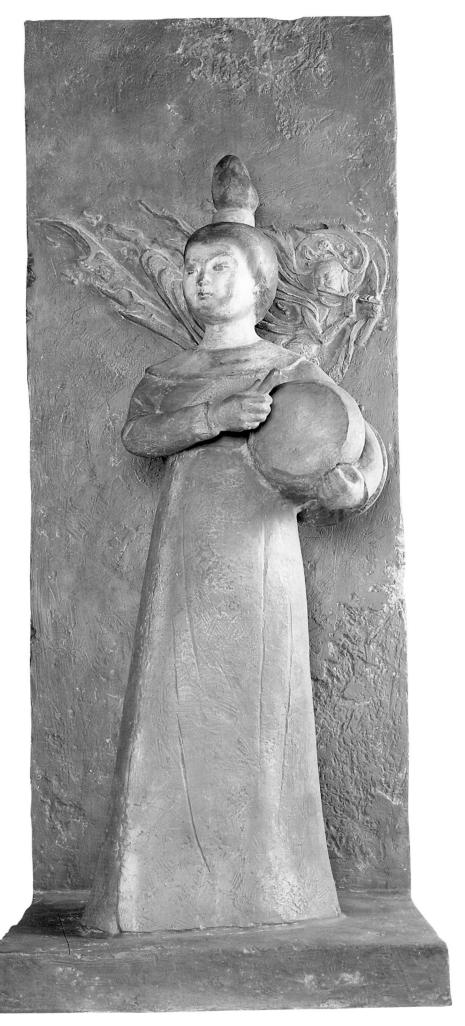

中國古代音樂文物雕塑大系：北魏　樂女俑（二）
ANCIENT CHINESE MUSICAL HERITAGE：
WOMAN MUSICIAN（2）OF THE NORTHERN
WEI DYNASTERY
1987　銅　196×73×75cm

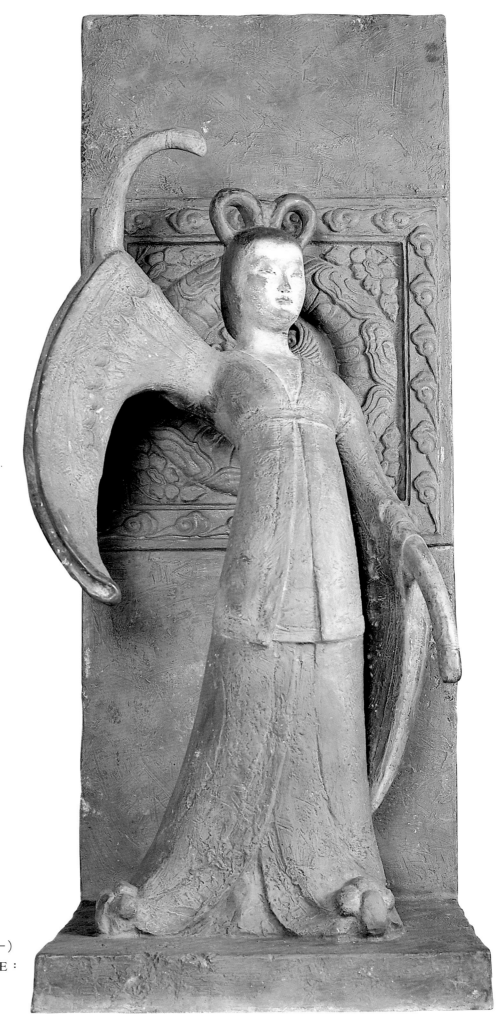

中國古代音樂文物雕塑大系：唐　舞女俑（一）
ANCIENT CHINESE MUSICAL HERITAGE：
WOMAN DANCER（1）OF THE TANG
DYNASTY　1987　銅　196×73×74cm

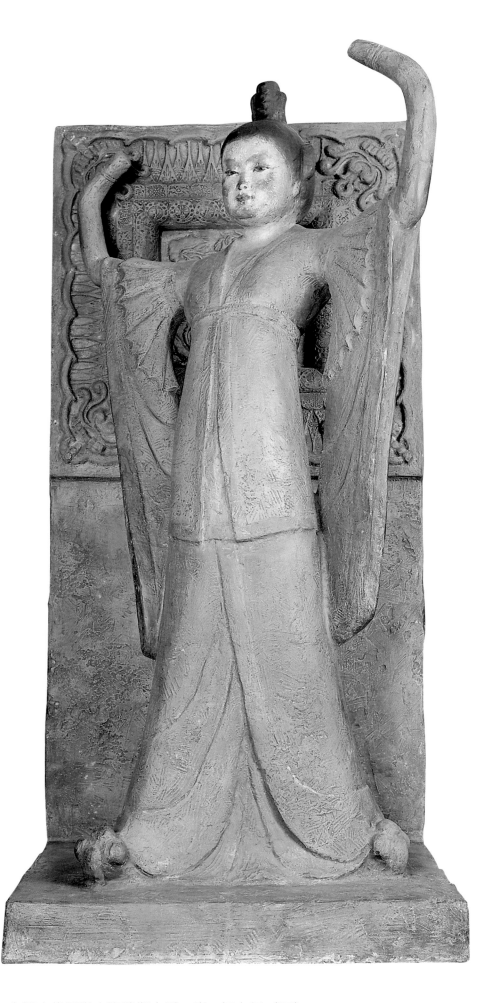

中國古代音樂文物雕塑大系：唐　舞女俑（二）

ANCIENT CHINESE MUSICAL HERITAGE：WOMAN DANCER (2) OF THE TANG DYNASTY　1987　銅　157×73×74cm

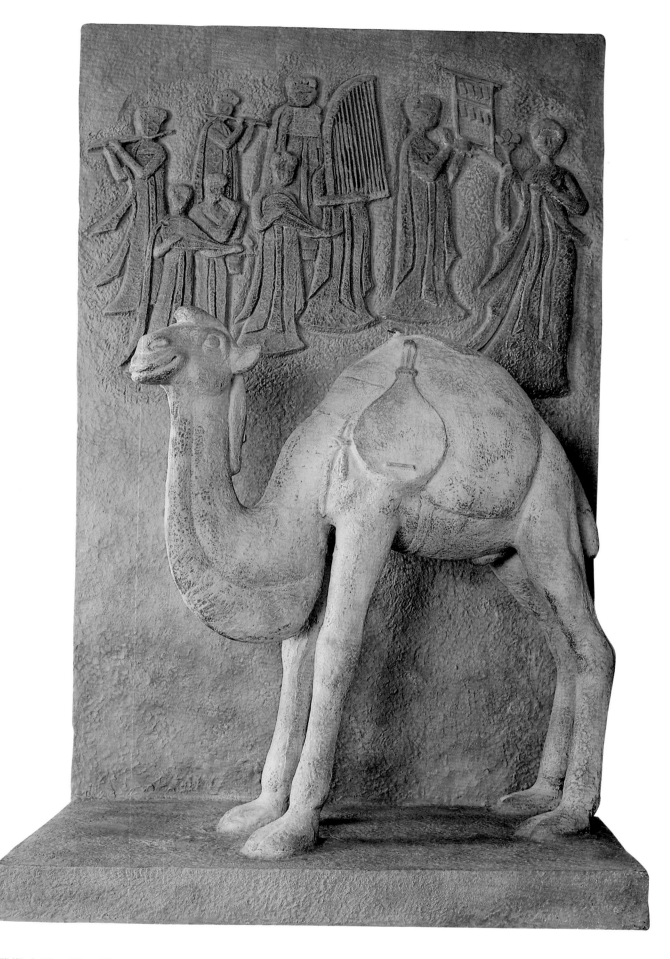

中國古代音樂文物雕塑大系：隋　琵琶駱駝

ANCIENT CHINESE MUSICAL HERITAGE：PIPA CARRIED BY A CAMEL OF THE SUI DYNASTY

1987　銅　172×103×78cm

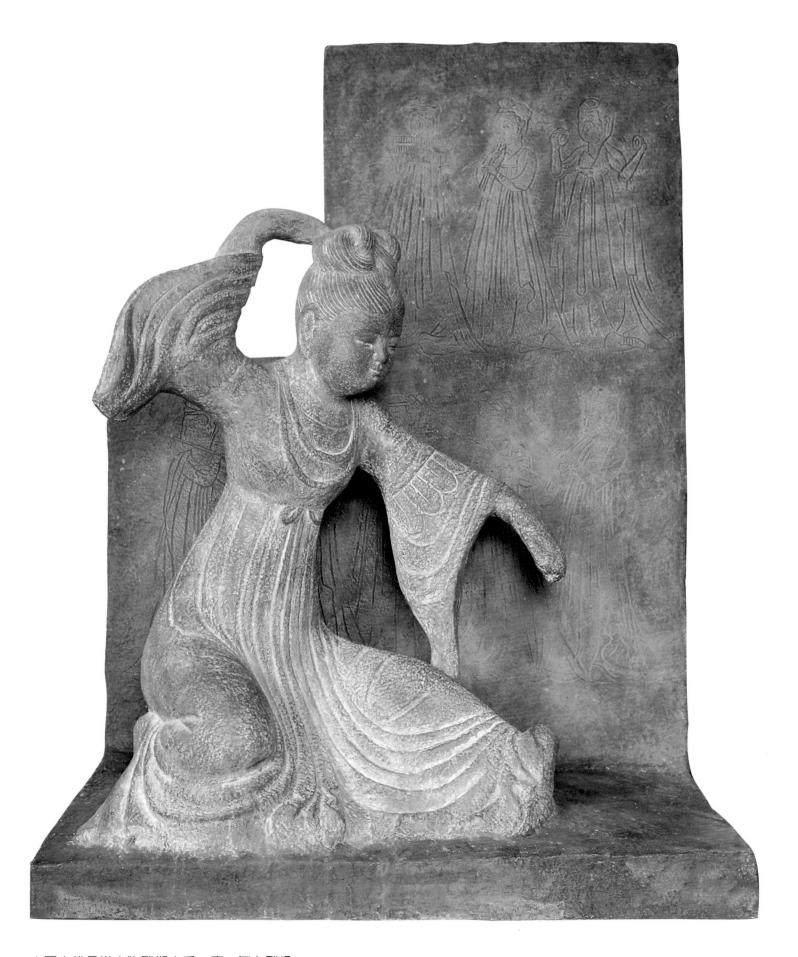

中國古代音樂文物雕塑大系：唐　舞女雕像　ANCIENT CHINESE MUSICAL HERITAGE：WOMAN DANCER STATUE OF THE TANG DYNASTY　1987　銅　172×117×77cm

中國古代音樂文物雕塑大系：中唐　敦煌經變相樂舞壁畫　ANCIENT CHINESE MUSICAL HERITAGE：DUNHUANG DANCE AND MUSIC FRESCOS OF THE MIDDLE TANG DYNASTY　1987　銅　171×118×78cm(右頁圖)

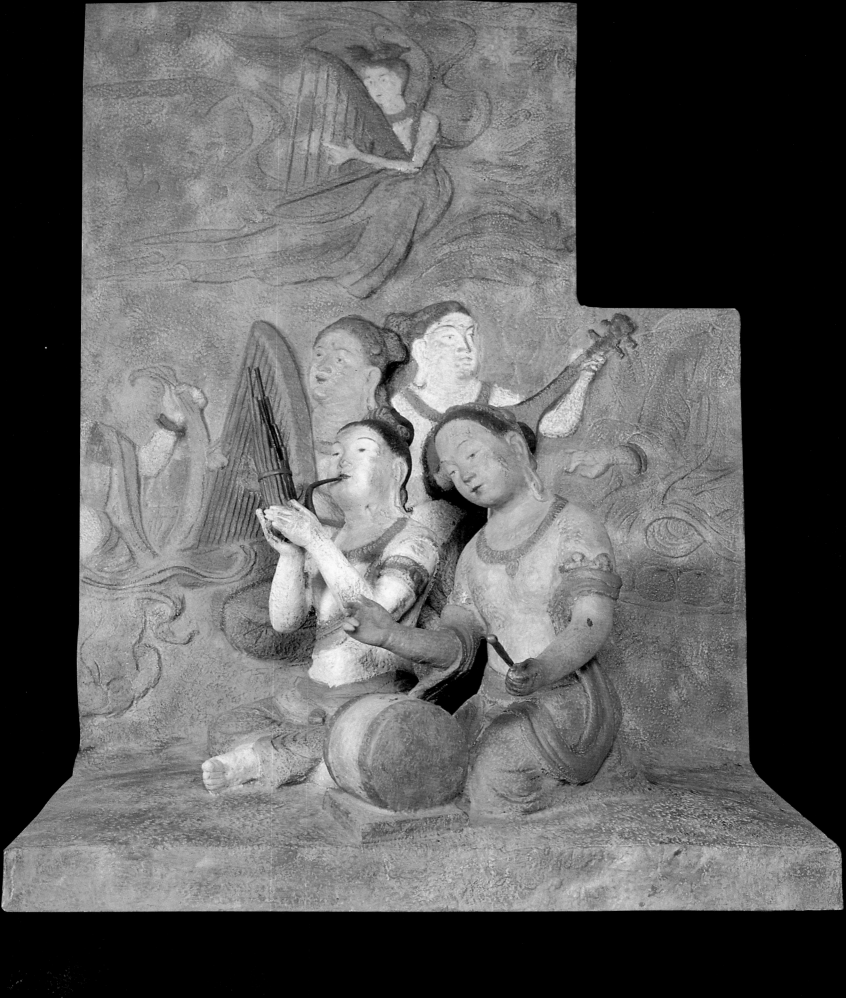

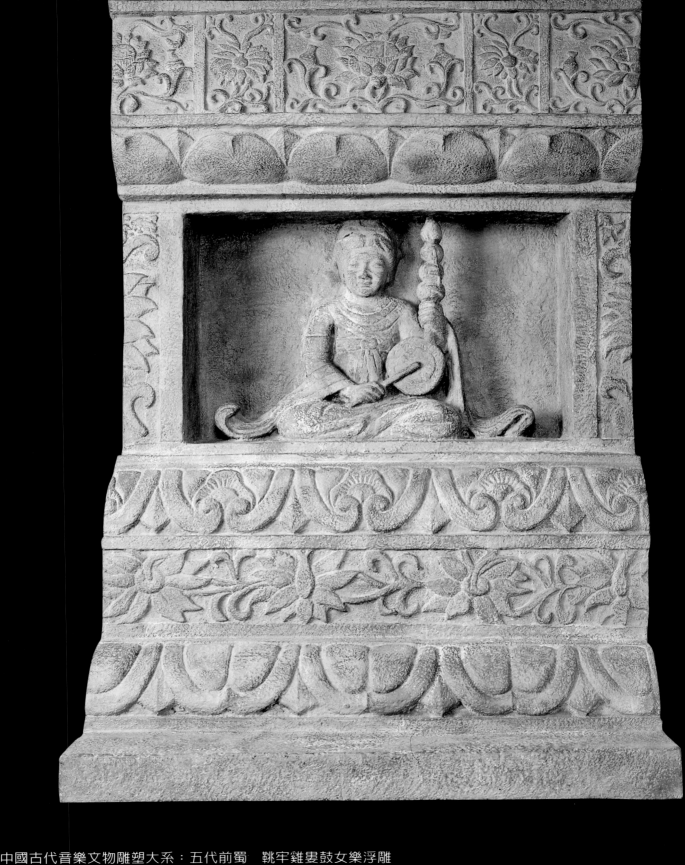

中國古代音樂文物雕塑大系：五代前蜀　靴牢雞婁鼓女樂浮雕

ANCIENT CHINESE MUSICAL HERITAGE：RELIEF OF WOMAN MUSICIAN OF THE FIVE DYNASTIES

1987　銅　171×120×76cm

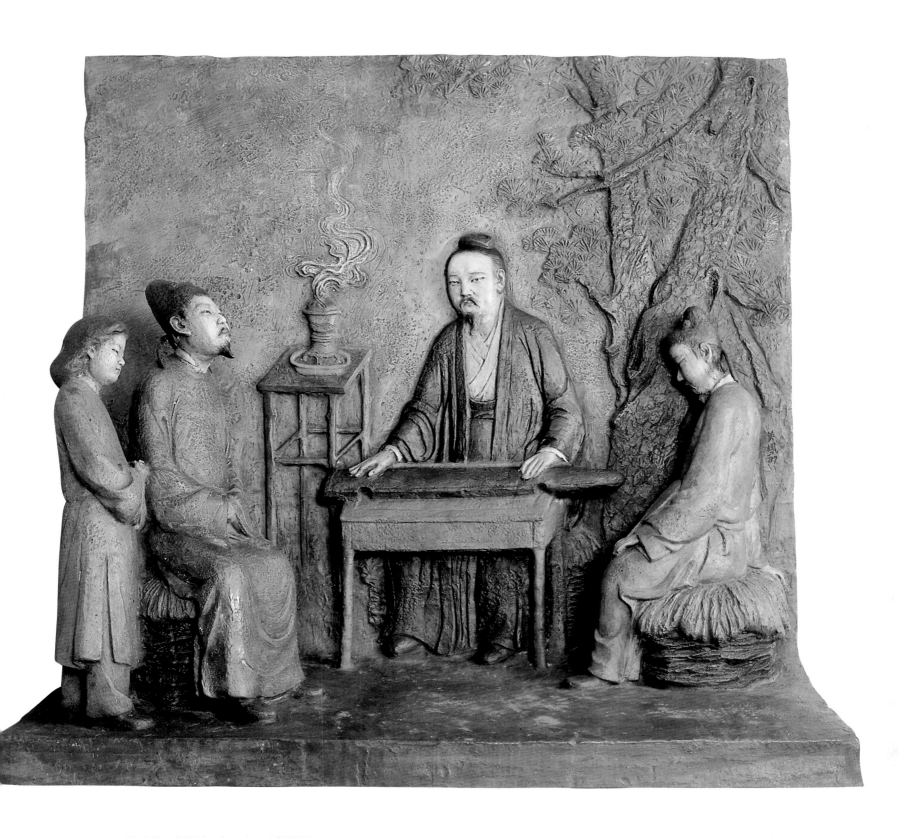

中國古代音樂文物雕塑大系：宋　聽琴圖

ANCIENT CHINESE MUSICAL HERITAGE：APPRECIATING MUSIC OF THE SONG DYNASTY

1987　銅　177×165×78cm

中國古代音樂文物雕塑大系：元　雜劇俑
ANCIENT CHINESE MUSICAL HERITAGE：FUNERAL FIGURES OF DRAMA PLAYERS OF THE YUAN DYNASTY
1987　銅　173×173×78cm

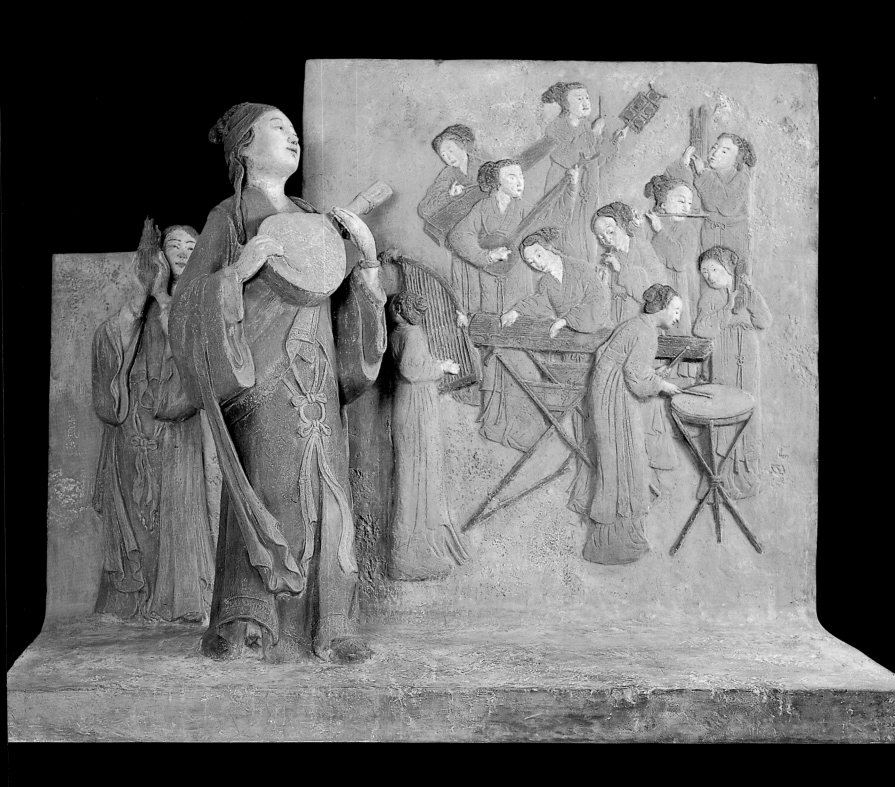

中國古代音樂文物雕塑大系：明　樂女俑（三）

ANCIENT CHINESE MUSICAL HERITAGE：WOMAN MUSICIAN (3) OF MING DYNASTY

1987　銅　147×171×78cm

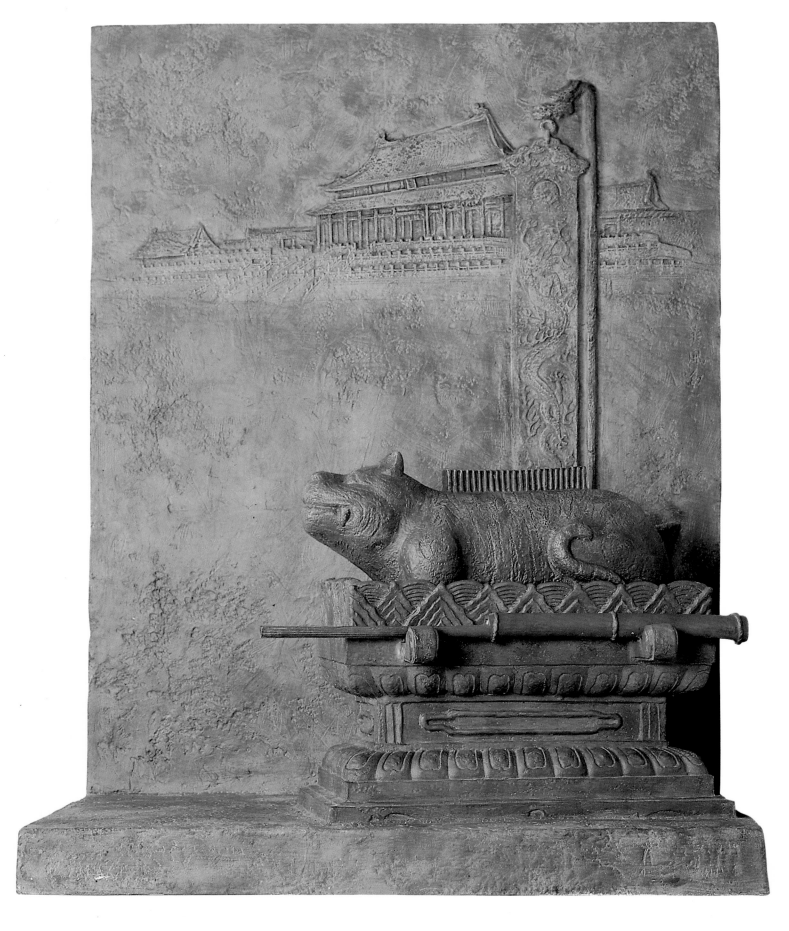

中國古代音樂文物雕塑大系：清　中和韶樂器具

ANCIENT CHINESE MUSICAL HERITAGE：JHONGHE MUSICAL INSTRUMENT OF THE QING DYNASTY

1987　銅　147×108×78cm

藥師佛　BHAI AJYAGURU　1988　銅　30×26×26cm（右頁圖）

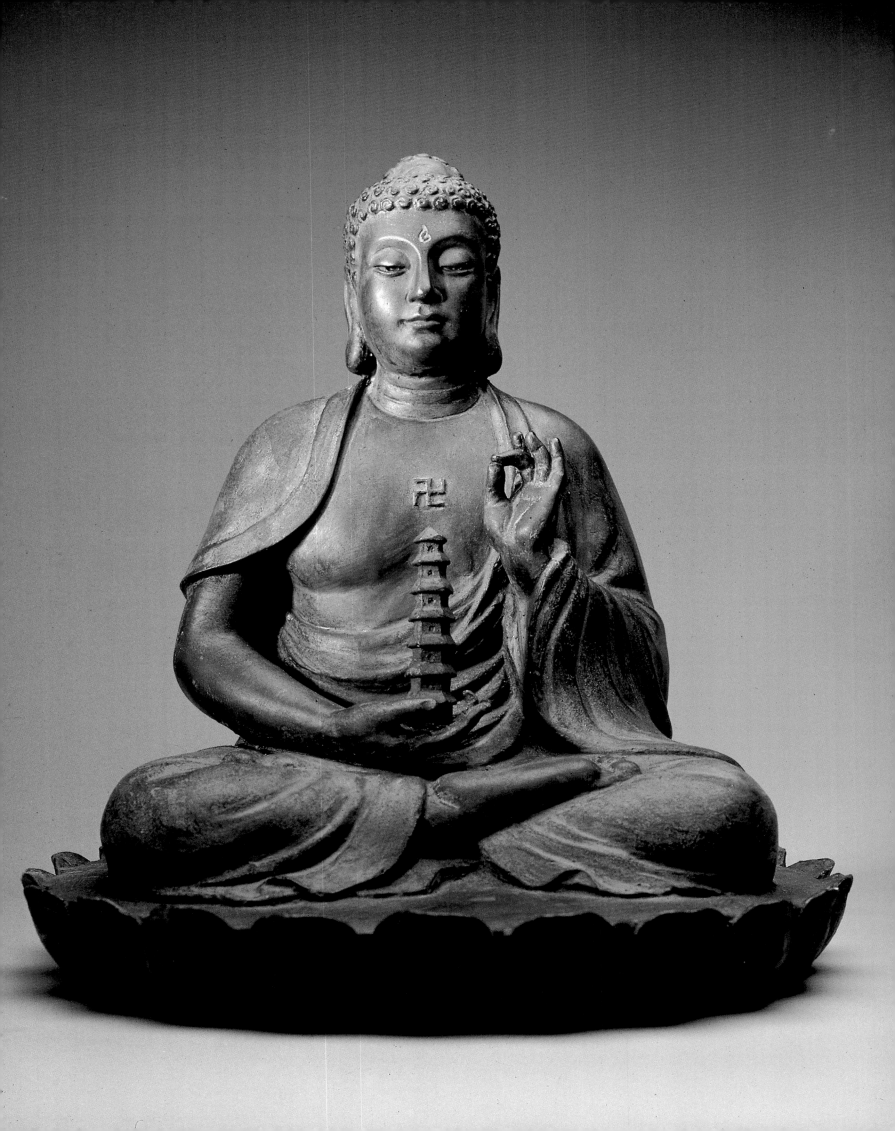

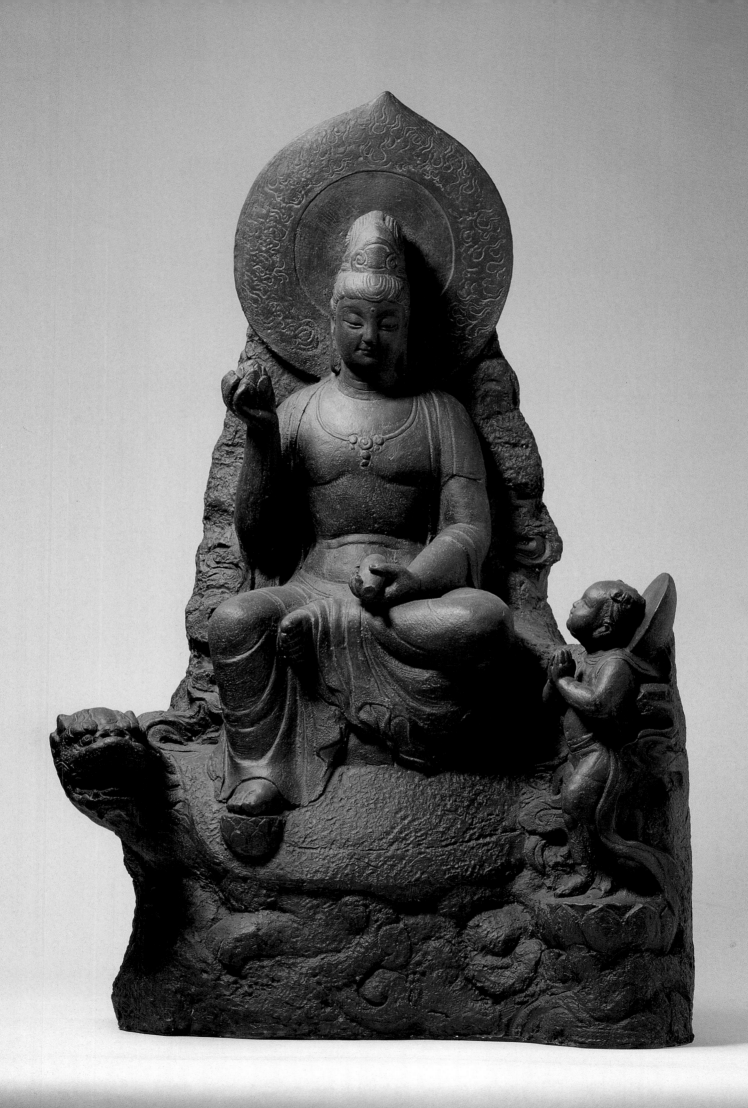

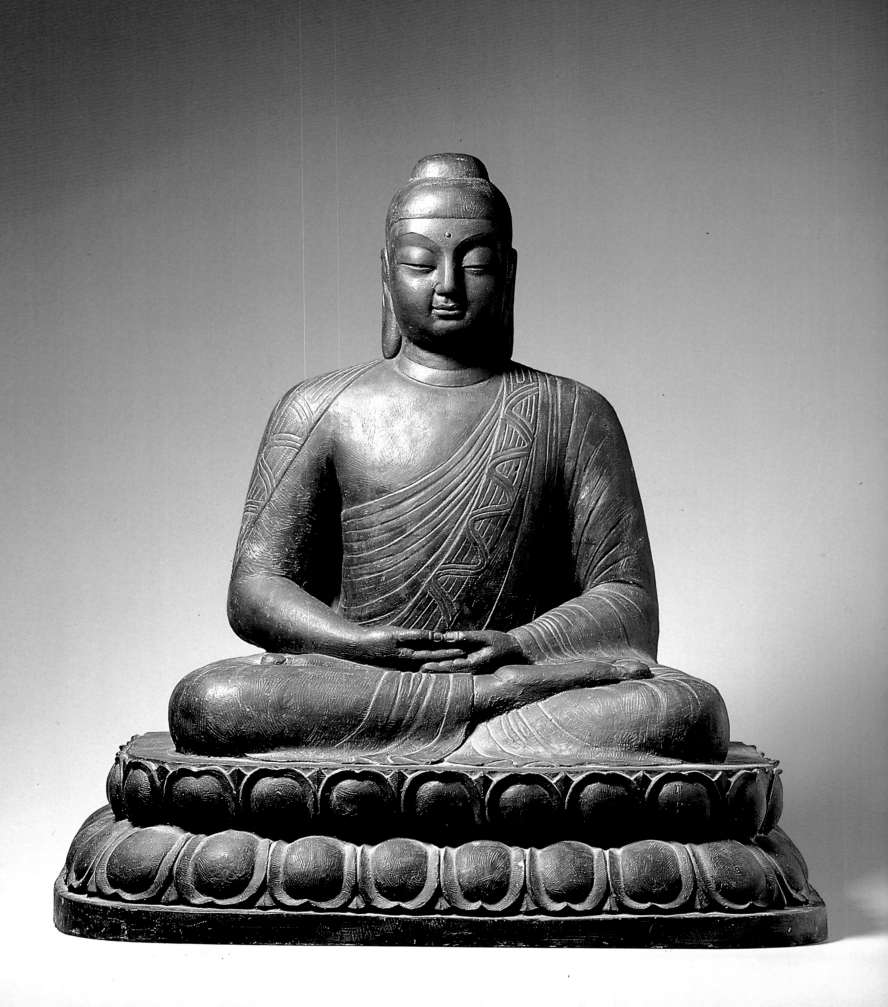

善財禮觀音　GODDESS GUANYIN & PRAYER SANCAI　1989　銅　85×51×32cm（左頁圖）

釋迦牟尼佛　SAKYAMUNI BUDDHA　1989　銅　62×58.5×38.5cm

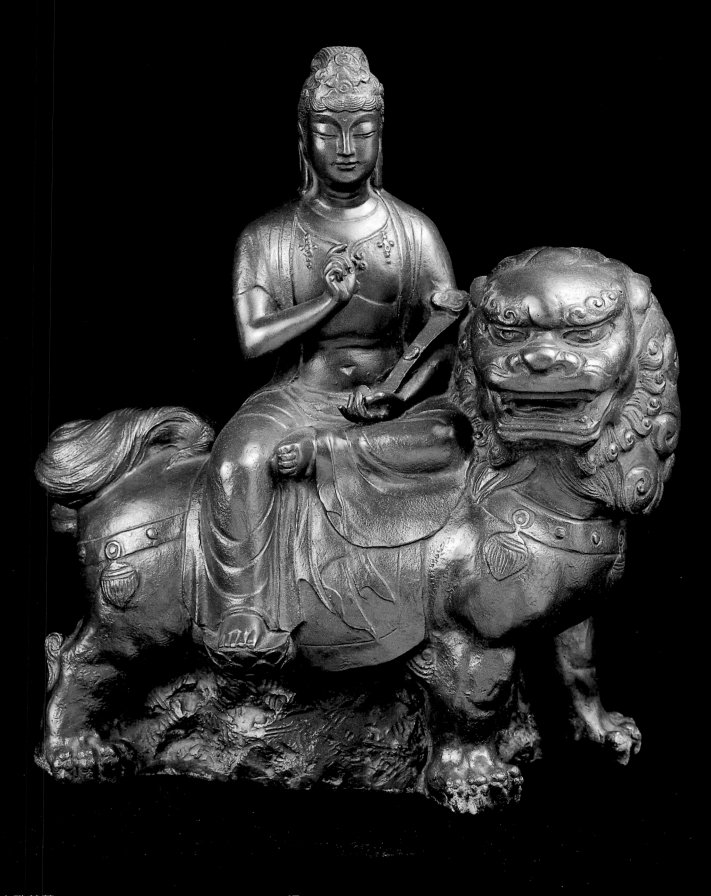

文殊菩薩　MAJUR BODHISATTVA　1989　銅　40×34×17cm

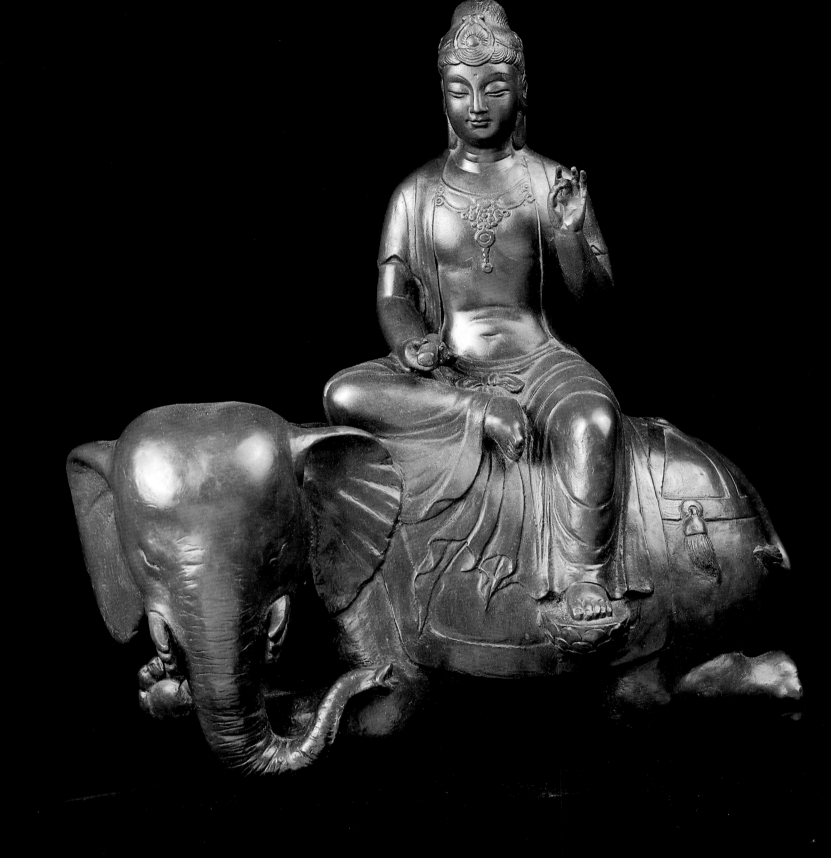

普賢菩薩　SAMANTA BODHISATTVA　1989　銅　41×38×21cm

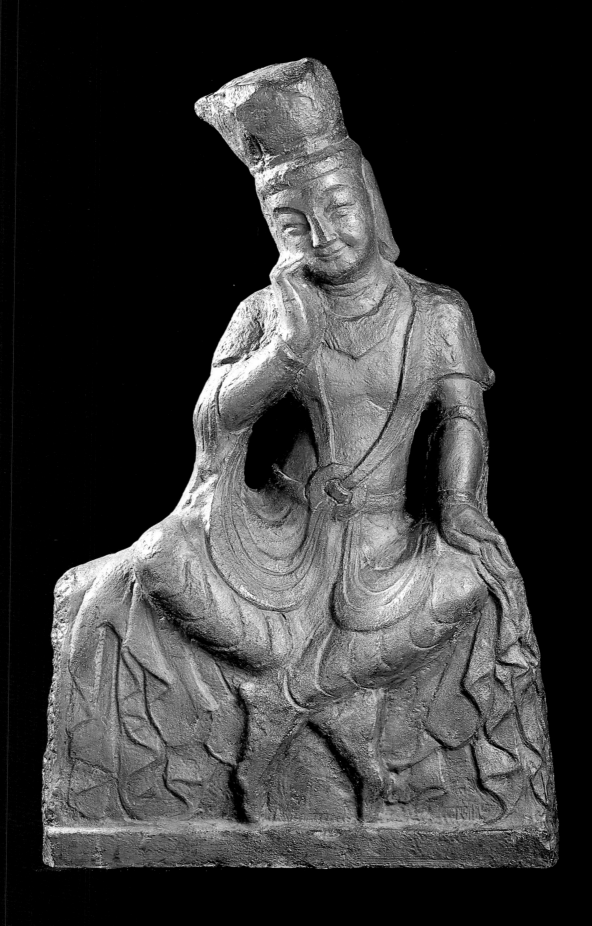

仿北魏彌勒菩薩　STATUE OF MAITREYA IN THE STYLE OF N. WEI DYNASTY　1989　銅　60×33×12cm

印順導師法像　MASTER YINGSHUN　1989　銅　176×88×155cm（右頁圖）

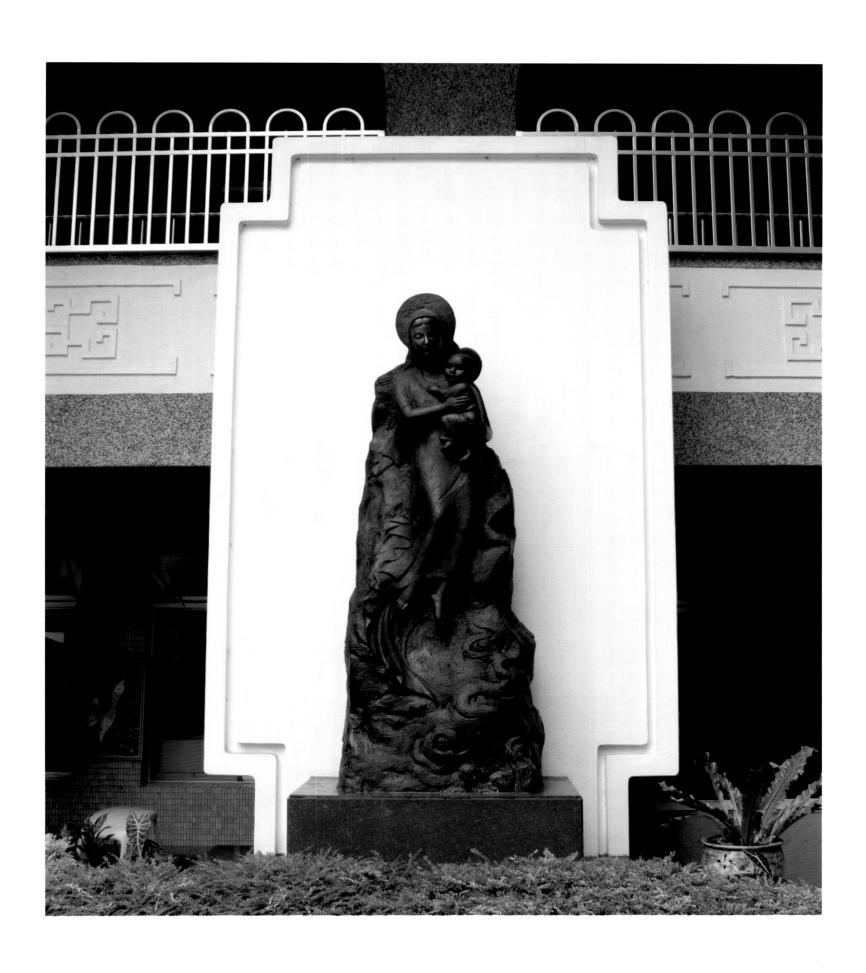

田耕莘樞機主教像　CARDINAL BISHOP TIAN, GENGSIN　1989　銅　高約138cm（左頁圖）

聖母與耶穌　JESUS CHRIST & SANTA MARIA　1989　銅　250×93×60cm

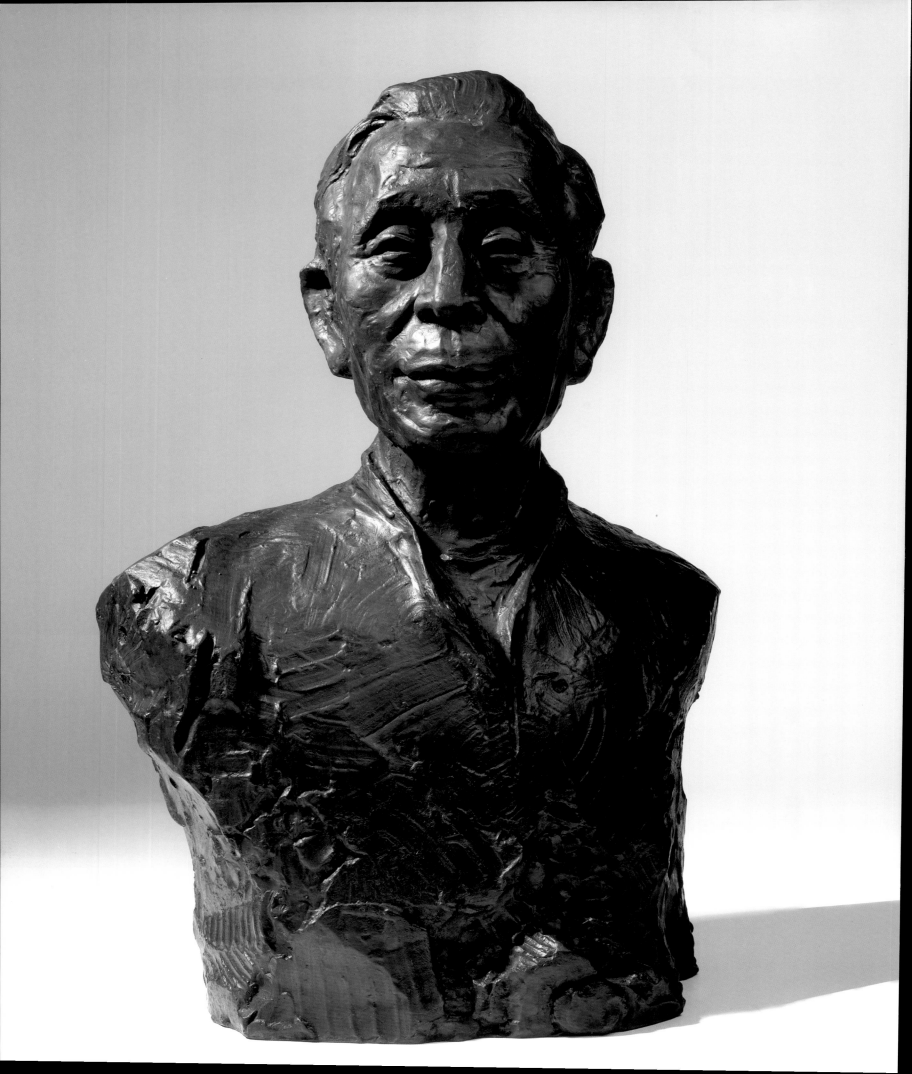

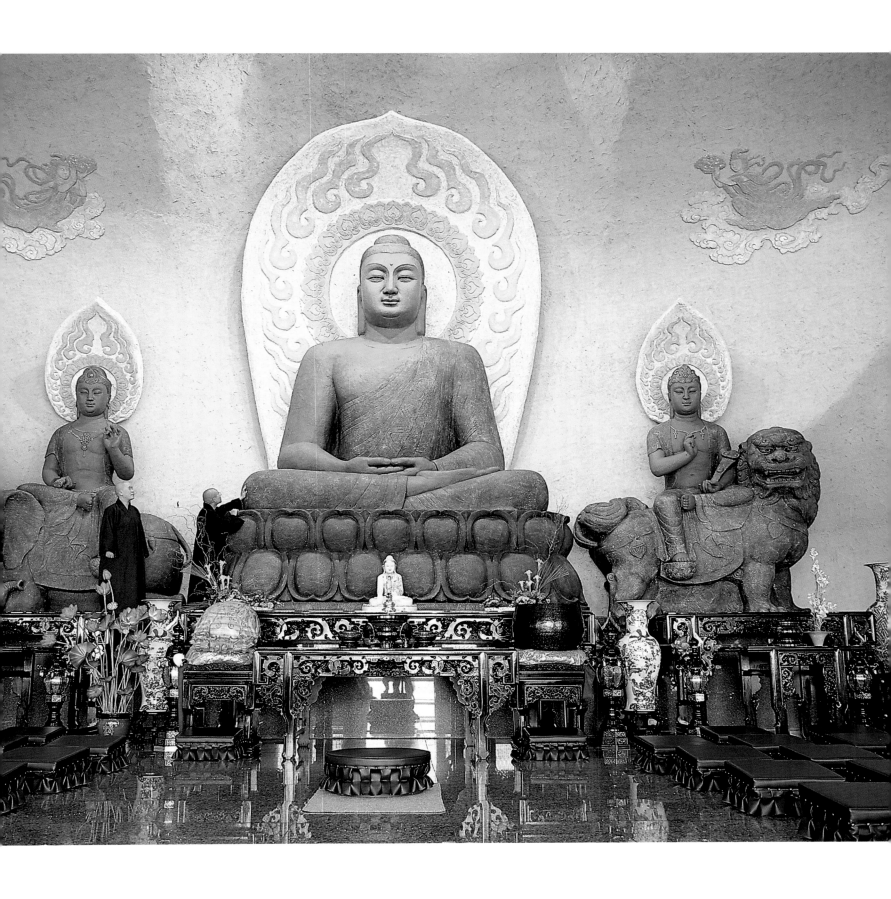

沈耀初胸像　MR. SHEN, YAOCHU　1990　銅　64×46×24cm（左頁圖）

華嚴三聖及飛天石窟背景

HUAYEN SAINTS AND THE CAVE OF FEITIAN FAIRIES　1991　銅、水泥　背景高約1500cm　寬約2000cm

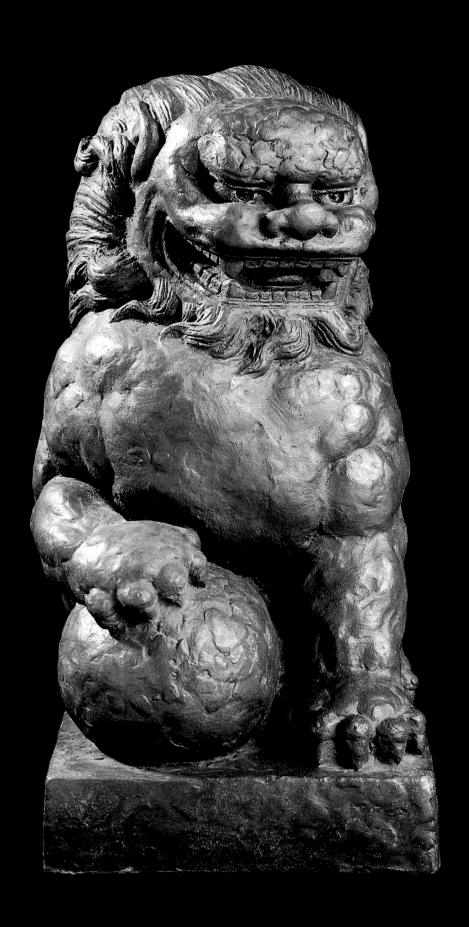

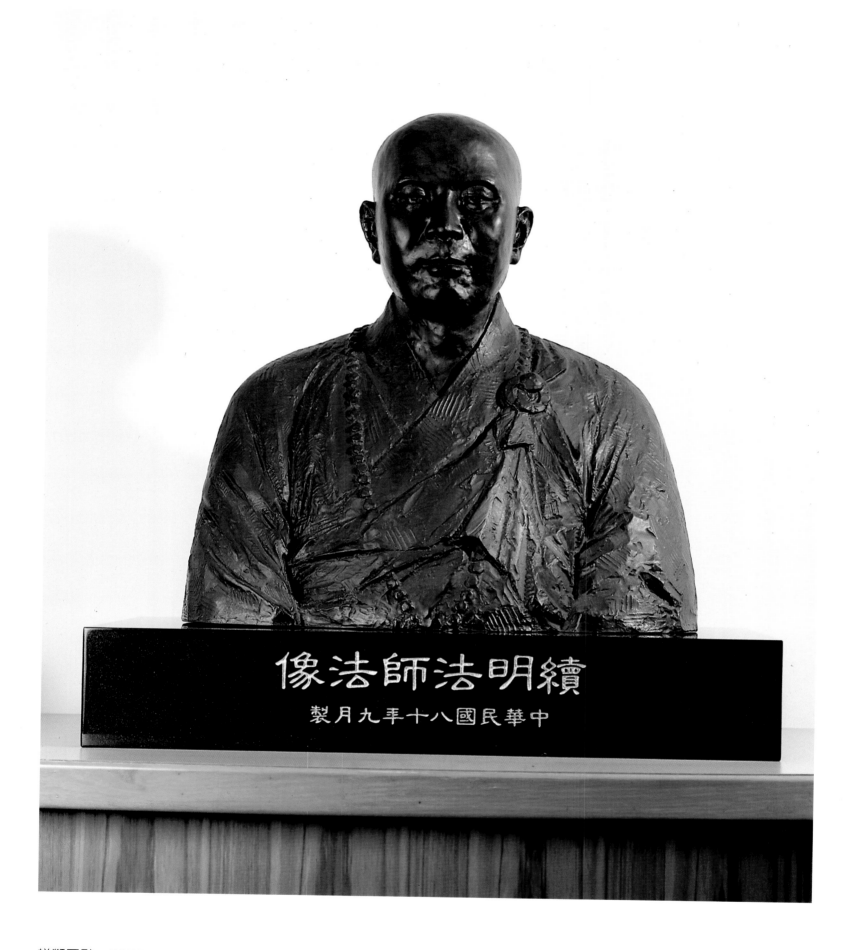

續明法師像

中華民國八十年九月製

祥獅圓融　FORTUNE LION　1991　銅　39×18×26cm（左頁圖）

續明法師半身像　MASTER SHUIMING　1991　銅　66×60×33cm

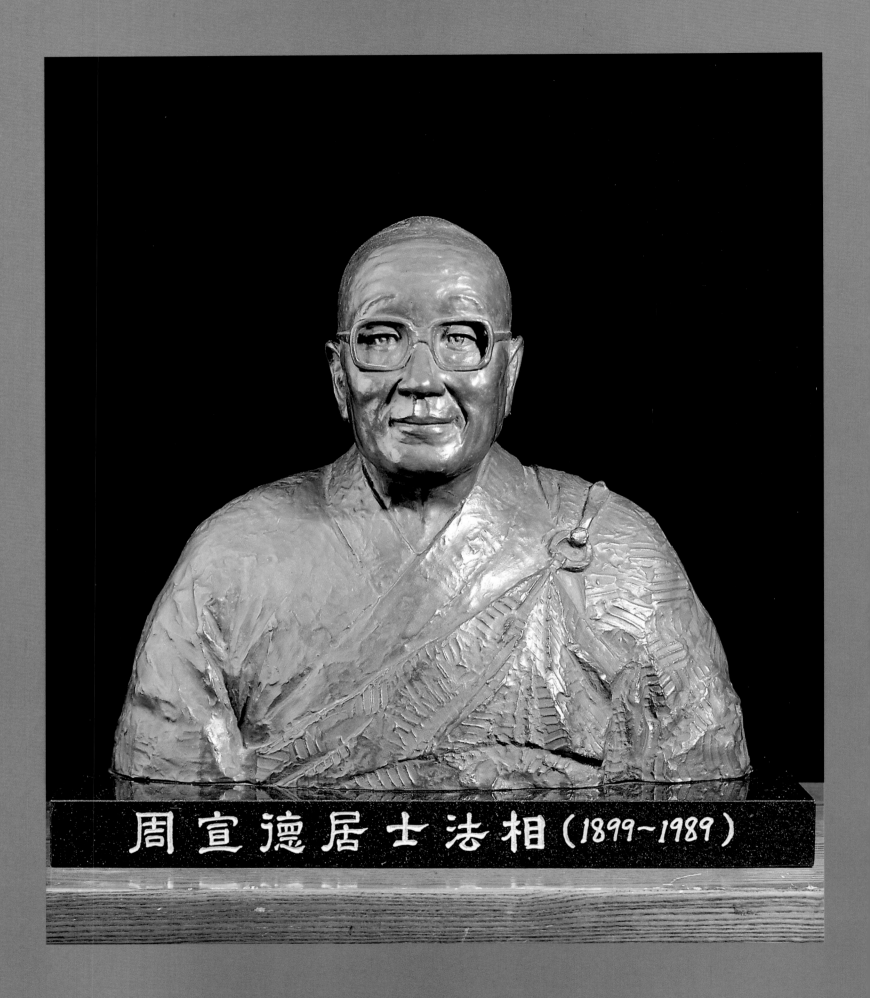

周宣德居士法相（1899~1989）

周宣德居士法像　BUDHIST JHOU, SYUANDE　1992　銅　50×32×20cm

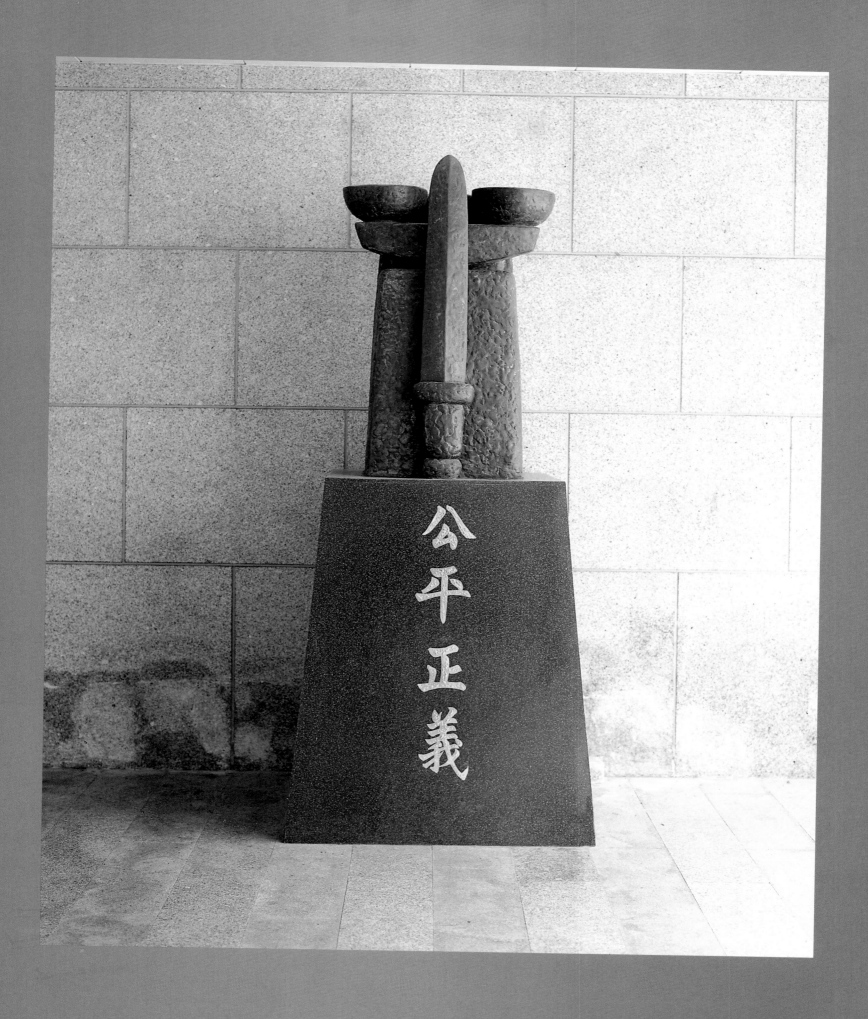

公平正義　JUSTICE & RIGHTEOUSNESS　1992　銅　72×77×108cm

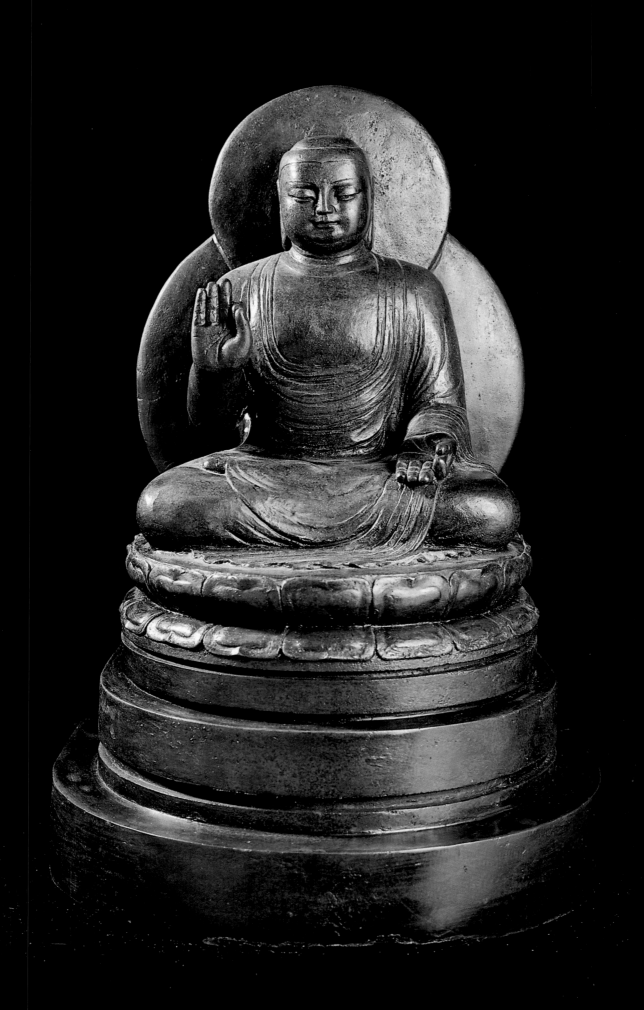

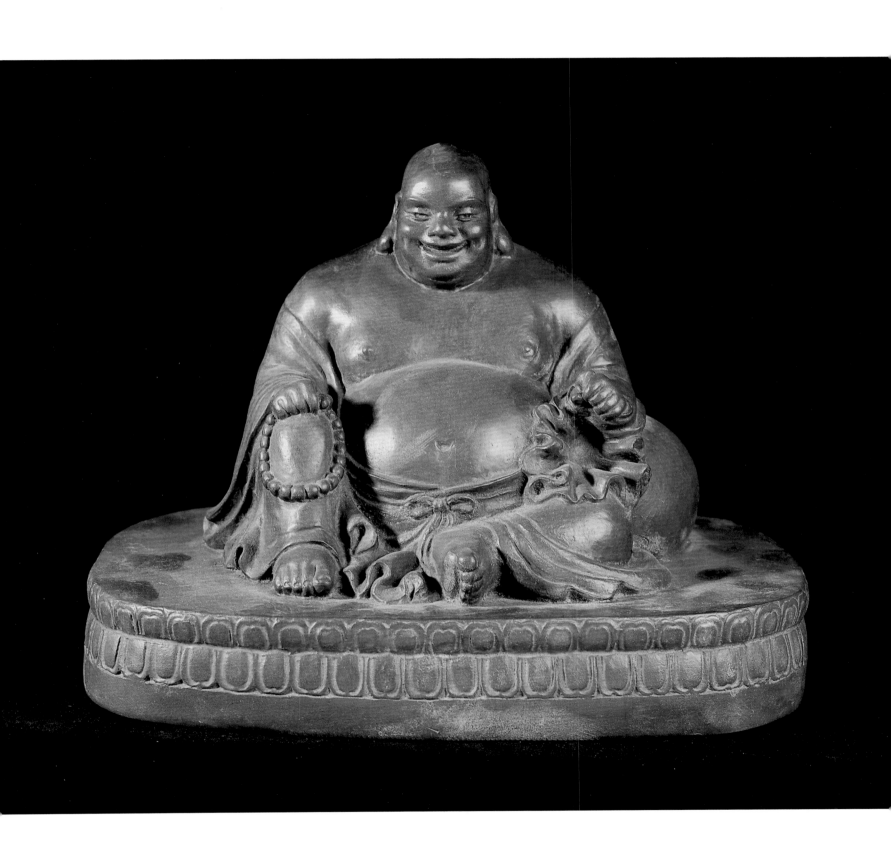

阿彌陀佛　AMITA-BUDDHA　1995　銅　46×29×27cm（左頁圖）

彌勒菩薩　MAITREYA　1996　銅　30×37×17cm

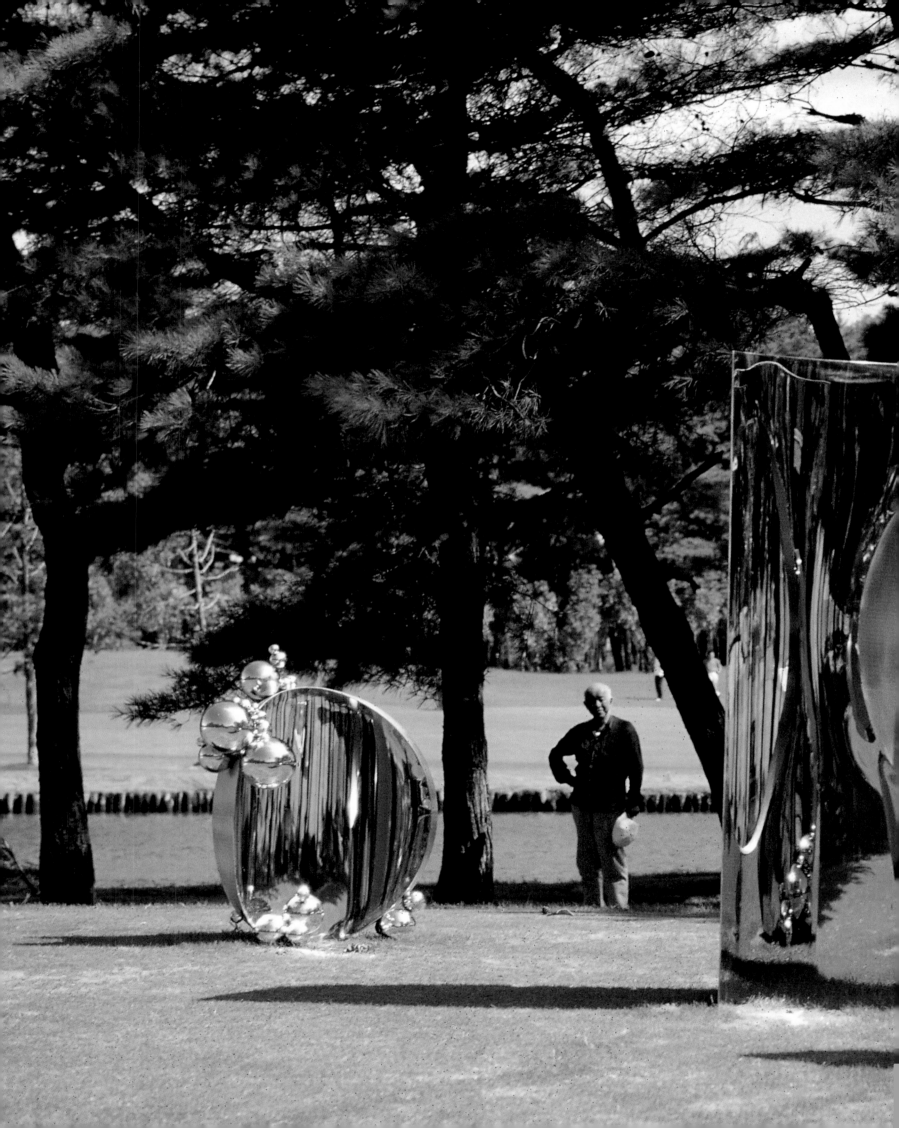

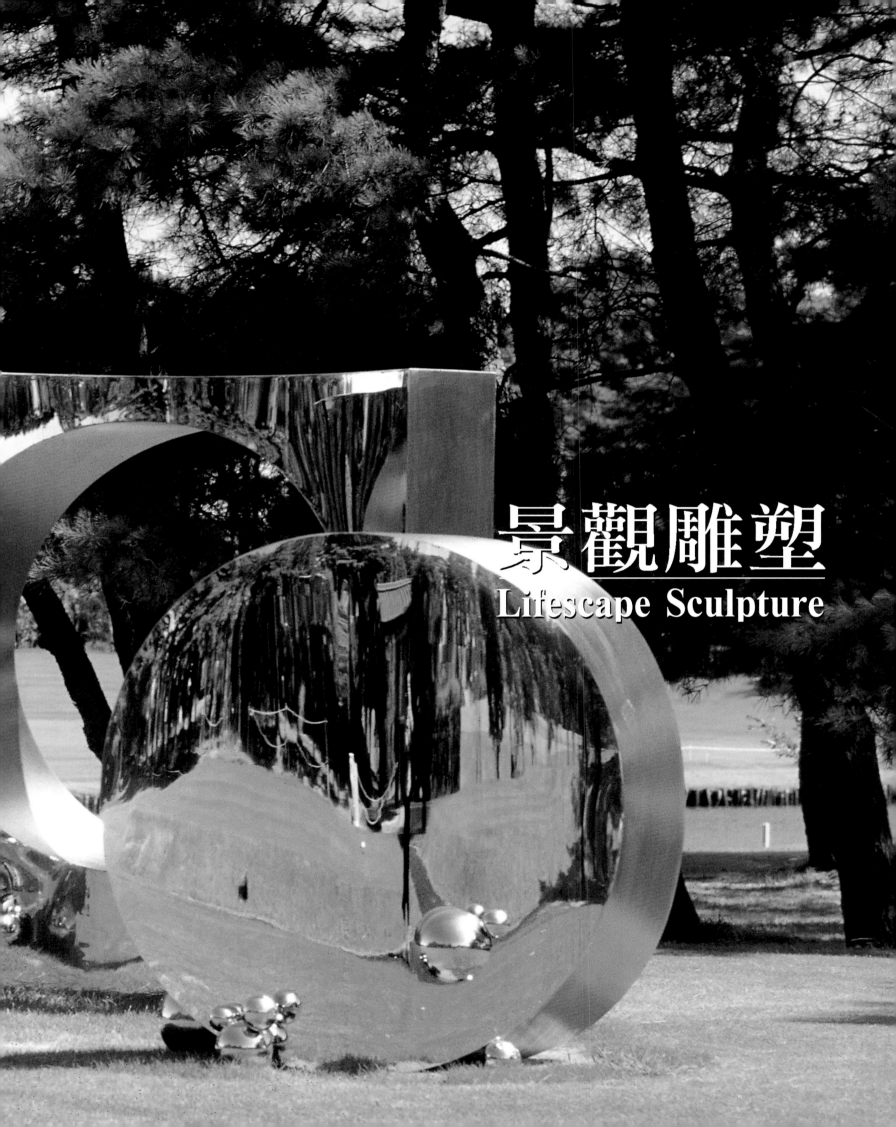

景觀雕塑
Lifescape Sculpture

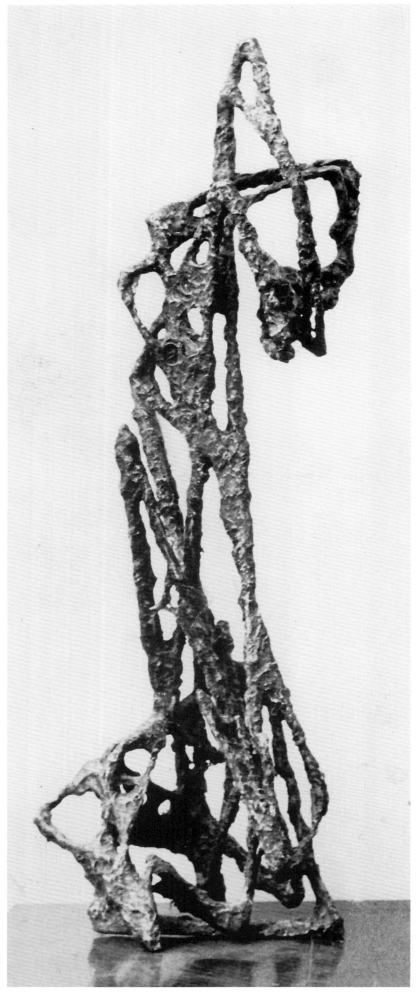

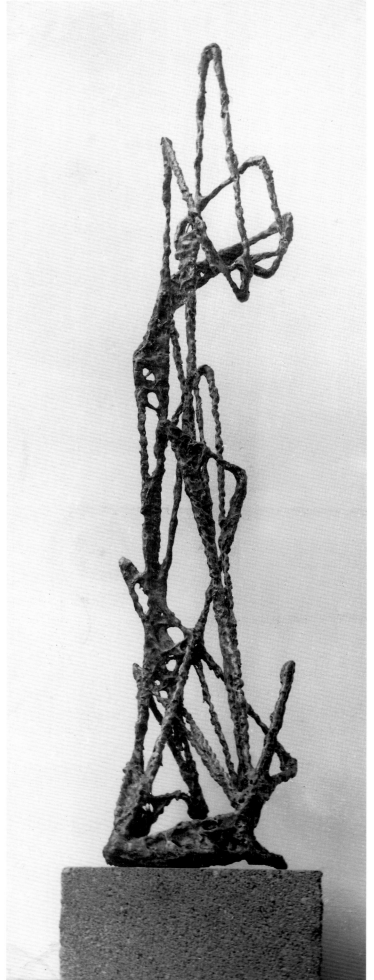

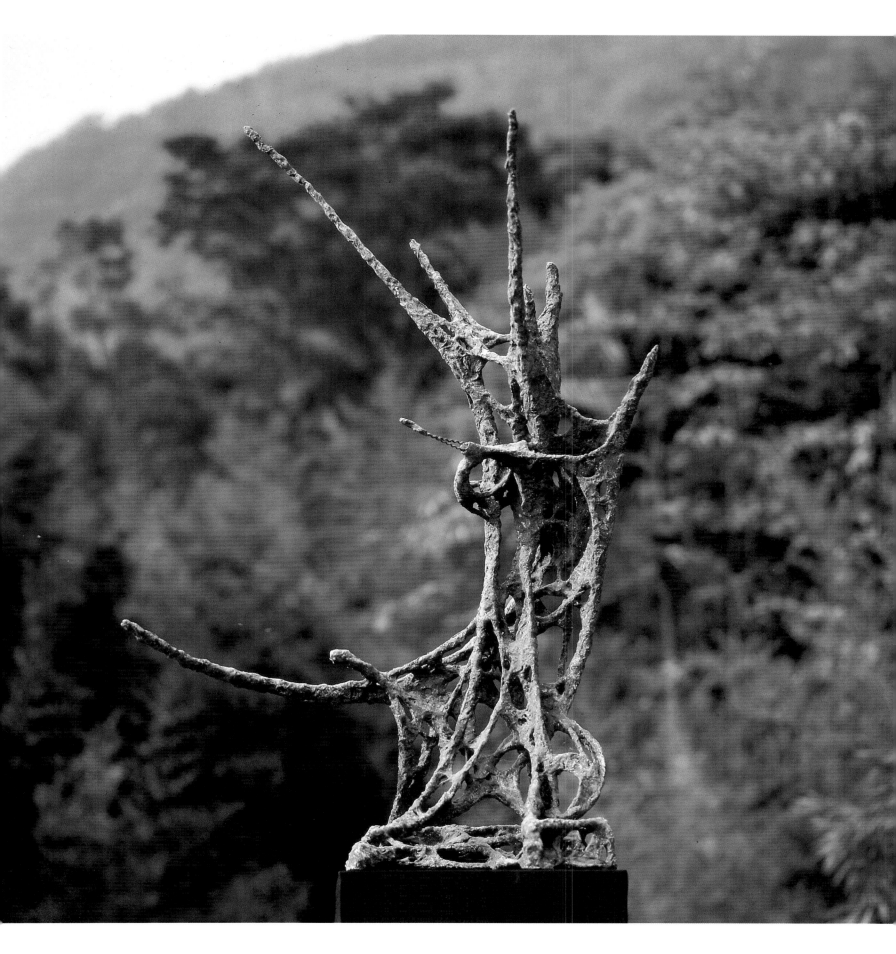

噴泉（一）　FOUNTAIN（1）　1962　銅　尺寸未詳（左頁左圖）

噴泉（二）　FOUNTAIN（2）　1962　銅　尺寸未詳（左頁右圖）

運行不息　ENDLESS REVOLUTION　1962　銅　115×87×17cm

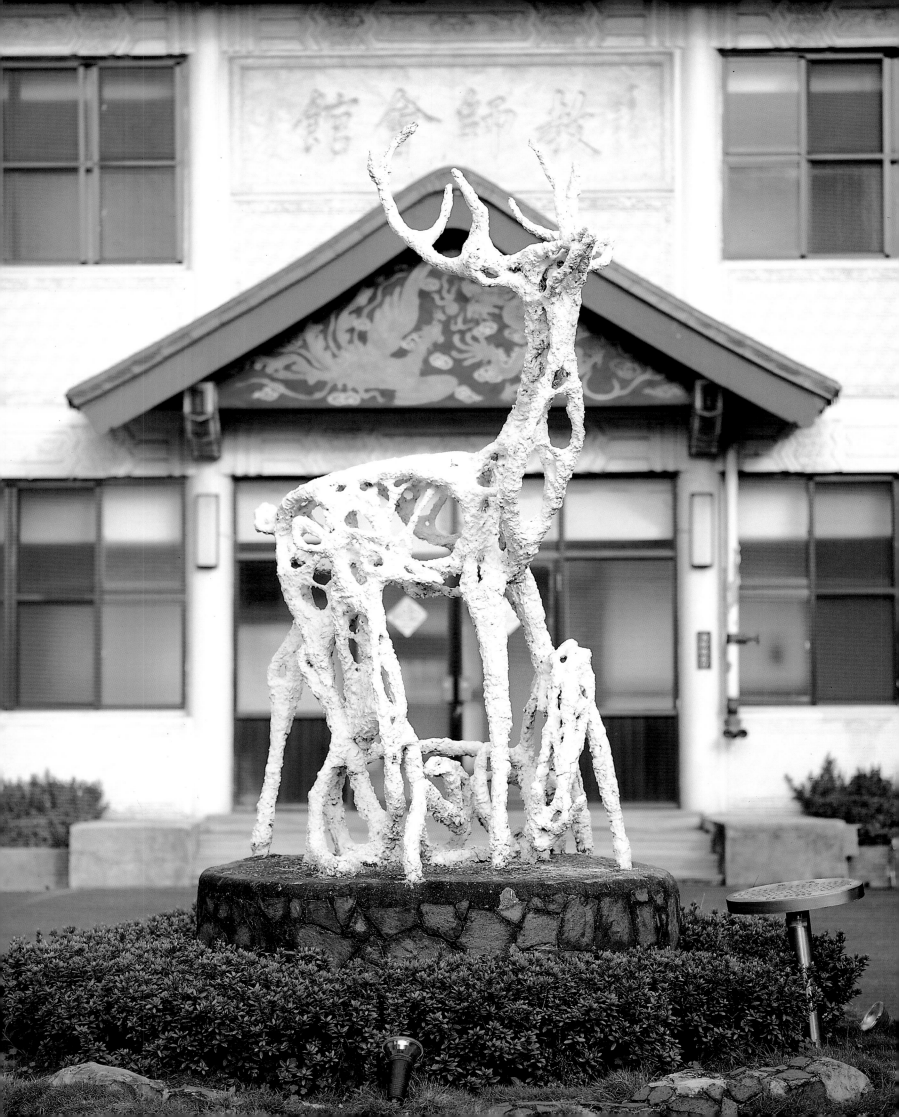

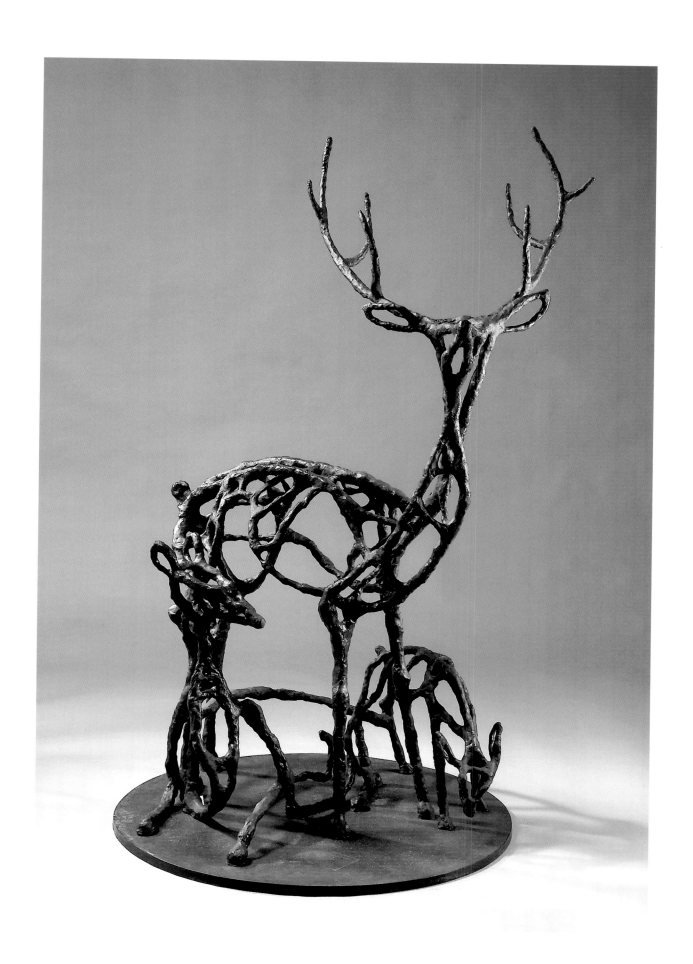

梅花鹿　SIKA DEER　1962　水泥　134×73×73cm（左頁圖）

梅花鹿　SIKA DEER　1962　銅　134×73×73cm

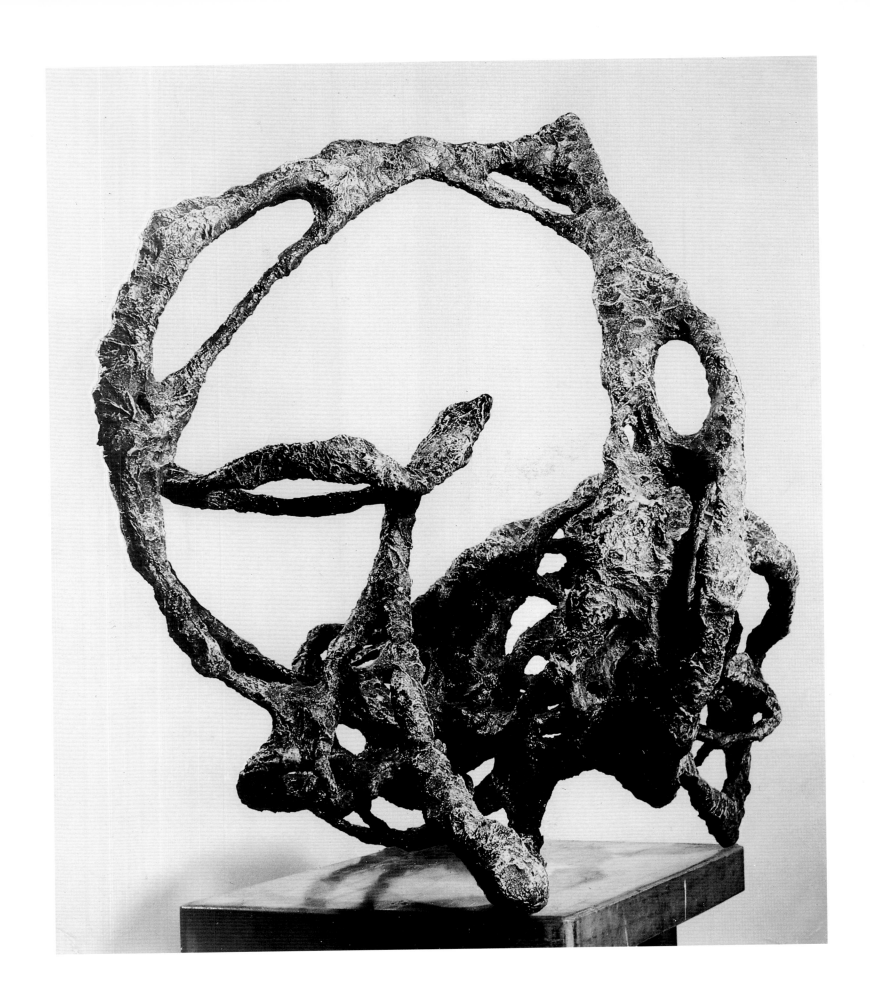

蓮　LOTUS　1963　銅　80×60×45cm

喋喋不息　CEASELESS　1963　銅　尺寸未詳（右頁圖）

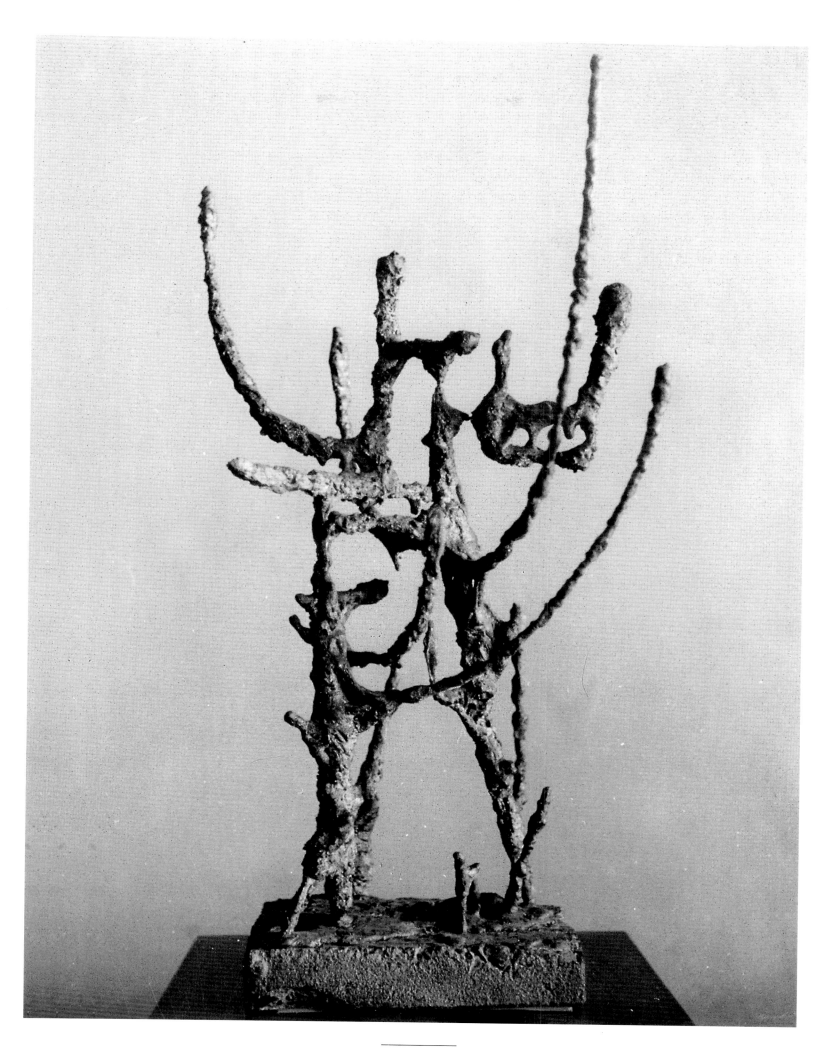

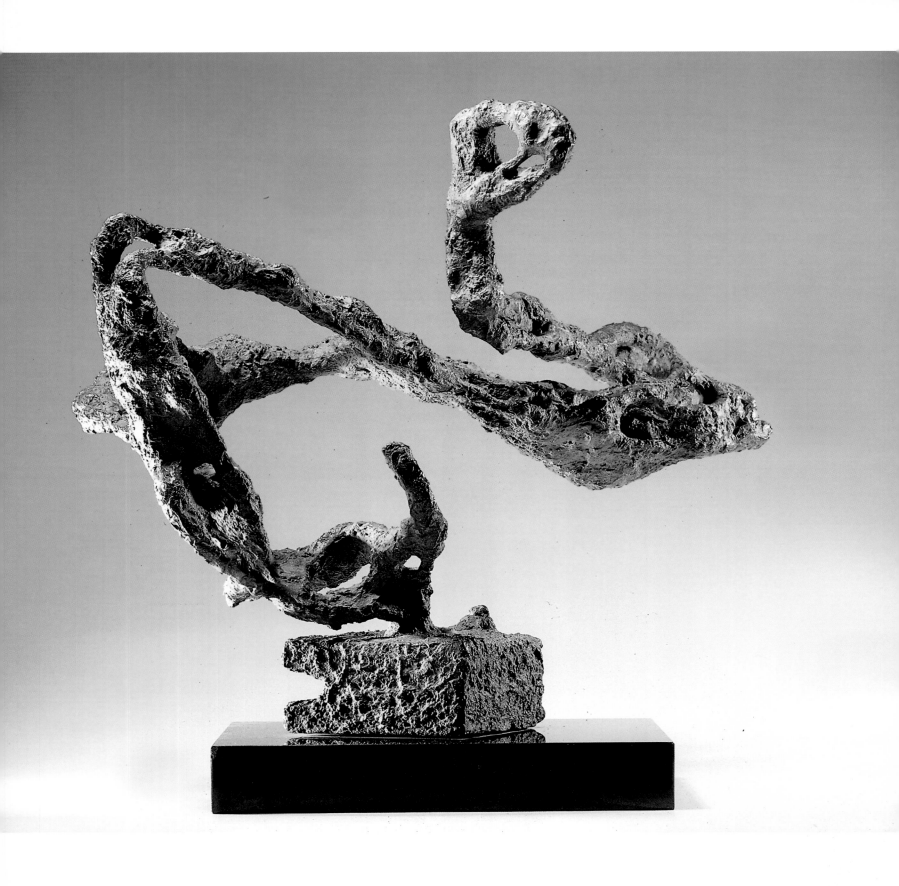

如意　AS YOU WISH　1963　銅　62×82×40cm
賣勁　STRENGTH　1963　銅　92×68×41.5cm（右頁圖）

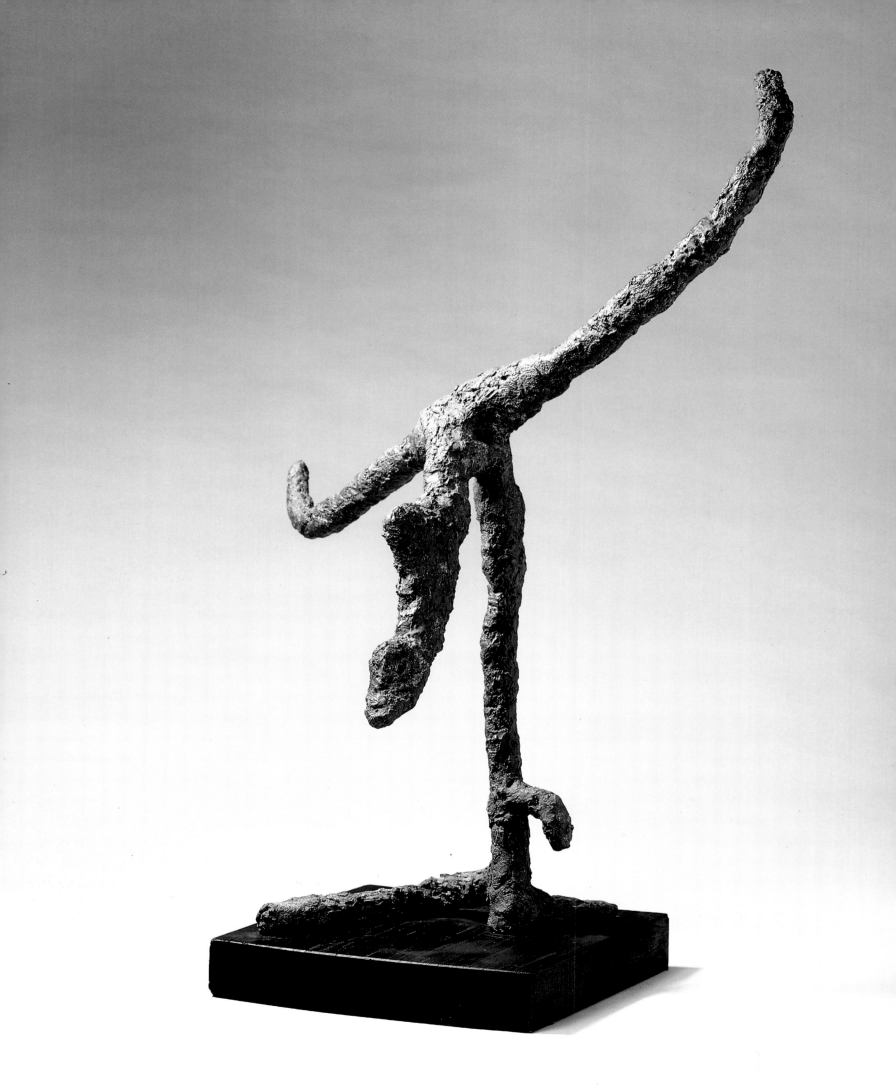

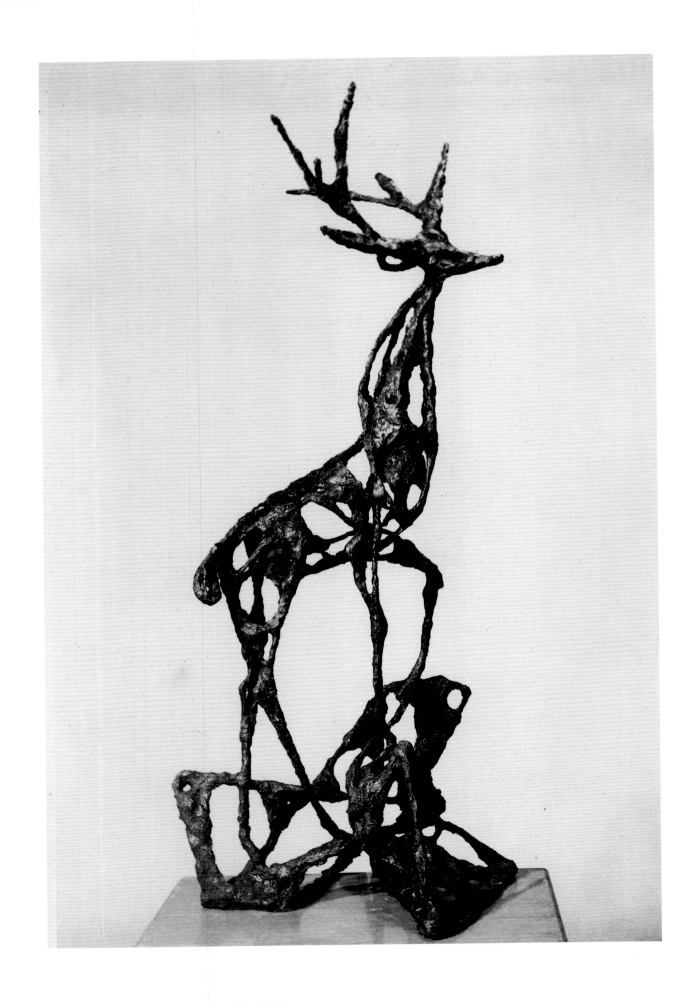

渴望　ADORATION　1963　銅　高約100cm

耶穌受難圖　THE CROSS　1964　銅、油畫　116×61×14cm（右頁圖）

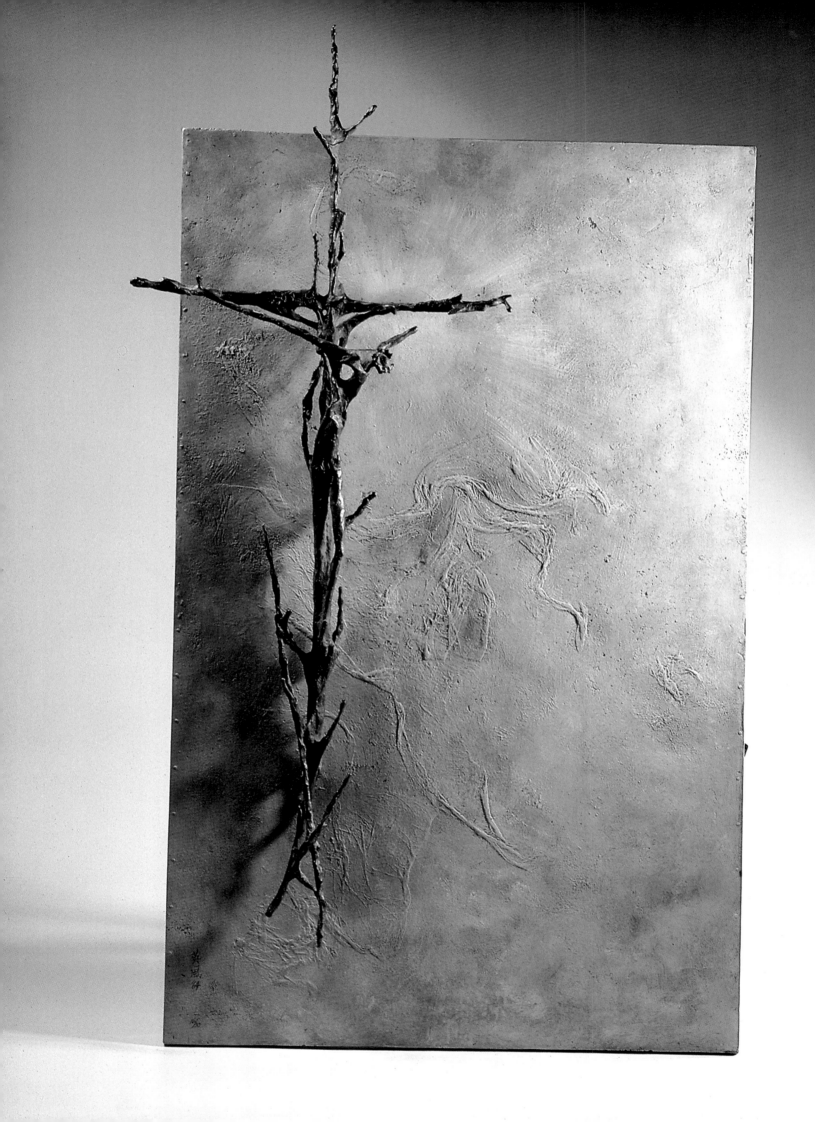

巨浪　GIGANTIC WAVES　1964　陶　尺寸未詳

歡迎訪問的太陽　WELCOMING THE VISITING SUN　1965　不銹鋼　高約40cm

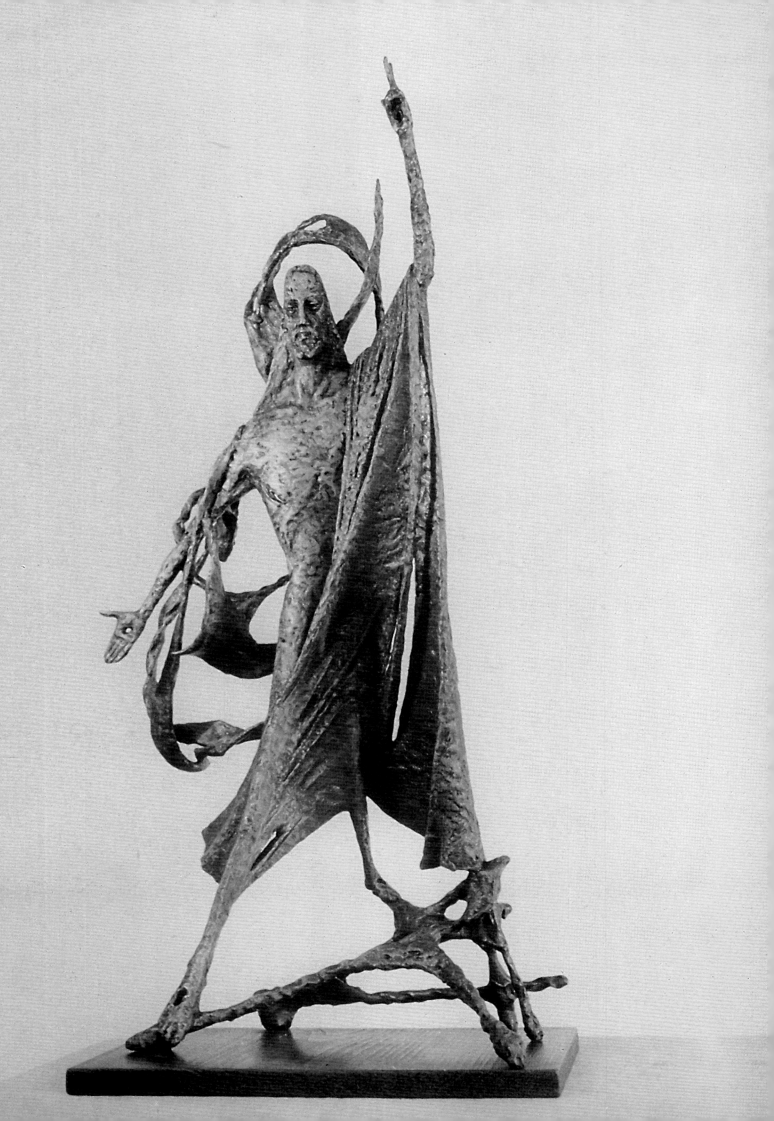

耶穌復活　RESURRECTION　1965　銅　80×35×25cm（左頁圖）

人間　THE WORLD　1967　銅　尺寸未詳

育　UPBRINGING　1967　銅　146×98×5cm

高樓大廈　HIGHRISES　1967　大理石　尺寸未詳(右頁圖)

堡壘　FORT　1967　大理石　尺寸未詳

燈塔　LIGHT-HOUSE　1967　大理石　尺寸未詳（右頁圖）

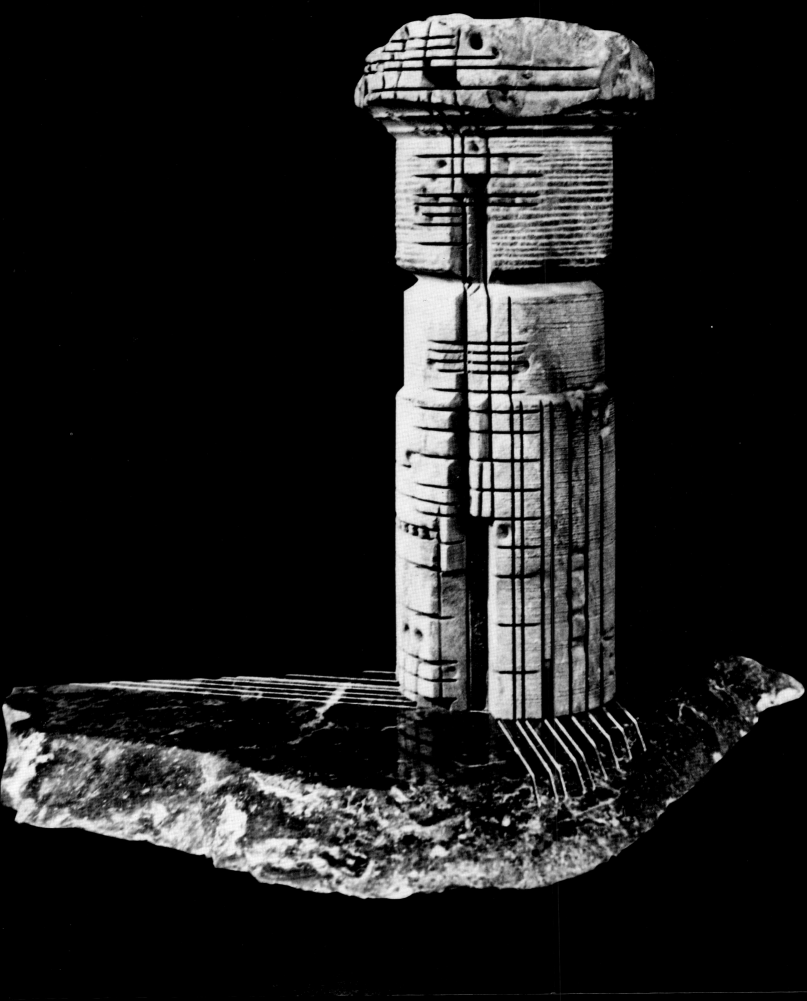

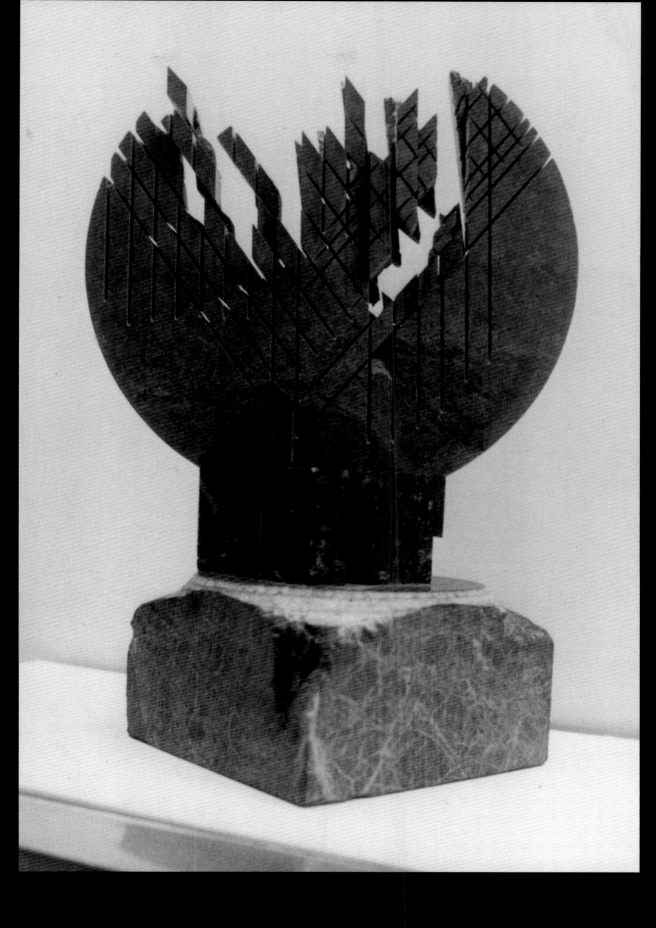

IN THE WOODS 1967 大理石 40×27×20cm

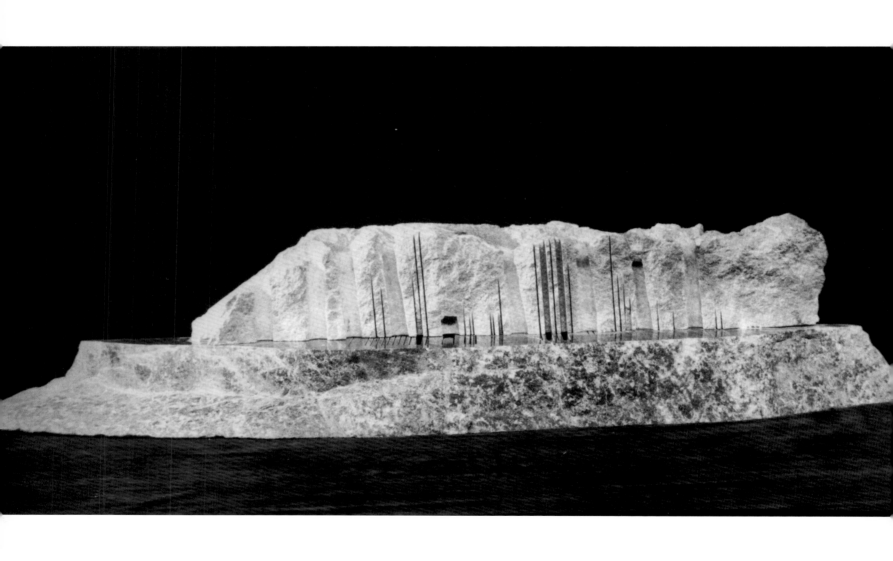

小鎮　A SMALL TOWN　1967　大理石　24×104×16cm

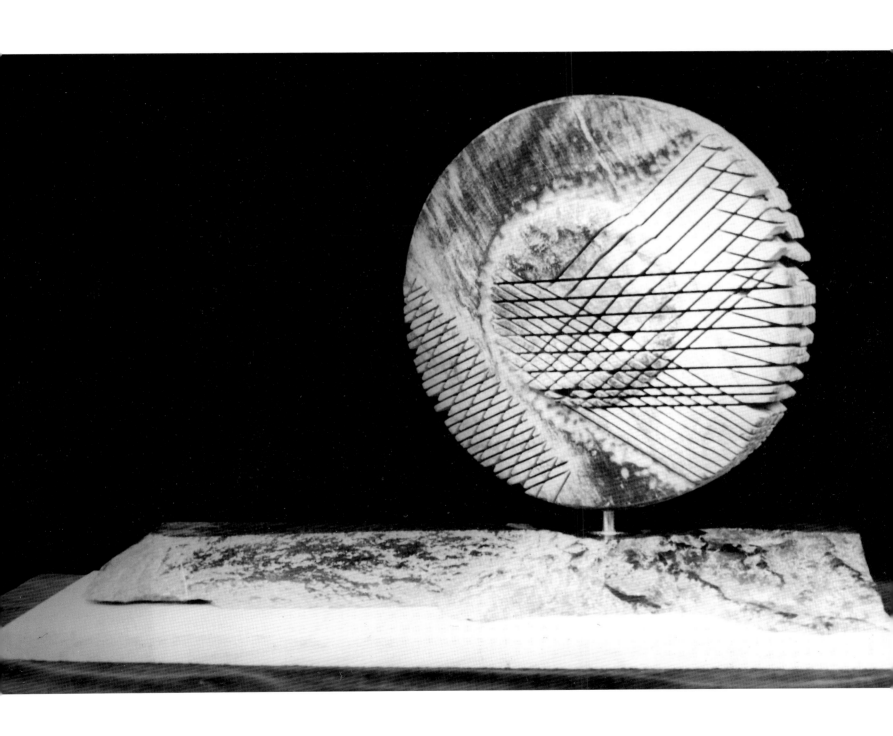

旭日　RISING SUN　1967　大理石　38×56×190cm

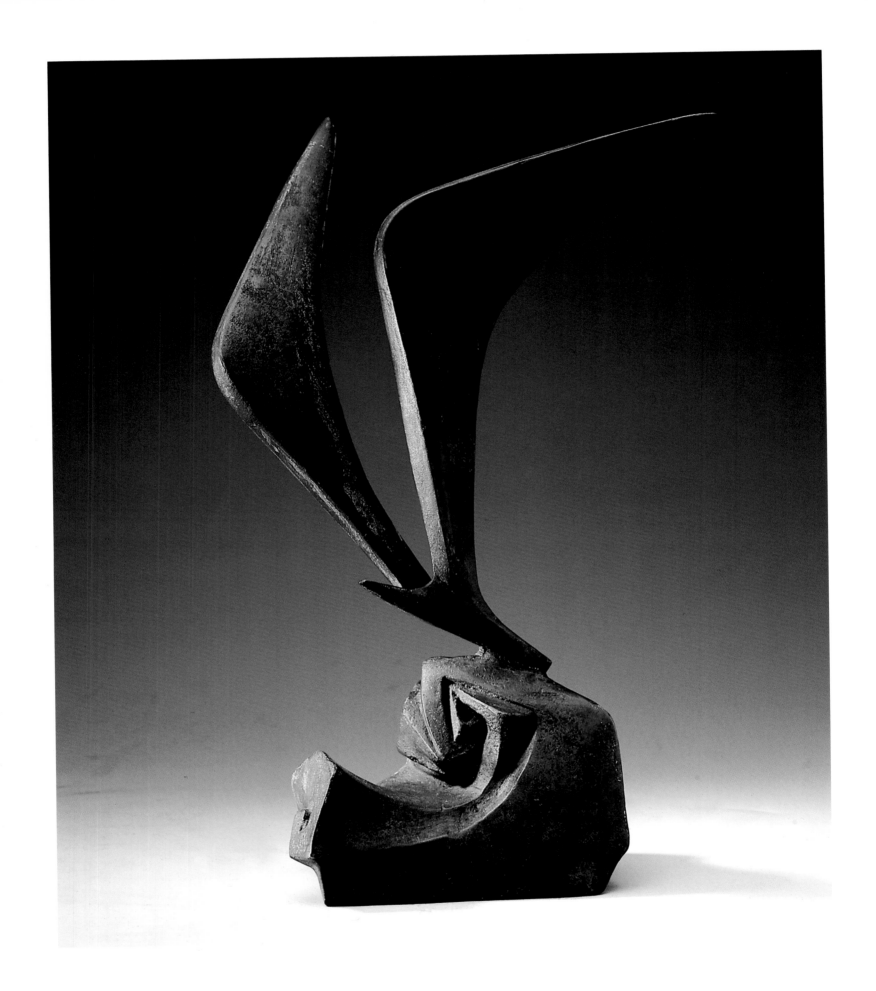

海鷗　SEA GULL　1967　銅　33×18×14cm

海鷗　SEA GULL　1999　銅　400×340×170cm（右頁圖）

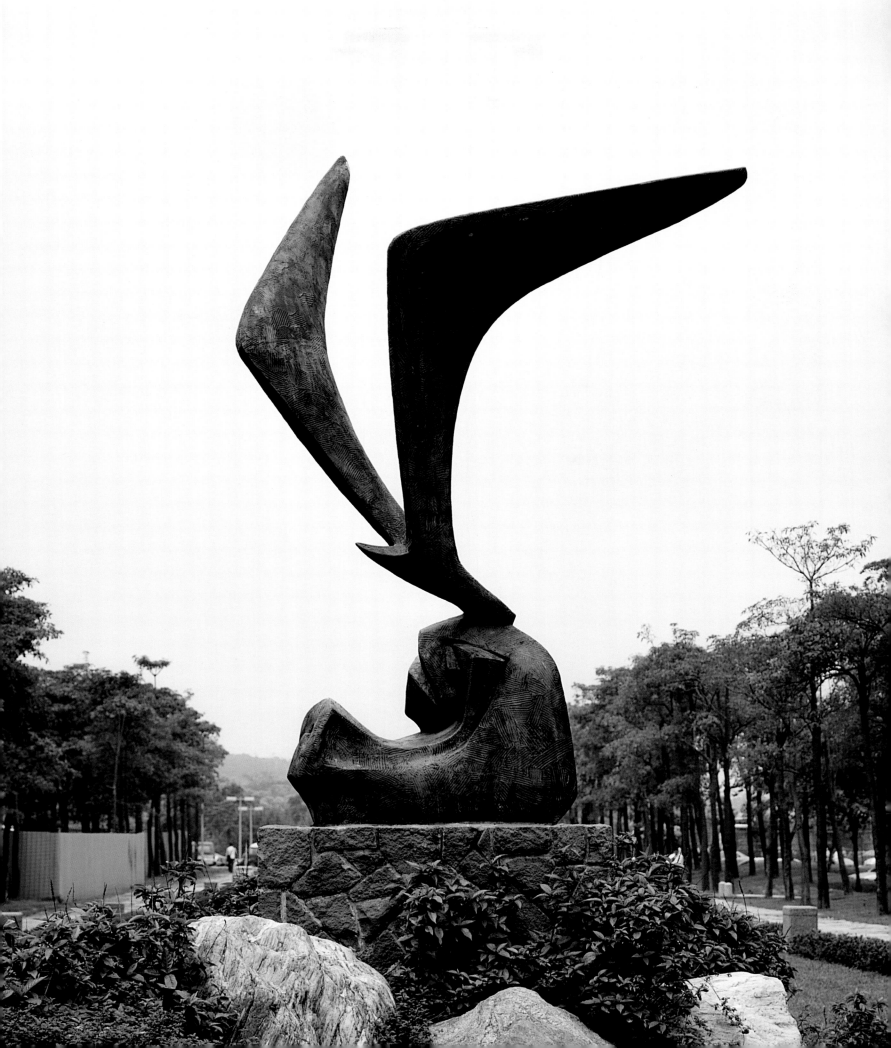

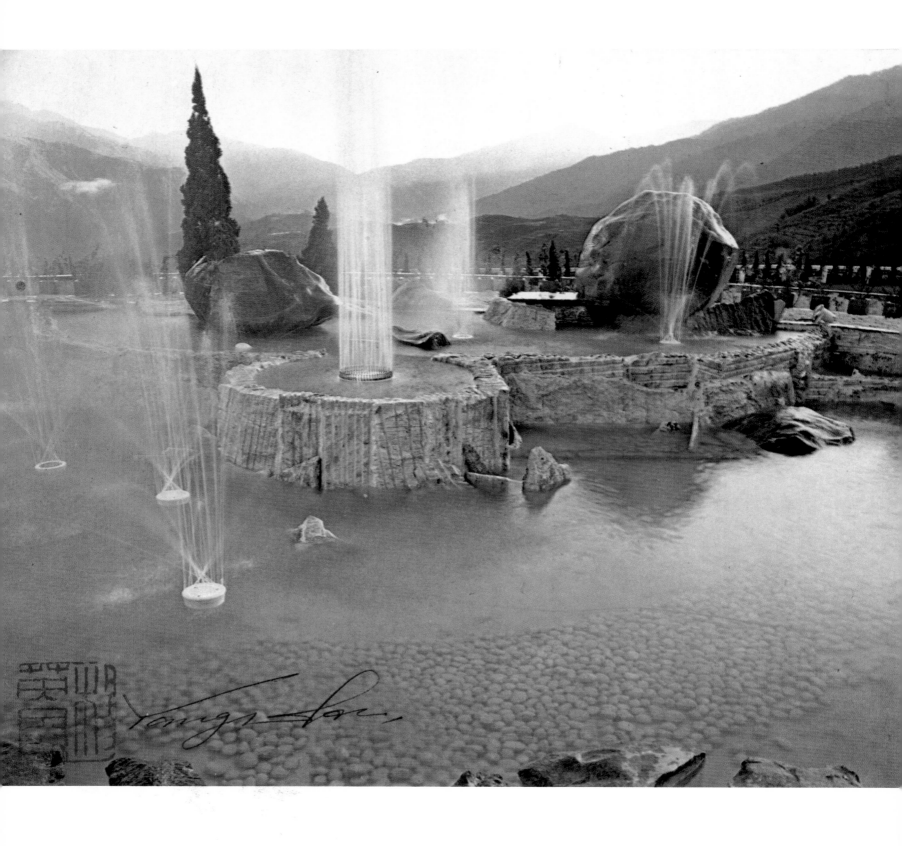

梨山賓館前石雕群　STONY STATUES IN FRONT OF LISHAN HOTEL　1967　大理石　尺寸未詳（上圖、右頁圖）

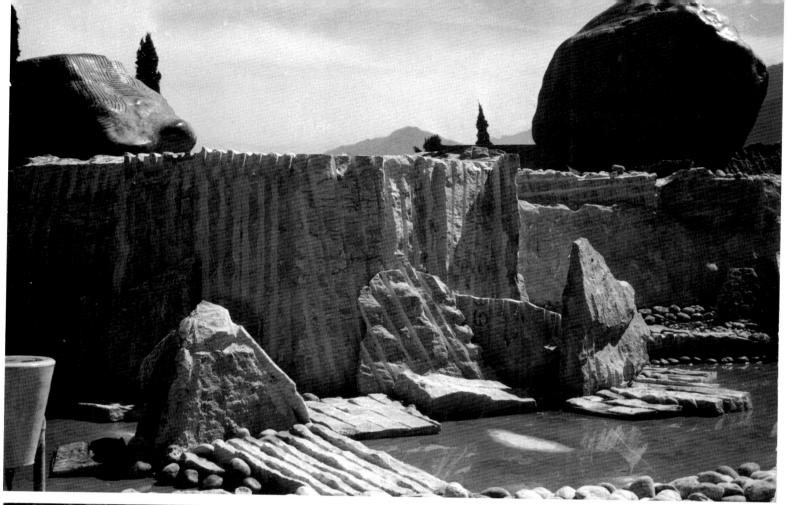

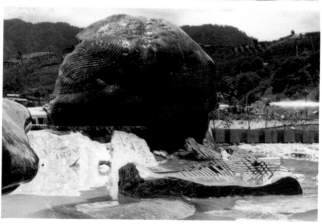

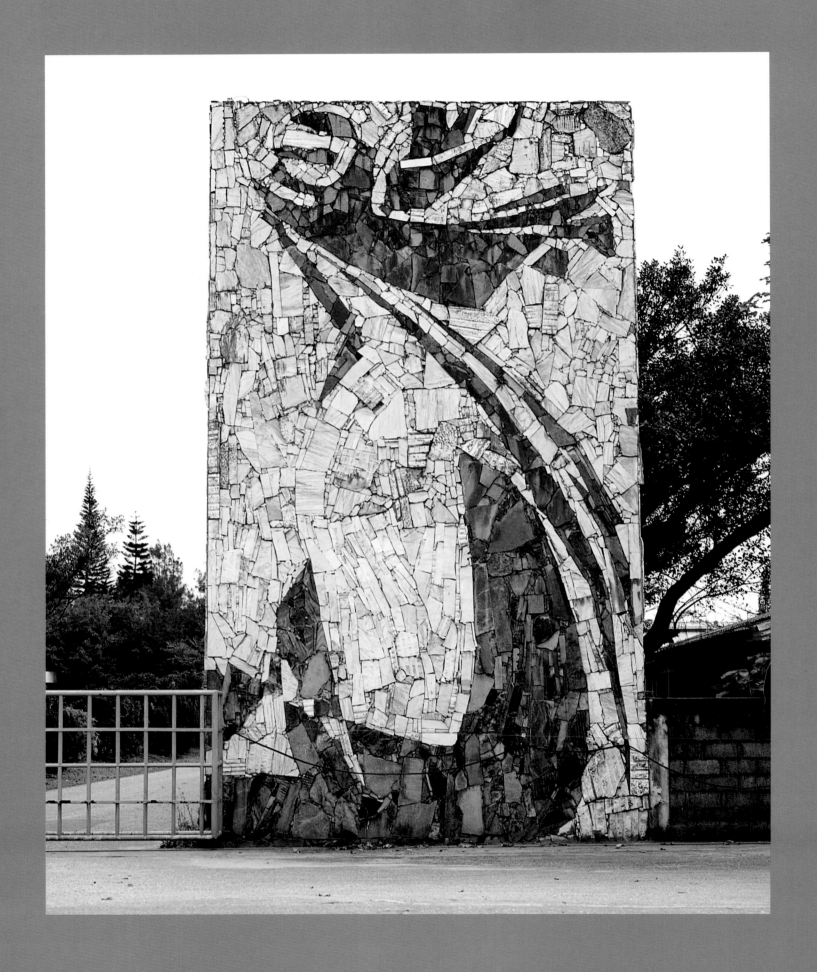

昇華（三）SUBLIMATION（3）　1967　大理石　900×400×300cm（上圖正面、右頁圖背面）

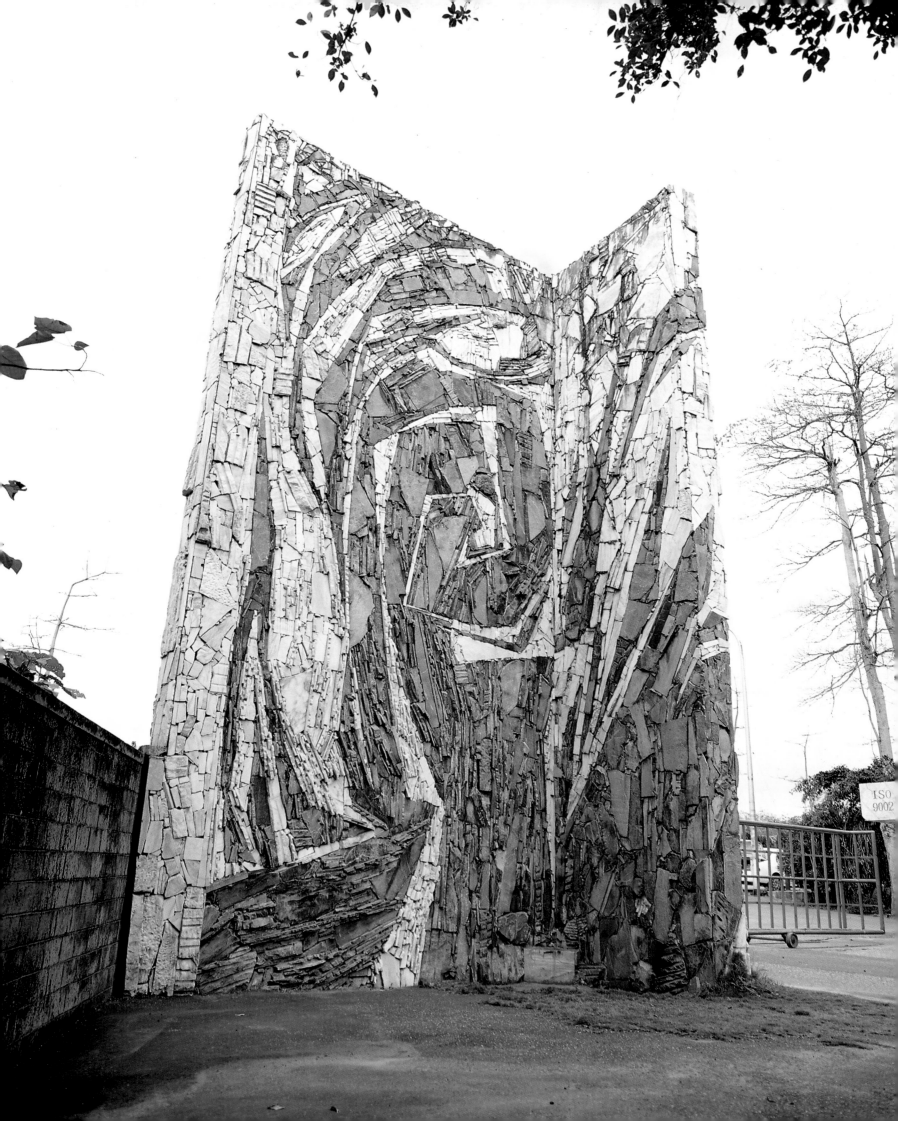

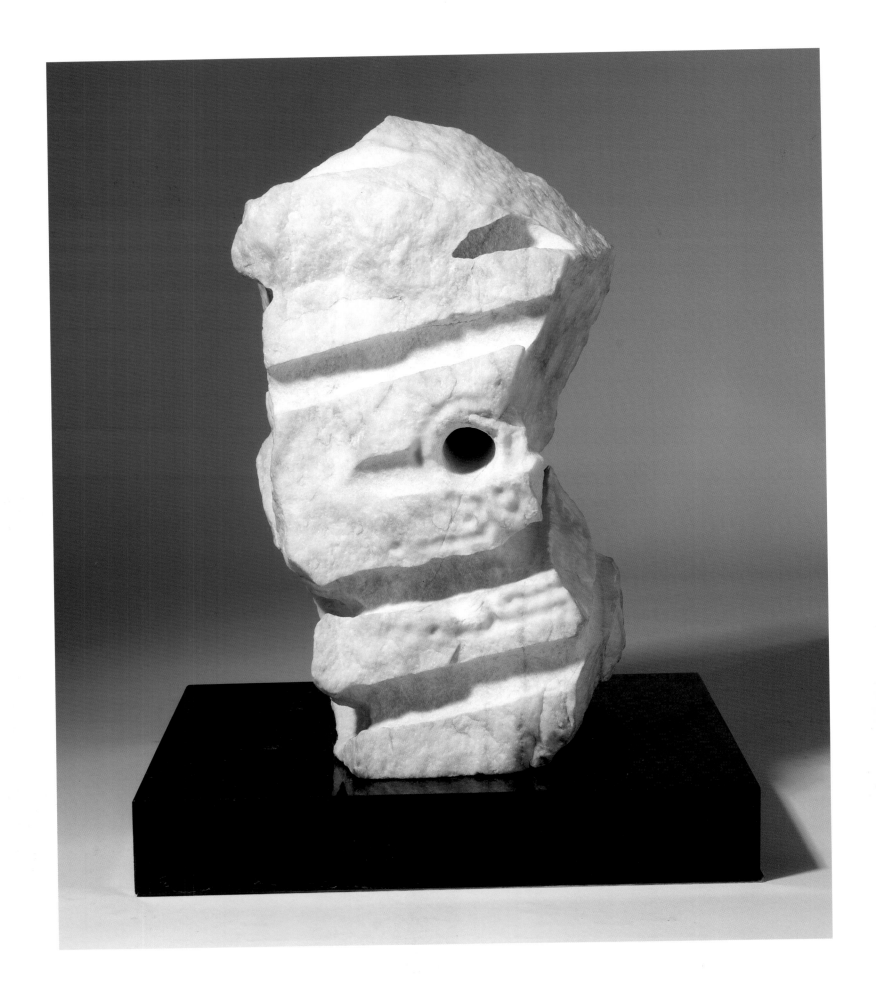

龍種　SEED OF DRAGON　1967　大理石　45×27×31.5cm

大鵬（一）　THE ROC（1）　1969　大理石、水泥、鋼筋　1500×7500×20000cm（右頁圖）

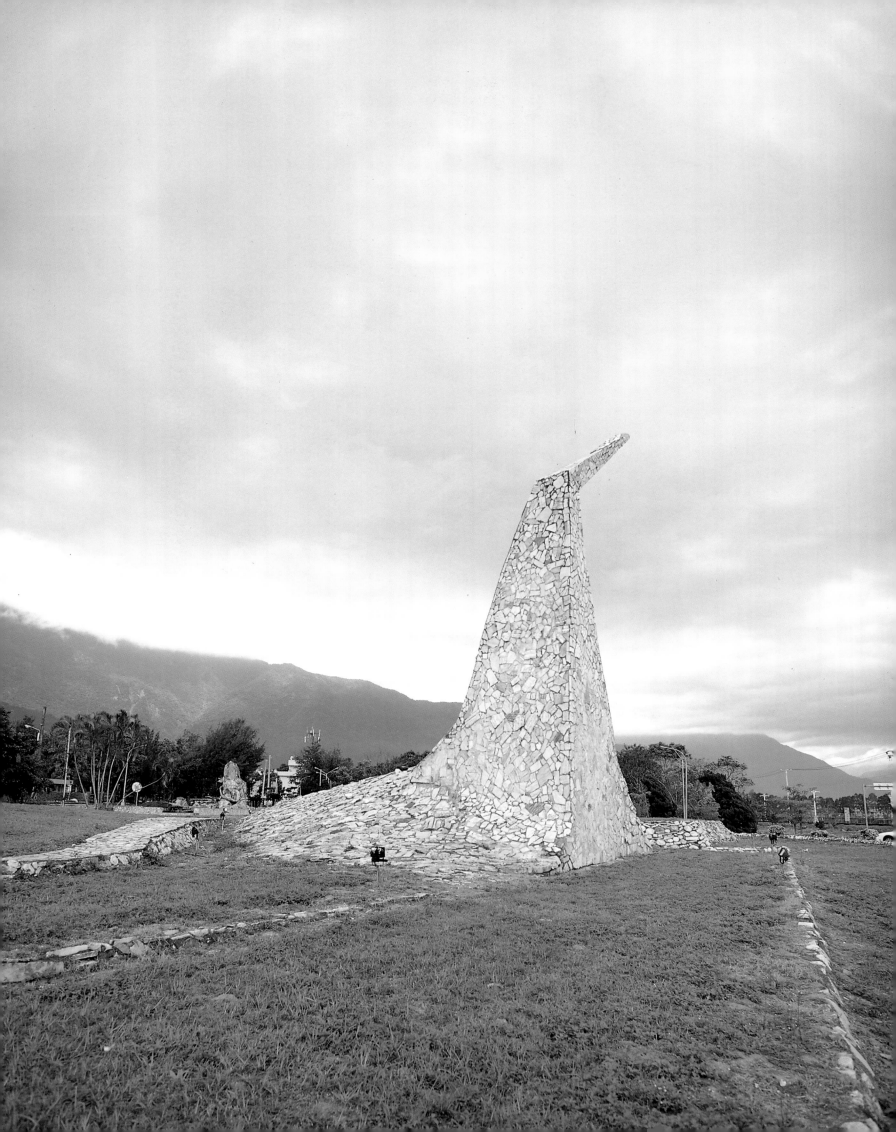

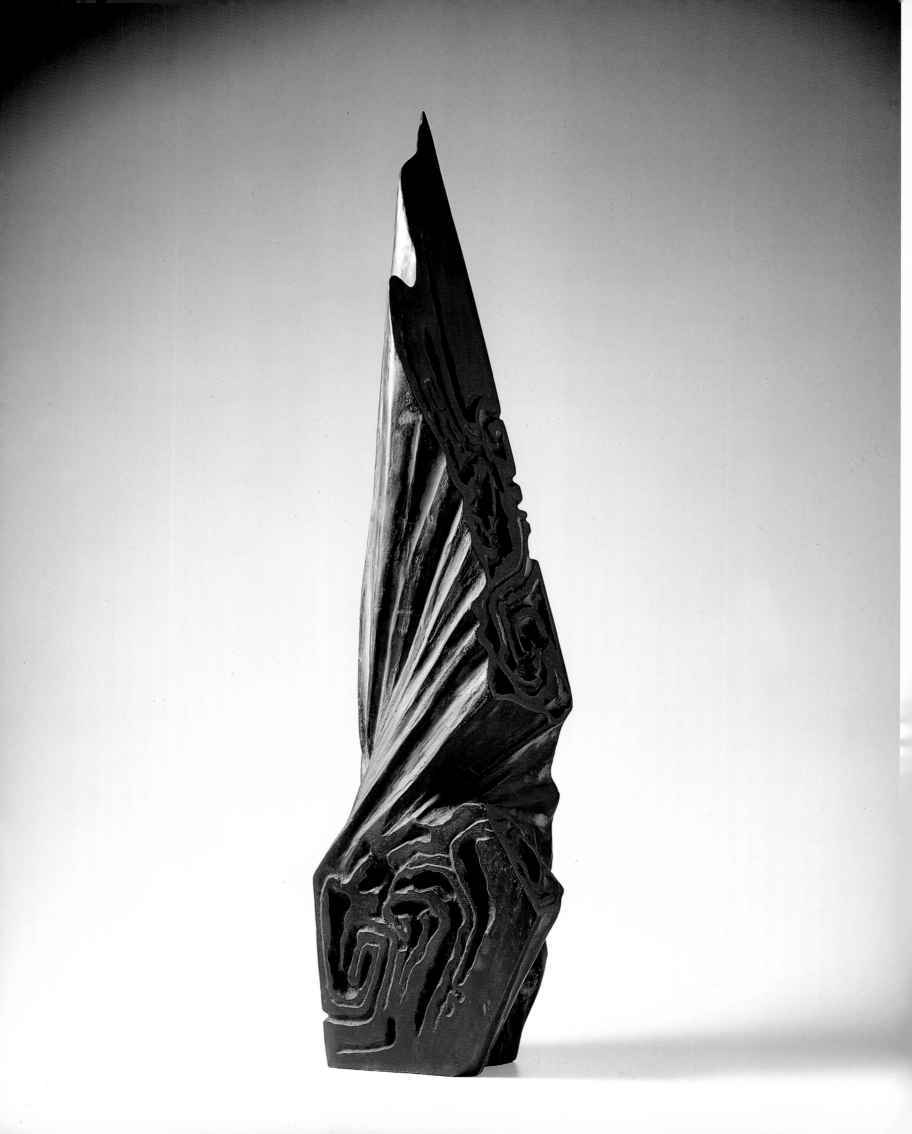

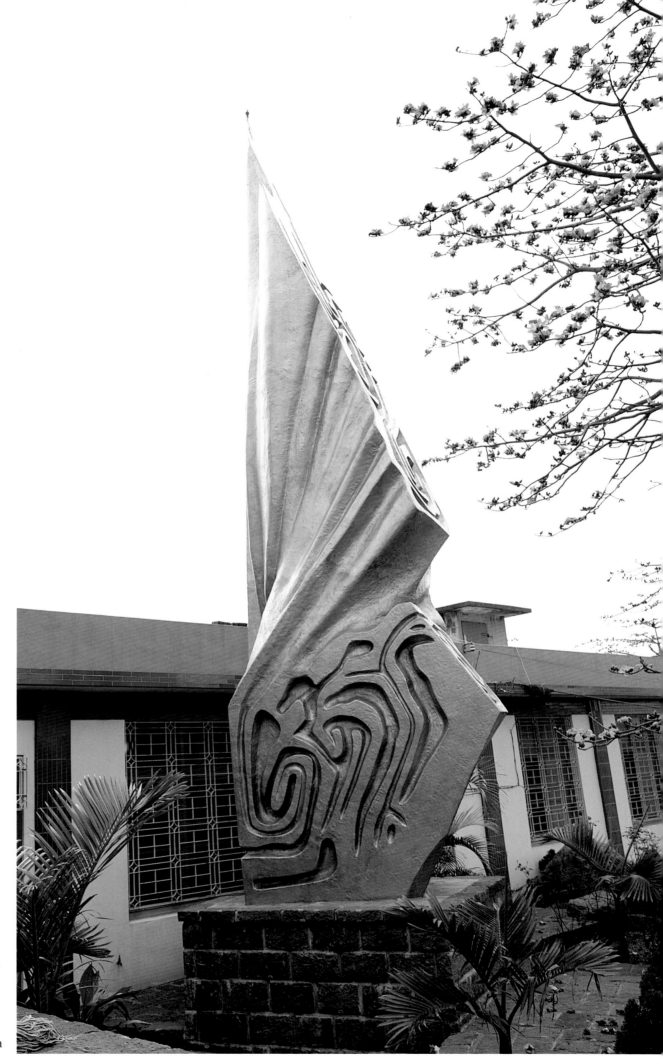

夢之塔
TOWER OF DREAMS　1969
銅 91 × 12.5 × 23.5cm（左頁圖）

三摩塔
TOWER OF DREAMS　1988
水泥金漆　1000×150×150cm

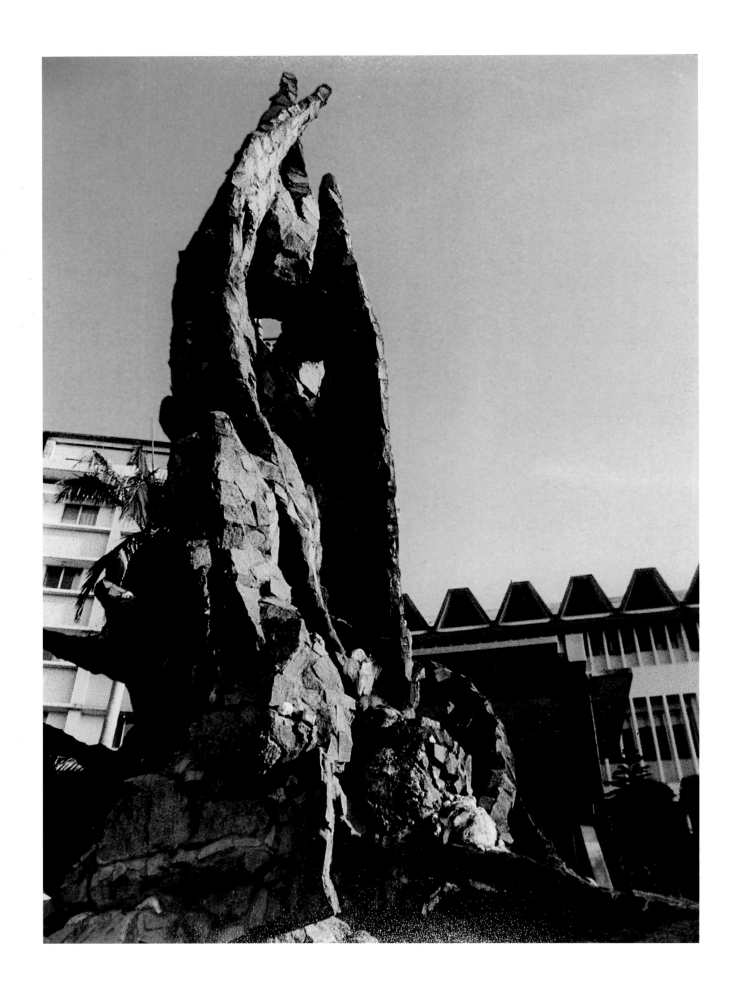

噴泉（三）　FOUNTAIN（3）　1969　水泥、石　600×400×500cm

生命之火　FIRE OF LIFE　1969　不銹鋼　55×38×24cm（右頁圖）

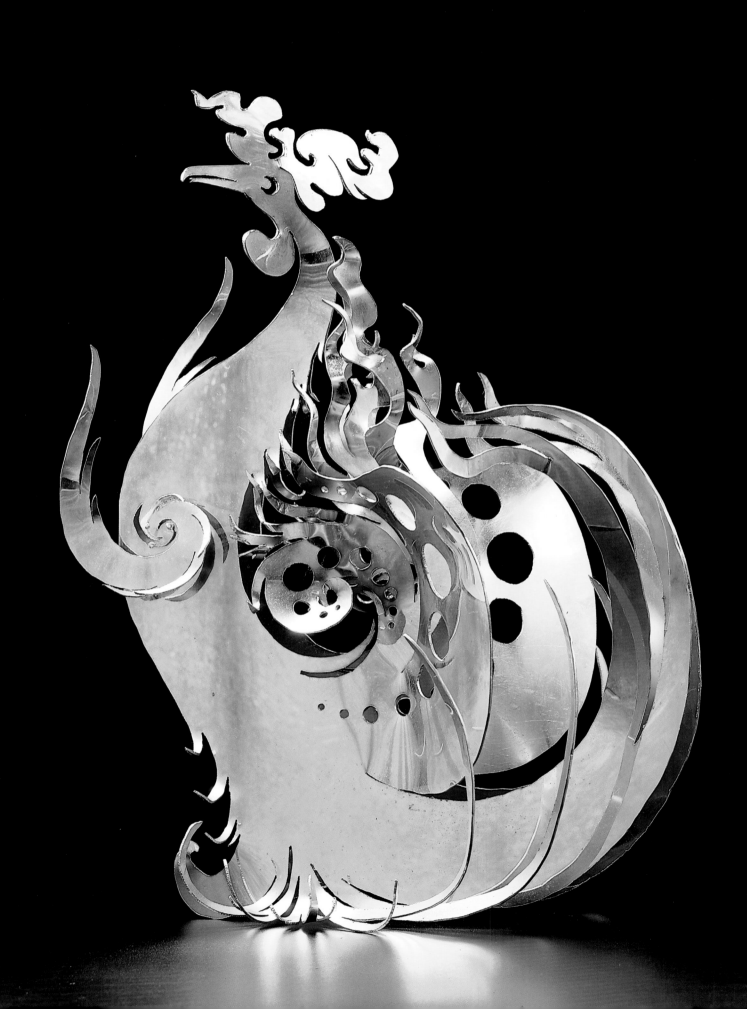

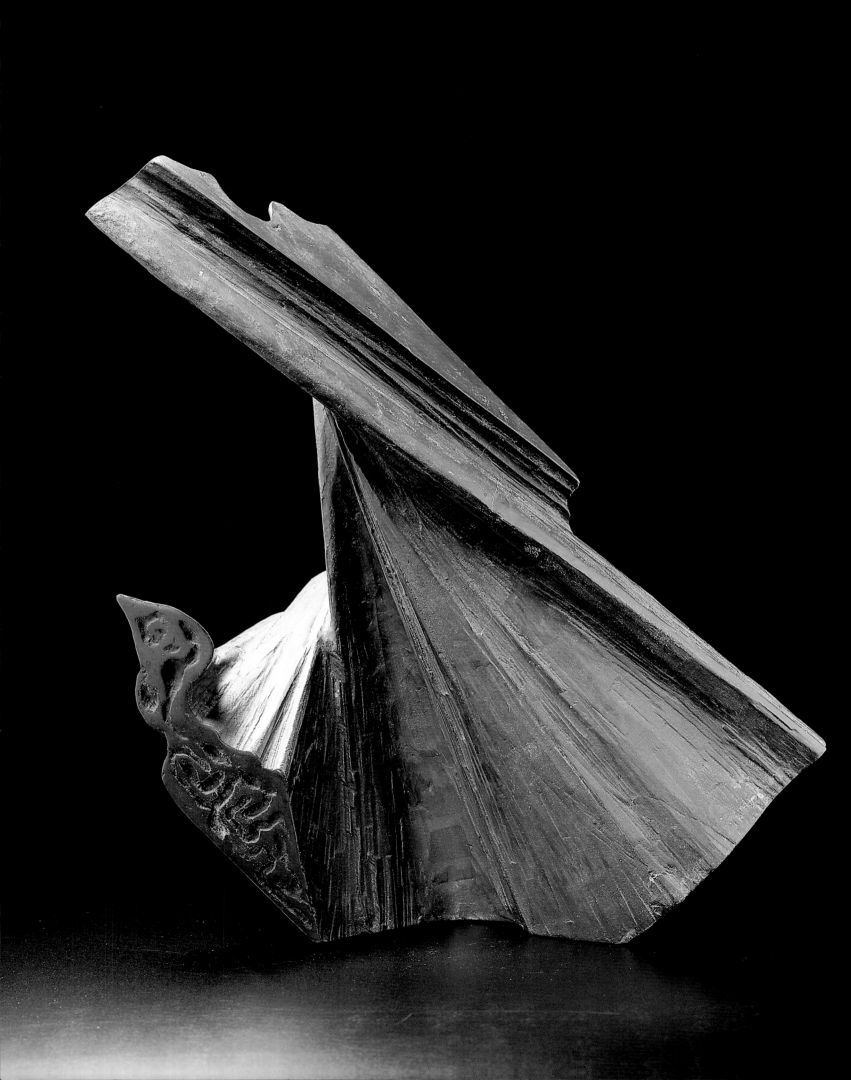

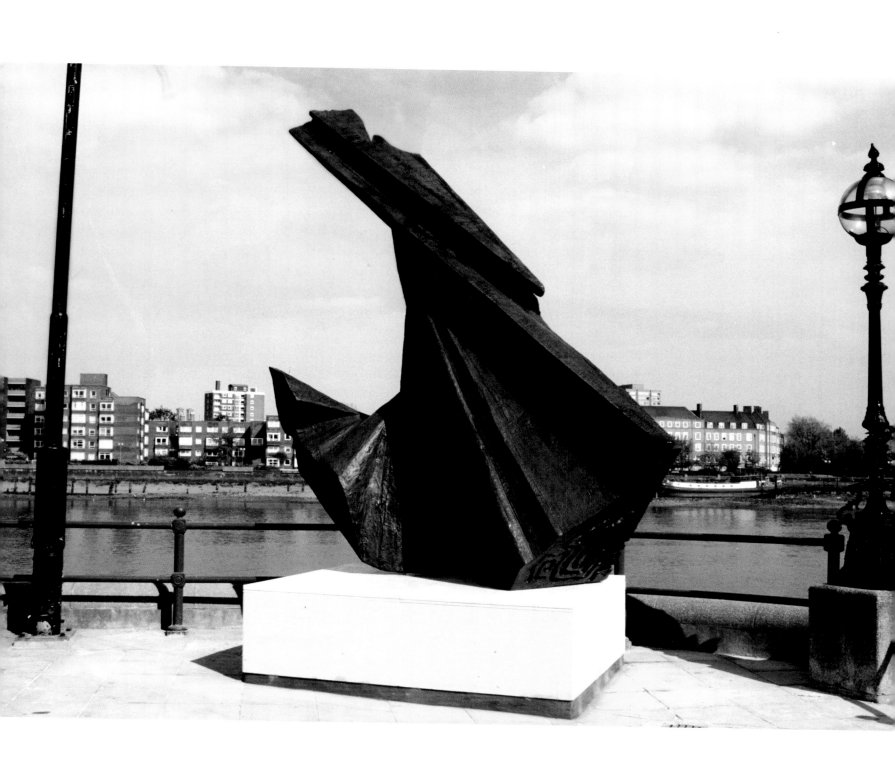

水袖　MOVING　SLEEVE　1969　銅　52×47×21cm（左頁圖）
水袖　MOVING　SLEEVE　1996　銅　350×330×150cm

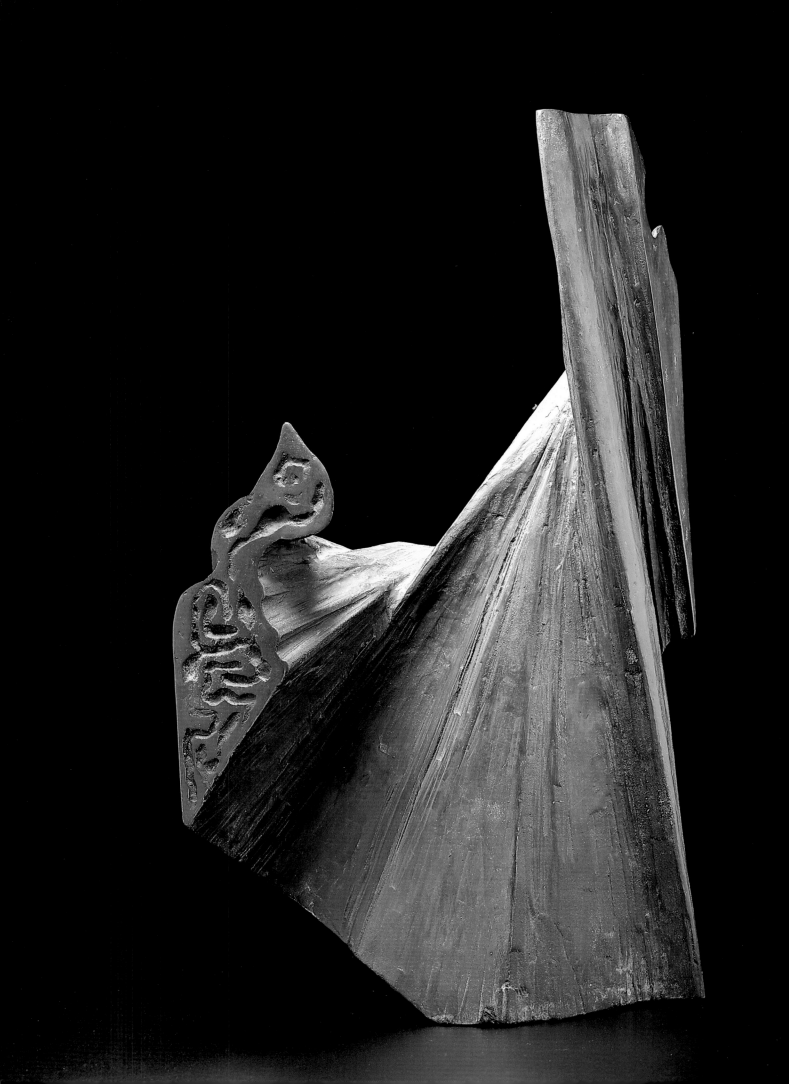

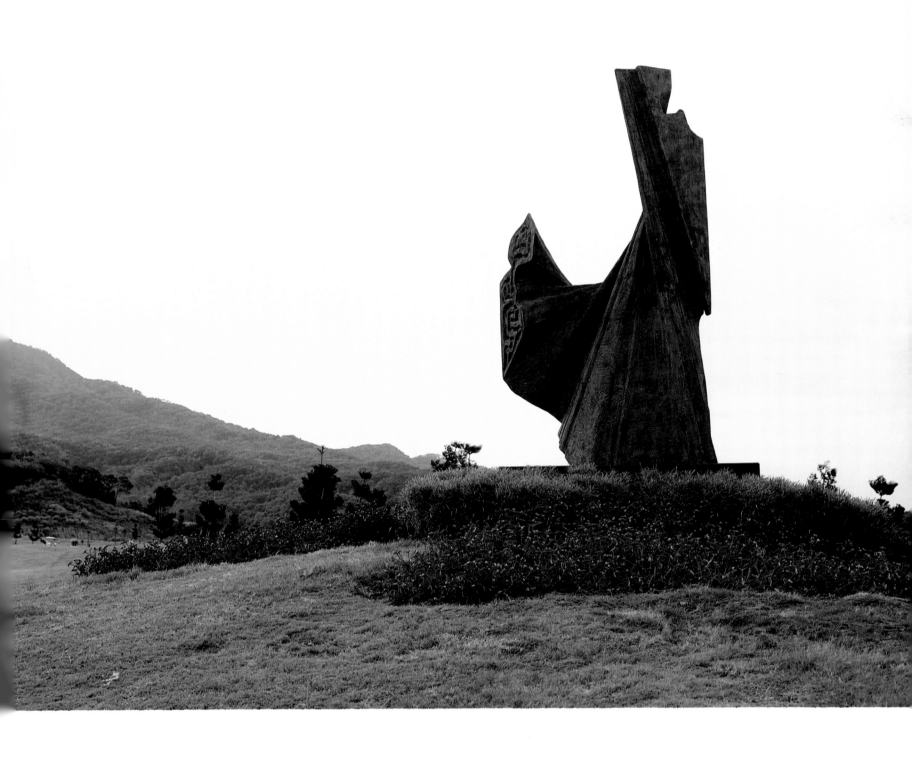

有容乃大　EVOLUTION　1970　銅　82×45×24cm（左頁圖）

有容乃大　EVOLUTION　1995　銅　380×220×150cm

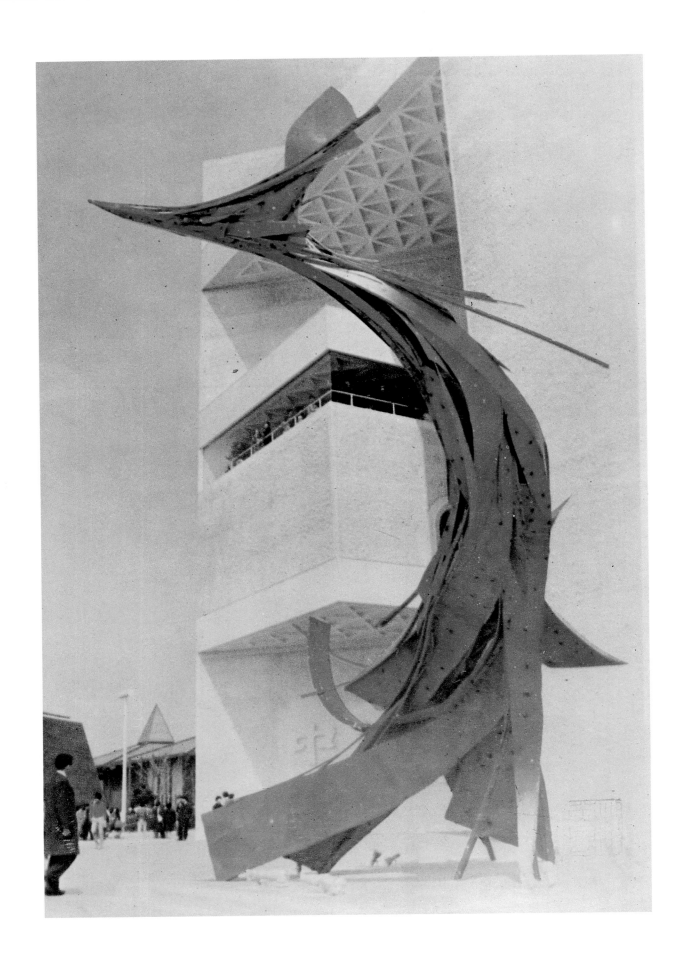

鳳凰來儀（一）　ADVENT OF THE PHOENIX（1）　1970　鋼、鐵　700×900×600cm

鳳凰來儀（一）　ADVENT OF THE PHOENIX（1）　1970　不銹鋼　104×125×70cm（右頁圖）

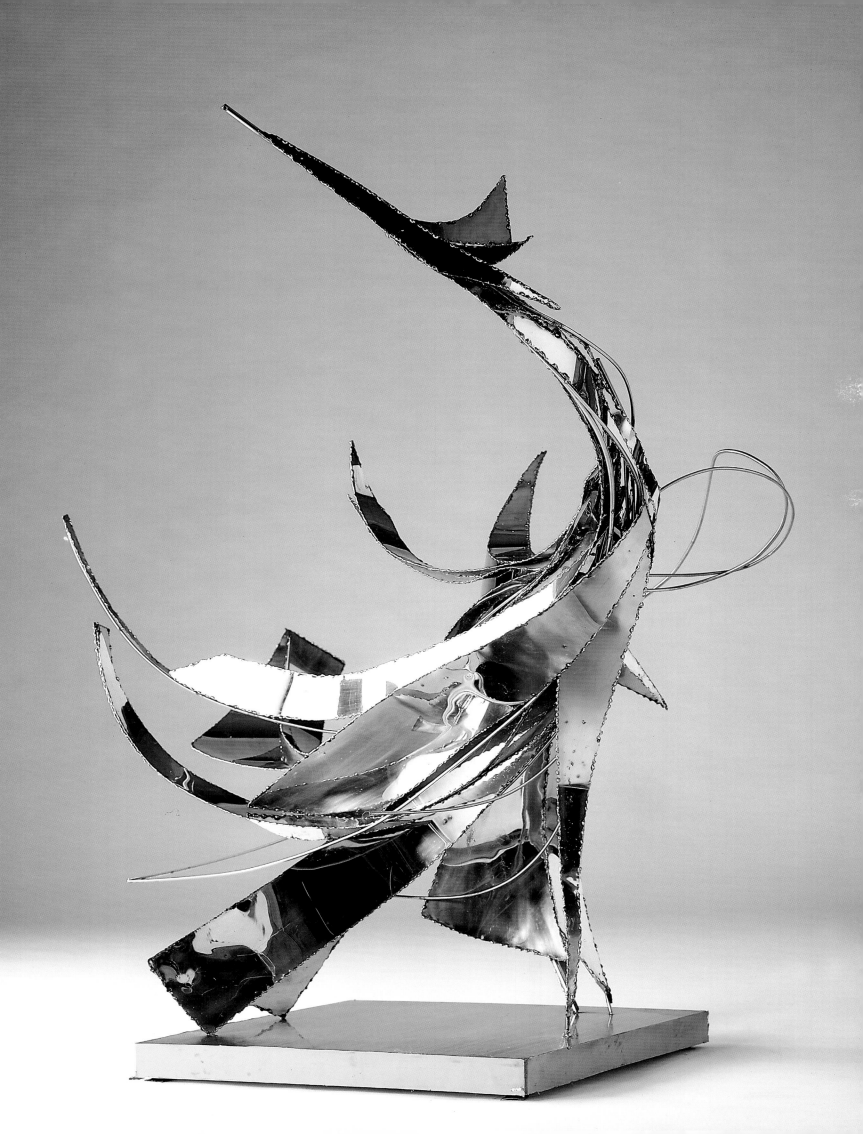

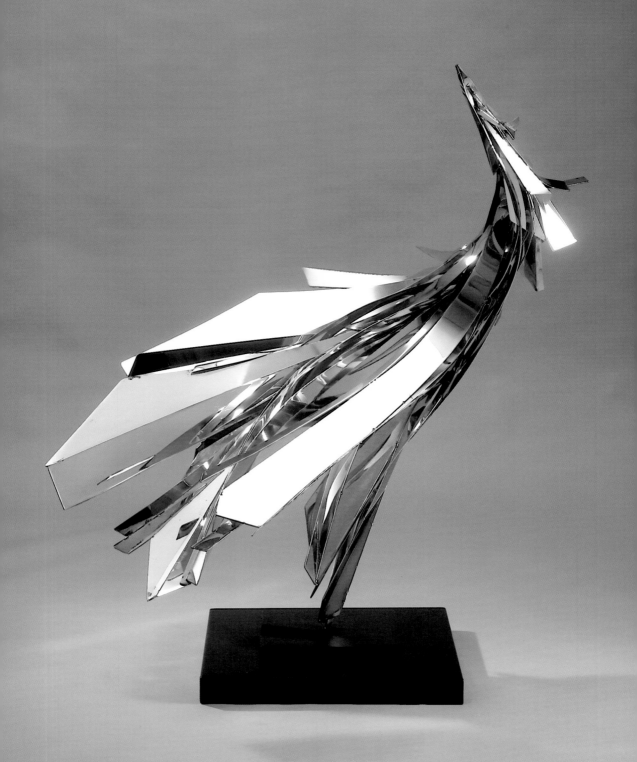

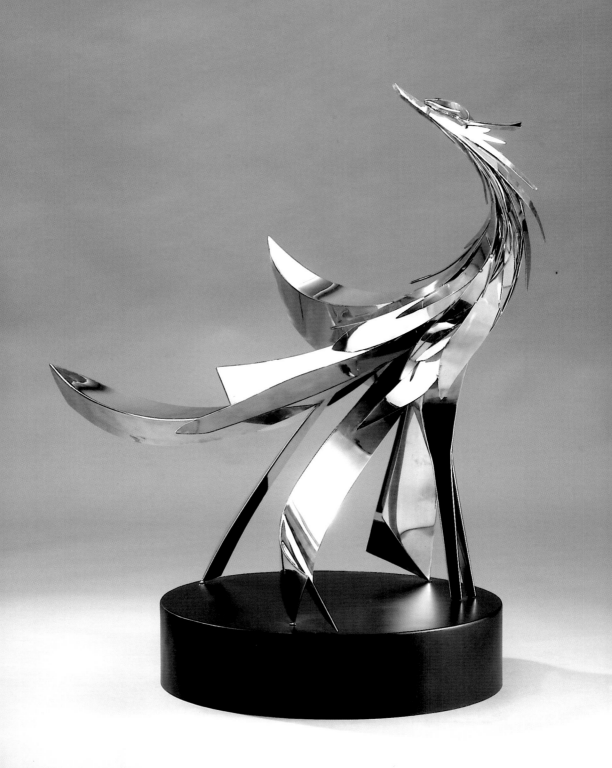

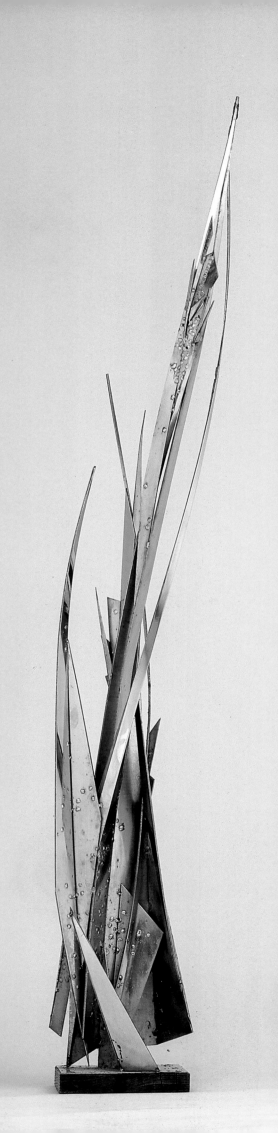

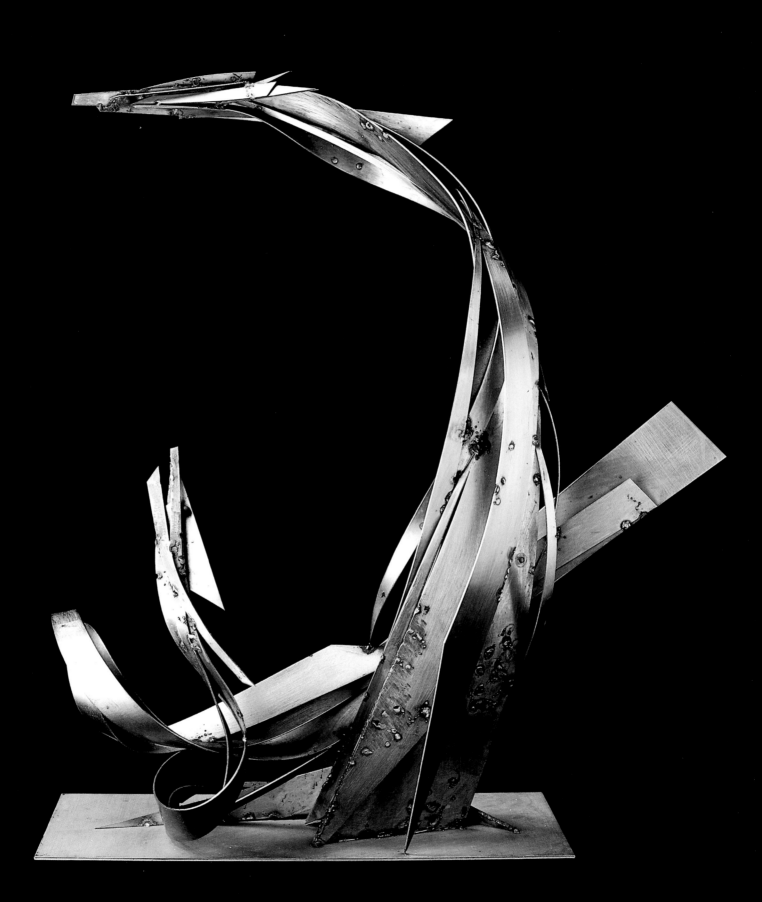

菖蒲　CALAMUS　1970　不銹鋼　147×20×29cm（左頁圖）

海龍　SEA DRAGON　1970　不銹鋼　74×66×33cm

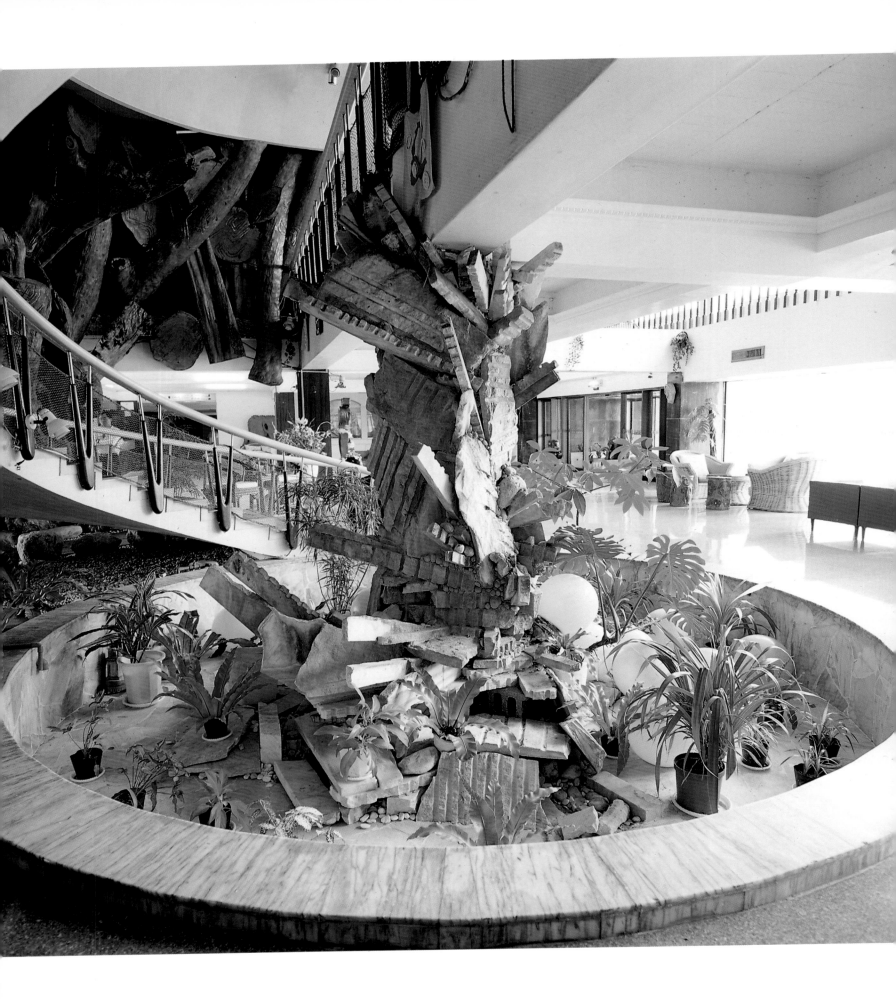

龍柱　DRAGEN PILLAR　1970　大理石　高約370cm

心鏡　MIRROR OF THE SOUL　1971　不銹鋼　207×70×65cm（右頁圖）

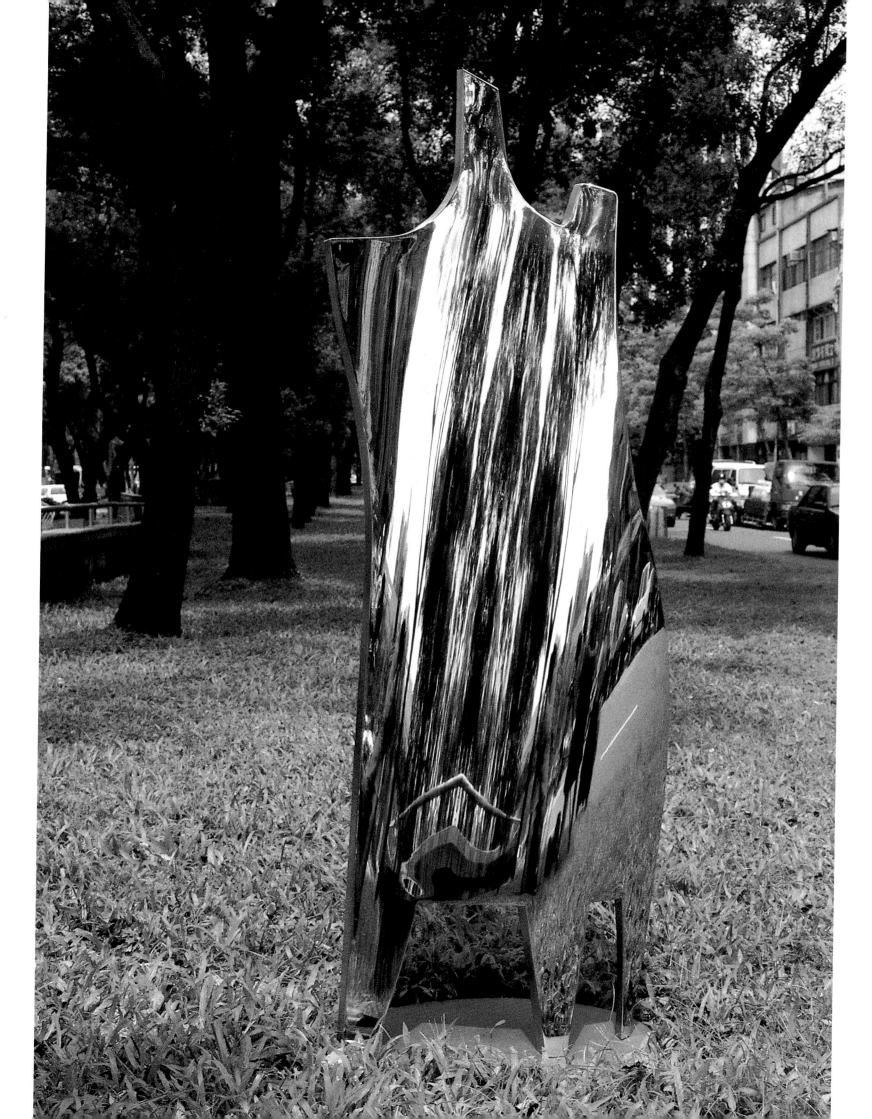

玉宇壁　THE JADE UNIVERSE WALL　1971　大理石、水泥、鋼筋　230×1850×185cm

晨曦　DAWN　1971　水泥　高約180cm（右頁圖）

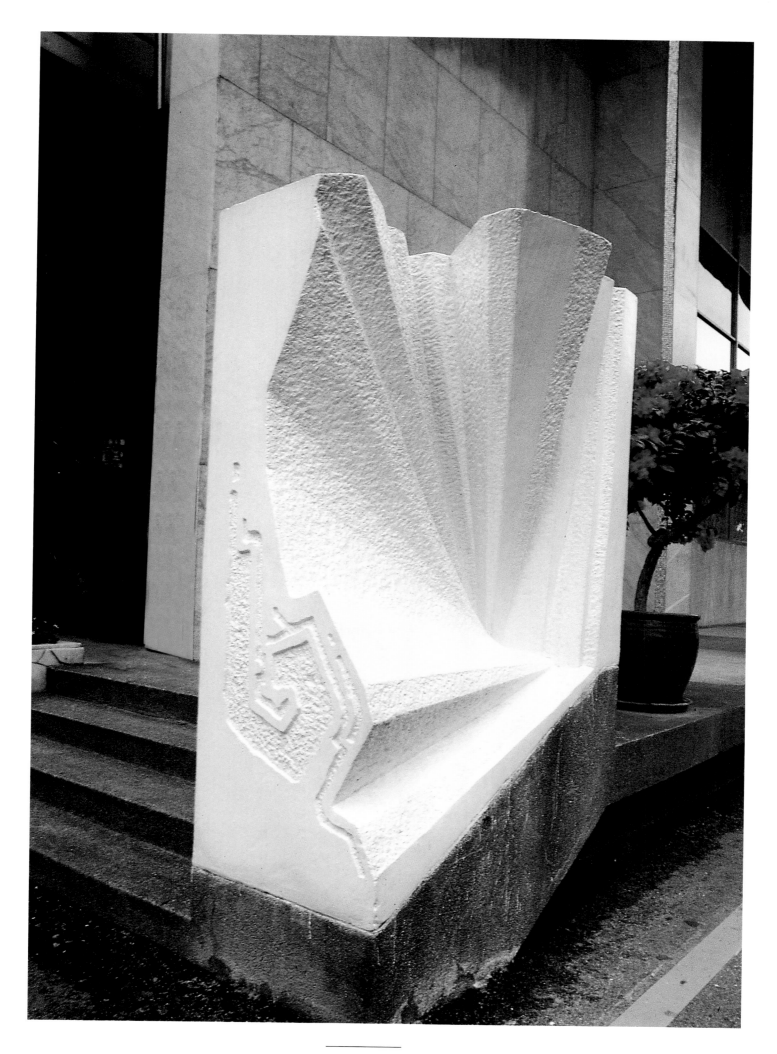

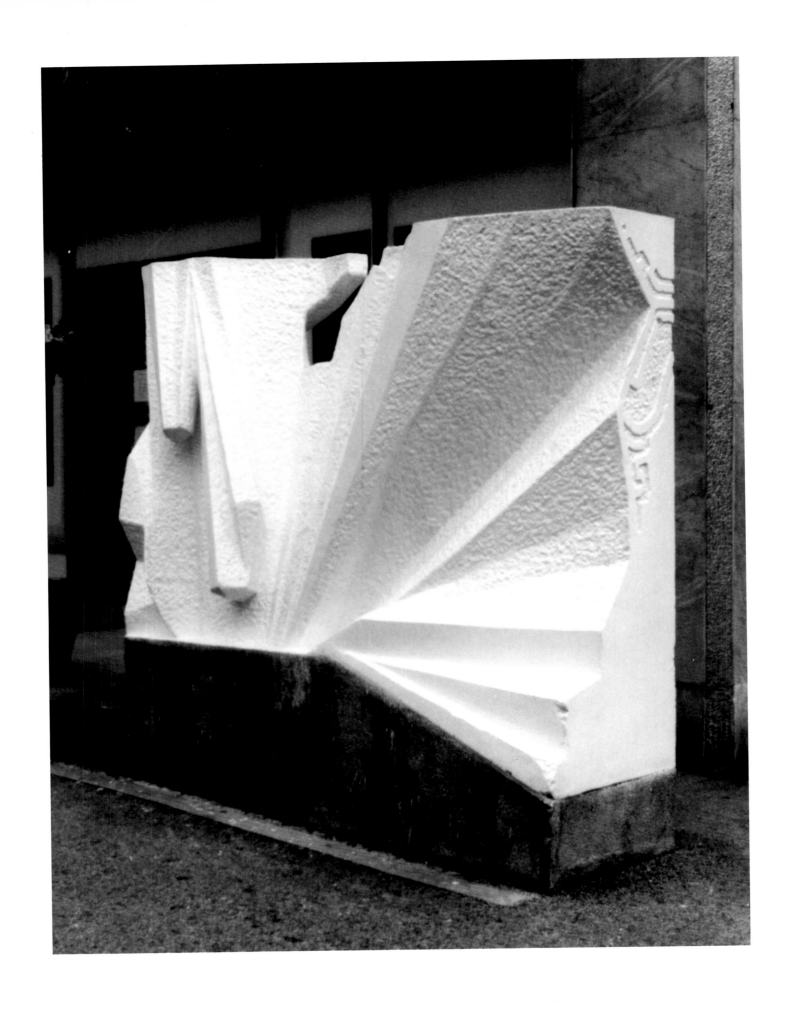

大鵬（二）　THE ROC（2）　1971　水泥　高約180cm

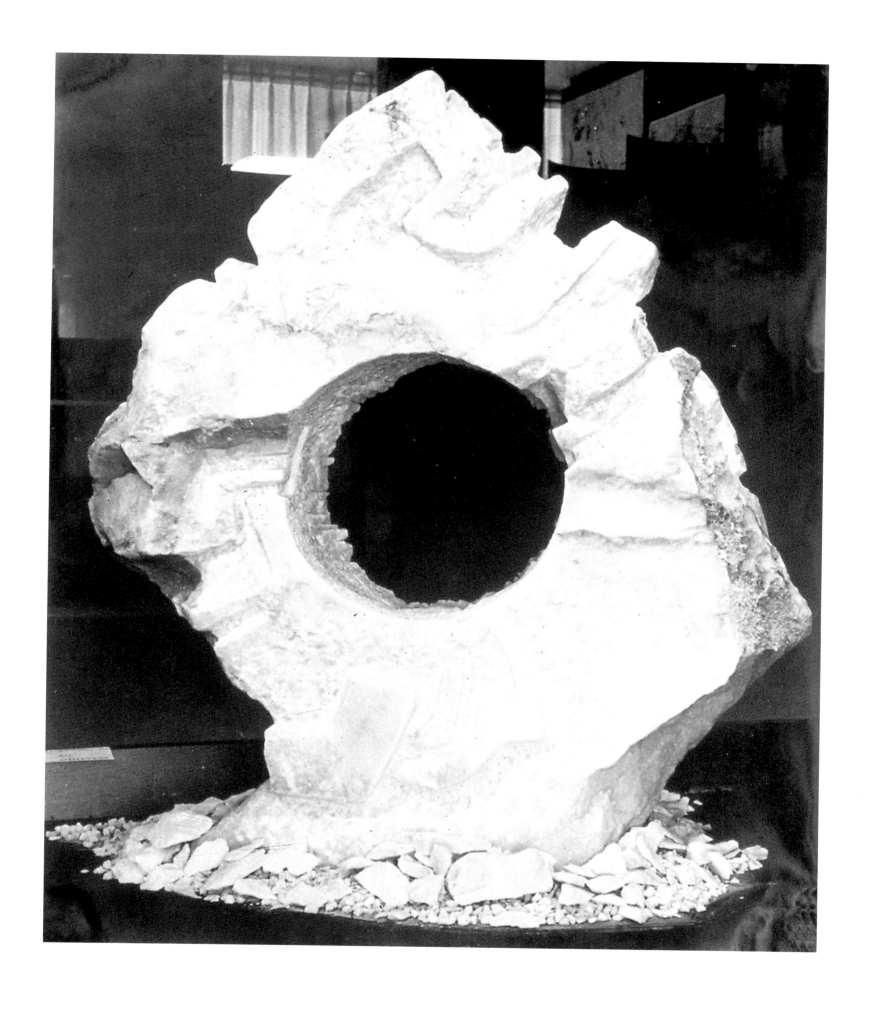

鳳鳴　CROW OF THE PHOENIX　1972　大理石　150×120×65cm

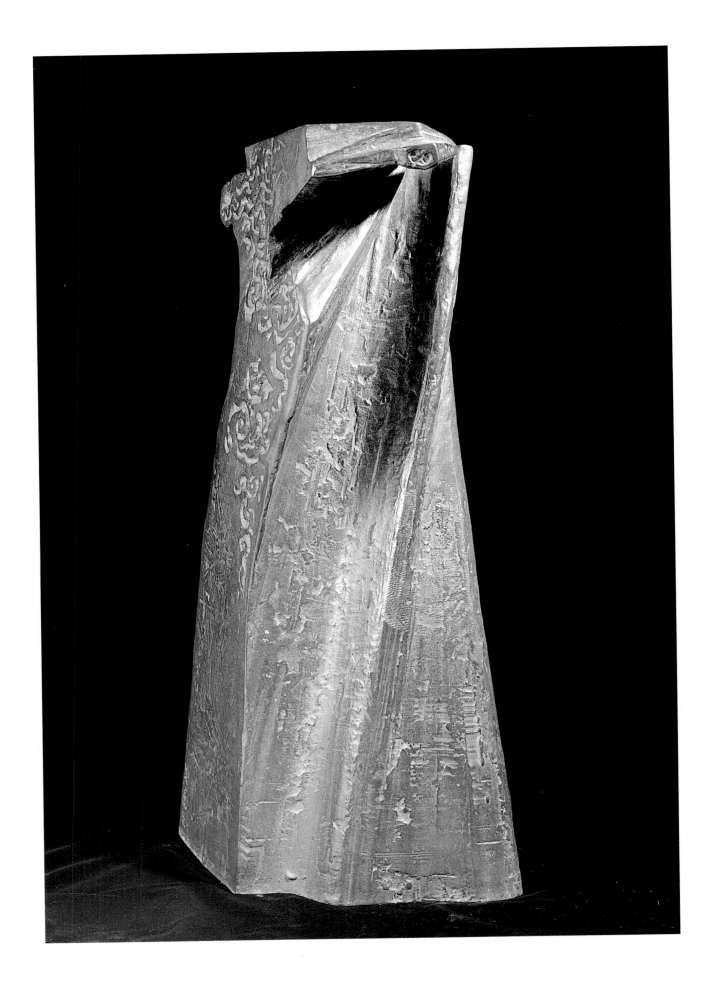

龍穴　DRAGON'S　HOME　1972　銅　74×31×26cm

龍穴　DRAGON'S　HOME　1984　水泥　高約600cm（右頁圖）

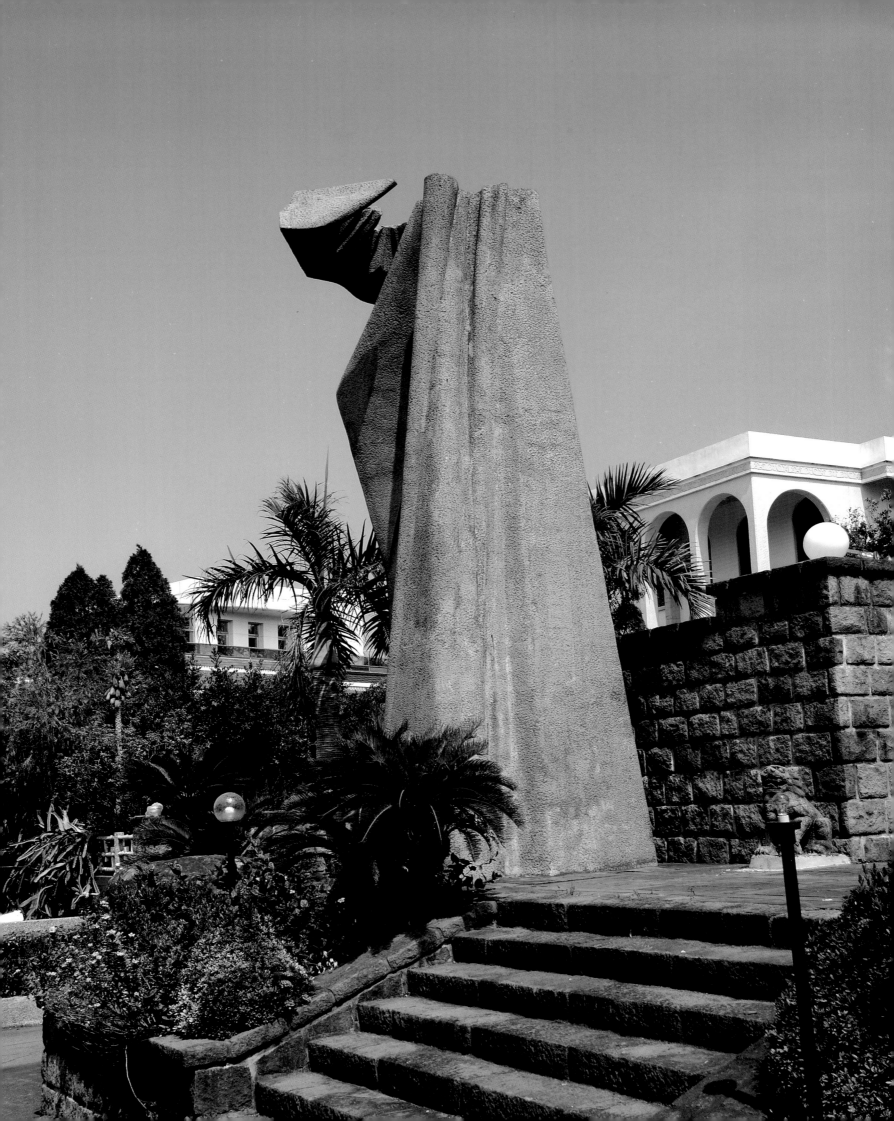

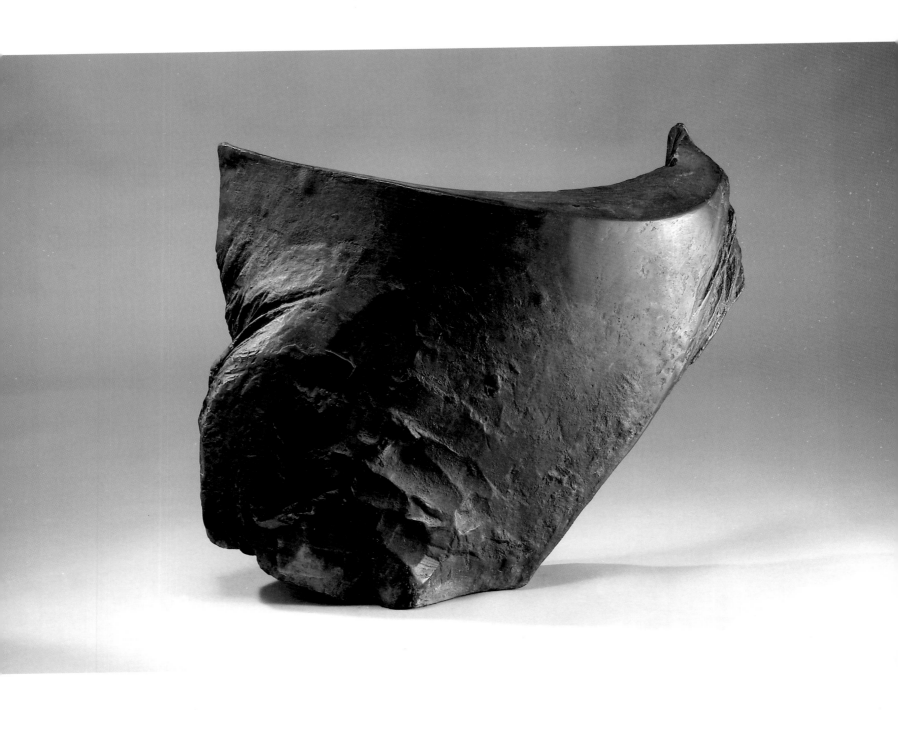

太極（一）　TAICHI（1）　1972　銅　50.5×52×47.5cm

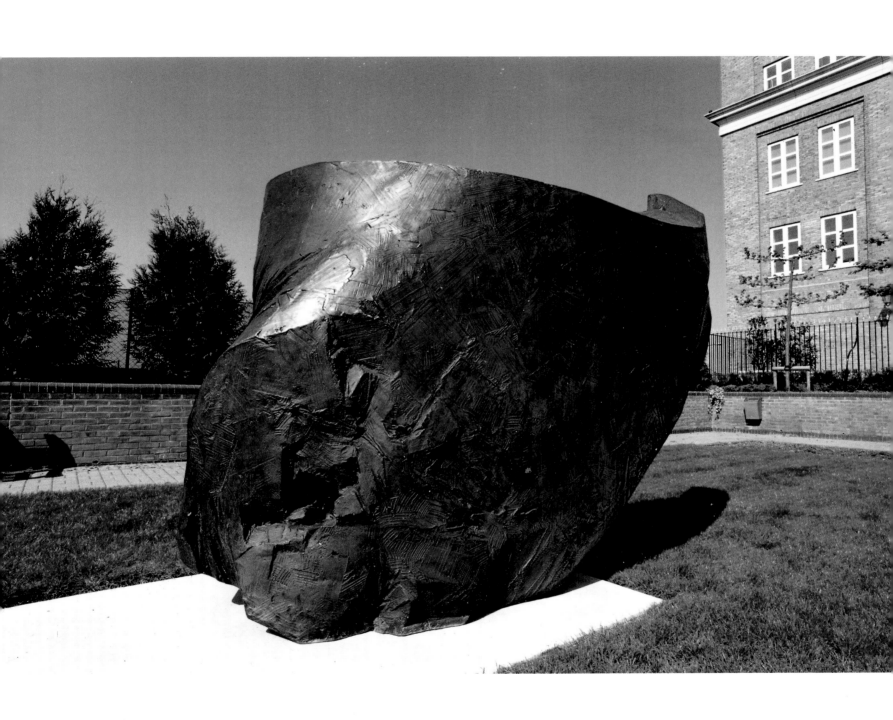

太極（一）　TAICHI（1）　1996　銅　202×275×150cm

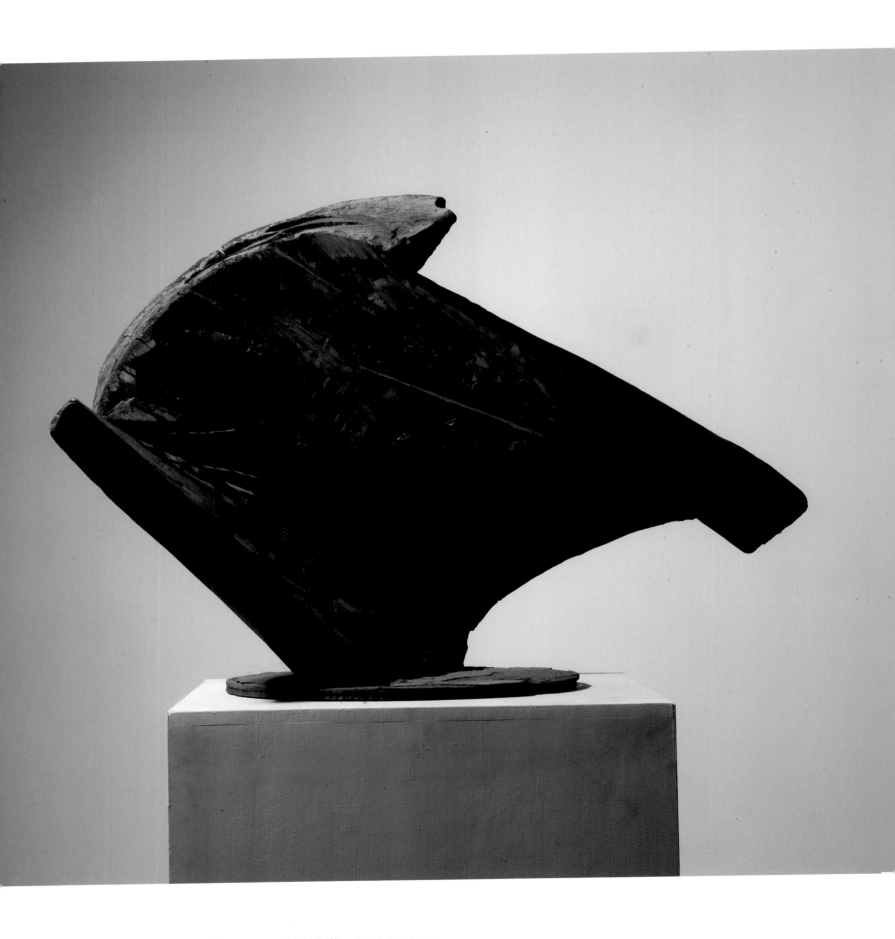

太極（二）　TAICHI（2）　1972　木雕鐵座　65×97×50cm

失樂園　PARADISE LOST　1972　木　164×74×63cm（右頁圖）

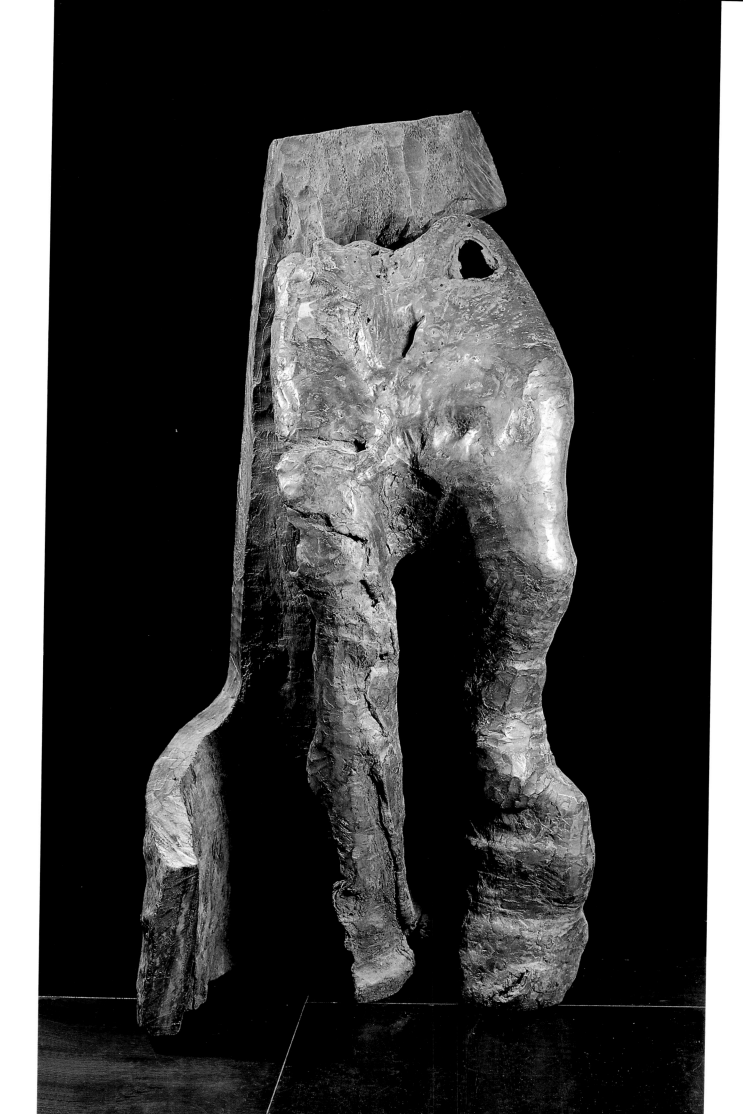

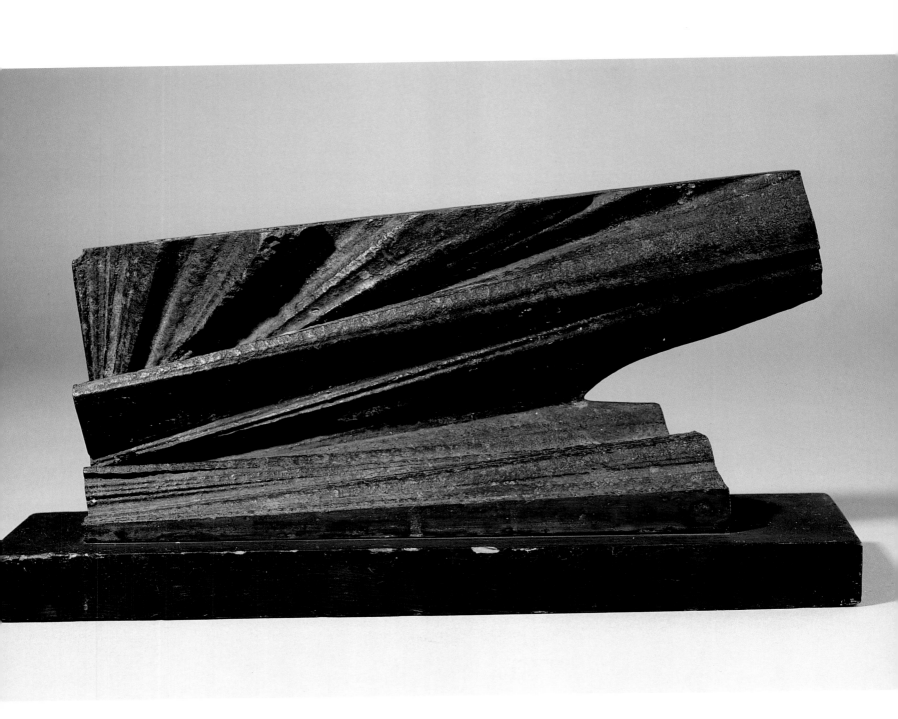

起飛（一）　TAKING OFF（1）　1972　銅　17.8×38×8cm

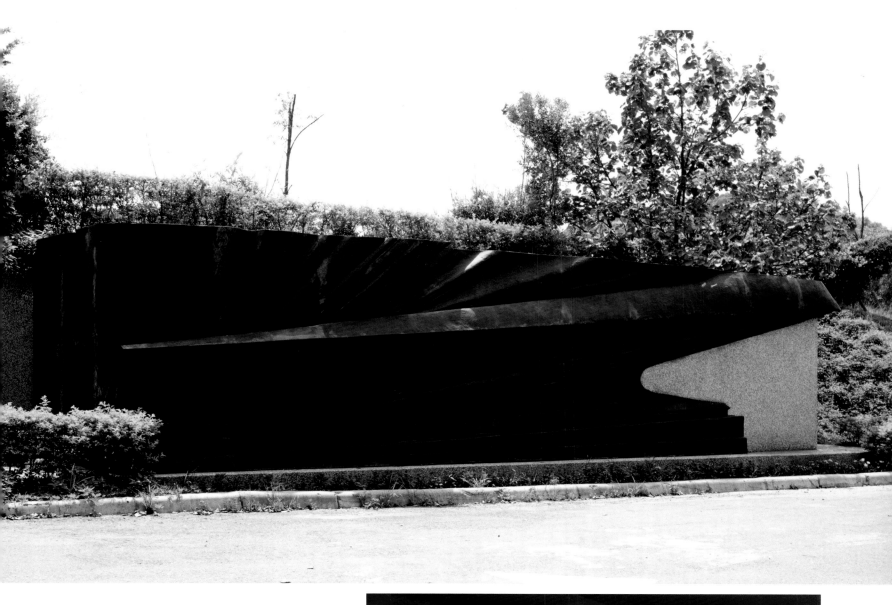

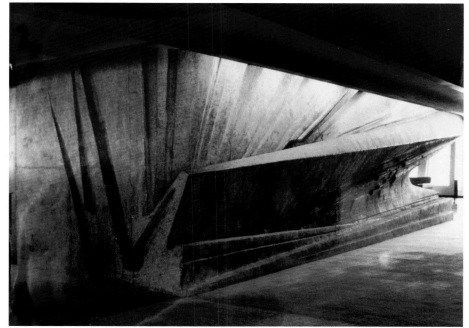

起飛（一） TAKING OFF（1） 1973 銅 244×1080×296cm（上二圖）

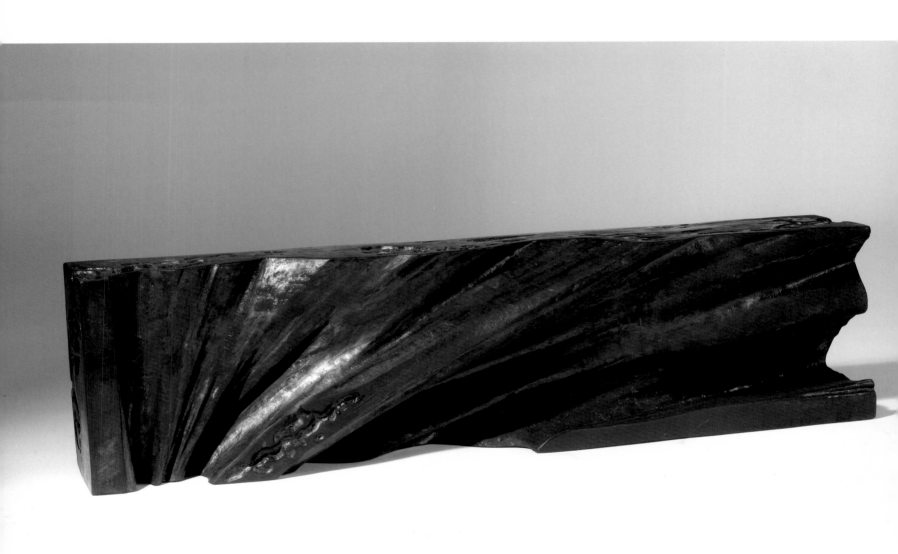

稲穂　THE SPIKE OF RICE　1973　銅　15×57.5×10cm

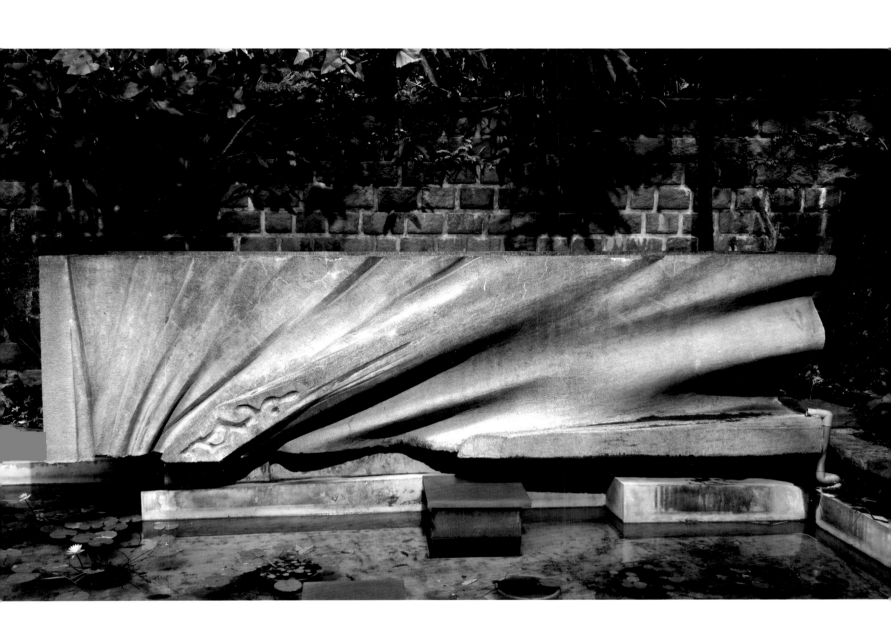

稲穗　THE SPIKE OF RICE　1984　水泥　135×540×90cm

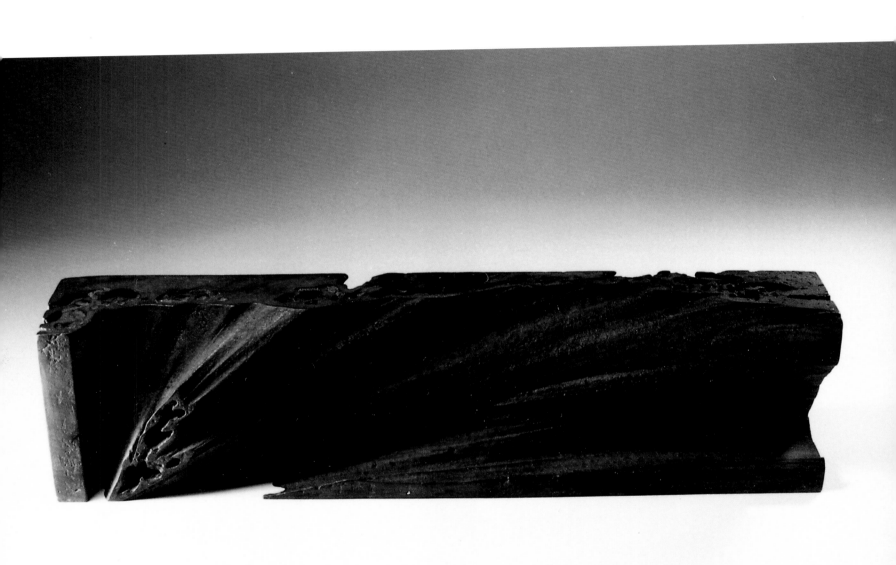

豐年　HARVEST YEAR　1973　銅　11.5×31.5×22cm

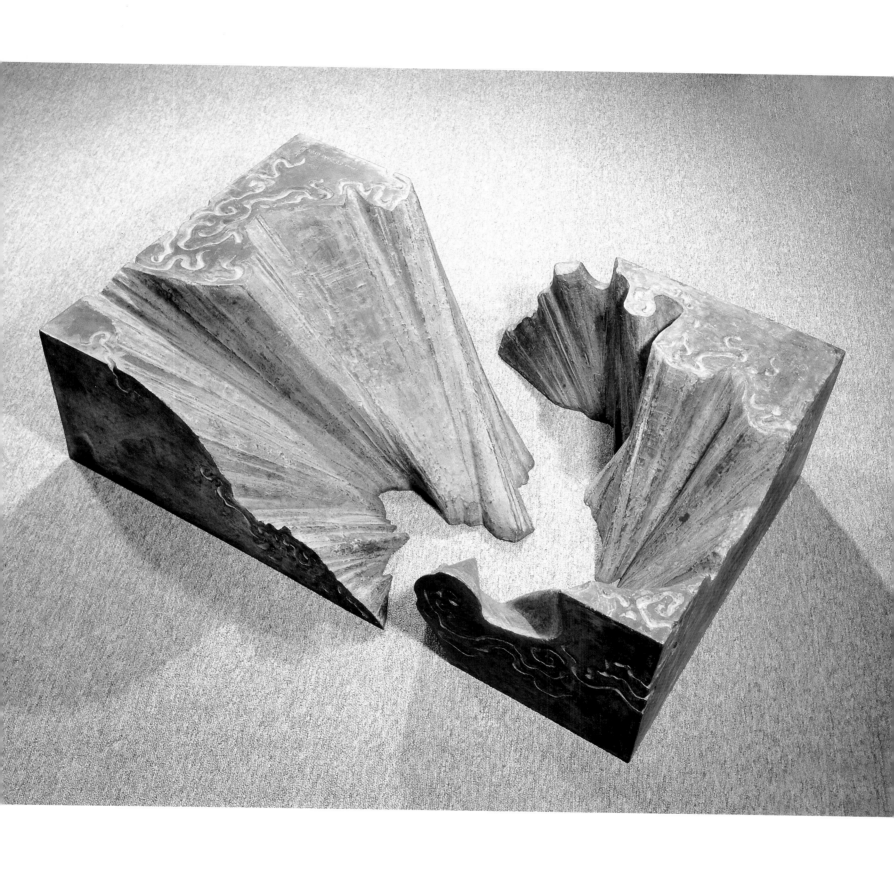

太魯閣峽谷　TAROKO GORGE　1973　銅　38.5×140×84.5cm

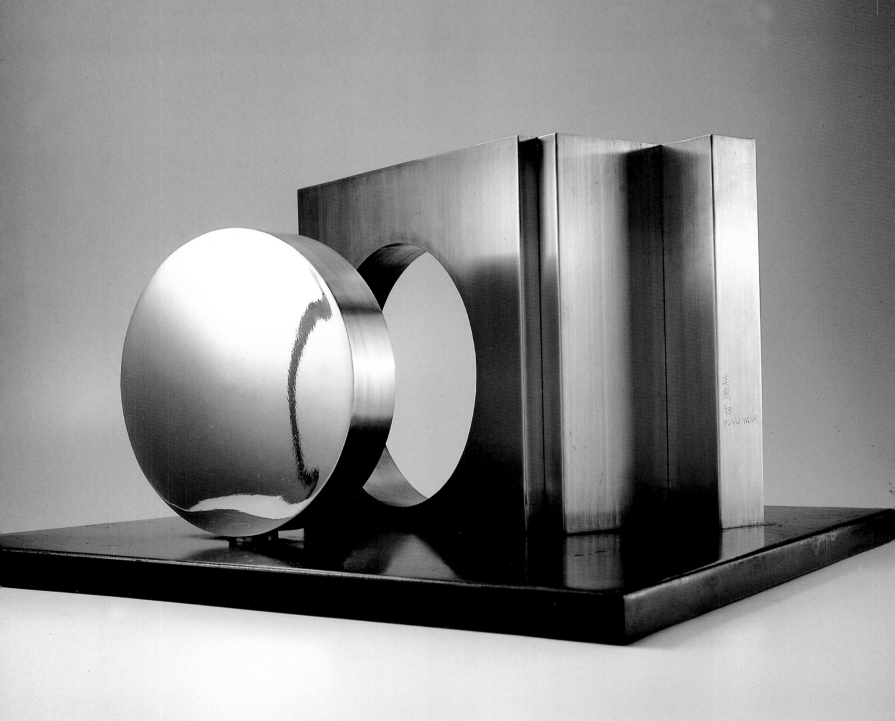

東西門　EAST WEST GATE　1973　不銹鋼　32×58.5×59cm

東西門　EAST WEST GATE　1973　不銹鋼　480×700×550cm (右頁圖)

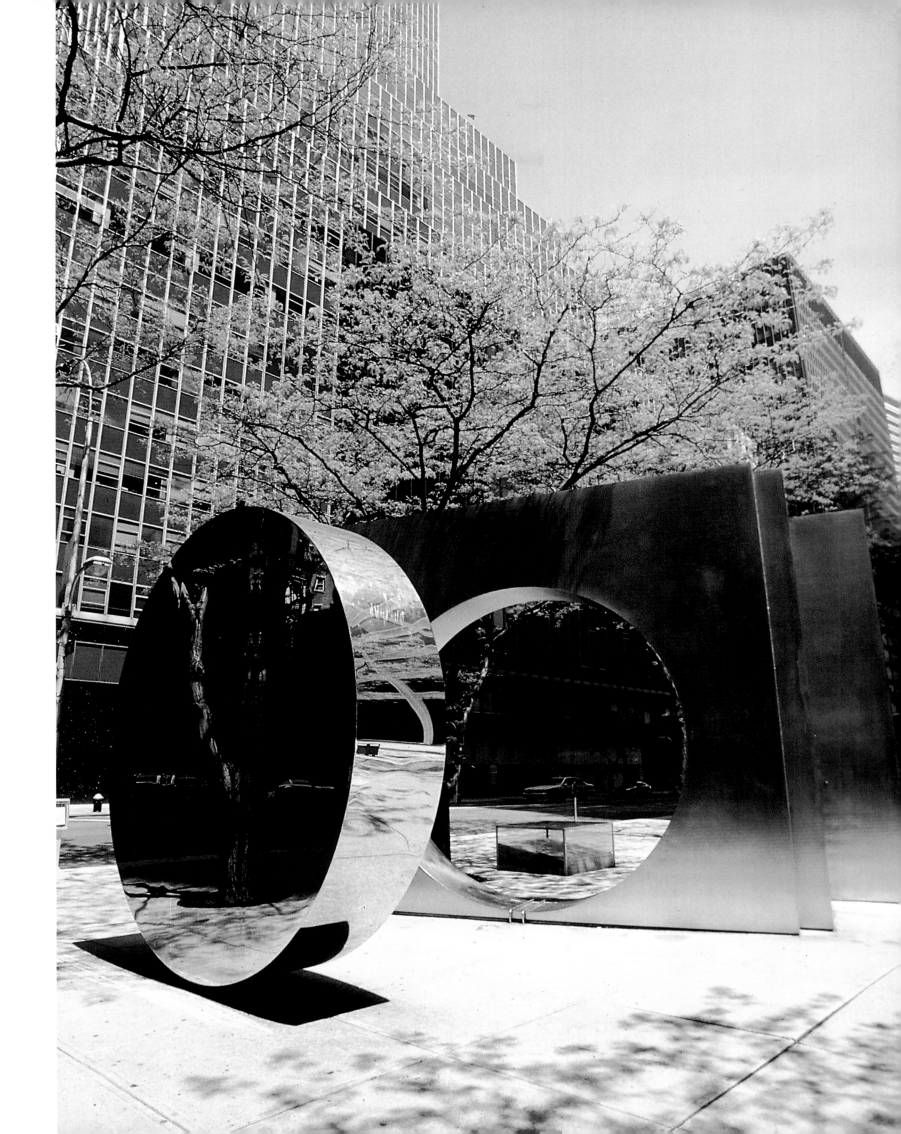

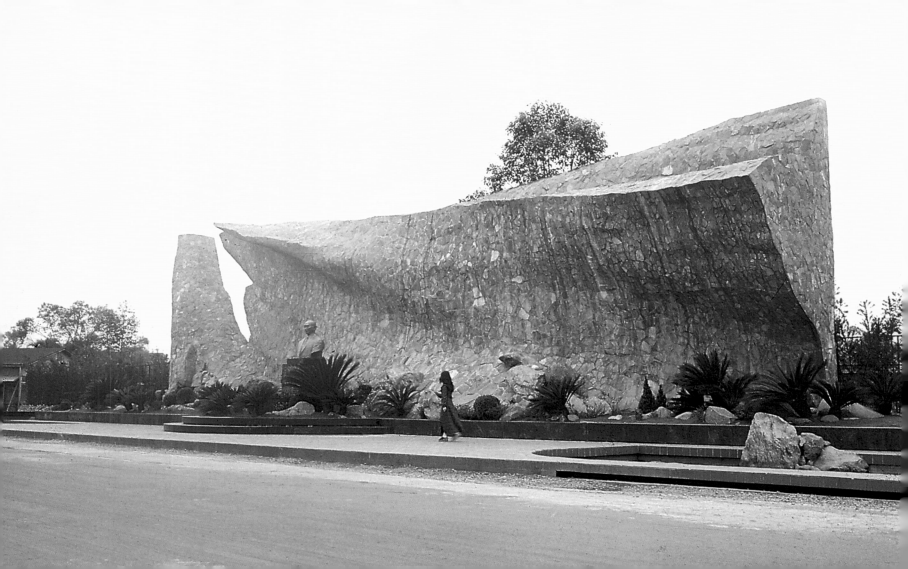

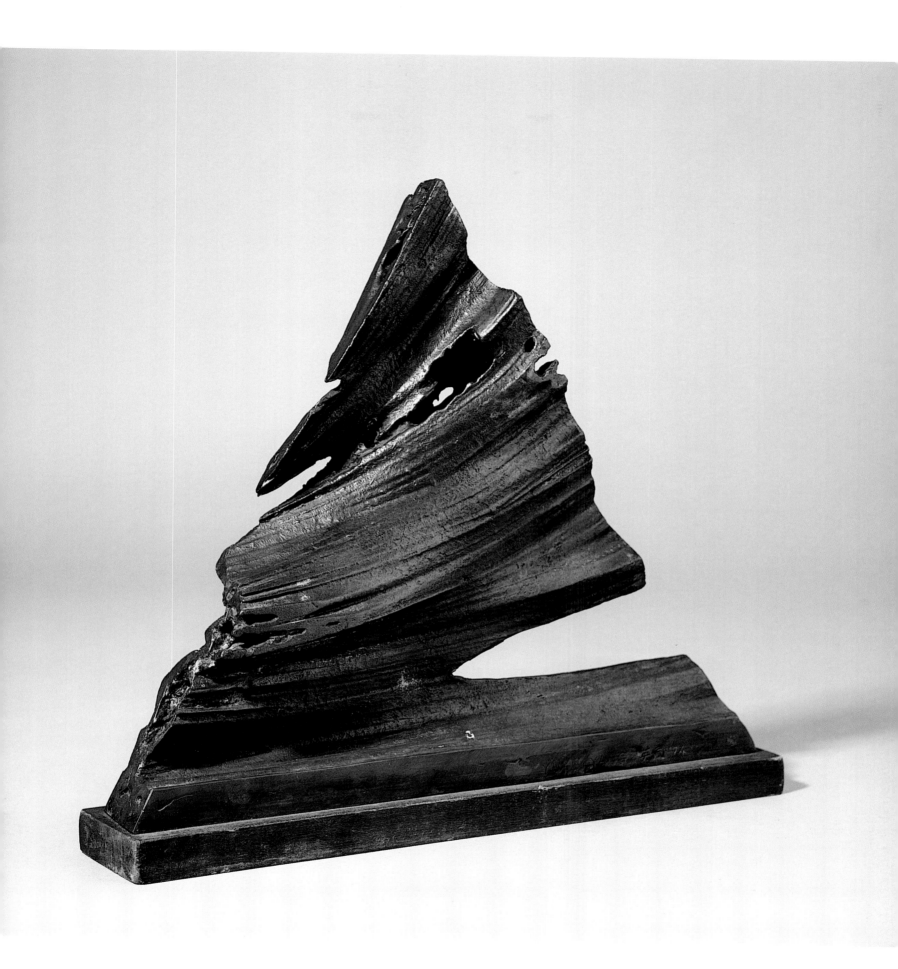

風　WIND　1974　銅　29×33×5cm

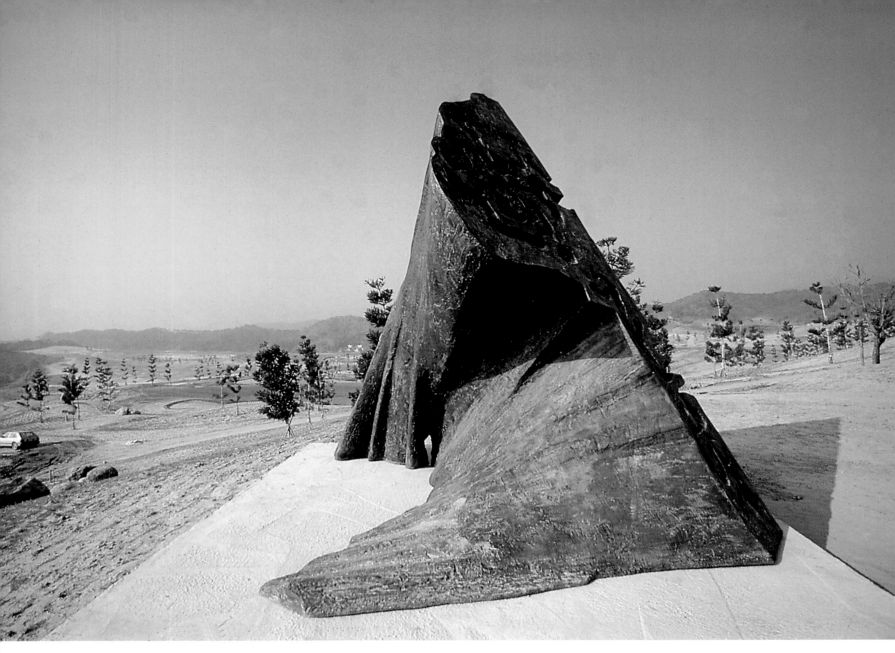

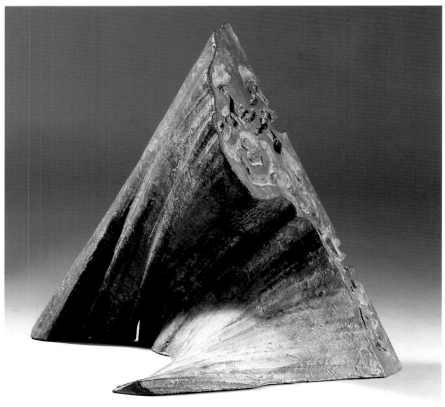

造山運動　OROGENY　1995　銅
300 × 342 × 267cm（上圖）

造山運動　OROGENY　1974　銅
27 × 24 × 30cm（左圖）

昇華（四）　SUBLIMATION（4）　1976
水泥、鋼筋　590 × 80 × 65cm（右頁圖）

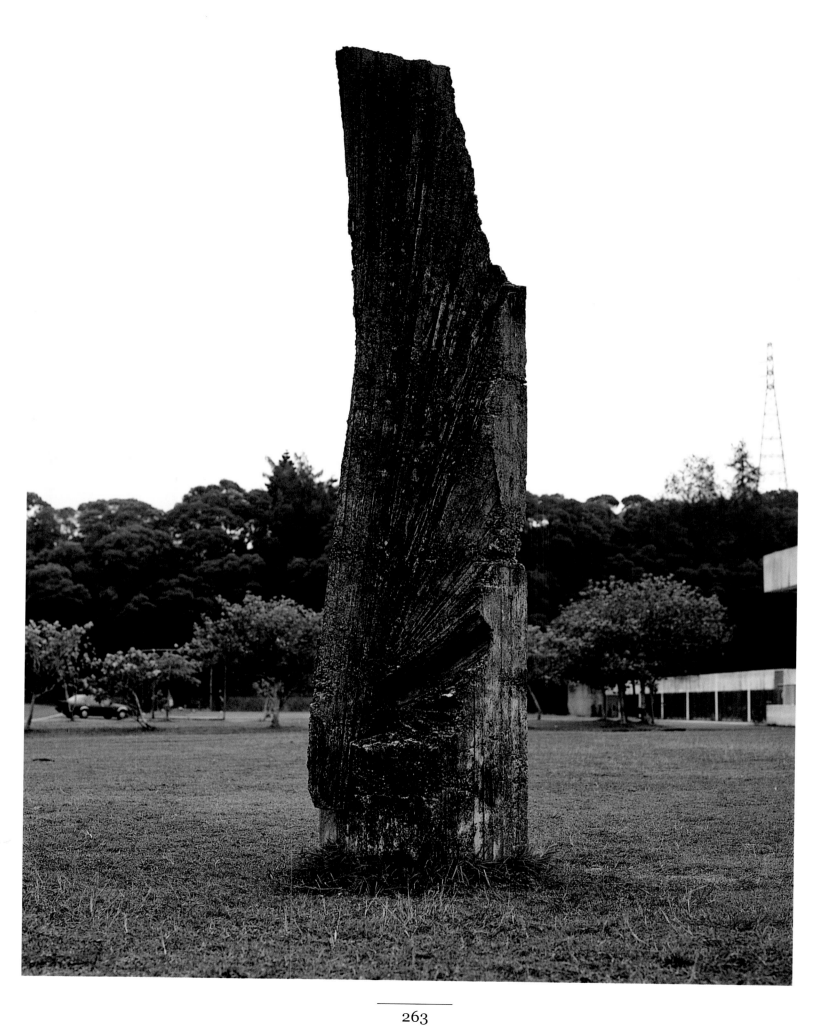

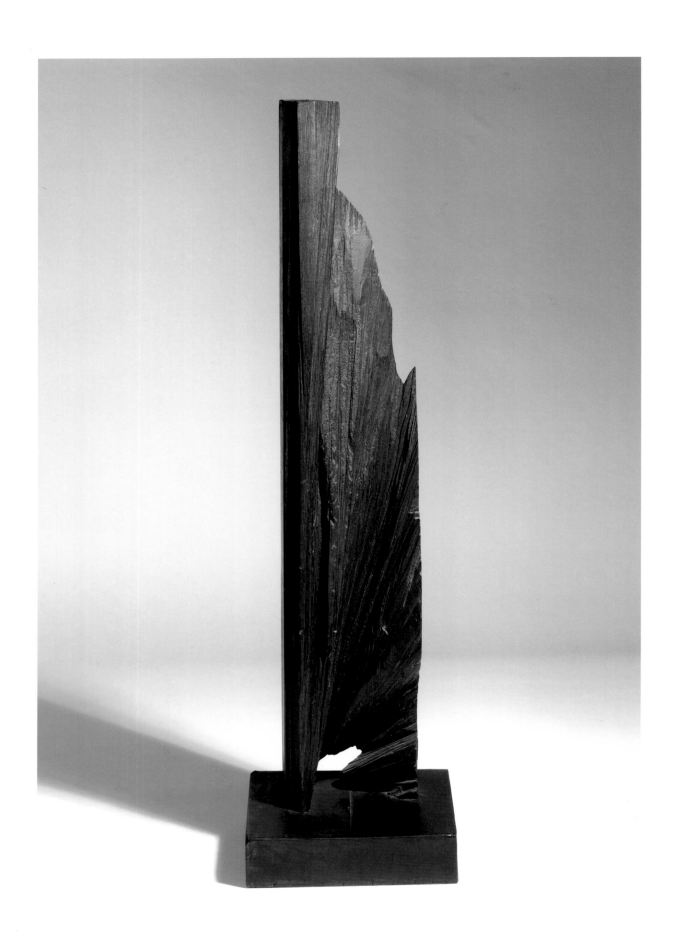

起飛（二）　TAKING OFF（2）　1974　木　79.5×15×8.5cm

起飛（二）　TAKING OFF（2）　1984　水泥　416×141×52cm（右頁圖）

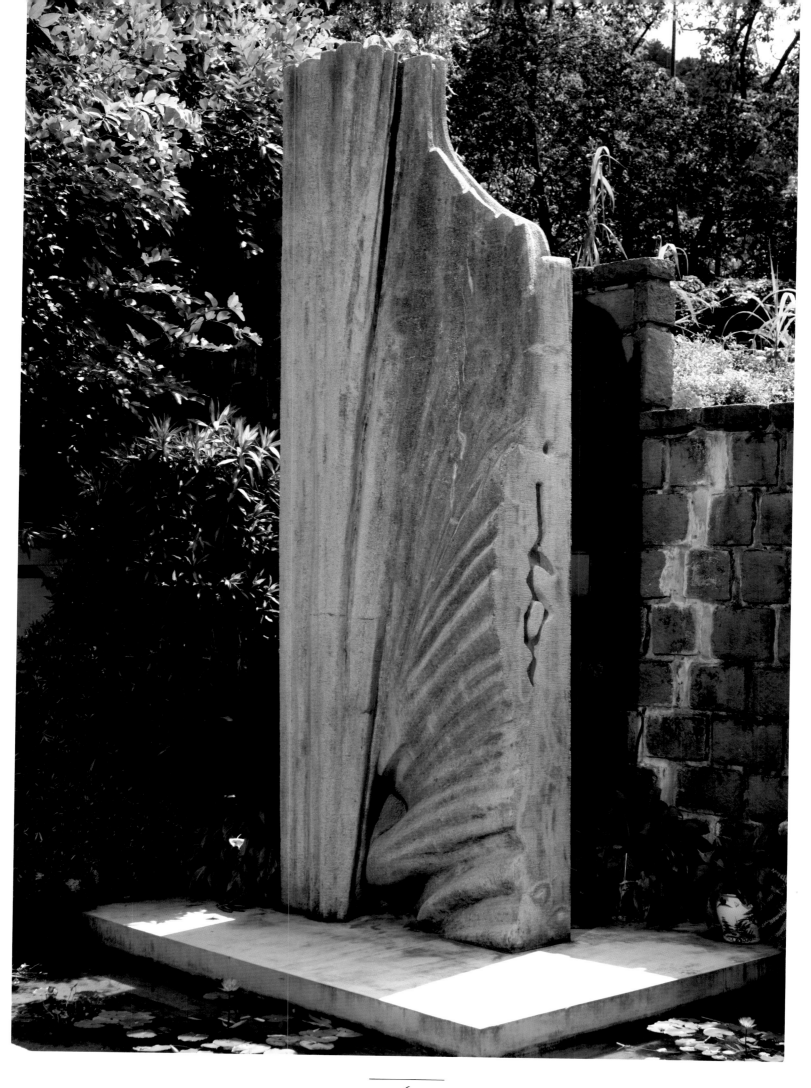

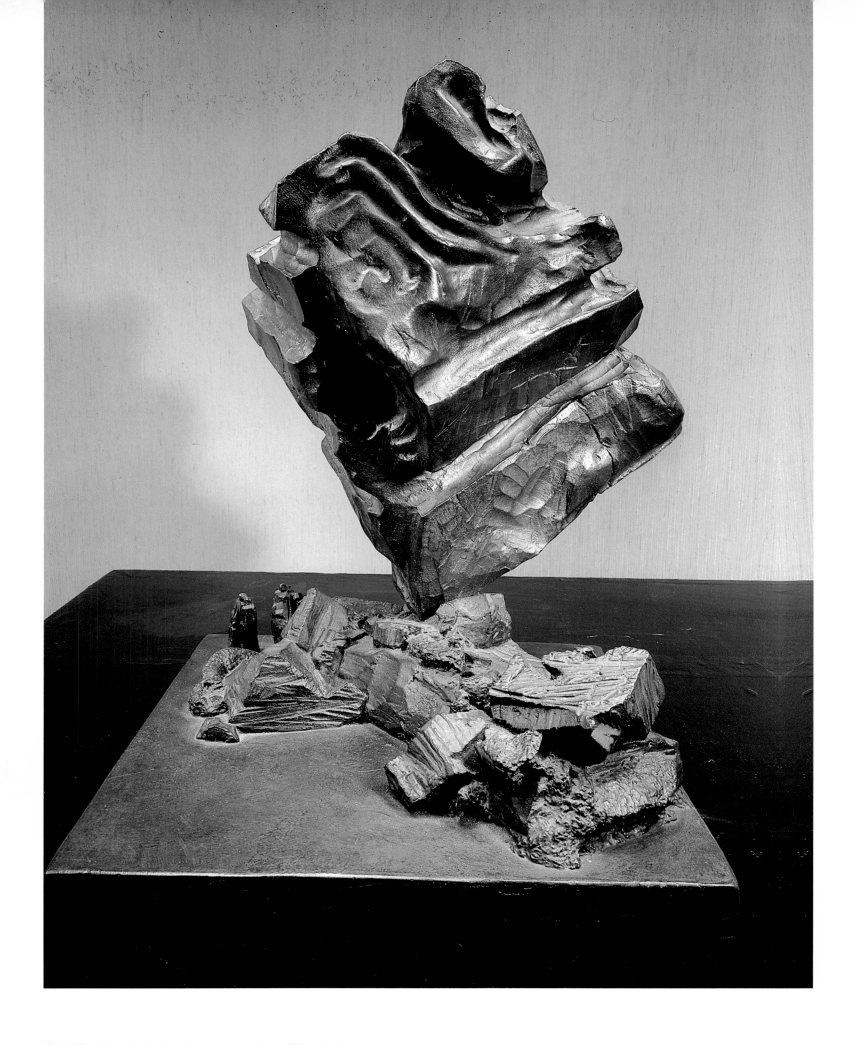

擎天門　HEAVEN'S PILLAR　1975　銅　48×40×36cm

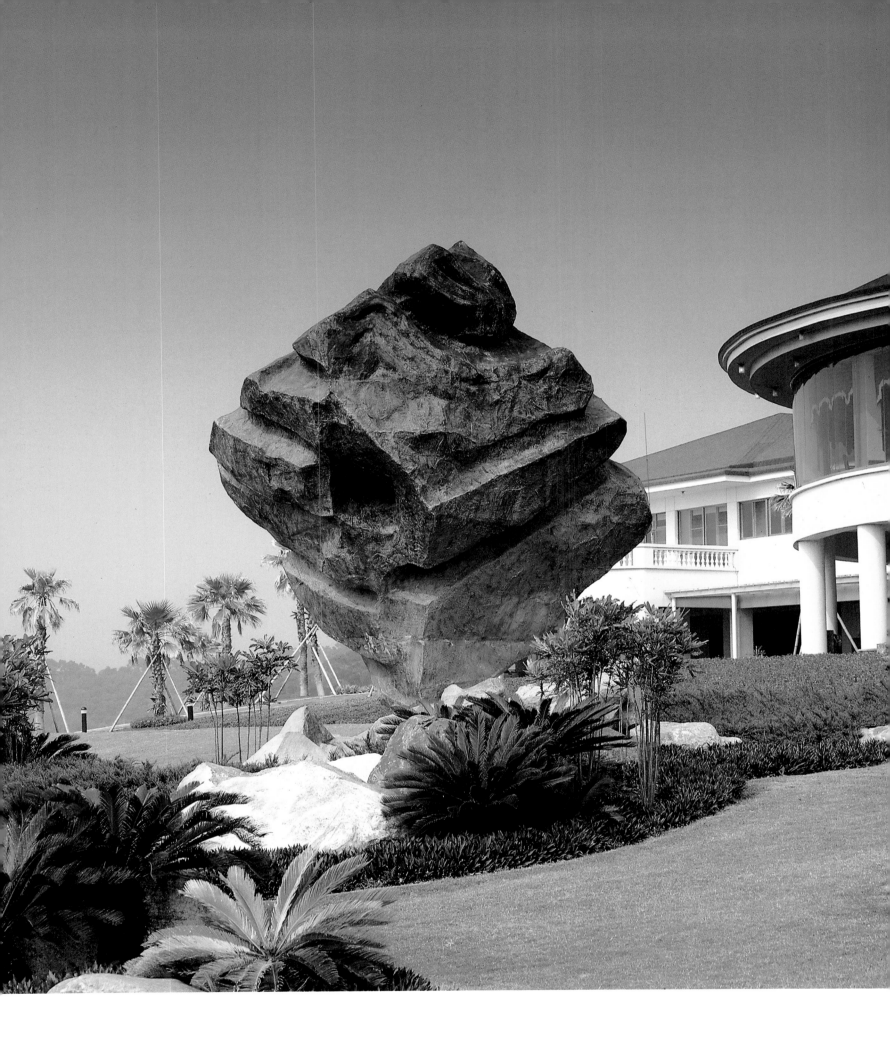

擎天門　HEAVEN'S PILLAR　1995　銅　600×524×365cm

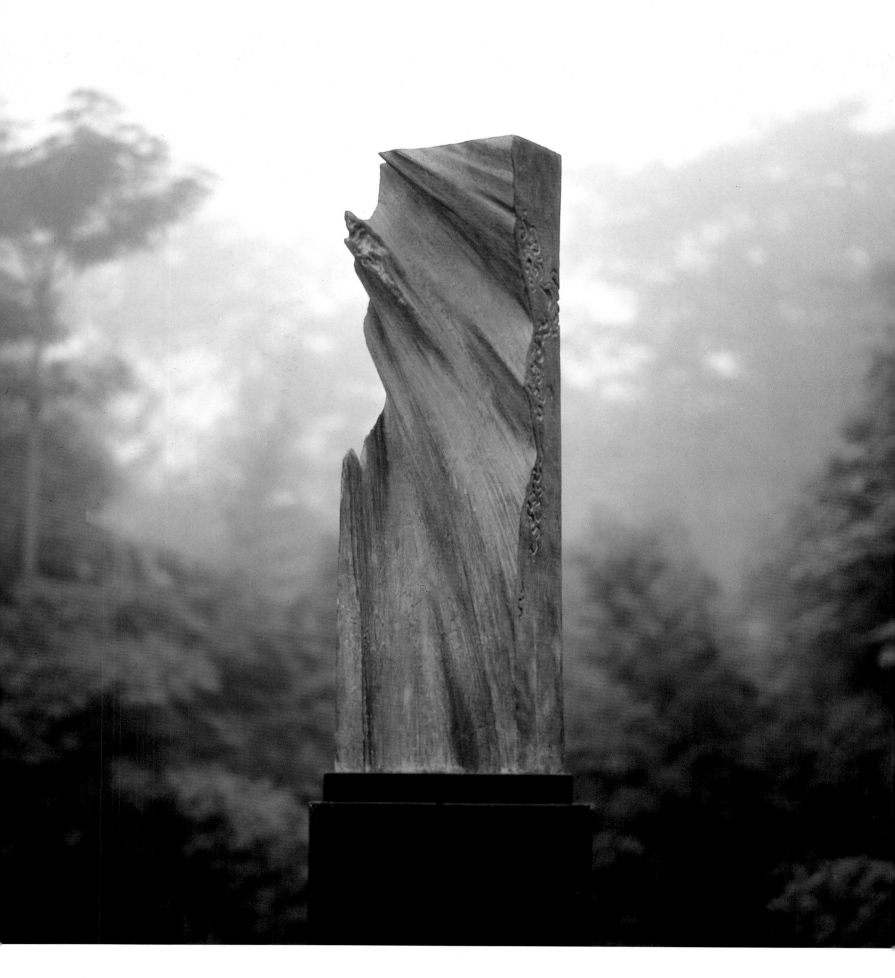

正氣　MOUNTAIN GRANDEUR　1976　銅　110×32.5×23.5cm

正氣　MOUNTAIN GRANDEUR　1996　銅　600×181×127cm（右頁圖）

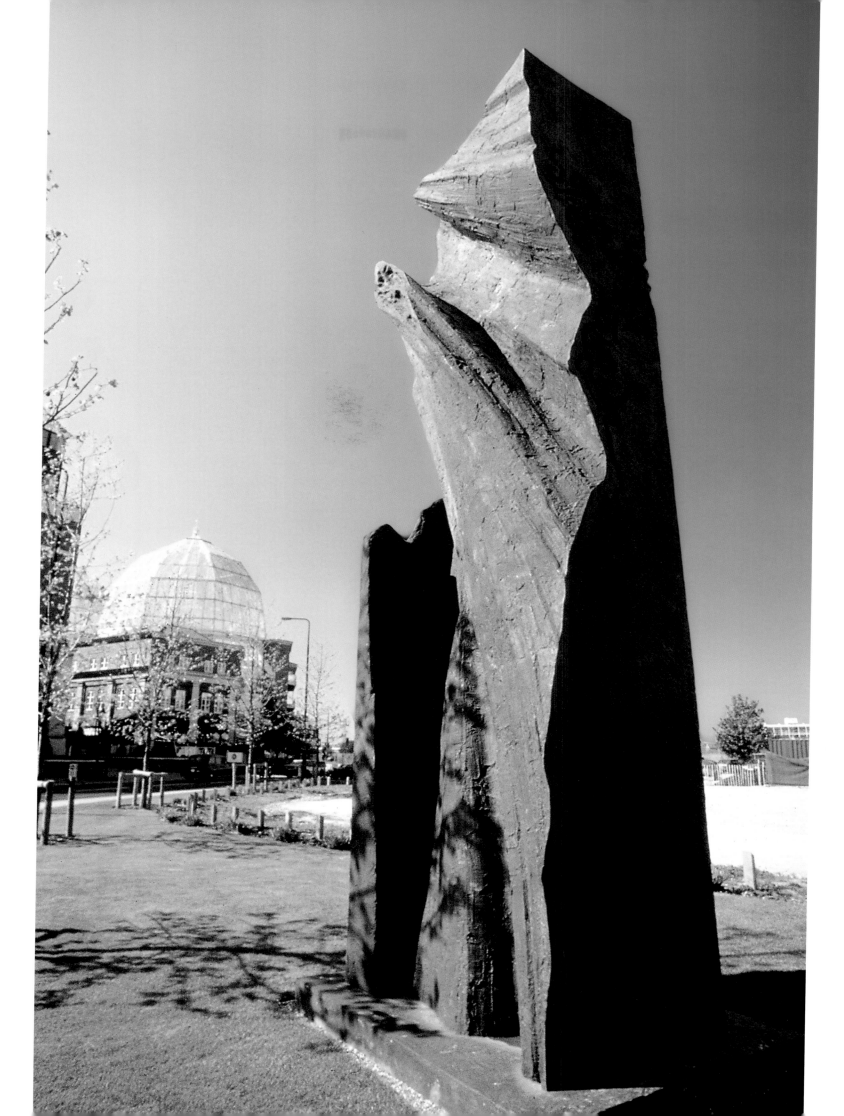

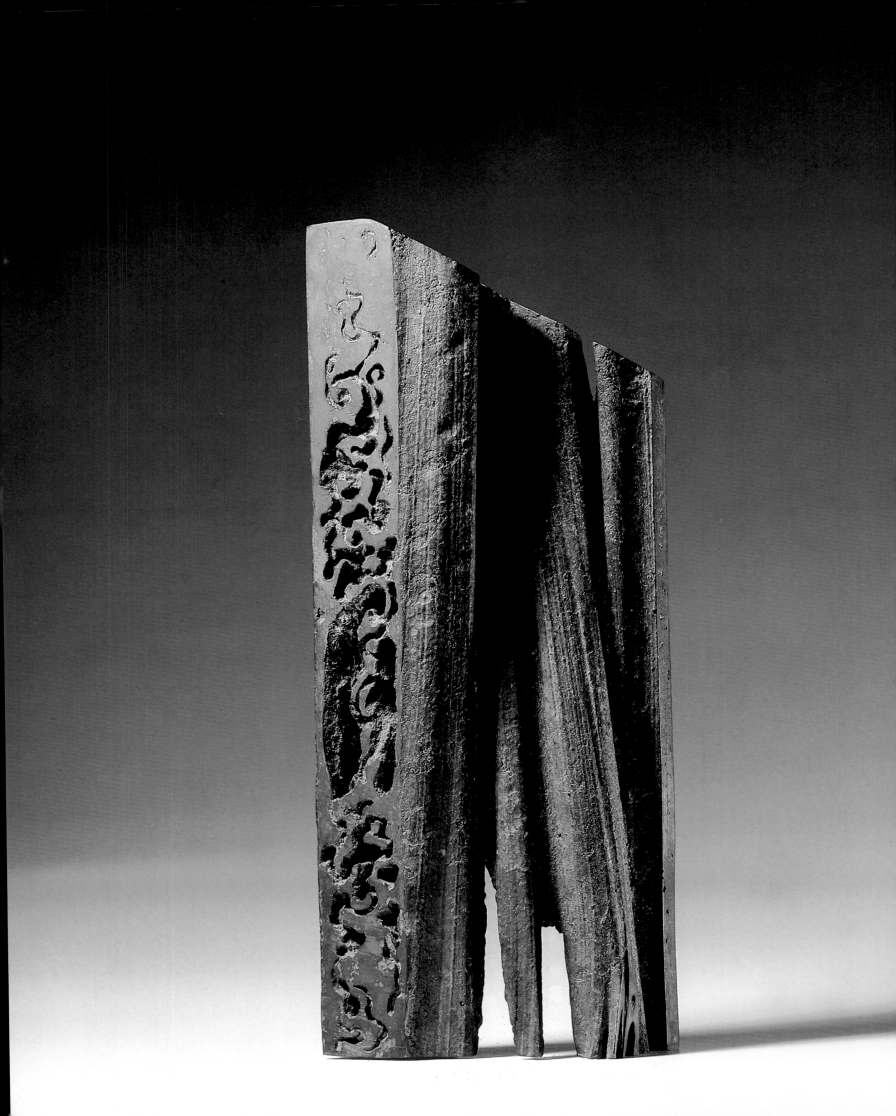

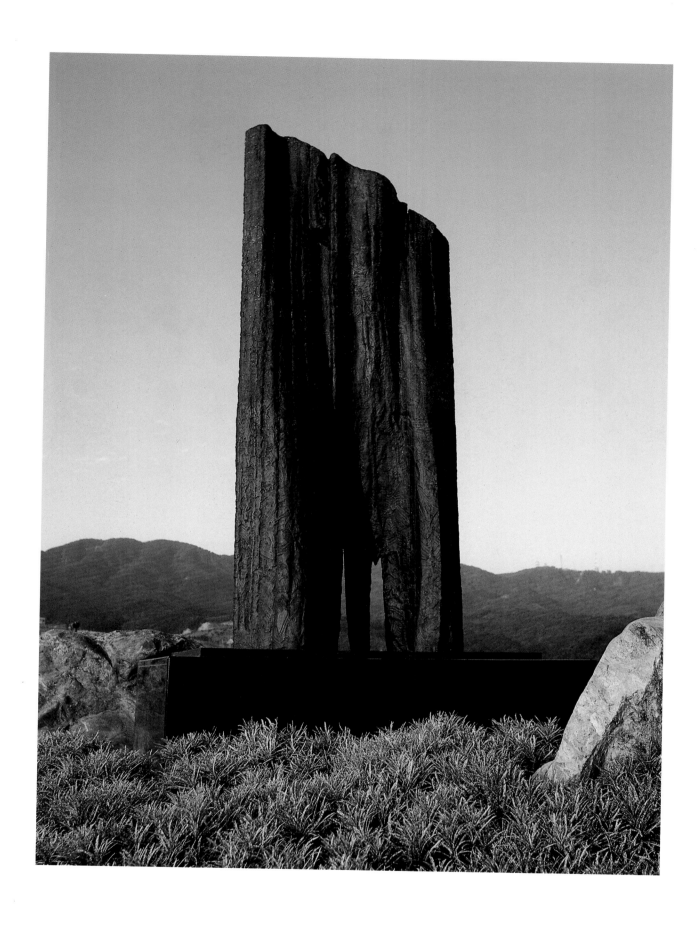

鬼斧神工　HEAVENLY CLIFF　1976　銅　49.5×22×10cm（左頁圖）

鬼斧神工　HEAVENLY CLIFF　1995　銅　400×178×81cm

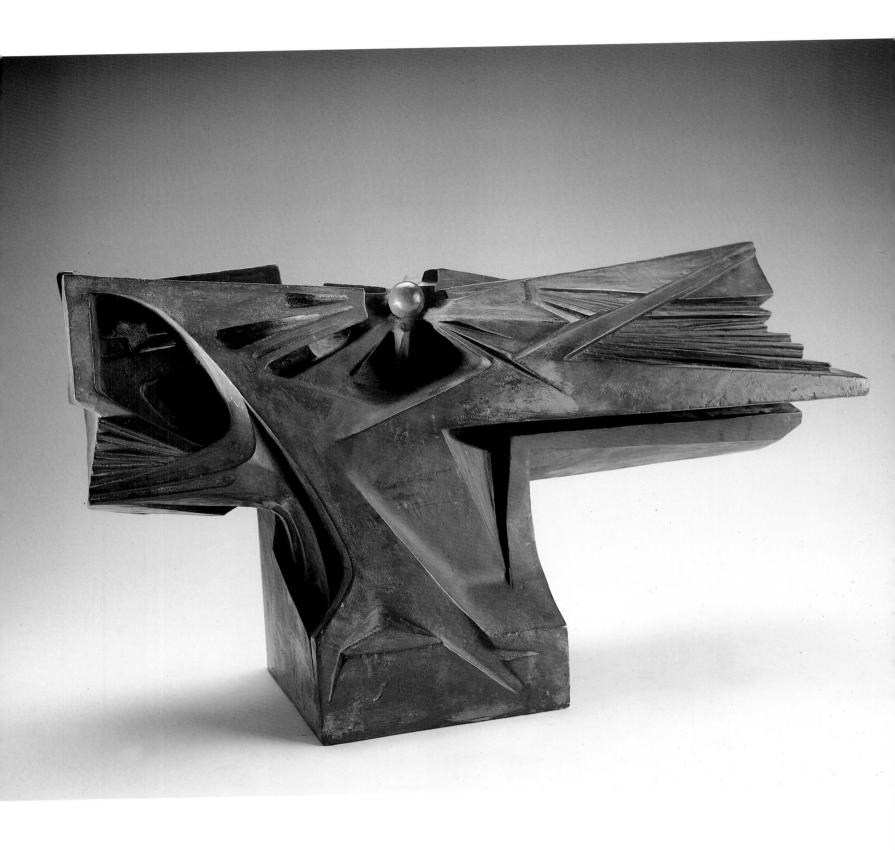

南山晨曦　DAWN IN THE FOREST　1976　銅　40×69×20.5 cm

起飛（三）　TAKING OFF（3）　1977　銅　16.5×97×13cm（右頁上圖）

起飛（三）　TAKING OFF（3）　1984　水泥　192×1200×160cm（右頁下圖）

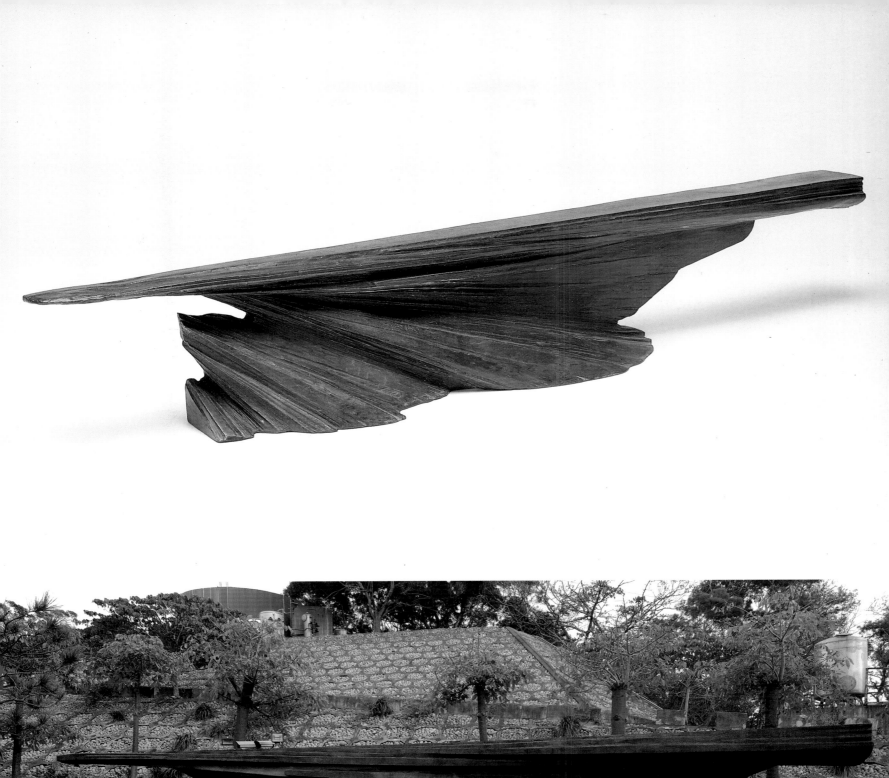
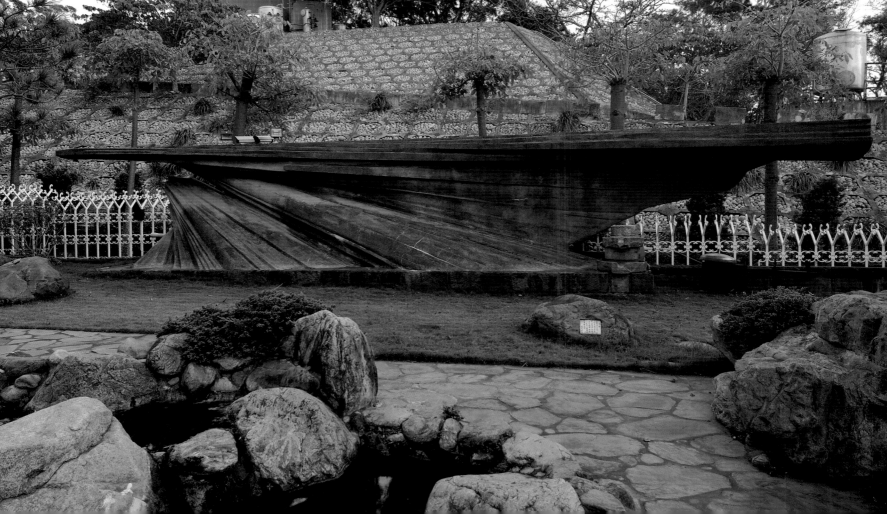

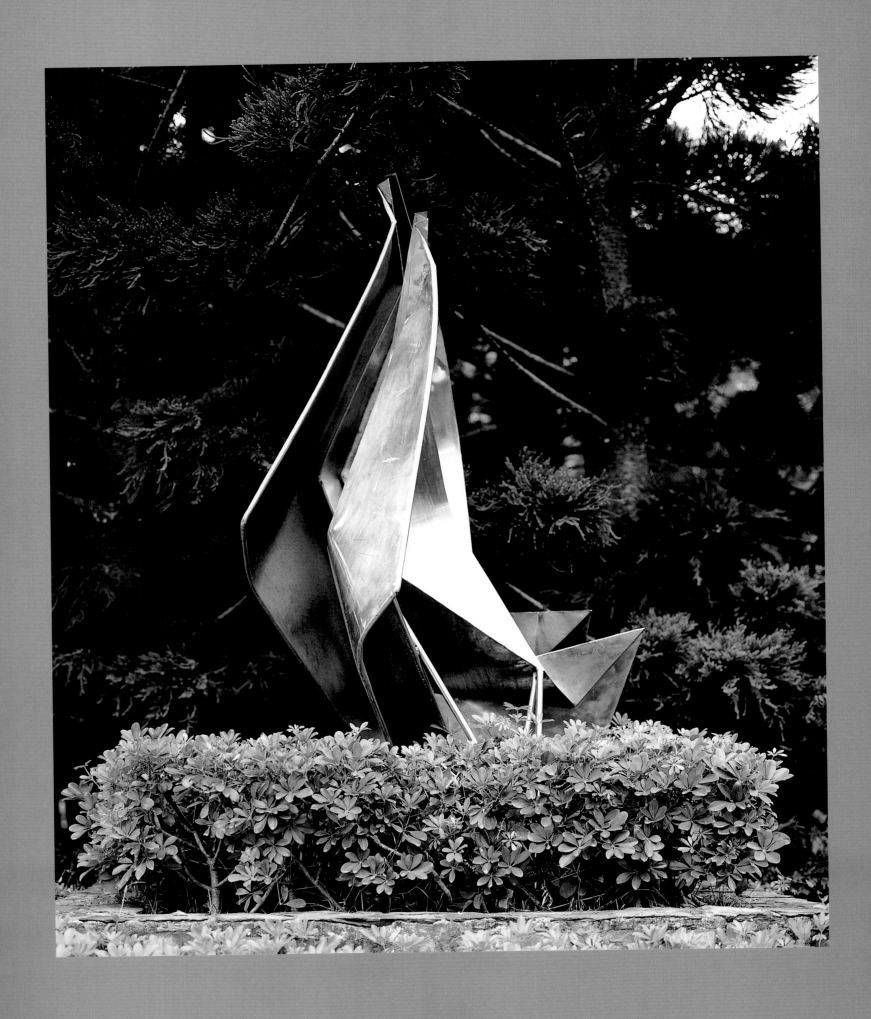

鳳凰　PHOENIX　1976　不銹鋼　240×125×140cm

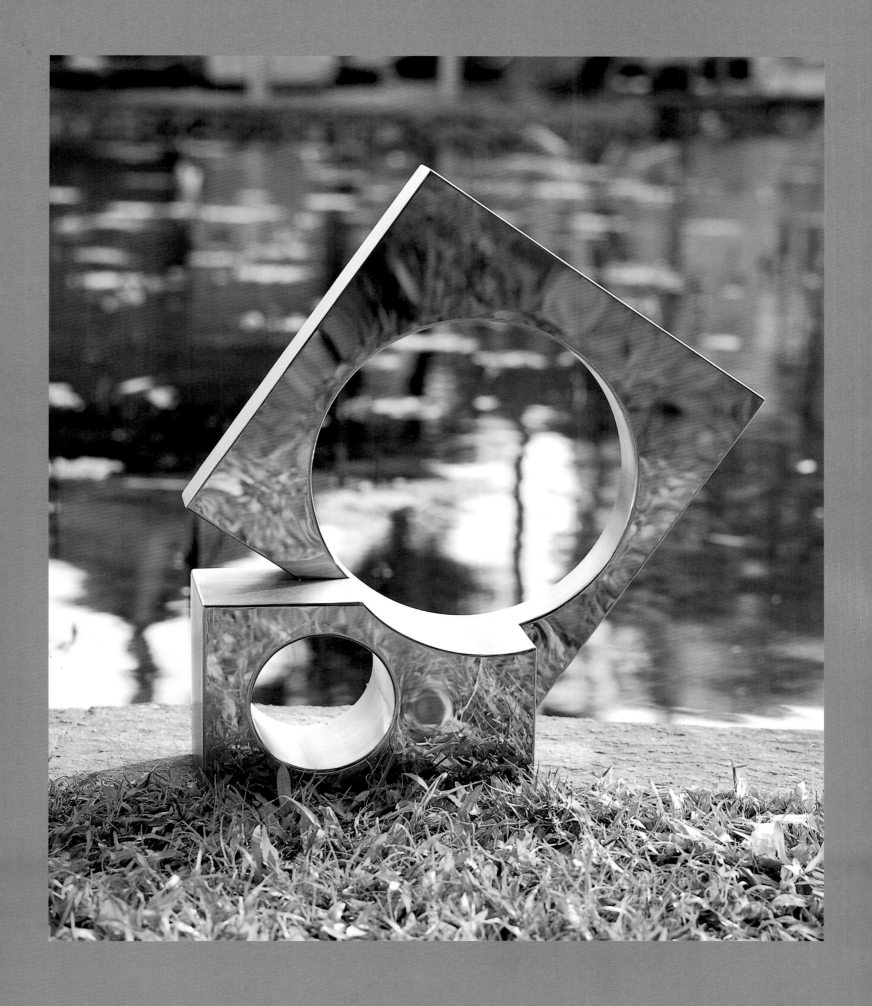

天圓地方（一）　HEAVEN ＆ EARTH（1）　1979　不銹鋼　94×93×40cm

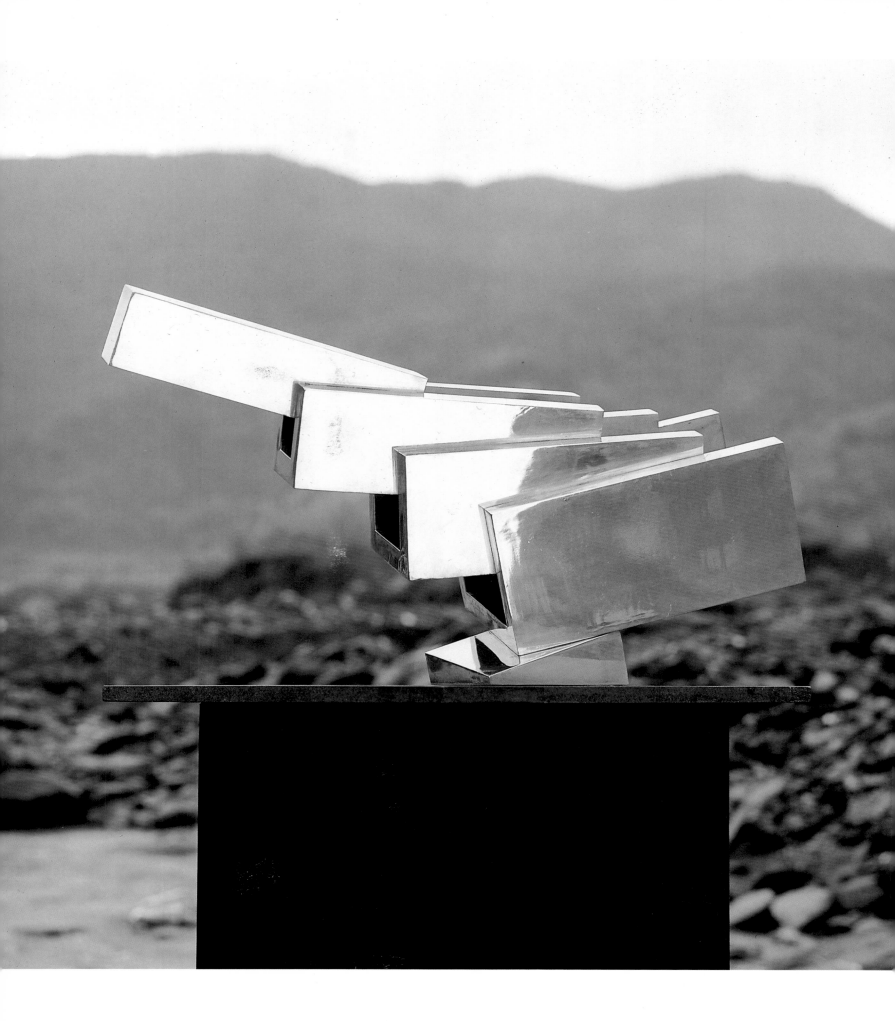

精誠　ACCURCY & HONESTY　1979　不銹鋼　46.5×84×28cm

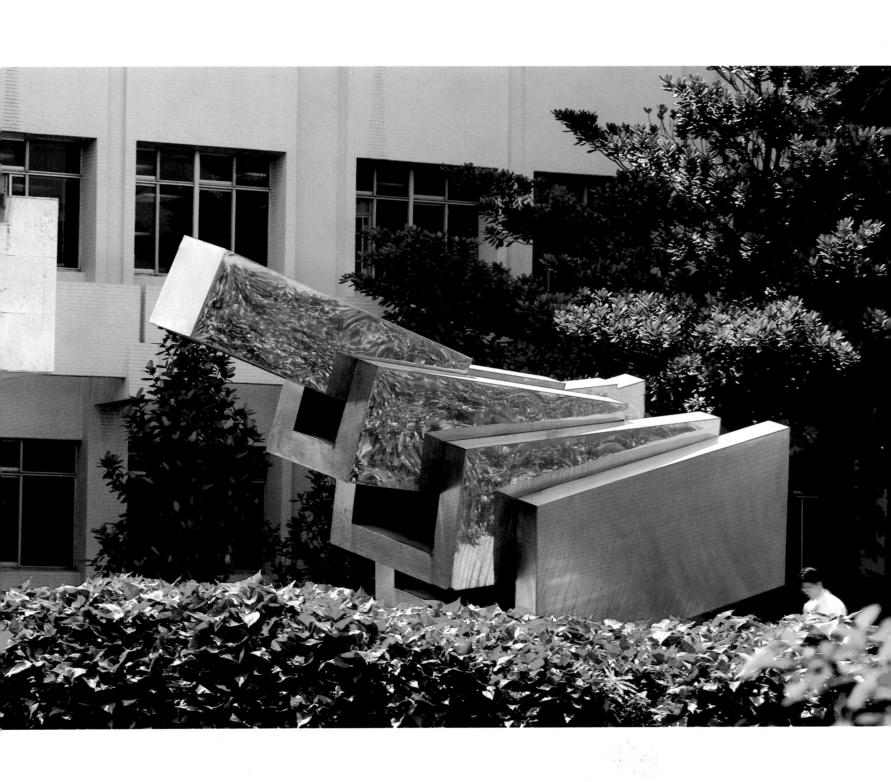

精誠　ACCURACY & HONESTY　1979　不銹鋼　130×185×556cm

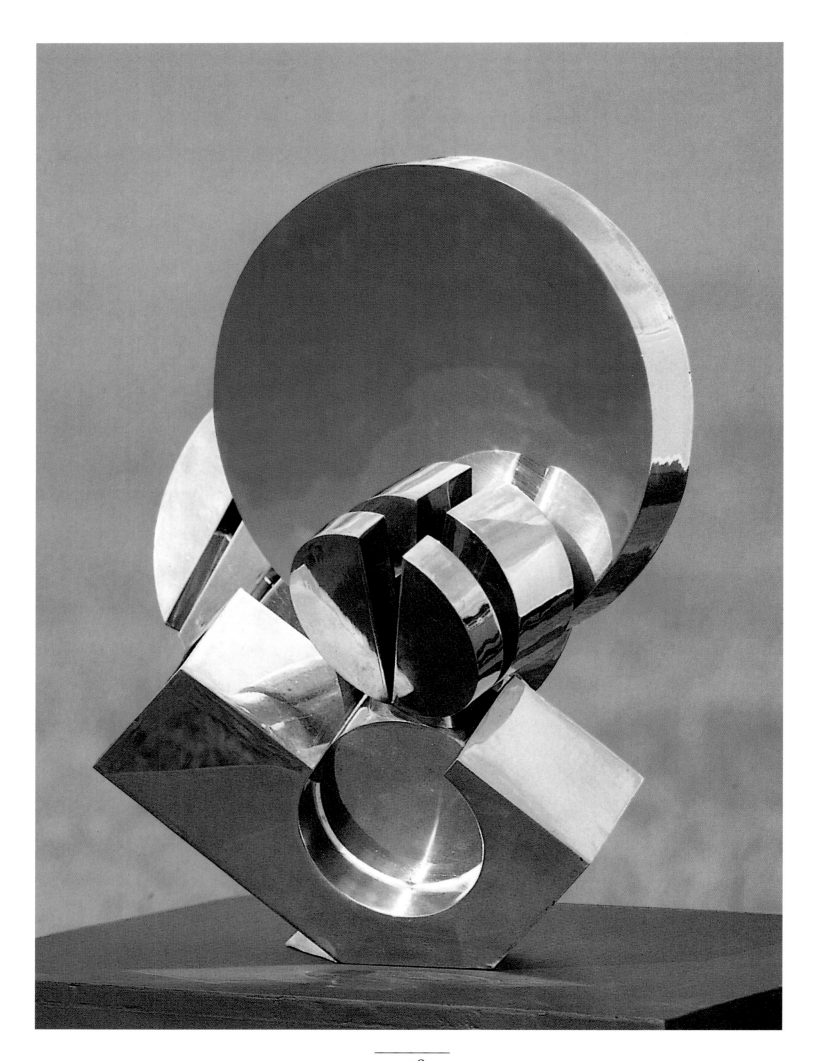

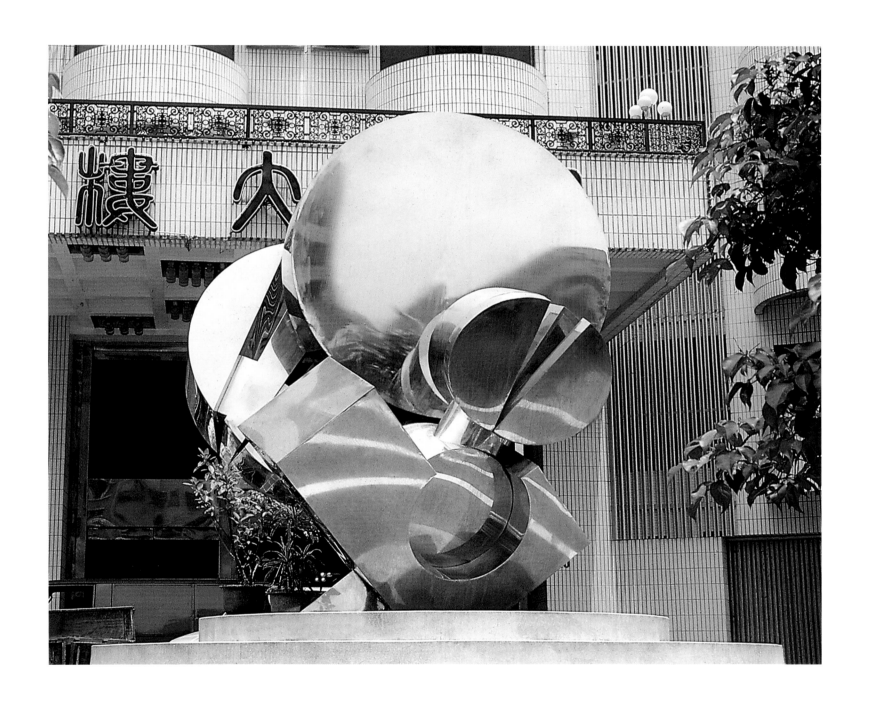

梅花　PLUM BLOSSOM　1979　不銹鋼　57×49×30cm（左頁圖）

梅花　PLUM BLOSSOM　1979　不銹鋼　300×250×250cm

石屏　STONE SCREEN　1980　大理石　54×100×30cm（下頁圖）

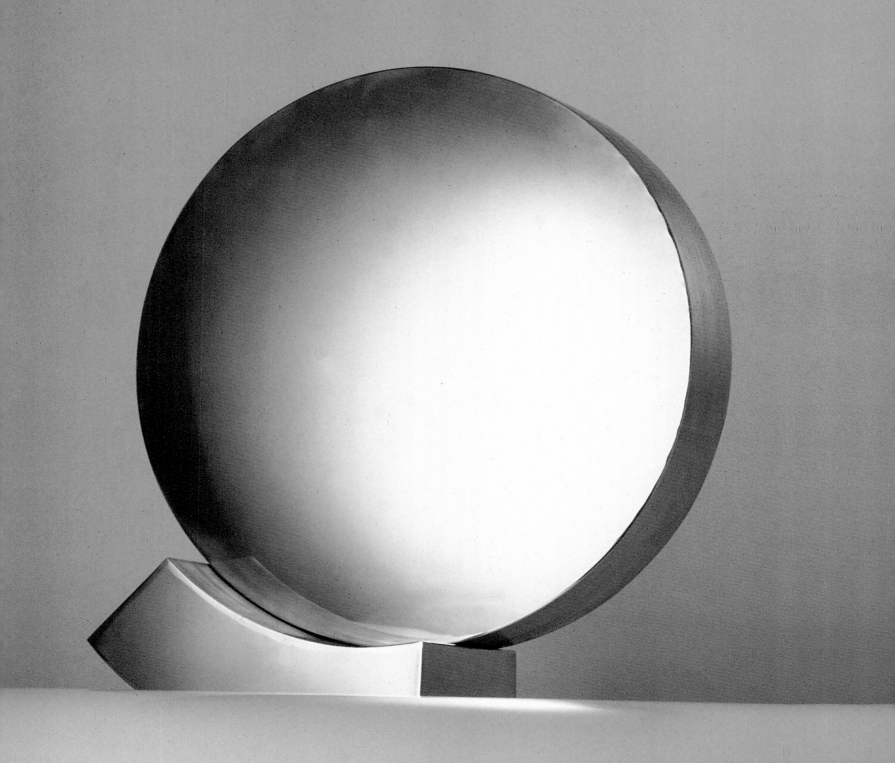

月明　LUNAR BRILLIANCE　1979　不銹鋼　68×65×25cm

竹簡　BOOK WISDOM　1984　不銹鋼　61×77×38cm（右頁圖）

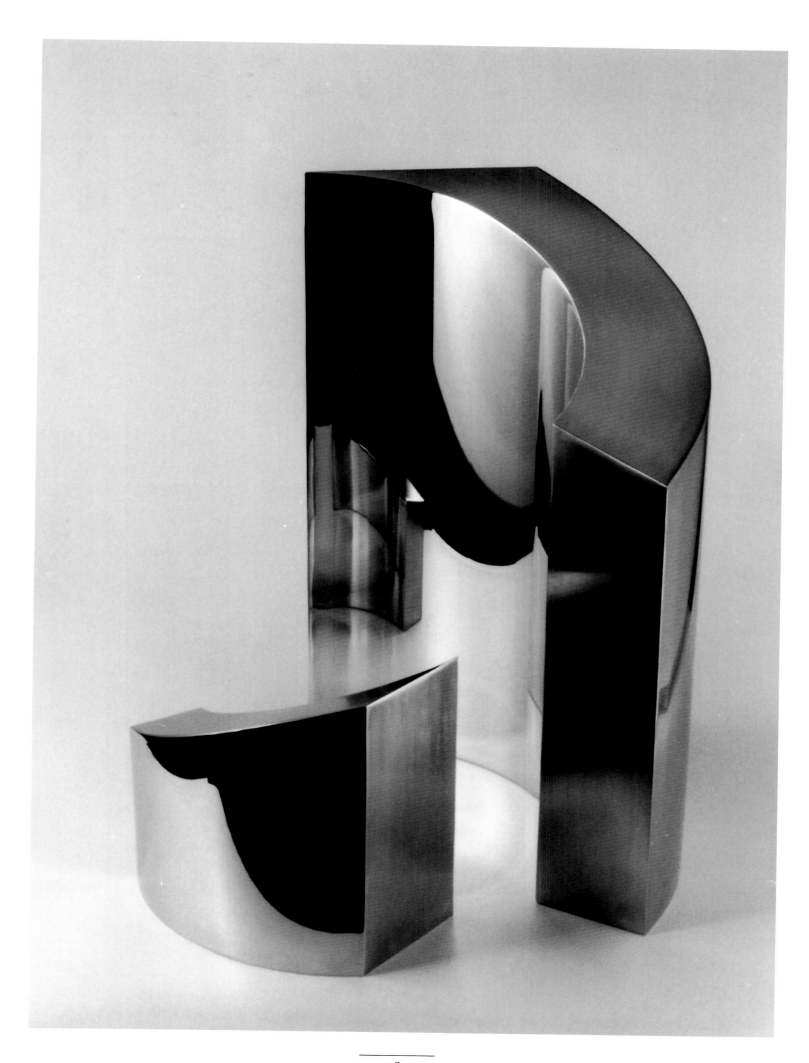

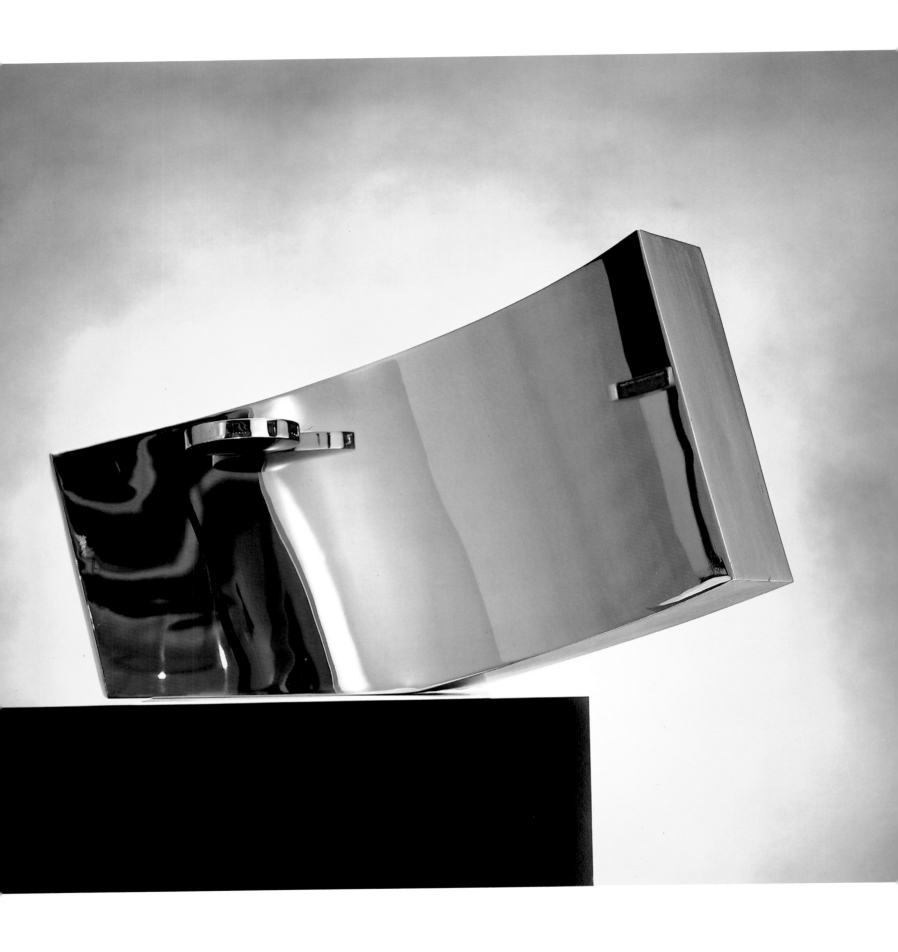

分合隨緣　SHADOW　MIRROR　1983　不銹鋼　107×35×31cm

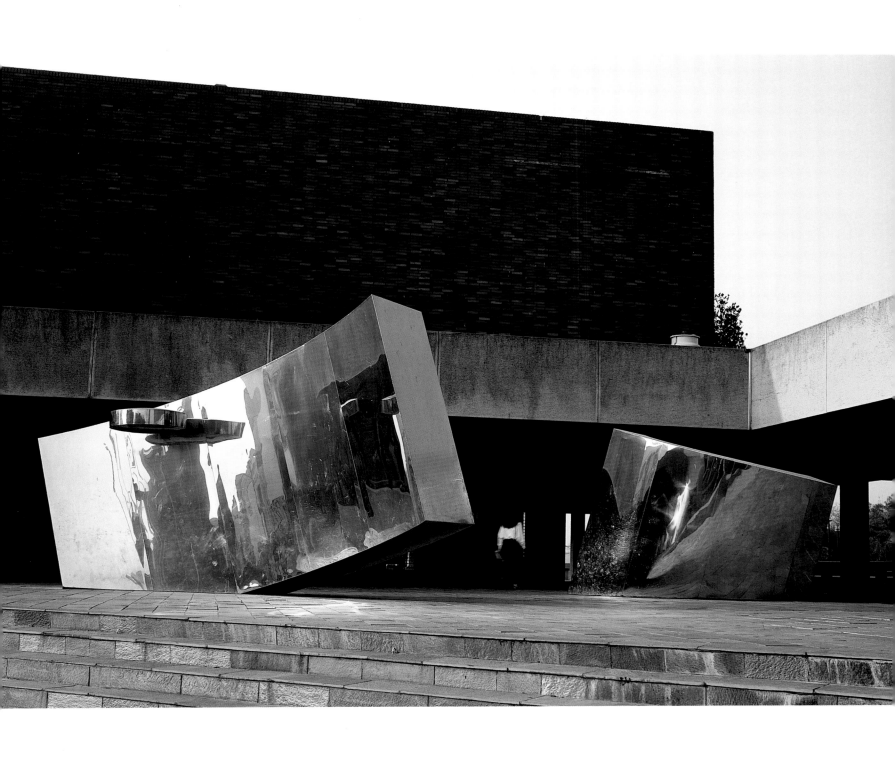

分合隨緣　SHADOW MIRROR　1983　不銹鋼　490×660×240cm

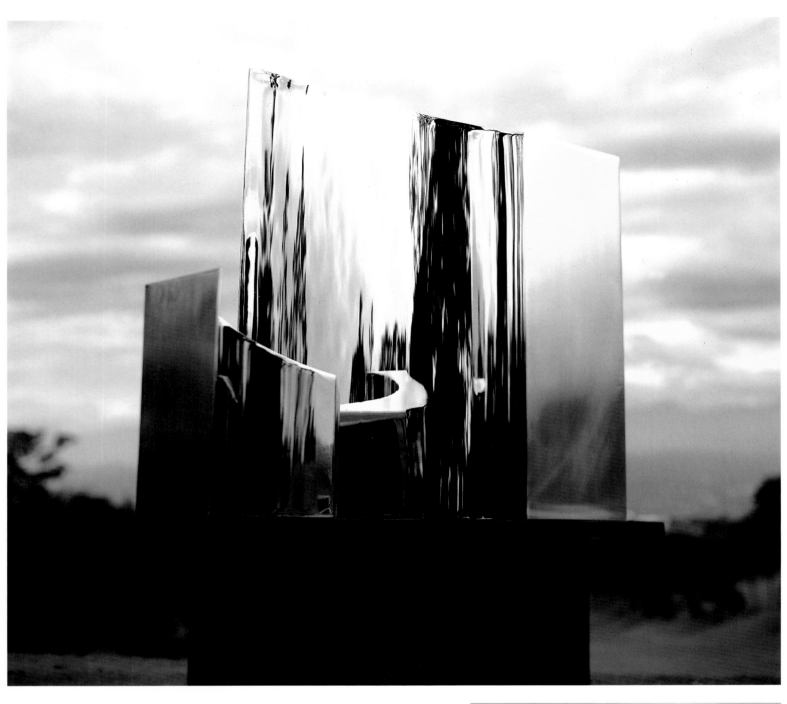

繼往開來　CONTINUITY　1984　不銹鋼　72×58×4.5cm

繼往開來　CONTINUITY　1984　不銹鋼　806×230×180cm

（右圖、右頁圖）

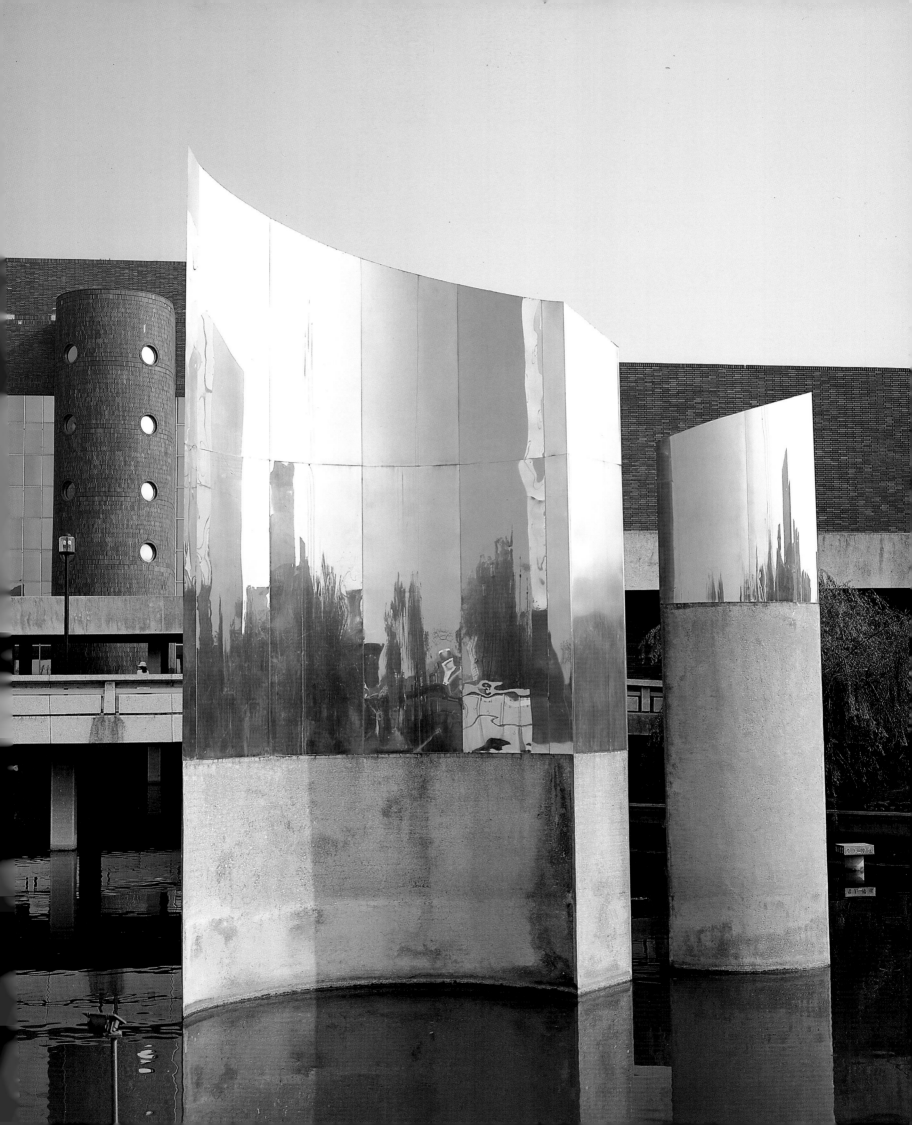

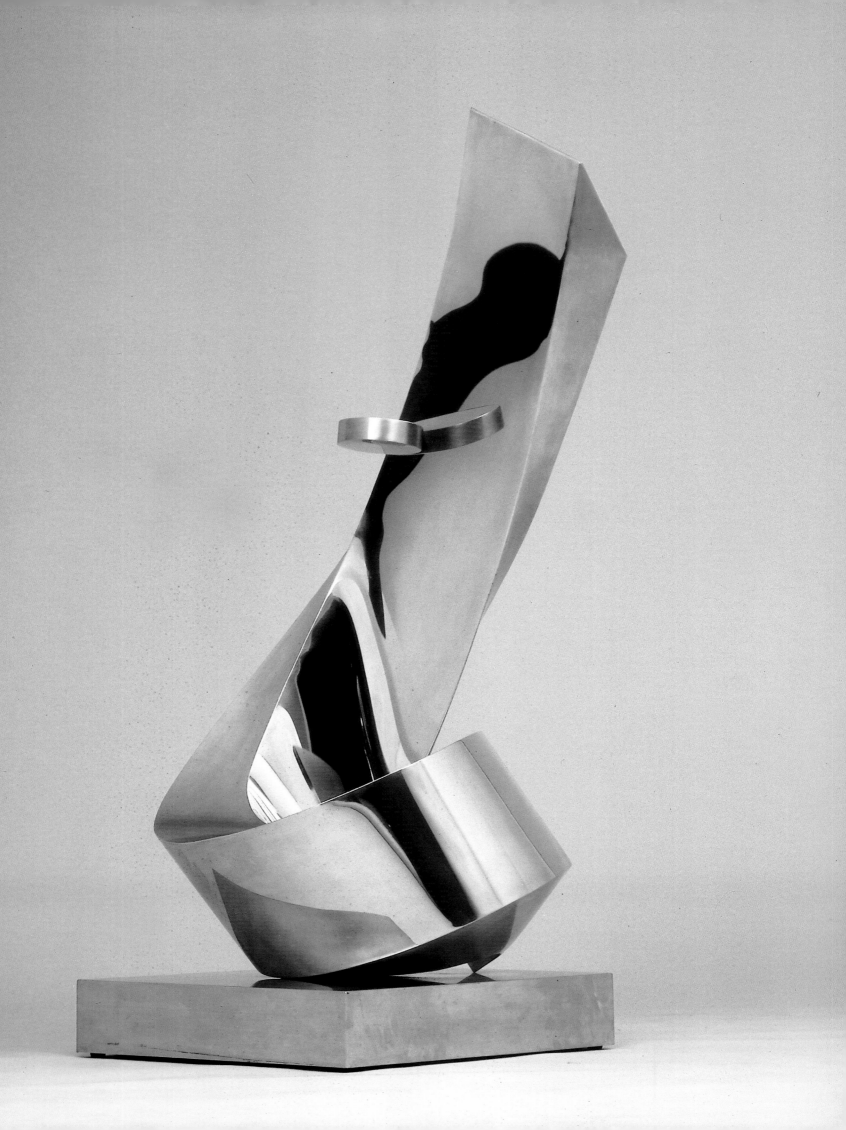

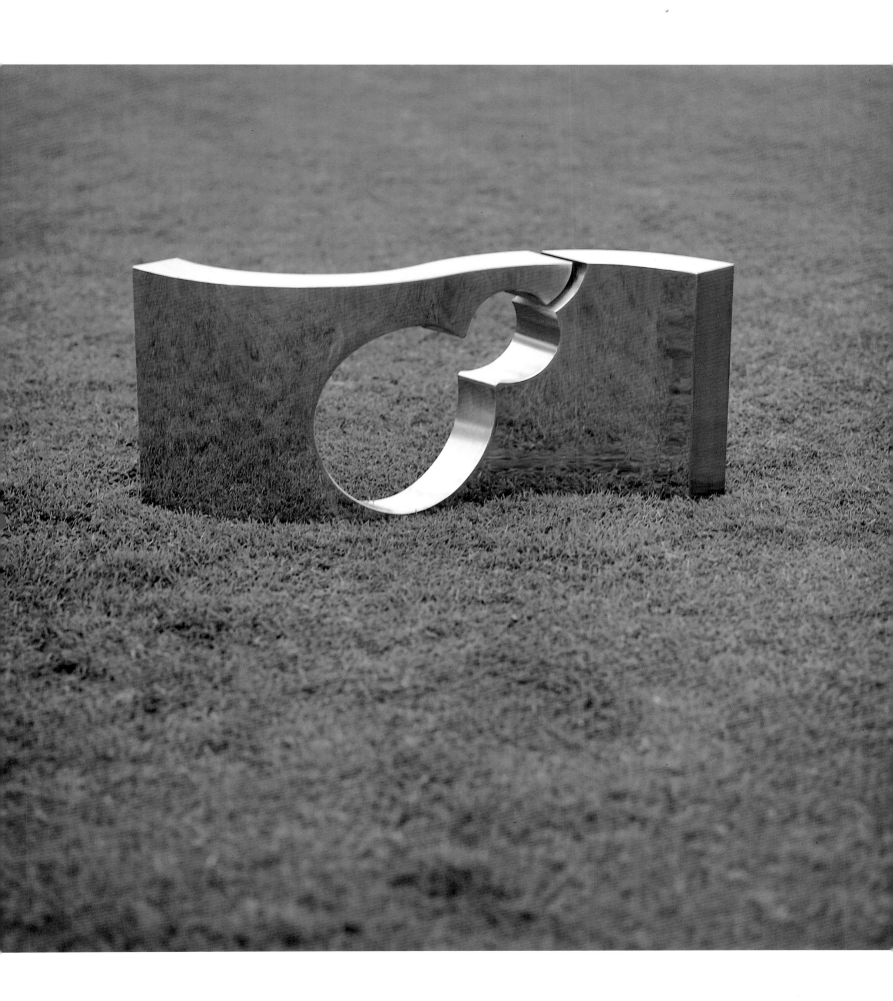

銀河之旅　MILKY　WAY　1985　不銹鋼　135×70×50cm（左頁圖）

大千門　UNION　1985　不銹鋼　31×72×20cm

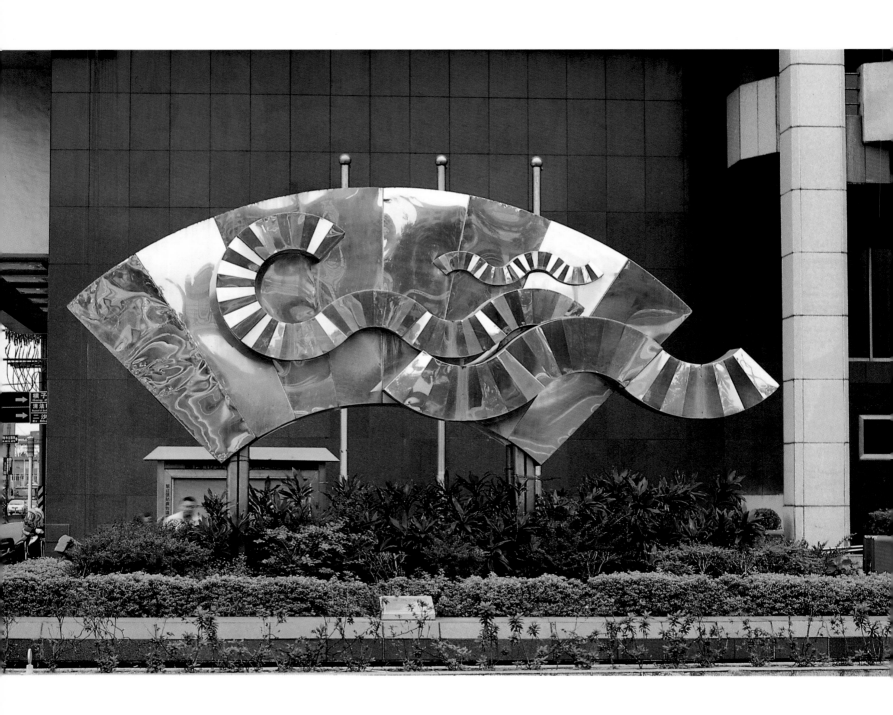

善的循環　BENIGN CIRCLE　1985　不銹鋼　450×100×730cm

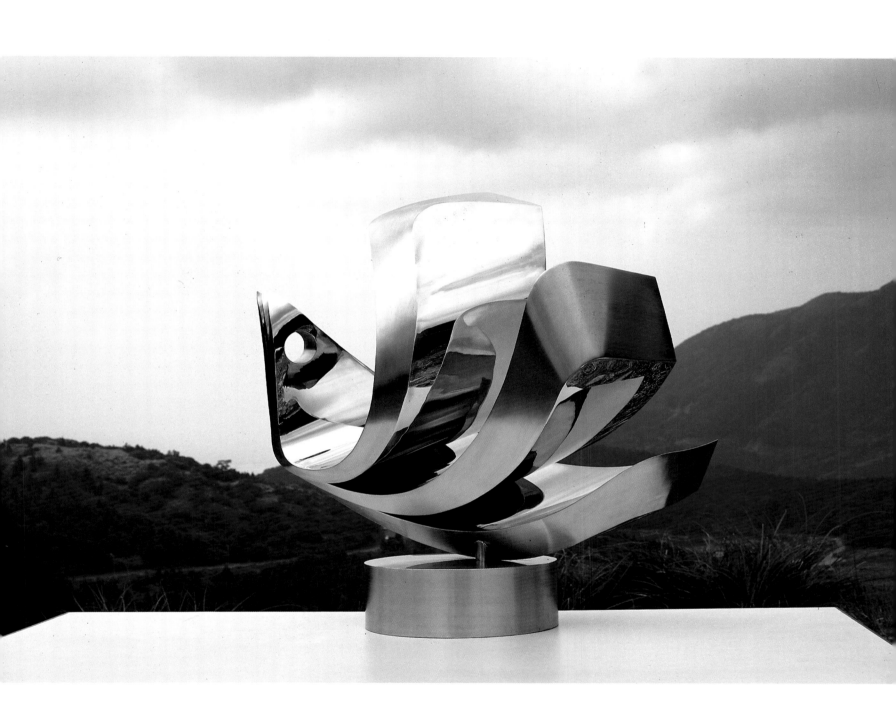

小鳳翔　YOUNG PHOENIX　1986　不銹鋼　80×74×38cm

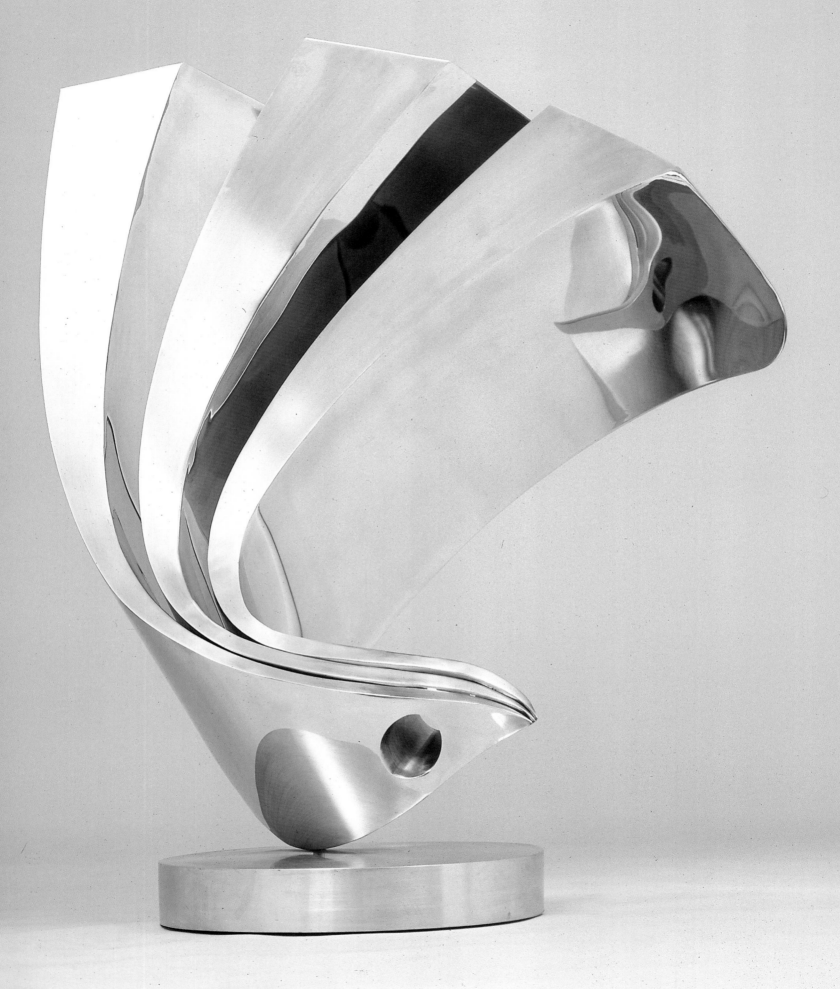

鳳翔　PHOENIX　1986　不銹鋼　60×50×25cm

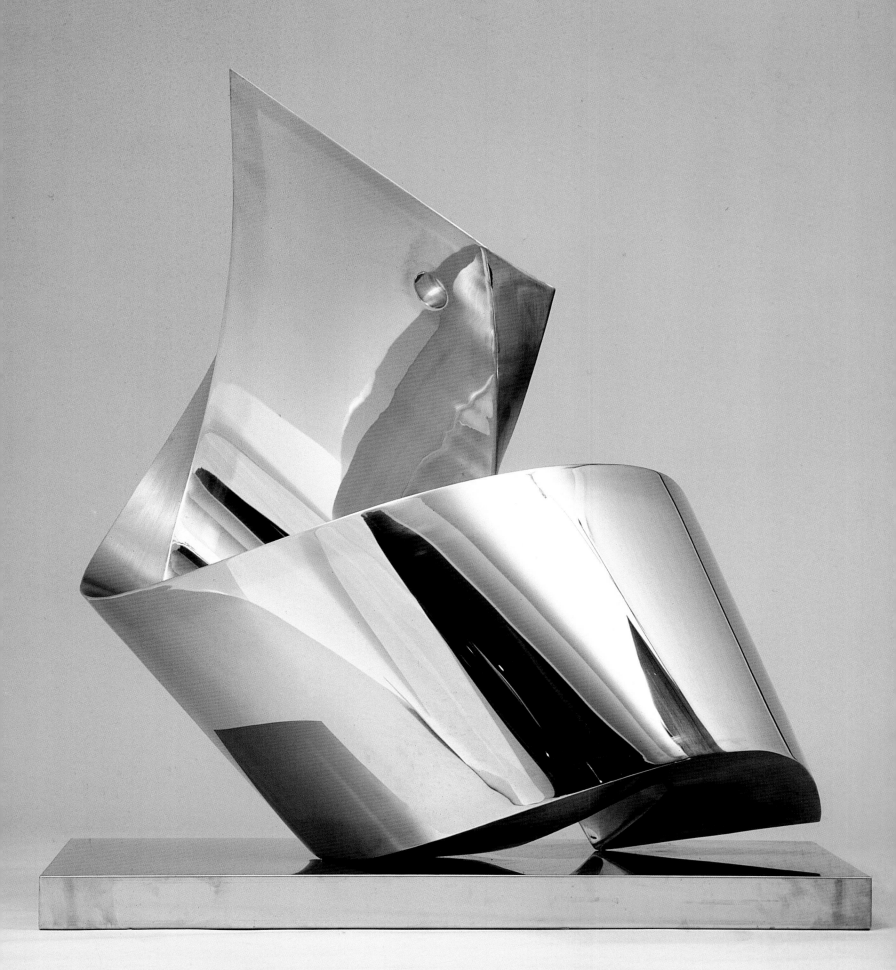

回到太初　RETURN TO THE BEGINNING　1986　不銹鋼　152×182×223cm

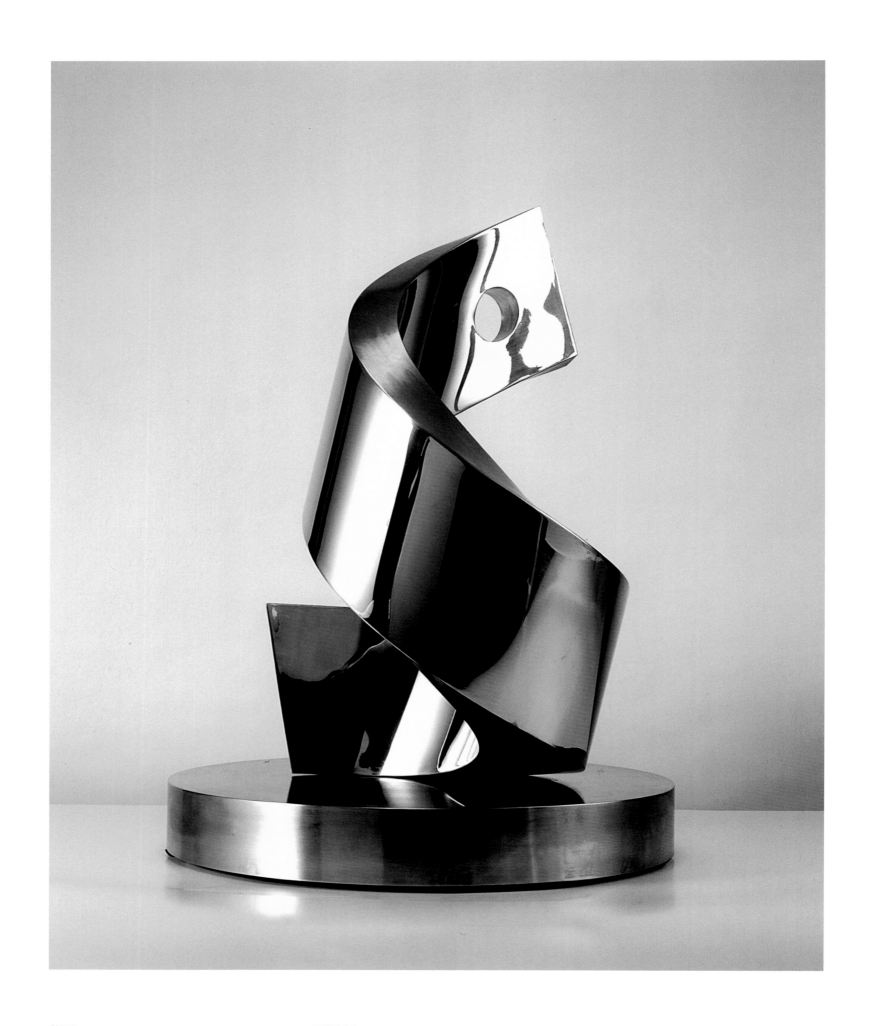

龍躍　LEAP OF THE DRAGON　1986　不銹鋼　82×60×60cm

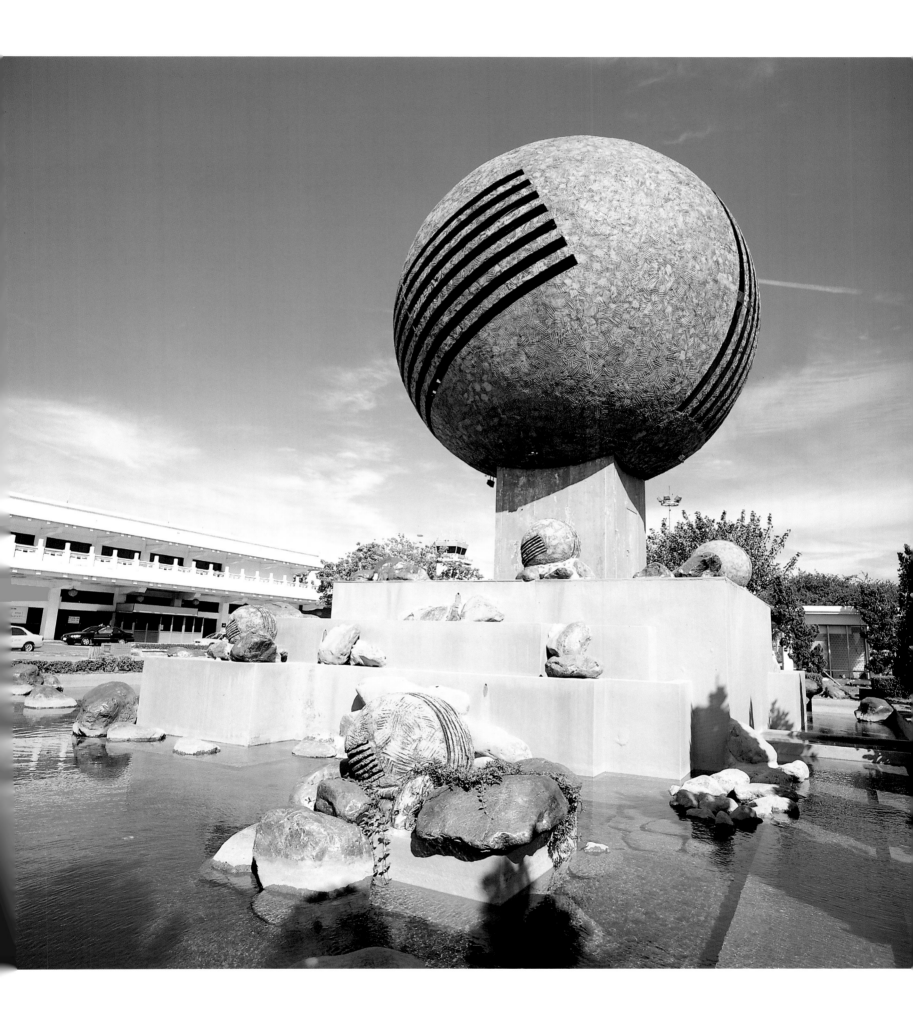

孺慕之球　ADORE　1986　鋼筋混凝土、石　1290×800×800cm

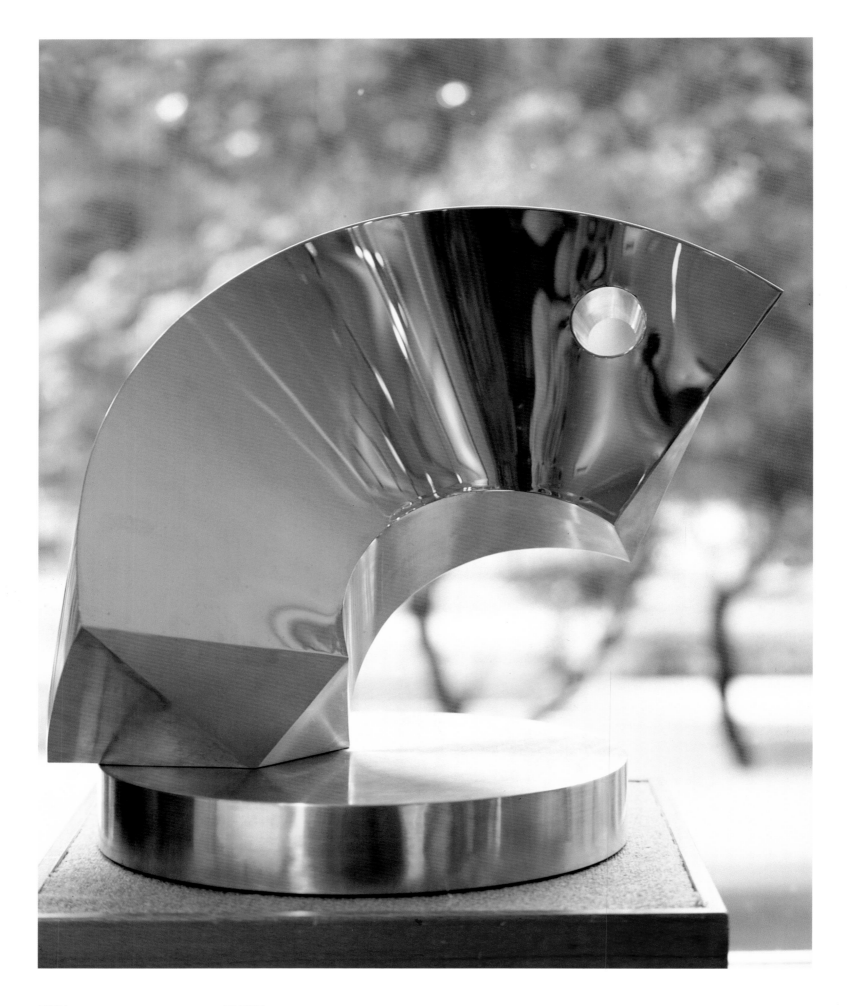

日曜　SUN GLORY　1986　不銹鋼　82×68×50cm

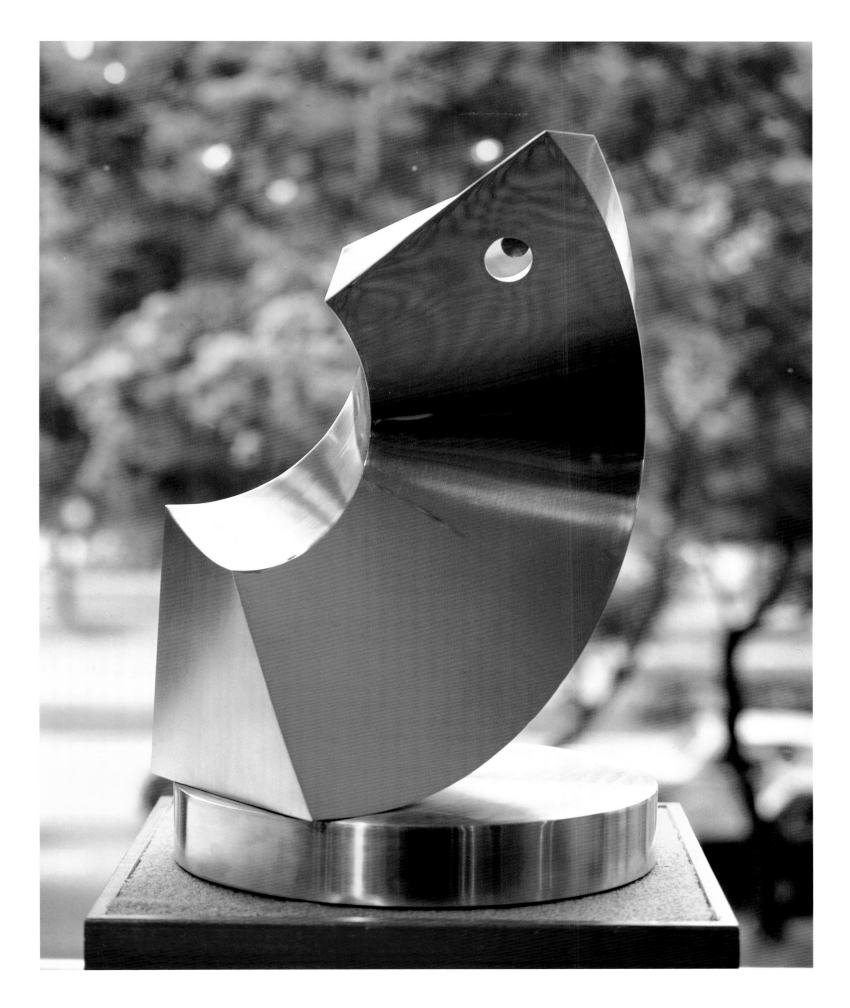

月華　MOON CHARM　1986　不銹鋼　75×65×55cm

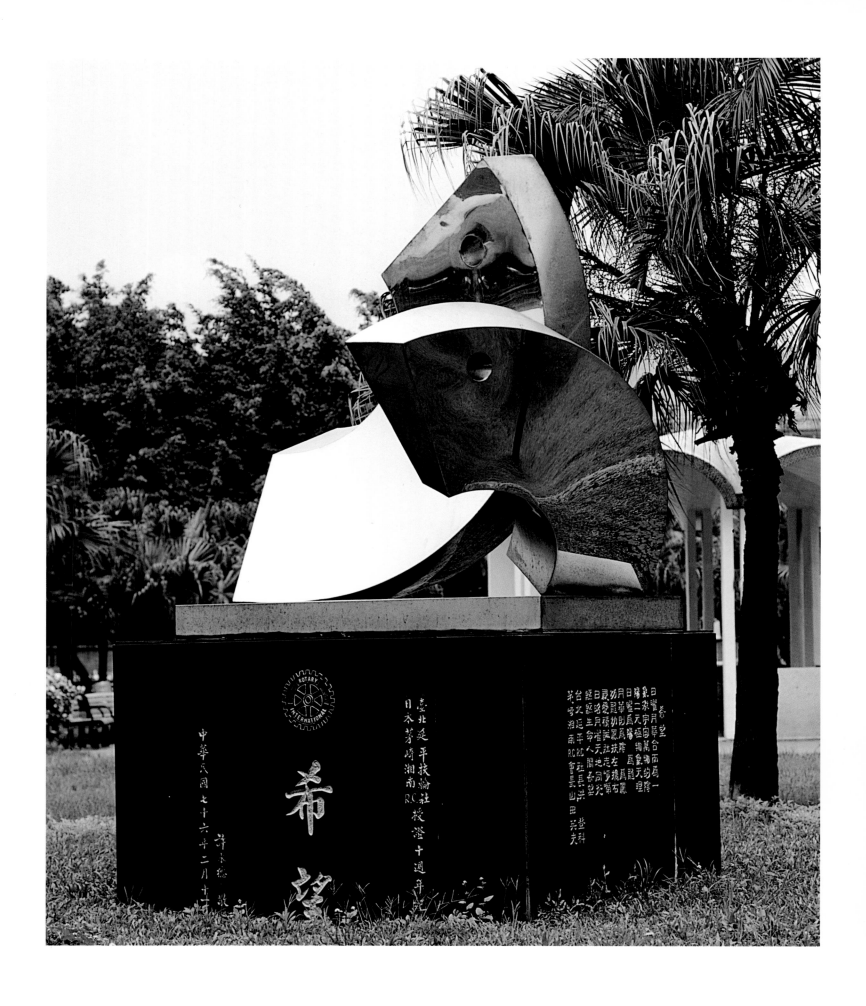

希望　HOPE　1987　不銹鋼　206×180×122cm

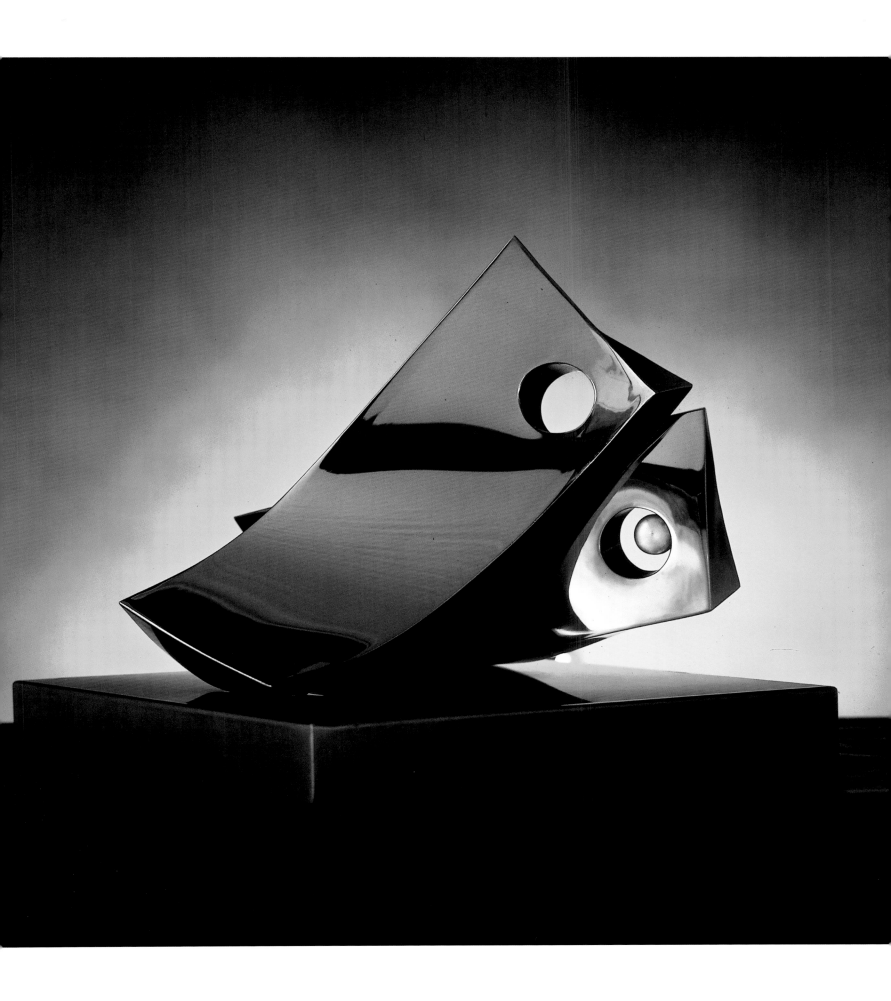

伴侶　COMPANIONSHIP　1987　不銹鋼　38×60×50cm

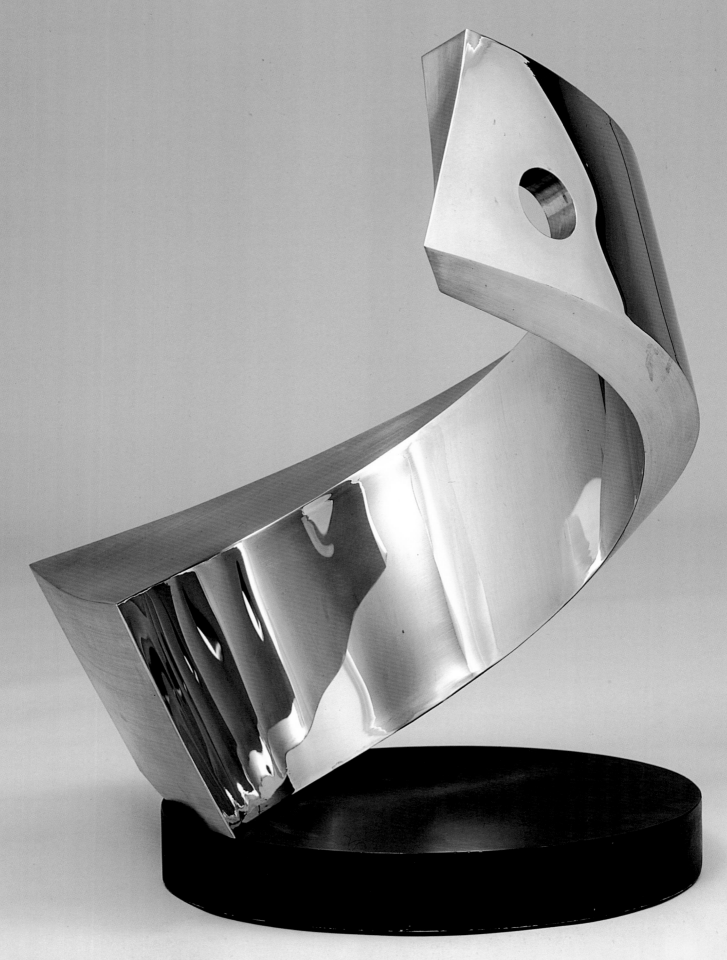

日昇　SUNRISE　1987　不銹鋼　80×58×58cm

月恆　LUNAR PERMANENCE　1987　不銹鋼　97×58×58cm（右頁圖）

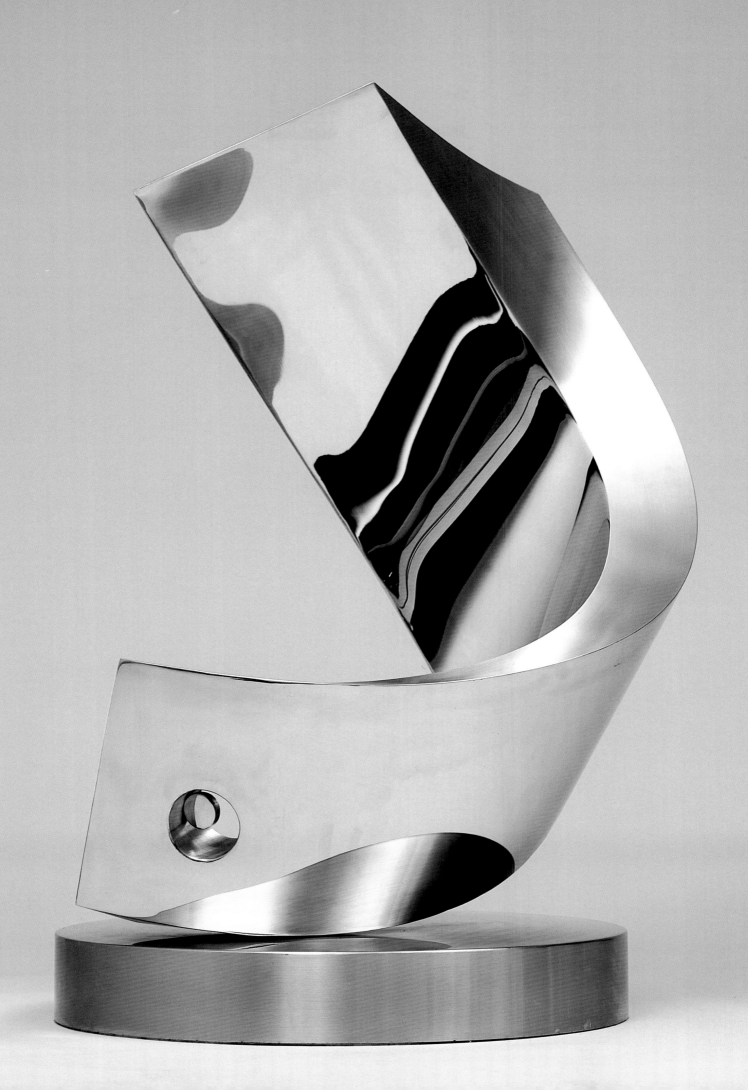

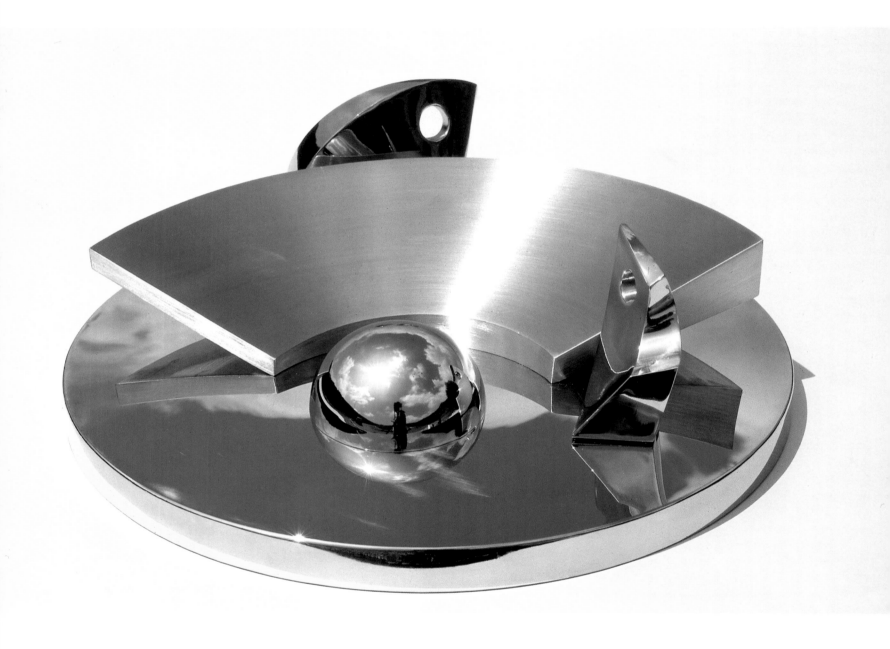

喜悅與期盼　JOY & EXPECTATION　1987　不銹鋼　15×45×45cm

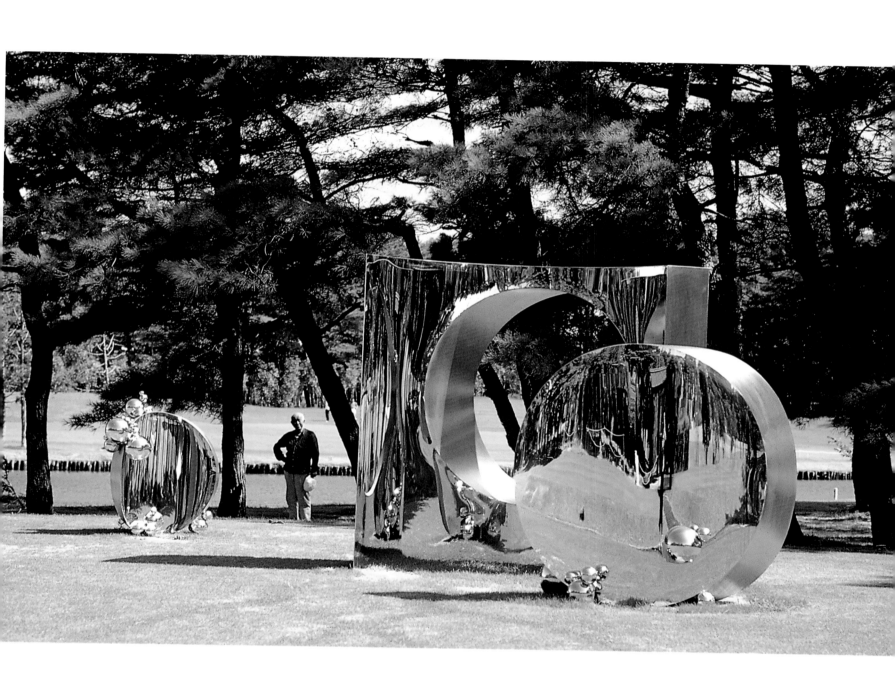

天地星縁　COSMIC ENCOUNTER　1987　不銹鋼　200×300×140cm

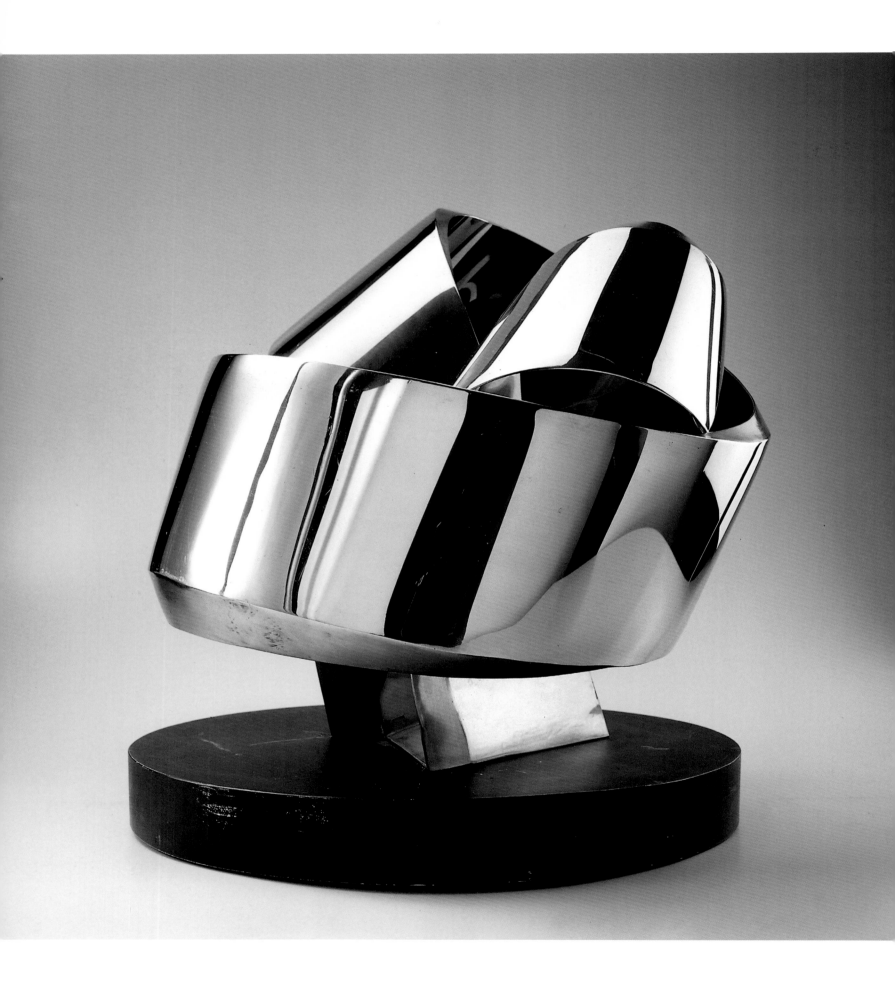

茁壯（一）　GROWTH（1）　1988　不銹鋼　48×50×50cm

茁壯（二）　GROWTH（2）　1988　不銹鋼　200×180×130cm（右頁圖）

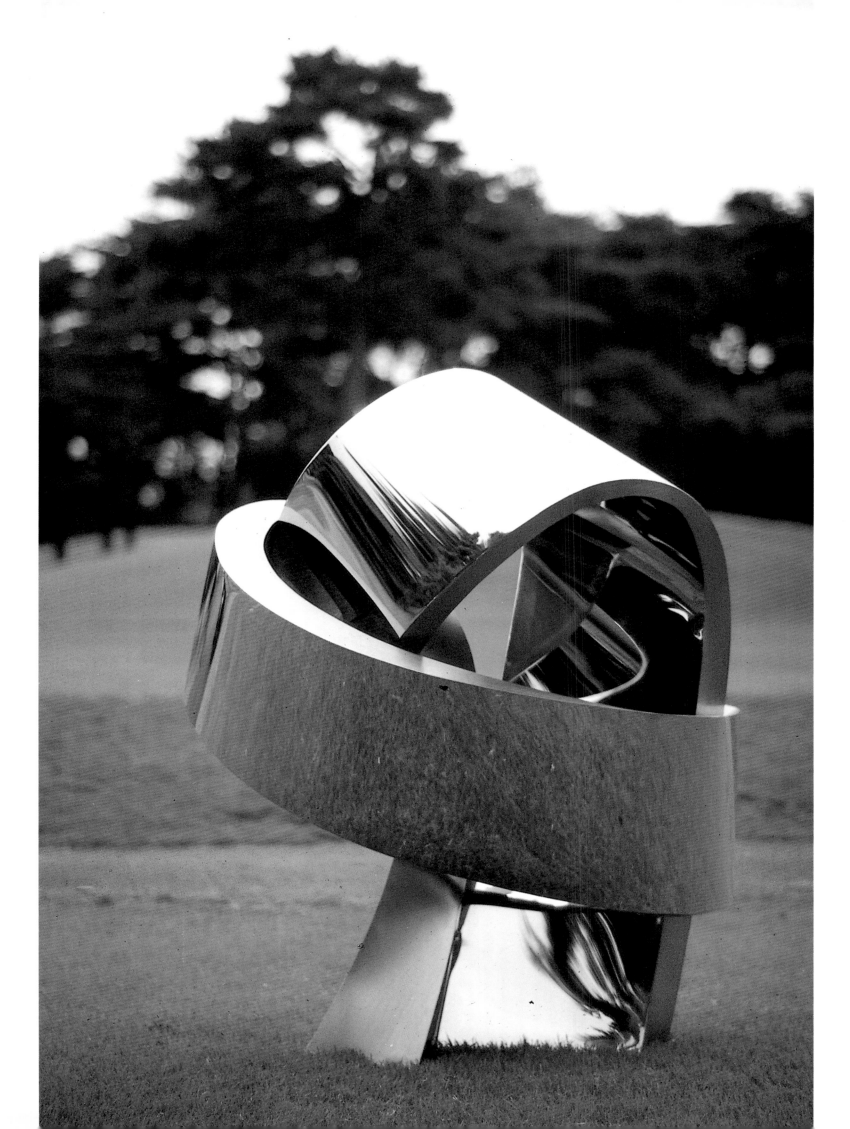

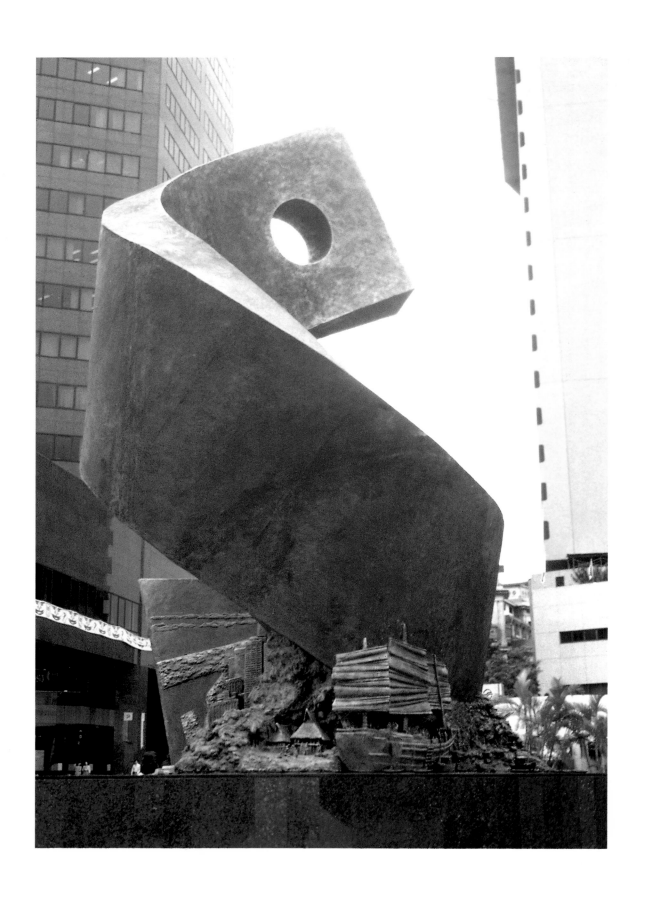

向前邁進　MARCH FORWARD　1988　銅　高約850cm

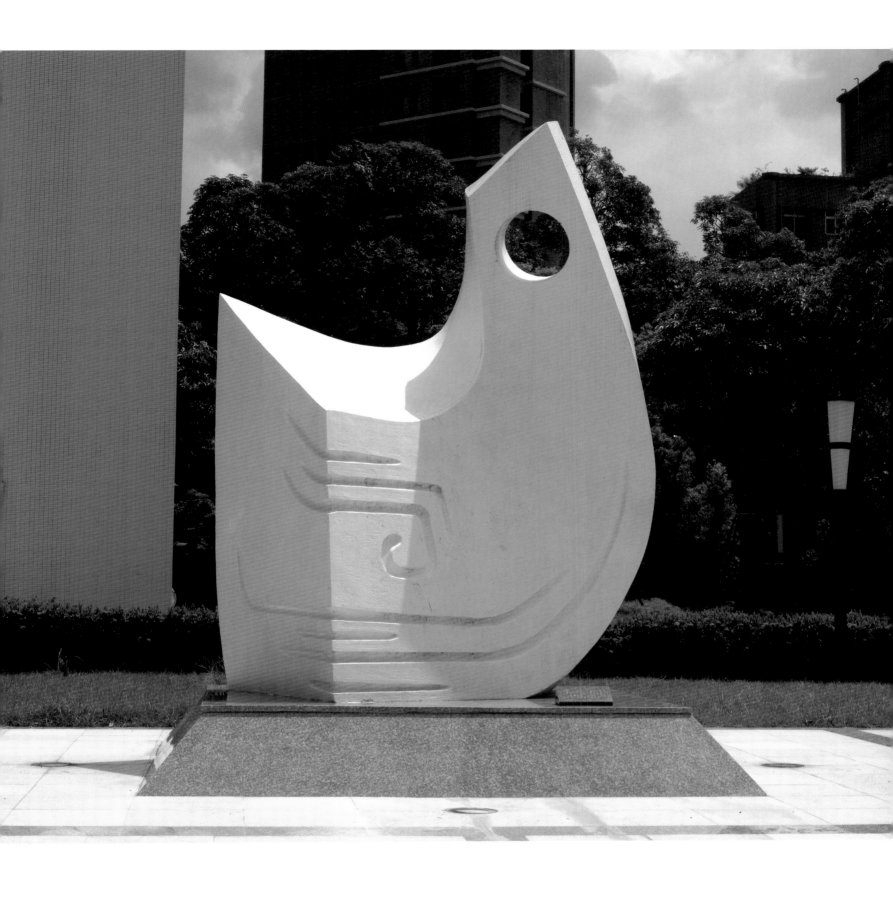

止於至善　ULTIMATE GOODNESS　1989　水泥、鋼筋　480×500×500cm

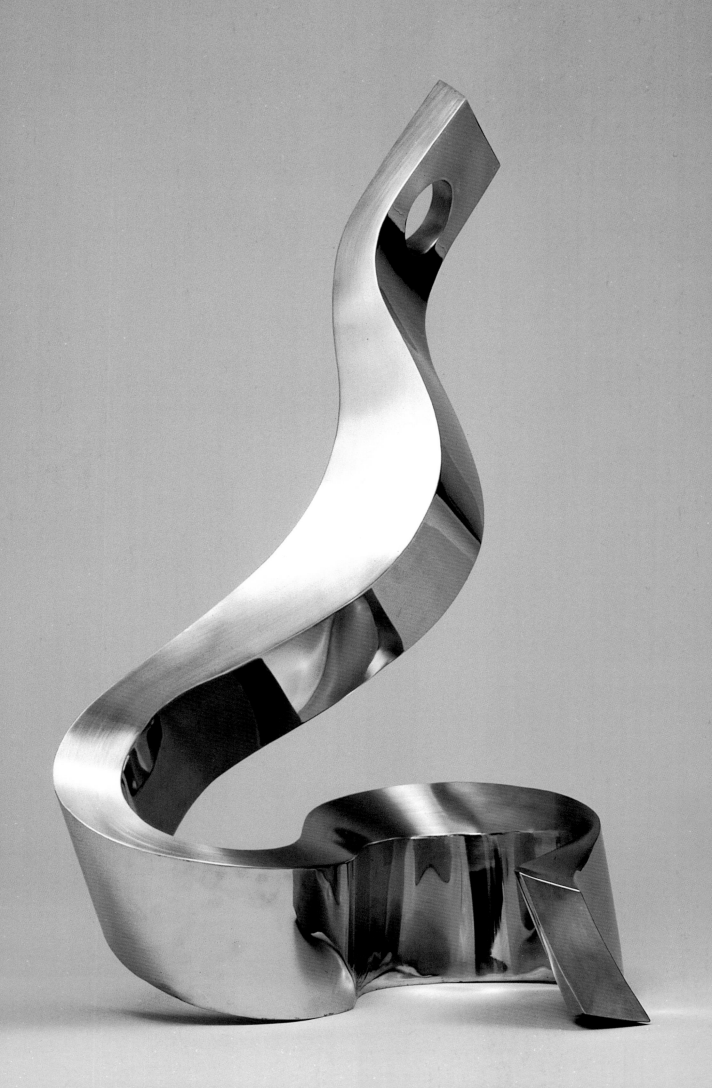

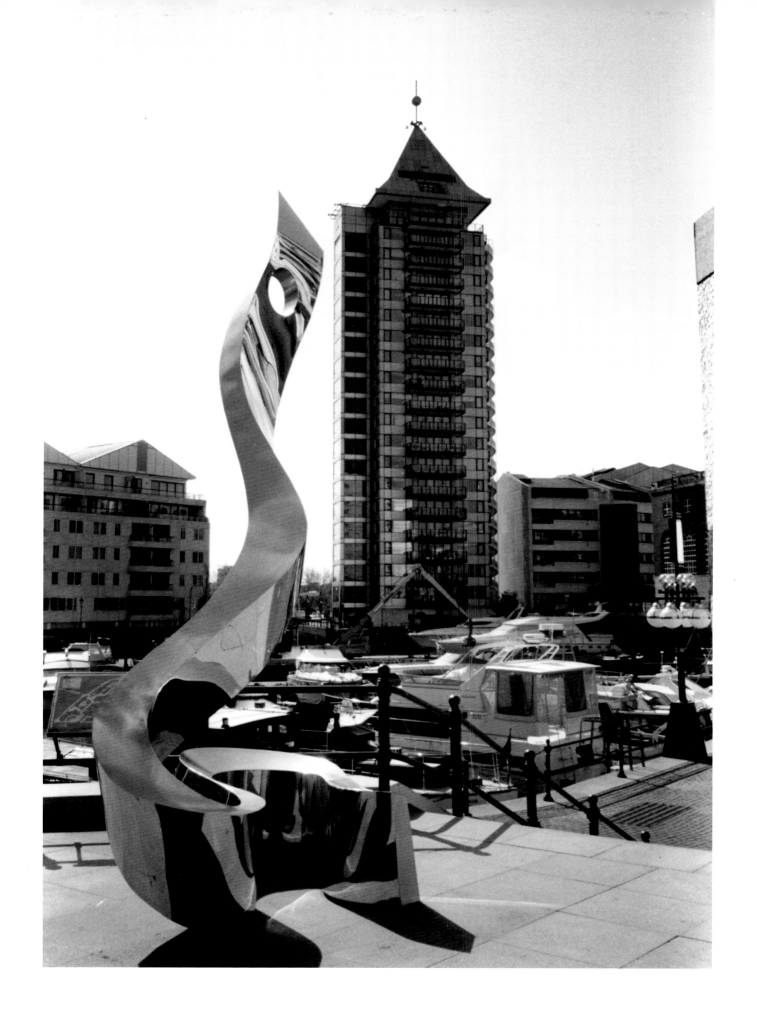

龍賦　DRAGON'S PSALM　1989　不銹鋼　87×50×36cm（左頁圖）

龍賦　DRAGON'S PSALM　1996　不銹鋼　450×160×190cm

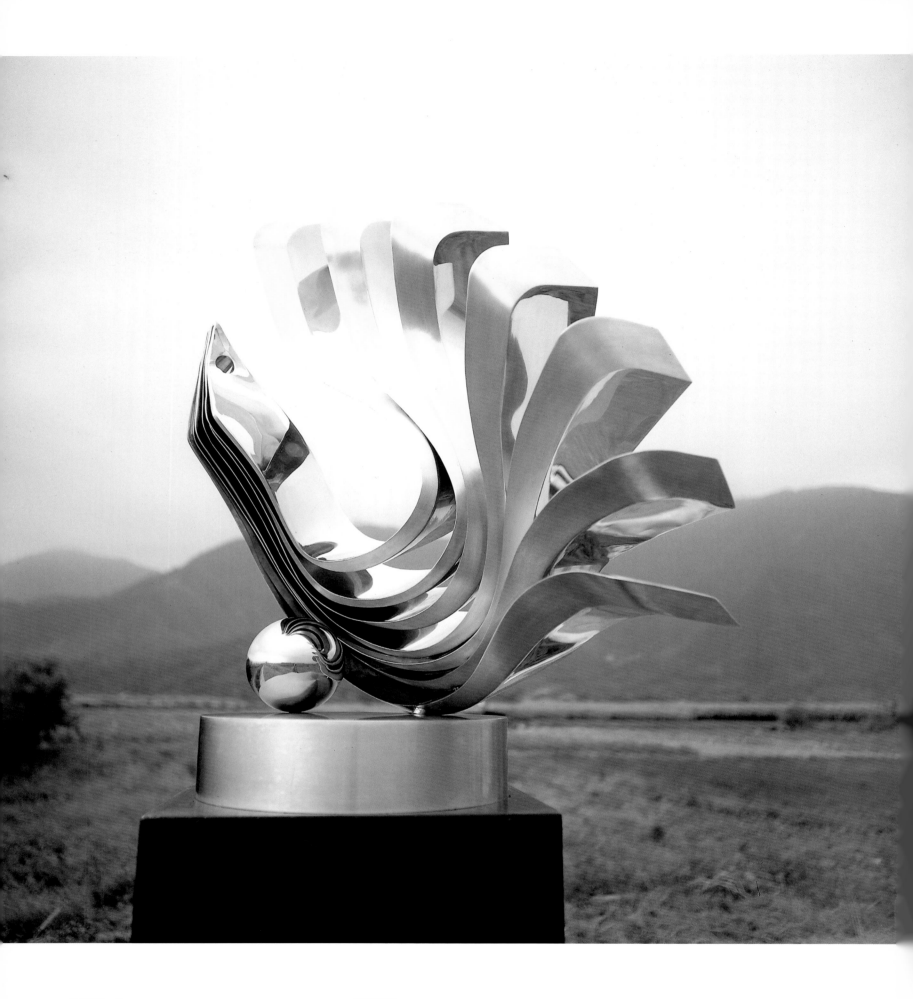

天下為公　ALL FOR THE PUBLIC　1989　不銹鋼　92×66×40cm

天下為公　ALL FOR THE PUBLIC　1989　不銹鋼　535×400×240cm(右頁圖)

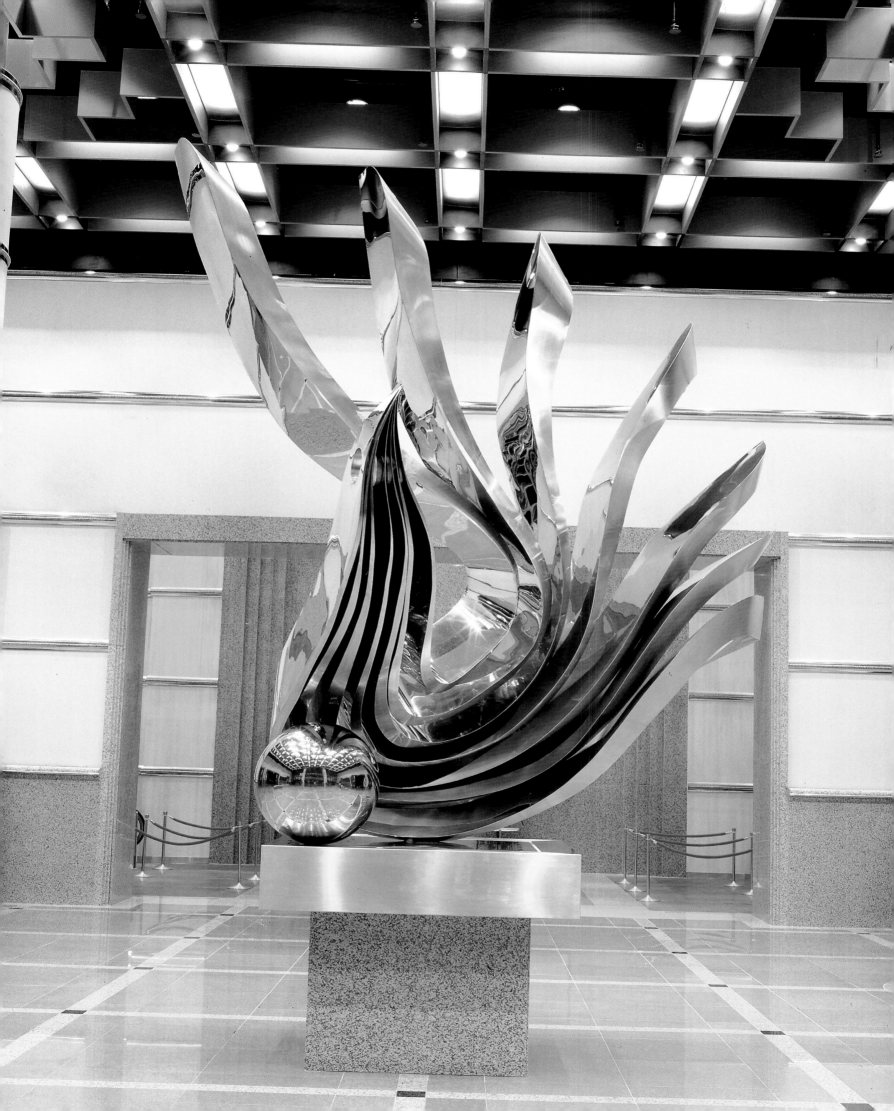

至德之翔　THE FLIGHT OF ABSOLUTE VIRTUE　1989　不銹鋼　72×75×40cm

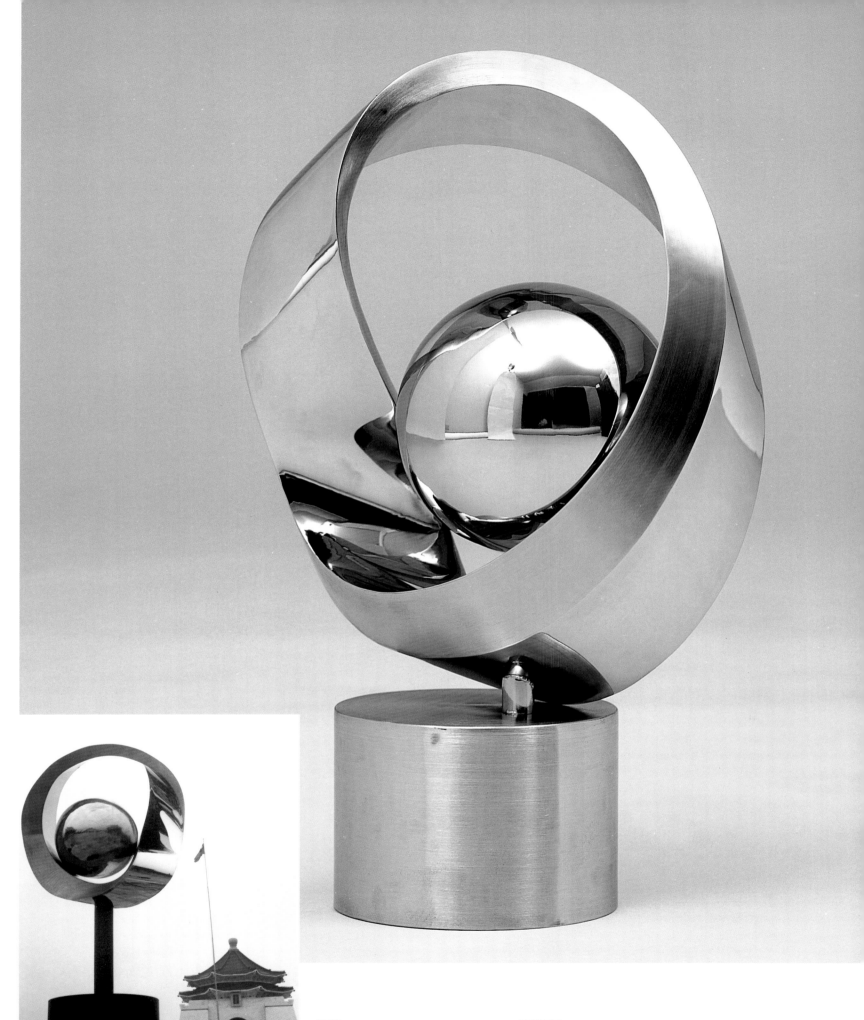

常新　NEW FOREVER　1990　不銹鋼　600×140×280cm（左圖）

常新　NEW FOREVER　1990　不銹鋼　47×26×14cm（上圖）

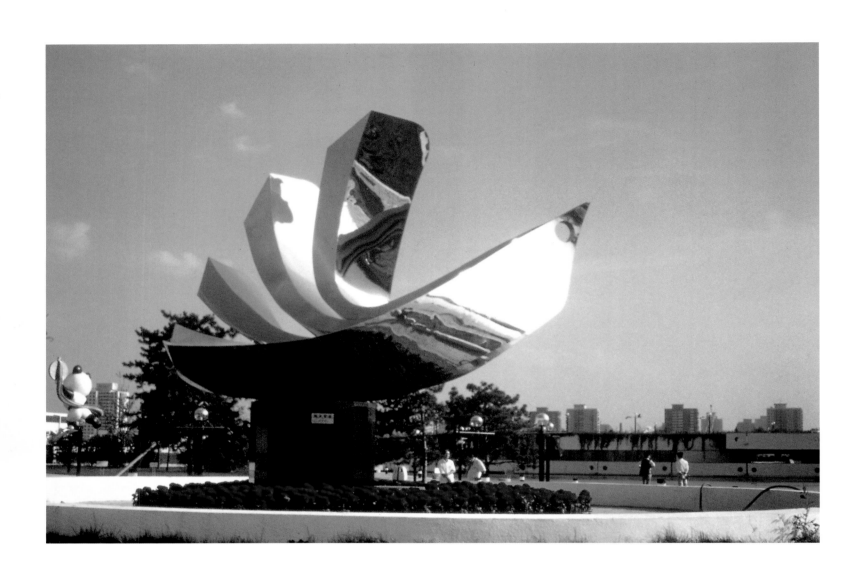

鳳凌霄漢（一）　PHOENIX SCALES THE HEAVENS（1）　1990　不銹鋼　580×580×320cm

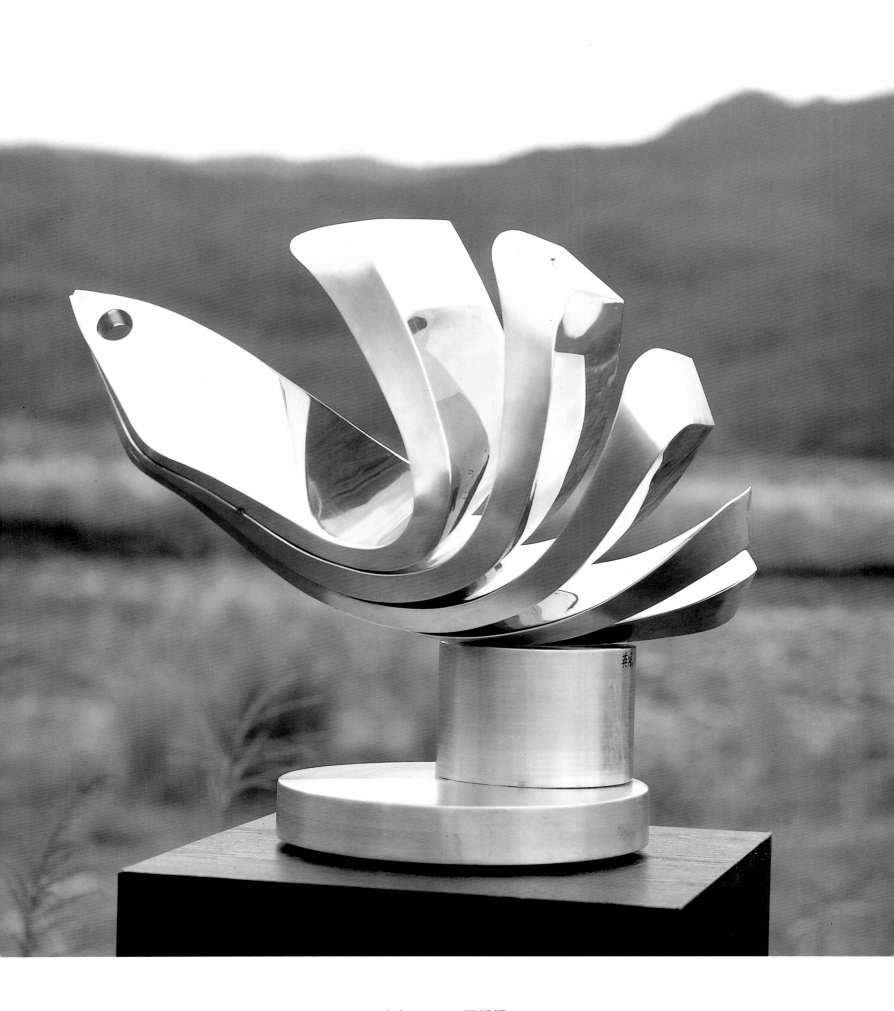

鳳凌霄漢（一）　PHOENIX SCALES THE HEAVENS（1）　1990　不銹鋼　60×65×40cm

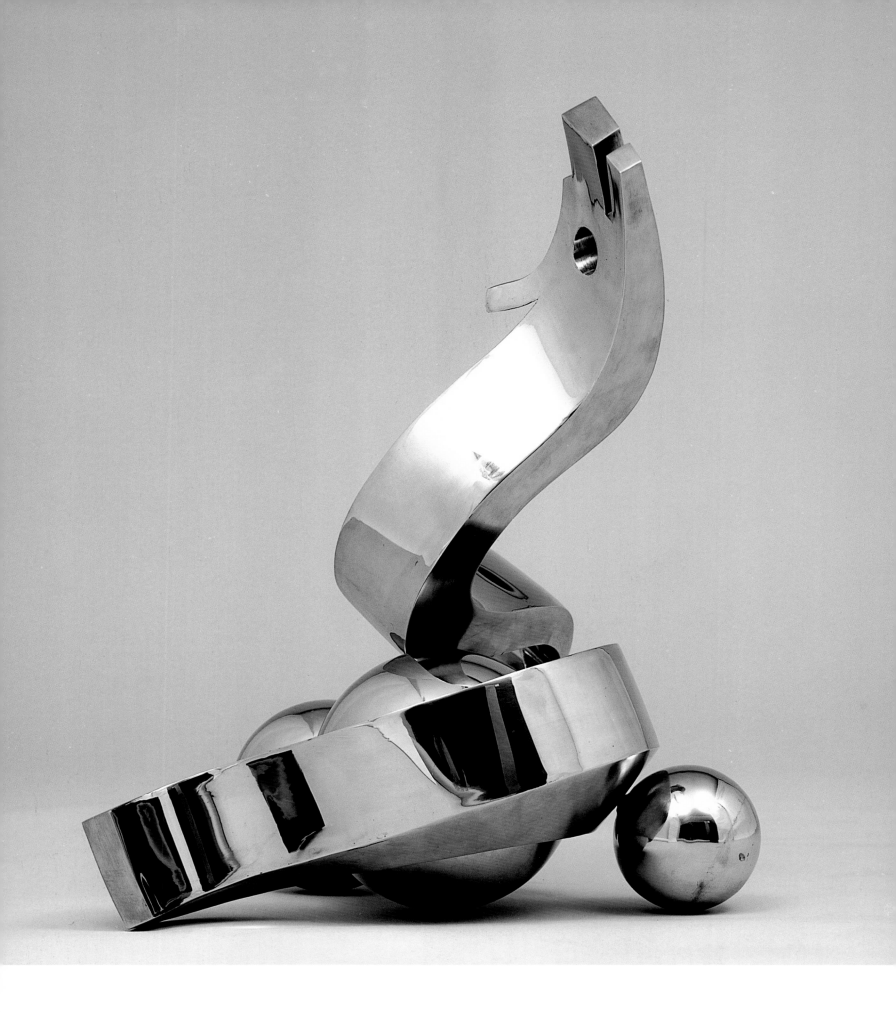

飛龍在天　FLYING DRAGON　1990　不銹鋼　62.5×50×45cm

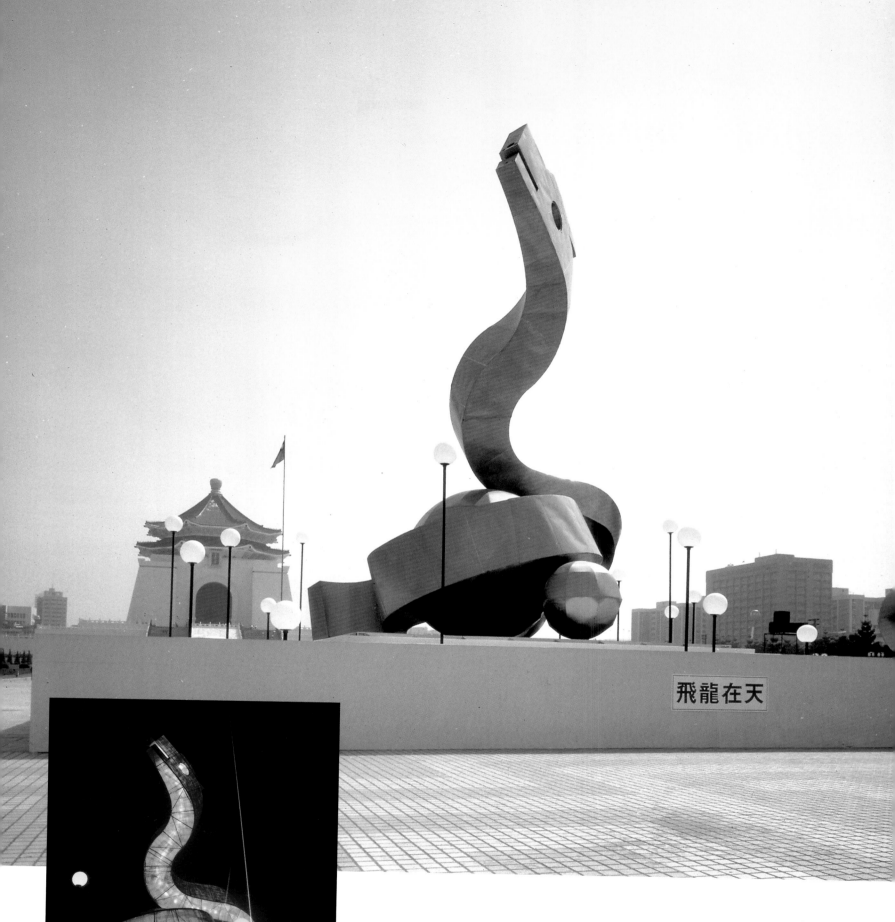

飛龍在天　FLYING DRAGON　1990　不銹鋼、雷射光
1200×1000×1000cm

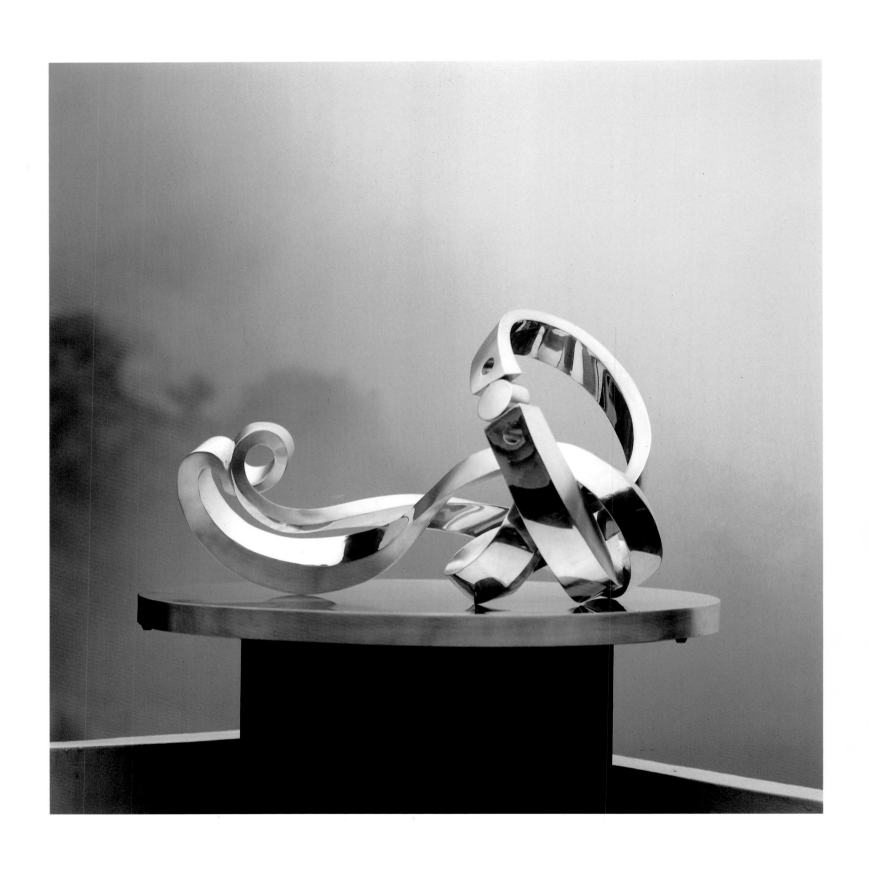

雙龍戲珠　PAIR OF DRAGONS　1990　不銹鋼　50×100×60cm

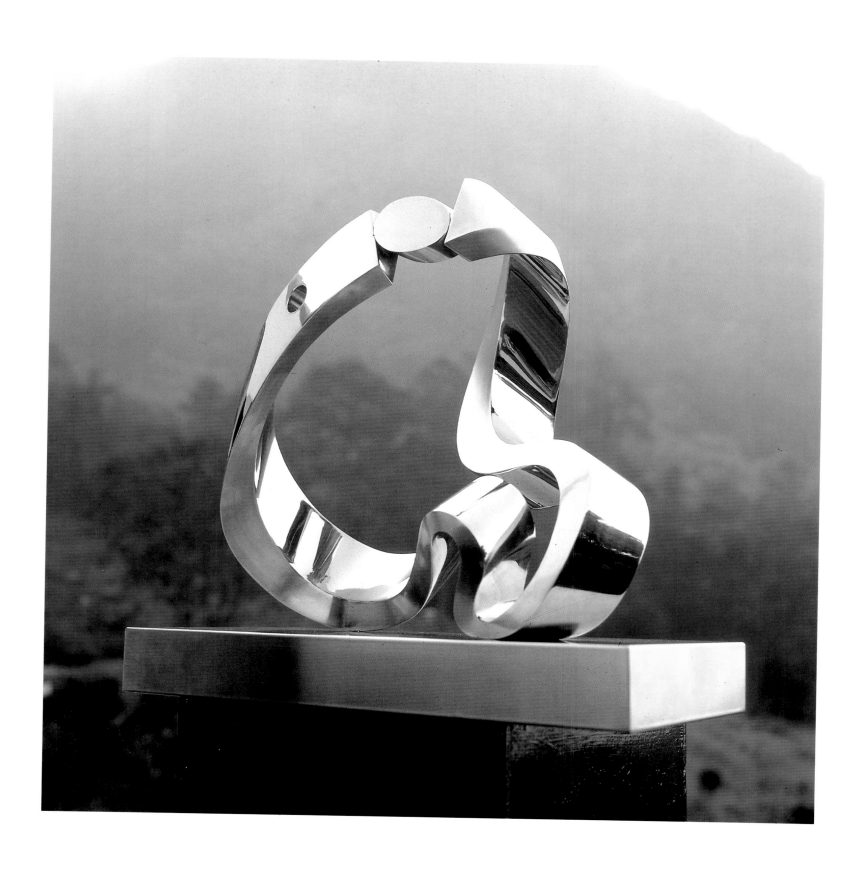

龍嘯太虛　DRAGON SHRILL IN THE COSMIC VOID　1991　不銹鋼　112×112×80cm

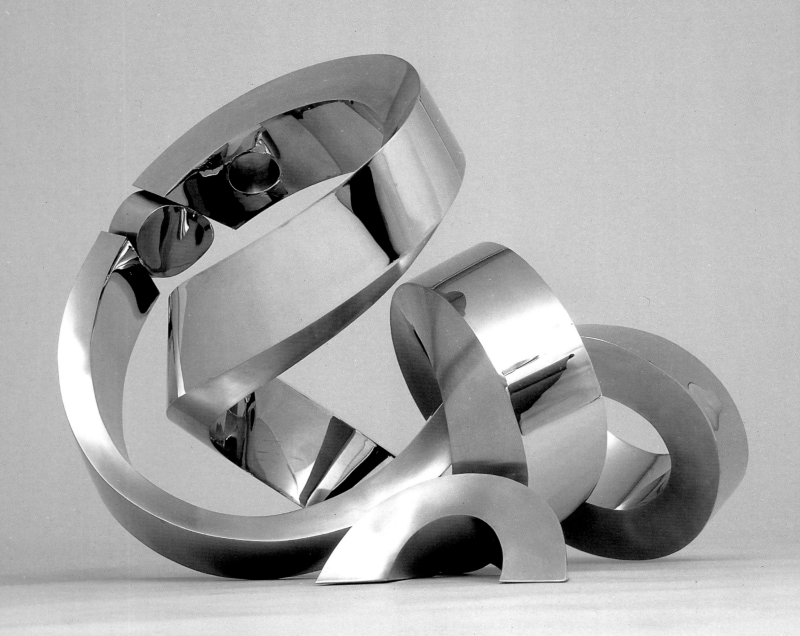

翔龍獻瑞　FLYING DRAGON TO PRESENT GOOD FORTUNE　1991　不銹鋼　88×67×82cm

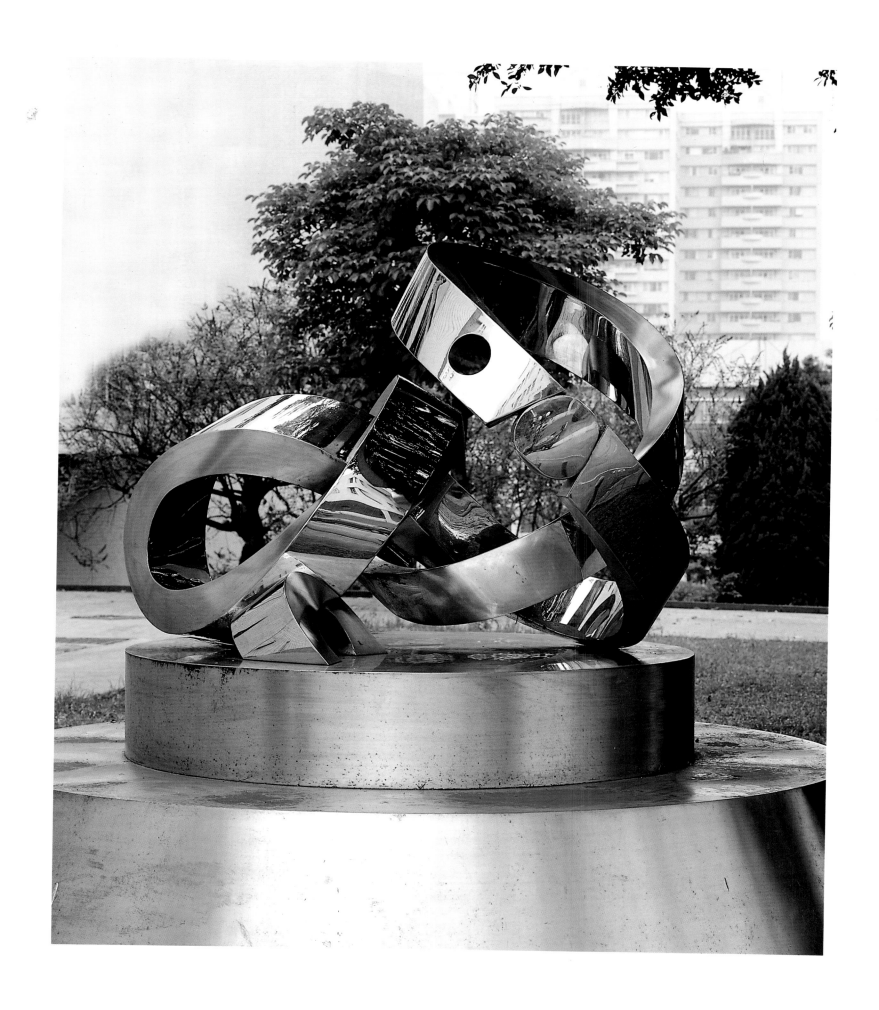

翔龍獻瑞　FLYING DRAGON TO PRESENT GOOD FORTUNE　2000　不銹鋼　113×161×123cm

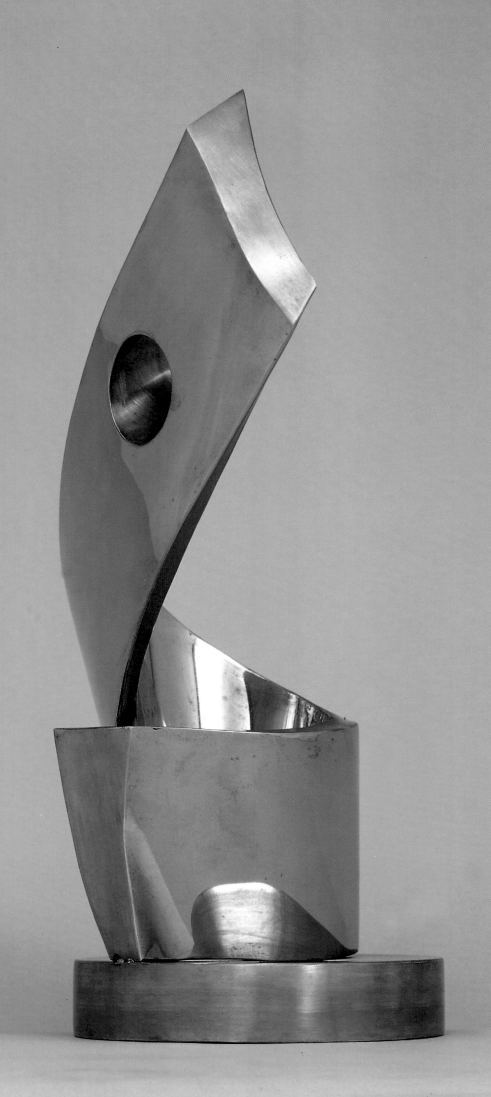

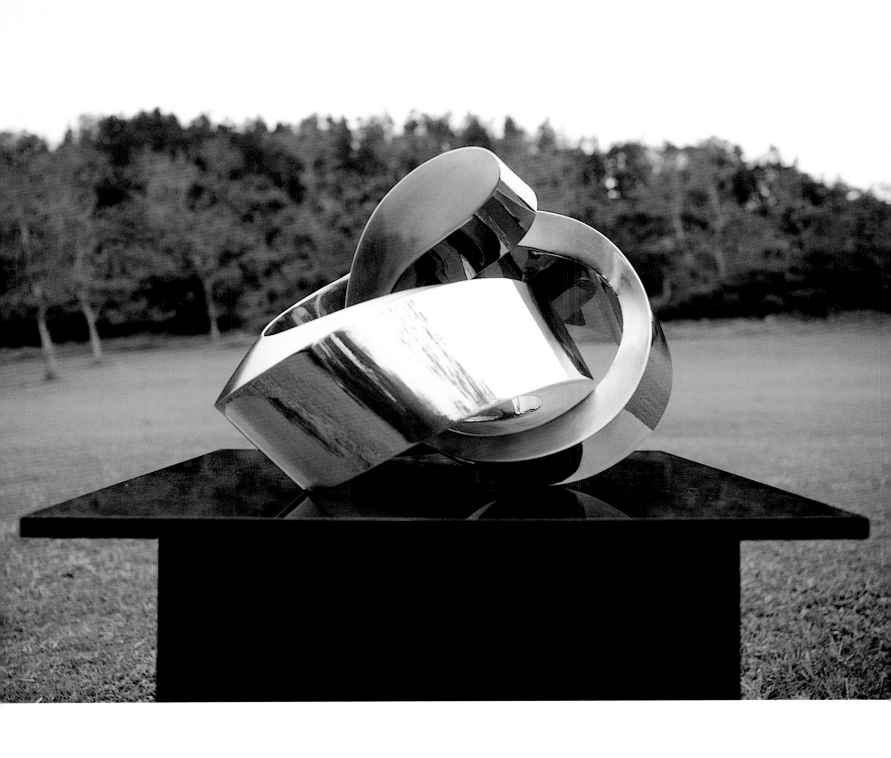

昂　UPWARD　1991　不銹鋼　40×25×20cm（左頁圖）

結　THE KNOT　1991　不銹鋼　尺寸未詳

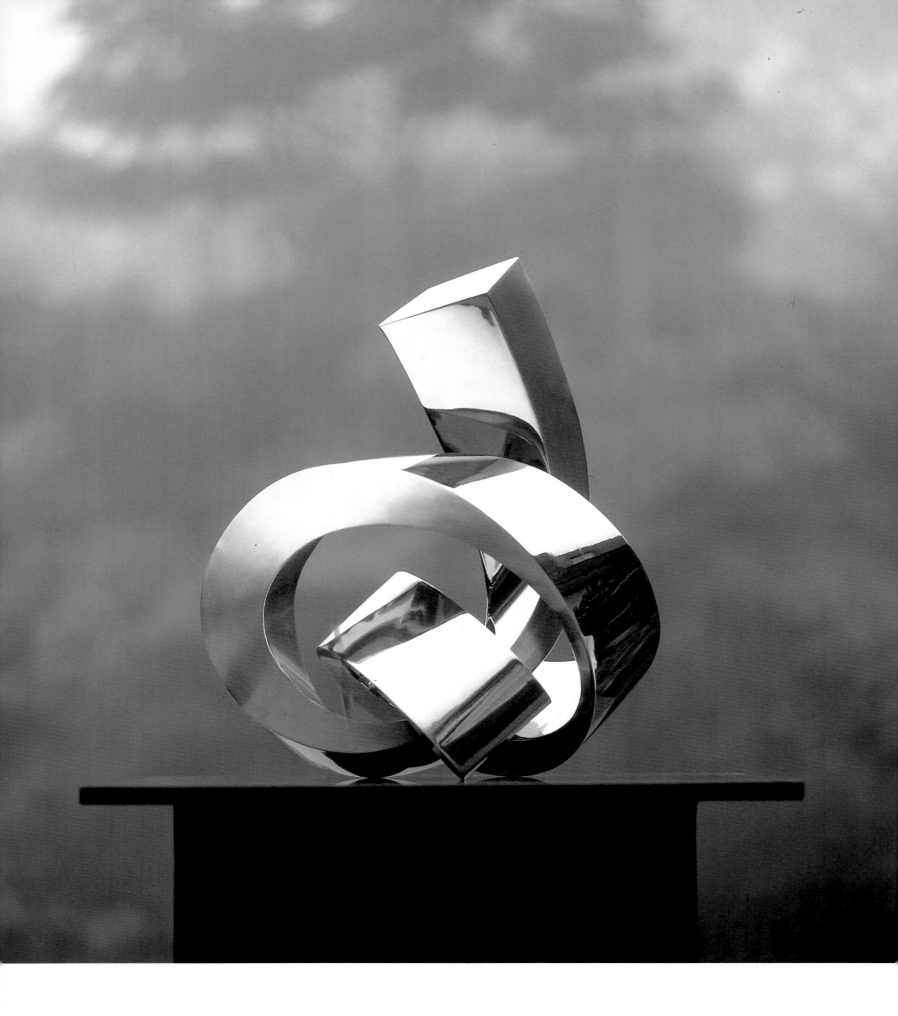

結圓・結緣 CIRCULAR ENCOUNTER 1991 不銹鋼 52×41×29.5cm
結圓・結緣 CIRCULAR ENCOUNTER 1991 不銹鋼 240×172×120cm（右頁圖）

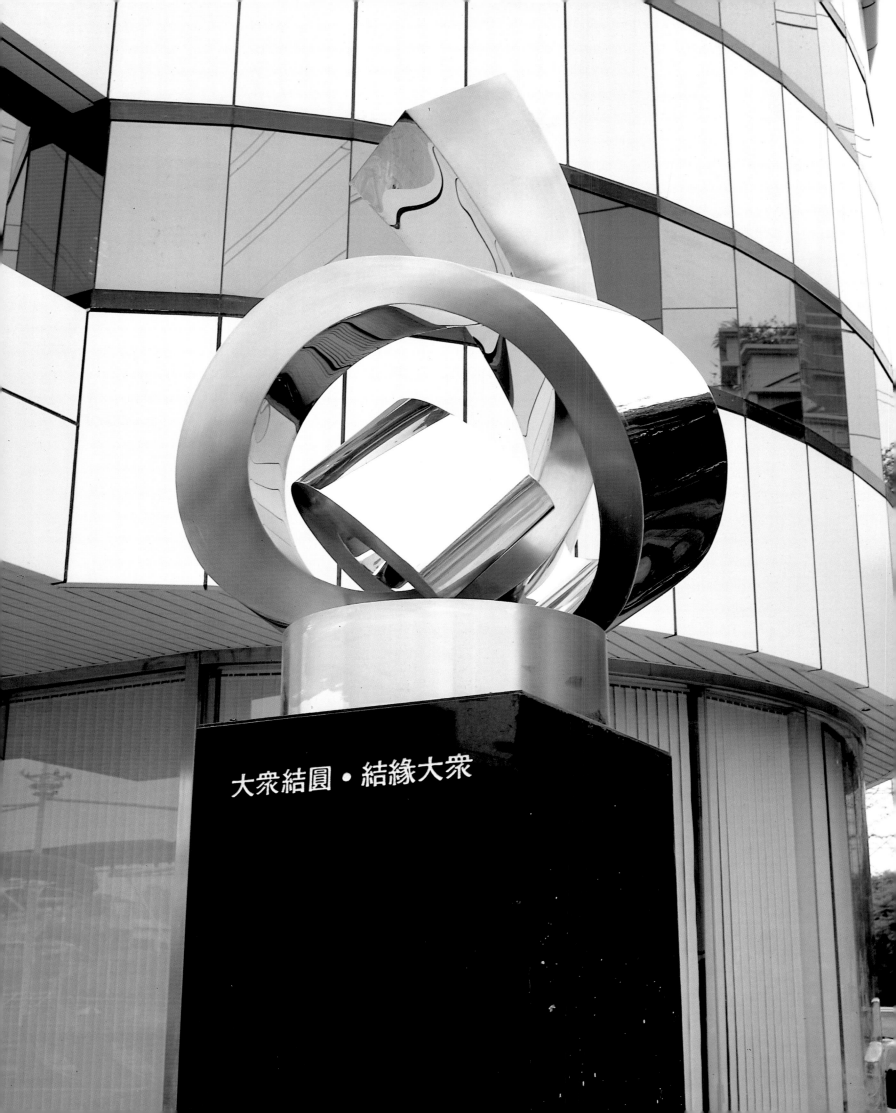

大眾結圓 • 結緣大眾

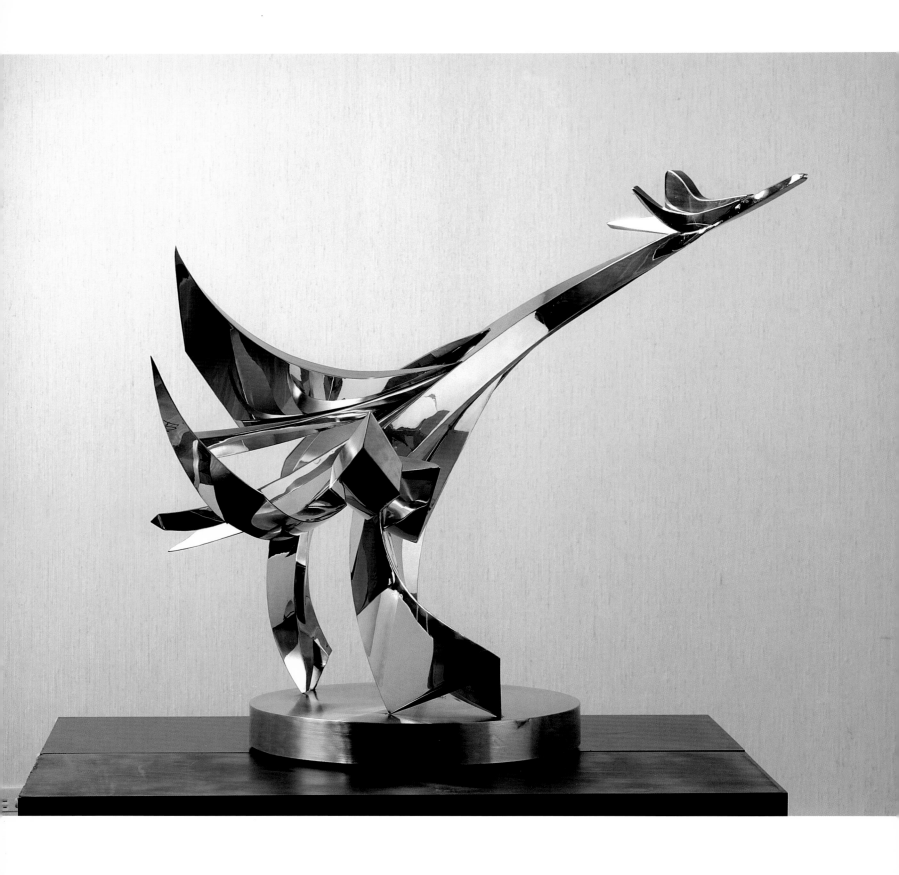

鳳凰來儀（四）　ADVENT OF THE PHOENIX（4）　1991　不銹鋼　100×125×70cm

鳳凰來儀（四）　ADVENT OF THE PHOENIX（4）　1991　不銹鋼　高約1200cm（右頁圖）

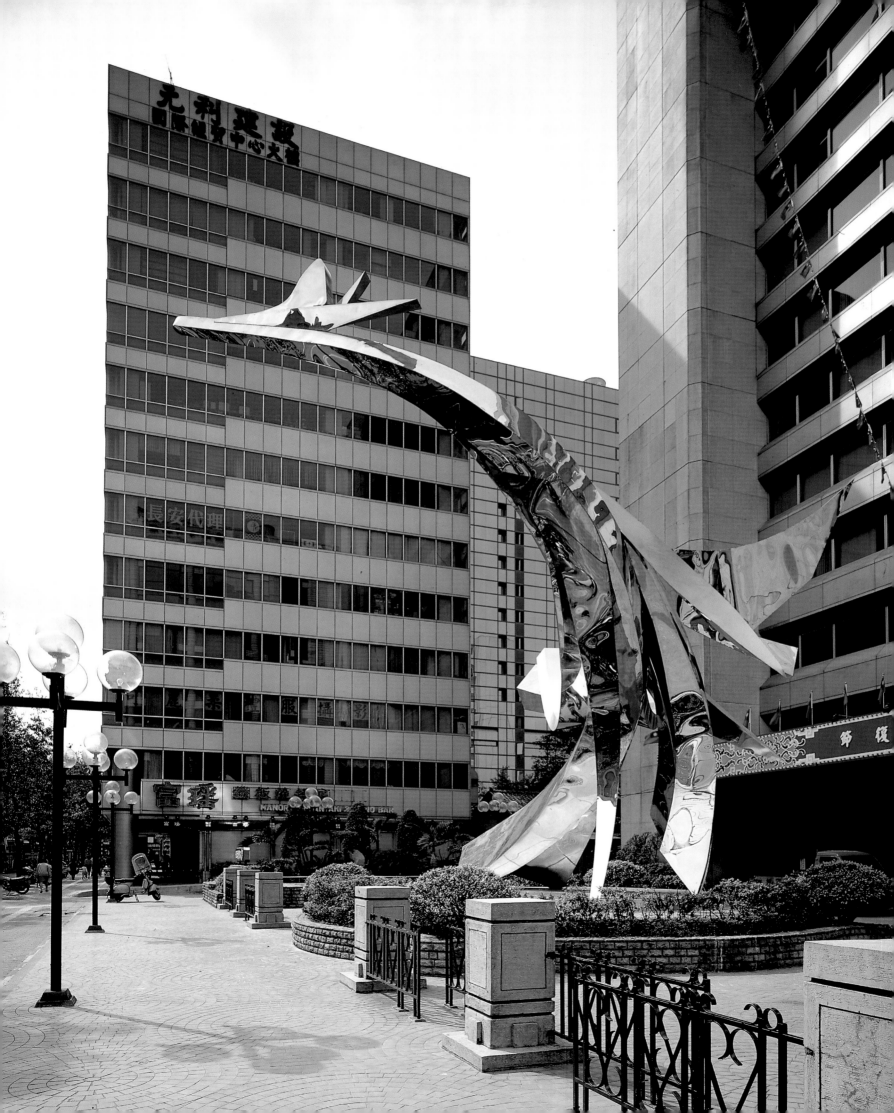

航天紀行　SKY-CRUISE　1991　不銹鋼　50×74×27cm

地球村　GLOBAL VILLAGE　1991　不銹鋼

48 × 24 × 14 cm、4.5 × 58 × 20 cm、9.5 × 20 × 12.5 cm、18 × 24.5 × 13 cm、12 × 30 × 16 cm、27 × 23 × 11.5cm

親愛精誠・止於至善　ULTIMATEGOODNESS　1992　不銹鋼　37×28.5×23.5cm

親愛精誠・止於至善　ULTIMATEGOODNESS　1992　不銹鋼　200×80×80cm（右頁圖）

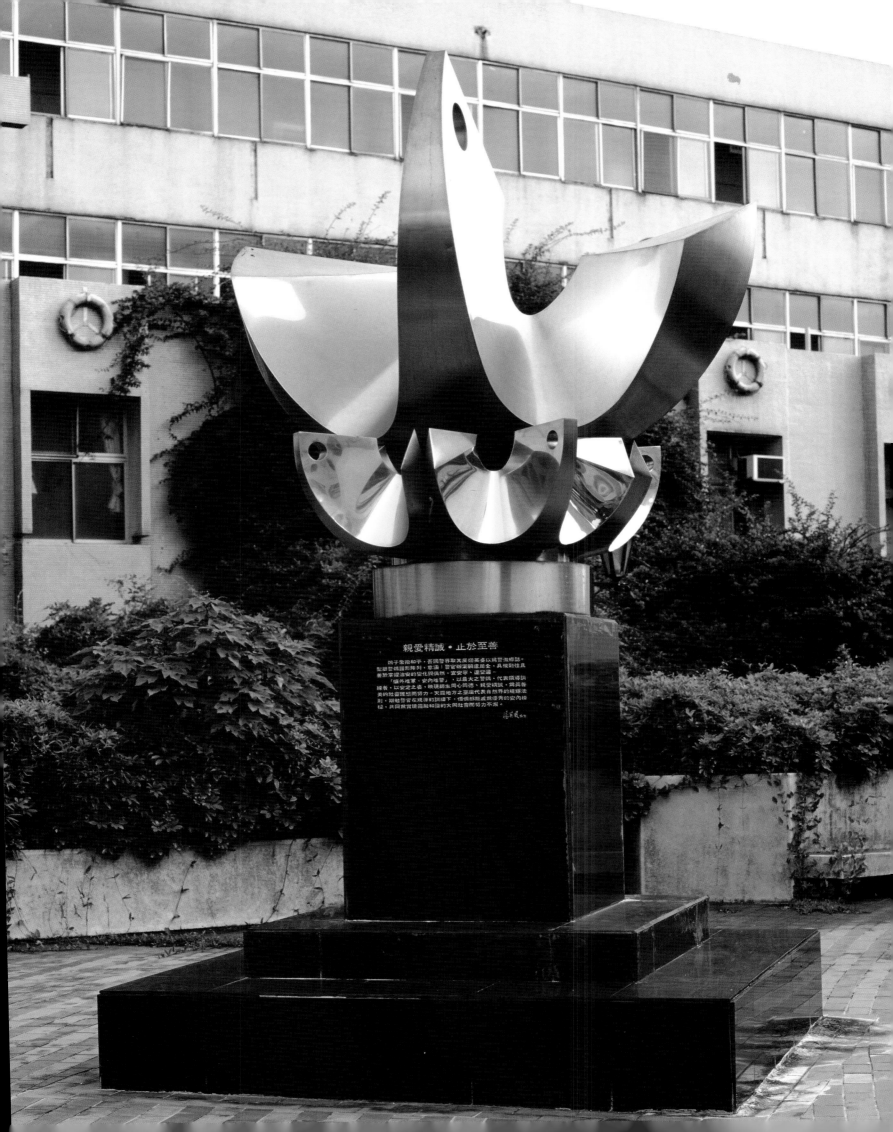

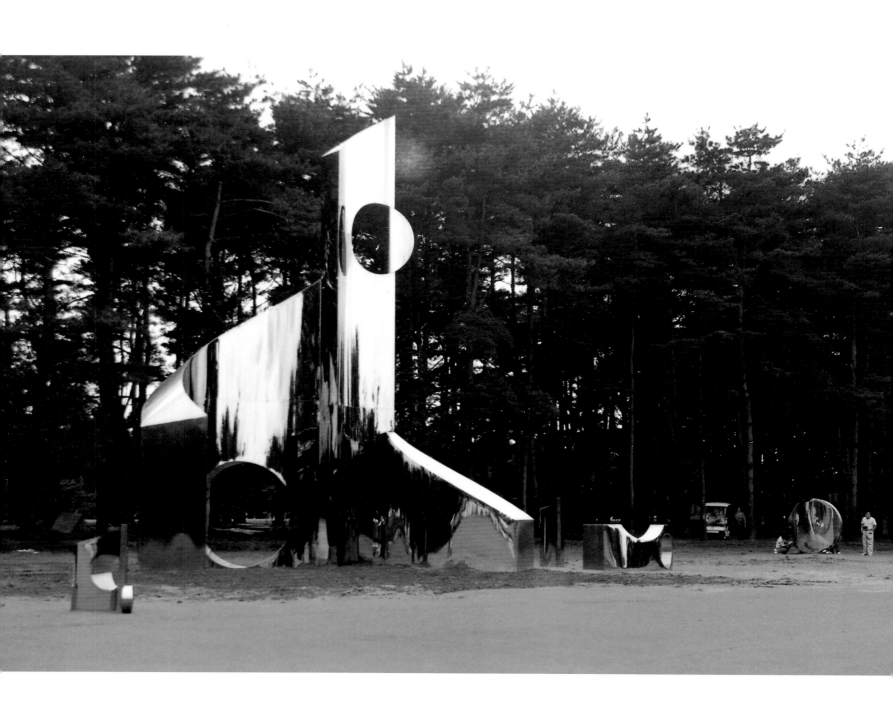

茁生　BIRTH　1992　不銹鋼　高約1100cm

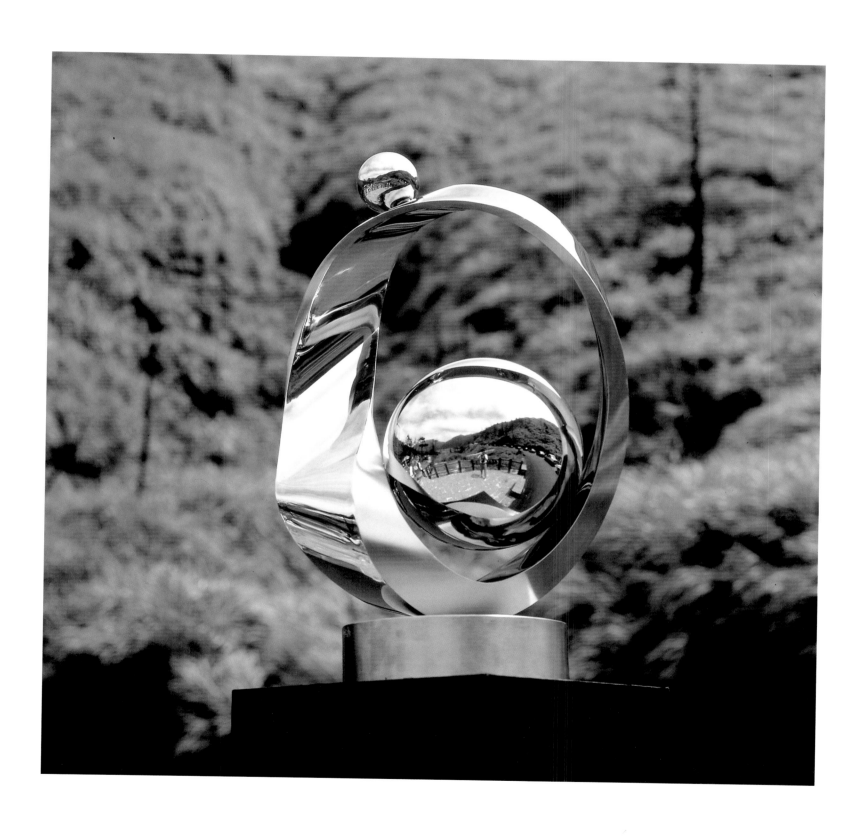

日新又新　RENEWAL　1993　不銹鋼　90×52×33cm

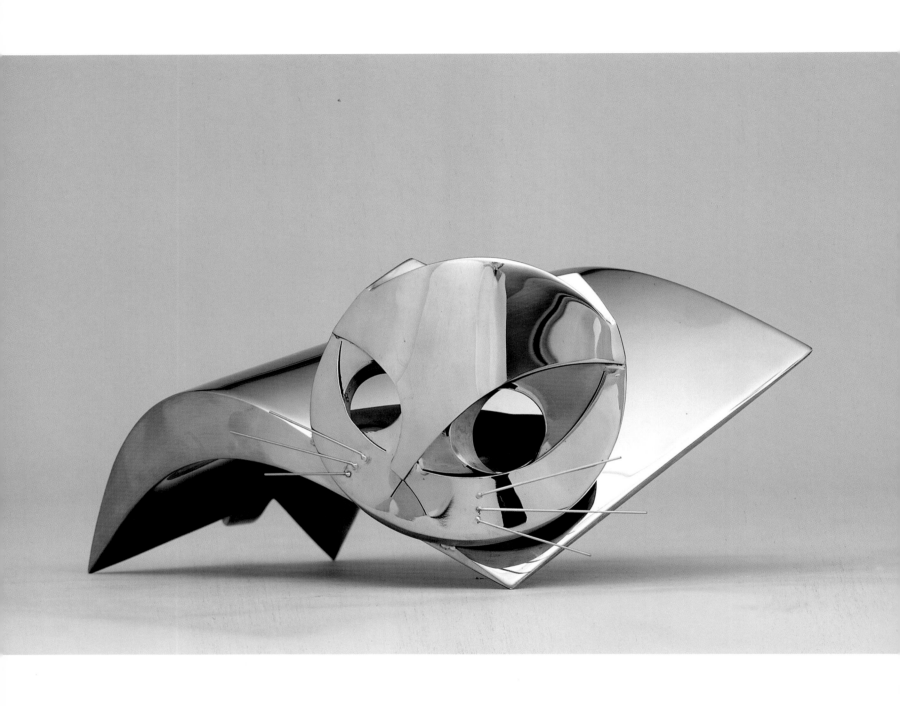

家貓　PET CAT　1993　不銹鋼　15×25×20cm

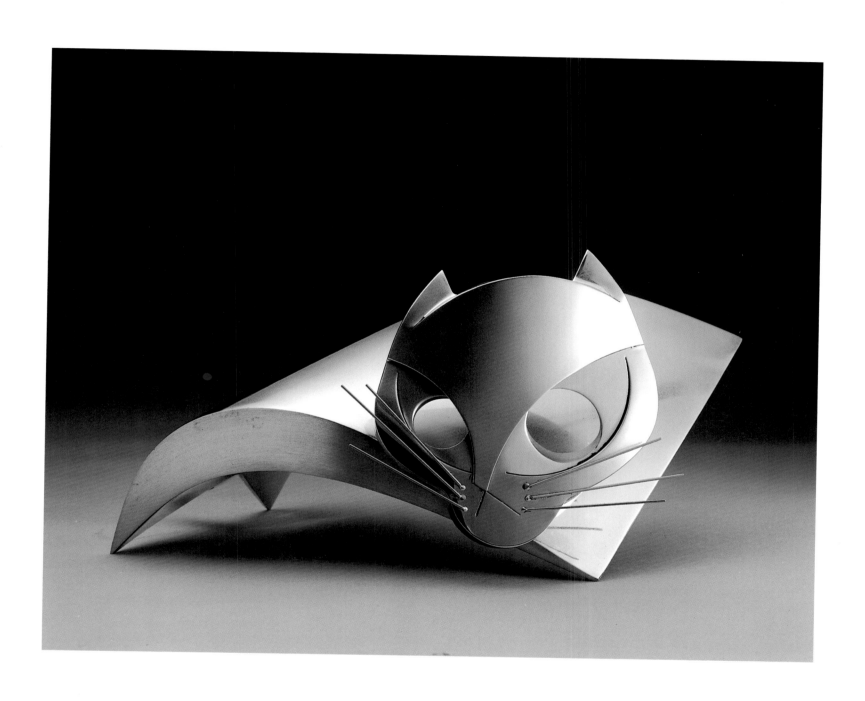

野貓　WILD　CAT　1993　不銹鋼　15×25×20cm

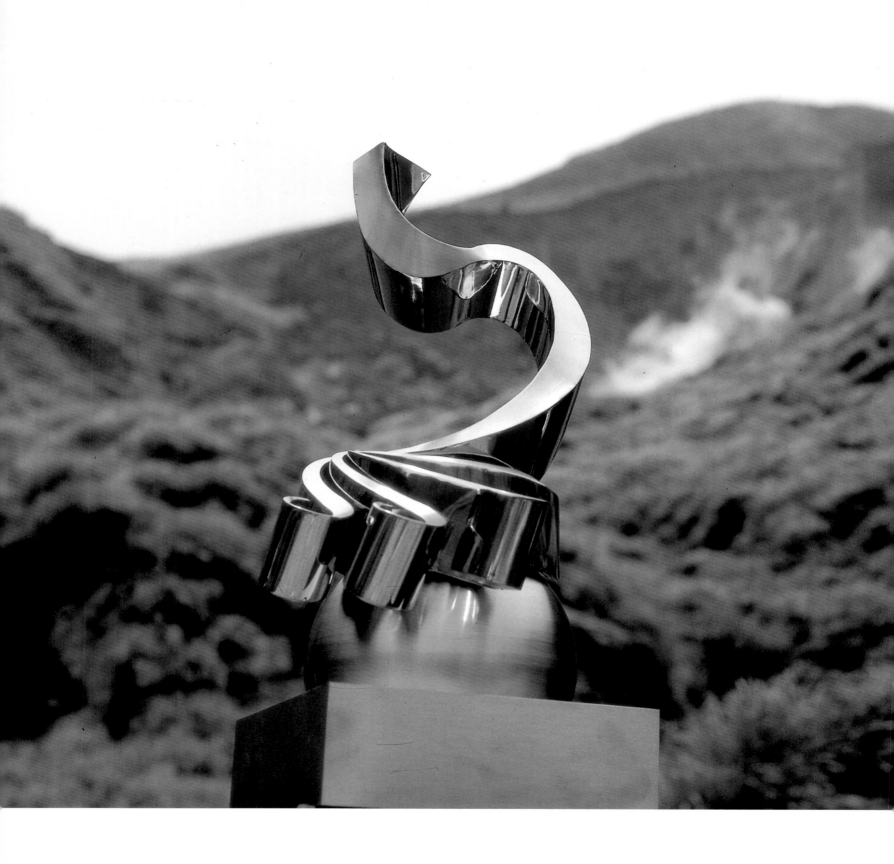

水火同源　COMMON　LINEAGE　1993　不銹鋼　74×30×38cm

水火同源　COMMON　LINEAGE　1993　不銹鋼　1200×410×510cm（右頁圖）

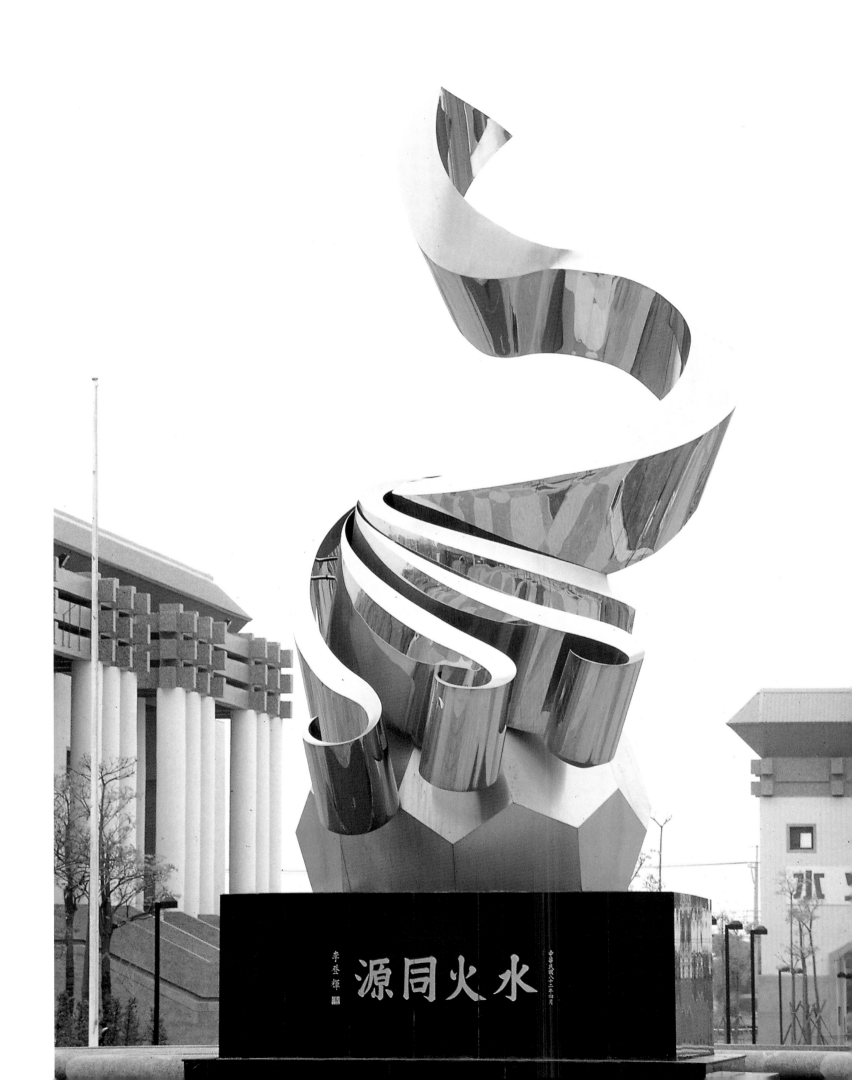

水火同源

辛巳揮關

中華民國八十二年四月

玄通太虛　UNION　WITH　THE　UNIVERSE　1993　鈦合金、不銹鋼　100×20×20cm

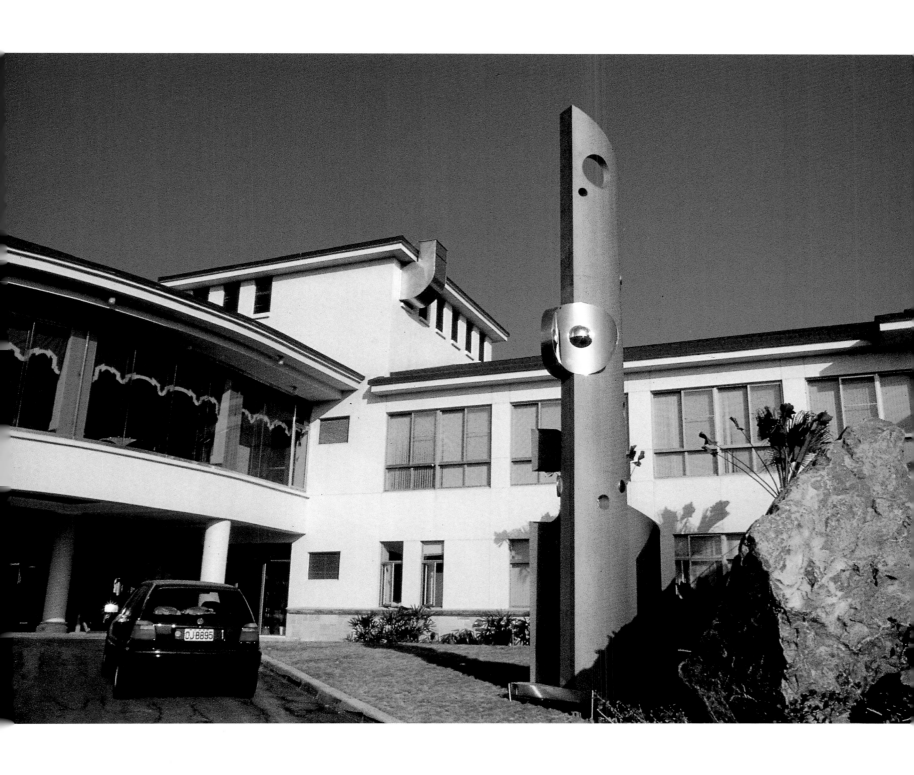

玄通太虛　UNION WITH THE UNIVERSE　1995　鈦合金、不銹鋼　高約750cm

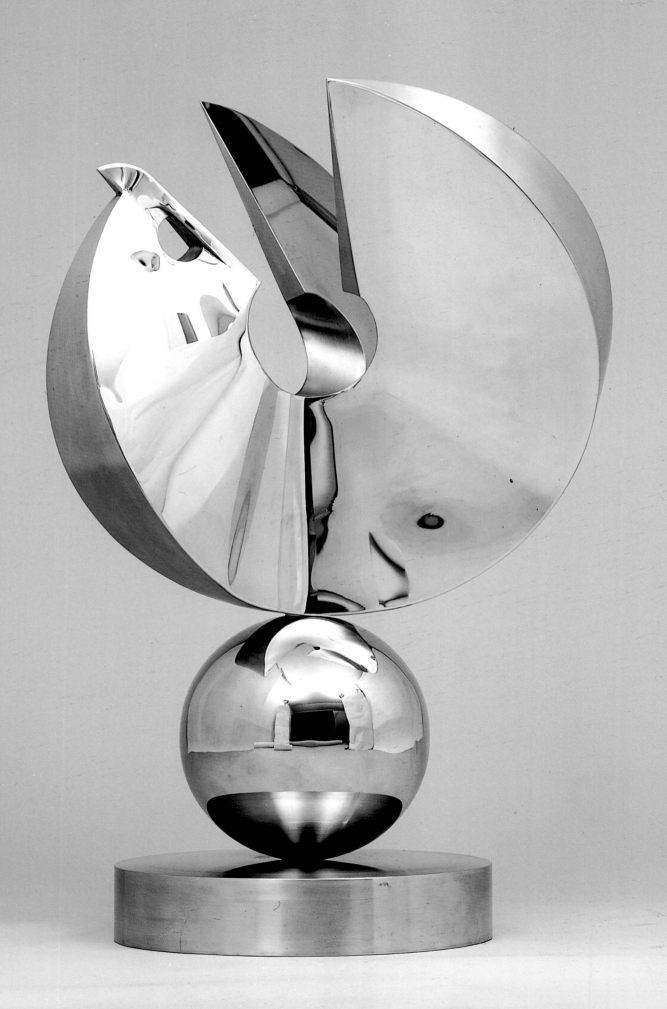

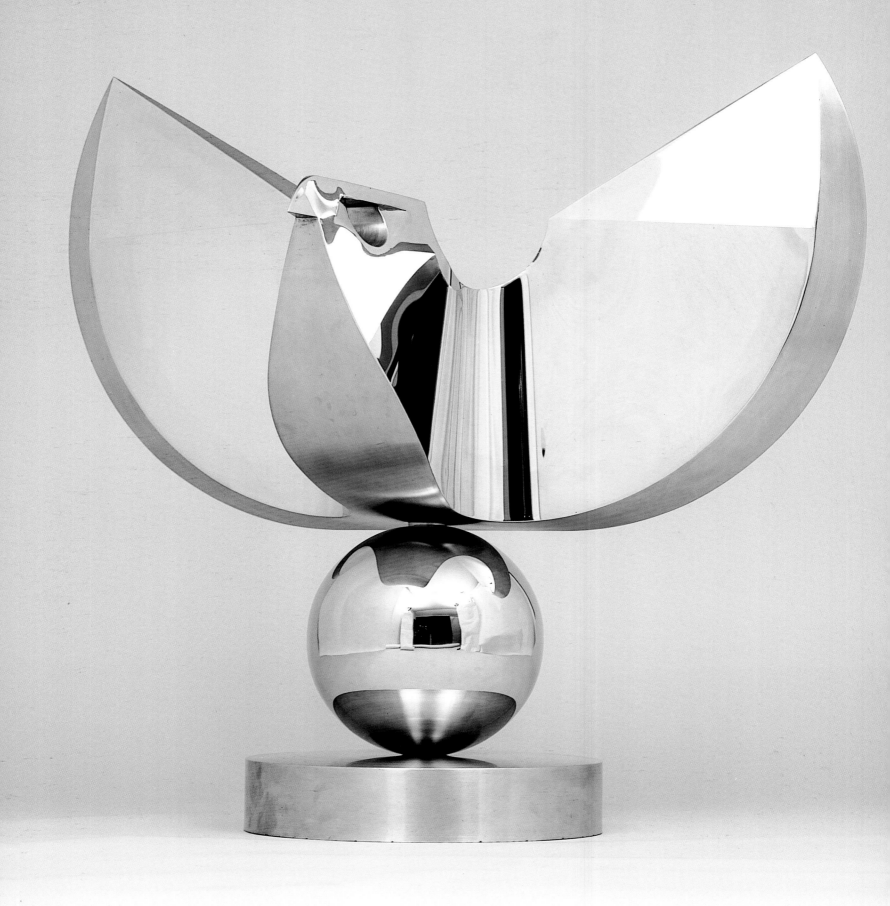

鷹（一） THE EAGLE（1） 1993 不銹鋼 104 × 63 × 60cm（左頁圖）
鷹（二） THE EAGLE（2） 1993 不銹鋼 101 × 111 × 65cm

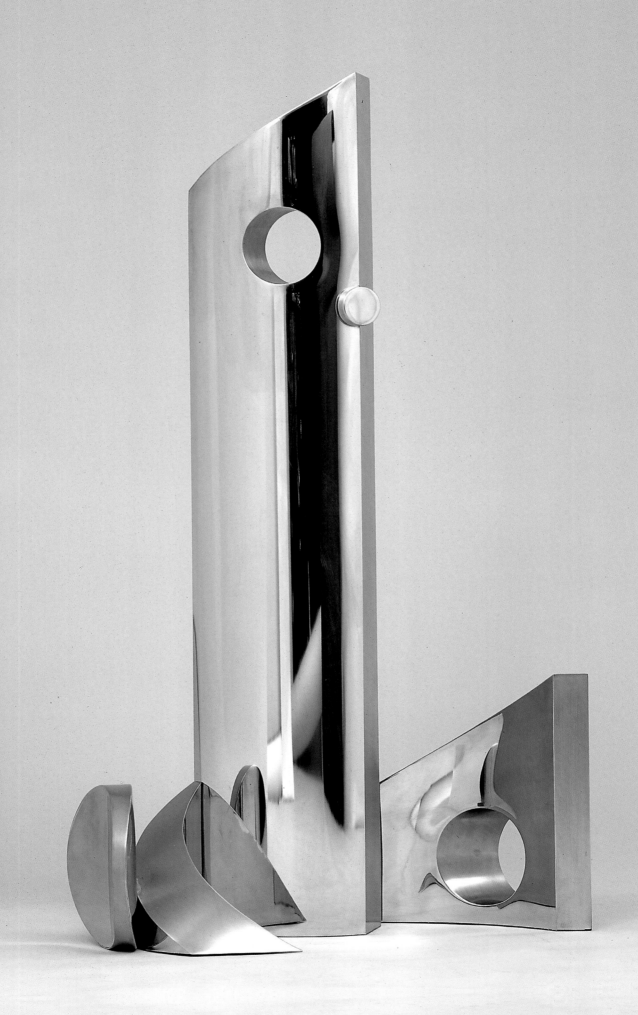

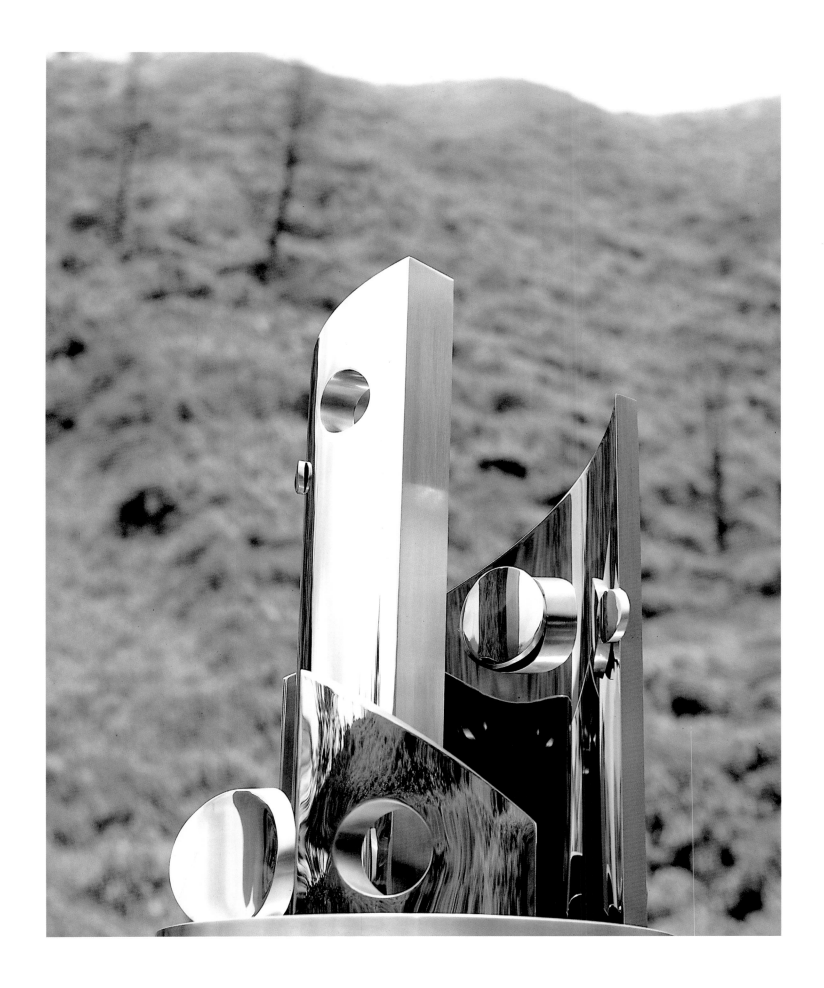

宇宙與生活（一） THE UNIVERSE AND LIFE(1)　1993　不銹鋼　106 × 70 × 70 cm（左頁圖）

宇宙與生活（二） THE UNIVERSE AND LIFE(2)　1993　不銹鋼　106 × 70 × 70cm

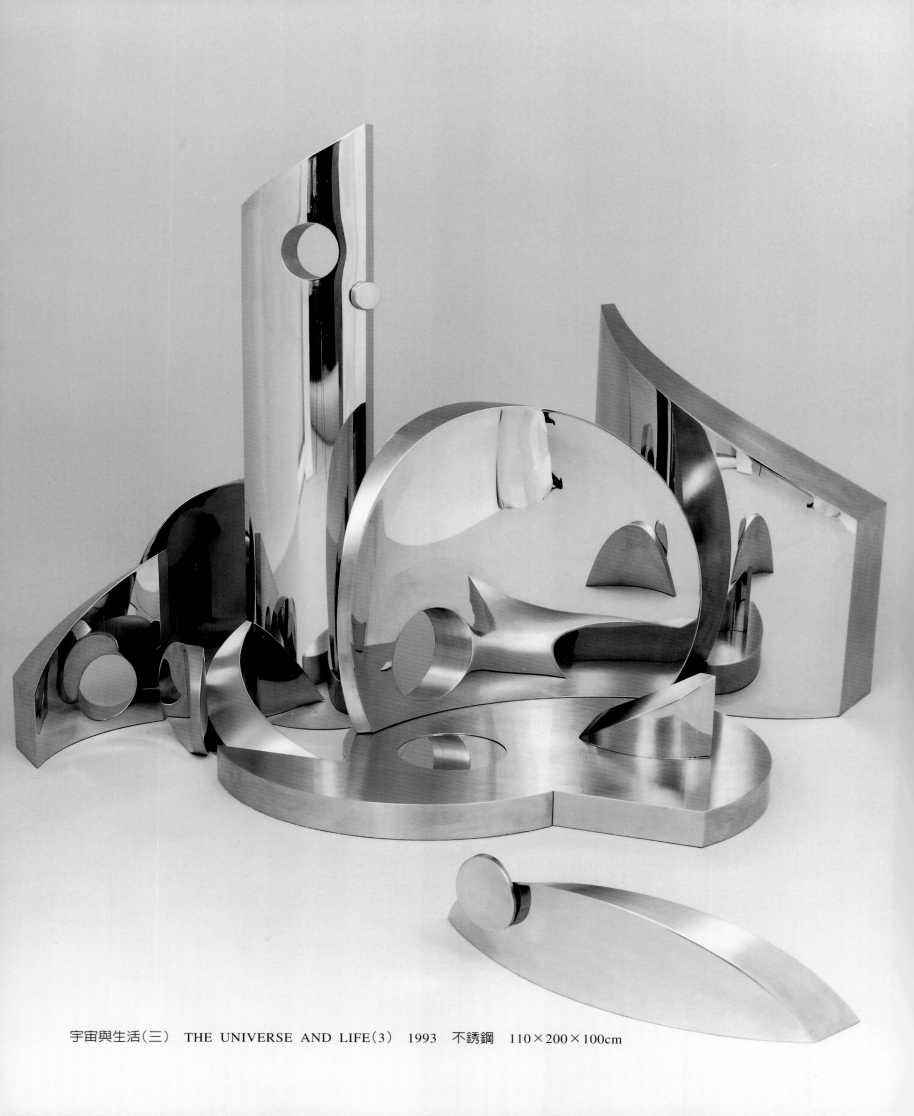

宇宙與生活（三）　THE UNIVERSE AND LIFE（3）　1993　不銹鋼　110×200×100cm

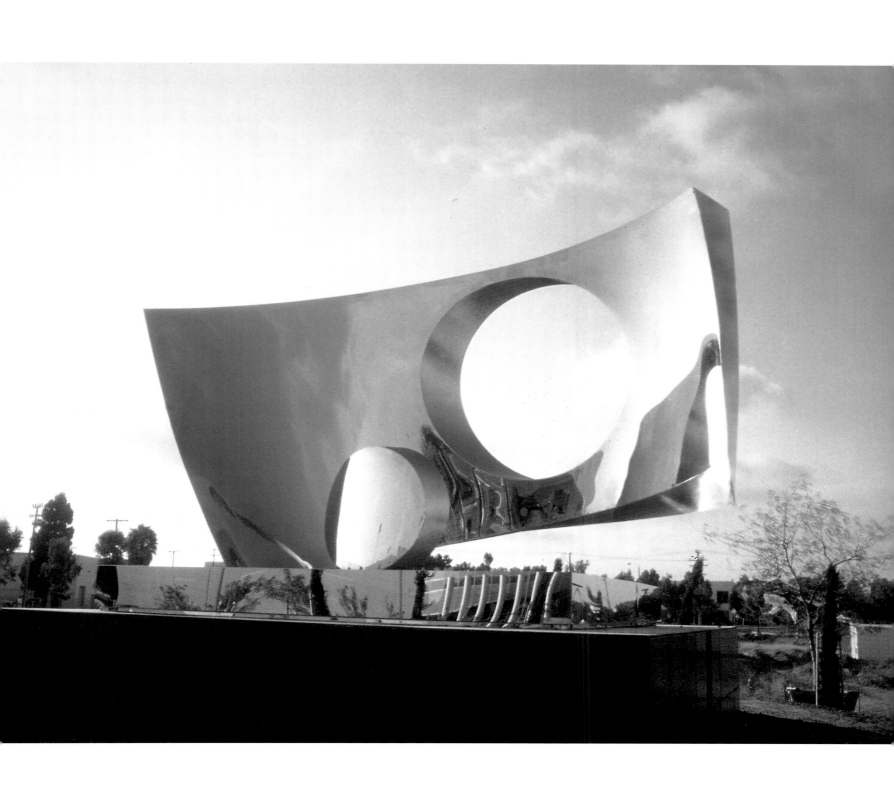

輝躍（一）　SPLENDOR（1）　1993　不銹鋼　225×280×190cm

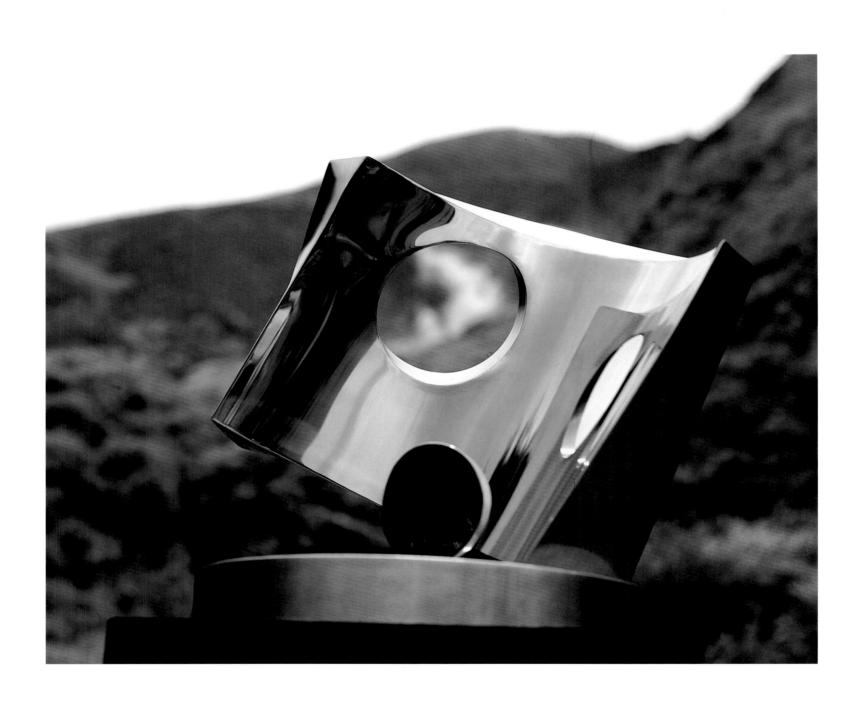

輝躍（二）　SPLENDOR（2）　1993　不銹鋼　58×50×45cm

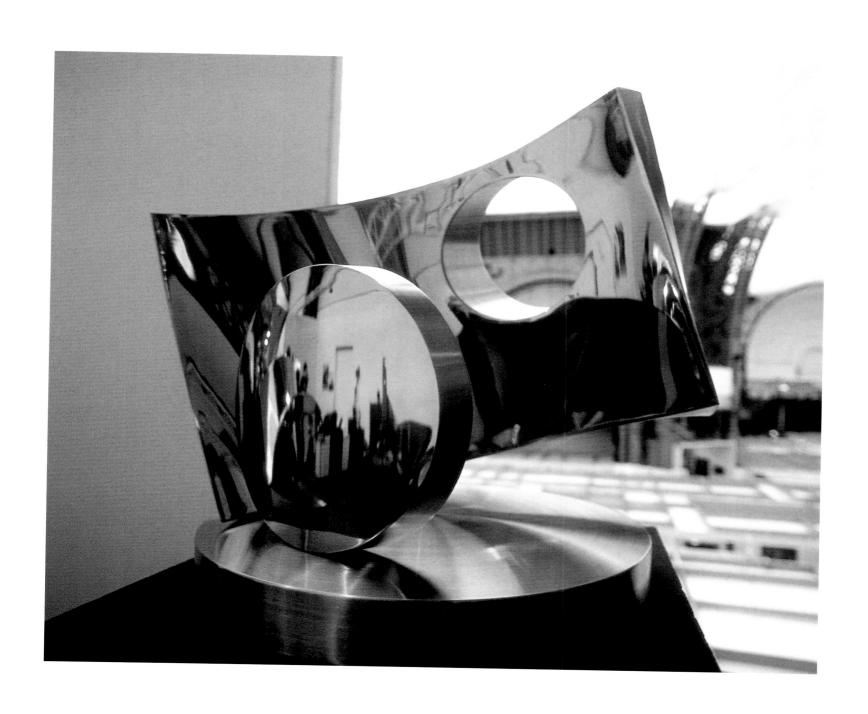

輝躍（三）　SPLENDOR（3）　1993　不銹鋼　53×62×45cm

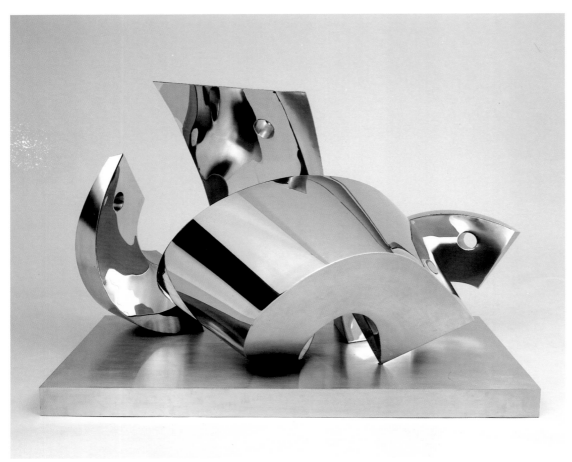

厚生　BALANCE & HARMONY　1993　不銹鋼　106×128×70cm

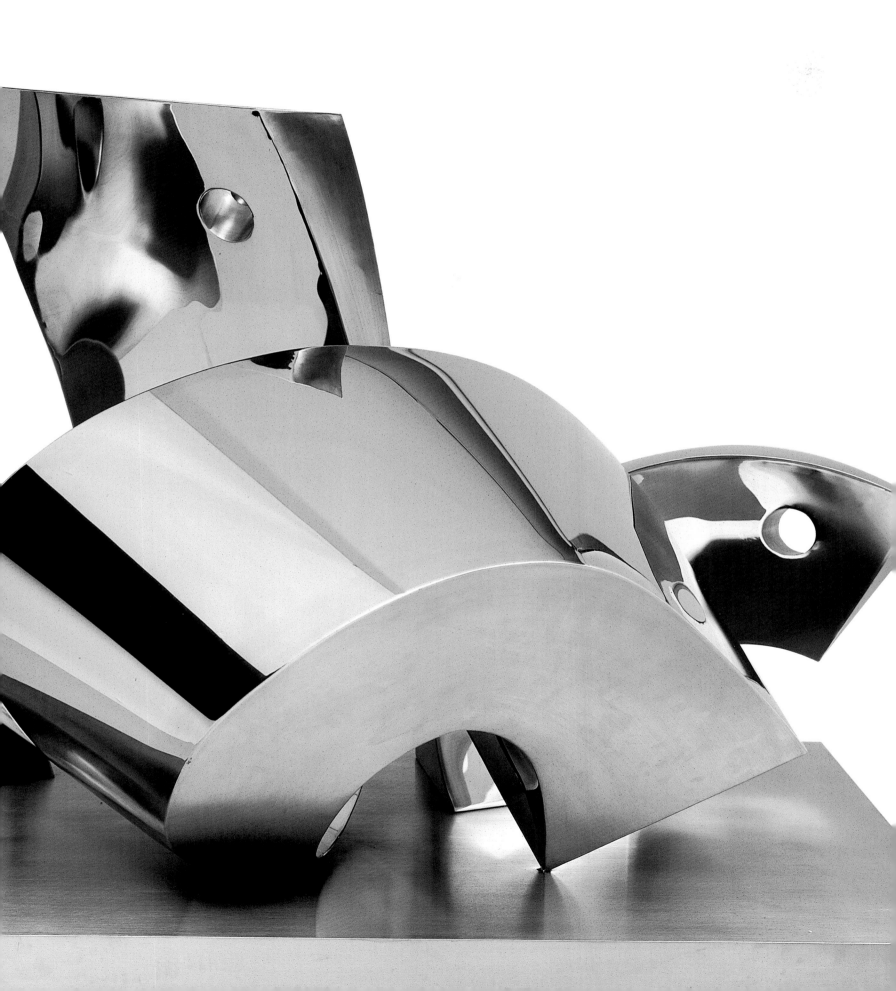

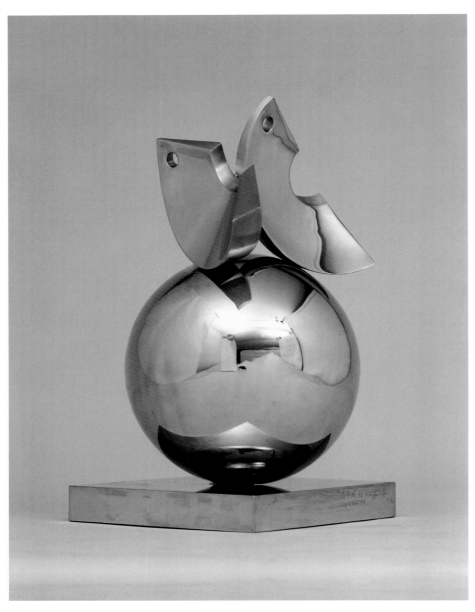

和風　　HARMONY　　1993　　不銹鋼　　37 × 21 × 21cm（上圖）

和風　　HARMONY　　1995　　不銹鋼　　350 × 172 × 172cm（右頁圖）

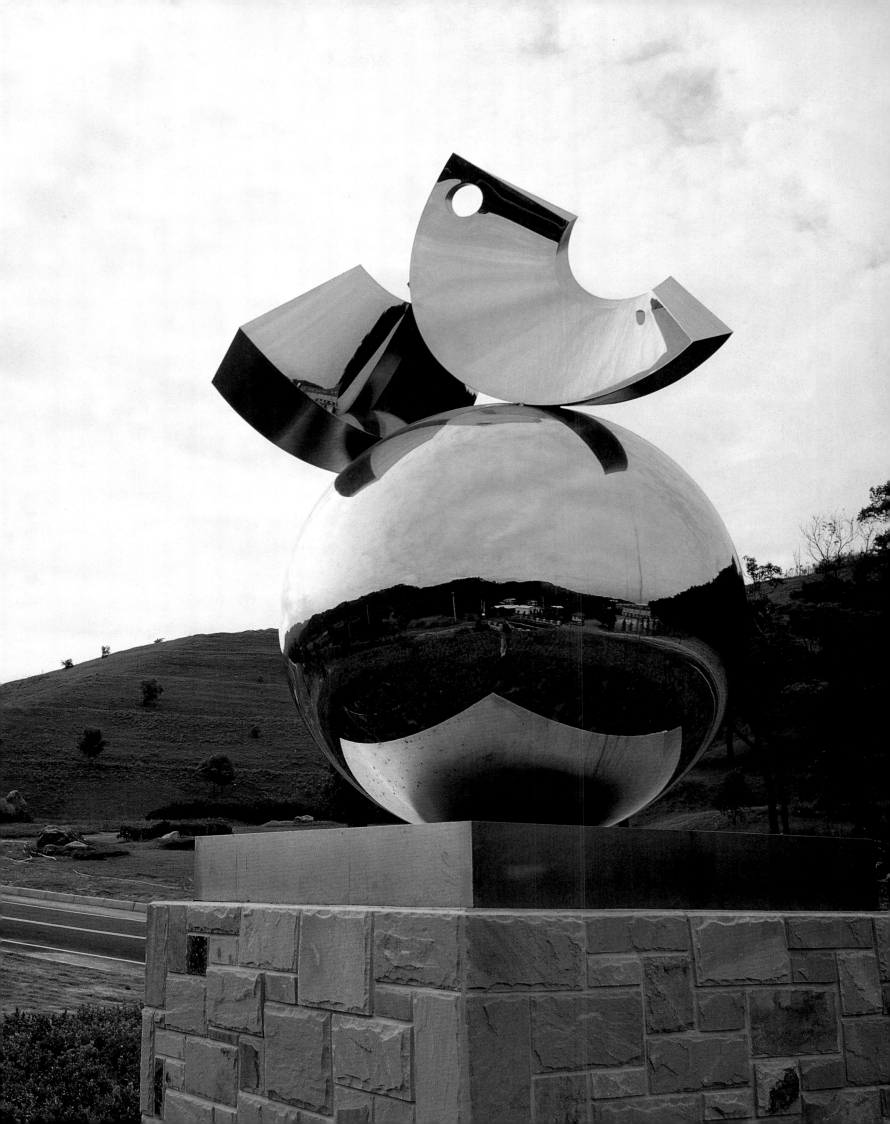

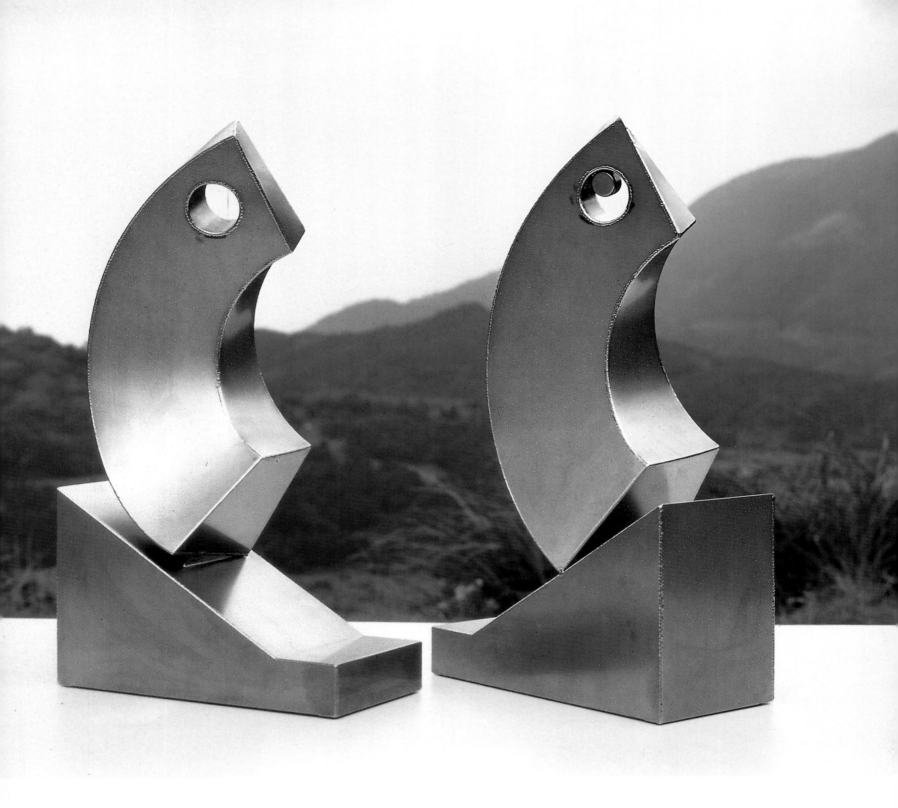

淳德若珩　VIRTUE LIKE JADE　1993　不銹鋼　44.5×25×11.5cm

大宇宙　GREAT UNIVERSE　1993　不銹鋼　500×250×450cm（右頁圖）

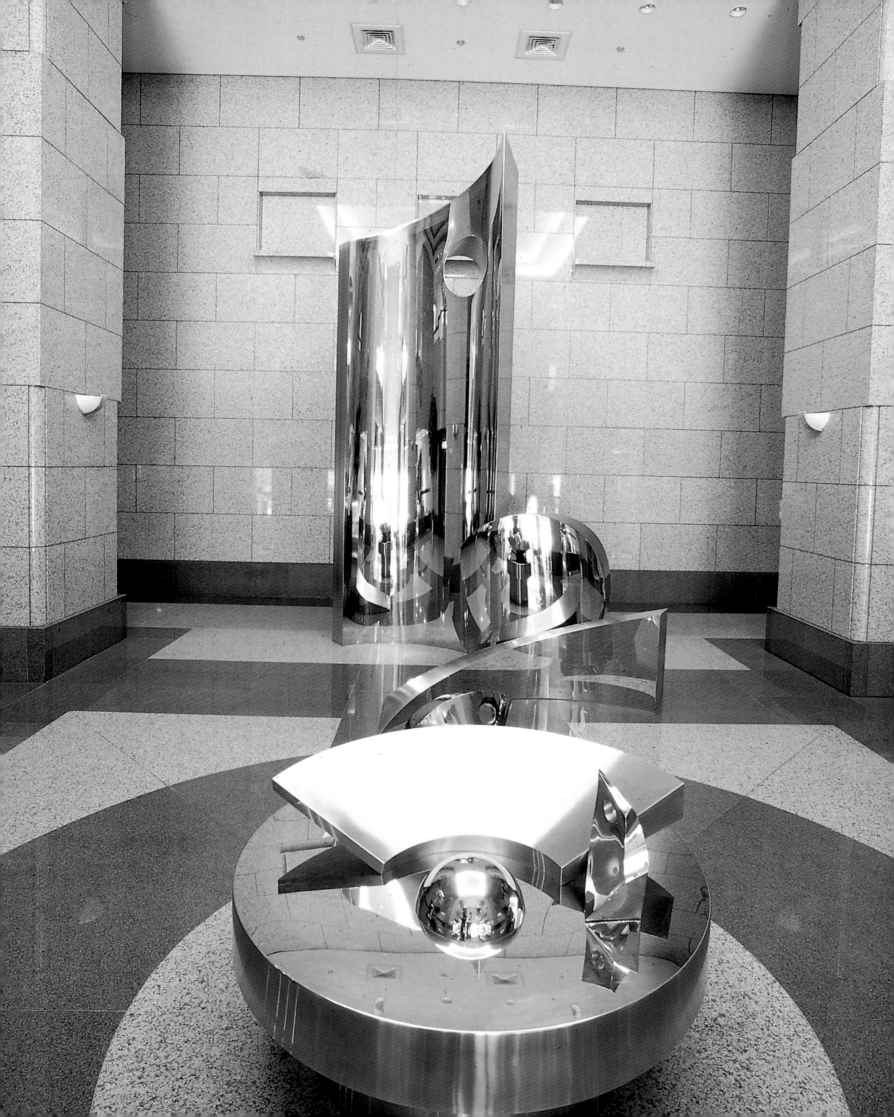

曙　DAYBREAK　1994　南非黑花崗石　163×585×135cm

古木參天　ANTIQUE TREE　1995　紅豆杉木　高約560cm

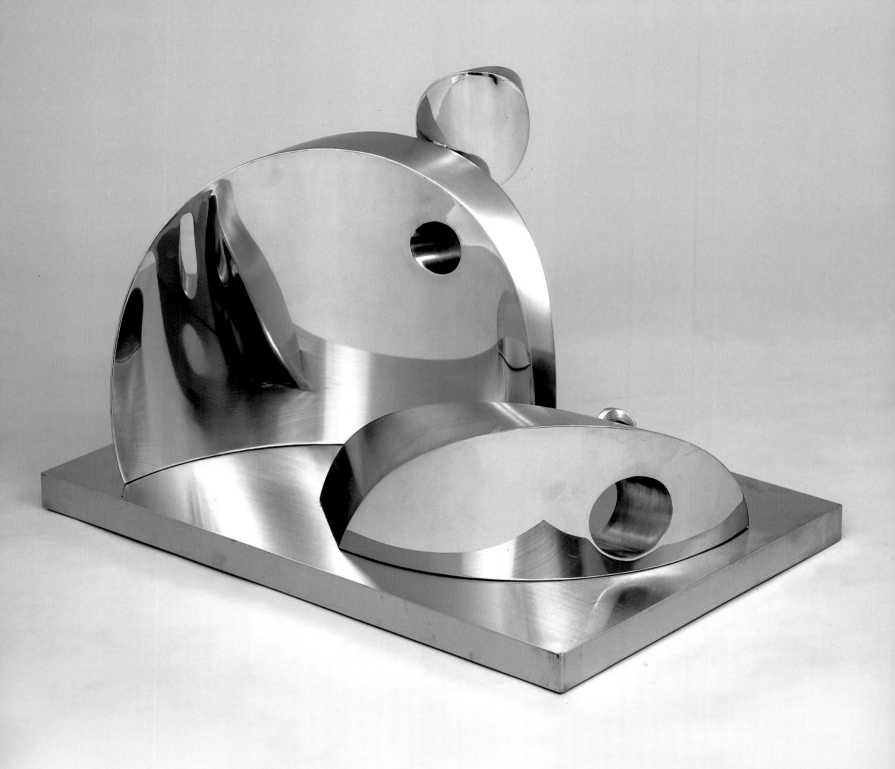

宇宙音訊　COSMIC CORRESPONDENCE　1995　不銹鋼　77×181×11cm

天緣　DESTINY　1995　不銹鋼　尺寸未詳(右頁圖)

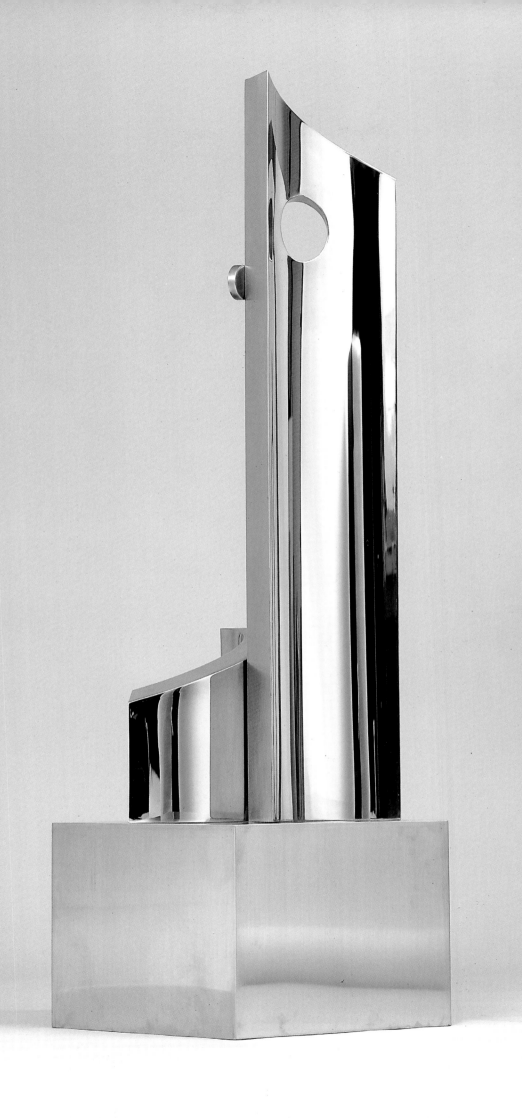

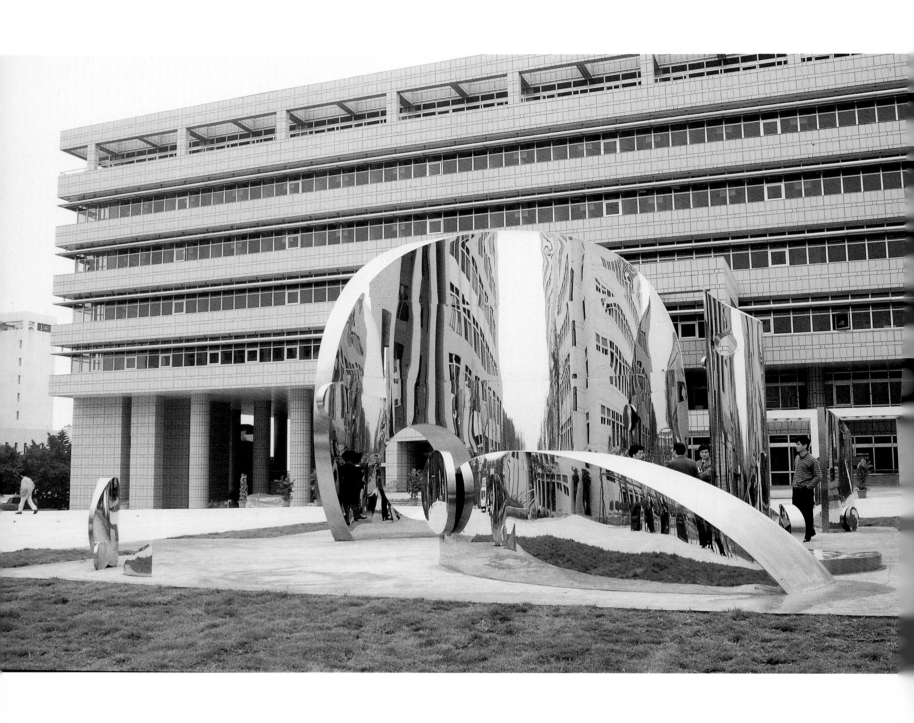

緣慧潤生　GRACE BESTOWED ON HUMAN BEINGS　1996　不銹鋼　600×215×582cm

資訊世紀　CENTURY OF INFORMATION　1997　不銹鋼　98×54×43cm（右頁圖）

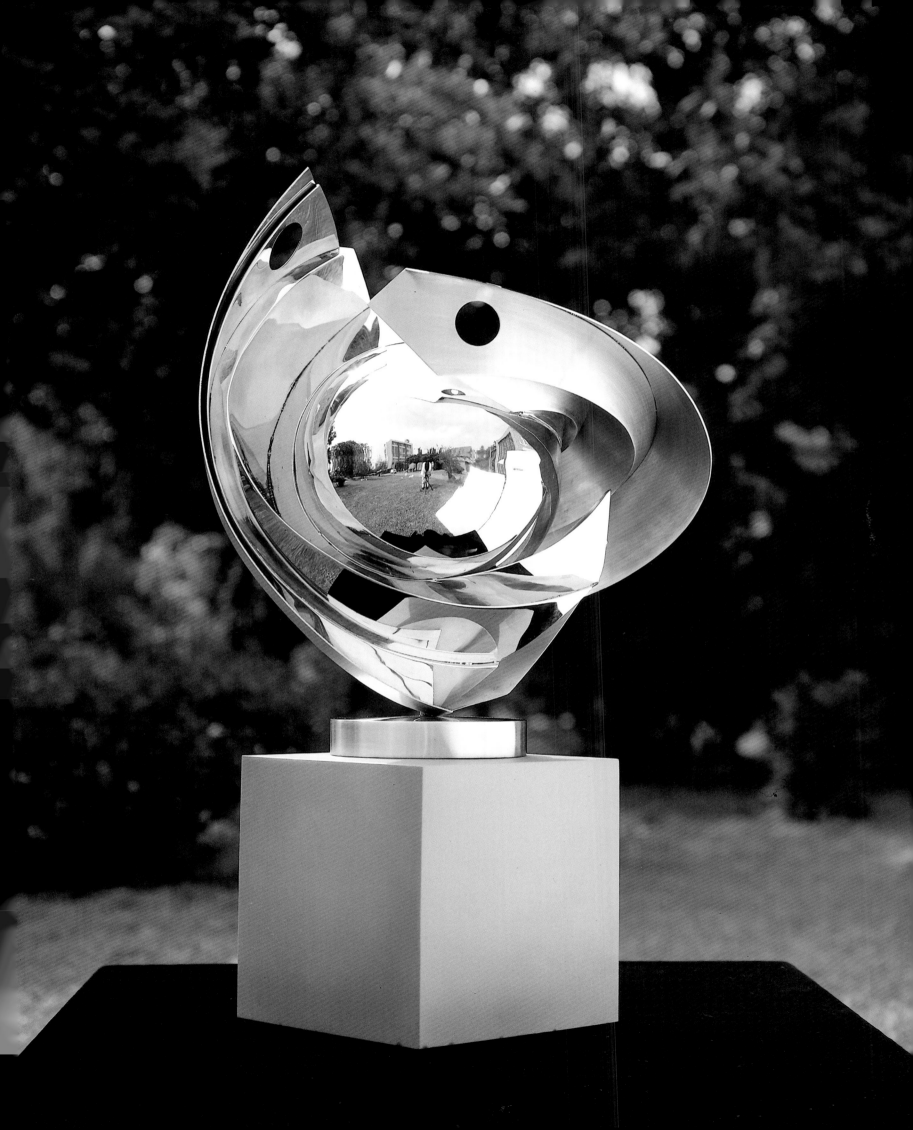

宇宙飛塵　PASSING CONVERGENCE　1997　不銹鋼　22×70×70cm

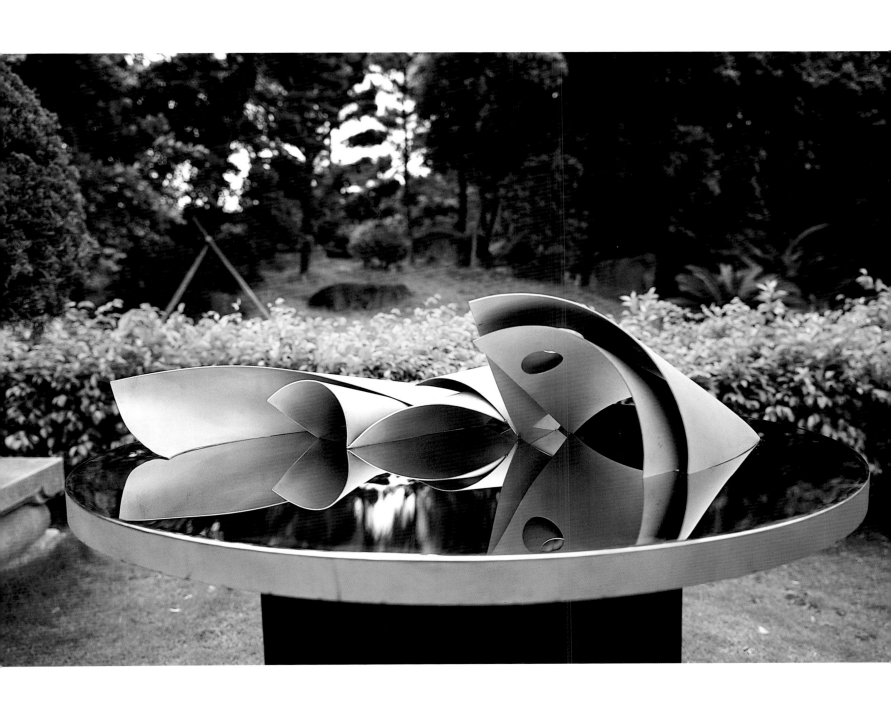

空間韻律　SPACE RHYTHM　1997　鈦合金、不銹鋼　31×110×110cm

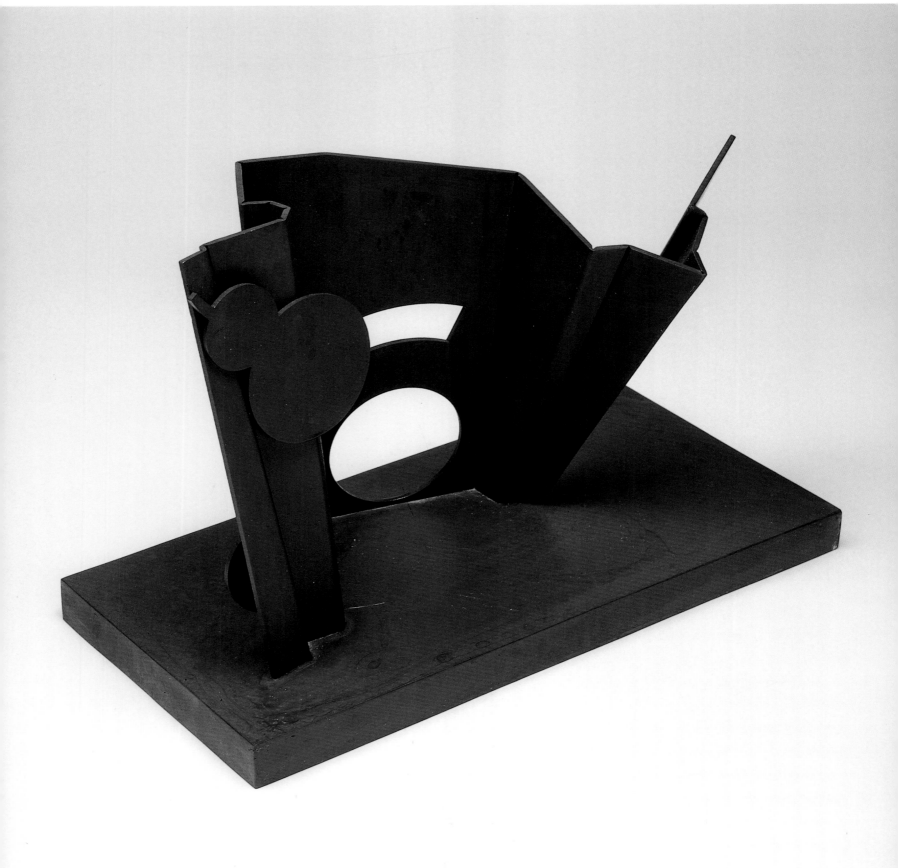

工法造化　AMAZING CRAFTSMANSHIP　1996　銅　34×50×25cm

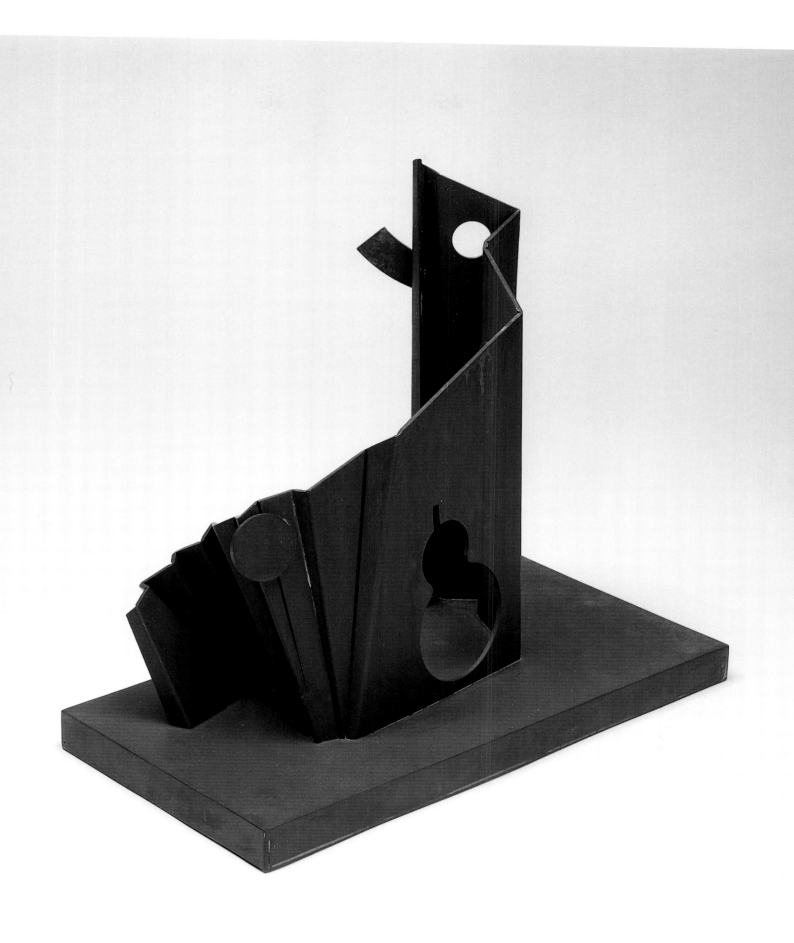

器含大千　THE UNIVERSE IN ARTICRAFT　1997　銅　44×50×25cm

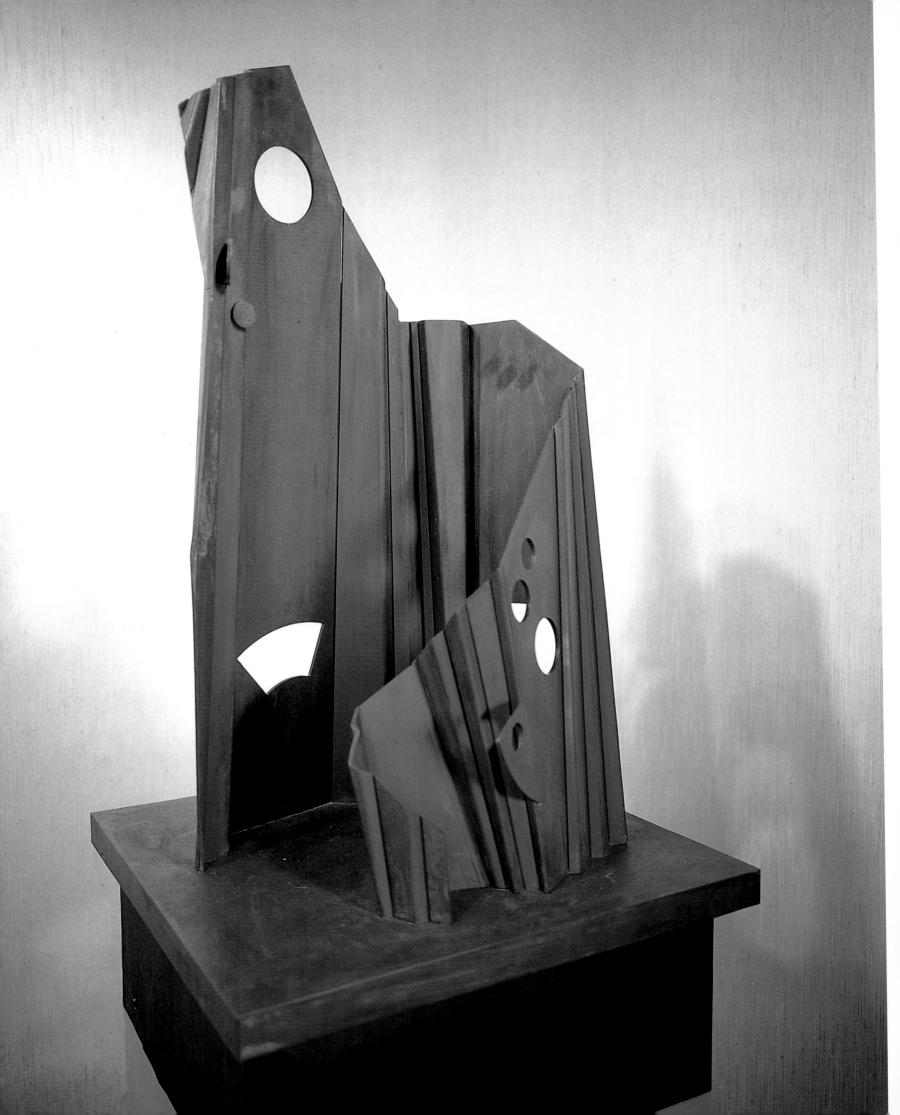

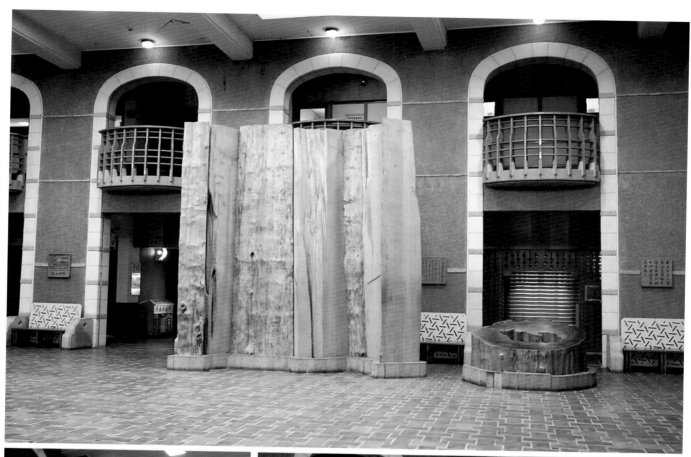

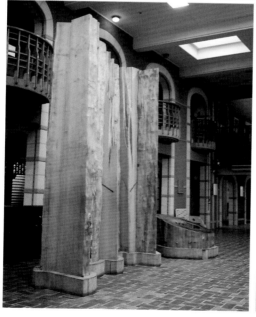

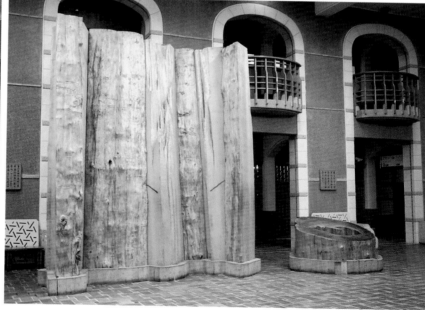

工器化千　WONDERFUL CRAFTSMANSHIP　1996　銅　82×50×50cm（左頁圖）

縱橫開展　WIDE-SPREADED　1997　扁柏　高約400cm

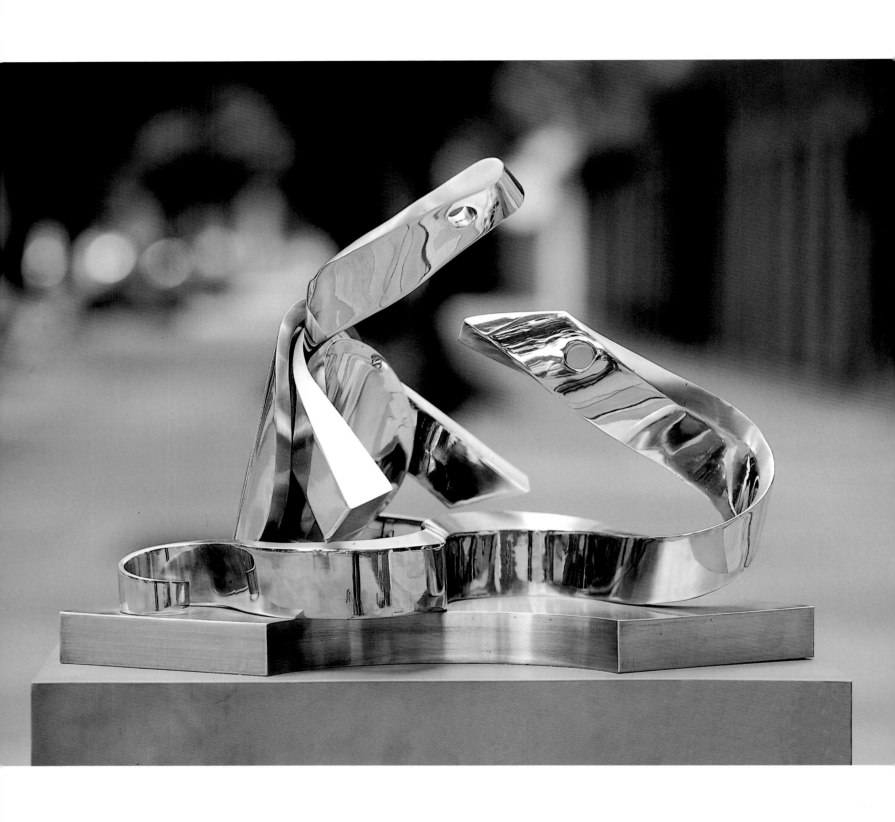

龜蛇把海口　TURTLE & SNAKE AT THE HARBOR　1997　不銹鋼　35×50×25cm

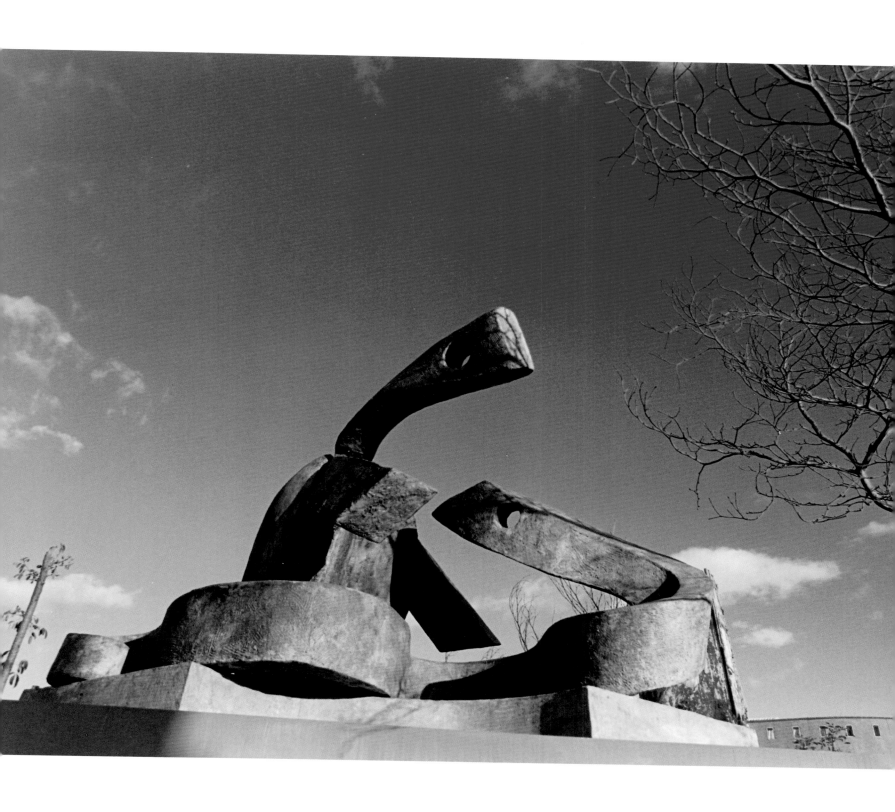

龜蛇把海口　TURTLE & SNAKE AT THE HARBOR　1997　銅　192×285×162cm

日月光華　ESSENCE OF SUN & MOON　1997　不銹鋼　日600×320×162cm、月400×300×150cm

協力擎天　THE WONDER OF SOLIDARITY　1997　木、銅、不銹鋼　2200×6000×1600cm

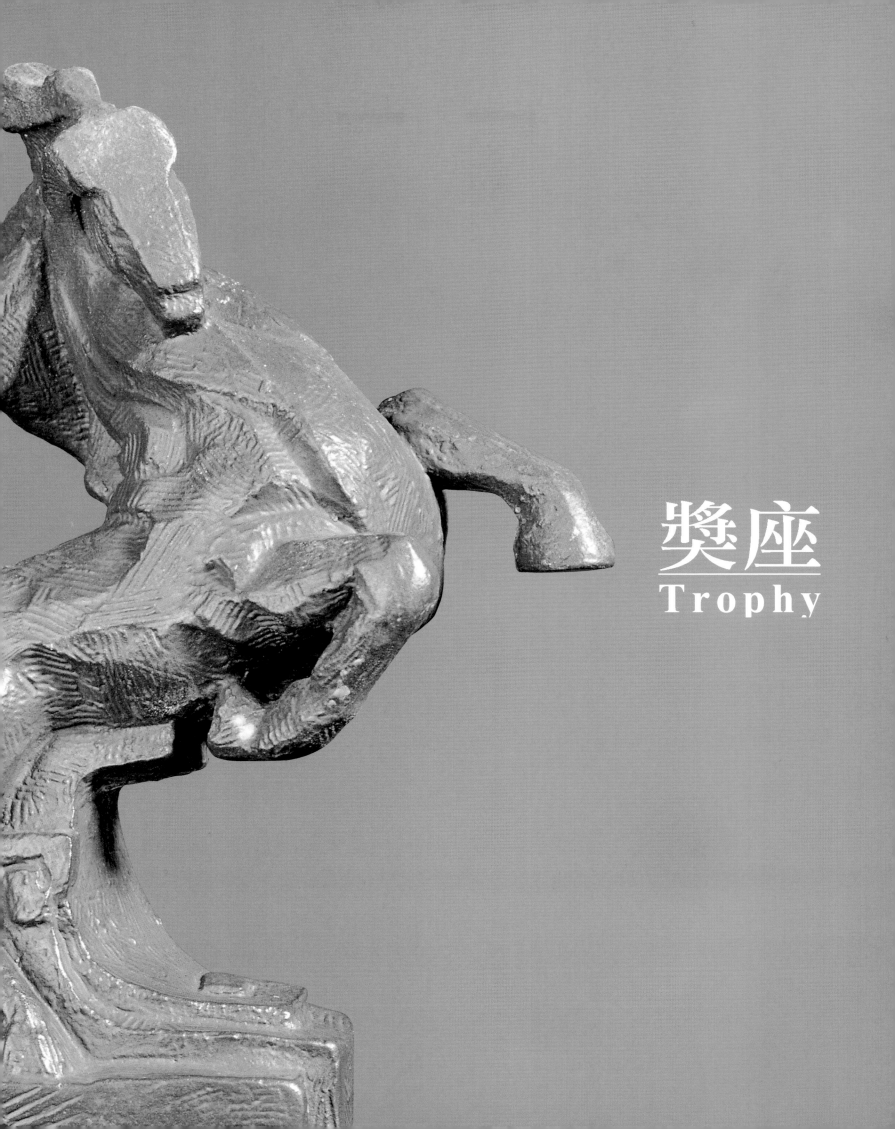

獎座
Trophy

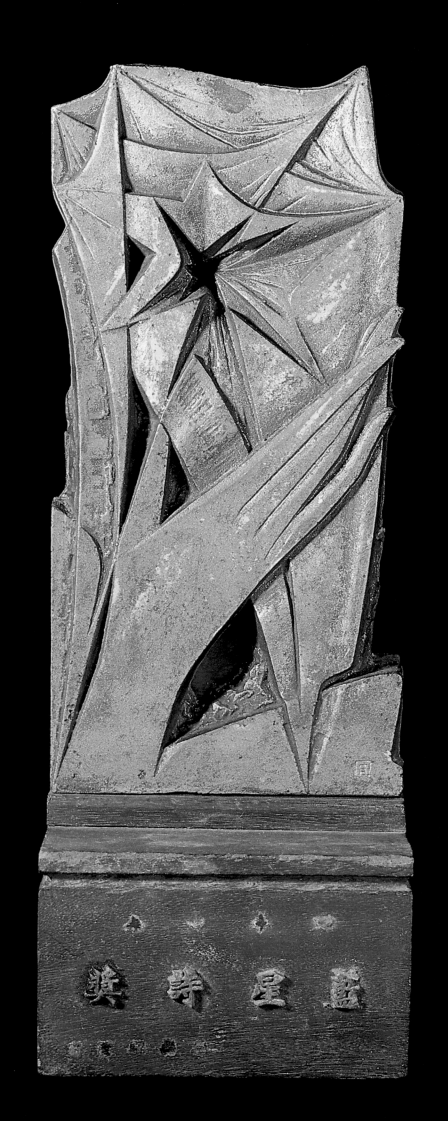

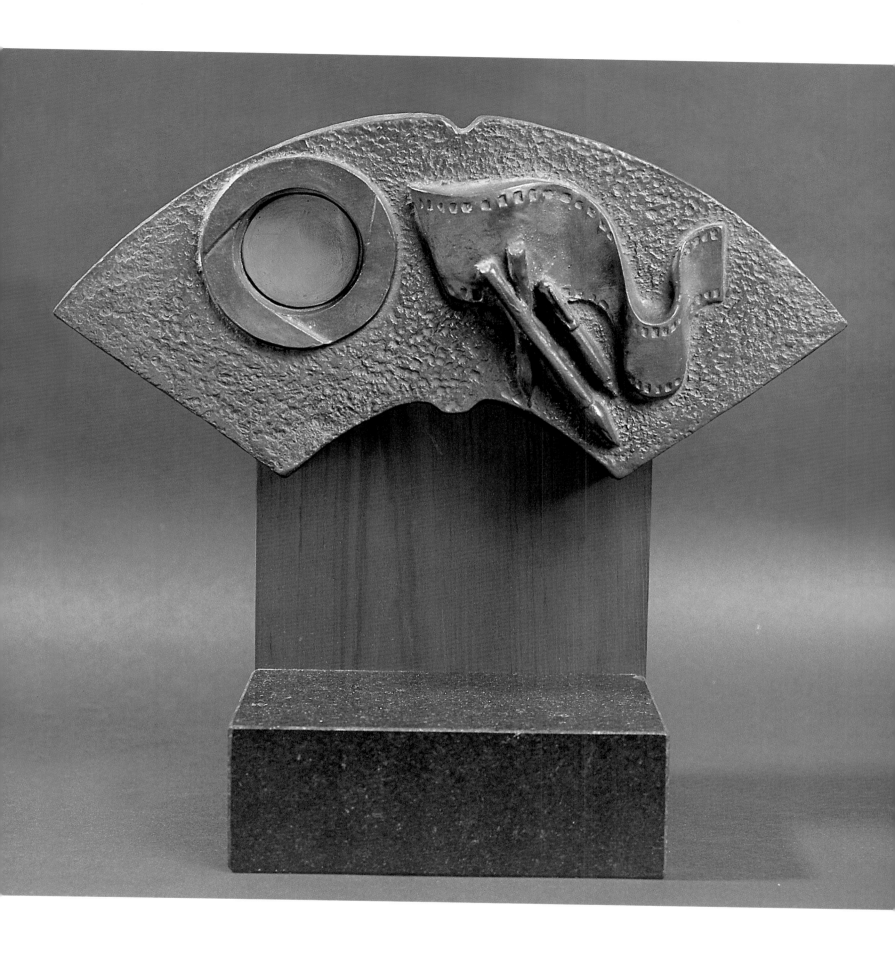

藍星　BLUE STAR　1957　銅、木　41×14.5×11.7cm（左頁圖）

電影文藝獎　MOVIE ART AWARD　年代未詳　銅、木、石　25×26.5×11.5cm

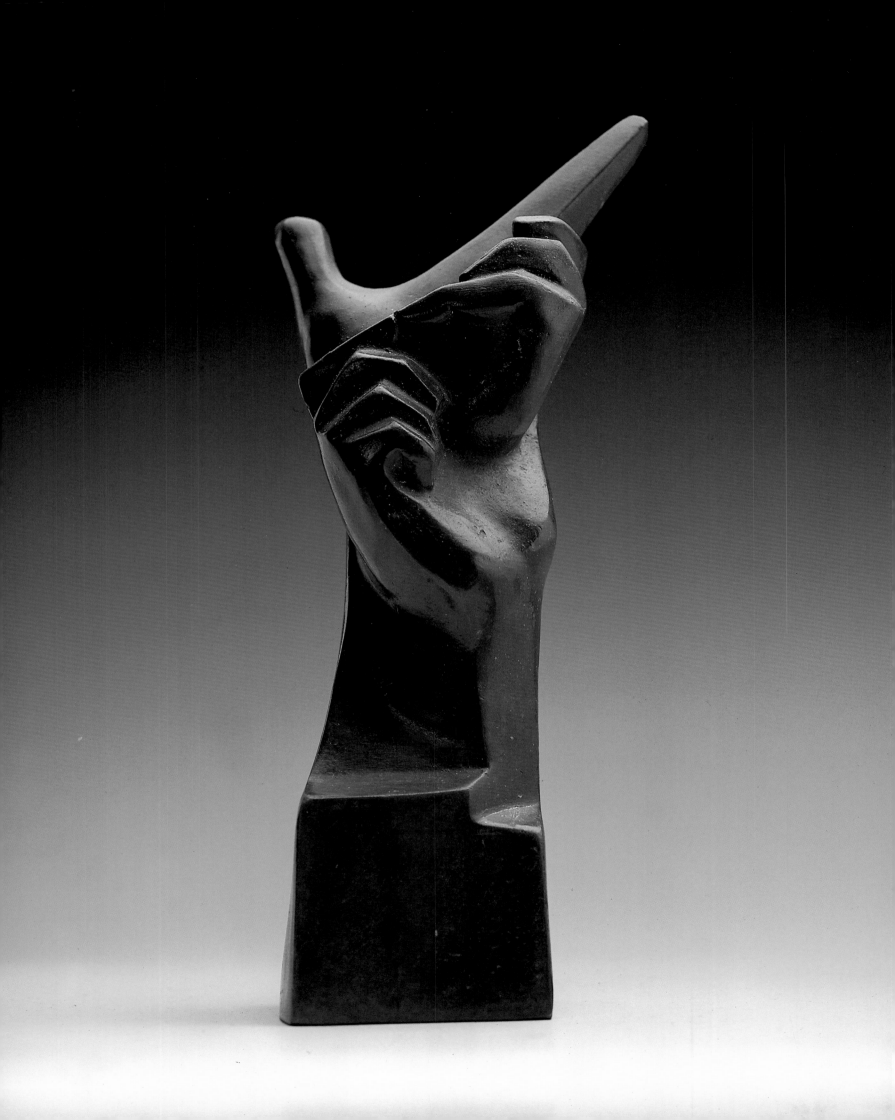

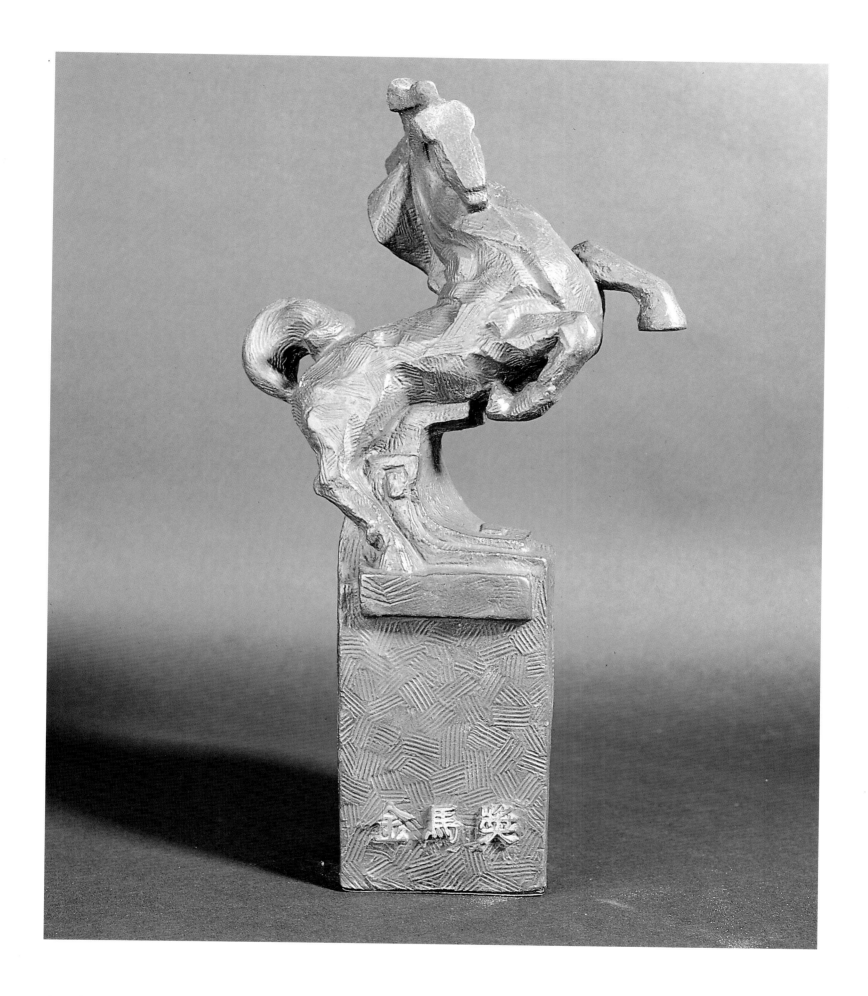

金手獎　GOLDEN HAND AWARD　1963　銅　35×14×8cm（左頁圖）

金馬獎　GOLDEN HORSE AWARD　1963　銅　39×9×9cm

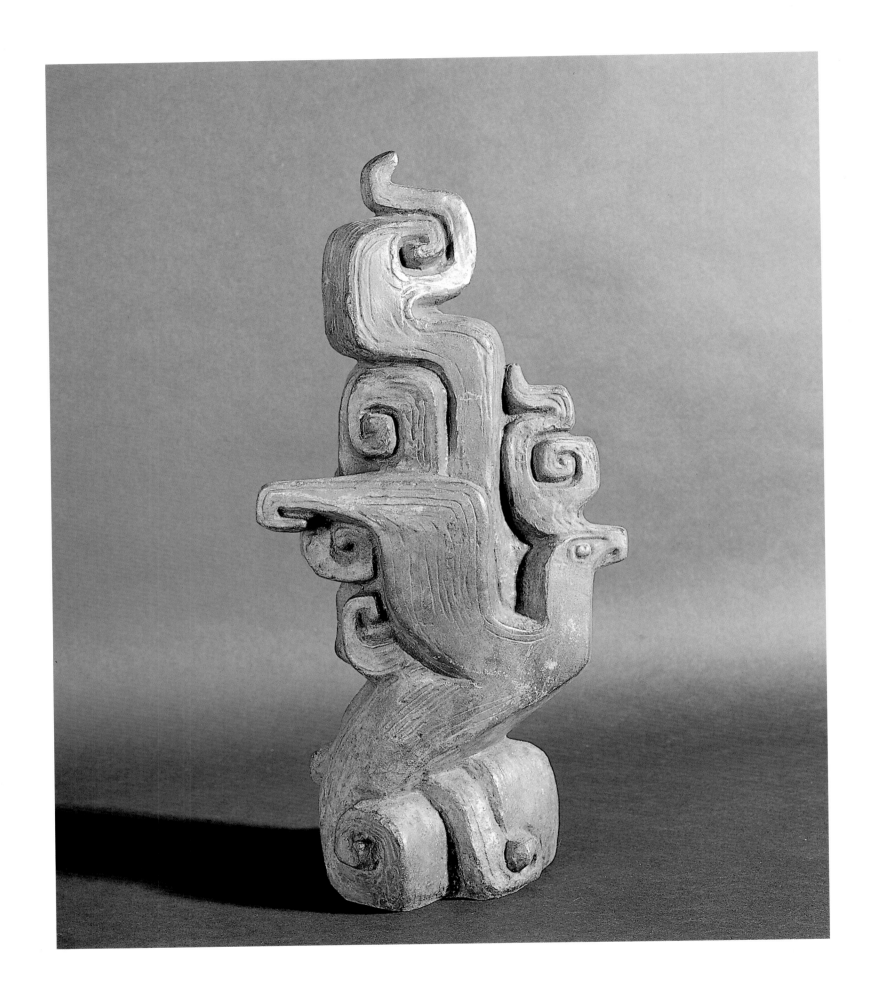

金鳳獎　GOLDEN PHOENIX AWARD　1980　銅　36×12×17cm

石油事業獎章　MEDALLION FOR PETROLEUM INDUSTRY　1982　銅　23×10.8cm（右頁圖）

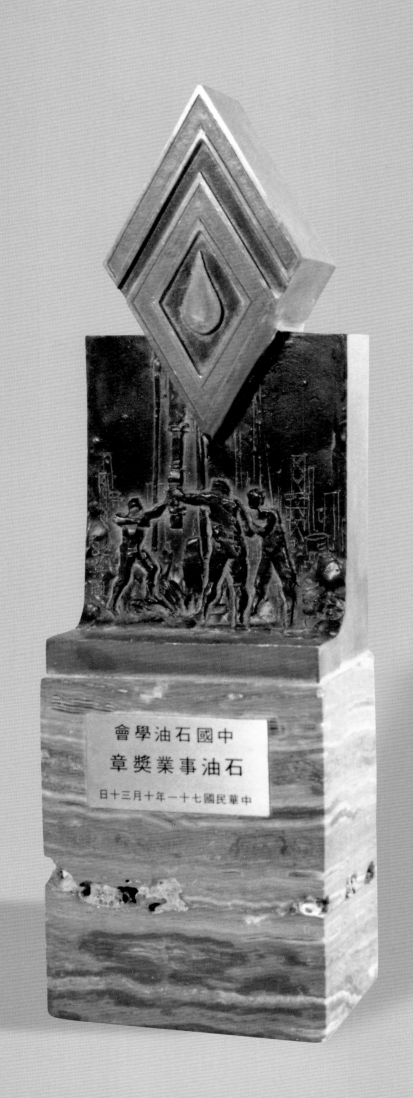

中國石油學會
石油事業獎章
中華民國七十一年十月三十日

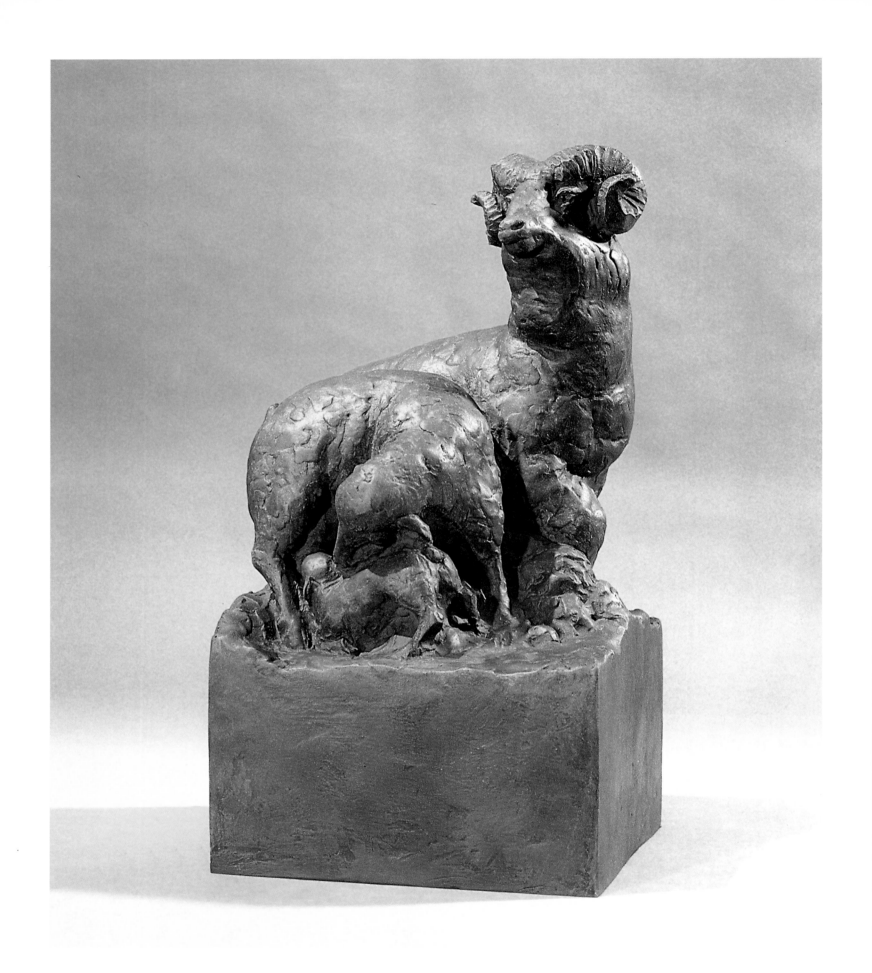

孝行獎：羔羊跪乳　FILIAL PIETY AWARD：BABY GOAT KNEEL DOWN TO GET THE MILK　1985　銅　16×7.5×7.5cm

金鳳獎　GOLDEN PHOENIX AWARD　1988　銅　20×16×12cm（右頁圖）

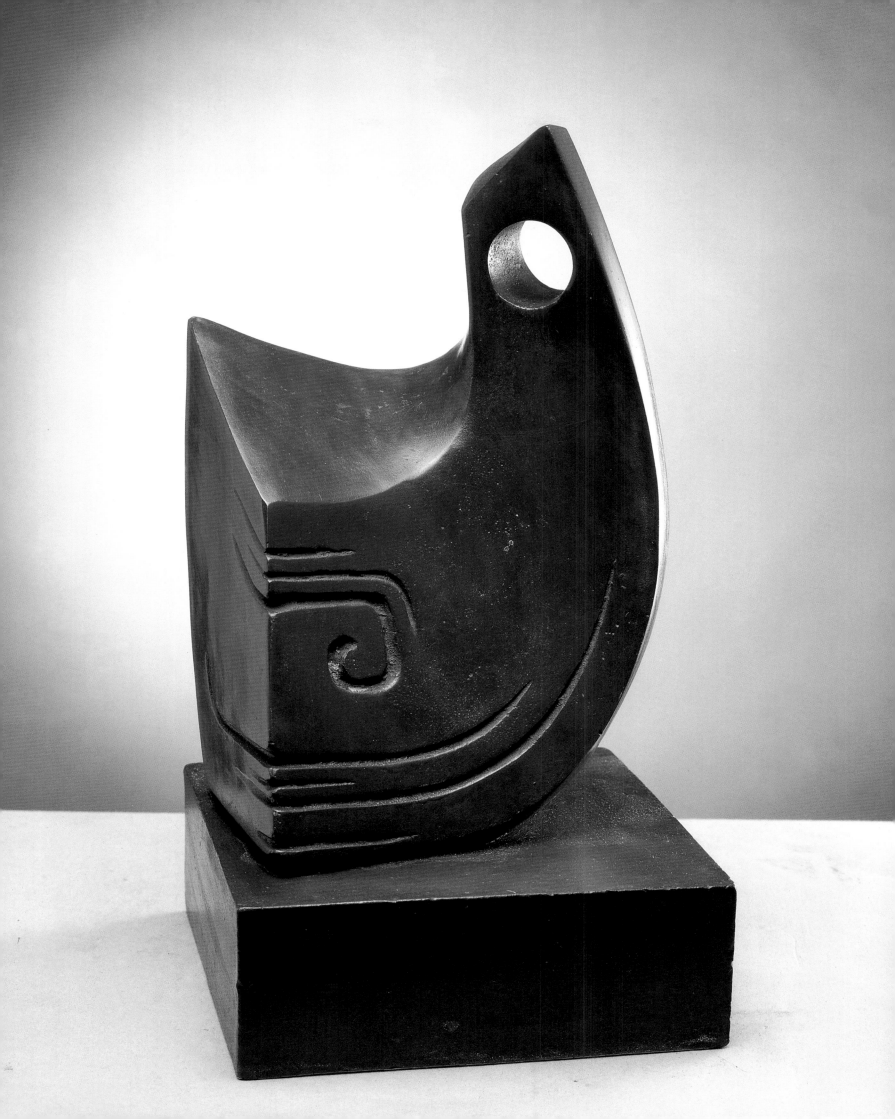

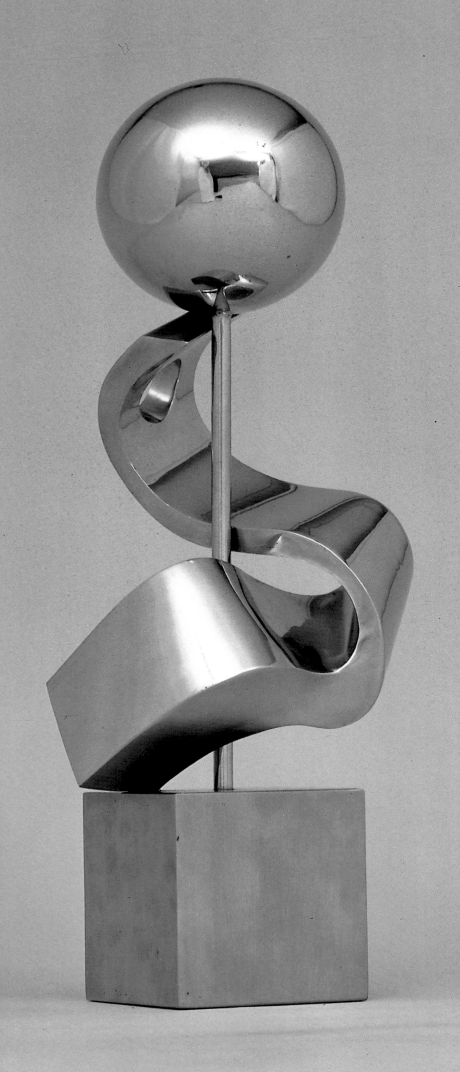

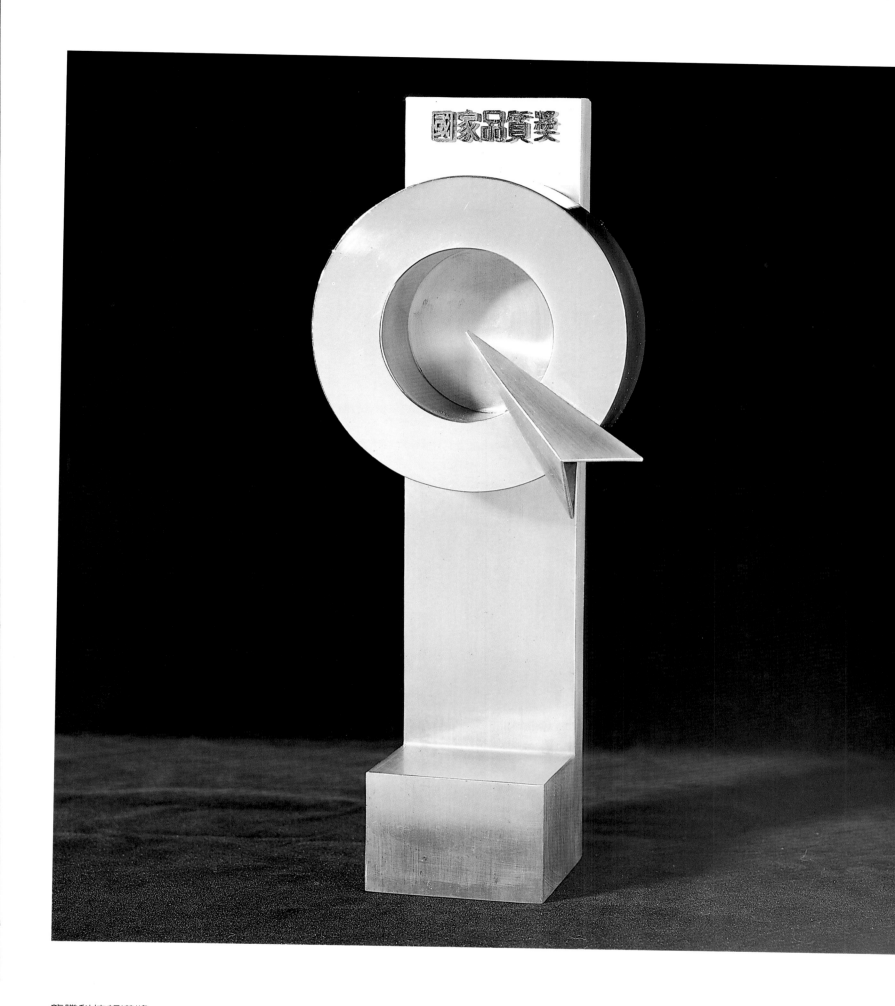

龍騰科技報導獎　LONGTENG AWARD FOR SCIENTIFIC REPORT　1988　不銹鋼　44×18×15cm（左頁圖）

國家品質獎　NATIONAL QUALITY AWARD　1989　木、不銹鋼　36×14×8cm

工業國鼎獎　GUODING INDUSTRIAL AWARD　1989　不銹鋼　15×25×18cm

第二屆中華民國社會運動和風獎　2ᵀᴴ R.O.C. SOCIETY MOTION HARMONY AWARD　1992　銅　36×20×20cm（右頁圖）

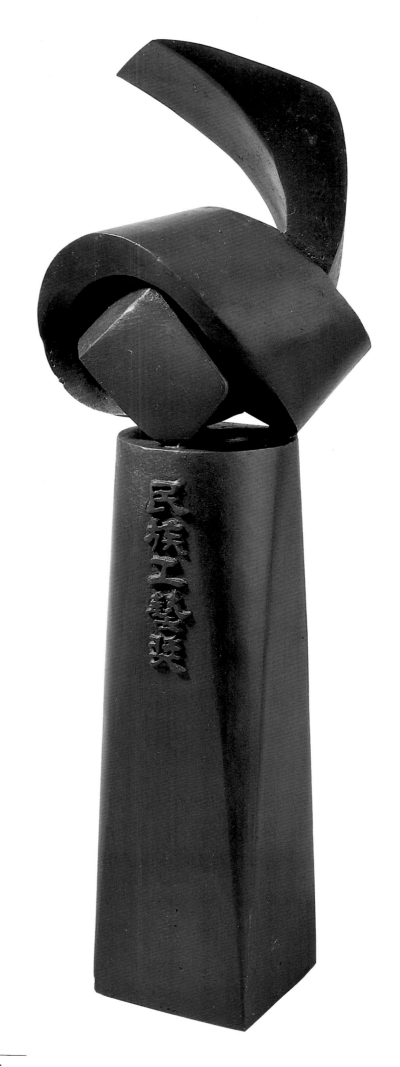

國家發明獎　NATIONAL INVENTION AWARD　1992　銅
30 × 5.5 × 5.5cm（左頁圖）

民族工藝獎　FOLK-ART HANDICRAFT AWARD　1992　銅
33 × 5.5 × 5.5cm

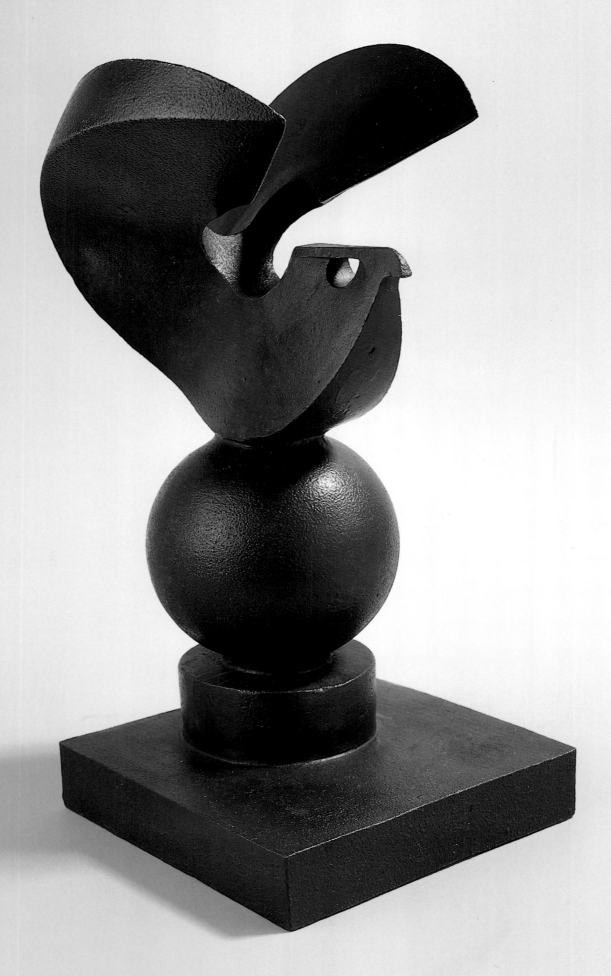

飛鷹獎　FLYING EAGLE AWARD　1993　銅　32×15×15cm

南瀛獎　NANYING AWARD　1993　銅　34×5.5×5.5cm(右頁圖)

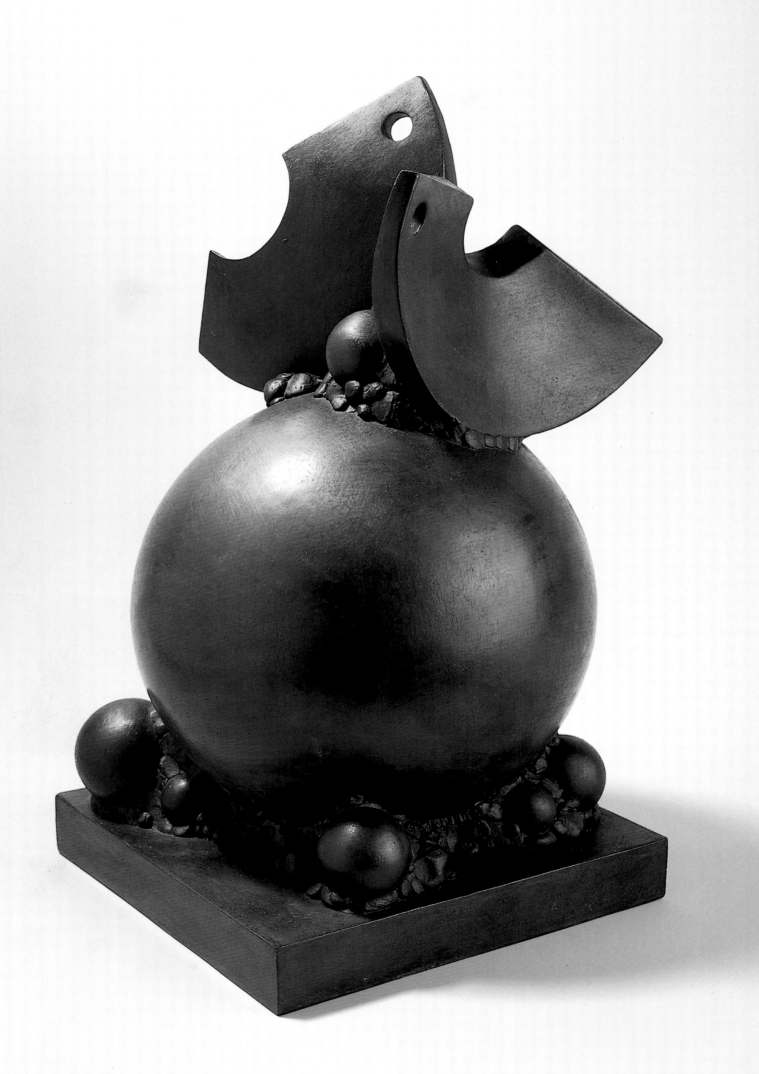

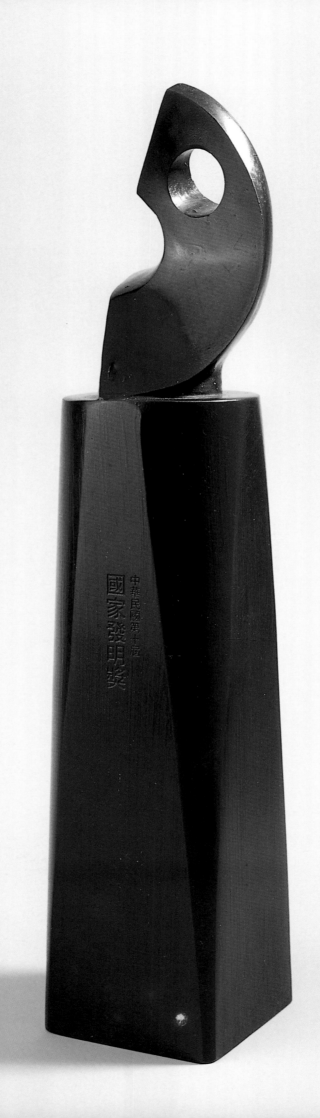

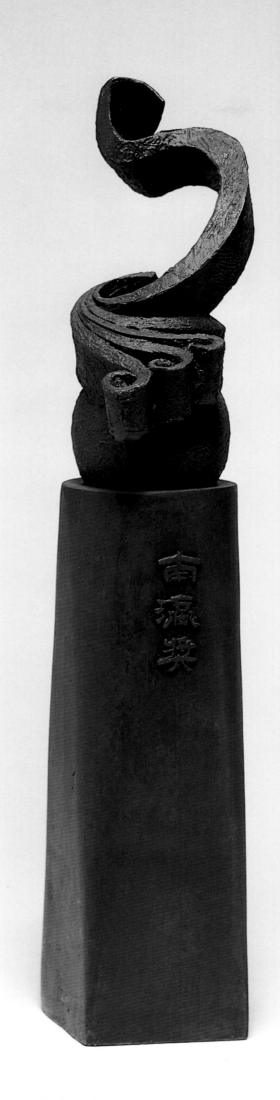

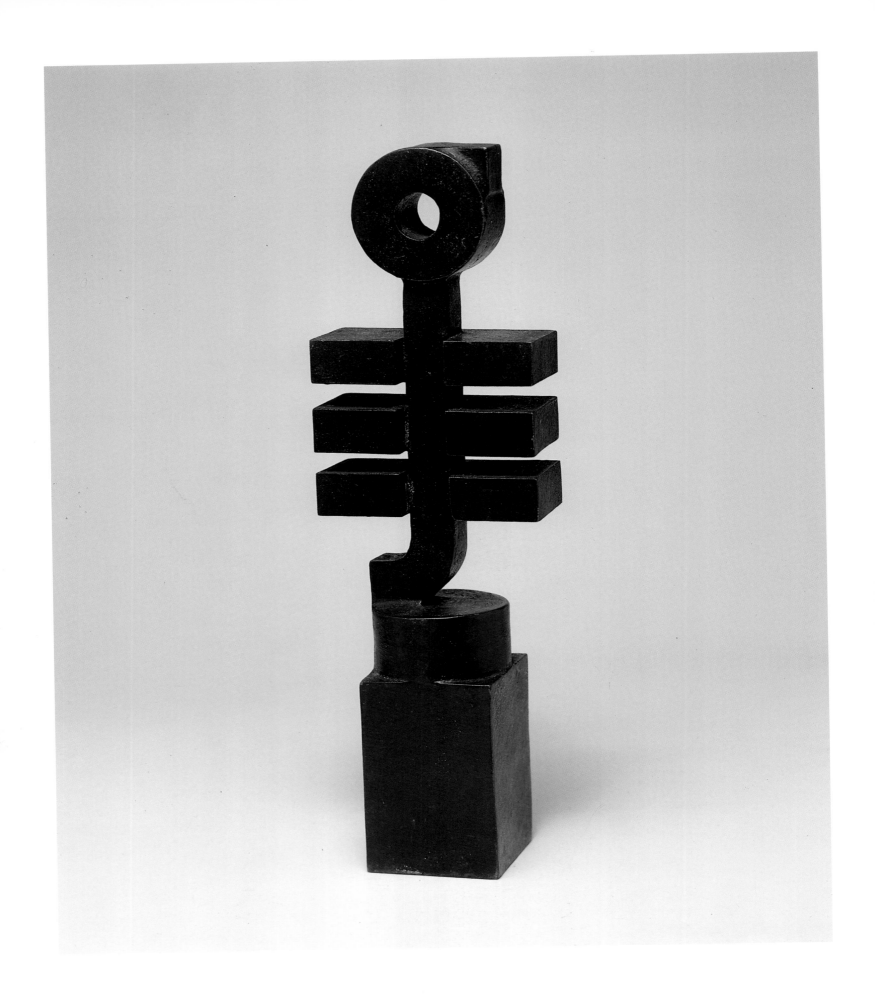

立夫中醫藥學術獎　LIFU ACADEMIC AWARD OF CHINESE MEDICINE　1994　銅　33×10×6cm

金獅獎　GOLDEN LION AWARD　1994　銅　33×10×10cm（右頁圖）

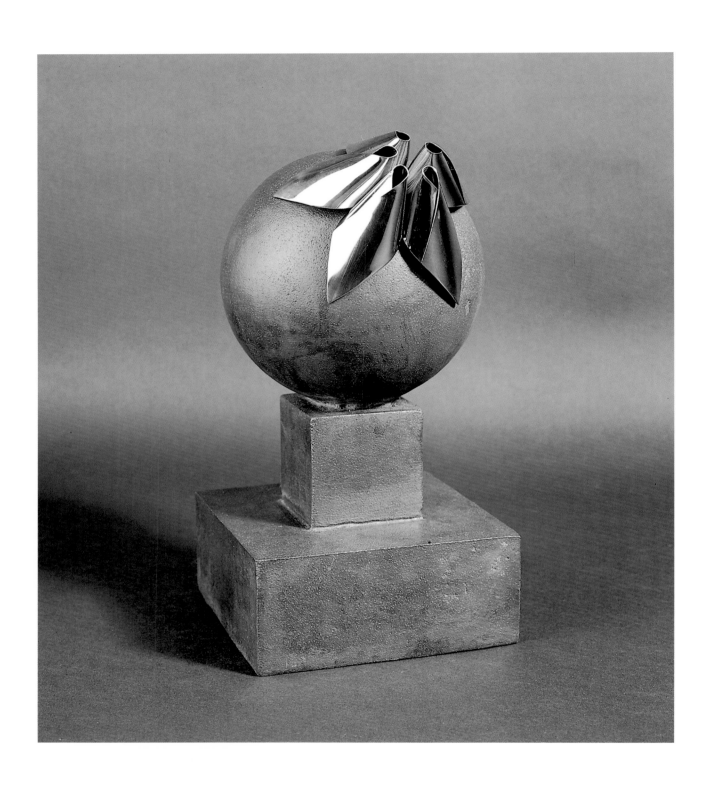

安泰之星　STAR OF ING ANTAI　1994　銅、不銹鋼　22×11×11cm

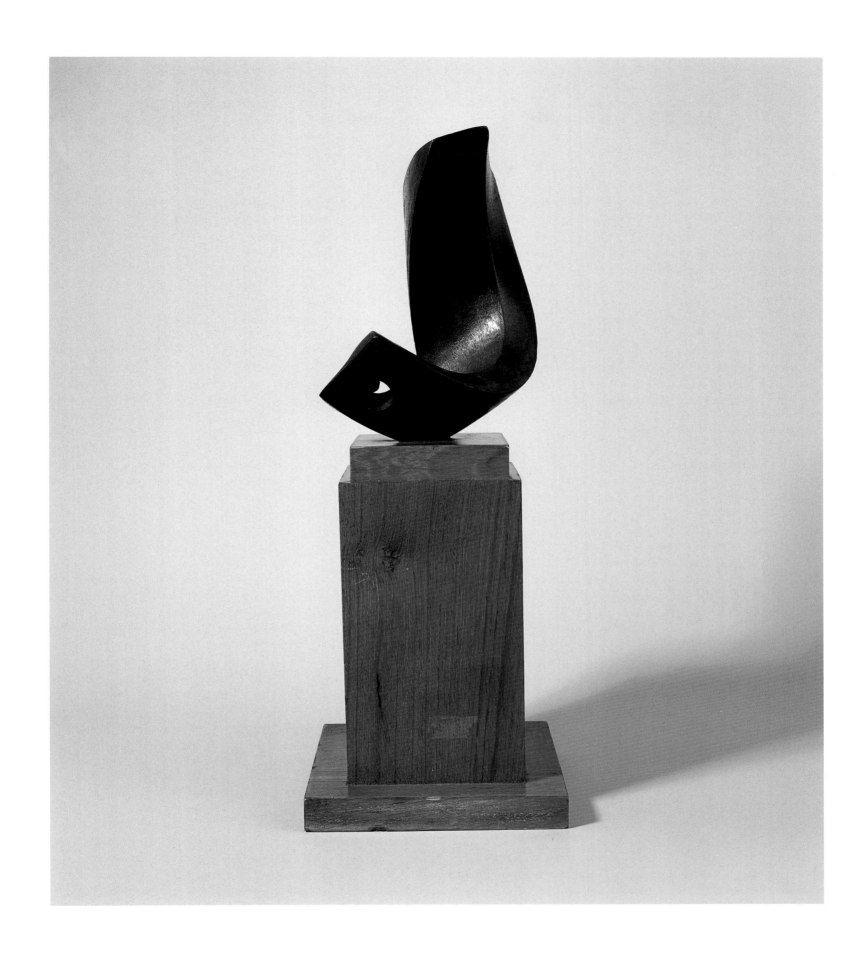

中國時報模範員工獎　MODEL STAFF AWARD FOR CHINATIMES　1995　木、銅　35×13×13cm

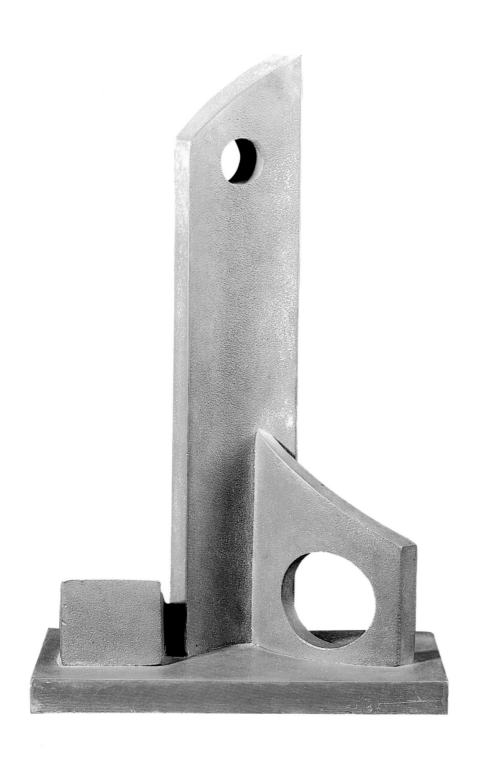

天・地・人　HEAVEN・EARTH・HUMEN　1995　銅　37×23×11cm

傑出建築師獎　OUTSTANDING ARCHITECT AWARD　1996　銅　33×11×11cm（右頁圖）

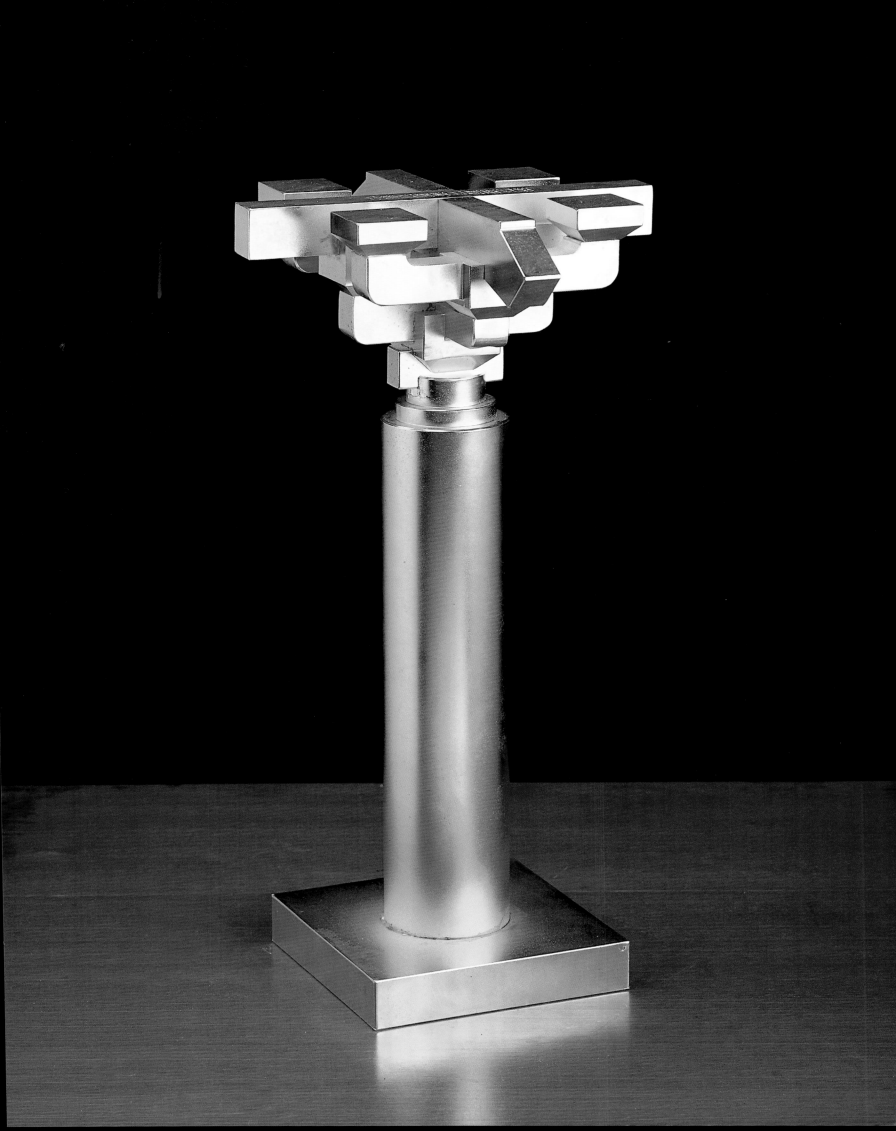

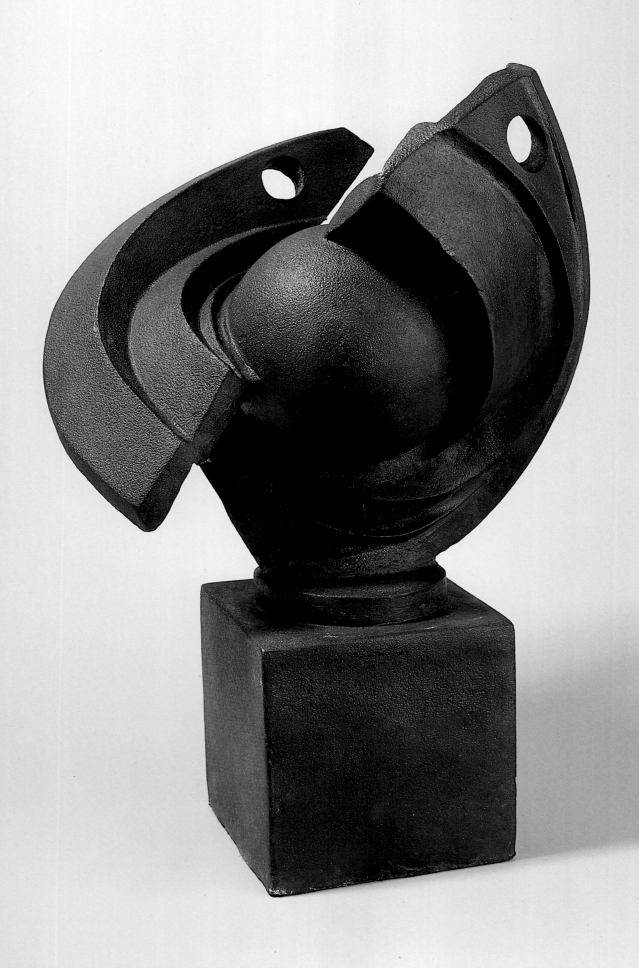

國家文藝獎：形隨意移　NATIONAL LITERATURE AND ART AWARD　1997　銅　37×24×16cm

參考圖版
List of Illustration

作品名稱後有＊記號者，表示此作原缺名稱，此作品名稱係楊英風
藝術教育基金會代為命名。

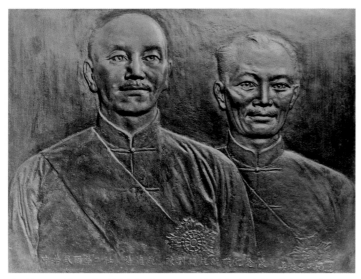

中華民國第二任總統蔣介石、副總統陳誠就職紀念像
PRESIDENTIAL INAUGURATION, 1954
1955　石膏　41.5×49.5cm

AA029

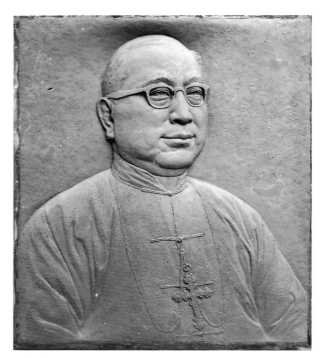

于斌主教　YU-BIN BISHOP
1963　石膏　74×63cm
新竹法源講寺

AA030

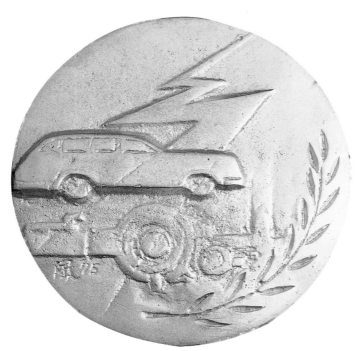

科技研究獎
SCIENCE AND TECHNOLOGY RESEARCH AWARD
1975　銅鍍金　直徑 10cm
龐元鴻攝影

AA031

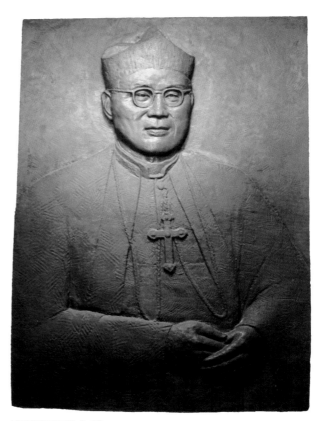

田耕莘樞機主教　ARCHBISHOP TIEN, KENG-HSIN
1980　銅
輔仁大學

AA032

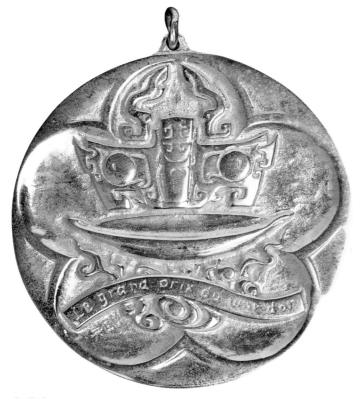

金鑊獎　THE GOLDEN WOK AWARD
1981　銅鍍金　直徑 9cm
龐元鴻攝影

AA033

頭像*　HEAD SCULPTURE
年代未詳　材質未詳　尺寸未詳

AA035

獅*　LION
年代未詳　石膏　直徑 27cm

AA034

旅程　ITINERARY
1963　水泥　1500×1900cm、200×400cm
台北新中國飯店。原作已毀。

AB029

天行健　URBAN-PLANNING REFORMATION
1968　石　300×600×200cm
台北泛亞大飯店正廳。另名〔鴻運貞元〕。原作已毀。

AB030

大型陶瓷浮雕*　HUGE GLASS RELIEF
1966　陶瓷　尺寸未詳
陽明山中山樓

AB031

瑞藹門楣
GOOG FORTUNE BESTOWED ON THE TAMILY
1971　石　尺寸未詳
新加坡文華酒店

AB032

文華群瑞
CULTURE AND GLORY TO THE EXTREME
1971　石　尺寸未詳
新加坡文華酒店

AB033

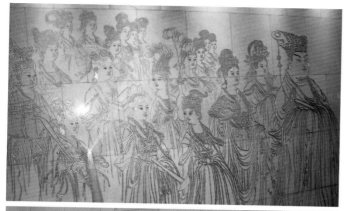

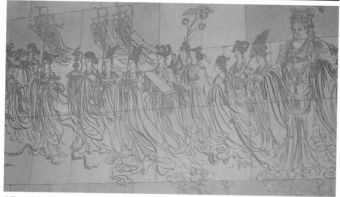

朝元仙仗圖　A PROCESSION OF TAOIST IMMOR-
TALS TO VISIT THEIR PATRIARCH
1971　白大理石　900 × 2300cm
新加坡文華酒店。另名〔八十七神仙圖卷〕。

AB034

天外天　HIGHER ABOVE
1972　大理石、蛇紋石　尺寸未詳
台北可樂娜餐廳。原作已毀。

AB035

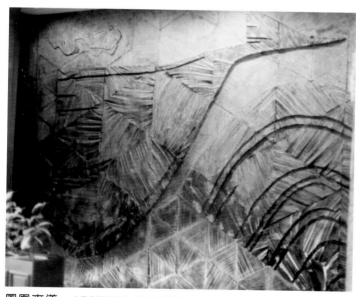

鳳凰來儀　ADVENT OF THE PHOENIX
1974　銅　285 × 645cm
陽明山林榮三公寓

AB036

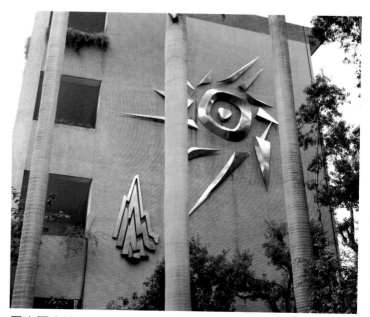

日光照大地　SUNSHINE ON EARTH
1975　不銹鋼　1200 × 750cm
台北市光復國小。另名〔光復〕。龐元鴻攝影。

AB037

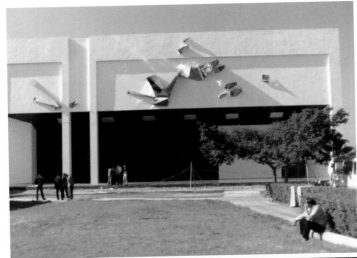

乘著音符的翅膀飛翔　FLYING WITH THE MUSIC
1977　不銹鋼　尺寸未詳
霧峰省立交響音樂廳。上圖為戶外景觀，下圖室內作品。
原作已毀。

AB038

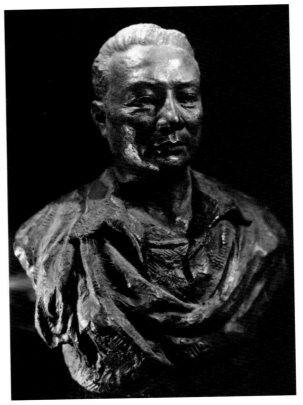

藍蔭鼎像　MR. LAN, YINDING
1952　銅　尺寸未詳

AC109

水牛頭*　BULL HEAD
1952　石膏　尺寸未詳
曾參展 1953 年宜蘭市農會「英風景天彫塑特展」（6 月 26-29 日）。

AC110

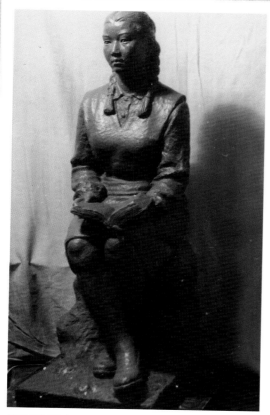

學而時習之　CONTEMPLATION
1953　銅　高約130cm
獲1951年第十四屆「台陽獎」佳作。另名〔思索〕。

AC111

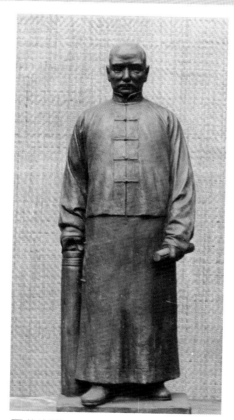

國父立像　DR. SUN, YATSEN
1955　石膏　80 × 24 × 15cm

AC112

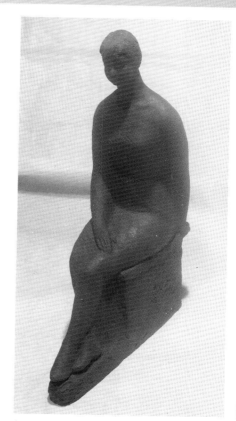

鰻　THE EEL
1956　銅　尺寸未詳

AC113

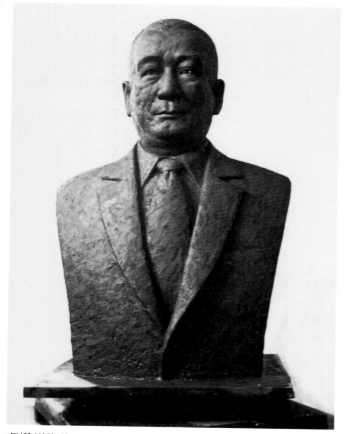

盧續祥胸像　MR. LU, ZANSIANG
1957　銅　尺寸未詳

AC114

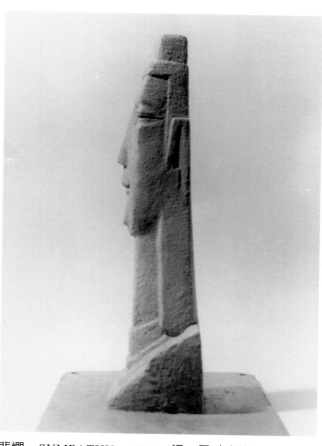

悲憫　SYMPATHY　1958　銅　尺寸未詳
刊於〈傑出的青年藝術家楊英風〉《幼獅》第9卷第2期，1959年2月。

AC115

黃君璧像　MR. HUANG, JYUNBI
1959　泥塑　尺寸未詳

AC116

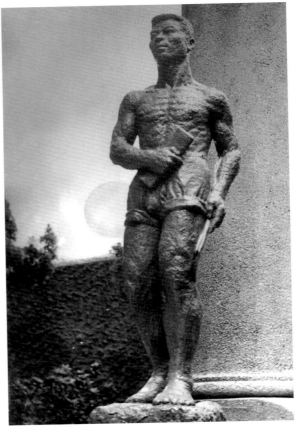

耕讀　CULTIVATION
1950 年代　銅　高約 170 cm

AC117

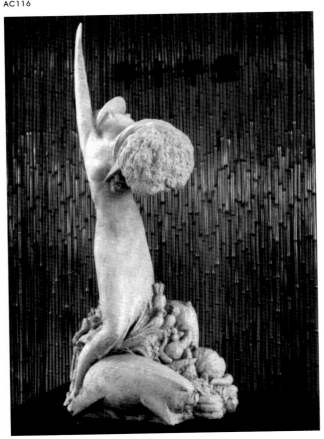

豐年十年　10 YEARS ANNIVERSARY OF《HARVEST》
1960 年代　泥塑　尺寸未詳

AC118

吳瀛濤像　MR. WU, YINGTAO
1960　銅　尺寸未詳
刊於吳瀛濤《吳瀛濤詩集》1970 年 1 月。

AC119

蔣夢麟像　MR. JIANG, MENGLIN
1961　泥塑　尺寸未詳
行政院農委會復興大樓

AC120

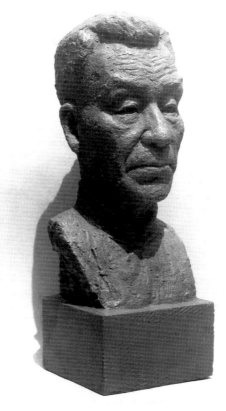

郎靜山像　MR. LANG, JINGSHAN
1960年代　泥塑　尺寸未詳

AC121

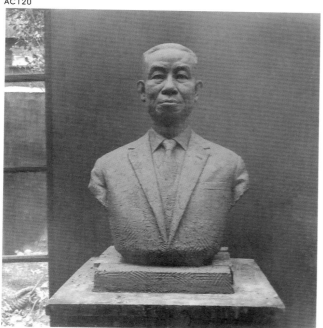

六○年代人像作品（一）*
PORTRAIT OF THE 1960's(1)
1960年代　泥塑　尺寸未詳

AC122

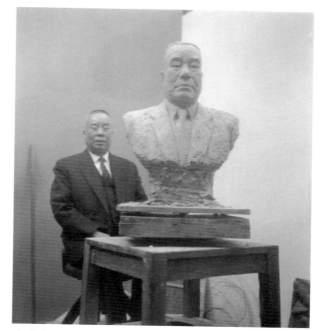

六○年代人像作品（二）*
PORTRAIT OF THE 1960's(2)　1960年代
泥塑　尺寸未詳

AC123

司晨　ROOSTER
1960 年代　材質、尺寸未詳
曾參展 1962 年 8 月越南「西貢第一屆國際美
展」。

AC124

林老太太像　OLD MRS. LIN
1963　材質未詳　尺寸未詳

AC125

楊翼注像　MR. YANG, YIJHU
1966　銅　高約 300cm
馬尼拉尚一中學

AC126

青春永固　FOREVER YOUNG
1963　銅　尺寸未詳
趙同和先生收藏。由趙同和先生委託，為紀念遇害身亡的女兒趙曼
蓉、趙曼琴兩姊妹而作。

AC127

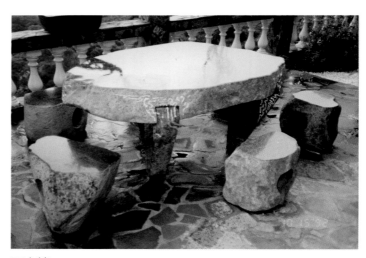

石桌椅　STONE TABLE AND CHAIR
1967　大理石　75 × 135 × 110cm
楊英風設計，花蓮榮民大理石工廠承製，曾於 1967 年由當時的蔣經
國部長呈獻給日本天皇。

AC128

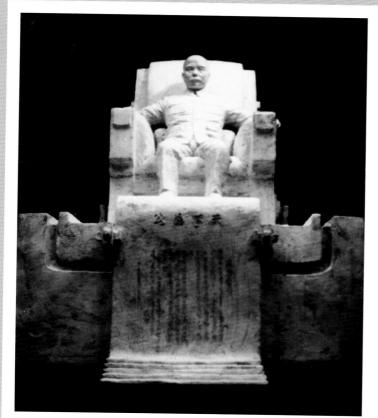

國父銅像模型　DR. SUN, YAT-SEN
1968　石膏　97 × 75 × 66cm
新竹法源講寺。為國父紀念館所設計，後未被採用。

AC129

書卷*　BOOK
1969　石膏　30 × 15 × 13cm
新竹法源講寺

AC130

慈壽玉石　JADE OF CIHSHOU
1969　大理石　尺寸未詳
蔣宋美齡女士。為蔣經國先生贈與蔣宋美齡女士之生日
禮物。

AC131

蕭同茲像
MR. SIAO, TONGZIH
1974　銅　尺寸未詳
台北中央通訊社大樓

AC132

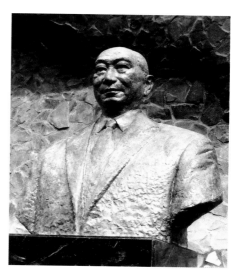

嚴慶齡胸像　MR. YAN, CINGLING
1974　銅　高約150cm
台北裕隆汽車工廠

AC133

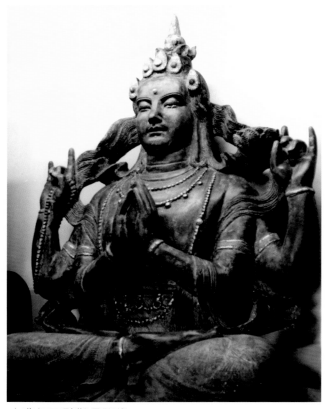

大悲紅四臂觀音聖像　FOUR-ARMED GUANYIN
1976　銅　高約150cm
永和貢葛精舍

AC134

甘珠活佛　LIVING BUDDHA OF SWEET DEW
1981　銅、泥金　尺寸未詳
台北甘珠精舍

AC135

觀世音菩薩　KUAN-YIN
1982　玻璃纖維、安金箔　205 × 170 × 15cm
台南開元寺

AC136

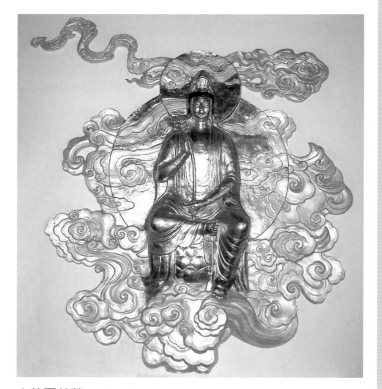

大勢至菩薩　MAHSTHMAPRPTA BUDDHA
1982　玻璃纖維、安金箔　205 × 170 × 15cm
台南開元寺

AC137

香爐 INCENSE BURNER
1982 銅 210 × 150 × 150cm
花蓮縣和南寺
AC138

殷商風格試作（一）*
TRAIL WORK WITH THE STYLE
OF SHANG DYNASTY(1)
約1980年代 木 尺寸未詳

AC139

殷商風格試作（二）*
TRAIL WORK WITH THE STYLE OF
SHANG DYNASTY(2)
約1980年代 木 尺寸未詳

AC140

殷商風格試作（三）*
TRAIL WORK WITH THE STYLE OF SHANG DYNASTY(3)
約1980年代 木 尺寸未詳

AC141

殷商風格試作（四）*
TRAIL WORK WITH THE STYLE OF SHANG DYNASTY(4)
約1980年代 木 尺寸未詳

AC142

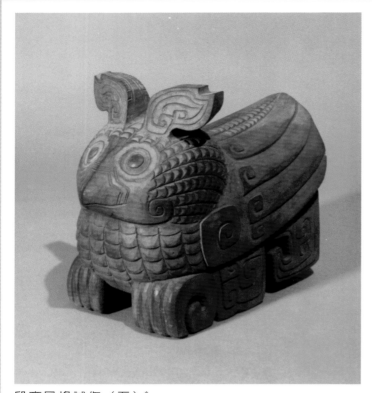

殷商風格試作（五）*
TRAIL WORK WITH THE STYLE OF SHANG DYNASTY（5）
約1980年代　木　尺寸未詳

AC143

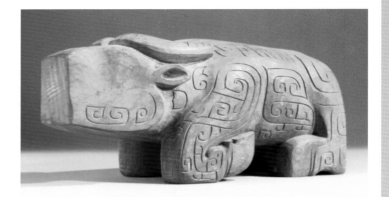

殷商風格試作（六）*
TRAIL WORK WITH THE STYLE OF SHANG DYNASTY（6）
約1980年代　木　尺寸未詳

AC144

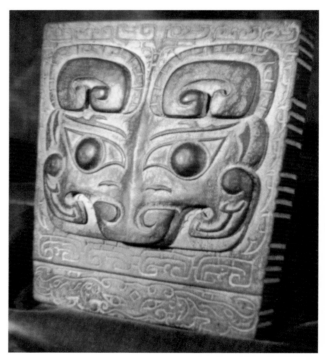

殷商風格試作（八）*
TRAIL WORK WITH THE STYLE OF SHANG DYNASTY（8）
約1980年代　木　尺寸未詳

AC146

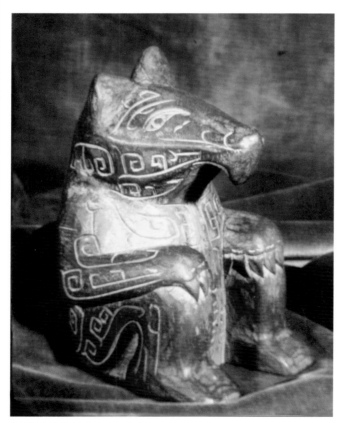

殷商風格試作（七）*
TRAIL WORK WITH THE STYLE OF SHANG DYNASTY（7）
約1980年代　木　尺寸未詳

AC145

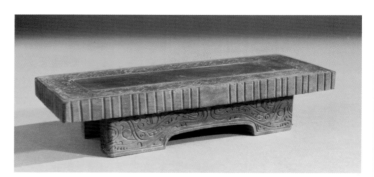

殷商風格試作（九）*
TRAIL WORK WITH THE STYLE OF SHANG DYNASTY（9）
約1980年代　木　尺寸未詳

AC147

杜聰明博士胸像　DR. DU, CONGMING
1982　銅　高約60cm

AC148

林桂朱像　MS. LING, GUIZHU
1983　銅　65 × 38 × 30cm

AC149

董浩雲胸像　MR. DONG, HAOYUN
1983　銅　尺寸未詳

AC150

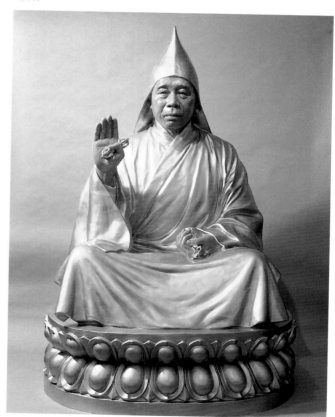

華藏上師　MASTER HUAZANG
1984　銅　高約150cm
台北諾那精舍

AC1151

辛志平像　MR. XIN, ZHIPING
1985　銅　76 × 50 × 50cm
新竹中學

AC152

曾約農胸像　MR. ZENG, YUENONG
1987　銅　65 × 51 × 29cm
東海大學

AC153

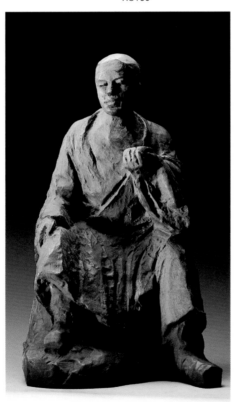

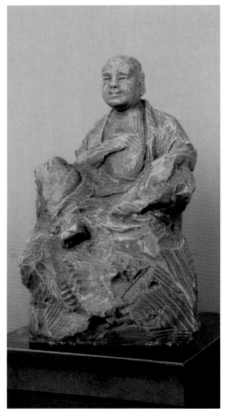

胸像* PORTRAIT
1990　銅　65 × 35 × 25cm

AC154

羅漢（一）　ARHAT（1）
1990　銅　39 × 22 × 30cm

AC155

羅漢（二）　ARHAT（2）
1990　銅　39 × 22 × 30cm

AC156

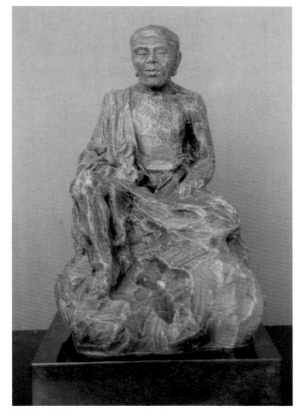

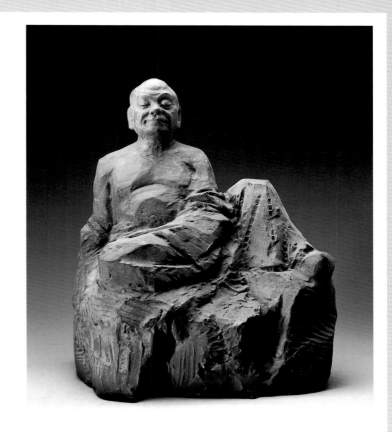

羅漢（三）　ARHAT（3）
1990　銅　39 × 22 × 30cm

羅漢（四）　ARHAT（4）
1990　銅　39 × 35 × 30cm

AC157

AC158

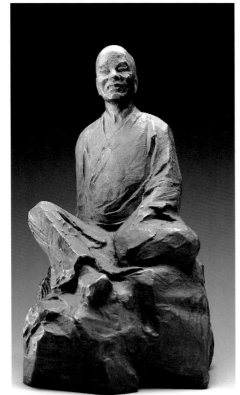

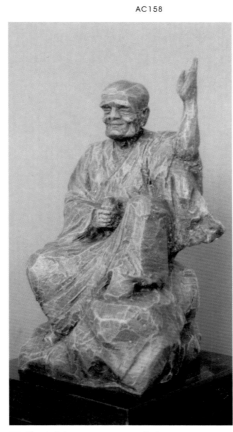

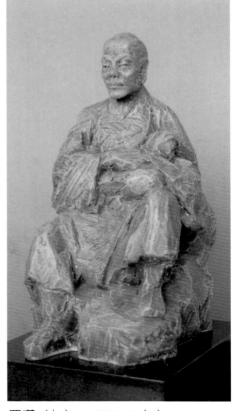

羅漢（五）　ARHAT（5）
1990　銅　39 × 22 × 30cm

羅漢（六）　ARHAT（6）
1990　銅　39 × 22 × 30cm

羅漢（七）　ARHAT（7）
1990　銅　39 × 22 × 30cm

AC159

AC160

AC161

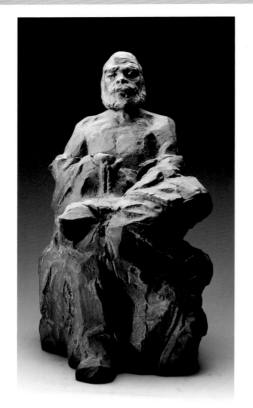

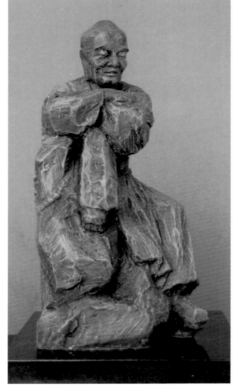

羅漢（八）　ARHAT（8）
1990　銅　39 × 22 × 30cm

AC162

羅漢（九）　ARHAT（9）
1990　銅　39 × 22 × 30cm

AC163

蔣經國像　LATE　PRESIDENT
CHIANG, CHINGKUO
1992　銅（泥塑過程）　尺寸未詳
美國蔣經國紀念館

AC164

李登輝像　MR. LEE, TENGHUI
1993　銅（泥塑過程）　70 × 53 × 30cm

AC165

胸像*　PORTRAIT
1992　銅　66 × 60 × 30cm

AC166

胸像* PORTRAIT
年代未詳　銅　70 × 55 × 33cm

AC167

智敏上師像　MASTER ZHIHMIN
1997　銅（泥塑過程）　高約 150cm
台北諾那精舍

AC168

慧華上師像　MASTER HUEIHUA
1997　銅（泥塑過程）　高約 150cm
台北諾那精舍

AC169

楊塘海像　MR. YANG, TANGHAI
年代未詳　銅　50 × 55 × 29cm

AC170

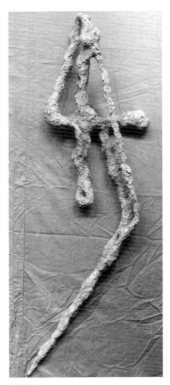

曲直　CURVE & STRAIGHT LINES
1963　銅　尺寸未詳
曾參展1963年國立台灣藝術館第七屆「五月美展」
（5月25日-6月3日）。

AD175

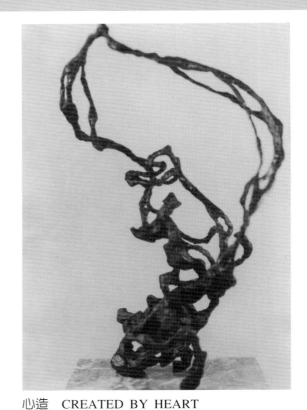

心造　CREATED BY HEART
1964　銅　尺寸未詳
曾參展1966年羅馬BILICO畫廊「楊英風個展」（2月3日-19日）。
刊於〈傑出的雕塑家：楊英風〉《TODAY》第10期，1967年7月。
另名〔造化〕。

AD176

雷吼　THUNDERBOLT
1964　銅　20 × 24 × 12.5cm
傅維新收藏，曾刊於《國際》第12期，頁23，1965年1月，香港。

AD177

生命之能　VITAL ENERGY
1960年代　銅　尺寸未詳
曾參展1966年羅馬BILICO畫廊「楊英風個展」；刊於《國際》第12
期，頁23，1965年1月，香港。

AD178

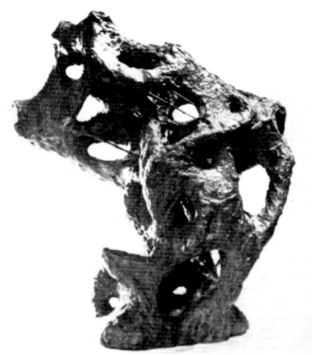

縮　SHRINK
1960 年代　銅　尺寸未詳
刊於〈楊英風的雕塑〉《台灣畫刊》38 期，頁 15-16，1961 年 7 月。

AD179

探望　VISIT
1960 年代　銅　尺寸未詳
曾參展 1966 年羅馬 BILICO 畫廊「楊英風個展」（2 月 3 日 -19 日）。
刊於〈楊英風的雕塑在義大利獲賞識〉《聯合報》1964 年 10 月 9 日。

AD180

昇華（一）　SUBLIMATION（1）
1960 年代　銅　尺寸未詳
曾參展 1966 年羅馬 BILICO 畫廊「楊英風個展」（2 月 3 日 -
19 日）。刊於曹蓉〈楊英風的雕塑理想〉《中央日報》第 1
版，1966 年 10 月 25 日。

AD181

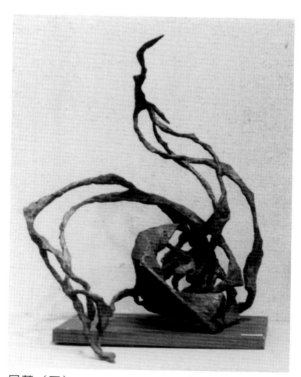

昇華（二）　SUBLIMATION（2）
1960 年代　銅　尺寸未詳
曾參展 1966 年羅馬 BILICO 畫廊「楊英風個展」（2 月 3 日 -19
日）。刊於郝賞〈肯求新・肯進步——楊英風的藝術〉《海天
藝術畫刊》第 3 號，1966 年 11 月 25 日。另名〔PENSIERO〕、
〔THOUGH〕。

AD182

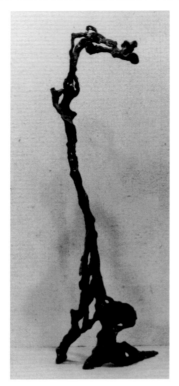

羅馬時期作品（一）*
A WORK COMPLETED IN ROME ERA(1)
1960 年代　銅　尺寸未詳
曾參展 1966 年羅馬 BILICO 畫廊「楊英風個展」
（2月3日-19日）。

AD183

羅馬時期作品（二）*
A WORK COMPLETED IN ROME ERA(2)
1964　銅　尺寸未詳
曾參展 1966 年羅馬 BILICO 畫廊「楊英風個展」（2月3日-19日）。
另名〔晨曦〕。

AD184

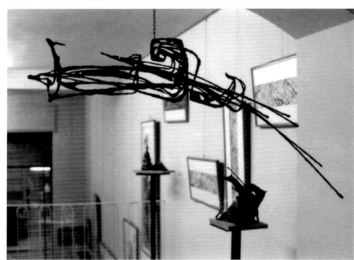

羅馬時期作品（三）*
A WORK COMPLETED IN ROME ERA(3)
1960 年代　銅　尺寸未詳
曾參展 1966 年羅馬 BILICO 畫廊「楊英風個展」（2月3日-19日）。

AD185

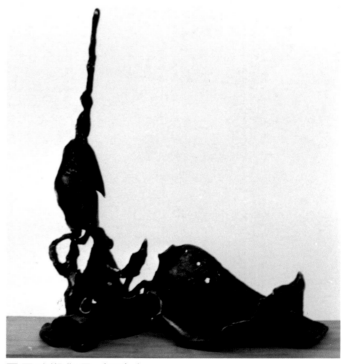

羅馬時期作品（四）*
A WORK COMPLETED IN ROME ERA(4)
1960 年代　銅　尺寸未詳
曾參展 1966 年羅馬 BILICO 畫廊「楊英風個展」（2月3日-19日）。

AD186

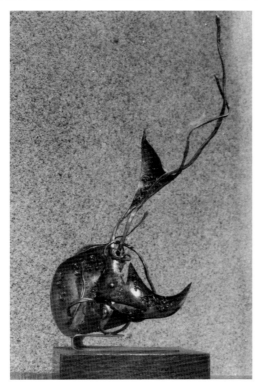

羅馬時期作品（五）*
A WORK COMPLETED IN ROME ERA(5)
1960 年代　銅　尺寸未詳
曾參展 1966 年羅馬 BILICO 畫廊「楊英風個展」（2月3日-
19日）。

AD187

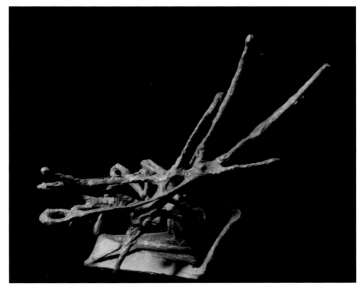

羅馬時期作品（六）*
A WORK COMPLETED IN ROME ERA(6)
1960 年代　銅　尺寸未詳
楊英風藝術教育基金會收藏

AD188

羅馬時期作品（七）*
A WORK COMPLETED IN ROME ERA(7)
1960 年代　銅　尺寸未詳

AD189

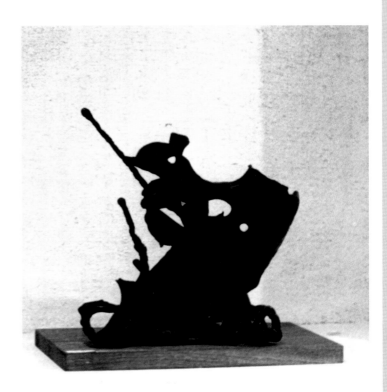

羅馬時期作品（八）*
A WORK COMPLETED IN ROME ERA(8)
1960 年代　銅　尺寸未詳

AD190

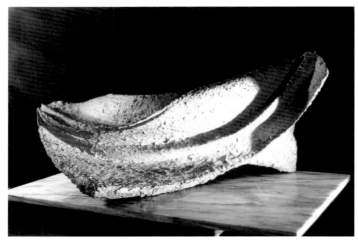

六〇年代試作 *
AN EXPERIMENTALWORK OF THE 1960's
1960 年代　陶土　尺寸未詳

AD191

迷　FASCINATION
1964　陶土　尺寸未詳
刊於楊英風〈金、木、水、火、土的世界〉《美術雜誌》30 期，
1973 年 4 月。

AD192

源　ORIGIN
1964　陶土　尺寸未詳

AD193

吻　KISS
1964　陶土　尺寸未詳

AD194

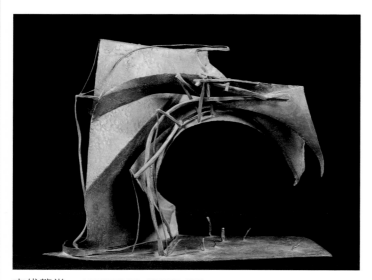

古代教堂　ANCIENT CHURCH
1964　銅　25 × 27 × 15cm
楊英風藝術教育基金會收藏。另名〔CHIESA ANTICA〕

AD195

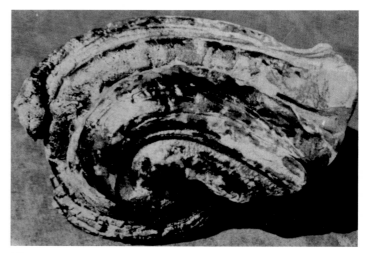

豪　HEROIC
1964　陶土　尺寸未詳

AD196

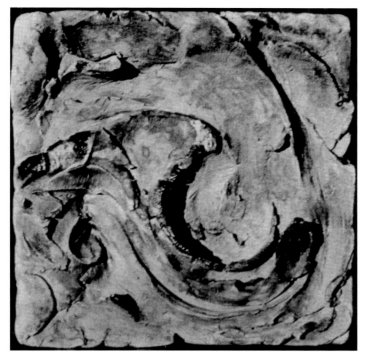

芽　SPROUT
1964　陶土　尺寸未詳

AD197

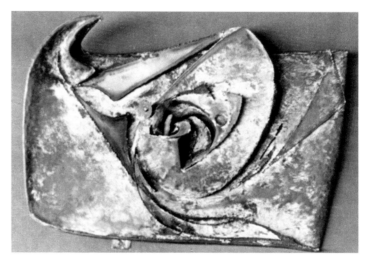

大地春回　SPRING REVISITED
1967　銅　尺寸未詳

AD198

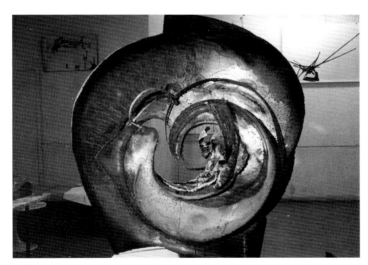

運行不息　ETERNAL REVOLUTION
1967　銅　115 × 104 × 50cm
日本國立東京近代美術館收藏，曾參展1968年巴西國際藝展、東京
雕塑展於保羅畫廊（2月26日-3月9日）。

AD199

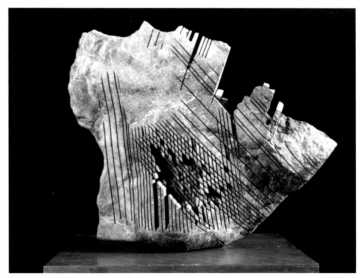

花蓮時期作品（一）*
A WORK COMPLETED IN HUALIEN ERA（1）
1960年代　大理石　70 × 40 × 28cm
新竹法源講寺

AD200

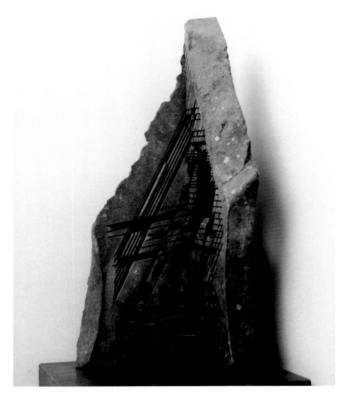

花蓮時期作品（二）*
A WORK COMPLETED IN HUALIEN ERA（2）
1960 年代　大理石　45 × 51 × 23cm
新竹法源講寺

AD201

花蓮時期作品（三）*
A WORK COMPLETED IN HUALIEN ERA（3）
1967　大理石　23.5 × 102 × 42cm

AD202

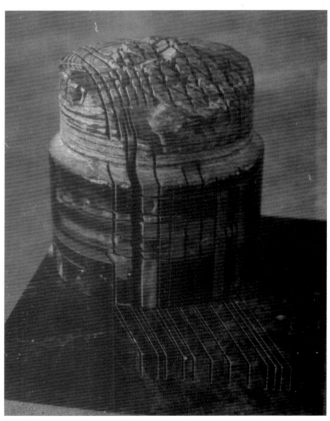

花蓮時期作品（四）*
A WORK COMPLETED IN HUALIEN ERA（4）
1968　大理石　18.4 × 17.5 × 17.5cm

AD203

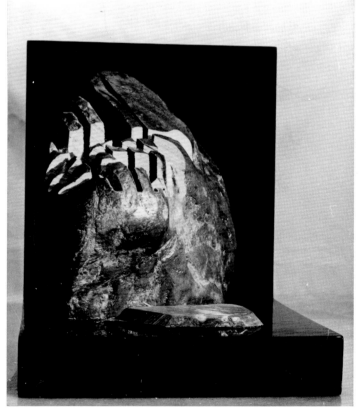

花蓮時期作品（五）*
A WORK COMPLETED IN HUALIEN ERA（5）
1967　大理石　尺寸未詳

AD204

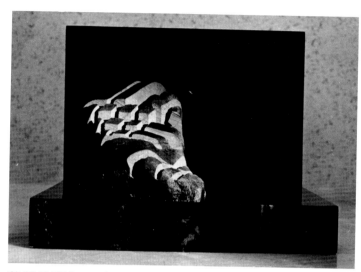

花蓮時期作品（六）*
A WORK COMPLETED IN HUALIEN ERA(6)
1967　大理石　尺寸未詳

AD205

花蓮時期作品（七）*
A WORK COMPLETED IN HUALIEN ERA(7)
1967　大理石　尺寸未詳

AD206

花蓮時期作品（八）*
A WORK COMPLETED IN HUALIEN ERA(8)　1967
大理石　尺寸未詳

AD207

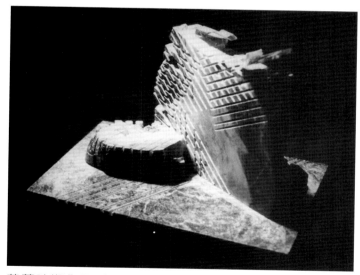

花蓮時期作品（九）*
A WORK COMPLETED IN HUALIEN ERA(9)
1967　大理石　尺寸未詳

AD208

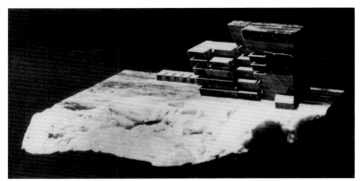

花蓮時期作品（十）*
A WORK COMPLETED IN HUALIEN ERA（10）
1967　大理石　尺寸未詳

AD209

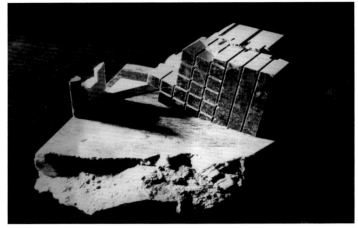

花蓮時期作品（十一）*
A WORK COMPLETED IN HUALIEN ERA（11）
1967　大理石　尺寸未詳

AD210

花蓮時期作品（十二）*
A WORK COMPLETED IN HUALIEN ERA（12）
約1967　大理石　17.4 × 15.5 × 15.5cm

AD211

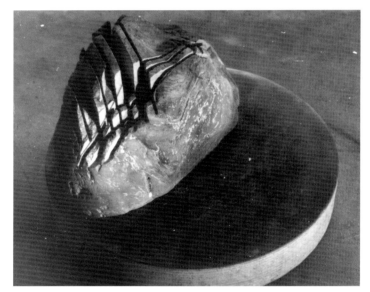

花蓮時期作品（十三）*
A WORK COMPLETED IN HUALIEN ERA（13）
約1967　大理石　16.7 × 29 × 29cm

AD212

花蓮時期作品（十四）*
A WORK COMPLETED IN HUALIEN ERA（14）
約1967　大理石、銅　尺寸未詳

AD213

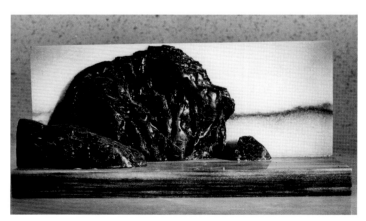

花蓮時期作品（十五）*
A WORK COMPLETED IN HUALIEN ERA（156）
約1967　大理石　11 × 23.2 × 9cm

AD214

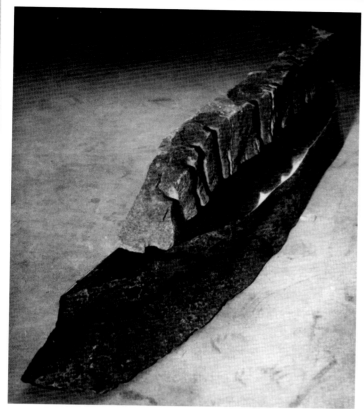

花蓮時期作品（十六）*
A WORK COMPLETED IN HUALIEN ERA（16）
約1967　大理石　23.5 × 132 × 7cm

AD215

花蓮時期作品（十七）*
A WORK COMPLETED IN HUALIEN ERA（17）
約1967　大理石　尺寸未詳

AD216

花蓮時期作品（十八）*
A WORK COMPLETED IN HUALIEN ERA（18）
約1967　大理石　尺寸未詳

AD217

花蓮時期作品（十九）*
A WORK COMPLETED IN HUALIEN ERA（19）
約1967　大理石　尺寸未詳

AD218

花蓮時期作品（二十）*
A WORK COMPLETED IN HUALIEN ERA(20)
約 1967　大理石　尺寸未詳

AD219

德州國際博覽會噴水池
A FOUNTAIN IN THE TEXAS INTERNATIONAL FAIR
1967　大理石　尺寸未詳
美國德州國際博覽會中華民國館。
為 1967 年美國德州國際博覽會中華民國館設計。

AD221

開發　DEVELOPING
1967　大理石　19 × 96 × 25cm
曾於 1970 年日本「大阪萬國博覽會」中華民國館中展出。

AD220

開發　DEVELOPING
1967　大理石　尺寸未詳

AD222

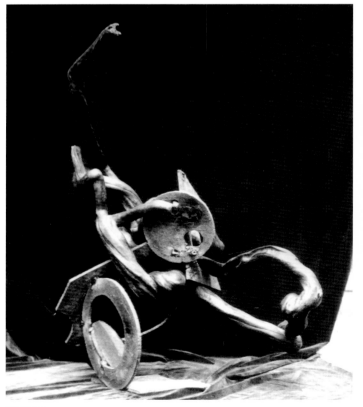

東與西　EAST AND WEST
1969　銅　120 × 100 × 70cm

AD223

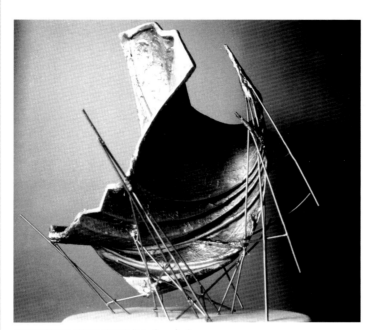

日本萬國博覽會試作（一）*
TRAIL WORK FOR JAPAN WORLD EXPO'70 OSACA(1)
1969　銅　尺寸未詳
刊於楊英風《一個夢想的完成》。

AD224

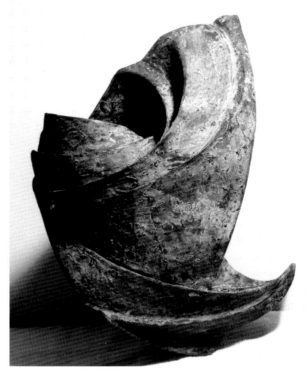

日本萬國博覽會試作（二）*
TRAIL WORK FOR JAPAN WORLD EXPO'70 OSACA(2)
1969　銅　尺寸未詳

AD225

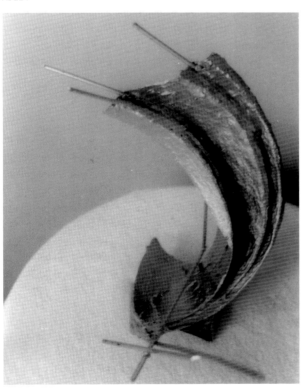

日本萬國博覽會試作（三）*
TRAIL WORK FOR JAPAN WORLD EXPO'70 OSACA(3)
1969　銅　尺寸未詳

AD226

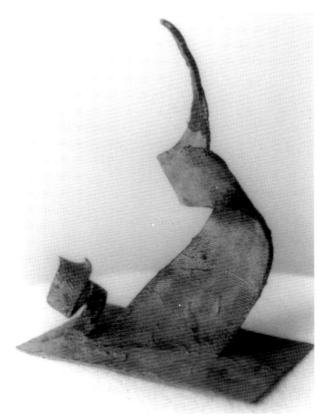

日本萬國博覽會試作（四）*
TRAIL WORK FOR JAPAN WORLD EXPO'70 OSACA(4)
1969　銅　尺寸未詳

AD227

日本萬國博覽會試作（五）*
TRAIL WORK FOR JAPAN WORLD EXPO'70 OSACA(5)
1969　鐵　尺寸未詳
刊於楊英風《一個夢想的完成》。

AD228

日本萬國博覽會試作（六）*
TRAIL WORK FOR JAPAN WORLD EXPO'70 OSACA(6)
1969　鐵　尺寸未詳
刊於楊英風《一個夢想的完成》。

AD229

日本萬國博覽會試作（七）*
TRAIL WORK FOR JAPAN WORLD EXPO'70 OSACA（7）
1969　保麗龍　尺寸未詳
刊於楊英風《一個夢想的完成》。

AD230

日本萬國博覽會試作（八）*
TRAIL WORK FOR JAPAN WORLD EXPO'70 OSACA(8)
1969　保麗龍　尺寸未詳
刊於楊英風《一個夢想的完成》。

AD231

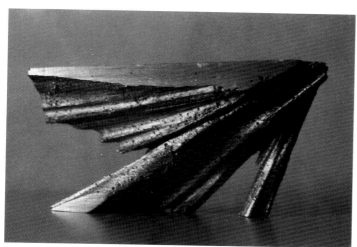

日本萬國博覽會試作（九）*
TRAIL WORK FOR JAPAN WORLD EXPO'70 OSACA（9）
1969　保麗龍　尺寸未詳
刊於楊英風《一個夢想的完成》。

AD232

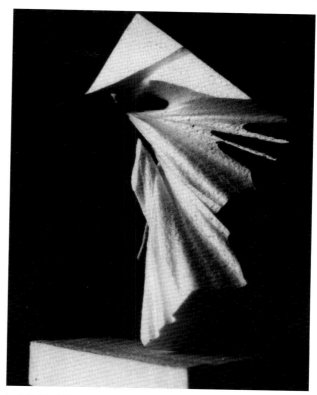

京劇的舞姿　THE DANCE OF CHINESE OPERA
1969　保麗龍　尺寸未詳
刊於楊英風《一個夢想的完成》；李嘉〈鳳凰來儀〉《綜合月刊》
五月號，1970 年 5 月。

AD233

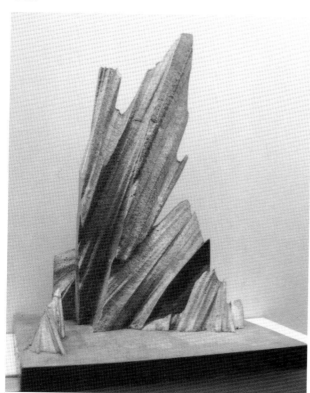

太魯閣　TAROKO GORGE
1969　58 × 37 × 36cm　鋁
曾於 1970 年日本「大阪萬國博覽會」中華民國館中展出。

AD234

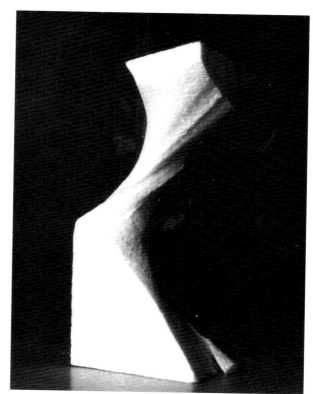

沖天　SOARING TO THE SKY
1969　保麗龍　尺寸未詳
為 1970 年日本大阪萬國博覽會試作之一。刊於楊英風《一個夢想的
完成》。

AD235

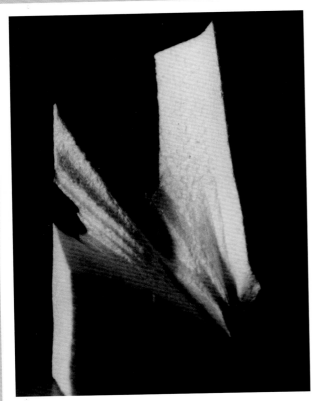

神禽 DIVINE BIRD
1969 保麗龍 尺寸未詳
為 1970 年日本大阪萬國博覽會試作之一，為〔鳳凰來儀〕的設計起源。刊於楊英風《一個夢想的完成》。

AD236

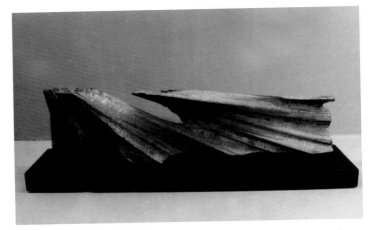

山水系列試作（一）*
AN EXPERIMENTAL WORK OF THE SHANSHUEI SERIES(1)
1970 年代 銅 尺寸未詳

AD238

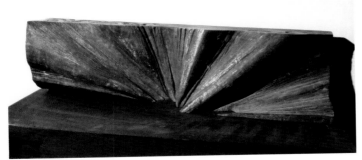

山水 SCENERY 1969 銅 尺寸未詳
刊於楊英風〈金、木、水、火、土的世界〉《美術雜誌》30 期，1973 年 4 月。

AD237

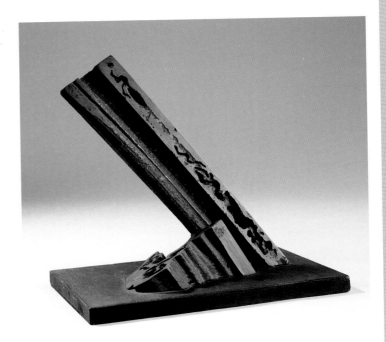

山水系列試作（二）*
AN EXPERIMENTAL WORK OF THE SHANSHUEI SERIES(2)
1970 年代 銅 26.7 × 21 × 11cm
楊英風藝術教育基金會收藏。
曾參展 1974 年台北鴻霖藝廊「大地春回—楊英風雕塑展」（1974 年 10 月 9 日— 10 月 22 日）。

AD239

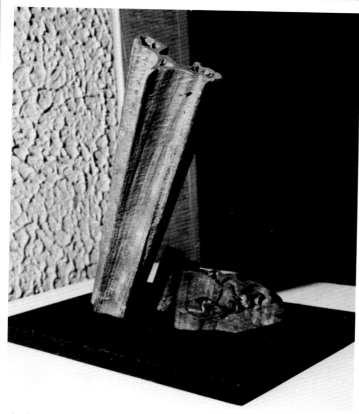

山水系列試作（三）*
AN EXPERIMENTAL WORK OF THE SHANSHUEI SERIES(3)
1970 年代　銅　尺寸未詳

AD240

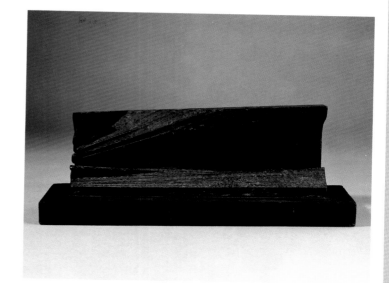

山水系列試作（四）*
AN EXPERIMENTAL WORK OF THE SHANSHUEI SERIES(4)
1970 年代　銅　10.6 × 34.5 × 7.5cm

AD241

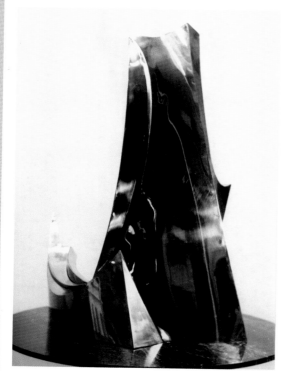

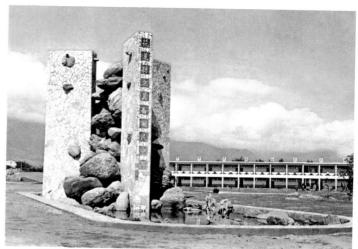

花蓮美崙國中校門
DESIGN OF THE ENTRANCE/MEILUN JUNIOR HIGH SCHOOL
1971　大理石　尺寸未詳
花蓮美崙國中。原作已毀。

AD243

燃燒的皇后　BURNING QUEEN
1970 年代　不銹鋼　尺寸未詳
為紀念「伊麗沙白皇后號」油輪而作。刊於楊英風〈金、木、水、火、土的世界〉《美術雜誌》30 期，1973 年 4 月。另名〔回顧與展望〕。

AD242

星際　COSMOS
1972　大理石　尺寸未詳
新加坡紅燈天橋市場。

AD244

龍躍　DRAGON'S LEAP
1972　大理石　尺寸未詳
新加坡連氏大廈。另名〔隕石舞會〕。

AD245

風雲　WINDSTORM
1972　銅　尺寸未詳

AD246

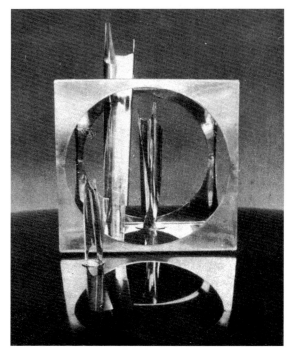

都會的空間　CITY SPACE
1972　不銹鋼　尺寸未詳
刊於《楊英風景觀雕塑作品集（一）》1973 年 3 月。

AD247

乾坤　THE WORLD TURNED AROUND
1975　銅　尺寸未詳
為淡江大學設計，沒有做成。刊於《明日淡江—淡江學院慶祝二十
五週年紀念特刊》1975 年 11 月 8 日。另名〔乾坤扭轉〕。

AD248

清華大學校門設計
ENTRANCE OF NATIONAL TSING HUA UNIVERSITY
1977　水泥　高約 1500cm
新竹清華大學。龐元鴻攝影。

AD249

台灣科技大學校門
ENTRANCE OF NATIONAL TAIWAN UNIVERSITY
OF SCIENCE AND TECHNOLOGY
1979　水泥、鋼筋　高約 10 公尺
台灣科技大學。龐元鴻攝影。

AD250

天圓地方（二）　HEAVEN ＆ EARTH（2）
1979　不銹鋼　94 × 93 × 40cm

AD251

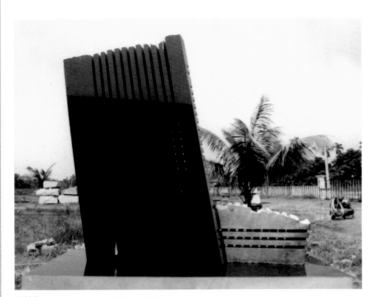

斜樓　TILTED VERANDA
1980　花崗石　尺寸未詳
刊於楊英風〈我國雕塑應有的方向〉《石材工藝選輯》1986年10月。

AD252

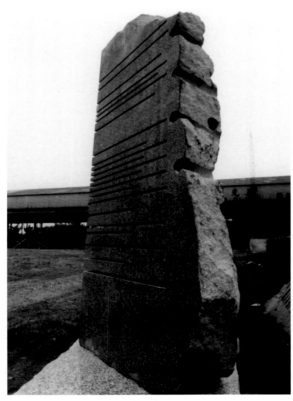

八〇年代石雕試作（一）*
AN EXPERIMENTAL WORK OF STONE SCULPTURE IN
THE 1980's（1）
1980　花崗石　尺寸未詳

AD253

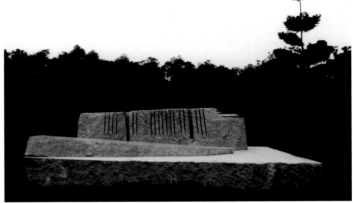

八〇年代石雕試作（二）*
AN EXPERIMENTAL WORK OF STONE SCULPTURE IN THE
1980's（2）
1980　花崗石　尺寸未詳

AD254

八〇年代石雕試作（三）*
AN EXPERIMENTAL WORK OF STONE SCULPTURE IN
THE 1980's（3）
1980　花崗石　尺寸未詳

AD255

八〇年代石雕試作（四）*
AN EXPERIMENTAL WORK OF STONE SCULPTURE IN
THE 1980's（4）
1980　花崗石　尺寸未詳
新竹法源講寺

AD256

聖藝之象　AN IMAGE OF DIVINE ART
1983　木　30 × 40 × 10cm
楊英風藝術教育基金會收藏。
龐元鴻攝影。為「聖藝美展」所設計之景觀雕塑。刊於《第四屆聖
藝美展專輯》1983 年。

AD257

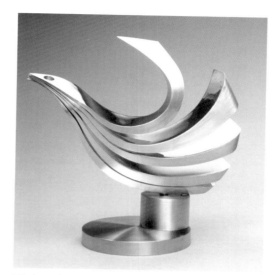

鳳凌霄漢(二)　PHOENIX SCALES THE HEAVENS(2)
1990　不銹鋼　72 × 82 × 48cm

AD258

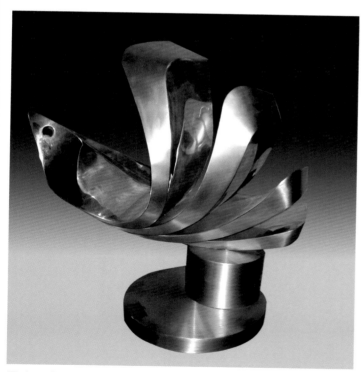

鳳凌霄漢(三)　PHOENIX SCALES THE HEAVENS(3)
1990　不銹鋼　49 × 52 × 26cm

AD259

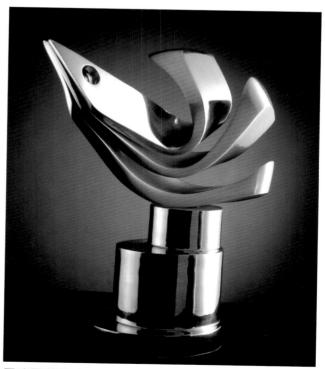

鳳凌霄漢(四)　PHOENIX SCALES THE HEAVENS(4)
1990　不銹鋼　25 × 23 × 10cm

AD260

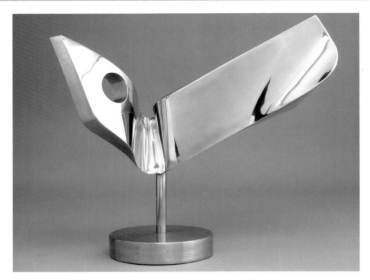

龍鳳系列試作（一）*
AN EXPERIMENTAL WORK OF DRAGON AND PHOENIX
SERIES（1） 1990年代 不銹鋼 45 × 50 × 19cm
楊英風藝術教育基金會收藏。龐元鴻攝影。

AD261

龍鳳系列試作（二）*
AN EXPERIMENTAL WORK OF DRAGON AND PHOENIX
SERIES（2） 1990年代 不銹鋼 35 × 70.5 × 19.5cm
楊英風藝術教育基金會收藏。龐元鴻攝影。

AD262

龍鳳系列試作（三）*
AN EXPERIMENTAL WORK OF DRAGON AND PHOE-
NIX SERIES（3） 1990年代 不銹鋼 35 × 73 × 19.5cm
楊英風藝術教育基金會收藏。龐元鴻攝影。

AD263

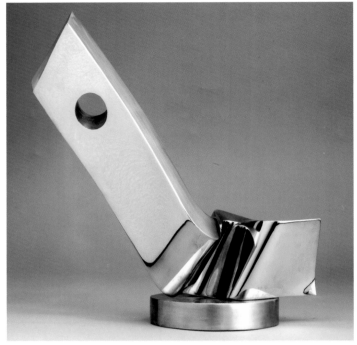

龍鳳系列試作（四）*
AN EXPERIMENTAL WORK OF DRAGON AND PHOENIX
SERIES（4）
1990年代 不銹鋼 47.3 × 51 × 19.5cm
楊英風藝術教育基金會收藏。龐元鴻攝影。

AD264

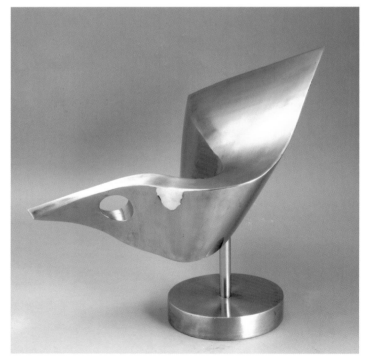

龍鳳系列試作（五）*
AN EXPERIMENTAL WORK OF DRAGON AND PHOENIX
SERIES（5） 1990年代 不銹鋼 43 × 47 × 19cm
楊英風藝術教育基金會收藏。龐元鴻攝影。

AD265

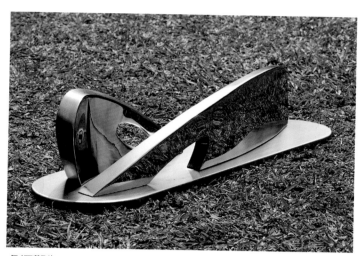

虛極觀復　COSMO - HARMONY
1995　不銹鋼　10.5 × 29.5 × 17cm
為台中省立美術館（現國立台灣美術館）前之照壁所設計之模型，
後未做成。龐元鴻攝影。

AD266

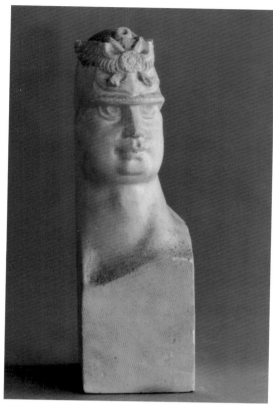

頭像　HEAD STATUE
1968　石膏　25 × 7.5 × 8cm

AE024

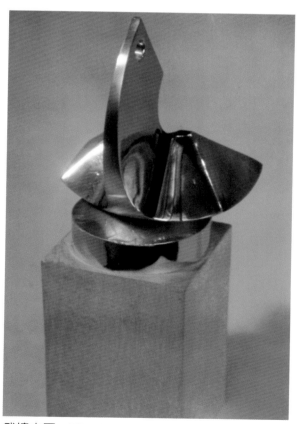

武靖太平　PEACE TO THE WORLD
1996　不銹鋼　11 × 9 × 8cm

AD267

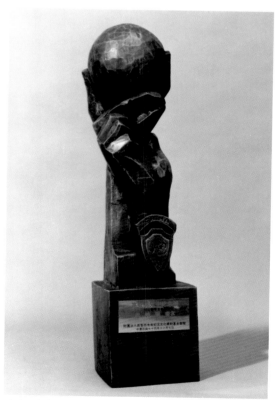

高智亮先生紀念獎
MR. GAO, JHIHLIANG MEMORIAL AWARD
1975　銅　49 × 12 × 12cm

AE025

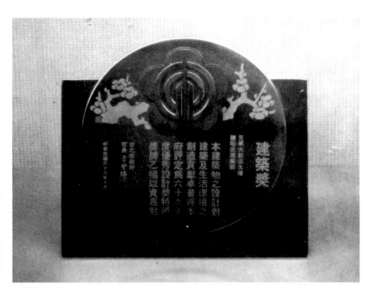

建築獎　ARCHITECTURE AWARD
1980　不銹鋼　尺寸未詳

AE026

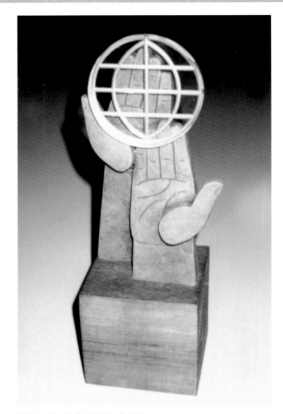

世界十大傑出青年獎
TEN OUTSTANDING YOUTHS IN THE WORLD
1983　木　尺寸未詳

AE027

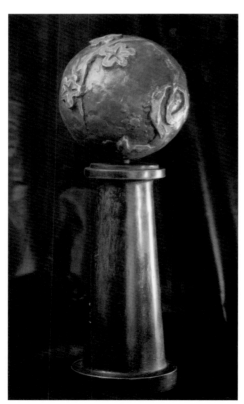

第一屆中華民國社會運動和風獎
HEFONG AWARD(1)
1991　銅　尺寸未詳

AE028

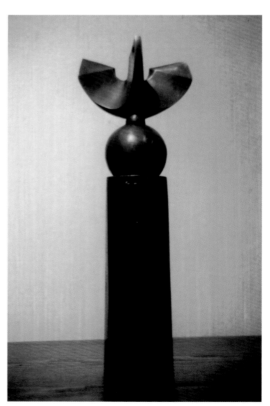

金鵬獎　GOLDEN ROC AWARD
1992　銅　尺寸未詳

AE029

圖版目錄
Catalogue

22
刈穀

獲1951年「台灣全省第六屆美術展覽會」入選；刊於《中華畫報》第36期，頁18，1956年12月15日；《今日世界》第200期，香港，1960年7月16日。另名〔豐收〕。林茂榮攝影。

AA001

23
邂逅

另名〔牲禮〕、〔兩牲〕。

AA002

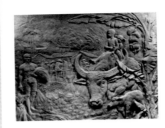

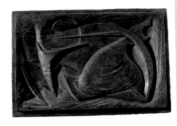

28
豐年樂

日本早稻田大學收藏。刊於《中華畫報》第36期，頁18，1956年12月15日；《中外畫報》第31期，1959年2月，香港中日文版；《幼獅》第8卷第34期，封底，1958年10月。另名〔同心協力〕。

AA006

29
大地春回

參加1959年巴西現代美術博物館五屆二年季極端新派之現代藝術國際競賽展覽；刊於《華僑週刊》第27卷第20期，封面，1963年11月17日；《良友》第45期，頁22，1960年6月。另名〔大地回春〕。林茂榮攝影。

AA007

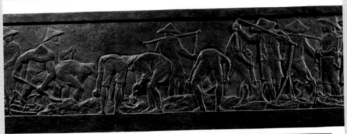

24
協力

獲1952年「台灣全省第七屆美術展覽會」教育會獎；刊於《幼獅》第11卷第3期，台北，1960年3月；《良友》第45期，頁22，1960年6月。另名〔拌水泥〕、〔勞〕、〔同心協力〕。

AA003

25

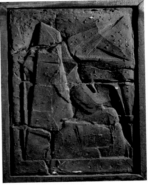

30
人之初

刊於《華僑週刊》第27卷第20期，頁11，1963年11月17日。另名〔吻〕。龐元鴻攝影。

AA008

31
金馬獎章

AA009

26
牴犢情深

另名〔親情〕。

AA004

27
鳥鳴花放好讀書

為中華日報獎學金獎章；刊於《良友》第45期，頁22，1960年6月；《幼獅》第11卷第3期，封面，1960年3月。另名〔鳥鳴花放讀書天〕。

AA005

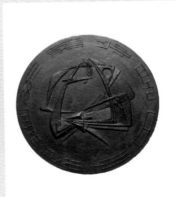

32
第一屆中國國際影展獎牌

簡永彬攝影。

AA010

33
文殊師利菩薩

新竹法源講寺。龐元鴻攝影。

AA011

34
春牛圖

另名〔鐵牛〕。闞永彬攝影。

35

愛娃波克紀念章

龐元鴻攝影。

AA012 AA013

40
魚

龐元鴻攝影。

41

父親之樹

宜蘭羅東國小、新竹法源講寺。
龐元鴻攝影。

AA018 AA019

36
羅光主教

龐元鴻攝影。

37

葛莉那紀念章

龐元鴻攝影。

AA014 AA015

42
法界須彌圖

新竹法源講寺。龐元鴻攝影。

43

鳳凰

龐元鴻攝影。

AA020 AA021

38
長夜漫漫望明月

為楊英風雙親之肖像。龐元鴻攝影。

39

學生美展特選獎

龐元鴻攝影。

AA016 AA017

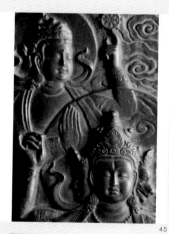

44
聖藝美展獎牌

龐元鴻攝影。

45

聞思修

施炳祥攝影。

AA022 AA023

46 47

教育部全國美展金龍獎
另名〔生命之始〕、〔生之喜悅〕。
龐元鴻攝影。

力田
國立中興大學藝術中心收藏。

AA024　　　　　　　　　AA025

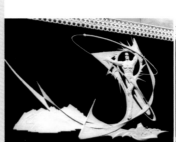

52 53

自強不息
日月潭教師會館。921大地震後原作損毀。

怡然自樂
日月潭教師會館。921大地震後原作損毀。

AB001　　　　　　　　　AB002

48 49

風調雨順（一）
AA026（左上圖）

風調雨順（二）
曾於1991年做成〔退休中小學教員紀念獎〕。
林茂榮攝影。

AA027（左下圖）　　　　AA028

常新（工研院電子工業研究所二
十週年紀念）
龐元鴻攝影。

54 55

愉適之旅
台北中國大飯店。原作已損毀。

日月光華
日月潭教師會館。921大地震後原作損毀。

AB003　　　　　　　　　AB004

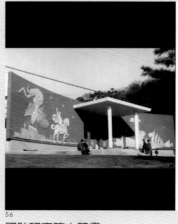 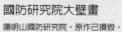 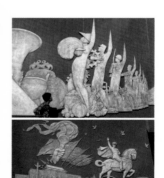

56 57

國防研究院大壁畫
陽明山國防研究院。原作已損毀。

AB005

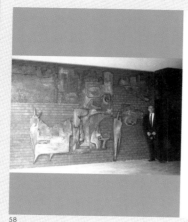

58
市地改革
台北市土地改革紀念館大門。原作已損毀。

59

64
文華六器之一：天
新加坡文華酒店。

65
文華六器之二：地
新加坡文華酒店。

AB006

AB011

AB012

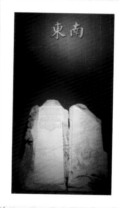
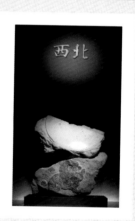

60
酒洞天
台北市國賓飯店地下室酒吧。原作已損毀。

61
鳳凰生矣
台北市許金德先生公寓。

66
文華六器之三、四：東、南
新加坡文華酒店。

67
文華六器之五、六：西、北
新加坡文華酒店。

AB007

AB008

AB013

AB014

62
森林
花蓮亞士都飯店。龐元鴻攝影。

63
太空行
花蓮航空站。

68
漢代社會風俗圖
新加坡文華酒店。

69
鳳凰

AB009

AB010

AB015

AB016

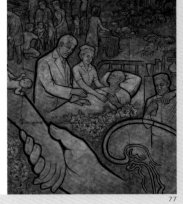

70 71 76 77

鳳凰 **月梅** **痌瘝在抱**

彰化吳公館。龐元鴻攝影。 彰化吳公館。龐元鴻攝影。 台大醫院。龐元鴻攝影。

AB017 AB018 AB022

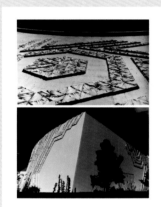

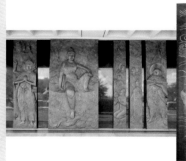

72 73 78 79

大地春回 **鳳舞** **鳳凰于飛**

1974年史波肯世界博覽會中國館。 高雄東南水泥董事陳江章先生別墅。 台北國賓大飯店。
龐元鴻攝影。

AB019 AB023 AB024

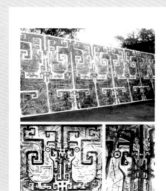
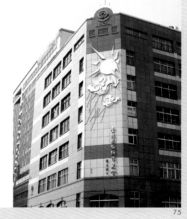
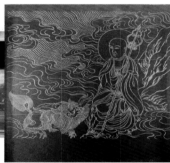

74 75 80 81

鳳凰屏 **風調雨順** **天人禮菩薩** **地藏王菩薩**

1974年史波肯世界博覽會中國館。 板橋市農會。龐元鴻攝影。 新加坡東方大酒店。新竹法源講寺。 新竹法源講寺。龐元鴻攝影。

AB020 AB021 AB025 AB026

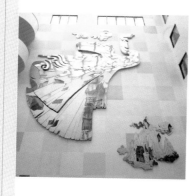

82

祥鳳蒞蘭

蘭陽民生醫院。

83

農為國本

行政院農委會復興大樓。

AB027 AB028

86

雞籠生

曾參展 1953 年「聯合國中國同志會書畫攝影展覽」。

87

嫣

曾參展 1952 年第七屆「全省美展」。曾參展 1953 年宜蘭市農會「英風景天彫塑特展」（6月26-29日）。另名〔凝思〕。

AC001 AC002

 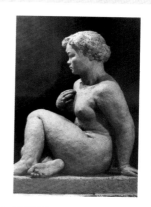

88

凝思

曾參展 1950 年第五屆「全省美展」，獲 1952 年第一屆「自由中國美展」入選。另名〔凝神〕、〔同學〕。龐元鴻攝影。

89

戀

AC003 AC004

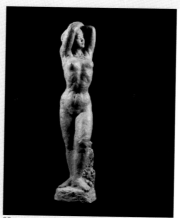 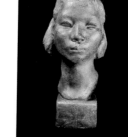

90

青春

曾參展 1957 年第四屆教育部全國美展（9月27日-10月6日）。刊於陶殘螢〈楊英風雕塑展〉，《民航公司雙月刊》第13卷第3期、第4期，1960年3月、4月。另名〔盼〕。龐元鴻攝影。

91

惆悵

獲 1952 年第一屆「自由中國美展」之「孫立人獎」，曾參展 1953 年宜蘭市農會「英風景天彫塑特展」（6月26-29日）。另名〔少女頭像〕。龐元鴻攝影。

AC005 AC006

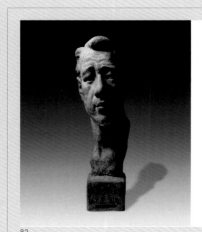

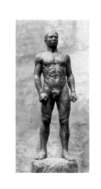

92
展望
獲1952年第一屆「自由中國美展」入選。曾參
展1953年宜蘭市農會「英風景天彫塑特展」(6
月26-29日)。

93
大地

AC007

AC008

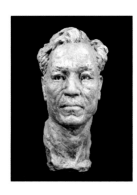

98
陳慧坤像
龐元鴻攝影。

99
驟雨
獲1953年第十六屆「台陽獎」第一名。曾參
展1953年宜蘭市農會「英風景天彫塑特展」(6
月26-29日)。另名〔穿養衣〕、〔農夫〕。
林茂榮攝影。

AC013

AC014

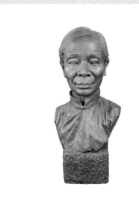

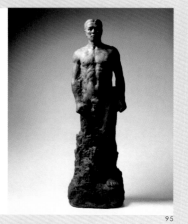

94
外婆
獲1952年第十五屆「台陽獎」第一名。曾參
展1953年宜蘭市農會「英風景天彫塑特展」(6
月26-29日)。另名〔思鄉〕。龐元鴻攝影。

95
農夫立像
曾參展1952年第九屆「美術節全國美展」,1953
年宜蘭市農會「英風景天彫塑特展」(6月26-28
日)。另名「大地」。黃哲覺攝影。

AC009

AC010

100
稚子之夢

101
擲
獲1954年第九屆「台灣全省美術展覽會」之
「特選主席獎」第一名、亞運會雕塑展覽會冠
軍。另名〔投〕、〔拋鐵餅〕。黃哲覺攝影。

AC015

AC016

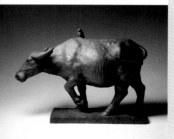

96
磊
為李石樵先生之塑像。曾參展1953年第一屆
「現代中國美展」(3月24-31日)。曾參展1953
年宜蘭市農會「英風景天彫塑特展」(6月26-
29日)。林茂榮攝影。

97
無意
曾參展1953年「聯合國中國同志會書畫攝影展
覽」。另名〔水牛與烏鴉〕。黃哲覺攝影。

AC011

AC012

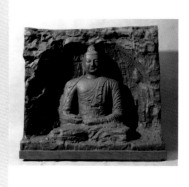

102
仿雲岡石窟大佛

103
觀自在
林茂榮攝影。

AC017

AC018

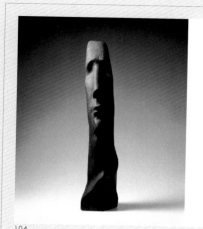

104
六根清淨
另名〔惆悵〕。黃哲熒攝影。

105
阿彌陀佛立像
置於宜蘭雷音寺念佛會、台南湛然精舍。另名〔釋迦牟尼佛立像〕。

AC019　　　　　　　　　　　AC020

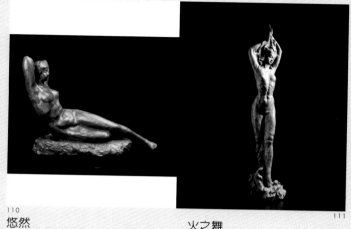

110
悠然
龐元鴻攝影。

111
火之舞
另名〔火女〕。黃哲熒攝影。

AC025　　　　　　　　　　　AC026

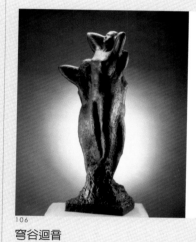

106
穹谷迴音
曾參展1956年第十三屆「美術節全國美展」（1月27日-29日）。另名〔空谷回音〕、〔三人〕。

107
仰之彌高
曾參展1956年2月巴西「聖保羅國際雙年展」。

AC021　　　　　　　　　　　AC022

112
七爺八爺
林茂榮攝影。

113
篤信
以二女楊美惠為模特兒所作。龐元鴻攝影。

AC027　　　　　　　　　　　AC028

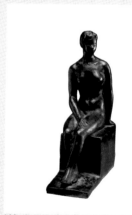
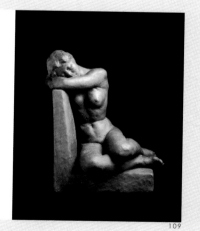

108
小憩

109
憩
黃哲熒攝影。

AC023　　　　　　　　　　　AC024

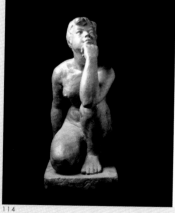
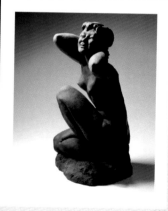

114
春歸何處
黃哲熒攝影。

115
復歸於孩
另名〔微笑〕。黃哲熒攝影。

AC029　　　　　　　　　　　AC030

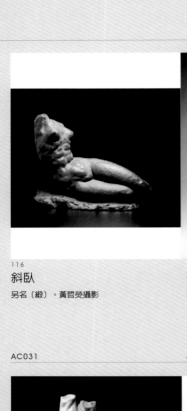

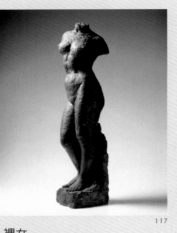

116
斜臥
另名〔緞〕。黃哲覺攝影。

117
裸女
另名〔二度創作〕。黃哲覺攝影。

AC031

AC032

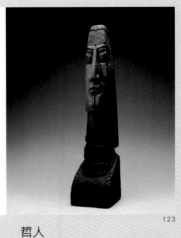

122
魚眼
另名〔魚〕。林茂榮攝影。

123
哲人
曾參展1959年法國第一屆「巴黎國際青年藝展」。刊於法國《美術研究》雙月刊，1959年；周夢蝶《孤獨國》封面，1949年4月。

AC037

AC038

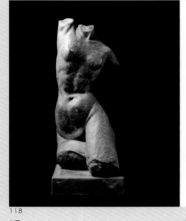

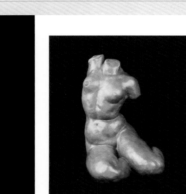

118
淨
另名〔蘭〕。黃哲覺攝影。

119
滿
龐元鴻攝影。

AC033

AC034

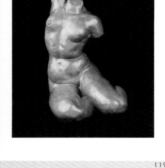

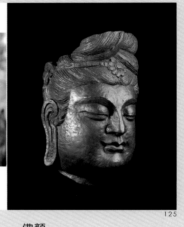

124
陳納德將軍像
原址位於新公園，後因新公園改建為二二八紀念公園，遷移至新生公園。

125
佛顏
龐元鴻攝影。

AC039

AC040

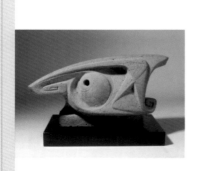

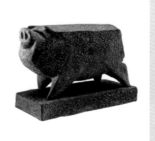

120
魚眼
葉嘉瑩收藏。龐元鴻攝影。

121
滿足
林茂榮攝影。

AC035

AC036

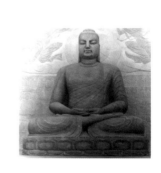

126
國父胸像

127
釋迦牟尼佛坐像及千佛背景
碧潭法濟寺，原作已損毀。

AC041

AC042

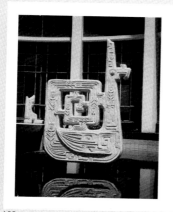

128
鳳凰噴泉
日月潭教師會館。
921地震後原作損毀。另名〔彩鳳來儀〕。

129
鄭成功像
台南延平郡王祠。

AC043 AC044

134
釋迦牟尼佛趺坐像及菩薩飛天背景
新竹法源講寺。龐元鴻攝影。

135
胡適之像
台北胡適公園。刊於黃肇珩〈三個胡適像的故事〉《聯合報》第四版，1963年12月14日。

AC049 AC050

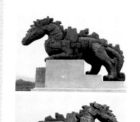 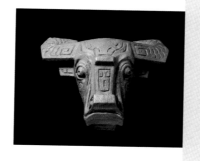

130
飛龍
台中東勢大橋。

131
牛頭
為台中教師會館景觀規劃所設計。
黃哲煥攝影。

AC045 AC046

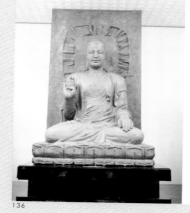 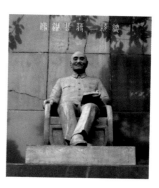

136
釋迦牟尼佛坐像
新竹法源講寺。龐元鴻攝影。

137
先總統蔣公坐像
銘傳大學。龐元鴻攝影。

AC051 AC052

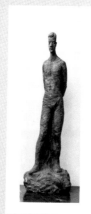 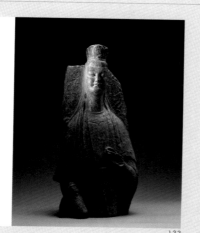

132
慈眉菩薩
林茂榮攝影。

133
志在千里

AC047 AC048

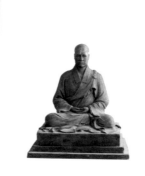 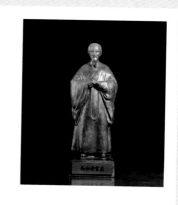

138
恆觀法師像
美國加州萬佛聖城。

139
虛雲老和尚立像
台北慧炬佛學會。龐元鴻攝影。

AC053 AC054

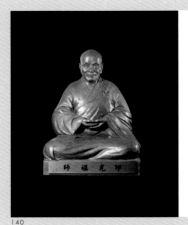
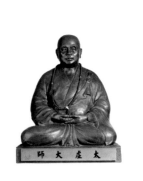

140
印光大師像
台北慧炬佛學會。龐元鴻攝影。

141
太虛大師像
台北慧炬佛學會。龐元鴻攝影。

AC055 AC056

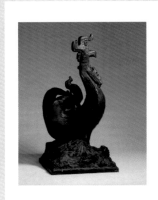

146
神采飛揚
另名〔天仁瑞鳳〕。

147
天仁瑞鳳
南投天仁茗茶凍頂茶園。
另名〔神采飛揚〕。涂寬裕攝影。

AC061 AC062

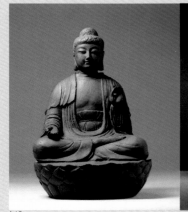
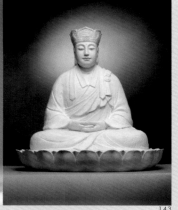

142
盧舍那佛

143
地藏王菩薩

AC057 AC058

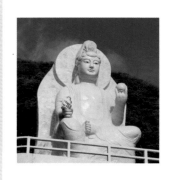
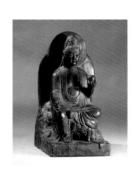

148
造福觀音
花蓮和南寺。龐元鴻攝影。

149
造福觀音

AC063 AC064

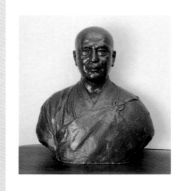
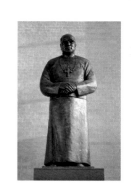

144
覺心法師半身像
新竹法源講寺。龐元鴻攝影。

145
于斌主教像
輔仁大學。龐元鴻攝影。

AC059 AC060

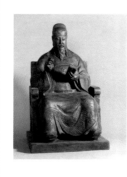
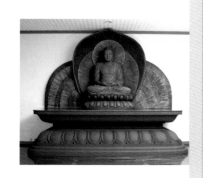

150
文昌帝君

151
毘盧遮那佛趺坐像及背光
新竹法源講寺。龐元鴻攝影。

AC065 AC066

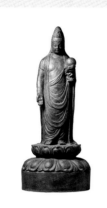
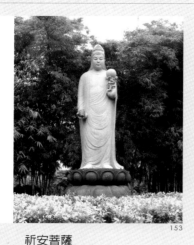

152
祈安菩薩
另名〔濟安菩薩〕。黃哲燊攝影。

AC067

153
祈安菩薩
大安森林公園。
由大雄精舍委託製作。龐元鴻攝影。
此白色漆為遭基督教徒憤漆破壞，引發民國83
年「觀音不要走」事件。

AC068

158
中國古代音樂文物雕塑大系：
殷　銅鼓
台北中正紀念堂國家音樂廳。楊永山攝影。

AC073

159
中國古代音樂文物雕塑大系：
西周　宗周鐘
台北中正紀念堂國家音樂廳。楊永山攝影。

AC074

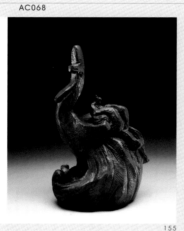
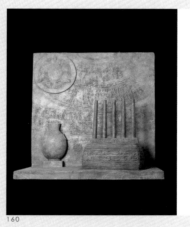
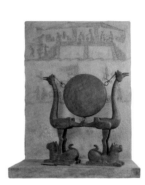

154
釋迦牟尼佛
龐元鴻攝影。

AC069

155
神采飛揚
另名〔神氣十足〕。

AC070

160
中國古代音樂文物雕塑大系：
春秋　鐘形五柱樂器
台北中正紀念堂國家音樂廳。楊永山攝影。

AC075

161
中國古代音樂文物雕塑大系：
戰國　虎座鳥架懸鼓
台北中正紀念堂國家音樂廳。楊永山攝影。

AC076

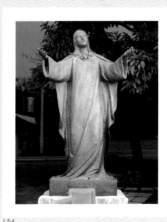

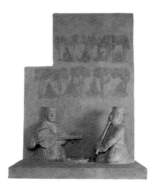

156
梅山聖母
嘉義梅山天主堂。
由劉道全神父委託製作。刊於《第六屆聖藝美展
專輯》1986年。龐元鴻攝影。

AC071

157
中國古代音樂文物雕塑大系：
夏　石磬
台北中正紀念堂國家音樂廳。楊永山攝影。

AC072

162
中國古代音樂文物雕塑大系：
東漢　說唱俑
台北中正紀念堂國家音樂廳。楊永山攝影。

AC077

163
中國古代音樂文物雕塑大系：
魏晉　四弦阮咸、纏飾長笛演
奏磚壁畫
台北中正紀念堂國家音樂廳。楊永山攝影。

AC078

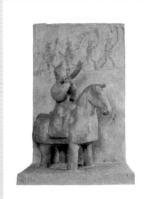
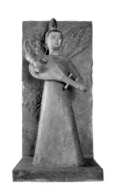

164
中國古代音樂文物雕塑大系：
北魏　騎馬胡角俑
台北中正紀念堂國家音樂廳。楊永山攝影。

165
中國古代音樂文物雕塑大系：
北魏　樂女俑（一）
台北中正紀念堂國家音樂廳。楊永山攝影。

AC079　　　　　　　　　　AC080

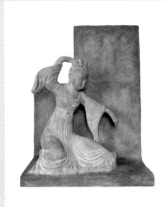
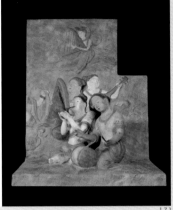

170
中國古代音樂文物雕塑大系：
唐　舞女雕像
台北中正紀念堂國家音樂廳。楊永山攝影。

171
中國古代音樂文物雕塑大系：
中唐　敦煌經變相樂舞壁畫
台北中正紀念堂國家音樂廳。楊永山攝影。

AC085　　　　　　　　　　AC086

166
中國古代音樂文物雕塑大系：
北魏　樂女俑（二）
台北中正紀念堂國家音樂廳。楊永山攝影。

167
中國古代音樂文物雕塑大系：唐
舞女俑（一）
台北中正紀念堂國家音樂廳。楊永山攝影。

AC081　　　　　　　　　　AC082

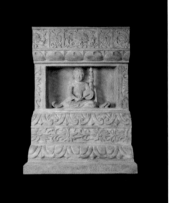
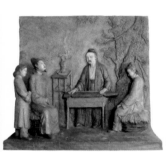

172
中國古代音樂文物雕塑大系：
五代前蜀　魊牢雞婁鼓女樂浮雕
台北中正紀念堂國家音樂廳。楊永山攝影。

173
中國古代音樂文物雕塑大系：
宋　聽琴圖
台北中正紀念堂國家音樂廳。楊永山攝影。

AC087　　　　　　　　　　AC088

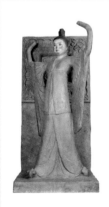
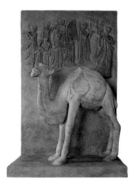

168
中國古代音樂文物雕塑大系：
唐　舞女俑（二）
台北中正紀念堂國家音樂廳。楊永山攝影。

169
中國古代音樂文物雕塑大系：
隋　琵琶駱駝
台北中正紀念堂國家音樂廳。楊永山攝影。

AC083　　　　　　　　　　AC084

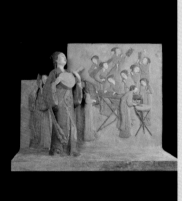
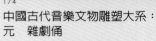

174
中國古代音樂文物雕塑大系：
元　雜劇俑
台北中正紀念堂國家音樂廳。楊永山攝影。

175
中國古代音樂文物雕塑大系：
明　樂女俑（三）
台北中正紀念堂國家音樂廳。楊永山攝影。

AC089　　　　　　　　　　AC090

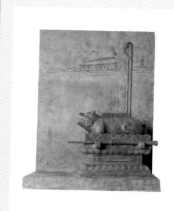

176
中國古代音樂文物雕塑大系：　　　藥師佛
清　中和韶樂器具　　　　　　　　林茂榮攝影。
台北中正紀念堂國家音樂廳。楊永山攝影。
177

AC091　　　　　　　　　　　　　AC092

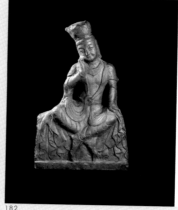 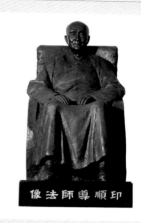

182
仿北魏彌勒菩薩　　　　　　　　印順導師法像
龐元鴻攝影。　　　　　　　　　新竹福嚴佛學院。
183

AC097　　　　　　　　　　　　　AC098

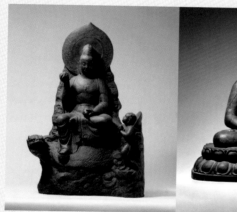 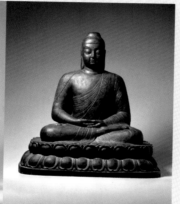

178
善財禮觀音　　　　　　　　　　釋迦牟尼佛
179

AC093　　　　　　　　　　　　　AC094

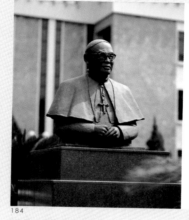 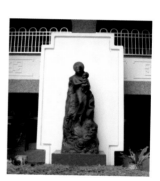

184
田耕莘樞機主教像　　　　　　　聖母與耶穌
輔仁大學耕莘樓一樓。龐元鴻攝影。　嘉義市正義幼稚園。陳伯義攝影。
185

AC099　　　　　　　　　　　　　AC100

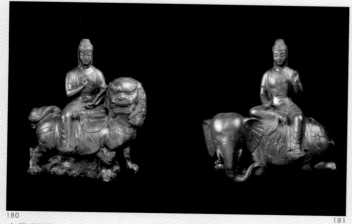

180
文殊菩薩　　　　　　　　　　　普賢菩薩
龐元鴻攝影。　　　　　　　　　龐元鴻攝影。
181

AC095　　　　　　　　　　　　　AC096

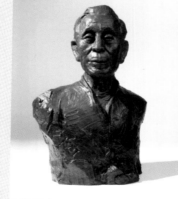 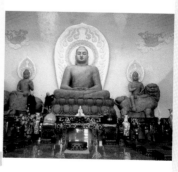

186
沈耀初胸像　　　　　　　　　　華嚴三聖及飛天石窟背景
沈耀初美術館、葉榮嘉收藏。龐元鴻攝影。　新竹福嚴佛學院。
187

AC101　　　　　　　　　　　　　AC102

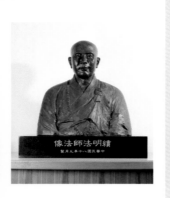

188
祥獅圓融
由新光三越百貨公司委託製作。
龐元鴻攝影。

AC103

189
續明法師半身像
新竹福嚴佛學院。龐元鴻攝影。

AC104

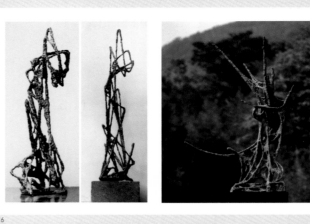

196
噴泉（一）
另名〔SORGENTE ZAMPILLANTE〕。AD001（左圖）

噴泉（二）
1963年放大置於高雄市立高雄高工。另名〔昇華〕、〔SORGENTE ZAMPILLANTE〕。AD002（中圖）

運行不息
曾參展1963年國立台灣藝術館第七屆「五月美展」（5月25日-6月3日）。另名〔昇華〕、〔伸長〕。AD003（右圖）

197

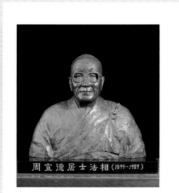
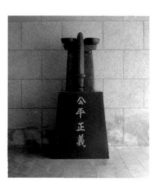

190
公平正義
東吳大學法學院。龐元鴻攝影。

AC105

191
周宣德居士法像
台北慧炬佛學院。龐元鴻攝影。

AC106

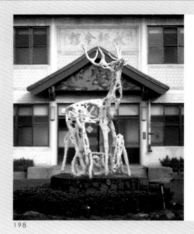
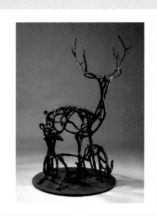

198
梅花鹿
台中教師會館。為慶賀台中教師會館落成所作，1998年由王英信先生修復。另名〔鹿鳴〕、〔呦呦鹿鳴〕、〔曉光〕。龐元鴻攝影。

BD004

199
梅花鹿
2005年以不銹鋼鍛造，放大設置於新竹赤土崎公園。

BD005

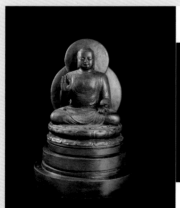
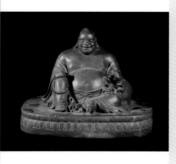

192
阿彌陀佛
龐元鴻攝影。

AC107

193
彌勒菩薩
龐元鴻攝影。

AC108

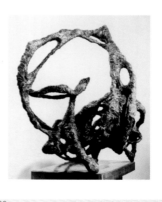
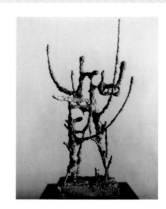

200
蓮 LOTUS
曾參展1963年國立台灣藝術館第七屆「五月美展」（5月25日-6月3日）。另名〔輪迴〕。

AD006

201
喋喋不息
另名〔生生不息〕。

AD007

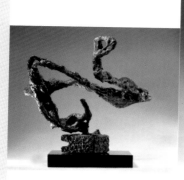 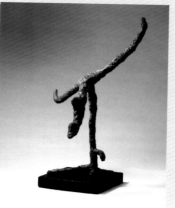

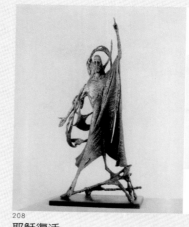 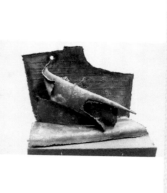

202 如意
曾參展1963年國立台灣藝術館第七屆「五月美展」（5月25日-6月3日）。另名〔氣壓與引力〕。

203 賁勁
另名〔力田〕、〔牛〕。

208 耶穌復活
曾參展1965年「國際復活節畫展」。刊於〈國際復活節畫展揭幕〉《聯合報》1965年4月9日。1970年曾由聖心會教士仿製於台北古亭耶穌聖心堂。

209 人間
曾參展1968年巴西聖保羅雙年展。

AD008　　　　　　AD009

AD014　　　　　　AD015

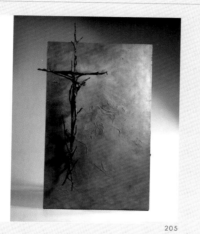

204 渴望
教宗若望保祿六世典藏。另名〔渴慕〕。

205 耶穌受難圖
刊於香港《國際》第12期，頁23，1965年。另名〔十字架〕、〔上十字架〕、〔耶穌苦像〕。

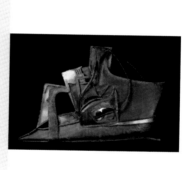 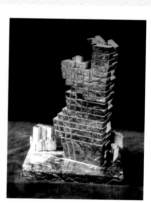

210 育
曾參展1968年巴西聖保羅雙年展。龐元鴻攝影。

211 高樓大廈

AD010　　　　　　AD011

AD016　　　　　　AD017

206 巨浪
另名〔濤〕。

207 歡迎訪問的太陽
為楊英風嘗試不銹鋼媒材之首件創作。另名〔探訪太陽〕。

 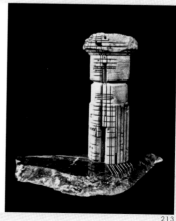

212 堡壘
曾參展1968年東京雕塑個展。

213 燈塔
曾參展1968年東京雕塑個展。

AD012　　　　　　AD013

AD018　　　　　　AD019

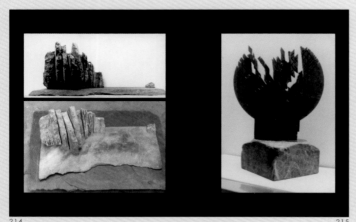

214

寶島

曾於1970年日本「大阪萬國博覽會」中華民國
館中展出。

AD020

215

林間小路

曾於1970年日本「大阪萬國博覽會」中華民國
館中展出。

AD021

220

梨山賓館前石雕群

梨山賓館。原作已損毀。

AD026

221

216

小鎮

曾於1970年日本「大阪萬國博覽會」中華民國
館中展出。

AD022

217

旭日

曾於1970年日本「大阪萬國博覽會」中華民國
館中展出。另名〔太陽〕。

AD023

222

昇華（三）

花蓮榮民大理石工廠。龐元鴻攝影。
（左圖為正面，右圖為背面）

AD027

223

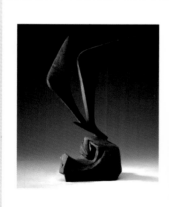

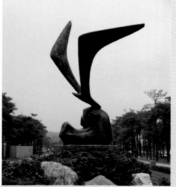

218

海鷗

AD024

219

海鷗

新竹交通大學。龐元鴻攝影。

AD025

224

龍種

葉榮嘉收藏。龐元鴻攝影。

AD028

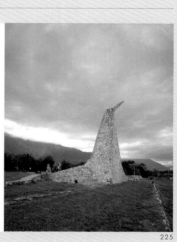

225

大鵬（一）

花蓮航空站。龐元鴻攝影。

AD029

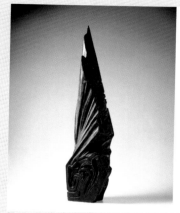
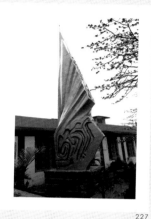

226
夢之塔

227
三摩塔

原為1970年日本「大阪萬國博覽會」中華民國館所作之設計，另名〔復活〕；1970年以蛇紋大理石設置於中壢大力鐘錶公司；1972年正式翻製成銅；1973年於美國關島景觀雕塑設置案中，曾嘗試將此一作品放大建設成多功能大樓，後來未成；1988年以水泥放大置於新竹法源講寺，施以金漆後另名〔三摩塔〕。黃哲爰攝影。

AD030

AD031

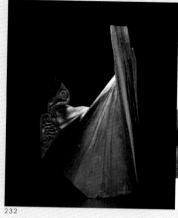
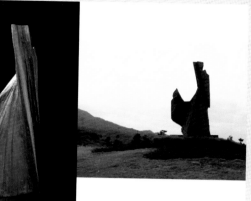

232
有容乃大

233
有容乃大

1984 年以花崗石置於北投葉榮嘉先生公寓；1995年放大置於苗栗全國高爾夫球場；1997年放大置於苗栗新東大橋。黃哲爰攝影。

苗栗全國高爾夫球場。

AD036

AD037

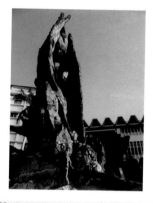

228
噴泉（三）

229
生命之火

宜蘭礁溪大飯店。原作已損毀。另名〔泉〕。

此作原為中東黎巴嫩貝魯特國際公園的中國閣塔頂端景觀而設計的，1981年楊英風以國人自製的第一件雷射刀切割鍍銅不銹鋼，於是完成〔生命之火〕。
曾參展1981年日本第四屆國際雷射外科學會會議展。另名〔瑞鳥〕。

AD032

AD032

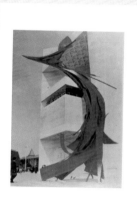
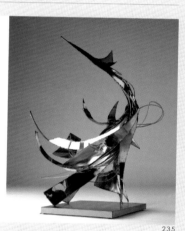

234
鳳凰來儀（一）

235
鳳凰來儀（一）

由外交部委託製作，為1970年日本「大阪萬國博覽會」中華民國館所作之設計。

由外交部委託製作，為1970年日本「大阪萬國博覽會」中華民國館所作之設計。曾展示於日本大阪萬國博覽會中華民國館餐廳。另名〔飛舞〕、〔靈鳥〕、〔龍鳳呈祥〕。黃哲爰攝影。

AD038

AD039

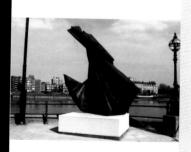

230
水袖

231
水袖

原為1970年日本大阪萬國博覽會中華民國館所作之設計，另名〔舞〕、〔Dancer in Chinese Opera〕、〔舞姬〕；1972年正式翻製成銅。1996年放大置於台北火車站；2000年放大置於新竹交通大學。黃哲爰攝影。

1996年英國倫敦查爾西港「泖泖楊英風景觀雕塑特展」（5月15日-11月15日）。
柯錫杰攝影。

AD034

AD035

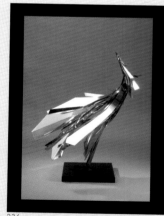
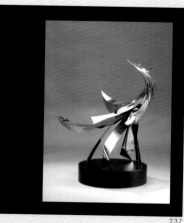

236
鳳凰來儀（二）

237
鳳凰來儀（三）

為1970年日本「大阪萬國博覽會」中華民國館所作之設計。

為1970年日本「大阪萬國博覽會」中華民國館所作之設計。

AD040

AD041

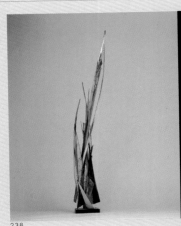

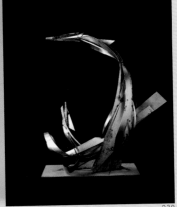

238
菖蒲
曾於1970年日本「大阪萬國博覽會」中華民國館中展出。

AD042

239
海龍
龐元鴻攝影。

AD043

244
大鵬（二）
新加坡文華酒店。

AD048

245
鳳鳴

AD049

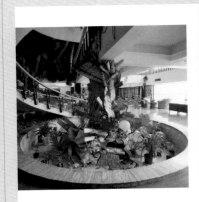

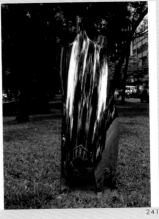

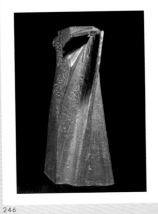

240
龍柱
花蓮亞士都飯店。另名〔龍躍〕。
龐元鴻攝影。

AD044

241
心鏡
曾參展1971年日本雕刻之森美術館「第二屆現代國際雕塑展」。刊於〈楊英風應邀參加現代國際雕刻展〉《中央日報》1971年7月6日。另名〔心像〕、〔心影〕。

AD045

246
龍穴
龐元鴻攝影。

AD050

247
龍穴
彰化吳聰其宅。另名〔晨曦〕。龐元鴻攝影。

AD051

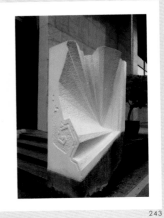

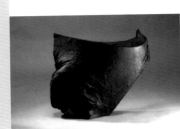

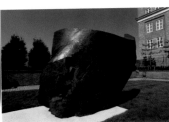

242
玉宇壁
新加坡文華酒店。另名〔瑞雲〕。

AD046

243
晨曦
新加坡文華酒店。

BD047

248
太極（一）

AD052

249
太極（一）
1996英國倫敦查爾西港「呦呦楊英風景觀雕塑特展」（5月15日-11月15日）。
柯錫杰攝影。

AD053

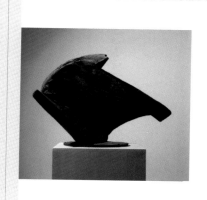

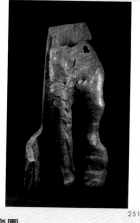

250
太極（二）
龐元鴻攝影。

251
失樂園
曾參加1994年10月標竿藝術秋季拍賣會。另名〔鶼鰈情深〕、〔男與女〕。龐元鴻攝影。

AD054

AD055

256
豐年
另名〔豐收〕。

257
太魯閣峽谷

AD060

AD061

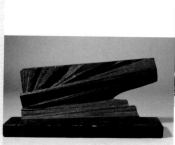

252
起飛（一）
另名〔變化〕。龐元鴻攝影。

253
起飛（一）
台北國際大廈良友公司（下圖）。由葉榮嘉先生委託，1979年置於新竹國家藝術園區（上圖）。上圖龐元鴻攝影。

AD056

AD057

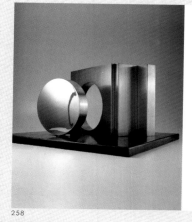

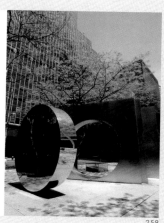

258
東西門

259
東西門
紐約華爾街東方海外大廈前。由董浩雲先生委託製作，為紀念董浩雲那艘被焚毀的海上學府伊麗莎白星后號（Queen Elizabeth）而作。另名〔QE門〕。1999年另設置於台南成功大學。柯錫杰攝影。

AD062

AD063

254
稻穗
1984年以水泥放大置於北投葉榮嘉宅。另名〔播種〕、〔插秧〕、〔豐收〕、〔耕種〕。龐元鴻攝影。

255
稻穗
北投葉榮嘉宅。龐元鴻攝影。

AD058

AD059

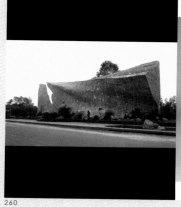

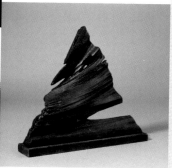

260
鴻展
台北新店裕隆汽車工廠。原作已損毀。

261
風
曾參加1992年台北蘇富比「現代中國油畫、水彩及雕塑拍賣會」。龐元鴻攝影。

AD064

AD065

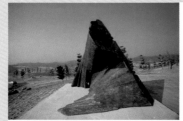

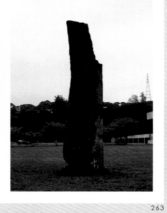

262

造山運動

苗栗全國高爾夫球場。方紹能攝影。
AD066（上圖）

造山運動

AD067（下圖）

263

昇華（四）

新竹清華大學。龐元鴻攝影。

AD068

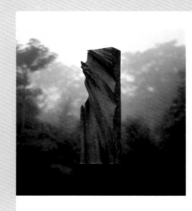

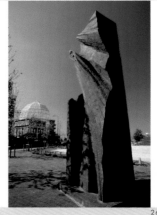

268

正氣

AD073

269

正氣

1996年英國倫敦查爾西港「呦呦楊英風景觀
雕塑特展」（5月15日-11月15日）。
柯錫杰攝影。

AD074

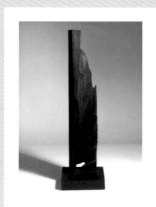

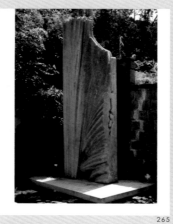

264

起飛（二）

葉榮嘉收藏。龐元鴻攝影。

AD069

265

起飛（二）

北投葉榮嘉宅。龐元鴻攝影。

AD070

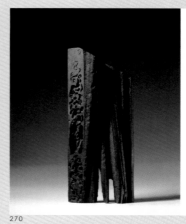

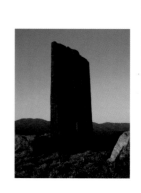

270

鬼斧神工

AD075

271

鬼斧神工

苗栗全國高爾夫球場。

AD076

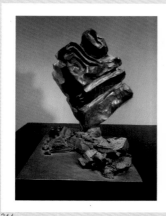

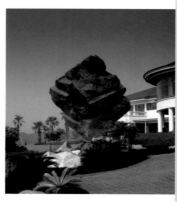

266

擎天門

原以大理石創作於1972年，另名〔壽石〕；
1975年用於台北青年公園景觀規劃案，正式
名為〔擎天門〕；1995年放大置於苗栗全國高
爾夫球場。

AD071

267

擎天門

苗栗全國高爾夫球場。

AD072

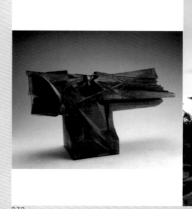

272

南山晨曦 乃原為沙烏地阿拉伯利雅德峽谷公園規劃案所作之設計，另名〔巨蔭〕；2000年
以大理石設置於新竹交通大學。　AD077（左圖）

起飛（三） 1984年以水泥放大置於彰化吳公館。1993年以水泥放大置於台東火車站新站，另
名〔開天闢地〕。　AD078（右上圖）

起飛（三） 彰化吳公館。龐元鴻攝影。AD079（右下圖）

273

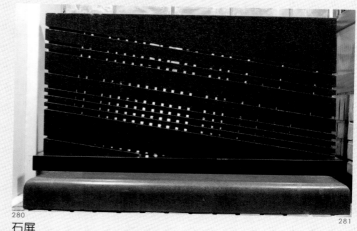

274
鳳凰
新竹清華大學。龐元鴻攝影。

275
天圓地方（一）
龐元鴻攝影。

280
石屏
葉榮嘉收藏。龐元鴻攝影。

281

AD080

AD081

AD086

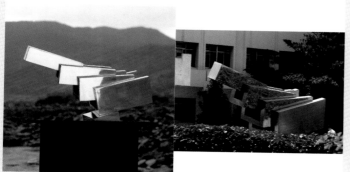

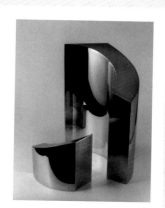

276
精誠
董浩雲收藏。另名〔暢流〕。

277
精誠
台北台灣科技大學。

282
月明
2000年放大設置於新竹交通大學。

283
竹簡

AD082

AD083

AD087

AD088

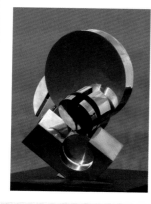

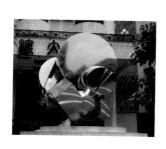
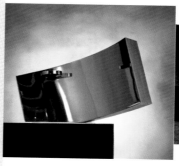
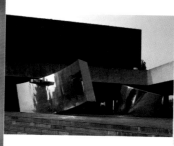

278
梅花
另名〔國花〕。

279
梅花
台北國家大廈。
由雍聯建設公司委託製作。另名〔國花〕。
龐元鴻攝影。

284
分合隨緣
柯錫杰攝影。

285
分合隨緣
台南市立藝術中心。施炳祥攝影。

AD084

AD085

AD089

AD090

459

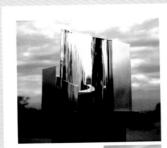

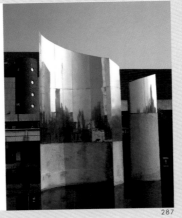

286
繼往開來

287
繼往開來
台南市立藝術中心。

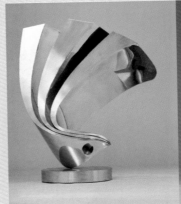

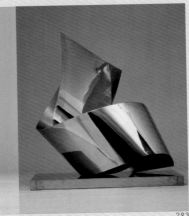

292
鳳翔
1987年放大置於台北三商大樓。
方紹能攝影。

293
回到太初
方紹能攝影。

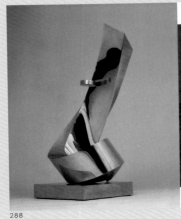

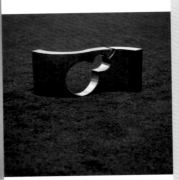

288
銀河之旅
方紹能攝影。

289
大千門

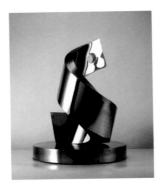

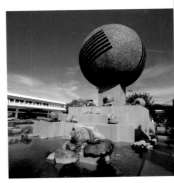

294
龍躍

295
孺慕之球
高雄小港機場。
原為1981年為台北市立美術館所設計之觀景
台，未成。龐元鴻攝影。

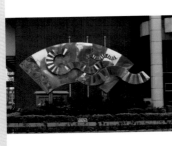

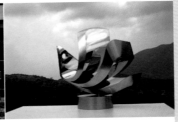

290
善的循環
基隆市立文化中心。
基隆國際青年商會、基隆市政府聯合委託製
作。龐元鴻攝影。

291
小鳳翔

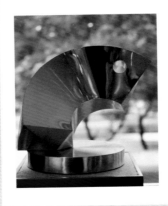

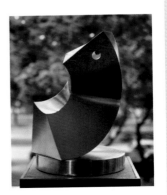

296
日曜

297
月華

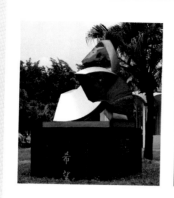 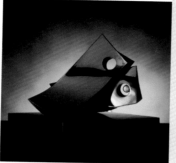

298
希望
台北市濱江公園。
由台北延平扶輪社委託製作。龐元鴻攝影。

299
伴侶
柯錫杰攝影。

AD103　　　　　　　　　　　　　　　AD104

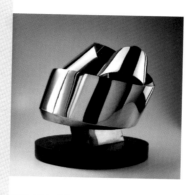 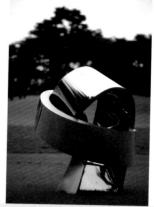

304
茁壯（一）

305
茁壯（二）
日本筑波霞浦國際高爾夫球場。

AD109　　　　　　　　　　　　　　　AD110

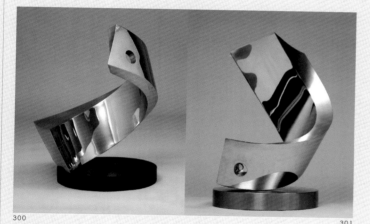

300
日昇
方紹能攝影。

301
月恆
方紹能攝影。

AD105　　　　　　　　　　　　　　　AD106

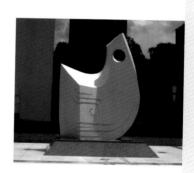

306
向前邁進
新加坡華聯銀行前地鐵總站廣場。
為新加坡華聯銀行集團主席連瀛洲委託製作。

307
止於至善
國立台北護理學院。

AD111　　　　　　　　　　　　　　　AD112

302
喜悅與期盼
另為「聯合文學小說新人獎」獎座。刊於《聯合
文學》第4卷第1期，1986年。

303
天地星緣
日本筑波霞浦國際高爾夫球場。

AD107　　　　　　　　　　　　　　　AD108

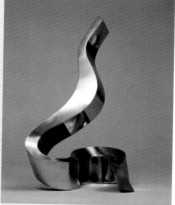 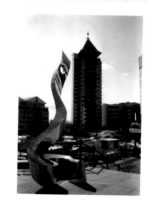

308
龍賦
1997年放大置於新竹科學園區茂矽辦公大樓。
1998年以銅製放大置於高雄小港機場。
2000年放大置於新竹交通大學。另名〔龍騰〕。
方紹能攝影。

309
龍賦
1996年英國倫敦查爾西港「呦呦楊英風景觀雕
塑特展」（5月15日-11月15日）。
柯錫杰攝影。

AD113　　　　　　　　　　　　　　　AD114

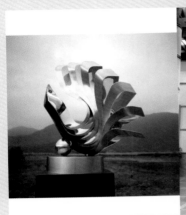

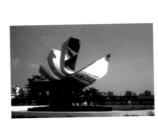

310
天下為公

311
天下為公
台北世貿中心國際會議廳。施炳祥攝影。

AD115　　　　　　　　AD116

314
鳳凌霄漢（一）
北京國家奧林匹克體育中心。

315
鳳凌霄漢（一）
1994年放大設置於南投草屯國寶藝術特區；
2000年放大設置於新竹交通大學。

AD120　　　　　　　　AD121

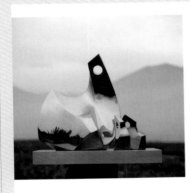

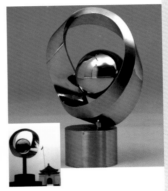

312
至德之翔
1989年放大設置於華航教育訓練中心大樓。

313
常新
1994年放大設置於新竹工業技術研究院中興院
區；1997年放大設置於新竹科學工業園區茂矽
辦公大樓。
方紹能攝影。
（上圖）

AD117　　　　　　　　AD118

常新
為1990年世界地球日所作於台北中正紀念堂廣
場展示後，移至台南市國泰世華銀行前。
（下圖）

AD119

316
飛龍在天
方紹能攝影。

317
飛龍在天
台北中正紀念堂廣場。
上圖為1990年觀光節元宵燈會主燈，下圖為
夜間打上雷射光後的情景。
1993年移至苗栗西湖度假村。

AD122　　　　　　　　AD123

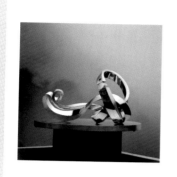

318
雙龍戲珠

319
龍嘯太虛

1994年放大設置於台中國立台灣美術館。

AD124

AD125

324
結圓・結緣

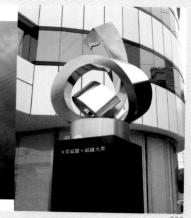

325
結圓・結緣

高雄大眾銀行。由大眾銀行委託製作。
另名〔大眾結圓・結緣大眾〕。

AD130

AD131

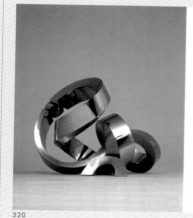

320
翔龍獻瑞

1998年放大設置於高雄小港機場。
另名〔遊龍戲珠〕。方紹能攝影。

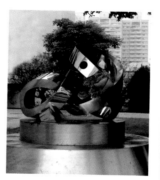

321
翔龍獻瑞

國立交通大學。另名〔遊龍戲珠〕。
龐元鴻攝影。

AD126

AD127

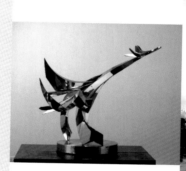

326
鳳凰來儀（四）

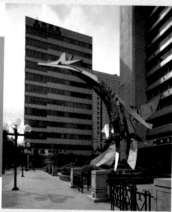

327
鳳凰來儀（四）

台北富邦銀行總行。
由台北市銀（現台北富邦銀行）委託製作。

AD132

AD133

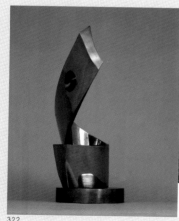

322
昂

方紹能攝影。

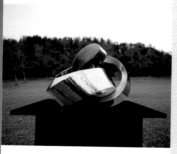

323
結

AD128

AD129

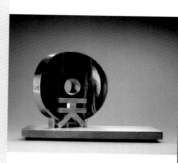

328
航天紀行

為北京航天總部大廈所設計的模型。
林茂榮攝影。

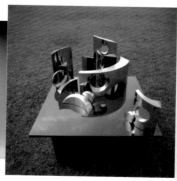

329
地球村

AD134

AD135

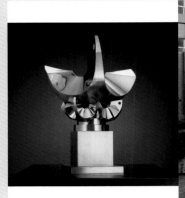 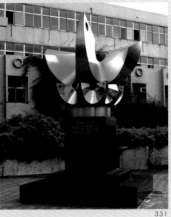

330

親愛精誠・止於至善

柯錫杰攝影。

AD136

331

親愛精誠・止於至善

桃園中央警察大學。龐元鴻攝影。

AD137

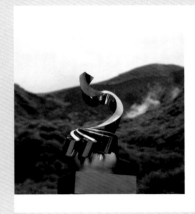 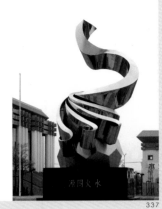

336

水火同源

莊靈攝影。

AD142

337

水火同源

台南縣立綜合體育場。
由台南縣政府委託製作。

AD143

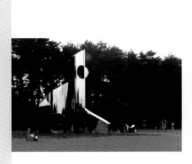

332

茁生

日本筑波霞浦國際高爾夫球場。
另名〔哲生〕。

AD138

333

日新又新

莊靈攝影。

AD139

338

玄通太虛

柯錫杰攝影。

AD144

339

玄通太虛

苗栗全國高爾夫球場。

AD145

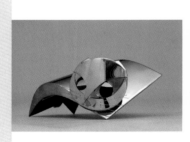 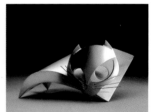

334

家貓

方紹能攝影。

AD140

335

野貓

BD141

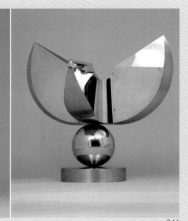

340

鷹（一）

AD146

341

鷹（二）

AD147

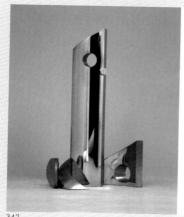

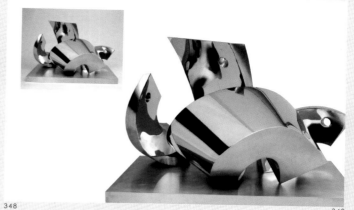

342
宇宙與生活（一）
方紹能攝影。

343
宇宙與生活（二）

348
厚生
新竹法源講寺。另名〔龍〕、〔鳳與幼龍稚鳳〕。方紹能攝影。

349

AD148　　　　　　　　AD149

AD154

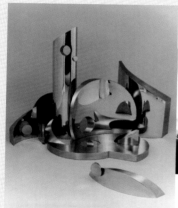
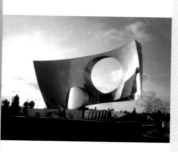
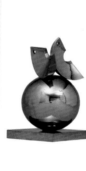
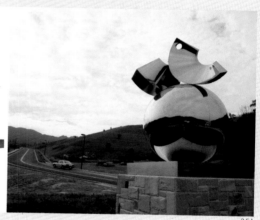

344
宇宙與生活（三）
方紹能攝影。

345
輝躍（一）
美國洛杉磯 sunrider 美術館。

350
和風
方紹能攝影。

351
和風
苗栗全國高爾夫球場。

AD150　　　　　　　　AD151

AD155　　　　　　　　AD156

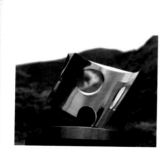

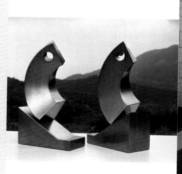
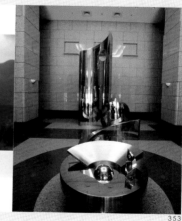

346
輝躍（二）
莊靈攝影。

347
輝躍（三）

352
淳德若珩

353
大宇宙
高雄市長谷世貿聯合國大廈。
另名〔宇宙遊思〕。

AD152　　　　　　　　AD153

AD157　　　　　　　　AD158

354
曙
日本香川縣國際民俗石雕博物館。曾參展
1994年日本第三屆香川縣庵治「石鄉雕塑國際
會展」。

355
古木參天
台北台灣省立博物館。為慶祝台灣光復五十週年
所作，原陳列於台中中國立台灣美術館。

AD159　　　　　　　　AD160

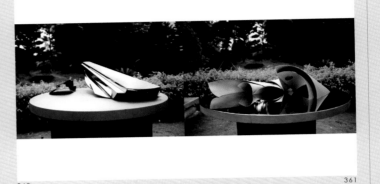

360
宇宙飛塵
另名〔仁〕。

361
空間韻律

AD165　　　　　　　　AD166

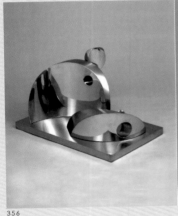 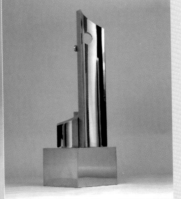

356
宇宙音訊
楊英風藝術教育基金會。另名〔宇宙訊息〕。
方紹能攝影。

357
天緣
上海銀行南京東路分行。方紹能攝影。

AD161　　　　　　　　AD162

362
工法造化

363
器含大千

AD167　　　　　　　　AD168

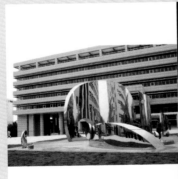 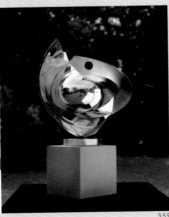

358
緣慧潤生
新竹交通大學。為慶祝交通大學建校一百週
年，由交通大學委託製作。柯錫杰攝影。

359
資訊世紀

AD163　　　　　　　　AD164

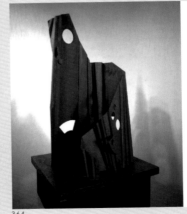

364
工器化千

365
縱橫開展
宜蘭縣政中心。由宜蘭縣政府委託製作。

AD169　　　　　　　　AD170

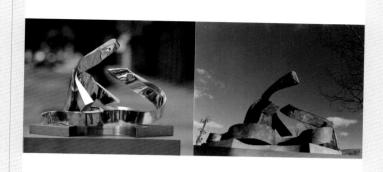

366

龜蛇把海口

龐元鴻攝影。

AD171

367

龜蛇把海口

宜蘭縣政府廣場。為紀念宜蘭開拓200週年，由宜蘭縣政府委託製作〔協力擎天〕景觀規劃其中之一單元。

AD172

372

藍星

為藍星詩社委託製作之「藍星詩獎」。龐元鴻攝影。

AE001

373

電影文藝獎

龐元鴻攝影。

AE002

368

日月光華

宜蘭縣政府廣場。為紀念宜蘭開拓200週年，由宜蘭縣政府委託製作〔協力擎天〕景觀規劃其中之一單元。另名〔蘭陽日月光華〕。

AD173

369

協力擎天

為紀念為紀念宜蘭開拓200週年，由宜蘭縣政府委託製作。

AD174

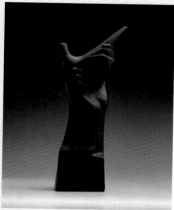

374

金手獎

由國際青年商會委託製作。1972年由邱火城先生參考原作放大，設置於台南市東門圓環；1992年放大置於高雄市中正文化中心。另名〔青年雙手・人類希望〕。

AE003

375

金馬獎

龐元鴻攝影。

AE004

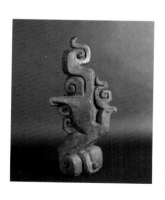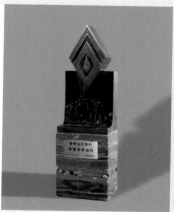

376

金鳳獎

原創作於1980年，為第八屆十大傑出女青年獎，後沿用為1986年第十一屆「十大傑出女青年獎」獎座。龐元鴻攝影。

AE005

377

石油事業獎章

由中國石油學會委託製作。

AE006

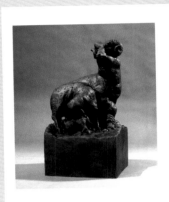

378
孝行獎：羔羊跪乳
台灣省政府教育廳委託製作。

AE007

379
金鳳獎

AE008

384
國家發明獎
龐元鴻攝影。

AE013

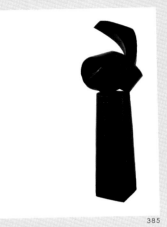

385
民族工藝獎
龐元鴻攝影。

AE014

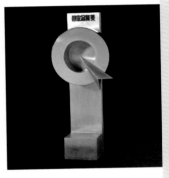

380
龍騰科技報導獎
宏碁電腦股份有限公司委託製作。

AE009

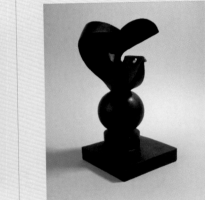

381
國家品質獎
龐元鴻攝影。

AE010

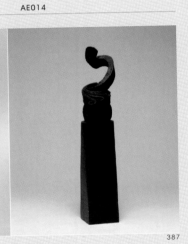

386
飛鷹獎
美國安泰公司委託製作。龐元鴻攝影。

AE015

387
南瀛獎
台南縣政府委託製作。龐元鴻攝影。

AE016

382
工業國鼎獎
濟業工業發展基金會委託製作。龐元鴻攝影。

AE011

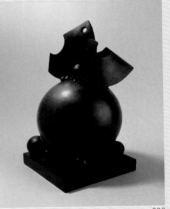

383
第二屆中華民國社會運動和風獎
中華民國社會運動協會委託製作。龐元鴻攝影。

AE012

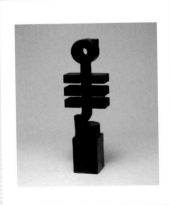

388
立夫中醫藥學術獎
龐元鴻攝影。

AE017

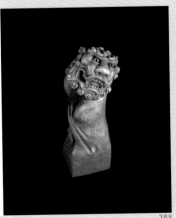

389
金獅獎
國際獅子會中華民國總會委託製作。為第一屆
「十大傑出社會貢獻獎」獎座。龐元鴻攝影。

AE018

Afterword

Yee-hsiun Chen, graduated from Graduate Institute of Museology of Tainan National College of the Arts. Once served as a researcher at Yuyu Yang Art Research Center. Now she is doing a further study for Ph.D. at the Cultural Legacy Department of The Central Institute of Fine Arts.

Ling-ju Lai, graduated from History Department of National Cheng Kung University. Currently Researcher at Yuyu Yang Art Research Center.

This volume mainly collects Prof. Yuyu Yang's three-dimensional works throughout his life, including five major categories of embossment, lifescape embossment, sculpture, lifescape sculpture and trophy, which are outlined as follows:

Prof. Yuyu Yang's embossment works were concentrated in the 1950s and 1960s. In the 1950s he served as the art editor of *Harvest* magazine, and therefore the subjects of his embossment were mostly depictions of rural life such as "Harvesting" (1951), and "Motherly Love" (1953). In the 1960s he had the opportunity to follow Bishop Ping Yu to go to Vatican to have an audience with the Pope, and stayed on to study in Rome for three years. During this period (1963-1966), he became acquainted with the sculpture art of long standing tradition in Europe - the bronze medal carving. Hence the bronze medal carving was one of the main kinds of his embossment repertoire.

In 1961, under the commission of Cheng Liu, Minister of Education, he undertook the project of embellishing the Sun Moon Lake Teachers Assembly Hall. He created an 8m x 13m giant mural embossment entitled "The Sun" and "The Moon" on the exterior walls of the building architect Je-lan Su designed, being the first attempt of incorporating embossment with building in Taiwan. This project actually initiated a trend of decorating buildings with embossment domestically. Therefore, we set this kind of giant embossment that combines architecture and lifescape into a category, and call it "lifescape embossment" to distinguish the feature of public art that stresses the close fusion with the environment.

The sculpture works are divided into categories of "sculpture" and "lifescape sculpture." The former is emphatic of the traditional sculpture of academicism that starts with the realistic technique, which encompasses: rural series on village subjects, female nude series modeled from the dancer Shih-duan Lin, and a series of sculptures of Buddhist icons and figures, mostly in bronze. The latter category is mainly of abstract technique of expression, and the age of creation centered on years after the 1960s (after returning from Italy). Although these pieces of abstract expression may not be massive in scale, however, the choice of abstraction signifies the intent to convert and reflect the external environment, such as the magnificent and precipitous terrain of Tarogo Gorge that was turned into the work of mountains and waters series. The prevailing use of stainless steel is to let the works fully combine with the external environment with the stainless steel's feature of specular reflection to achieve the state of "Mahayana lifescape" of complete union of object and oneself, and it became the artist's core thought of "Lifescape" that he strongly advocated in his late years.

Trophy design is an extremely special category in Prof. Yuyu Yang's career of creation. From "Golden Hand Award" and "Golden Horse Award" in 1963, to "National Literature and Art Award" in 1997, almost all the trophy design of important contests domestically came from his hands, and they are particularly meaningful for their bearing witness to the development of Taiwan society.

Prof. Yuyu Yang had left behind multiple artistic creations that continued to amaze me in the course of editing this volume for his copious creativity. The known and catalogued works number in hundreds, but for many pieces even relevant literature are missing, and we could only do the work of research and archeology by the fragmental images. These works are categorized in the "reference plates" temporarily, awaiting the future researchers to do the deepgoing study to restore their original appearances. Regarding the concern for possible works not included, to see from his density of creation, it is very likely. Yet under the conditions of lacking the literature and images, and the limited manpower, material resources, and time, it was somehow beyond our reach to complete it thoroughly and perfectly. Here we hope to urge and arouse more scholars and collectors to re-pay close attention to Prof. Yuyu Yang's artistic creations by the publication of the Corpus, and let the rest unknown works be uncovered sooner to complete mapping of his creative output.

國家圖書館出版品預行編目資料

楊英風全集 = Yuyu Yang Corpus／蕭瓊瑞總主編.
——初版.——台北市：藝術家，2005〔民94〕
面：24.5×31 公分
ISBN 986-7487-69-9（精裝）
1.雕塑 - 作品集

930.2 94022348

楊英風全集 創作篇第一卷
YUYU YANG CORPUS

發　行　人／張俊彥、何政廣
指　　　導／行政院文化建設委員會
策　　　劃／國立交通大學
執　　　行／國立交通大學楊英風藝術研究中心
　　　　　　財團法人楊英風藝術教育基金會
諮詢委員會／召　集　人：張俊彥
　　　　　　副召集人：蔡文祥、楊維邦（按筆劃順序）
　　　　　　委　　　員：林保堯、施仁忠、祖慰、陳一平、張恬君、葉李華、
　　　　　　　　　　　　劉紀蕙、劉育東、顏娟英、黎漢林、蕭瓊瑞（按筆劃順序）
執行編輯／總策劃：釋寬謙
　　　　　　策　　　劃：楊奉琛、王維妮
　　　　　　總　主　編：蕭瓊瑞
　　　　　　副　主　編：賴鈴如、陳怡勳
　　　　　　分冊主編：賴鈴如、陳怡勳、蔡珊珊、黃瑋鈴、潘美璟
　　　　　　圖版攝影：柯錫杰、龐元鴻、方紹能、莊靈、黃哲斆、施炳祥、林茂榮、簡永彬、楊永山、陳伯義
　　　　　　美術指導：李振明、張俊哲
　　　　　　美術編輯：柯美麗
　　　　　　封底攝影：高　媛

出　版　者／藝術家出版社
　　　　　　台北市重慶南路一段147號6樓
　　　　　　TEL:(02) 23886715　FAX:(02) 23317096
　　　　　　郵政劃撥：01044798／藝術家雜誌社帳戶
總　經　銷／藝術圖書公司
　　　　　　台北市羅斯福路三段283巷18號
　　　　　　TEL:(02) 23620578、23629769
　　　　　　FAX:(02) 23623594
　　　　　　郵政劃撥：0017620~0號帳戶
分　　　社／台南市西門路一段223巷10弄26號
　　　　　　TEL:(06) 2617268　FAX:(06) 2637698
　　　　　　台中縣潭子鄉大豐路三段186巷6弄35號
　　　　　　TEL:(04) 25340234　FAX:(04) 25331186
初　　　版／2005年12月
定　　　價／新台幣1800元
I S B N　　986-7487-69-9（精裝）

法律顧問　蕭雄淋
行政院新聞局出版事業登記證局版台業字第1749號